*Rich*致富*298*

Star Wars：
星際大戰如何以原力征服全世界
How Star Wars conquered the universe

克里斯·泰勒 (Chris Taylor)◎著

林錦慧、王寶翔◎譯

高寶書版集團

國際重磅媒體，齊聲讚譽！

「終於啊，在所有受到喬治‧盧卡斯太空童話故事啟發的文化消費、分析、重新分析以及占卜書籍當中，有本書光是靠著標題，便得以將強者與弱者們劃清界線。這個誇張得有趣（但是很正經）的書名，在極度欣喜（但是很正經）的態度下做出默認假設，率先以令人愉悅（但是很正經）的偏見堅信這個主題有多麼重要，藉此產生出這句精華書名，讓讀者知道這本書瘋狂的研究做到多麼細微的程度、又是用多麼快活的筆觸寫成。」

——《紐約時報書評》

「無比詳盡，鉅細靡遺……對於我們這些更有辦法接觸到原力的人而言，我們會在本書找到更多可口美味。」

——《華爾街日報》

「連狂熱星戰迷也很有可能在這裡學到新知識……本書值得品味，非常有趣，並透露了『巧合』在《星際大戰》誕生過程中扮演了多大的角色。」

——《紐約郵報》

「一本傑作……泰勒的研究深入程度令人難以置信，就連自認為對星戰電影系列瞭若指掌的影迷，也會發現還有多得是要學——以及能大快朵頤——的東西。」

——《美聯社》

「帶來大量資訊⋯⋯當你看著書中描述盧卡斯如何在商業電影界內爭取自治權，還有抵抗那些對盧卡斯的創作心醉神迷的大眾，你便能在這些戰爭中目睹強烈的情緒。」

——《舊金山紀事報》

「相對於單純商業或電影書籍探討《星際大戰》的方式，本書採取了非傳統的途徑，令這段故事產生了生命力。」

——《華盛頓郵報》

「泰勒在這本無所不包、回顧二十世紀最熱門電影系列的書中，加入了對流行文化和宅文化的真實熱愛⋯⋯泰勒整理出一套令人印象深刻的背景研究和內幕，任何影迷都會很樂意抱入懷中。」

——《出版人週刊》

「實在無法想像會有哪個星戰迷不愛這本書⋯⋯你真的很難想像會有哪本關於《星際大戰》的書比這本更無所不包。書裡塞滿資訊、見解與分析，而且筆觸非常引人入勝，讀來只有純粹的樂趣⋯⋯市面上有很多講星戰的書，可是只有極少數是非讀不可。本書可以直接排在必讀清單的頂端。」

——《書單雜誌》推薦書評區

「《Star Wars：星際大戰以原力征服全世界》的核心，其實是一封獻給星戰系列的情書，尤其這系列已經在當代文化根深蒂固，遠超過我們能判斷的程度⋯⋯這本塞滿軼事趣聞的星戰系列史書籍，能對任何影迷帶來閱讀樂趣。」

——《讀者的書架意識》書評

「一本極度容易讀的書，探討《星際大戰》傳奇數十年來對全世界的衝擊。」

——《麥克拉齊報》

「泰勒的星戰迷熱情結合了他引人入勝的敘事風格，使本書成夠能替科幻愛好者、媒體研究者、行銷系學生、電影界專業人士以及有志氣的絕地武士們帶來樂趣與知識。」

——《圖書館學刊》

「探討《星際大戰》起源的絕佳書籍……本書塞滿了創造星戰電影時的趣聞花絮，光是這些就值回票價……泰勒寫成了一本真誠又引人入勝的作品，完全重新點燃我的星戰魂。」

——io9 科技網站

「伶俐和引人入勝的書……很適合《星際大戰》（或者《THX1138》）的影迷閱讀。」

——《柯克斯書評》

國內外專家好評讚揚！

流行文化與產業創新的典範之作

上個世紀 70 年代，盧卡斯製作《星際大戰》電影迄今，影響了各國度不同世代的廣大影迷，毫無疑問已成為偉大的好萊塢電影神話。本書作者以個案研究出發，運用生花妙筆，帶領讀者（觀眾），進入此一融合現實又夢幻的實境，為所有《星際大戰》粉絲或有意研究好萊塢電影流行文化與產業者，提供了一個不可抹煞的參考典範。好萊塢電影流行文化及其產業的創新發展，通過此一著作的貼近和一手描述，不僅可以引航我們一探其奧秘，而且還可以讓我們深刻體驗好萊塢電影流行文化和產業創新的動能和核心所在。

——齊隆壬　世新大學廣播電視電影學系教授

《星際大戰》，電影夢的開始

在此要毫不臉紅地大聲說：我的電影夢，就是從《星際大戰》開始的。那是在 1977 年的某個晚上的某個戲院裡面，當《星際大戰》（後來更名為《星際大戰四部曲：曙光乍現》）開場雄壯宏偉的音樂響起、字幕「在很久以前，在一個很遙遠、遙遠的星系……」緩緩升起時，年少的我就已經知道，電影就是我的宇宙，我將要與天行者、韓索羅、R2-D2、C-3PO、以及

敬愛的莉亞公主、還有好多好多絕地武士，一起去對抗帝國邪惡黑暗勢力。

　　《星際大戰》系列作品已經陪伴我超過半載人生。甚至有幸到美國南加州大學，在喬治　盧卡斯捐贈的大樓裡面研究電影。到了今天，終於能夠透過《Star Wars：星際大戰如何以原力征服全世界》這本書，重新回顧暨檢視這六部電影與無法估計的大量衍生作品，是如何對一代又一代的星戰迷，造成重大影響，進而改變某些人的生命軌跡，例如我。

　　有了這本書之後，世界只有兩種人，一種是死忠的星戰迷，另一種則是即將加入我們的新一代星戰迷。願原力與您同在！

<div style="text-align:right">——陳儒修　國立政治大學廣電系專任教授</div>

《星際大戰》的聖經指南

　　《Star Wars：星際大戰如何以原力征服全世界》：這本書宛若星際大戰這套作品的聖經指南，對於星戰迷來說，這本書有著編年體般的資料勾勒你的青春與這套電影作品交手的點點滴滴。我甚至也是讀了這本書才知道這部影視作品有著超乎我想像的文化影響力。如美國原住民還因為本片力推母語運動。

　　對於『非』星戰迷來說，這本書可當成你對這套風靡約半個世紀之久的作品有些粗淺了解。這部作品可說是當代美國文化縮影，它有著明確的美國夢與英雄主義，依附著西部片精神，成就了上個世紀因越戰飽受挫敗的美國人們一碗心靈雞湯。

　　原力影響了數個世代對於科幻片的想像，星戰延伸了太多台詞成為當代美國人甚至是全球影迷的共通語言。

<div style="text-align:right">——李光爵（膝關節）威秀影城公關經理、專業影評人</div>

　　「這是一本極具娛樂性的書；要是這本書不能算《星際大戰》製作史的最可靠歷史，我不知道還有哪本書能算了。但是本書遠遠不只如此：它講了個令人愉快的好故事，關於說故事本身、關於藝術與商業的交會，並成為有史以來最完整、最深入描繪喬治・盧卡斯的記述。」

<div align="right">──大衛・艾格斯，《圓圈》作者</div>

　　「喬治・盧卡斯不只創造了個著名的電影系列，更創造出感染心靈的病毒，入侵全球數十億人的想像力。克里斯・泰勒在《星際大戰如何以原力征服全世界》一書對這個現象進行了豐富的檢驗──這對於任何星戰迷、電影迷和當代文化學生而言都是必讀之作。」

<div align="right">──布萊德・史東，《什麼都能賣！貝佐斯如何締造亞馬遜傳奇》作者</div>

　　「克里斯・泰勒以繽紛的色彩寫下《星際大戰》的傳記──這套電影系列不僅是科幻迷的最愛，更塑造了當代文化。本書就像一本講述創造力的手冊，並展示電影和影迷之間的關係如何能刺激創新。」

<div align="right">──沃爾特・艾薩克森，官方《賈伯斯傳》作者</div>

　　「《星際大戰》對文化、社會、甚至政治面的影響，說再多都不為過。它一開始讓飽受模糊道德困擾的人能躲進去的慰藉，在一個自尊粉碎的國家裡成為青少年的避風港；可是人們對它產生的熱情與愛戴卻席捲了全球。就文化層面來說，這股力量很單純就是『原力』。克里斯・泰勒這本充滿熱情、極具娛樂性的書一路追隨星戰熱潮，從開端講到它統治全球，過程中還帶著挖苦的笑意，要我們『看看這玩意兒有多大』！（反抗軍飛行員魏奇在四部曲對死星的形容）」

<div align="right">──賽門・佩格，星戰第七部曲演員、星戰迷</div>

「克里斯・泰勒的《Star Wars：星際大戰如何以原力征服全世界》是星戰宇宙前四十年歷史的最可靠指南。一部分是傳記、一部分是歷史、一部分則是影迷的八卦。對任何星戰迷來說，《星際大戰以原力征服全世界》是本易讀、充滿樂趣的讀本。」

——伊恩・多斯卻，《莎士比亞星際大戰》作者

「伶俐、善於雄辯、可信。這就是你想找的書。」

——萊夫・葛羅斯曼，紐約時報暢銷書《費洛瑞之書》系列作者

「不論是像我一樣在電影上映前讀了小說版的人，或是被《西斯大帝的復仇》深深震撼的影迷，任何在過去兩代被史上最歷久不衰的太空幻想神話劇碰觸到的人，只要讀了泰勒這本以熱情口吻訴說、藏在傳奇背後的傳奇，想必都會興奮不已；一位住在偏遠小鎮的孤獨工匠，居然以星際英雄故事改變了全球。對星戰狂熱者和想要理解當代流行文化的人，這就是你想找的書。」

——布萊恩・多赫提，《燃燒人》作者

「終於啊，影迷有完整歷史可以看了！克里斯・泰勒原力強大，帶給我們夠多故事跟迷人的細節，就連黑武士達斯・維德也刮目相看。擁有星戰收藏的人都應該加進這本書。」

——邦妮・伯頓，《星際大戰紙雕書》和《跟著學畫畫：星際大戰版》作者

在新希望之際，回顧遙遠的銀河系

王實翔（本書譯者、資深星戰迷）

七月末譯稿交稿後的隔天，編輯邀請我替本書寫篇導言。

剛好就在交稿前幾天，亞當‧沙維奇（Adam Savage）在聖地牙哥漫畫大會的《流言終結者》座談會上宣布，他們會拍第二部《星際大戰》流言特集。稍後影迷問沙維奇：「你能多告訴我們一點《星際大戰》特集（Star Wars episode）的事嗎？」沙維奇還以為觀眾問的是星戰七部曲，就回答：「我可不能告訴你們我知道哪些事情呀……我聽說它會很棒（咧嘴笑）……」在座的《火星任務》作者安迪‧威爾插嘴：「我想她指的是流言終結者的星戰特集。」沙維奇哈哈大笑：「我完全被我自己想要談論《星際大戰》的欲望打敗了！」

十多天前，盧卡斯影業在七部曲的座談會上展示了一段幕後影片。我們可以看見賽門‧佩格（Simon Pegg）對著鏡頭說：「我的整個人生就在等這一刻……我正置身於天堂。」考慮到佩吉非常痛恨星戰前傳三部曲，七部曲似乎是個能補救「錯誤」的大好機會。我們可以看見年輕的主角們駕駛千年鷹號、穿過很像死星的走廊；沙漠星球的布景裡也可見脫胎自雷夫‧麥魁里（Ralph McQuarrie）原始藝術畫的建築結構。七部曲似乎卯足了全力想要對經典三部曲致敬。

出席該場座談會的人，除了盧卡斯影業總裁凱瑟琳‧甘迺迪、七部曲導演J‧J‧亞伯拉罕和共同編劇勞倫斯‧卡斯丹，也有七部曲的所有主要演員（矮小的凱莉‧費雪站在飾演「法斯瑪隊長」（Captain Phasma）、身高

191 公分的關朵琳・克莉絲蒂（Gwendoline Christie）身旁；哈里遜・福特神采奕奕，很難想像他這年稍早駕駛小飛機時墜機受傷；至於飾演秋巴卡的彼得・梅修則坐在台下）。亞伯拉罕還給了觀眾一份大禮：讓他們聆聽聖地牙哥交響樂團的《星際大戰》現場音樂會，搭配精彩的煙火演出。每個人還拿到一支發光的塑膠光劍。當樂團演奏星戰主題曲時，觀眾幾乎從頭到尾都在瘋狂歡呼。

　　的確，對老影迷們而言，七部曲的問世有可能是他們生命中最美好的一刻。人們在二〇一二年之前還相信，星戰電影真的已經畫下句點；我們依舊可以買到新的星戰周邊商品，在小說、漫畫和電玩裡繼續冒險，電視上也有星戰動畫影集可看，但是再也不會有《星際大戰》了。如今我們又有機會坐進戲院，等著燈光暗下來，然後被龐大的星戰標誌跟爆炸性的主題曲掃進那個遙遠的銀河系。誰不會像佩格和沙維奇那樣深感興奮呢？

　　只是直到電影在十二月上映之前，沒有人知道它好不好——它有可能是經典，也有可能只是普通。後續的八、九部曲和獨立電影，有可能部部是傑作，也有可能參差不齊。正如尤達大師說過的：「未來總是在變動。」在星戰的將近四十年歷史裡，類似的意外發展也層出不窮。光是它的誕生就充滿了波折，多得是胎死腹中的機會，而且它在八〇年代末期紅遍全球之後，居然也一度銷聲匿跡。如今，幾乎每個人都聽過《星際大戰》，看得懂網路的星戰哏——它能夠走到這種地步，的確相當神奇。

　　各位手上的這本書便是一本「星戰通史」：它簡述了《星際大戰》從構思到七部曲即將上映之前的這段歷史，以及它為何能如此深入我們的文化。但是，它並非從頭說起，而是由外而內——而且本書假設讀者看過星戰六部曲，也大致熟悉劇情跟人物，所以並未像電影幕後紀錄片那樣詳細介紹電影，反而是以這些認知當成基礎，交代觀眾們可能不太清楚或不知情的幕後趣聞。（因此，尚未看過電影、但不希望被破壞驚喜的讀者們，建議先看過電影再翻閱本書——最好也買幾張原聲帶，在看書時配著聽（笑）。）《星際大戰》拍片時遇上了哪些困難？人們在上映前怎麼看待它？上映時發生了哪些事？它在七〇年代又引發了何等風潮？

　　甚至，本書解釋了影迷們的幾個疑問跟誤解——包括長久以來在網路上流傳的一些說詞。比如，盧卡斯當年拍四部曲時，真的已經構思出整個九部曲的劇情了嗎？我有很長一段時間也確實堅信不移，畢竟許多資料都宣稱盧卡斯已經想好九部曲，並決定從中間最簡單的故事開始拍。事實證明，這個說法儘管有根據，實際狀況卻不太相同，而且複雜許多。各位同樣可在書中找到其他類似疑問的解答——是哪些創作啟發了《星際大戰》（或者像有人會問的，《星際大戰》「抄襲」了誰）？哈里遜・福特真的在片場脫口而出「我知道」這句著名台詞嗎？前傳真的捨棄模型，改用大量電腦動畫繪製船艦嗎？被迪士尼收購的盧卡斯影業，又是在誰的領導之下？

　　（假如老影迷想知道更進階的細節——比如星戰影迷衍生出的各種次文化團體，舊外傳小說和周邊玩具的發展，天行者牧場跟舊金山盧卡斯影業總部的建立過程，盧卡斯跟首任妻子瑪西亞的婚姻問題——本書也有討論這些部分。）

　　新影迷最想知道的事情之一，就是該照什麼順序看舊電影。我個人支持許多網友的看法：四五六、一二三、四五六。先看經典三部曲，再看前傳，最後複習一次經典三部曲。動畫影集《複製人之戰》（包括替影集開場的同名動畫長片）和《反抗軍起義》則放在所有電影後面看。

　　另一個解答則是本書後面提到的「開山刀次序」——四、五、一、二、三、六。原因則有待各位讀者去書中發掘了。

　　第二個問題——舊的外傳小說值得買嗎？事實是從七部曲開始，舊外傳（延伸宇宙）小說、外傳漫畫、外傳電玩創造的歷史會從官方星戰歷史剃除，因為它們已經跟電影產生太多矛盾，而且涵蓋了太多歷史。（不過，這些舊書會繼續販賣——它們會標上「Star Wars Legacy」的標籤。）在新歷史裡的舊創作，只包含上面的六部曲電影和兩部動畫影集；新推出的小說、漫畫、遊戲的歷史都會跟官方歷史保持一致性。各位也請留心，許多較舊的百科、工具書、網站資料因為提及舊外傳的設定，將來就不再適用於新歷史。

　　我相信已經成為星戰迷的人，不會真的因為認識盧卡斯和星戰系列的

缺陷、失誤，就捨棄他們對《星際大戰》的愛——畢竟這些電影想必在你人生的某個階段（特別是童年、青少年時期）對你產生影響，最後會成為你身上的一份子。至於新影迷們，這本書並非讓你們愛上《星際大戰》的必要條件；但是本書提供的仍舊是個獨一無二的機會，能帶你一窺星戰傳奇幕後、以及你（太晚出生而）無緣目睹的一切。我想不論是新舊影迷，都應該能和我一樣得到豐富無比的收穫。

　　願星戰世界的迷人世界永遠與你們同在。

註：以下網址列出了屬於新歷史的電影、電視影集、小說、漫畫和遊戲：
　　starwars.wikia.com/wiki/Timeline_of_canon_media

目錄 | CONTENTS

前言

願原力與我們同在

尤達說：「未來一直在變動。」不過，過去歷史也同樣在變動。

——巴比羅‧伊達果（Pablo Hidalgo），盧卡斯影業故事組

第一次接觸到這個名為《星際大戰》的故事，是在一九七八年，我還小的時候。那是個刺激、有互動性、叫人沉迷的故事，同時也出現在早餐麥片盒背面，而不是電影院。

當時，我居住的英格蘭東北小鎮陷入經濟動盪，正疲於應付最後一個煤礦坑的關閉，光是給鎮民工作機會都很吃力了，更遑論提供一個電影螢幕。我成長於不知電影為何物的環境，在那個年代，漫畫和電視就是一切，特別是下午重播的《飛俠哥頓征服宇宙》（*Flash Gordon Conquers the Universe*）電視劇。

我隱約記得教室牆上出現幾張海報：一個金色人和一個藍色錫桶在一個沙漠星球，很醒目，我還記得當時隱約感覺有某種神奇的東西正在醞釀。不久之後的某天，早餐桌上的麥片盒印著「一艘銀河小巡航艦」的內部，上面寫著：「巡航艦試圖超越邪惡達斯維達（西斯大帝）的帝國大戰艦，但是功敗垂成。」

麥片盒裡面有一張轉印貼紙，貼紙圖樣是：一個金色人，一個藍色錫桶，一個梳著包包頭、一身雪白拿著槍的女子，有狀似骷顱頭的士兵在後頭追他們，還有一個披著一身黑袍的人，看來就是西斯大帝了。盒子上寫著：「打一場專屬於你自己的星際大戰。」

我敢說，有哪個五歲孩童的好奇心不會在那個早上被挑起？不會被接下來一連四個禮拜的銀河麥片盒挑起？我們有幾百萬人甚至連電影是什麼

都沒看過，就早已在自己想像的戰場上打過星際大戰了？

　　這本書收錄了許多人各自打的星際大戰。第一個當然就是「造物主」自己，也就是喬治・盧卡斯，他跌跌撞撞地將自己的幻想勾勒於二十與二十一世紀之交的文化戰場上，不只投射於電影螢幕，還呈現於書本、漫畫、電視螢光幕、電玩、瀏覽器視窗、電話。

　　我們會從書中得知，《星際大戰》從一開始就是跨媒體產物，因此，這不僅是一本寫給電影迷的書，也不只是盧卡斯的傳記（當然，以這位出了名靦腆的人來說，這本書對他的介紹已經多到足以稱為傳記）。

　　這本書的確是傳記，但記錄的是盧卡斯口中那個每次他以為已經拋開，卻又「悄悄靠近，一把將我抓起丟到另一頭」的東西（暗指達斯維達在《星際大戰》中利用原力施展的招數）。就像盧卡斯兒時最愛的科幻電影《禁忌星球》（*Forbidden Planet*）裡頭的 Id 妖怪，這個東西逐漸不受其創造者的控制，開始悄悄往更多、更多人靠近。

　　不管是熱心投入突擊兵軍團、自稱絕地武士的死忠粉絲，還是生平首次在 YouTube 看到《原力覺醒》（*The Force Awakens*）預告片的一日粉絲，《星際大戰》依舊一把將我們抓起丟到另一頭，不同的是，這回有全世界最大媒體製作公司的所有資源和奧援。

　　撰寫一部完整的《星際大戰》史（特別是這套作品的未來仍在變動的情況下），就像是拿光劍拋在空中雜耍，有可能技高藝卓，但也可能失去一根手指或甚至更多。

　　二〇一三年寫這本書時，迪士尼收購交易已敲定，《星際大戰》電影卻似乎沒有什麼動靜，我們知道將會有新電影推出，但詳情無從得知——原因很簡單：J.J. 亞伯拉罕（J.J. Abrams，《星戰》第七集導演）後來透露，他和勞倫斯・卡斯丹（Lawrence Kasdan）一直到二〇一三年十一月才開始動筆寫第一部：《原力覺醒》。

　　到了二〇一四年，本書即將付梓之際，情況似乎有了轉變。盧卡斯影業宣布，過去幾十年的《星際大戰》書籍、漫畫、電玩不再是官方正規劇情的一部分，這項宣布等於扼殺了我對這個所謂「擴張宇宙」所撰寫的內

容。第二十四章描述的 R2 打造者俱樂部（R2 Builders Club），從一開始純粹出於好奇，一躍成為眾人最愛機器人未來大銀幕版本的打造者。

也是直到本書付印完成後，全世界才耳聞以下的人名與片名：約翰‧波義加（John Boyega）、黛西‧雷德利（Daisy Ridley）、奧斯卡‧艾薩克（Oscar Isaac）、BB-8、《原力覺醒》。這些會在新增的後記當中一一細數。

就連早已底定的《星際大戰》歷史也在變動。部分目擊者甚至找上我，給同一事件提供了全然不同的描述，我彷彿在觀賞三部曲版本的《羅生門》。福斯兩位前高層讀了這本書，堅持《星際大戰》續集的拍攝權一直握在福斯手上，直到艾倫‧雷德二世（Alan Ladd Jr.）在一九七九年釋出。盧卡斯影業和雷德則堅稱，拍攝權是在一九七六年八月簽訂的合約中敲定。原始法律文件付之闕如的情況下，我只得以盧卡斯影業的說法為依歸。

本書充滿了諸如此類的難題，必須決定採用誰的說法、用哪一種方式述說。對於這部重要性漸增的鉅作，幾乎每一個人都帶有某種程度先入為主的看法。《星際大戰》製片蓋瑞‧柯茲（Gary Kurtz）喜歡說一則故事：他第一次把這部電影帶到法國時，當地影評認為這部作品很法西斯，接著他帶往義大利，當地則說這是一則共產主義寓言。

我的目標是，不帶任何預設前提地坐在桌子前，把我的發現一一記錄下來，不帶偏見地做出判斷，必要時進行更新。我很感謝揪出第一版小錯誤的學富五車之士，他們會看到這個版本做了修訂、更新、合用。

現在，就讓我們翻開書頁，從一位住在山裡的英雄開始說起，他對《星際大戰》不帶一絲先入之見，至少看來是如此。

願原力與他同在，也與我們同在。

克里斯‧泰勒（Chris Taylor）
美國加州柏克萊
二〇一五年五月

故事之前
納瓦侯人的希望

納瓦侯博物館館長曼努伊里托・威勒（Manuelito Wheeler），身邊是一個架在卡車上的螢幕的縮小模型。他在二○一三年用那個卡車螢幕播放了第一部配上納瓦侯語的電影，一部不起眼的小電影：《星際大戰》。

來源：克里斯・泰勒（Chris Taylor）

　　二○一三年七月我第一次見到他時，喬治・詹姆士（George James Sr.）高齡八十八，但是在深紅的沙漠夕陽之下，他彷彿永恆。頭戴白色牛仔帽的他，皮膚似皮革一般堅韌，體格精瘦，雙眼深邃、如煤炭一般黝黑，身形略微駝背，因為自一九四五年以來就有一顆砲彈碎片在他的背部。詹姆

士是托左尼人（Tohtsohnnii），隸屬於納瓦侯人（Navajo，美國西南部的原住民）的大水族（Big Water Clan），至今仍生活在當年的出生地，位於亞歷桑納州靠近塞伊里（Tsaile）的山區。十七歲時，詹姆士被徵召入伍，成為最罕見的一種二次大戰退伍軍人：密碼通訊員（Code Talker）。他是五位搶攻硫磺島海灘的密碼通訊員之一，用他們的母語傳送了八百多封重要訊息，往返於硫磺島和海上指揮站之間。他們的密碼幾乎無人能破，因為當時全世界會說納瓦侯語的非納瓦侯人不超過三十人。不光是如此，一百六十五磅的詹姆士還幫忙救了一位失去意識的士兵同袍，揹著他兩百磅重的身軀橫越硫磺島的黑沙地，躲進一個散兵坑。他在戰火之下的鎮靜，幫忙確立了這場慘烈戰役（甚至整場戰爭）後續的發展，詹姆士所屬師團一位少校說：「要不是有納瓦侯人，海軍陸戰隊絕對無法拿下硫磺島。」

　　初次見到詹姆士的時候，光是他的戰爭故事就足以讓我的下巴掉到地上，但是他還有其他故事同樣令人難以置信。喬治‧詹姆士是我遇到第一位真的對於我們即將觀看的電影一無所知的人，而那部電影是：《星際大戰》（Star Wars）。

　　「我聽到這個片名時，心想：『星球開戰？』」詹姆士說，一面聳聳肩，「我不去看。」

　　自從最後一家戲院在二〇〇五年歇業之後，在亞歷桑納州窗岩鎮（Window Rock）這個納瓦侯之國首都就沒有任何戲院。窗岩鎮是個小鎮，只有一家麥當勞、一家雜貨店、幾家旅館、一個天然石頭拱門（當地就是因此得名），以及一座表彰密碼通訊員的雕像，這裡是有不少「螢幕」，不過都是私人所有：停車場的青少年不斷滑著手機上的螢幕。窗岩鎮的 iPad、電視、Wi-Fi 無線網路就跟二十一世紀任何西部城鎮一樣多，但是這裡沒有公開播映的「大螢幕」，人們——當地人稱呼自己是「迪內」（Diné）、納瓦侯人，或者就稱為族人——無法聚在一起共享一個投射於螢幕的夢想。

　　但是二〇一三年某個晚上出現了改變。七月三日，史上第一部配上美國原住民語言的電影在牛仔競技表演場上播映，投射在一個巨大螢幕上，螢幕就繫於一輛十輪大卡車的側面。在鎮外的四十九號公路上，一大片看板

上矗立著唯一的海報，宣傳這場歷史性活動，這張海報一時之間成為亞歷桑納州與新墨西哥州交界最熱門的路邊景點，上面寫著：「翻譯成納瓦侯語的《星際大戰四部曲：曙光乍現》」（*Star Wars Episode IV: A New Hope*），旁邊還貼了一九七七年的星際大戰電影海報。

那張星際大戰海報我應該看過不下 N 次，不過，一路沿著這條公路從新墨西哥州蓋洛普市（Gallup）過來，來到這個完全陌生的環境，四周盡是灌木叢覆蓋的臺地，我也差不多可以用全新的眼光來看那張海報：年輕男子身穿白袍，看似握著類似光劍的東西指向天空；一個年輕女子梳著奇怪的圓髮髻，手裡拿著一把槍，架式十足站在男子身旁；兩人身後隱隱潛伏著一個戴著防毒面具的巨大臉孔，眼神凶惡，還戴著武士頭盔。這部電影想必是一場奇異的夢。

一進入鎮上就來到「納瓦侯部族博物館」（Navajo Nation Museum），該館過去三年來一直在遊說盧卡斯影業（Lucasfilm）共同進行《星際大戰》的改編，我不禁納悶，他們為何堅持這麼久而不另外挑選其他作品？然後，我走進館長曼紐里托・惠勒（Manuelito Wheeler）辦公室，看到一整個架子的波巴費特公仔（Boba Fett，《星際大戰》裡的賞金獵人）放在最顯眼的位置。人稱曼尼（Manny）的館長，是個一臉堅毅的大塊頭，黑色馬尾還別上銀色髮飾，你絕對想不到會看到這麼一位隨意、不矯情做作的博物館館長，從我們第一通電話開始，他就叫我「欸」。他告訴我，他快三十歲時看到《星際大戰》錄影帶，從此就愛上這三部曲，他可以像傳統星際迷的交流一樣，信口拈來都是《星際大戰》台詞[1]。

惠勒大可口沫橫飛地解釋這場放映會的目的（博物館將放映會視為滋養、保存納瓦侯語言的一個方法），不過他也明白，要讓這個活動更有成效，必須營造出跟《星際大戰》一樣吸引人的條件：精采豐富與輕鬆。

並不是說保存納瓦侯語言不急迫，族人的母語——也稱為「迪內」（Diné）——正逐漸死去。當地三十萬族人當中，會講母語的人不到一半，

1　有一次跟他約好了見面，我眼看就要遲到了，我們傳給對方的簡訊是死星壕溝追逐戰的對話：「鎖定目標」、「我操控不了」、「鎖定目標」。

能說一口流利母語的人不到十萬，看得懂迪內文的人不到十分之一。在喬治·詹姆士小的時候，小孩在學校學英文，在家裡講迪內語，時至今日，學迪內語反倒是在學校，但是二十一世紀的小孩一點都不想學，既然智慧手機、平板電腦、電視上用的都是英文，何必費事去學迪內語呢？惠勒嘆氣說道：「現在人人都是萬事通，我們必須重新自我改造。」

他心裡的盤算是，喬治·盧卡斯覺得一九七〇年代年輕人需要的東西，也正是下一代迪內人需要的東西：冒險、刺激、善良對抗邪惡、一個雖然與現在時空完全脫節但所根據的主題和神話大同小異的幻想故事。從許多層面來看，盧卡斯努力經年打造出來的故事是那個時代的產物，甚至是更久遠的年代，不過，他記錄於電影膠捲上的夢想是完完全全有可塑性的、可輸出的。**《星際大戰》可能有讓迪內語再次變酷的力量。**

不過，這不又是一種美國文化帝國主義嗎？又是原住民臣服於好萊塢勢力？對於這種看法，惠勒只有三個字：「別胡扯。」《星際大戰》一點也不好萊塢，而是馬林縣（Marin County）一位痛恨好萊塢、堅持獨立性的電影人招募一群反主流文化的年輕視覺特效人員在洛杉磯的凡奈斯（Van Nuys）一個倉庫創作出來。故事中的壞蛋——帝國（Empire）——是以越戰美軍為藍本，伊沃克族（Ewok）是根據越共，帝國皇帝（Emperor）則是美國總統尼克森，儘管如此，這個故事的良善本質足以掩蓋那些事實，如今地球上每一個文化不管夠不夠資格都自認為是反抗軍聯盟（Rebel Alliance）。不過，打從盧卡斯坐下來寫第一份初稿的那一刻開始，就註定這是一個搞顛覆的故事，盧卡斯在二〇一二年說：「《星際大戰》是在一個非常非常複雜的社會性、情緒性、政治性背景之下產生的，不過，當然沒有人意識到。」

納瓦侯人之所以捨其他文化而擁抱《星際大戰》，還有另一個原因。惠勒說：「有某種靈性層面的東西」，他指出約瑟夫·坎伯（Joseph Campbell，鑽研神話學的巨擘）曾經浸淫於納瓦侯文化，他的第一本著作《兄弟同來見父親之處》（*Where the Two Came to Their Father*）就是以納瓦侯文化為主題，出版於一九四三年，比他的《千面英雄》（*The Hero with a Thousand Faces*）還早三年出版，而喬治·盧卡斯如果真如他自己宣稱深受《千面英

雄》的影響，曼尼說：「那麼，把《星際大戰》帶到納瓦侯就是回到起點，更形圓滿。」

我問惠勒，耆老們對這部電影有何看法（迪內文化非常敬重老者），他舉起食指，掏出他的 iPhone，秀出工作人員試映會的照片（那是一個比較私下的活動，他邀請一百位耆老觀賞），他不斷滑手機，翻出一張又一張身穿明亮天藍色與紅色服飾的女性耆老照片。「我們是母系社會」，他說，「所以莉亞公主出現在螢幕上時，又是那麼一個有權威的角色，她們馬上就看得懂。」惠勒指著他的祖母，一面咧嘴笑說：「她好喜歡歐比王（Obi-Wan）。」

我替惠勒的祖母感到興奮，不過我的失望也明顯寫在臉上。惠勒並不知道，他邀請耆老參加私下給工作人員的放映會，等於徹底摧毀我最後的一絲希望，我應該已經找不到任何一個對《星際大戰》真正一無所知的人。

我之所以會來到窗岩鎮，一切要從《星際大戰》二〇一二年三十五歲生日前夕說起。為了在我服務的 Mashable 網站做一篇《星戰》三十五週年的報導，我們開了籌劃會議，這才發現我們當中有一人——專題作家克莉絲汀·愛瑞克森（Christine Erickson）——竟然沒看過《星際大戰》，我們當下的反應是：她怎麼能夠活到現在？她從小到大一再聽到一些聽不懂的話，像是：「願原力與你同在」（May the Force be with you.）、「這不是你要找的機器人」（These are not the droids you're looking for.），克莉絲汀回憶說：「我以前都只好問對方在說什麼。」而朋友的反應總是落在「介於嘲笑和大笑之間」的光譜。

《星際大戰》文化充斥於現代生活中

對《星際大戰》耳熟能詳——或至少是對一九七七年推出的第一部，那部電影衍生出夠多的續集、前傳、電視改編等等，不僅令人眼花撩亂，也是你現在之所以拿著這本書的原因——在當今媒體充斥的全球文化是不可或缺的條件，克莉絲汀這樣的人遇到嘲笑、丟臉還算客氣的，娜塔莉·柯全（Natalia Kochan）說：「曾經有人告訴我：『我們不能再做朋友了』」，

她是個研究生，儘管念的是喬治・盧卡斯的母校南加州大學（University of Southern California），但就是沒看過《星際大戰》。

　　我開始注意到《星際大戰》大量充斥於現代生活裡，連最奇怪的地方都無所不在。我去上瑜伽課，老師教大家快速學會烏加伊（ujjayi）呼吸法的方式是「就像黑武士（Darth Vader）那樣呼吸」；我去臉書公司參加一場有關演算法的記者簡報（演算法會決定我們動態消息上的內容），公司高層解釋說，尤達（Yoda）看到的貼文會跟路克天行者（Luke Skywalker）看到的貼文不同，又跟黑武士和莉亞公主在自己的動態上看到的貼文不同，因為每個人的人際網絡不同。全場沒有任何人露出一絲驚異或不解的表情。現代社會要說有哪部電影可以這樣大爆劇情也沒關係，《星際大戰》就是。（喔對了，黑武士是路克天行者的爸爸。）

　　這在臉書總部可能一點也不奇怪，他們的創辦人馬克・佐伯格（Mark Zuckerberg）就是個超級阿宅，連自己的猶太成年禮都以《星際大戰》為主題，不過，你只要瀏覽臉書上的動態消息，就可以知道《星際大戰》出現於社群媒體的頻率之高、滲透之深。截至寫作這本書為止，《星際大戰》電影已經有兩億六千八百萬臉書用戶按「讚」。

　　如果你想要老派一點的，只要打開電視就行了，哪一個頻道都無所謂。《超級製作人》（*30 Rock*）、《風流〇〇七》（*Archer*）、《生活大爆炸》（*Big Bang Theory*）、《識骨尋蹤》（*Bones*）、《廢柴聯盟》（*Community*）、《史都華每日秀》（*The Daily Show*）、《大家都愛雷蒙》（*Everybody Loves Raymond*）、《蓋酷家庭》（*Family Guy*）、《六人行》（*Friends*）、《哥德堡一家》（*The Goldbergs*）、《怪醫豪斯》（*House*）、《刺青大師真人賽》（*Ink Master*）、《麻辣上班族》（*Just Shoot Me*）、《山丘之王》（*King of the Hill*）、《Lost 檔案》（*Lost*）、《流言終結者》（*MythBusters*）、《新聞廣播》（*NewsRadio*）、《辦公室瘋雲》（*The Office*）、《辛普森家庭》（*The Simpsons*）、《週六夜現場》（*Saturday Night Live*）、《南方四賤客》（*South Park*）、《實習醫生風雲》（*Scrubs*）、《七〇年代秀》（*That 70s Show*）等等，這些節目信口拈來都是跟《星際大戰》有關的台詞，還有仿《星際大戰》的情節，甚至製作《星際

大戰》特集。播出長達九年的高人氣喜劇影集《老爸老媽的浪漫史》（*How I Met Your Mother*），說出了整個世代對《星際大戰》原作三部曲的著迷。影集男主角知道絕對不要跟沒看過《星際大戰》的女生交往，劇中的花花公子在自己住的公寓正中央擺了一套帝國突擊兵（Stormtrooper）戲服。曾經，《星際大戰》三部曲活在社會邊緣的宅男圈子裡，再也不是這樣了，如今這個社會似乎在告訴我們，《星際大戰》能讓你找到一夜風流快活的機會。

　　《星際大戰》在世界其他地方的重要程度，絲毫不亞於在美國。在英國有個受歡迎的電視廣播實境秀，來賓必須做一些他們羞於承認從未做過的事，名稱就叫做《從未看過星際大戰》（*Never Seen "Star Wars"*）。日本尤其為《星際大戰》瘋狂，我在東京認識一個搬到日本與男友同住的美國人，多年後他仍然持續不斷受到男友很傳統的日本雙親嘲笑，不是因為他的性傾向，而是因為他沒看過《星際大戰》，他抱怨說：「他們一再對著我講電影裡的對話台詞。」

　　我們 Mashable 無法忍受同事的無知與羞辱持續下去，於是擬定計畫推出一個部落格，我們打算播放《星際大戰》電影給克莉絲汀看，然後她會在推特上貼文，我們全員參與討論，主題標籤是 #starwarsvirgin（星際大戰處子）。訊息一公布，Mashable 社群一陣騷動。從菜鳥眼睛看到的《星際大戰》是什麼樣子？會令克莉絲汀大為嘆服嗎？我們能夠捕捉到一九七七年難以捉摸的精神嗎？只有一會兒也好。

　　不盡然如此。克莉絲汀對裡頭的動作場面非常投入，這是一定的，不過，有太多東西熟悉得很詭異。《星際大戰》問世之後，每一部大成本特效電影都採用了電影裡的元素——多到已成為人人都的元素（舉個例子，「老舊宇宙」（讓科技與未來的戲服看起來真實、骯髒、長年使用過）就是《星際大戰》的原創，從《銀翼殺手》（*Blade Runner*）和《衝鋒飛車隊》（*Mad Max*）等等一九八○年代初期的科幻電影之後，幾乎每一部都借用這種風格）。星際大戰處女們也無法自外於一再向《星際大戰》致敬的廣告世界。Verizon 在二○一三年製作了一支萬聖節廣告，裡頭全家人都打扮成《星際大戰》的角色，效果當然不言可喻，因為萬聖節誰不扮呢？克莉絲汀第一

次看到 droid（機器人）R2-D2 和 C-3PO 的反應是：「喔，所以智慧手機就是這麼來的。」（Verizon 和 Google 獲得盧卡斯影業授權將 Droid 用於手機名稱）。她認出 R2-D2 是百事可樂冰桶，就放在高中運動場露天看臺旁。黑武士呢？她認得那身服裝：就是二〇一一年超級盃的福斯汽車廣告裡那個小孩。還有，沒錯，連她都知道黑武士是路克的爸爸。

每個星際大戰處子其實一生中吸收了為數不少的劇情，這是我的假設，我決定做個比較大型的實驗來驗證。**為了迎接五月四日「星際大戰日」——起源於一九七九年英國一位議員的雙關語（May the fourth 跟 May the Force 發音近似）**，不過，真正首度成為一個節日是在二〇一三年—— Mashable 邀請盧卡斯影業和請願網站 Change.org，共同舉辦一場原作電影放映會給「星際大戰新手」（推特上的主題標籤是 #StarWarsnewbies，我們認為「處女」一詞會招來太過強烈的反應），在 Change.org 位於舊金山的總公司舉行。

首先我們發現，在二十一世紀的今日要在舊金山灣區找到沒看過任何一部《星際大戰》系列的人，實在難如登天，畢竟，這裡正是這顆文化炸彈的原爆點。到一九七七年底（電影於五月上映），全市買票進場看《星戰》的人數就超過七十五萬的總人口。即使透過 StarWars.com、Change.org、Mashable 三方合力招募，我們也只挖出三十個新手，倒是有更多更親朋好友想陪同他們一起看，只為了看這些人生平第一次看《星際大戰》。

放映會之前，這些新手接受訪談，以了解他們到底知道多少，他們的回答再度令我們驚訝。「我知道這六部電影不是按照正常順序，我覺得有點奇怪。」三十二歲的潔咪·山口（Jamie Yamaguchi）表示，她是來自加州歐克利市（Oakley）的一位媽媽（由於她父母信奉嚴格的教規，所以她看過的電影本來就很少）。她知道的角色：莉亞公主、歐比王、R2-D2、路克、「那個黃金人，還有講話很好笑、很討人厭那個，噢，還有黑武士」。

很多回答大致是這樣：「噢，我不是很清楚角色的名字，只知道路克天行者韓·索羅（Han Solo）、莉亞公主、黑武士、歐比王、尤達。我只知道這些。」

　　「我知道最大的劇情爆點」，加州大學哈斯汀法學院（UC Hastings College）教師譚咪・費雪（Tami Fisher）表示，她曾經擔任加州高等法院一位法官的職員，「那兩個叫什麼來著的，是父子關係。」

　　山口說：「我的小孩問我路克和莉亞知不知道他們是兄妹，我回答『他們是嗎？』」

良性的文化傳染病散播了多遠

　　要避開《星際大戰》的哏，越來越困難，不管我們是不是主動去找，打從出生就開始受到轟炸。寫這本書的過程中，有許多父母來找我，詢問他們的小小孩怎麼會知道《星際大戰》的角色和星球名稱，還能一一細數背後最晦澀難解的歷史細節，而他們的小孩其實年紀都還很小，六部《星戰》根本連一部都沒看過。我反問父母：「路克天行者是從哪裡來的？」或「《星際大戰六部曲：絕地大反攻》（*Return of the Jedi*）裡頭的泰迪熊生物是什麼？」他們的回答是「塔圖因（Tatooine）」和「伊沃克」，我說：「這就是了。《星際大戰》並沒有提到那個行星的名字是塔圖因，也沒有任何一部《星戰》提到那些生物叫做伊沃克，你們是從其他地方聽來的。」（我在一九七八年發現四歲小孩會稱呼塔圖因，當時我是從穀片早餐盒的背後看來的，而我幾年後才看《星際大戰》；伊沃克則是從一九八三年一本貼紙收集冊上看到的，比《絕地大反攻》上映早了幾個月。）

　　這股良性的文化傳染病散播了多遠？地球上有誰的腦袋裡連一絲絲《星際大戰》代碼都沒有？盧卡斯影業一位發言人告訴我：「**我們不知道有多少人進戲院看過《星戰》電影，不過我們知道這六部電影在全世界賣出了大約十三億張門票。**」這個估計似乎算保守，如果再加上十億錄影帶觀眾也仍算保守，這系列電影過去幾年來在 VHS 和 DVD 的銷售就賺進六十億美元，這還不包括錄影帶出租和龐大的盜版市場。另外還有多少億人在電視上看過，或看過廣告，或買過充斥於地球上價值三百二十億美元的《星戰》授權商品？又或者從另一個角度來看，有多少億人、幾百萬人成功躲

過《星戰》授權商品的轟炸？而這些人又是誰？

　　我太天真，以為只要到窗岩鎮這樣的地方就能看到睜大雙眼生平第一次看《星際大戰》的人，結果，阿布奎基市和鹽湖市的「帝國軍五〇一師」（一個以《星際大戰》壞人裝扮到處行善的組織）經過長途跋涉開進窗岩鎮時，我的希望隨之破滅，他們穿著戲服，踩著落日行軍進入牛仔競技場，坐無虛席的露天看臺上爆出瘋狂掌聲，景況之熱烈，勝過我在動漫展和星戰慶祝活動上見過五〇一師受到的歡迎。陪著他們一起行軍進場的，是頂著攝氏 41.6 度高溫排了幾個小時的一列列群眾，有突擊兵、雪兵、偵查兵、帝國防衛軍、賞金獵人，當然還有西斯黑暗大帝。黑武士受到群眾蜂擁，興奮的媽媽把嬰兒塞進他的臂彎裡，一面拿起 iPad 拍照。

　　我還注意到，有一群有事業心的孩子在販售《星際大戰》裡的光劍，他們身上穿著突擊兵 T 恤，衣服上寫著：「這不是你要找的迪內人」（These aren't the Din? you're looking for.[2] 我問惠勒，這些 T 恤是不是他做的，他聳聳肩，他只做了閃閃發光的「納瓦侯星際大戰」（Navajo Star Wars）上衣給工作人員穿，說完他就晃去跟波巴費特拍照。

　　我心想：救救我，耆老們，你們是我唯一的希望了。

　　然後，臺地逐漸從日落緋紅轉變成靛青，遠方一道閃電在天空爆裂，我遇到了喬治・詹姆士這位硫磺島老兵，也是星際大戰處子，彷彿認識一隻飛躍雙彩虹的獨角獸一般夢幻，一點都不真實。我念了一連串名字：路克天行者、韓・索羅、盧卡斯、武技族（Wookiee）。

　　詹姆士搖搖頭，完全聽不懂。

　　我指著戴黑色頭盔的高個子，那個人正一一用手指著一列群眾的喉嚨，彷彿隔空通電一般，他們想拍一種在網路上很紅的照片，叫做「原力鎖喉」（Vadering），人一面跳到半空中一面假裝被黑暗大帝用原力封喉。詹姆士看得一頭霧水，他完全不知道自己部落這些年輕人為什麼要用發光的棍子打來打去。等到惠勒起身要介紹擔任配音的納瓦侯人，我還得告訴詹

2　註：這句話仿自《星際大戰》裡的 These are not the droids you're looking for.。

姆士：不是，那個人不是我剛剛講的盧卡斯先生。

接著，就在照明燈調暗，「二十世紀福斯」的標誌出現在螢幕之前，詹姆士突然想到了什麼。他想起來，有一次他在別人的電視上看過一個以太空為背景的電影片段，他說：「我看過野鳥。」

太空裡的野鳥？那是什麼？我想了一下，張開雙臂，然後往下四十五度角，「像這樣？」詹姆士點點頭，眼睛流露出「沒錯」的意思。「野鳥。」《星際大戰》的 X 翼戰機（X-wing）。

喬治・詹姆士住在偏僻的深山裡，當地曾經因為下雪而封鎖道路好幾個月，晚上睡覺蓋的是羊皮，就連高齡八十八歲的他，腦袋裡也有《星際大戰》代碼，就跟你、我以及地球上大概每個人一樣。

「二十世紀福斯」的標誌褪去，螢幕轉黑，觀眾席發出一陣電光歡呼，熟悉的藍色字母出現在螢幕上，只不過這回是史上頭一遭，「很久很久以前，在一個很遠很遠的銀河系」這幾個字彷彿來自外星，用的是曾經被美國政府禁用的語言，也因為地球上少有人通曉而在二次大戰中用於密碼：「Aik'idaa' yadahodiiz'aadaa, Ya' Ahonikaandi...」。

光是如此，群眾就開始大吼大叫，聲音大到我幾乎聽不到主題曲一開頭磅礴的和弦。就這樣，《星際大戰》又輕易征服地球上另一個文化。

這本書是把「地球行星」變成「星戰行星」的《星際大戰》第一手傳記。

本書的目標有二。第一，首度完整記錄這套電影的史實，從奇誕的起源一直到二〇一二年迪士尼以四十億五千萬美元買下盧卡斯影業（創作這系列電影的工作室）；第二（也許是更有趣的部分），這本書要探討另一個層面：《星際大戰》如何影響地球粉絲，又如何受到地球粉絲的影響。

這套系列電影本身的故事，就是創意的極致展現。這段故事描寫的是，某個名叫《威爾斯的日記》（*The Journal of the Whills*）的東西──用鉛筆潦草寫出的兩頁手稿，是《飛俠哥頓》（*Flash Gordon*）科幻漫畫迷虛構的一個難以理解故事，後來又被其創作者棄之不用──如何搖身一變成為一個龐大的宇宙，這個宇宙在全球各地賣出了價值三百二十億美元（數字仍

持續增加中）的商品（如果把電影門票、授權以及其他收入算進去，《星際大戰》從一九七七年到二〇一三年創造的收益可能超過四百億美元），很大一部分的功勞要歸給一小群虔誠信徒的努力，而他們的名字並不是喬治·盧卡斯。不過，《星際大戰》另外還有數百萬極度死忠的追隨者：收藏家與扮裝團體、機器人建造者、光劍愛好者、諷刺作家，而這些團體又意外成為這個系列商品的一部分。

就連盧卡斯自己也承認，大家現在所談到的《星際大戰》當中，他頂多只負責三分之一。他在二〇〇八年說過：「在這個《星際大戰》電影世界，也就是電影娛樂、電視劇集的部分，我是父親，我創造了這些，訓練了這些人，一一將他們完成，我是父親，這是我的作品。接著我們有了商品授權團體，他們負責遊戲、玩具、其他那些東西等等，我稱之為兒子，兒子想做什麼大致都可以去做。接著又有了第三個團體，也就是「聖靈」，就是部落客和粉絲等等，他們創造了自己的世界。我只要擔心父親的世界就好，兒子和聖靈會走自己的路。」

盧卡斯都這麼說了，這位父親當然也去走自己的路了。盧卡斯影業賣掉之後，盧卡斯開始退休生活，雖然新一集《星際大戰》正高速往地球上的影城前進，不過這回是在繼母——資深電影製片凱絲琳·甘迺迪（Kathleen Kennedy）——的監督之下，史上頭一遭，《星際大戰》將在「創造者」這位直升機父母的缺席之下亮相（Creator，這是盧卡斯在二〇〇七年給自己取的稱號，仿自小布希總統聲稱自己是「決定者」（the Decider）。在回答電視主持人 Conan O'Brien 有關粉絲對他的質疑時，盧卡斯指出自己是另一個小布希，他告訴主持人：「我不只是決定者，我是創造者（Creator）！」）。

《星際大戰》即將邁入歷史新階段的此刻，正是停下來反思這部創作的好時機。特別值得一提的是，銀幕下的《星戰》世界從未像盧卡斯的「三位一體」比喻那麼一致。越喜愛這個系列，似乎越容易看出其太空科幻根基是多麼搖搖欲墜，這個「膨脹宇宙」（Expanded

Universe，膨脹宇宙是個集體名稱，通稱數百部《星戰》小說、數千本《星戰》漫畫、以《星戰》電影的角色與故事另外發展而成的無數電玩和媒體）最忠實的粉絲，往往是第一個跳出來告訴你這個故事有多麼自相矛盾、簡直爛透的人，也有很多《星戰》愛好者抱持極度盲目推崇、捍衛的態度。

　　原作三部曲（四、五、六部曲，一九七七年到一九八三年上映）的粉絲，對於盧卡斯在後來升級版（於一九九七、二〇〇四、二〇〇六、二〇一一上映）的每一個變更都著了魔地焦慮不安，對於前傳三部曲（一、二、三部曲，一九九九年到二〇〇五年上映）也好惡兩極，愛恨的雙重情緒一直伴隨著星戰迷，就像絕地武士和西斯、塔圖因的兩個太陽一樣。

　　二〇〇五年，溫哥華一個名叫安德烈・桑莫斯（Andrey Summers）的二十歲青年參加了《三部曲》一場午夜放映會，親眼目睹星戰迷嚴重的分歧。放映會之前有一場戲服競賽，整個過程中，老影迷對年輕影迷親手做的戲服不斷報以噓聲，桑莫斯大感震驚，他告訴我：「當時我突然了解，那些混蛋根本就不是為了開心，而是熱中於權威式的精準。」他回家寫了一篇短評投稿到 Jive 線上雜誌，標題是〈星戰迷複雜又可怕的真相〉，跟《星際大戰》一樣，語帶詼諧但情感真摯。

　　文章內容是，桑莫斯當時不知道該怎麼跟女友解釋星戰迷，因為真正的星戰迷對《星際大戰》樣樣嫌，從原作三部曲裡飾演路克天行者的馬克・漢米爾（Mark Hamill）老愛抱怨，到前傳裡失敗的恰恰冰克斯（Jar Jar Binks）電腦動畫，無一不嫌。桑莫斯寫道：「如果你遇到有人告訴你，他覺得這個系列相當有趣，他不僅非常喜歡原作系列，也很喜歡前傳，甚至收藏了每一部的 DVD 以及幾本書，這個傢伙鐵定是假冒的，絕對不是星戰迷。」

　　Jive 雜誌已經收攤了，不過桑莫斯的短評有如病毒般傳播開來，翻譯成好幾種語言，在網路世界一個又一個論壇之間傳閱，他收到雪片般飛來的電子郵件，有看得懂文章被逗樂的讀者，也有看不懂而氣憤的人。桑莫斯

提出每個真正的星戰迷又愛又恨的雙重情感，顯然戳中了某個東西，只不過他自己並不知道，他的文章正呼應了盧卡斯影業內部的說法。

「**要拍《星際大戰》，你得痛恨《星際大戰》才行**」——我不只一次聽到盧卡斯影業設計部門的資深員工說出這句話，他們的意思是，如果對前作太過崇敬，那就完蛋了，一定得叛逆、不斷探求新變化才行。這套系列必須不斷自我更新，將種種外在影響當中不合適的元素拿掉，就像盧卡斯自己一開始的作法一樣。同樣的，星戰迷也必須不斷更新自己，廣納前傳電影以及《複製人之戰》和《反抗軍起義》動畫電視影集的新生代觀眾，還有即將問世的續集電影新觀眾。

有新粉絲加入才能讓《星際大戰》保持活力、健康，同樣的，已經疲乏的老粉絲也必須更新自己，重新找回當初他們歡樂的原因。桑莫斯在他的文章裡說道：「要成為星戰迷，必須具備一種能力，要能夠識別出一百萬種不同的失敗和沒落，然後將之組合成完美的圖像。每個真正的星戰迷都是路克天行者，望著自己變成惡魔的父親，就是能看到好的一面。」

「我們對《星際大戰》樣樣嫌」，桑莫斯做出這樣的結論，接著說出一句每個星戰迷都會認同的話：「不過，《星際大戰》的概念⋯⋯這個概念是我們喜愛的。」

在窗岩鎮，遠處山丘上閃電交織，不過似乎很少觀眾注意到或在乎，他們瘋了似的對電影一開頭緩緩升起的字幕高聲歡呼，每一個字都是迪內語。劇中人物的對話一開啟，笑聲也隨之而起，持續十五分鐘之久，並不是因為電影內容或表演而大笑，而是因為首度看一部講自己母語的電影，開懷地笑。

對於像我一樣從小看英語發音的《星際大戰》長大的人來說，迪內語版本的相似度竟然出奇的高。盧卡斯喜歡酷酷的聲音、磅礴的音樂、一堆無意義聲音組成的對話，而不是那麼在意對話本身，電影裡不是不說話，就是充斥外星人和機器人的含糊不清的外語，想想R2-D2、爪娃人（Jawa），他們講的話都刻意設定成叫人聽不懂，不過我們就愛他們這一點；想想電影裡有多少時間是射擊駁火或鈦戰機（TIE fighter）呼嘯飛馳（其實是慢速

播放的大象叫聲），或是光劍嗡嗡作響（其實是壞掉的電視跟老舊投影機的聲音）。一開始得知惠勒的翻譯小組才花了三十六個小時就把整部電影的英文翻譯成納瓦侯語言時，看似是個超人的成就，不過事實上，如果你記得的話，電影裡的英文並不是那麼多。

有些文字無法翻譯，仍保留英文。「莉亞公主」的頭銜仍然維持原狀，因為迪內人沒有皇室的概念；帝國議會（Imperial Senate）和反抗軍聯盟（Rebel Alliance）也是（納瓦侯固有的制度是人人平等，因此美國政府還得強迫他們成立一個自治單位，以便交涉往來）。雖然譯文有時候是大雜燴（翻譯人員講三種不同的迪內方言），但是絲毫不造成影響，畢竟，講英文的人聽片中一半英國演員的口音、一半美國演員的口音也不覺得奇怪——凱莉‧費雪（Carrie Fisher）在片中似乎兩種口音都有，不過我們也從小就在這樣的環境長大，早就習以為常。

幽默部分的翻譯當然也不一樣。3PO講的每一個字似乎都會惹觀眾發笑，可能是因為這個機器人的配音變了性：女配音潔莉‧杭潔瓦卡瑪里洛（Geri Hongeva-Camarillo）把3PO神經質的聲調搭配得天衣無縫——幾個月後，我把換女配音的事告訴給3PO配音的本尊安東尼‧丹尼爾斯（Anthony Daniels），他用3PO最無厘頭的聲音說：「納瓦侯一定是個非常困惑的種族」，然後眨眨眼睛提醒我，概念設計師雷夫‧麥魁里（Ralph McQuarrie，《星際大戰》幕後的無名英雄之一）最初設想丹尼爾斯的角色就是一個瘦巴巴的女性機器人。

不過，那一晚最大的笑聲給了莉亞公主登上死星後的台詞：「塔金（Tarkin）總督，我早該猜到是你牽著黑武士脖子上的狗鍊，我一到這裡就聞到你的骯髒惡臭。」這句話有種粗鄙味道，用納瓦侯語聽起來特別爆笑，只不過費雪（飾演莉亞公主）覺得這句台詞是整部電影最沒有說服力的一句，她說：飾演塔金的彼得‧庫興（Peter Cushing）「其實散發著衣物芳香」。

看外語配音的《星際大戰》仍然看得很投入，真是詭異。我再一次驚嘆這個故事的流暢無暇，接著，摩斯艾斯里太空港（Mos Eisley）的電

腦動畫怪物登場，Greedo（葛里多）那一幕、外表不協調的電腦合成賈霸（Jabba），我突然皺了一下眉頭，我想起，盧卡斯影業同意授權改編時，特別要求惠勒要用最新、最高品質的特別版。

到了垃圾壓縮那一幕左右，開始有點拖戲，孩子們開始分心，寧願在走道拿光劍玩了起來，他們著迷於《星際大戰》的概念更勝於《星際大戰》本身。劇情還沒演到死星壕溝追逐，就有許多家庭起身離開，因為晚上十一點已經過了孩子們上床的時間，不過對於留下來的數百個人，燈光亮起之後，這部電影也創造了小小的名人崇拜，就像它入侵過的每一個文化一樣。電影結束後有主要配音演員的簽名會，排隊人龍繞了體育館一圈，這幾位配音演員都是業餘（以黑武士來說，就是由當地的運動教練馬文・耶洛黑爾（Marvin Yellowhair）配音），是從一百一十七位參加試音的民眾當中挑選出來，雀屏中選的原因是他們對表演的熱情，而不是他們的迪內語知識，結果證明這是對的，他們的生氣蓬勃，加上對主題內容的熟悉，造就了圓滿成功的一天。

原力的覺醒與意義

我走過去詢問排隊人龍當中幾位耆老的反應，這次接觸的對象是最接近《星戰》百分百成人新手的一批。他們每一個人都跟喬治・詹姆士有同樣的疑惑：星球為什麼要開戰？耆老們也附和《星戰》在一九七七年遭受到的主要抱怨：演太快了（現代觀眾當然覺得太慢，《星際大戰》的風格開啟了 MTV 的風格）。還有些人搞不懂雙方到底在爭奪什麼，「失竊的資料影帶」翻譯成納瓦侯語言並不成問題，不過他們無法理解那是什麼東西。

接著，我從這群耆老身上了解到某種靈性的東西。曼尼把約瑟夫・坎伯跟《星際大戰》的連結帶進來是對的，「願原力與你同在」幾乎可以直譯成一句納瓦侯的禱告，絲毫沒有違和感，在他們的語言裡，「原力」可以翻譯成他們周遭一種正面的、充滿生命力的、超感官的力場。八十二歲的湯馬斯・迪爾（Thomas Deel）透過翻譯人員告訴我：「我們會召喚力量，來

保護我們免於遭受負面事物的侵害。」

　　有些耆老從盧卡斯的創作裡看到他們的信仰。「善良試圖要征服邪惡，並且在這過程中尋求保護」，八十九歲的安妮特・畢歌蒂（Annette Bilgody）做了小結，穿著一身傳統服飾的她，是個迪內奶奶，她對這部片的評價也是當天晚上最高的，「我跟孫女一樣很享受這部電影。」

　　不會只有她一個人獨享。接下來幾個月，惠勒會帶著這個翻譯版本巡迴放映，到美國各地的電影節播放給美國原住民社群觀賞。納瓦侯版本的《星戰》DVD 在美國西南方各個沃爾瑪超市（Walmart）多次銷售一空，收入全歸二十世紀福斯公司與盧卡斯影業所有，不過曼尼一點也不在乎，他說他在乎的是：「這個概念已經開花結果。」他在納瓦侯國一再聽到有人問：「接下來我們要把哪一部電影翻譯成納瓦侯語？」窗岩鎮甚至開始有興趣再度興建一座電影院。

　　至於喬治・詹姆士呢？電影開演十分鐘後他就告退了，沒有再回來。或許，身為硫磺島老兵的他，不想看到有人模仿二次大戰用武器彼此轟來轟去；或許，身為密碼通訊員的他，不想回味一個無辜之人因為傳遞訊息而遭到追捕的故事，不過，我寧願這麼想：提早退席讓詹姆士可以保有內心的一道謎，可以讓他在深山家裡繼續納悶那些野鳥是什麼、星球為什麼開戰。

第一章
火星大戰

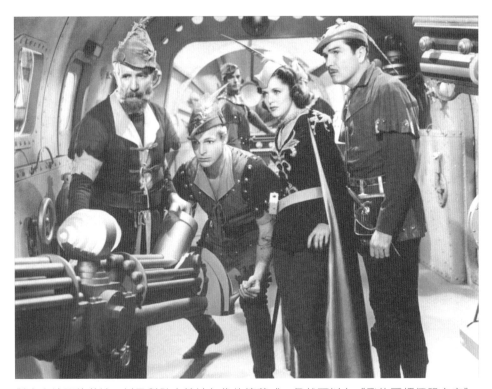

對太空邊疆的著迷，以及對騎士精神年代的懷舊感，仍然可以在《飛俠哥頓征服宇宙》（*Flash Gordon Conquers the Universe*, 1940）看得一覽無遺。四位演員在他們的火箭船駕駛艙裡，身穿奧伯尼亞（**Arboria**）地區的服裝：從左至右是查可夫（法蘭克·香農，Frank Shannon）、飛俠哥頓（巴斯特·克拉貝，Buster Crabbe）、黛兒·亞登（卡洛·休斯，Carol Hughes）、巴林王子（羅蘭·德魯，Roland Drew）。

照片出處：環球公司

很顯然，《星際大戰》是一部宏偉的、橫亙銀河的神話史詩，只不過它是發生於遙遠遙遠國度的家族童話，也可說是一個武士故事，或是二次大戰風格的動作冒險片。

自從一九七七年上映以來，關於《星際大戰》的魅力，影迷和影評眾說紛紜，各自歸類為不同的類型，沒有人比喬治・盧卡斯的說法更權威，他曾經拿《星際大戰》跟多種不同的類型相提並論，分別是：義大利西部片、劍與魔法（是奇幻小說的次文類，「劍是主角，魔法是配角」，這是劍與魔法相當注重的一大特點之一；故事著重於敘述勇武的英雄對抗具有超自然力量的邪惡勢力，巫師、邪靈、怪物（包括龍）等是常見的敵人）、《2001：太空漫遊》、《阿拉伯的勞倫斯》、《浴血船長》，以及〇〇七整個系列電影，而以上這些都早於《星際大戰》的拍攝，巡航於過去那些作品領域，你會發現，《星際大戰》的核心其實是一個簡單、異想天開的次類型：**太空幻想（space fantasy）**。

太空幻想之於其母類型科幻（science fiction），就像天行者路克之於黑武士。喬治・盧卡斯的第一部電影《THX 1138》更接近科幻，但太過寫實、沈悶、票房成績太差。科幻是透過現在的鏡頭投射出一個未來的樣貌，強調的是科技以及其涵義，多多少少會遵循宇宙的物理定律，也就是說，科幻是以科學為主題的虛構故事；而太空幻想則是背景設定在太空的幻想故事[3]。**科幻呼應我們這個世界，太空幻想則是超越我們這個世界。太空幻想是懷舊的、浪漫的，片中的冒險也更天馬行空，在這類電影裡，科技只是一個起點，物理定律放一邊，樂趣擺中間。**「我很怕科幻迷會說『太空是沒有聲音』之類的」，盧卡斯在一九七七年說道，「我就是要把科學拋開。」在太空裡，每個人都可以聽到雷射光發出的「啾啾聲」。

臆想小說（speculative fiction）的這種劃分──一種是可能成真的情況，一種純粹只是娛樂取向──可回溯到十九世紀末，法國科幻小說先

3　註：可以這麼說，每一部盧卡斯拍攝或介入很深的電影，都可歸類為幻想或幻想音樂類型，《美國風情畫》（*American Graffiti*）就屬於後者，盧卡斯曾經說《THX 是》「幻想紀錄片」（documentary fantasy）。

驅朱爾·凡爾納（Jules Verne）和同時代新崛起的英國小說家 H.G. 威爾斯（H.G. Wells）之間的爭鋒。凡爾納公開承認自己並非科學家，但他筆下的小說總想在科學上言之成理。《從地球到月亮》（*From the Earth to the Moon*，1865）小說中，凡爾納把他的月球探險家裝進一個膠囊狀的容器，用大砲發射出去，還花了好幾頁的篇幅寫出精確的計算過程，充滿雄心壯志地試圖證明這是可行的[4]。威爾斯則跟盧卡斯一樣，相較於科學技術，對於社會和個人的運作更有興趣。他動筆撰寫自己的月球小說《月球第一人》（*The First Men in the Moon*，1901）時，就讓筆下的科學家宣稱從未聽過凡爾納的小說，然後這位科學家發現了一種抗地心引力物質，稱為 Cavorite，可以讓他的膠囊浮起來，於是他跟一位來訪商人一起搭乘膠囊朝月球飛去。凡爾納對細節的著墨實在太深，以至於他的歷險記一直要到續集才抵達月球；威爾斯則是想儘快把主角送到月球上，好讓他們可以探索他筆下幻想出來的月球文明（這可惹惱了凡爾納，他甚至因此向威爾斯提出一個嘲弄、失焦的要求：我拿得出火藥給你看，你拿得出 Cavorite 嗎？）。等到盧卡斯決定創造自己的版本，一個雷射槍和尖銳刺耳噴射器充斥的吵鬧外太空，他奠基於威爾斯的傳統[5]。

拓展神話，外星故事的處女地

　　雖然殊途，但仍然有同歸之處，凡爾納和威爾斯都渴望擴展人類的想像。盧卡斯曾經說過，神話的故事背景總是設定於「山的那一頭」，也就是下一個處女地，一方面夠真實，足以激起興趣，一方面又未經探索，所以夠神祕。古典時期遙遠的希臘島嶼是處女地，中古時代童話裡的黑森林是

4　註：雖然充滿雄心壯志，但卻是錯誤的。用大砲把自己射向月球是不可行的，千萬不要在家裡嘗試。

5　註：凡爾納與威爾斯的分庭抗禮，在最早一些科幻默片也看得到，只是並非以英吉利海峽為界，而是大西洋。法國電影製片喬治·梅里耶（George Melies）一九〇二年拍了《月球之旅》（*A Trip to the Moon*），用大砲把他的探險家發射出去；美國發明家愛迪生（Thomas Edison）一九一〇年拍了《火星之旅》（*A Trip to Mars*），敘述一位科學家把反地心引力粉末灑在自己身上，然後漂浮到火星。

處女地，後哥倫布時期的美洲也是處女地，到了二十世紀，地球幾乎都探索過了，太空遂成為最後僅存「山的那一頭」，而太空的某個角落又特別令作家、讀者神往，最後還成為《星際大戰》萬流歸宗的源頭：火星。

一八七七年，義大利天文學家喬凡尼‧斯基亞帕雷利（Giovanni Schiaparelli）發現火星上有 canali（水道），聲名大噪，一股火星熱隨之蔓延開來。 英國與美國的報紙不了解 canali 和 canal 的差別[6]，也不是很在乎，但卻很愛刊登憑空臆測的大幅火星文明插圖，尤其在業餘天文學家帕西瓦爾‧羅威爾（Percival Lowell）寫了一套「非小說」三部曲細述火星文明可能的樣貌之後，更是越演越烈。沒有科學背景的作家們開始撰寫火星探險的小說，書中抵達火星的方法大相逕庭。在《穿越黃道帶》（*Across the Zodiac*）裡面，英國記者波希‧葛瑞格（Percy Greg）用一個抗地心引力的火箭把他筆下的探險家送往天際，他造了 Astronaut 這個字來命名他的火箭[7]；美國華盛頓 DC 一位名叫加斯塔夫斯‧波普（Gustavus Pope）的醫生（他上一本書寫的是莎士比亞），在一八九四年寫了《火星之旅》（*Journey to Mars*），書中，一個美國海軍中尉在南極附近一座小島遇到火星人，最後火星人用一種抗地心引力的車子（ethervolt car）把他帶回他們的星球——同一時間，在威爾斯一八九七年所寫的經典小說《世界大戰》（*War of the Worlds*）裡頭，入侵地球的火星人是搭乘膠囊從火星上的大砲發射到地球，恰恰跟凡爾納筆下的情節相反。

不過，火星跟太空幻想小說的初次相遇，則是在一本後來竟然成為《星際大戰》曾祖父的書裡。艾德溫‧萊斯特‧阿諾德（Edwin Lester Arnold，英國作家，也是報社大亨之子）決定完全摒棄太空飛行器，在《格列法瓊斯中尉的火星假期》（*Lieutenant Gullivar Jones: His Vacation*，1905）裡面，他也虛構了一位美國海軍中尉，並且用波斯魔毯把他送到火星。令人意外的是，阿諾德的火星走中古風。希勒族（Hither[8]）好逸惡勞，成天泡

6　canal 是英文，是人工開鑿而成的運河；canali 是義大利文的「水道」，是自然形成的地貌。

7　註：astronaut 就是現在的「太空人」之意。

8　註：hither 是古英文的「在這邊」。

在烈酒裡，四周有野蠻的斯勒族（Thither，thither 是古英文的「在那邊」）
虎視眈眈環伺。希勒族有奴隸階級、一個國王、一個美麗的公主，公主被
帶去進貢給斯勒族，為了拯救她，瓊斯展開一段踏遍火星各地的旅程。瓊
斯是個沒有魅力的主角，喜歡長篇大論，太過自以為是，不像英雄角色，
又太過正直，不像反傳統的英雄角色。旅途上，他在山壁刻上「美國」的
字樣。阿諾德似乎在冒險故事和反美國諷刺文學之間拉扯，難以取捨，最
後小說以失敗收場，心生沮喪的他，從此封筆（這本小說一直到一九六四
年才在美國出版）。

　　阿諾德的奇幻火星構想在五年後出現了救星：芝加哥一位三十五歲削
鉛筆機業務經理。這個賣削鉛筆機的人有的是時間，辦公室裡的文具一大
堆，還有一股追求成就的不服輸渴望。他閱讀低俗小說，發現那些故事大多
「很爛」，於是動筆寫自己的小說。跟阿諾德的故事一樣，他的故事也是從
一位很神奇被送上火星的美國軍官口中敘述出來，只是這回是一眨眼就上
了火星，完全靠念力，沒有 Cavorite，沒有魔毯，就只是一個人「被一股突
來的念頭吸過去，不留痕跡地穿越無垠的太空」。跟瓊斯一樣，鉛筆機作家
的主角遇到了類似人類的奇異角色，還有猿人，為了贏得公主芳心而英勇
地戰鬥。鉛筆機作家覺得自己的故事很幼稚、荒謬，要求以筆名出版，而
又試圖透過筆名來傳達自己是精神正常之人：Normal Bean（正常豆豆）。
他認為自己的本名不適用於作家名字：艾德格‧萊斯‧柏洛斯（Edgar Rice
Burroughs）。

　　這套後來集結成《火星公主》（*A Princess of Mars*）的連載故事，一
九一二年二月在《全故事》（*All-Story*）廉價月刊開始刊登，一推出立刻爆
紅，約翰‧卡特船長（John Carter，柏洛斯筆下了不起的英雄，也是一個虛
構的叔叔）擄獲了格列佛‧瓊斯只能夢想的支持者。柏洛斯這本書不是令
人搞不清楚的諷刺小說，書中善惡分明，卡特沒那麼嘮叨（卡特在全書前
三分之一連一句對白都沒有），也比瓊斯更前後一致地處於險境之中，從第
一章在亞歷桑納遭到美洲原住民攻擊開始，卡特就陷入矛、劍、來福槍、
爪子的包圍之下；由於火星的重力較小（柏洛斯給了火星一個小名：巴森

（Barsoom）），給了卡特力氣上的優勢，幫助他擊退大批稀奇古怪的人，他只要輕輕一跳就可以躍過建築物。卡特不僅就此幫助太空幻想文類躍升到一個新境界，說他是第一個超級英雄也當之無愧：他是超人（Superman）和路克天行者的祖先。

　　柏洛斯在今日的洛杉磯買下一座農場，取名為塔札納（Tarzana），辭掉鉛筆機工作，在《火星公主》集結成書出版之前，又陸續寫了三部連載續集──外加他以新家為名的《人猿泰山》（*Tarzan of the Apes*）。接下來多產、富裕的餘生當中，柏洛斯在另外十一本書裡重返巴森。巴森是個迷人的星球，前所未見地融合了過去與未來的概念，那是一個瀕死、大致未開化的野蠻世界，不過有一個「空氣工廠」讓它可以維持呼吸。那個星球上有軍用的飛行機器、鐳射手槍、心電感應、圓頂城市，還有一種可以延壽千年的藥物，不過它也有不少舞刀弄劍、宮廷式的榮譽禮教、中古時期的動物寓言，還有絡繹不絕騎在馬背上手持長矛的酋長，這幅充滿異國風情的沙漠背景直接取材自《一千零一夜》（*One Thousand and One Nights*）。

　　巴森故事遵循著一套可靠的公式，逃離、拯救、對決、戰爭是主要的賣點，不過柏洛斯也以一位優秀旅遊作家的自信，揭開了這個稀奇古怪世界的面紗：領土界線劃分清楚；綠皮膚的薩克族（Green Tharks）基本上屬於未開化的遊牧族；紅皮膚的希利母族（Helium）是理性的貴族。在他的第二本書《火星之神》（*God of Mars*），我們看到金髮、白皮膚的巴森人，他們是邪惡、頹廢的謀殺者，以虛假的天堂承諾來獵捕星球上的住民。

　　柏洛斯很謙虛、謹慎地說，他寫作純粹是為了賺錢，不過這話客氣了，今日閱讀他的大作，可以輕易感染到他寫作時環繞他筆尖的那股強大、純粹、童真的樂趣。巴森故事有道德清楚的英雄事蹟，不僅有你想看的神祕故事，也有神話深度。探索一個世界的緊張興奮以及驚奇連連（這些足以讓我們暫且收起嗤之以鼻），跟盧卡斯日後電影裡的靈魂如出一轍，他曾經將之形容為「興奮冒泡的眼花撩亂」，托爾金（J.R.R. Tolkien，《魔戒》作者）和史丹‧李（Stan Lee，《蜘蛛人》創作者）等等大師的作品裡也看得

到，沒錯，這最符合青少年所好，不過任何人都可感受領會，也可造就出偉大。柯南・道爾（Arthur Conan Doyle）給《失落的世界》（*The Lost World*，1912）一書的題詞，貼切說明了這個原則，也引用在《星際大戰》初登場時的新聞稿裡面：「**如果我提供了一個小時的歡樂，給半男人的男孩，給半男孩的男人，我的小小計畫就成功了。**」

　　此言在某一方面差矣，女人和女孩其實也愛這一味。以二十一世紀的標準來看，黛雅・托芮絲（Dejah Thoris）——約翰・卡特的巴森人太太，她有卡特的卵（我們不知道這怎麼有可能，不過再重申一次：這是太空幻想故事！）——很難稱得上是女英雄（在十一本小說裡，卡特一共得拯救她免於強暴十幾次），不過這位公主是科學家、探險家、談判專家，一九六〇年代奇幻藝術家法蘭克・法拉捷特（Frank Frazetta）將她畫成豐滿爆乳，一夕成為性感象徵，但是對她並不公允，以她那個時代的標準來看，黛雅・托芮絲是個女權主義者。莉亞公主的前身有很多個，全都脫胎自黛亞。

　　一九四三年，柏洛斯出版他最後一個巴森故事，也在一九四二年出版最後一個金星系列的故事，八年後逝世。至此，有人稱呼這種類型是太空幻想，也有人說是太空戲劇、星球冒險、刀劍與星球，而柏洛斯也後繼有人，其中最令人難忘的是他的同行安裘莉諾・莉・布蕾克特（Angelino Leigh Brackett），後來有太空戲劇女王的稱號。一九四〇年，二十五歲的布蕾克特不知道從哪裡突然冒了出來，四年內就將二十六個一系列故事賣給廉價雜誌，相當驚人，故事背景都設定於後來所謂的「布蕾克特太陽系」。她對於每個星球的概念——她的火星和金星很像柏洛斯的——不過布蕾克特厲害之處在於，她很擅長描繪星球之間的衝突。戰爭範圍擴大了，從火星大戰變成太陽系大戰，而布蕾克特的範圍也在擴大，她開始編寫好萊塢劇本，例如《夜長夢多》（*The Big Sleep*），不過，一直要到一九七八年，她的兩個職業才合而為一，被欽點撰寫《帝國大反擊》（*The Empire Strikes Back*）初稿。

　　布蕾克特的先生愛德蒙・漢彌爾頓（Edmond Hamilton）也對《星際大戰》有貢獻，只不過是以一種比較朦朧的方式。漢彌爾頓一九三三年在《奇說怪譚》（*Weird Tales*）廉價雜誌刊登了〈安塔瑞斯星球〉（*Kaldar, Planet of*

Antares），故事中的英雄主角揮舞著一種首創的武器——光做成的刀劍：

乍看之下，這劍只是一片長條金屬，可是他發現，只要把抓在劍柄上的手一握緊，就會啟動一個開關，儲存在劍柄上的巨大力量就會釋放到劍刃，隨之發出閃亮光芒，只要被閃耀的劍刃一觸碰，無一不摧。

他得知這種武器稱為「光劍」。

漢彌爾頓的故事在一九六五年重新以平裝版發行，而一個名叫喬治・盧卡斯的電影人開始貪婪閱讀手上拿得到的任何廉價科幻小說，則是八年後的事。

《星際大戰》故事的祖父母

不只是柏洛斯，刊登漢彌爾頓、布蕾克特等人作品的廉價雜誌也可算是《星際大戰》的祖父母。《星際大戰》史前另外兩篇最重要故事同時出現於一九二八年八月的《驚奇故事》雜誌（Amazing Stories），那一期雜誌封面是一個身上配有噴射裝備的男子，他是《太空雲雀》（Skylark of Space）的主角，《太空雲雀》的作者是 E.E. 史密斯「醫師」（E.E. "Doc" Smith），一個食品化學人員，不嘗試甜甜圈新配方的時候就寫小說當嗜好。史密斯也跟柏洛斯一樣熱中於「興奮冒泡」氛圍，只是多了往太空更深處探索的渴望。他筆下的英雄駕駛以「X 元素」為動力的太空船，從太陽系發射進入小說史上首次登場的星球，穿梭於一個又一個行星之間，彷彿駕著老爺飛機出外一日遊，遍地烽火的戰事帶來的麻煩，還比不上戰後的雙重婚禮與論功行賞。《星際大戰》的速度、愛情、幽默都來自《太空雲雀》。史密斯後來寫了《透鏡人》（Lensman）系列，敘述一群穿梭星際的神祕騎士，影響了盧卡斯日後的絕地武士概念。史密斯把衝突範圍擴大到整個銀河系。

那一期《驚奇故事》有另一篇故事更重要：《末日決戰：甦醒西元二四一九年》（Armageddon 2419 AD）。故事裡的英雄人物在二十世紀意外吸入毒氣而開始沈睡，清醒時已是二十五世紀，創作者——報紙專欄作家菲力普・諾蘭（Philip Nowlan）——最初給他取名為安東尼・羅傑斯（Anthony

Rogers），一直到一家全國性漫畫集團打算根據這個角色推出一套固定的專欄漫畫時，找上諾蘭說：安東尼·羅傑斯這個名字聽起來太僵硬，不適合好笑的漫畫，要不要取個比較有牛仔味的名字，Buck 怎麼樣？**於是就誕生了這個流傳至今的鼎鼎大名稱號：巴克·羅傑斯（Buck Rogers）。**

基本上，巴克·羅傑斯就是跑到未來的約翰·卡特：一個來到格格不入時空的大膽英雄。可是，老了五百歲的他，並沒有任何超能力，也因而出現了屬於他自己版本的黛雅·托芮絲公主：威爾瑪·迪靈（Wilma Deering）。威爾瑪是個軍人，就跟二十五世紀所有美國女人一樣，只是這時候的北美遭到蒙古人入侵。她比巴克聰明能幹，在一幅早期的漫畫中，她在一堆電子零件中做出一個收音機，令巴克嘖嘖稱奇。她被蒙古皇帝抓走，被強迫穿上一件洋裝時，驚聲大喊：「這是什麼，歌舞喜劇嗎？」好一個不一樣的女權主義者。

巴克不僅歷久不衰，還會進化。幾年後，敵人從蒙古人換成叛徒「殺手肯恩」（Killer Kane），巴克和威爾瑪獲得一輛火箭船，出發前往太空——這是這套漫畫首度描繪到太空——漫畫裡有火星海盜、土星皇室、星際怪物，開拓了新範圍。一九三二年，CBS 推出《巴克羅傑斯》廣播劇，一週播放四次，這一次，蒙古人劇情全數刪除，是太空部隊把沈睡五百年的巴克喚醒。

其他漫畫公司無法不注意到《巴克羅傑斯》橫跨媒體大賺其錢。國王圖畫集團（King Features）——全球數一數二的報業大亨威廉·赫斯特（William Randolph Hearst）所有——旗下的畫家就被告知，公司在尋找可與《巴克羅傑斯》抗衡的作品。一位名叫艾力克斯·雷蒙（Alex Raymond）的年輕畫家回應了公司的呼喚，他對太空幻想類型的貢獻，直接促成《星際大戰》的誕生。跟盧卡斯後來一樣，雷蒙最初也不得不一再將自己的構想修改好幾次，不過當他一弄對就突然一夕爆紅。太空幻想概念的再生翻新版再一次青出於藍勝於藍。

巴克·羅傑斯即將和《飛俠哥頓》棋逢對手。

《飛俠哥頓》對相關影視產業的影響

　　《飛俠哥頓》對《星際大戰》重要至極，在盧卡斯這一代人之間也造成轟動，但是關於這個角色的學術研究卻很少，實在叫人意外。這部漫畫以及後續衍生出的電影系列，成為文學和視覺太空幻想之間一座極為重要的橋樑，不過現代星戰迷如果對飛俠哥頓略知一二的話，也是從一九八〇年做作可笑的電影化身認識來的。哥頓一點也不時髦，不過他的知名度應該要更高才對，畢竟，他是第一個征服宇宙的男人。

　　飛俠哥頓在一九三四年初登場，晚了巴克·羅傑斯整整五年，但是決心要在各方面超越對手。巴克是每天連載的黑白漫畫，哥頓則是週日彩色漫畫；巴克的劇情慢慢發展，雷蒙則是一開始就升高飛俠哥頓的緊張，天文學家發現有顆奇怪的行星朝地球衝來——跟一九三三年高人氣的小說《行星互撞記》（*When Worlds Collide*）如出一轍，這種類型喜歡不斷複製劇情——我們在一架跨洲飛機上認識哥頓，飛機被那個奇怪行星飛來的隕石擊中，哥頓從死神手裡拯救了另一個乘客黛爾·雅頓（Dale Arden），把她抱在懷裡跳傘逃生，他們降落在漢斯·佐克夫（Hans Zarkov）博士的天文觀測台附近，在佐克夫的槍口威脅之下，兩人被迫登上一艘火箭船，佐克夫打算搭火箭船登上逐漸逼近的行星。降落行星之後，這三人組被那個宇宙的皇帝「殘酷明王」（Ming the Merciless）擄獲，殘酷明王顯然根本就沒打算撞地球——也可能是雷蒙忘了這段劇情，他早期的漫畫有一種模糊、如夢一般的邏輯，類似漫畫《小尼莫》（*Little Nemo*）的風格——他們就此展開在蒙戈（Mongo）行星長達數十年的歷險，只有在第二次世界大戰重返地球短暫停留。

　　自從初亮相至今，已過了八十載，哥頓卻馬齒徒增，不經意的種族歧視、性別歧視從一開始就充斥其中。第一集漫畫第二格就出現非洲叢林，「非洲鼓震天嘎響，咆哮的黑人等著被處死」。歌頓則被設定為「耶魯畢業的高材生，聞名全球的馬球選手」——《飛俠哥頓系列》（*The Flash Gordon Serials*）作者之一羅伊·金納德（Roy Kinnard）認為：這是一九三〇年代的

符碼，意味著哥頓是「信譽良好的盎格魯薩克遜白人清教徒」。殘酷明王連偽裝都省了，活脫脫幾乎就是蒙古軍閥，留著傅滿洲（Fu Manchu）的八字鬍，一身黃皮膚（赫斯特就是因為明王才注意到這部漫畫，赫斯特旗下報紙常出現「黃禍」報導）。此外，黛爾‧雅頓也不是黛雅‧托芮絲公主，當然也不是威爾瑪‧迪靈，我們從頭到尾都不知道黛爾的職業，她唯一的動機是留在哥頓身邊，雷蒙在早期一篇漫畫裡改寫十九世紀的詩：「男人非冒險不可，女人非哭泣不可。」

儘管有倒退的一面，《飛俠哥頓》還是給視覺太空幻想立下了黃金標準。如果你可以熬過初期哥頓穿著內褲力搏明王派來的各個生物，接下來就會獲得回報，你會看到雷蒙描繪的蒙戈與住民日趨成熟自信，他開始近距離描繪角色，特寫他們過度緊張的臉龐，令人聯想到諾曼‧洛克威爾（Norman Rockwell）的畫作；他也開始致力於呈現一個世界，以及那個世界的科技和景致：有類似潛水艇的火箭船，還有比一九三九年世界博覽會更早出現的都市景觀，交雜著亞瑟王的高塔與城堡。跟巴森一樣，在蒙戈，科學與騎士精神、過去與未來、童話與科幻，天衣無縫地交織在一起。

劇情也同樣遵循著一套可靠的公式，每個禮拜都會刻意設計一個緊張懸疑。哥頓、黛爾、佐克夫的太空船老是撞毀；哥頓和黛爾老在示愛，卻從沒送入洞房過；他們兩人忙著拯救彼此脫險，哥頓經受過的腦震盪比職業美式足球選手還多（後來因為馬球聽起來太過高傲而改宣稱他是美式足球選手）；他說太危險，要黛爾跟在他身後；黛爾則說要待在他身旁。哥頓每到一個地方，皇后和公主總會愛上他，黛爾老是會很碰巧撞見不該看的場景，也「理所當然會誤會」哥頓跟別人搞曖昧；總是會有叛徒被收買，哥頓老是因為他們的背叛而受騙上當，然後一定會戰勝、原諒他們的罪行，最後又讓叛徒再次逃走。活脫脫就是太空幻想肥皂劇（space opera）。

哥頓甚至比約翰‧卡特或巴克‧羅傑斯更像英雄，我們從未見他陷入誘惑、無法原諒他人（只有一次，蒙戈冰冷北方的芙芮雅皇后（Fria Queen）說服他相信黛爾看不起他，哥頓出於自願給了一個「婚外吻」）。有人說他是「類超人」，也就是兩年後出場的超級英雄——早期創作超人

（Superman）的漫畫家顯然受到雷蒙的影響——不過，超人至少有一半的時間是笨拙的記者克拉克・肯特（Clark Kent），而哥頓只有在昏迷無意識的時候是脆弱無防備的。儘管如此，「不管何時何地都是英雄」哥頓，或許會讓現代大人覺得厭煩，卻仍然深受孩童喜愛，當然也深受一九三〇年代晚期的大人喜愛，在當時，英雄主義和逃避現實都是迫切必要。

在跨到其他媒體方面，飛俠哥頓的速度讓巴克・羅傑斯相形見絀。漫畫推出一年後，首部《飛俠哥頓》廣播劇便問世，播了三十六集，自始至終都忠於雷蒙的原作。次年，一本廉價雜誌——《飛俠哥頓奇異歷險記》（*Flash Gordon Strange Adventure*）——誕生。環球影業（Universal Pictures）趕忙以一萬美元買下電影拍攝權，一九三六年開始製作第一部《飛俠哥頓》系列電影：由十三小段集結而成，一段二十分鐘，預算三十五萬美元（相當於現今六百萬美元）。這是系列電影創新高的預算，甚至比當時一部劇情長片的預算還高。兩個月後拍攝完畢，竟然在一天之內拍了八十五個鏡頭。

《飛俠哥頓》電影系列的主角是巴斯特・克雷柏（Larry "Buster" Crabbe），曾經是奧運游泳選手，接拍這部電影之前就已經是這套漫畫的超級粉絲。「我晚上回到家一定會拿起報紙，看看老哥頓跟明王又怎麼了」，克雷柏多年後回想。一聽到環球在替這個系列電影選角（當時他有個朋友在選角部門工作），他在好奇心的驅使之下前去一探究竟，想知道到底會由誰來扮演這個英雄。結果，選角部門過來說服他把頭髮染成金色，克雷柏這才知道是自己雀屏中選。戲服的費用可就不惜重金，特別精心打造，以符合雷蒙漫畫裡的色彩——只不過這系列是黑白片（稍微想一下，當時跟現在可是完全不同的年代）。

《飛俠哥頓》一上映，立刻造成轟動，就跟漫畫一樣。首輪戲院（這類戲院通常不放映系列電影）把《飛俠哥頓》安排為夜間主打電影。這部電影有最尖端科技的效果：兩英呎縮小版的木造火箭船，有銅造的機翼；場景繪畫；分割螢幕，以便哥頓可以跟大蜥蜴對打；鷹人（Hawkmen）居住的城市漂浮於白霧茫茫的雲海。另外也出現了大銀幕史上最袒胸露背的戲

服，特別是明王那個一身黛雅‧托芮絲裝扮的淫蕩女兒，同時也是哥頓最後盟友的歐拉公主（Princess Aura）。當時有個名為海斯處（Hays Office）的單位，公開表達不悅，海斯處專門執行各家電影公司同意的一套道德準則，以避免政府的審查。於是接下來的續集當中，歐拉和黛爾就變得一派端莊模樣，哥頓則不再全身上下只有短褲。

　　接著在一九三八年推出了續集——《飛俠哥頓：勇闖火星》（*Flash Gordon's Trip to Mars*）——以雷蒙另一條故事線為主軸。電影史學家常常想當然爾的認為，這部電影之所以從蒙戈改成火星，是為了搶搭奧森‧威爾斯（Orson Welles）當年改編的爆紅廣播劇《世界大戰》熱潮，不過時間點並不一致，《勇闖火星》在三月推出，威爾斯那齣引起恐慌的戲劇則是萬聖節的節目。不管是哪個月份，火星持續激發大眾的想像力，而且，巴克‧羅傑斯也去過火星，不過，巴克做得到的事，哥頓可以做得更好。

　　話雖如此，《勇闖火星》大概是《飛俠哥頓》系列最弱的一部，電影中加進了一個甘草角色：倒楣的「開心果」哈谷德（Happy Hapgood），一個尾隨搭上火箭飛船的記者。這部電影最出名的是「泥人」（Clay People），明王的火星敵人，他們是很詭異的變形人，可以消融於洞穴牆壁裡。

　　一九三九年推出了一部《巴克羅傑斯》續集，更進一步鞏固了這兩個系列的強弱地位：《巴克羅傑斯》的預算較少，甚至還使用《飛俠哥頓》用過的二手貨。同樣由環球影業拍攝，同樣由克雷柏擔綱主演（這一次他沒染頭髮），也同樣使用《飛俠》的火星場景和戲服，當時粉絲還以為這是《飛俠哥頓》第四集。想必在「退休太空科幻角色之家」的某個角落，巴克和威爾瑪一定會勃然大怒。

　　終於，《飛俠哥頓：征服宇宙》（*Flash Gordon Conquers the Universe*）在一九四〇年問世。這是《飛俠》系列步調最緩慢、製作費最便宜的一部，同時也是最成熟的一部。當然，對一開場就是明王的火箭飛船向著地球大氣播撒「紫色死塵」的故事來說，成熟是一個相對的字眼。不過，這次穿著一身英國皇室大禮袍的明王，已經不再是那個留著傅滿州鬍的刻板印象，而是真實世界裡征服歐洲的暴君化身，我們看到，蒙戈的異議份子被關進

集中營，而沈醉於自己瘋狂野心的明王，已經不再只是宣稱自己是「宇宙之皇」，現在他直接宣稱「朕即宇宙」，因此，佐克夫在電影最後向地球廣播他們這場巨大戰役的結果時，那句台詞正好呼應了電影片名：「飛俠哥頓征服宇宙了。」

《飛俠哥頓》第四集的開拍計畫已經就緒，但是第二次世界大戰硬生生闖入，所有續集的拍攝都喊停，等到和平再度來臨時，這種劇情模式不再流行。艾力克斯‧雷蒙之前收起畫筆從戎去，投效海軍陸戰隊，等到歸來時，他把心力集中於其他卡通英雄，像是叢林吉姆（Jungle Jim）以及利普‧柯比（Rip Kirby）。飛俠哥頓在奧斯汀‧布里斯（Austin Briggs）、麥克‧瑞柏伊（Mac Raboy）等等漫畫家的照顧之下，活得比他們都還要久，包括他的原創者。雷蒙很悲劇地英年早逝，起因是他酷愛開快車。婚姻不美滿，妻子又不願離婚好讓他可以迎娶情人，根據報導，雷蒙在一九五六年某一個月內就發生了四場車禍，最後一場讓他死於非命，得年四十七歲。

生命走到盡頭時，雷蒙完全不知道，他最有名的創作正在加州莫德斯托（Modesto）一個保守小鎮一個十二歲男孩的腦袋裡回響，男孩也同樣熱愛風馳電掣的快車，六年後也即將遭遇改變命運的一場車禍。太空幻想的火把即將傳到下一代，這一次會讓全世界都熊熊燃燒。

第二章
嗡嗡作響的國度

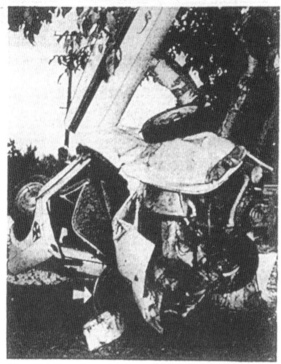

真正改變一切和催生《星際大戰》的那一天，就發生在一九六二年六月十二日。這場車禍打消了喬治‧盧卡斯當賽車手的念頭，選擇投入學業，並因此愛上人類學、社會學與視覺藝術。

來源：《莫德斯托蜂報》

　　這個世界眼中的莫德斯托（Modesto），是喬治・盧卡斯的出生地，可是一直到二〇一三年之前，大部分鎮民都沒見過他，即使是一九九七年當地為電影《美國風情畫》（*American Graffiti*）的雕像舉行揭幕儀式，盧卡斯也拒絕參加[9]，並不是盧卡斯有輕蔑之意，他只是在做自己罷了。他有電影要做，有孩子要養，還有個世界要飛來飛去。再加上，雖然名滿天下，他面對群眾卻從未感到自在過。「他是幕後人員，不是幕前」，至今仍住在莫德斯托的盧家小妹溫蒂（Wendy）二〇一二年告訴鎮民，「大家誤以為那是冷漠。」

　　終於，為慶賀《美國風情畫》四十週年，溫蒂成功說服哥哥出任莫德斯托第十五屆年度古董車遊行的大禮官。二〇一三年六月七日，群眾頂著莫德斯托盛夏的四十度高溫，提早三個小時列隊於遊行路線兩旁。不管走到哪裡，都有莫德斯托居民在談論這位來訪的 VIP，想了解他的事蹟。大家可能以為跟他同年紀的人（現在快七十歲了）會口沫橫飛大談他的故事，然而，他在道尼高中（Downey High School）的同班同學卻沒有什麼可說的。「他是個宅男，不過人非常好」，一個同學回憶道，另一個還記得盧卡斯在下課時間會看漫畫，還有一個同學名叫瑪麗安・坦伯頓（MaryAnn Templeton），她幾乎不認識這個在高中球賽中老躲在自己相機後面的同學，她說：「我們都叫他小呆瓜，我們知道的很少。」

　　在開了空調的蓋洛藝術中心（Gallo Center for the Arts），盧卡斯本人就站在裡面，穿著招牌法蘭呢襯衫、牛仔褲、牛仔靴。一般來說，這位最不喜公開的人公開現身於有記者的場合時，臉上會帶著一種《浮華世界》總編輯彼得・霸特（Peter Bart）形容得最貼切的表情，霸特把盧卡斯比喻為小鎮銀行員：「無可挑剔的有禮貌，無法拉近的有距離，彷彿怕你會問出不恰當的問題或要求貸款。」不過在這一天，跟姊妹團圓的他，似乎就要樂昏了，這樣的情緒大約持續了一個記者的提問，接下來就可以明顯看出每下愈況。是什麼讓你願意回來？「小妹」，他的妹妹在旁邊捏他的手臂；對年輕時開車溜達把妹有什麼美好回憶嗎？「很像釣魚」，他回答，「多半是到

9　《美國風情畫》是一部廣受歡迎的「轉大人」電影，是以盧卡斯在莫德斯托度過的青少年歲月為藍本，為他帶進第一筆財富。

處坐坐閒聊，找樂子。」這裡的人跟他聊的話題大多是《美國風情畫》，還是他的其他電影？「我其實不跟街上的人聊天。」

最後，《莫德斯托蜂報》（Modesto Bee）記者問了大多數居民最想問的問題：莫德斯托有影響到《星際大戰》嗎？盧卡斯給了一個笑容，三分之一是略帶不慍的苦臉，三分之二是老練的禮貌。「沒有，大多是出於想像。」接著，再度在他最知名的創作物尾隨之下，盧卡斯走到街上，一陣歡呼響起，一群青少年——他們原本在討論最新的謠傳：將有一部 Boba Fett（波巴費特）的電影要開拍——紛紛蜂擁至警方封鎖線，想取得他的簽名，盧卡斯簽了他們的海報和粉絲俱樂部卡片。

星際大戰電影的孕育之地在哪裡

當然，星際大戰電影並不是在盧卡斯的家鄉孕育，而是在西邊一百英哩外的聖安塞爾莫（San Anselmo）誕生，在那裡，盧卡斯在以《美國風情畫》賺來的財富購置的豪宅裡寫下劇本。不過，莫德斯托也有功勞，是它激發盧卡斯創作出一部可以讓他賣下這棟豪宅的電影，間接孕育出《星際大戰》（從後面篇幅將可陸續看出，《星際大戰》原作三部曲是一位百萬導演沈溺的嗜好，他從此不需要再寫任何一個字、拍任何一部片）。

莫德斯托給了盧卡斯一部踏腳石作品，同時也激發了《星際大戰》早期一些靈感，不過，電影中種種科技幻想都是在一個男孩的腦袋裡孕育出來的，所以如果想一瞥《星際大戰》宇宙最初誕生的微光，最好去閱讀第二次大戰歷史，或是抓一疊一九五〇年代中期的漫畫來看，或者（更好的方法是）跳上一架飛往蒙戈（Mongo）的火箭船，但絕不是開車到莫德斯托溜達。

莫德斯托絕對不是塔圖因（Tatooine）。多年來，顯然不住在北加州的記者們，總愛把莫德斯托類比為路克天行者那個有兩個太陽的沙漠家鄉，他們的類比看似理由充分，因為路克一角是以天真青澀時期的盧卡斯為藍本，不過如果要在地球上找一個塔圖因，南邊數百英哩遠的沙漠城鎮莫哈韋

（Mojave）是更好的選擇：莫哈韋本身真的就是太空港，還能提供摩斯艾斯里太空港（Mos Eisley）小酒館裡頭的兇神惡煞之流，當地人長相古怪，而且到處都是沙。

　　而莫德斯托可是一片翠綠，是不折不扣的氣中海型氣候，聳立於加州中央山谷之顛，是水果、堅果、葡萄酒之鄉。當地農產富饒，但你不會稱之為「濕氣農作」[10] 除非你指的是發酵葡萄裡的水分。蓋洛葡萄酒廠（Gallo winery）就是在一九三三年創立於此，創辦人是一對兄弟，兩人謹守規章辦事，一直等到官方解除禁酒令，才從當地圖書館挖出古老的釀酒手冊。到了二十一世紀，蓋洛已握有美國百分之二十五的葡萄酒市場，至今仍為家族經營。只要稍微念點書、非常努力工作，就可以建立一個全球王國，這樣的例子也適用於盧卡斯，而他剛好也在自家的「天行者葡萄園」（Skywalker Vineyards）栽種黑比諾（pinot noir）葡萄，自己釀酒。

　　外界對莫德斯托還有一個誤解：地處偏遠。「如果宇宙有個明亮的中心點，那麼你就是在距離中心點最遠的星球上」，這是路克對塔圖因的描述。可是，灣區（Bay Area）就位於莫德斯托正西方不到九十英哩；如果 I-580 公路交通順暢，你又開得快，一個小時就能從莫德斯托開到舊金山，沙加緬度（Sacramento）則是在北邊不到一小時的車程，優勝美地（Yosemite）在東邊同樣不到一小時車程；如果要到好萊塢，從莫德斯托也比從灣區快。

　　不過，這不代表要離開莫德斯托很容易。**莫德斯托有很強的文化地心引力，就是因為如此，如果想看看外面的世界，你必須下定決心，你必須喜歡開快車——這兩樣特質，年輕的盧卡斯都有很多。**

　　喬治・盧卡斯在一九四四年五月十四日清晨誕生時，成群的德國轟炸機正在攻擊英國的布里斯托（Bristol）；德國隆美爾將軍（General Rommel）正在密謀暗殺希特勒；英國的譯解密碼人員正要破解戈林（Goring，德國將領）的計畫：誘使英國皇家空軍轟炸閒置的機場；日軍在特魯克環礁（Truk Atoll）不斷侵擾前往威克島（Wake Island）途中的美軍

10 註：moisture farming，地處沙漠的塔圖因就是 moisture farming，以收集空氣裡的濕氣來灌溉農作。

轟炸機；英國十三軍團在拉皮多河（Rapido River）鞏固了橋頭堡，幫忙打開了通往羅馬的道路；倫敦一所學校的禮堂裡，工人們正在準備一張超大的諾曼第（Normandy）地圖，因為蒙哥馬利將軍（General Montgomery）準備向邱吉爾首相（Churchill）和英王說明他跟艾森豪（Eisenhower）打算如何解放歐洲。

地球遍地烽火，但是莫德斯托距離遙遠。盧卡斯的父親——喬治・沃頓・盧卡斯（George Walton Lucas Sr.）曾經志願入伍，但是被打回票，因為他太瘦又已婚，盧卡斯一家因而距離戰爭的可怕又更遙遠。儘管如此，無人能倖免於戰爭的影響，後續效應——勝利的喜悅、受到創傷後心理壓力——更是長達數十年之久。盧卡斯後來曾回憶，他成長於戰爭出現在「茶几上」的世界，戰爭出現在《時代雜誌》（*Time*）、《生活雜誌》（*Life*）、《週六晚郵報》（*Saturday Evening Post*），出現在栩栩如生的彩色攝影技術中。

一九五〇和一九六〇年代充斥著戰爭電影，每一部都在頌揚戰爭傳奇英雄，從地面逐漸轉移到空中。盧卡斯將《轟炸魯爾水壩記》（*The Dam Busters*，1955）、《六三三轟炸大隊》（*633 Squadron*，1964）、《虎虎虎！》（*Tora Tora Tora!*，1970）錄下來，剪接成一段終極大混戰，這段長達二十五個小時的大混戰就是《星際大戰》特效的藍本（《星際大戰》後來也由拍攝《轟炸魯爾水壩記》的攝影師掌鏡）。

如果仔細看，可以發現《星戰》系列處處有戰爭的影子：單打獨鬥的戰士、叛軍的頭盔和鞋子、帝國突擊兵手上拿的武器是改裝自英國史特林（Sterling）衝鋒槍、韓・索羅拿的是德國的毛瑟C96半自動手槍，還有戴著黑色毒氣面罩的高大法西斯份子。「我總是說《星際大戰》是我最愛的二次大戰電影」，柯爾・霍頓（Cole Horton）表示，他是「從世界大戰到星際大戰」網站的站主，「《星戰》的故事是出自虛構，而裡頭有形的實體東西則是出自歷史。」

對年幼的盧卡斯來說，二次大戰的餘波並不全然只是茶几上娛樂。他剛滿五歲一個月後，另一場衝突爆發，這次是發生於朝鮮半島，姊姊安（Ann）的未婚夫被送上戰場，作戰中身亡，當時盧卡斯九歲。其實早在那

場悲劇之前，盧卡斯就已經有好幾年受制於一種更駭人戰事的幽靈。他這一代是第一批觀看《臥倒和掩護》（*Duck and Cover*，1951）民防訓練影片的學童，想像一下五歲就被迫看這樣的影片，這並不是聰明烏龜遇到原子彈掉下來把頭藏在龜殼裡就好的卡通影片，而是兩個學童「不論走到哪裡、不論做什麼都得時時記得要是原子彈爆炸該怎麼做」。[11]

在約翰謬爾（John Muir）小學的木頭桌椅下面，未來戰事披上駭人的外衣。盧卡斯後來回憶：「我們一直在做臥倒和掩護的演習，老是在聽什麼建立輻射落塵掩體、世界末日、有多少原子彈又被建造了等等。」難怪他曾經說自己是在「恐懼」中成長，還說他「總是提高警覺注意潛伏在角落的惡魔」。雪上加霜的是，小時候的他骨瘦如柴，偶爾會成為年長壯碩男孩的標把，他們喜歡把他的鞋子扔到草坪的灑水器，姊姊溫蒂不只一次得介入拯救他。[12]

撇開戰爭的恐懼與霸凌，盧卡斯幾乎沒受什麼苦，他是日漸興隆、富裕的小生意人之子，爸爸喬治・沃頓・盧卡斯認識鎮上每一個人，也是鎮上居民的文具供應商，每天早上七點到店裡，一週六天，晚上則是打高爾夫球、參加扶輪社活動，每到週六就跟太太也是高中情人陶樂絲（Dorothy）計算帳目。

老喬治曾經夢想當律師，這個職業似乎也很適合他。身材削瘦、挺直的他，喜歡在餐桌上不時來上兩句莎士比亞名言，的確有成為法庭上林肯的潛力，不過在一九三三年失業率高達百分之二十時，他很滿足於在文具店的工作，他說服自己買下公司——莫里斯文具（L.M. Morris），是老闆莫里斯在一九〇四年創辦——百分之十的股份，老喬治一路買到持股五成，最後在老闆莫里斯退休之後接手，重新命名，到了一九五〇年，盧卡斯公司（Lucas Company）一年毛收入可達到三萬美元（大約是今日的三十萬美

11 註：Duck and Cover 是美國政府製作的影片，用來教導民眾應對處理原子彈攻擊。
12 註：當時莫德斯托一個年紀較大的壯碩男生叫做 Gary Rex Vader，跟後來《星際大戰》的反派角色 Darth Vader 有沒有關聯不得而知，不過盧卡斯曾經說過，他取名字的時候最初是想到 Darth 這個名字，然後嘗試搭配「很多姓，Vader、Wilson、Smith 等等」。莫德斯托有不少人姓 Wilson 和 Smith，只有少數人姓 Vader。

元），相當可觀，全來自文具和玩具（巧合的是，《星際大戰》後來的營收當中，文具也佔關鍵地位）。[13]

老喬治對喬治・盧卡斯的影響

老喬治絕對不是達斯・維達（Darth Vader，又名「黑武士」），儘管為盧卡斯寫傳記的戴爾・波拉克（Dale Pollock）曾經提過，《帝國大反擊》揭露的父子關係就是來自老喬治和兒子的關係。其實，幼時的盧卡斯——小時候被暱稱為小喬治——似乎備受溺愛。小喬治擁有莫德斯托最棒的玩具火車組、三引擎的 Lionel Santa Fe 火車，還有 Lincoln logs 積木玩具組，他的零用錢在當時也為數不少：四歲時一週就有 0.04 美元，十一歲漲到一週有四美元（相當於二〇一三年的九十四美元）。**一九五五年七月，喬治搭上生平第一趟飛機，去加州的安那罕（Anaheim）參加迪士尼樂園盛大開幕，他錯過華特・迪士尼（Walt Disney）親自為樂園開幕，不過在第二天及時抵達。「我當時彷彿置身天堂」，盧卡斯談到那趟旅行，在明日世界閃耀的國度裡，纏繞他的莫德斯托無名怪獸都消失無蹤。此後，盧卡斯一家每隔一年就重返一次迪士尼樂園。**

當然，老喬治對子女有很大的影響。「他的爸爸很嚴厲」，派蒂・麥卡錫（Patti McCarthy）說，她是加州史塔克頓（Stockton）太平洋大學的教授，為了莫德斯托的「美國風情畫散步」（散置於莫德斯托各處的影片小享）徹底研究過盧卡斯的生平，「不過當時的父母都很嚴厲，溫蒂・盧卡斯常說：『他是個嚴厲的男人，也是個好父親。』」小喬治和姊妹們必須做家事，他很討厭用家裡那台破舊的古老除草機除草，他的因應之道是：省下零用錢，再跟媽媽借二十五美元，買一台新的除草機。戴爾・波拉克把這段插曲描繪成反抗，其實不算是反抗，而是做生意天分的初次萌芽，肯定是得

13　註：老喬治正好趕上成為 3M 公司的地區代理，專門經營企業客戶，將公司改名為 Lucas Business Systems，後來賣給全錄（Xerox），至今仍存在於莫德斯托，在北卡羅萊納州有五家分店，該公司網站宣稱自一九〇四年開始即以盧卡斯之名營運。

自創業家老爸。「我人生第一個導師是我父親」，多年後盧卡斯告訴比爾‧莫伊爾斯（Bill Moyers）——他說大導演法蘭西斯‧柯波拉（Francis Ford Coppola）是第二個，約瑟夫‧坎伯（Joseph Campbell）是第三個。

　　比起父親，盧卡斯的媽媽則是比較神祕的存在。媽媽陶樂絲是莫德斯托房地產大亨之女，在盧卡斯童年時期，母親大多因莫名的胃痛而臥病在床。十歲時，盧卡斯問了媽媽第一個有關存在的問題：「為什麼上帝只有一個，但宗教卻有那麼多個？」沒有得到滿意答案的盧卡斯，接下來二十年花了很大一部分時間為上帝發展出一個新名字，而且不管有沒有宗教信仰都同聲擁抱。

　　在老喬治夠有錢把全家搬到鎮外的胡桃樹農場大宅院之前，盧卡斯很喜歡他們位於雷夢納大道（Ramona Avenue）五百三十號的小房子，這個房子最大的特色是屋子後面的小巷，是盧卡斯跟兒時死黨——約翰‧普拉莫（John Plummer）、喬治‧法蘭克斯坦（George Frankenstein）、梅爾‧徹里尼（Mel Cellini）——共享的天地，他們後來稱之為「巷弄文化」。他們會從彼此的家跑進跑出，每次都會用某種有創意的方式，架設玩具鐵道、舉辦後院嘉年華。八歲時，他們用電話線捲軸建造一個雲霄飛車。「我喜歡建造東西」，盧卡斯在二〇一三年回憶，「木工場、樹屋、棋盤等等。」他用碎紙片山造出碉堡和 3D 地景，他的房間裡滿是畫作，大多是地景，人物通常是事後才加進去。如果問他以後想當什麼，他會說「建築師」。盧卡斯的非人物美術創作有一個例外，在學校的美術課上，他畫了「太空戰士」，引來老師的指責，不過，老師的不認同絲毫沒有阻止他。

　　盧卡斯的編寫與導演能力，是後來費盡很大心力與痛苦才學會。他早年的人生看不出對這兩者有何追求，不過他小學三年級寫下的一則故事倒是預示了他對速度的熱愛、他終其一生的急迫感、堅忍不拔的毅力，這三項特質日後驅使他完成每一項創作計畫。那則故事的標題是「慢郎中」，不過故事背景是設定於「嗡嗡作響的國度」（land of Zoom）——回頭看，這個名字還真適合精心裝飾的一九五〇年代。

　　很久很久以前，在嗡嗡作響的國度，有一個小男孩老是慢吞吞，而嗡

嗡作響之國的其他人都是步調飛快。有一次，小男孩沿著一條小徑走著，遇到了一匹馬，他想跟馬說話，於是往一塊石頭坐下去，不料石頭上有一隻蜜蜂。他一往石頭坐下，馬上就被一聲吼叫嚇到站起身，沿著小徑拔腿狂奔。從此之後，他再也不慢吞吞了。

撇開故事很簡短不談，這活脫脫就是盧卡斯的翻版：一個愛做夢的男孩，在學校總是慢吞吞，因為突來的恐懼而開始變快，一個骨子裡喜歡動手修修補補、不斷在嗡嗡作響國度追尋酷玩意的人。麥卡錫教授說：「他覺得學校很無趣，他需要蜜蜂螫一下，蜜蜂那一螫是個意外，可說是個預兆。」

少年盧卡斯的電影旅程

至於他日後人生的重心——電影呢？他每兩個禮拜就去看一次電影，雖然很喜歡迪士尼電影——特別喜愛《海底兩萬浬》（*20,000 Leagues Under the Sea*）——但是他說，青春期去莫德斯托兩家電影院只是為了追女生。拍電影只是他跟梅爾・徹里尼在巷弄歲月裡眾多愉快消遣之一，兩人曾經根據盧卡斯的迪士尼樂園之旅編寫一份報紙，到老喬治的店裡印出來，持續了十期。徹里尼的爸爸有一台八釐米電影攝影機，可以用來製作定格動畫，兩個小男孩用玩具士兵玩過很多戰爭遊戲，於是錄製了小小綠色士兵穿越巷弄動畫，一次一個鏡頭。至於特效，盧卡斯會點燃小小的火焰。徹里尼回憶說：「對他來說，每樣東西都要到位，這點很重要，一定要看起來很真實。」

即使只是一個小小的導演，盧卡斯也懂得把藝術跟利潤串連起來。有一年秋天，他跟徹里尼在徹里尼家的車庫建造了一棟鬼屋，製作精細，食屍鬼會從屋頂掉下來，還加上閃光燈，鄰里附近小孩要看的話得付五分錢。等到參觀群眾開始減少，盧卡斯就說：「我們必須做些改變，讓鬼屋變得不一樣」，然後再將改善過的新鬼屋重新推出。徹里尼說：「這個方式他用了兩、三次，我嘖嘖稱奇。業績一旦開始下滑，喬治就從頭改裝，重新微調，小孩就會再度光臨。」日後他也把這一招用於《星際大戰》，重複了好幾次。

一九五四年，盧卡斯滿十歲，這是改頭換面的一年，也是他在許多場

合不斷提及的一年。這一年，老喬治買了一台電視機（他並不是鎮上第一個買電視機的父母，喬治早就在約翰・普拉莫家滿足他的《飛俠哥頓》癮多年）；這一年，盧卡斯首度宣布想成為賽車手；也是在這一年，他領悟了某一件多年後在他首部宣傳短片中公開揭露的事。

一九七〇年，二十六歲的盧卡斯製作了十分鐘的短片《光頭》（Bald），用來宣傳他前衛的反烏托邦電影《THX 1138》。這部短片以盧卡斯跟他的第二位導師——法蘭西斯・柯波拉導演——的對談開始（片中以「兩位新世代電影人」的稱號鄭重介紹兩人），討論《THX 1138》的影響。原本以為盧卡斯會提到他那一代人會有共鳴的一些黑暗影響，例如《美麗新世界》（*Brave New World*）和尼克森總統（Richard Nixon）的演說等等，結果他卻反倒很得意地插旗於宅男世界，他說：「THX 其實是從我十歲左右看的漫畫衍生出來的，當時我很驚訝地發現一個事實，其實我們都活在未來裡。如果你要拍一部講述未來的電影，用現實生活中的東西來拍就對了，因為我們就活在未來裡。」

到了十歲，盧卡斯已經是個胃口很大的漫畫迷。他和姊姊溫蒂的藏書多到爸爸得挪出一整個房間容納他們的漫畫——總數超過五百本。這樣還不夠。每到週日，爸媽忙著計算公司帳目時，他會跑到普拉莫家，讀普拉莫爸爸從書報攤免費拿回來的一大疊漫畫，這些漫畫的封面都已經被撕掉，以避免轉售，不過盧卡斯可不會「以貌取漫畫」。

一九五四這一年也是漫畫史家眼中黃金年代的尾聲，超人和蝙蝠俠正處於第二個十年的全盛時期，漫畫主題日趨多元，牛仔漫畫、愛情漫畫、恐怖漫畫、幽默漫畫、科幻漫畫等等，百家爭鳴。盧卡斯就是優遊於這樣的世界裡：崇尚視覺、狂野、恐怖、爆笑、尺度界線漸大、反抗威權、遠離俗世。

盧卡斯在早期專訪中提到的漫畫英雄，是個大致已被遺忘的角色：明

日湯米（Tommy Tomorrow）。有數十年之久，明日湯米堅持不懈地出現於《動作漫畫》（*Action Comics*）的書頁裡（《動作漫畫》也是孕育超人的搖籃，盧卡斯童年時期仍是超人的天下），以漫畫用語來說，就好像是開啟了披頭四的扉頁。

明日湯米誕生於一九四七年，一開始是「太空西點軍校」學生，後來當上太陽系警方——名為「行星守護者」（Planeteer）——的上校指揮官。起初年輕又天真的明日湯米，很快就獲得兩個人的協助，一個是美麗的女性角色——瓊安・葛蒂（Joan Gordy），一個是揮刀舞劍的年長導師——布蘭特・伍德隊長（Captain Brent Wood）。這部漫畫最驚人的轉折是：伍德後來得知，惡名昭彰的太空海盜馬特・布雷克（Mart Black）其實是他的父親。

覺得那樣就很震驚嗎？如果想知道什麼叫做震驚，就去翻翻 EC 漫畫（EC Comics）。威廉・蓋恩斯（William Gaines）是傲慢無禮的破除舊習者，他在一九四九年從父親手中繼承了 EC 漫畫，立刻著手推出一系列以聰明才智和陰森恐怖為主題的漫畫，包括恐怖作品《魔界奇譚》（*Tales of the Crypt*）和《不可思議科學》（*Weird Science*）、《不可思議幻想》（*Weird Fantasy*），每期刊出四篇簡短的科幻故事，每則故事都有個轉折。盧卡斯後來替《不可思議科學》全集寫序的時候寫道：「EC 漫畫什麼都有，火箭船、機器人、怪獸、雷射光束等等……這些東西也出現在《星際大戰》電影中絕非巧合。」EC 的說故事風格也很有啟發性：「緊緊吊住你的胃口，讓你欲罷不能地看到最後一頁……你會一面看一面目瞪口呆、驚奇連連，腦袋急切想全盤吸收進去。」

可是 EC 並沒有活很久。一九五四年四月到六月，正當盧卡斯坐在後院毛毯上看漫畫時，參議院一個委員會拿著一本 EC 漫畫——盧卡斯十歲生日時在書報攤看得到這本漫畫——嚴詞拷問蓋恩斯，漫畫裡有一個女子被砍頭的可怕畫面。蓋恩斯慷慨激昂地為他的漫畫辯護，可是暗地裡卻很渴望和解。他之前幫忙成立了一個美國漫畫雜誌協會（Comics Magazine Association of America），該會頒佈了漫畫規範管理（Comics Code

Authority），此時卻特別鎖定 EC 的發行，次年，蓋恩斯的發行商宣布倒閉。

　　不過，蓋恩斯有一本刊物毫髮無傷地存活了下來，事後證明其對既有秩序的傷害還遠勝過 EC 漫畫。《瘋狂雜誌》（*Mad Magazine*）現在看來很古怪老派，當年可是比一九六〇年代優秀的諷刺作品更首開諷刺風格。盧卡斯在二〇〇七年寫道：「所有顯而易見的大目標都是《瘋狂雜誌》諷刺的對象，父母、學校、性、政治、宗教、大企業、廣告和大眾文化等等，利用幽默來證明國王沒穿衣服，也幫助我認清，某件事物表面的樣子不見得就是真實的情況。我領悟到，如果想看到現狀有所改變，就不能仰賴這個世界來替我改變。這對我的世界觀有巨大的影響，我的職業大多在訴說一些角色如何奮力改變既有典範……就這點來說，阿福‧紐曼（Alfred E. Neuman）多多少少要負點責任。」[14]。

　　卡爾‧巴克斯（Carl Barks）也要為磨利年輕盧卡斯的逆向思考能力負一部分責任，他是迪士尼資深美術師，創作出守財奴老鴨（Scrooge McDuck，唐老鴨的叔叔），並於一九五二年發行以守財奴老鴨為主角的漫畫。盧卡斯生平購買的第一件美術作品（在一九六〇年代後期），就是巴克斯的守財奴老鴨。第一部《星際大戰》在突尼西亞沙漠拍攝時，巴克斯的漫畫就在拍片現場傳閱。

　　守財奴老鴨早期且最世故的漫畫之一，是一九五四年一篇模仿《消失的地平線》──將香格里拉介紹給世人的烏托邦小說及電影──的諷刺之作，在盧卡斯後來的人生當中也找到共鳴。漫畫一開頭，這隻億萬富豪老鴨不斷受到騷擾，電話、信件、慈善請託、演講邀約、稅務稽查人員紛紛找上門，想喘口氣的他，和姪兒們啟程尋找喜瑪拉雅山神祕的「特拉拉」淨土（Tralla La），一直到一個當地人發現了守財奴老鴨丟掉的治療神經藥物的瓶蓋，一切開始爆笑變調，一波波貪婪慾望瞬間吞沒特拉拉，瓶蓋變成了這片淨土的貨幣，等到市場完全被瓶蓋淹沒，老鴨們不得不再度逃離。

　　十歲的盧卡斯絕對想不到這則漫畫竟然預示了他日後的人生。他同樣

14　註：Alfred E. Neuman 是《瘋狂雜誌》封面固定出現的男孩。

會體會到，身為知名億萬富豪會蒙受叫人想隔絕於世的騷擾；他同樣也會利用財富來逃離財富，在天行者牧場（Skywalker Ranch）打造自己異想天開的特拉拉淨土，然而，為了維持這個烏托邦，也為了能雇用人來打理，他的生活必然不可能無憂無慮——最後他甚至也把主要的事業賣給了守財奴老鴨的老東家（迪士尼）。

　　守財奴老鴨、明日湯米、EC、阿福・紐曼都對盧卡斯漸長的心靈產生關鍵影響，不過比起飛俠哥頓的影響根本就是小巫見大巫，愛德華・桑墨（Edward Summer）可以作證。桑墨是紐約電影人、作家、紐約市漫畫店「超級狙擊」（Supersnipe）前老闆，一九七〇年代初期在共同友人的介紹以及《飛俠哥頓》的牽線之下，成為盧卡斯的朋友及生意夥伴。當時盧卡斯在尋找艾力克斯・雷蒙（《飛俠哥頓》的創作者）最初的美術作品，而桑墨有管道。一九七四年，桑墨設法讓盧卡斯從國王圖畫公司的後門偷偷潛入，因為桑墨有兩個朋友當時在國王公司負責把雷蒙的原作漫畫掃描成微縮膠捲，他們應該要摧毀那些原稿才對，幸好桑墨和友人透過地下管道為這些漫畫找到安全的新家，為後代保留了這些原稿。

　　再度看到這些漫畫——同時也為自己的私人放映室借來這系列的電影膠捲——盧卡斯這才了解，他最愛的系列漫畫是多麼的「糟糕」，他還是很喜歡，但是他做了一個結論：他小時候一定是被下了某種符咒。他開始了解到，太空科幻的根基是多麼搖搖欲墜。對現代觀眾來說，那些煽情老套、粗糙的古老系列為什麼有吸引力仍然是個謎，不過在孩童腦海中卻有強烈的共鳴，至少一直到一九七〇年代末期是如此（我就是在這個時候首度看到這系列）。愛德華・桑墨說：「一定得在你還小的時候打動你才行，只要在對的年紀打動你，就永遠抹滅不掉了。」

　　《飛俠哥頓》之所以深受第一批電視世代的歡迎，跟這系列的形式大有關係。一九五〇年代，美國各地的新電視台都求「內容」若渴，當時有很多現場節目，現場播出的電視科幻節目更是多得驚人（可惜全部都已佚失）：《影像隊長和他的影像突擊隊》（*Captain Video and His Video Rangers，*

1949-1955）、《太空軍校生湯姆柯比特》（*Tom Corbett, Space Cadet*，1950-1955）、《太空巡邏隊》（*Space Patrol*，1950-1955）、《明日怪譚》（*Tales of Tomorrow*，1951-1953）。這些節目背後的操刀人都不是隨便找人來掛名而已，《影像隊長》的特約作者名單根本就是一九五〇年代科幻作品的名人錄——亞瑟・克拉克（Arthur C. Clarke，著有《2001 太空漫遊》）、以撒・艾西莫夫（Isaac Asimov，美國科幻小說黃金年代的代表人物，「基地系列」、「銀河帝國三部曲」、「機器人系列」是他最知名的作品）、沃特・米勒（Walter Miller，著有《萊柏維茲的讚歌》）、羅伯特・謝克里（Robert Sheckley）。不過，雖然這些人才都是一等一，但是要填滿的節目時間實在太長了——一天有三十分鐘，一個星期有五天——而且幾乎沒有預算。桑墨說：「他們的太空裝很酷，但是佈景很蠢，製作費非常窮酸，所以當他們開始要重播《飛俠哥頓》系列，就好像被閃電打中一樣。」

當時，廣播連續劇已經廣受歡迎多年，在那個年代，每週有好幾個小時一定要跟《獵鷹》（*The Falcon*）、《幻影》（*The Shadow*）等等神祕的打擊犯罪英雄一起度過，無怪乎大銀幕上的英雄正好跟電視台的需求一拍即合。每一集的長度大約二十分鐘，半小時時段其餘的時間可以用來播卡通，或是找個當地主持人來提點到目前為止的劇情重點，或者更重要的是，可以拿來播贊助商的廣告（可口可樂就常常是《飛俠哥頓》的贊助商）。《飛俠》從一九三六年開拍第一部系列，一直到一九三八和一九四〇之間陸續推出的系列，總共有四十集，足以一集接著一集連續在週一到週五播兩個月也不重複，然後再從頭開始播——很多電視台就是這麼做。

《飛俠哥頓》並不是系列電影黃金年代（一九三〇年代晚期到一九四〇年代初期）製作最精良、最受喜愛的電影，《驚奇隊長的冒險》（*The Adventures of Captain Marvel*，1941）才是，那是共和國影業（Republic Pictures）拍攝的超級英雄系列，由十二個段落集結而成。可是，《飛俠》的段落多了二十八集，動作場面的數量也遠遠勝出，最符合小孩子的胃口，《星際大戰》拍攝現場每個死忠觀眾都還念念不忘。《星戰》的製片蓋瑞・柯茲（Gary Kurtz）比盧卡斯大四歲，當年還趕上了《飛俠》登上電視之前

在週六午後戲院上映的尾聲；行銷總監查理‧李賓卡特（Charley Lippincott 說）：「《飛俠哥頓》絕對是所有系列電影當中最令人印象深刻的」，他當年看的《飛俠哥頓》是投影到芝加哥一間圖書館的外牆上；郝爾德‧柯贊均（Howard Kazanjian），盧卡斯的好友，也是《絕地大反攻》（*Return of the Jedi*）的製片，他說搭乘火箭船到蒙戈星球是他兒時的夢想，他和哥哥甚至嘗試用牙膏蓋建造自己的火箭艙；唐‧葛拉特（Don Glut）是盧卡斯念電影學校時的朋友），也是《偉大系列電影》一書（*The Great Movie Serials*）的作者，他說哥頓比其他系列電影的主角更有活力：「巴斯特‧克雷柏（Buster Crabbe，飾演飛俠歌頓的演員）完勝其他系列的演員，簡直就是以光年計算的落差。他很帥，體格健碩，有群眾魅力。系列電影裡的英雄與女英雄大多沒有什麼關連。哥頓有人品、有個性，還有不可思議的性魅力，當黛爾‧雅頓向歐拉公主說『我願意為哥頓做任何事』，她話裡的意思很清楚。」

自一九三六年以來，特效一直沒有什麼進步，要求特效進步的呼聲並不高。桑墨說：「現在你可以看到那些太空船是用鋼絲吊起來的，看起來有點蠢，不過在當時已經很先進了，當時電視的解析度很差，反正看不到鋼絲。」多年來，桑墨一直夢想拍一部有電影質感的《飛俠哥頓》，我們在後面會發現，不是只有他有這樣的夢想，盧卡斯就是因為無法取得《飛俠哥頓》的電影版權才開始拍《星際大戰》，《星際大戰》早期一份初稿的封面就是用雷蒙（《飛俠哥頓》漫畫作者）畫的一格漫畫，哥頓跟明王拿著劍在對決。

《飛俠哥頓》對《星際大戰》的直接影響

盧卡斯從不避談《星際大戰》最直接、最重要的靈感來源就是《飛俠哥頓》。一九七六年拍攝完《星際大戰》之後，盧卡斯說：「環球影業最早的《飛俠》系列是每天晚上六點十五分在電視上播出，我迷到不行，此後我對太空冒險、愛情冒險就一直有種迷戀。」一九七九年在《帝國大反擊》拍攝現場，他說：《飛俠》系列是他小時候「難忘的大事，當時拍得那麼糟糕就那麼喜歡了，於是我開始想，要是拍得很好會怎麼樣呢？小孩子肯定會更愛。」

　　盧卡斯用漸次往上捲起的字幕來向《飛俠哥頓》致敬，每一部《星戰》電影一開頭都會出現往上捲動的字幕，就跟《飛俠哥頓：征服宇宙》（*Flash Gordon Conquers the Universe*）的作法一樣（《星際大戰》片頭字幕往上捲的角度跟《飛俠哥頓》一模一樣，字幕最後也同樣有四點省略符號（…）），用擦拭（wipe）的手法來切換鏡頭，也很清楚看得出是來自《飛俠》系列的啟發。事實上，在看《飛俠》長大的世代眼中，《飛俠哥頓》和《星際大戰》的劇情脈絡實在太雷同，他們甚至看得出其中不甚符合史實但很相近的關聯，比方說，盧卡斯的朋友郝爾德・柯贊均就認為，路克天行者就是哥頓，莉亞公主就是黛爾・雅頓，歐比王是佐克夫博士，達斯・維達是明王。

　　《星戰》那些角色的起源還更複雜一點，不過《星戰》裡頭有一種戴面具的角色的確可一路追溯到《飛俠哥頓》。一九五四年，有另一部為電視而拍的《飛俠哥頓》開拍，由一家國際製作公司在西德拍攝，劇情設定跟原作大異，哥頓、黛爾、佐克夫博士活在三十三世紀，替銀河調查局工作，沒有明王，只有一個個身穿銀色服裝的壞人。這版本《飛俠哥頓》只維持一季的壽命，但是取得授權可以以《飛俠哥頓》之名在電視上播放，而原本取得授權的環球影業，已被國王圖畫收回授權，也就是說，環球在一九三〇年代後期拍攝的《飛俠哥頓》（獲得漫畫原創者 Alex Raymond 授權的那一部）在一九五〇年代不能叫做《飛俠哥頓》，因此那部電影在電視上播放時，片名改用「太空戰士」（Space Soldiers）。**於是，盧卡斯在美術課畫的那些太空戰士才算是他真正第一次向《飛俠哥頓》致敬，而這也是了解盧卡斯為什麼拍攝《星際大戰》的一個關鍵（眾多關鍵的第一個）。**有一套系列故事燃起了一個小男孩心中的火焰，故事裡的卑鄙壞人、愛情、無所不知的聖賢，以及明顯面露疲態的英雄，無一不深深吸引著他，他迷上了乘著火箭船到天南地北冒險，怪獸隨處可見，危險片刻不離，每一段都是高潮迭起、扣人心弦。不過他肯定會納悶，任何實事求是的小孩也一樣會納悶：為什麼片名老是寫著「太空戰士」（Space Soldiers）（諷刺的是，「太

空戰士」這個片名還比較適合西德版的《飛俠哥頓》，因為西德版裡頭的星際旅行更多）、「火星上的太空戰士」、「太空戰士征服宇宙」？太空戰士是誰？戲裡好像沒看到有什麼太空戰士啊，倒是有明王的護衛隊，戴著羅馬軍團頭盔、面目詭異地走來走去，除此之外，從沒看到他們有誰出現過。是明日湯米嗎？他比較像是太空警察，不是戰士。茶几上的雜誌和書本裡倒是有很多戰士——有一大堆英雄氣概、有群眾魅力的士兵，其中一位後來還當上總統——不過他們都不在太空啊！

然後有一天，盧卡斯拿起一本一九五五年的《經典小說漫畫》（*Classic Illustrated*），一百二十四期：H.G. 威爾斯的「世界大戰」。第四十一頁下方有一格漫畫，畫的是一幅未來景象，是歷經火星人入侵劫後餘生的人類所畏懼的未來：火星人的作戰機器訓練、整裝、洗腦出一支未來軍隊，正在大肆追捕倖存的人類。那些士兵戴著流線型的圓形頭盔，手上拿著光束槍。幾年後，盧卡斯會來到愛德華・桑墨家裡，一頁頁快速翻著那本漫畫，翻到那一頁的時候會說：就是這個——那格漫畫就是《星際大戰》很多元素的起源。

太空戰士也出現在《禁忌星球》（*Forbidden Planet*），那是盧卡斯一九五六年十二歲生日在莫德斯托州立戲院看的一部電影。演員萊斯里・尼爾森（Leslie Nielsen）飾演一個滿載太空戰士的飛碟隊長，充滿幹勁，要去探訪神祕的牛郎星四號星球，戲裡還有面無表情的爆笑機器人羅比（Robby），以及跟死星一樣坑坑洞洞的內陸。

「他很愛那部電影」，梅爾・徹里尼回憶起那場生日電影會，當時盧卡斯帶了一小群朋友一起去，「我們當下就是純粹看得很開心，而他可是邊看邊學了幾招。」盧卡斯繼續在美術課畫太空戰士，顯然不理會老師要他「認真點」的警告；幾年後在南加州大學，根據他的室友表示，盧卡斯寧願「待在房間裡畫星戰突擊兵」，也不願出去參加派對；他第一任太太瑪夏（Marcia）還記得，從他們第一天認識開始，他就不斷提起電影裡的太空戰士。他們對那些太空戰士畫像後來的影響渾然不知，不只影響了《星戰》電影，也影響了在世界各地幫忙宣揚盧卡斯願景的螞蟻雄兵。

畢竟，太空戰士不打星際大戰要打什麼呢？

第三章

塑膠太空人

影迷團體五○一師（501st Legion）創始人艾爾賓‧強生（Albin Johnson）是個害羞、即將退休、喜歡隱居幕後的人──雖然你在這些他稱為「白兵仰慕者」的照片裡面看不出這些特質。

來源：艾爾賓‧強生

　　一九九四年，南加州哥倫比亞市那個灰濛濛、濕答答的夏日，艾爾邦‧強森（Albin Johnson）打滑撞上一輛小巴屁股時，腦海裡怎麼樣也不可能想到《星際大戰》。對方看來沒有任何損傷，不過強森還是得下車查看。

他的引擎蓋彈了開來，水箱護罩撞壞了。小巴駕駛說：就這樣扯平算了，不追究。強森鬆了一口氣，走到兩車中間要把引擎蓋關上，就在這個時候，突然出現另外一輛車，直接往強森的車子尾部撞上去，幾乎把他切成兩半。

外科醫師告訴強森，他左腿的肌腱幾乎都完蛋了，得截肢，根據強森轉述，醫師是這麼說的：「我們要把你的腿丟到肉桶。」強森不依醫師的建議。接下來，他的左腳開了二十次刀，然後坐了一年輪椅，清除壞死肌肉，進行皮膚移植，然後從身體其他地方削一些骨頭注入受傷部位。有一次，他差一點在手術台上流血過多死亡。

> 一年的折騰下來，拖著他口中的「科學怪腳」，強森最後還是決定截肢、裝義肢。暗無天日的日子隨之而來，就連他當時的太太畢芙麗（Beverly）生下他們第一個女兒也無法讓他擺脫畏縮恐懼。強森說：「我躲在自己家裡，覺得自己是個畸形怪物。」

強森保住了在電子家電零售商「電路城」（Circuit City）的工作——他說：「好讓我的心理學學位可以發揮效用」——也是在這家公司，一九九年底，一個名叫湯姆·克魯斯（Tom Crews）（沒錯，這是他的真名，Tom Crews 跟阿湯哥的名字 Tom Cruise 同音）的同事肩負起要讓他振作起來的任務，他們開始聊起共同的興趣：空手道、搖滾樂……然後談到《星際大戰》。強森知道《星戰》電影要以所謂的「特別版」重新上映嗎？聽到這個消息，強森眼睛一亮。「那天我們一直在講帝國突擊兵第一次出場那一幕，他們從坦特維四號飛船（Tantive IV）的船艙門破門魚貫進來。那個概念一直盤旋在我們腦海。」

記憶全都湧現回來，《星際大戰》的記憶。

強森一九六九年出生於密蘇里州的歐薩克斯（Ozarks），家境清寒，一九七〇年代，父母被徵召到北卡羅萊納州與南卡羅萊納州擔任神召會神職，主日學老師告訴他，喬治·盧卡斯跟惡魔簽下一紙交易，還要演員簽名畫押，承諾以後要敬拜「原力」。不過，強森還是跑去看第一部《星戰》看了

二十次，每次走出戲院，他會沿著戲院長長的磚牆跑，想像磚牆中間的空隙是死星的戰壕，而他自己則是 X 翼戰機的飛行員，他會在戰壕裡跑得飛快、貼近，有時候會不小心把頭撞上磚牆，痛得要死，不過不管怎樣，能當當路克天行者是很值得的。

突擊兵的集結

　　強森感嘆，他成長過程中沒有任何一點像路克，接著又笑說：「至少我跟他都缺少一肢。」不過還有太空戰士啊，那些套著明亮塑膠模子破門而入的帝國突擊兵，他跟克魯斯不斷回想《星際大戰》眾多角色時，突然領悟到，只要服裝細節對了，任何人都可以扮成劇中角色。只要扮成帝國突擊兵，就不會有人知道你少了一肢，這時候的你本來就該融入那個角色、該隱藏自我，這對於害羞、忸怩的人來說再適合不過了。

　　那些戲服是「通往《星際大戰》世界的護照」，強森開始對此深深著迷。他開始規劃如何給自己做一套，而克魯斯則是求助於剛剛興起的網路世界，深信趁著特別版上映的熱潮，一定可以找到一套真正的帝國突擊兵戲服——也就是每個細節都符合電影裡的版本，不論盧卡斯影業授權與否。當時是 Google 還未問世的時代，不過還是讓他偶然看到了一則 Usenet 貼文[15]，有個人宣稱在「搬家大清倉」，有一件電影原版道具戲服要賣，要價兩千美元。賣家其實是想避免被盧卡斯影業控告，因為沒有徵得他們同意、沒有讓他們分一杯羹就販售戲服複製品，很大膽的舉動，而且複製品在那個時候很少見，強森回憶：「就好像在山頂洞人時代挖到一台七四七噴射機。」

　　強森好說歹說，終於說服太太畢芙麗（家裡真正的經濟來源）買下這套戲服，前提是未來十年的耶誕禮物就此抵銷。沒多久，塑膠模子零組件寄到，他緊張兮兮地用琢美（Dremel）電磨機和熱熔膠槍來組裝，結果慘不忍睹，頭盔鬆垮垮掛著，服裝太緊，更令他覺得可笑的是，眼前出現的是

15 註：Usenet 是一種資訊交換的媒介，透過全球電腦網路，以文章或者是檔案交換的方式來進行問題討論、資訊交換。

有一條金屬義肢腿的塑膠太空人，頭盔上還沒有縫隙可以看到外面，難怪帝國突擊兵每次都射不準。

儘管如此，強森還是穿著這套戲服到當地戲院看《帝國大反擊》特別版。來看電影的群眾看到他，忍不住一面戳他一面笑。強森回憶：「一個又一個人對我說：『你這個廢物，以為這樣就能把到妹打砲嗎？』」

不過接著，克魯斯也在網路上找到他的戲服──也是一套價格高昂、很難組裝的突擊兵塑膠模子服──幾個禮拜後跟強森一起去看《絕地大反攻》。這一次，兩人意氣風發走在戲院大廳巡邏時，民眾似乎驚奇不已，甚至還有一點點畏懼。「就是在那個時候，開關啪的一聲打開了」，強森說，「突擊兵人數越多越有氣勢，我下定決心，在我有生之年要找到十個突擊兵在同一個地方現身。當時我能想到的人數就只有那麼多。」

兩人架設了網站，貼出他們的戰績照片──在漫畫店、州博覽會、幼稚園畢業典禮，只要有露臉機會絕不放過。強森在照片下方寫著：兩個老是跟黑武士作對的帝國突擊兵。他給自己的突擊兵裝束取名為 TK-210，亦即死星 2551 監禁區的居民（《星際大戰》中唯一一次提到某個突擊兵的名字，是在死星上，當時一個指揮官問 TK-421 為什麼不駐守崗位上。強森採用了這個命名方式，以 TK 開頭，後面的數字則以自己的生日為代碼，所有可能的三位數和四位數號碼都已被 501 用光了）。不到幾個禮拜就有四個帝國突擊兵寫電子郵件給他，附上他們自己的照片。那是沒有臉書、沒有快閃族的年代，興起於二十一世紀的宅男黃金年代也尚未到來，網際網路還不算是《星戰》迷的集散地，更別說是突擊兵戲服迷了，不過他們就是來了。

這時候，強森開始想像一整個部隊的帝國突擊兵。他回想起念小學時，有好幾次把朋友組織成某一種少年軍隊，《星際大戰》問世之後，他曾經把一支取名為「太空騎士團」（Order of the Space Knights），這個名字顯然不適合帝國突擊兵。他想過一些類似爸爸在二戰服役的飛行中隊名稱，再加上押頭韻，最後想出了「戰鬥 501」（Fighting 501st）。他寫了一個背景故事，一面寫一面解開了看《星戰》時的疑問：為什麼黑武士總是有突擊兵跟在身邊供他差遣呢？他決定，501 要成為一個影子軍團，非官方編制，隨

時待命，他們是「維達之拳」（Vader's Fist）。

　　朋友們都認同這是個很棒的想法，於是開始幫他在大會上發傳單，傳單上寫著：你是死忠星戰迷嗎？你很勤奮努力嗎？你可以百分百犧牲奉獻嗎？請加入「帝國軍501」！二○○二年，強森召集了大約一百五十個突擊兵，聚集於印第安納波利斯舉行的「星際大戰第二屆慶祝大會」（Celebration II，《星際大戰》官方舉辦的第二次大會），還幫忙在現場維持秩序，因為現場安全人員的人數顯然不足以應付三萬名湧入的參加者，讓原本心存懷疑的盧卡斯影業見識到他們所能提供的服務。盧卡斯影業徹底被這群孜孜不倦、非常有組織的軍隊給收服，於是開始在旗下各個活動中啟用501為志工，接著，盧卡斯影業各個授權營利單位也隨之跟進。如果你參加過美國各地職棒球場舉行的「星際大戰日」，如果你在商店、戲院、購物商場看過好幾個突擊兵或黑武士或波巴費特，幾乎可以肯定就是501。

　　強森的點子也不侷限在美國，501軍團（501st Legion）現在已公認是全世界最大的戲服組織之一（「復古協會」（The Society for Creative Anachronism）專門舉辦活動來頌揚中古時代和文藝復興時代，譬如重新製作古代盔甲和服裝，付費會員人數至今已超過三萬人，也比501軍團早成立三十一年），在四十七個國家都有會員，遍及五大洲，分成「當地駐軍」（有六十七個）和「前哨基地」（有二十九個，如果當地成員少於二十五人就稱為「前哨基地」），其中有超過兩成是女性。501吸納了原本獨立運作的英國駐軍，另外也在巴黎附近成立了一支駐軍，只不過有些法國突擊兵執意以「59eme軍團」為名走自己的路。德國的駐軍旗下有五個小隊，每個小隊人數都足以單獨成為駐軍，不過他們不喜歡看到有任何「破壞統一」的事情發生。

　　501軍團每年會選舉地方指揮官與全軍團的指揮官，令強森驚愕的是，指揮官訂定的入會要求前所未有的嚴格——突擊兵腰帶必須有六個小囊袋，只有四個不行——這意味著，就連獲得盧卡斯影業授權、在網路上販賣的「正版」裝備都無法讓你取得會員資格。會員多半自己動手做服裝，努力不懈地在真空成型機器檯上敲敲打打聚苯乙烯板，投入數千美元與數百個小時，只為了做一件戲服。

　　儘管入會要求嚴格，501 軍團仍逐漸成長為史上人數最多的「軍團」。羅馬軍團是過去歷史上最大的軍團，當年也很少有超過五千人的盛況；凱撒大帝（Julius Caesar）橫渡盧比肯河（Rubicon）的時候，也只率領了三千五百大軍，而 501 軍團的會員人數在寫作本書的時候已經達到六千五百八十三人，如果你還記得的話，這個數字比強森最初期待的人數多了六千五百七十三人。

　　更重要的是，強森和克魯斯一手創立的組織已經延伸到遙遠遙遠的銀河系。二〇〇四年，首度有官方版的《星際大戰》小說將 501 軍團納入題材，由知名的授權小說作家提摩西‧贊恩（Timothy Zahn）執筆——他第一次遇到強森跟他們的隊員是在一場《星戰》大會上，漫長的一天結束後，他們相約一起去喝冰涼的啤酒放鬆，還好強森喝得很節制，腦袋清醒的時間還長到足以解釋 501 軍團的概念，從頭到尾贊恩就是頻頻點頭，然後離去，接著很快就寫出小說《生存者的考驗》（Survivor's Quest），由 501 軍團一個中隊跟路克天行者領銜主演。

　　更大的驚恐還在後頭。次年，喬治‧盧卡斯正式把 501 軍團放進他最後一部《星戰》電影：《星際大戰三部曲：西斯大帝的復仇》。複製人士兵（帝國突擊兵的前身）旗下有一支隊伍，跟隨新變身的達斯‧維達（黑武士）進入絕地聖殿，準備要對絕地武士展開大屠殺。在電影劇本裡，這支隊伍就定名為 501 軍團。不過強森毫不知情，一直到東京駐軍一個會員寄給他一個《星戰》人偶，人偶盒子上的日文寫著一個號碼：501。此後，孩之寶玩具公司（Hasbro）開始大量生產五百萬個塑膠的 501 軍團成員，數量驚人。不知情的星戰迷開始宣稱，強森盜用盧卡斯戲裡的稱號，殊不知其實恰恰相反[16]。

　　這樁誤會在二〇〇七年獲得了解決，當時喬治‧盧卡斯受命擔任玫瑰花車遊行總指揮——玫瑰碗（Rose Bowl）舉行的相關慶祝活動——他指名要 501 軍團，並且付費請數百名 501 成員從世界各地飛過來，跟他的花車一

16 註：強森一方面感到受寵若驚，一方面心裡也很不舒服，因為 501 軍團在電影裡闖入絕地聖殿殺害絕地武士的小孩，而且其中一個還是盧卡斯的兒子 Jett 所飾演，幾年後強森和 Jett 巧遇時還份外尷尬，Jett 甚至請求強森讓他成為 501 軍團的榮譽會員。

起行軍五英哩半。於是他們來了，這群太空戰士終於整軍集結，跟真正的士官班長一起進行真正的軍事演練。盧卡斯在遊行前一晚對他們發表講話，他面無表情地說：「入侵行動在幾天後就要大舉展開，我不期待你們每個人都能成功歸來，不過沒關係，因為帝國突擊兵都有百分百犧牲奉獻的精神。」軍團成員響起一陣歡呼。

筋疲力盡的遊行結束後，經過短暫的喘息，這支部隊再度把「水桶」戴回頭上（他們把頭盔戲稱為「水桶」），擺好姿勢跟盧卡斯合影留念。盧卡斯影業的史帝夫・桑斯威特（Steve Sansweet）堅持要介紹盧卡斯和強森，兩個寧可躲在幕後操盤的害羞男人。盧卡斯說：「做得很好。」在這位「創造者」面前，強森勉強擠出的話是：「都是因為有你！」「不是」，盧卡斯說，「我的確創造了《星際大戰》，但是你創造了這些，我非常引以為榮。」他揮手示意一列列身穿白色盔甲的部隊，他們堅挺筆直地立正站著，還扛著當地駐軍的旗幟。

這番話足以讓一個人大頭症發作到無法再戴得下「水桶」，不過，即使受到前所未有的認可，強森仍然保持客觀理性，他告訴指揮官們：「各位，如果不是我們都玩得很開心，這只不過是一種變裝秀罷了。我們是塑膠太空人，如果有哪個會員太過認真嚴肅，我們老早就把這句標語拿掉了，『沒錯，我們是塑膠太空人』（Yep, we're plastic spacemen）。」

每一支軍隊都需要有人在前方帶領前進，501 軍團也不例外。如果這支隊伍稱為「維達之拳」，每一處駐軍當然就不只需要跟大銀幕上一模一樣的帝國突擊兵，他們還需要以小碎步走在一個最知名、最令人恐懼的太空戰士後頭。

一九九四年萬聖節的派對上，馬克・佛德漢（Mark Fordham）為自己所屬的警察局製作了一件簡陋的達斯・維達戲服，當時他是田納西州特種警察部隊（SWAT）的狙擊手，那套戲服贏得其他警察一致讚嘆，佛德漢因而開始想：如果民眾看到一個跟大銀幕一模一樣的維達，不知道會有什麼反應？

他撥了盧卡斯影業的總機號碼，接電話的人很親切，一一把所需配件

告訴他：一件鋪棉的皮革連身衣褲，還要縫上一條毯子，以羊毛縐綢做成斗篷。佛德漢說：「維達相當舒服，只是很熱。」

佛德漢付給當地服裝學校的學生兩百美元，請他們縫製這套戲服。接下來他又有了新計畫：打扮成維達去造訪當地學校，提供道德上的建言：「不要像我一樣挑選快速又容易的捷徑。」不過他再打電話給盧卡斯影業尋求同意時，這回總機系統隨機接通的人可嚇壞了，對方說：維達的版權屬於我們，我們才有權聘請演員來扮演他，你不能這麼做。佛德漢說：「我的幻想就破滅了。」

儘管如此，這位特種警察狙擊手心想，穿著戲服去看電影首映應該沒什麼問題吧，於是一九九九年他以維達裝扮去看首部曲，二〇〇二年去看二部曲。他得到了跟強森一樣的結果：只有一個人的部隊一點也不好玩。於是他找來當地幾個 501 軍團成員，很驚訝地發現這些帝國突擊兵滿腔熱情歡迎維達加入（強森後來拿掉名稱上的「帝國突擊兵」字眼，以符合現狀）。佛德漢說會在通勤途中聽《星際大戰》錄音帶，練習模仿詹姆斯‧厄爾‧瓊斯（James Earl Jones，飾演達斯‧維達的演員）的聲調，他在面罩上湊合著裝上一個麥克風和擴音器，以便把這個戴著頭盔大壞蛋的機械化聲音放到最大，擴音器每半個小時就要用掉兩個九伏特電池，但是對佛德漢來說，再怎麼樣都比無聲的維達好。

很快地，佛德漢就獲選為駐軍指揮官，接著又當上全球整個軍團的指揮官。他引進授勳與軍階制度，拔擢常參加集會的成員。等到 501 開始從事越來越多慈善工作，他覺得有必要擬定一套共同的協定，於是草擬一份新的章程來修改強森擬定的「創始人法典」，佛德漢主張，501 軍團的目標不僅僅是「玩得開心」，501 軍團必須是統一的、容易辨識的，而最好的方式就是透過經銷連鎖式的經營，他說：「如果你去芝加哥或伯斯的麥當勞，你會想確定自己確實是在麥當勞無誤，我們就是要那種共同一致的識別系統，如果有人來邀我們去參加某個活動，我們不必問：『哪個 501 ？』」

佛德漢對於 501 軍團的理念，在很多方面都跟強森南轅北轍，他希望 501 軍團是精實的、標準化的、菁英領導的。每一個駐軍的維達最多有五個

之多，而當然啦，每一個活動都只需要一個維達，目前他們以入會年資來決定露臉機會，佛德漢比較希望每年在會員面前舉辦一次試鏡，挑選出當年度的維達，「如果挑中我，那很棒；如果不是我，我也會希望由最棒的維達來擔綱活動演出。」

一九九〇年底，佛德漢從田納西州搬到猶他州，距離盧卡斯影業整整十個小時車程，可是佛德漢常常開到天行者牧場，然後再開回來，完全自費，「以示我們對這個品牌的認真態度」。就是在某一趟這樣的行程中，他得知盧卡斯和玫瑰花車遊行找上他們。強森滿心歡喜地隱身在成群突擊兵隊伍當中前進，佛德漢則是走在隊伍前頭擔任維達，是喬治‧盧卡斯忠心耿耿的執行者。

那場遊行的報導中，有個知名主播開玩笑說這支軍團「應該要找份差事來做做」，還說他們一定是「行軍回家到爸媽的地下室」，這種言論令人憤恨難消，這支軍團成員有博士、醫生、技師、飛機維修技術人員，還有很多人從事軍職，或是跟佛德漢一樣是警察人員（他說：「我們有點像是一群制服控。」）。那個主播對 501 軍團的看法，正是佛德漢要用他專業的章程努力扭轉的偏見。

強森的「開心就好」精神，跟佛德漢力求與電影裡一模一樣、專業的嚴格要求互相衝突，這類衝突在軍團俯拾皆是。我聽說駐軍內部對於身高限制看法分歧（佛德漢說他比較想當突擊兵，但是太高；克麗凱特想當維達，但是太矮），一個亞洲成員想扮演變成維達之前的安納金天行者（Anakin Skywalker），引發了內部很大的爭論，爭辯他該不該化妝，以便更像白人。甚至對於跟敵對的好人軍團——反叛軍團（Rebel Legion）——應該交流到什麼程度，也爭論不休，我遇過幾個 501 軍團指揮官也負責指揮他們當地的反叛軍前哨基地。反叛軍團大約是帝國軍團的三分之一規模，他們似乎也很樂於成為人數較少的一方，百人出頭的英國反叛軍團指揮官蘇西‧史黛靈（Suzy Stelling）表示：「某種程度正好反映電影的情況，反叛軍人數少，但是最後活下來的人是我們。」

501 軍團最終極的諷刺是：這麼一個看似法西斯的組織，其實骨子裡

非常民主。每年二月會舉行軍團議會的地方選舉與全球選舉，而且不是做做樣子而已，內部會出現很多健康、喧鬧不休的辯論，但大家最終還是團結於萊卡纖維之下的兄弟姊妹，每個人都有過被自己的制服搞到流血的經驗，就是所謂的「盔甲咬」，每個人的皮膚都被塑膠板夾擰過（除了衣服舒適但很熱的維達之外）。如何才能加入這個軍團？遞交幾張穿著戲服的照片給稽核人員，他們會檢查最細微的細節，以求完全符合電影，六個囊袋就是其中一個標準。想成為軍團成員就必須努力讓自己的戲服符合規定，這對某些人來說很容易，對某些人則不然。北加州金門駐軍指揮官艾德·達西瓦（Ed daSilva）就說：「我聽過有人說，他們只花一、兩個禮拜就做出自己的盔甲，用快乾膠不停地做。如果你很擅長聚氯乙烯、管線、灌洗之類的工作，跟那些很類似。」達西瓦自己則是花了兩個月才把自己的戲服完成。

儘管有龐大的經濟壓力，501 軍團從未屈就黑市製作的盔甲，甚至也不鼓勵購買盧卡斯影業授權的突擊兵複製裝備，達西瓦說：「如果只要花四百美元，而且同時又可以成為一個設下高品質標準俱樂部的一員，為什麼要花八百美元到 eBay 網站購買呢？」

有些成員會這裡賣一點零組件、那裡賣一點，不過「我們堅持一個簡單的原則：用成本價銷售。這樣就沒有營利的誘因」，強森表示。他形容這個軍團是「一個兼容並蓄、波西米亞風格的集體，大家互相交流秘訣和作品來製作出高品質的盔甲」。這個軍團確實牽涉到金錢，但不是為自己謀利。光是在一些慈善活動露臉，501 軍團在二〇一三年就幫忙募到 262,329 美元，用於各種公益用途，大約是前一年募到款項的一倍。

一直成長茁壯的 501 軍團

怎麼會有一個熱心公益慈善、民主的、波西米亞風格的、熱中於手工製作突擊兵的集體？很難相信，這樣的團體竟然運作得下去，不僅如此，501 軍團還一直持續成長茁壯。他們獲得了盧卡斯影業大量的關愛——盧卡斯影業邀請 501 金門駐軍到普雷西迪奧總部參加《星際大戰》動畫版的試

映會——他們也回報以忠誠。只要事關「創造者」盧卡斯的公司，這個喧鬧不休的民主團體就會變得異常團結凝聚。他們不僅免費協助盧卡斯影業任何活動，還在盧卡斯影業背書的廣告片裡露臉（最近日本一支日產汽車廣告就是，一個紅色突擊兵現身於一群白色突擊兵當中，特別顯眼）。

這樣的關係裡，往往很難釐清誰受惠較多，是盧卡斯影業？還是501軍團？舉個例子，二〇一三年，盧卡斯影業在德國埃森（Essen）舉行「第二屆歐洲慶祝大會」（Celebration Europe II），走在佔地廣大的展覽會場上，你會發現501各個分會吸引到的群眾目光最多，比利時駐軍還提供了一個自己建造的實物大小鈦戰機，成為全場最受歡迎的拍照背景，後面還緊跟著一個二十英呎高的木製 AT-AT 機械獸，也是出自比利時駐軍之手，上面有盧卡斯的簽名（他寫著：「帝國軍狗，願原力『不』與你同在！」從一方面來看，盧卡斯影業有一群充滿熱情、有紀律、有創造力的部隊可供差遣，而且免費，這種粉絲是任何公司夢寐以求；從另一方面來看，501軍團從一開始製作這些東西慢慢取得盧卡斯影業真正的重視和認可，遠非任何公司所能企及。**盧卡斯影業絕對不敢冒犯 501，501 也穩坐頭號粉絲的第一把交椅，這正是他們一心追求的目標。**

這支軍團已經給自己創造出不可或缺的地位，有一百人左右的作家、演員、盧卡斯影業員工獲聘為榮譽會員，你可以在各地的慶祝大會上看到他們的身影，配戴著多彩方塊帝國軍風格的金屬徽章。501軍團舉辦過一場會員才能參加的晚宴，原作三部曲大部分明星也一起出席，媒體一律不准靠近。這批太空戰士已經成為地球上最熱門系列電影最炙手可熱的門票。

接下來是一則詭異的故事，一個在很多年前肩負起令人又羨又妒角色、把太空戰士化為真實的人，最後竟然淪為《星際大戰》社會裡的賤民。

如果想知道盧卡斯這支太空戰士軍隊一身塑膠盔甲是如何從平面紙上一躍成為 3D 實物，就得走一趟英國的特威肯漢（Twickenham），倫敦西南邊一個蓊蓊鬱鬱的古老郊區住宅，沿著第一部《星際大戰》拍攝片廠艾斯翠（Elstree）的公路就可以到達。在那裡，越過一片田園風格、綠草如茵的板球場，有一棟建築物曾經是如同狄更斯筆下一樣的糖果店，在裡面你會

看到跟 501 軍團截然不同的景象：一個一人工作室，製作突擊兵盔甲來謀利，他對於伸張自己的權利比較感興趣，壓根兒沒興趣成為《星際大戰》的題材，當然，他沒有獲得盧卡斯影業的授權。**你會看到一個在法庭上打敗盧卡斯的人（某種程度算是），但卻輸掉粉絲的愛戴；你會開始想搞清楚令人好奇的安德魯・安斯沃斯（Andrew Ainsworth）案件。**

安斯沃斯是個瘦長結實、和藹可親的人，黑白參差的鬍子修剪得很整齊，眼中閃爍著光芒。他是個工業設計師，擅長真空成型，談到反射光的品質會讓這些制服看起來更勝塑膠質感時，特別愉快生動，這時候的他，看起來比六十四歲的實際年齡年輕一些。

在安斯沃斯的店裡第一次看到他時，我們坐在一堆突擊兵複製品當中喝茶，一坐就是好幾個小時，他拿出一個他宣稱最早一批問世的突擊兵頭盔，開始細說從頭：一九七六年一月，藝術家朋友尼克・潘伯頓（Nick Pemberton）找他參與《星際大戰》的製作，潘伯頓告訴他，事成之後要請他喝一杯。他說：「我根本不知道是什麼，以為是一個皮偶節目，尼克以前常替電視台做皮偶節目。」

潘伯頓拿來一個突擊兵頭盔模型，是根據盧卡斯影業的概念草圖和繪畫做出來的，安斯沃斯有一台超大的真空成型機器，他用來製作塑膠獨木舟和魚池，潘伯頓問他能不能做出頭盔的原型（prototype），他兩天就做出來。安斯沃斯說：「他把原型拿去給盧卡斯，盧卡斯說：『很棒，我還要五十個。』」製作團隊當時趕著要把佈景和戲服送到突尼西亞拍攝地，安斯沃斯還記得，當時有一整排的加長型禮車停在他的店外頭，每一輛車都在等下一個頭盔出爐，他輕聲笑著說：「電影公司非常急著要取貨，我們一完成一個頭盔，他們就馬上開車載走。」

說著這段故事的同時，安斯沃斯一面不經意地把玩據說有歷史意義的頭盔邊緣，導致側邊有一點點破損，他卻完全視若無睹，這時，我體內的星戰迷、歷史學家、古物保存家全都想對著他大喊：「住手，把那個東西放進玻璃櫃子裡好好收著！」這是我第一次感覺到，儘管他號稱在這套系列電影歷史上佔有一席之地，但是他對《星際大戰》代表的意義一點概念也沒有。

　　安斯沃斯跟他的伴侶柏納黛特（Bernadette）自一九六○年代就在一起，當時他常在她位於倫敦南方公寓外頭的貨櫃箱裡製作車子，然後他們買下這棟前身是糖果店的房子，成立了謝伯頓設計工作室（Shepperton Design Studios）。突擊兵的頭盔和盔甲、鈦戰機飛行員的頭盔、反叛軍飛行員的頭盔、反叛軍部隊的頭盔，全都出自謝伯頓設計工作室，這一點沒有人質疑——全都是在英國工作室制度管轄之外製作出來，當時英國工作室還受到工會嚴格的管控。安斯沃斯當時擔任的這個不記名角色，為他賺進三萬英鎊，比《星際大戰》片尾工作人員名單上任何一個名字都還要多。

　　他跟《星戰》的關係就到此為止。《星際大戰》後來在全世界各地衍生成為一種現象時，安斯沃斯竟然興趣缺缺，只有多年後曾經在電視上看過一次第一部。一九九○年代末期，為了籌措小孩的學費，他挖出那台老舊的真空成型機器，另外製作了一批頭盔，在當地市場銷售，他找到的買家寥寥可數，頭盔最後只落得堆放到臥室衣櫃上頭。二○○二年，柏納黛特宣布要把頭盔拿到網路上賣，安斯沃斯說他當時覺得一定賺不到半毛錢，結果，他們以「原版」頭盔之名登錄到佳士得（Christie's）網站後，每個以四千美元售出。二○○三年，謝伯頓設計工作室推出自己的網站，正式做起突擊兵頭盔的生意，以每個三十五英鎊賣了十九個頭盔給美國消費者之後，安斯沃斯接到郝爾德‧羅夫曼（Howard Roffman）來電，他是盧卡斯授權公司的總裁。安斯沃斯還原當時的電話內容：

　　「你是誰？」羅夫曼一副興師問罪的口吻。「我是做出突擊兵頭盔的人。」「不對，不是你，是我們做的。」

　　盧卡斯影業可不是開玩笑，他們很快就告上美國法院，並且打贏官司，法院判決安斯沃斯必須賠償兩千萬美元。幾個星期後，英國執行官把法院正式發函帶來給安斯沃斯，和藹可親的安斯沃斯泡了茶請執行官喝。

　　經過四年與盧卡斯影業的纏訟，一路從英國高等法院、上訴法院，一直打到最高法院，最後法院做出分歧判決，安斯沃斯打贏了其中一部分。根據最高法院的判決，美國的判決在英國有執行效力，安斯沃斯仍然有義務支付四百萬美元，賠償他們在美國賣出的十九個突擊兵頭盔（迪士尼買

下盧卡斯影業之後，以九萬英鎊跟安斯沃斯和解，不過安斯沃斯仍然有一百萬英鎊左右的訴訟費要支付）。

不過法院也同時裁定，突擊兵戲服是道具，不是盧卡斯影業宣稱的雕塑品，這兩者的差別很重要，雕塑品的著作權在英國可持續七十五年之久，而道具的著作權在十五年後就喪失，所以，儘管安斯沃斯必須支付龐大的賠償金額，但是他可以繼續販賣突擊兵的頭盔和盔甲。而他也的確繼續在販賣，以一件數百英鎊的價格販賣「原版黑暗帝王（Dar Lord）」、「原版 R2 機器人」——他顯然不敢冠上全名。

安斯沃斯的訴訟策略之一是，反控告盧卡斯，根據的理由是：突擊兵戲服是他設計的，盧卡斯侵犯了他的著作權。法院完全不受理這項明顯很荒謬的主張，但是安斯沃斯並未就此罷休，仍然一再提起告訴。二〇一三年，安斯沃斯參加一場在薩奇美術館（Saatchi Gallery）舉行的倫敦美術展，那場展覽上，幾個藝術家分別以突擊兵頭盔為畫布來作畫，美術館的文宣上把他形容為「突擊兵的創造者」。看到高等法院法官形容他是「從自己一廂情願的角度來看事情」，我一點都不驚訝。

安斯沃斯的官司在《星際大戰》論壇上掀起一陣波瀾，不過粉絲很快就察覺出，這個人似乎對《星戰》系列所知不多，而且老是喜歡自己加油添醋。比方說，他在一次受訪時解釋為何沒有參與《帝國大反擊》或《絕地大反攻》，他說是因為盧卡斯沒有回到英國拍片（這並非事實）；他宣稱他做的盔甲在後續的電影中重複使用，以致「盔甲到最後看起來很破爛」，事實上，《絕地大反攻》的盔甲是重新製作的。也難怪他對電影細節一無所知，因為他曾經告訴我，他只在電視上看過一次《星際大戰》，經典三部曲其他兩部就更不必說了。

很遺憾，安斯沃斯的確在第一部《星戰》製作過程中扮演一個雖然很小但很關鍵的角色，而且在他自己合理化的烏煙瘴氣說詞以及失真的記憶之下，其實是一則成功的商業故事，他在關鍵時刻及時製作出各式真空成型盔甲，法官甚至把 X 翼戰機飛行員頭盔面罩的一部分功勞歸給他。話雖如此，事隔將近四十年，這段特別的故事看來已經很難找到客觀的說法。

　　為這起疑雲更增添曲折的，是約翰‧李察森（John Richardson）的證詞，他是已故的麗絲‧摩爾（Liz Moore）前男友，麗絲‧摩爾一九七六年底於一場車禍喪生，英年早逝，《星際大戰》的 C-3PO 戲服是出自她之手。李察森在二〇〇八年聲稱，摩爾離開製作團隊之前另外還雕塑了突擊兵的頭盔。在法庭上，他的說法不被採納，因為根據他的證詞，摩爾用的是另一種顏色的黏土，跟現今僅存的突擊兵雕塑照片上的黏土顏色不符。

　　法官發現，「雕塑突擊兵頭盔的人是潘伯頓，不是摩爾」是比較合理的說法，不然安斯沃斯怎麼會有機會參與製作呢？就是因為有潘伯頓的牽線。不過，安斯沃斯現在在網路論壇實在太討人厭，才會開始有人支持「頭盔是摩爾做的」說法。

　　布萊恩‧謬爾（Brian Muir）是電影界的雕塑老手，達斯維達的頭盔以及突擊兵盔甲的黏土石膏原版就是出自他之手，多年來，他一直在星戰粉絲論壇堅定不移地支持「頭盔是摩爾製作」的說法，有一大票支持者追隨，然而，儘管在論壇有好名聲，謬爾的主張顯然主要是根據李察森的說法，並非自己親眼所見。二〇一一年，最高法院許可安斯沃斯繼續販售突擊兵頭盔和盔甲之後，謬爾替另一家打對台的英國公司——名稱為「RS 道具大師」（RS Prop Masters）——背書，該公司也開始銷售他們自己的突擊兵裝備。

　　我一直搞不懂，如果謬爾跟團隊其他人都沒看過摩爾製作頭盔，為什麼謬爾這麼肯定是摩爾做的？謬爾拒絕接受採訪，他要我自己想一想為什麼法官判定是潘伯頓做的，而不是判定摩爾做的，他在一封電子郵件裡寫道：「對盧卡斯影業來說，頭盔是誰做的一點都沒差，只要不是安斯沃斯就好。」

　　試著釐清這段突擊兵製造史、把真相跟網路論壇的群體想法弄清楚，讓我一個頭兩個大，星戰史沒有其他問題如此難解。想到 501 軍團是那麼注重自己動手做，而不是向別人購買（不管這個「別人」是誰），就叫人鬆了一口氣，不過，我也不禁納悶起來，盧卡斯有沒有深受這整起惱人事件的影響？童年時的盧卡斯有沒有想過，他筆下那些太空戰士草圖最後會造成兩位頭戴假髮的律師在遙遠遙遠的最高法院展開一場漫長爭鬥？

第四章
超時空駕駛

蓋瑞・克茲，和盧卡斯坐在《星際大戰》尾聲的王座廳佈景。克茲比盧卡斯年長四歲；盧
卡斯在發展《現代啟示錄》時，克茲正好有他想找的越戰經驗。但是克茲也是《飛俠哥
頓》影迷，到頭來替盧卡斯製作了一系列神奇的賣座片：《美國風情畫》、《星際大戰》和
《帝國大反擊》。克茲突然離開星戰電影之前，對這個早期系列究竟有多少影響，至今仍
然沒有定論。

來源：克茲／瓊納檔案庫（Kurtz/Joiner Archive）

　　裝扮成明日湯米、飛俠哥頓的太空戰士，並不是盧卡斯年輕生命當中唯一的執迷，過不了多久甚至連核心地位都談不上。青少年時期的盧卡斯，注意力逐漸從畫畫和漫畫轉移到相機和汽車。一場車禍成為盧卡斯整個創作歷史最重要的轉捩點，引導他重新思考自己的學業，他這才開始研讀人類學，開始迷戀攝影。一直到這時候，他才栽入電影，上到重要的課，遇到重要的人，啟程往星際發射。

　　不過，後來這些執迷從此未曾完全離開盧卡斯，共同成就了他最知名的作品。所以，一探盧卡斯從一個賽車少年、滿手油汙的修車黑手，繞了個大彎變成改革派人類學學生和藝術電影學校奇才，這一路上的風景可以幫助我們更深入了解《星際大戰》孕育成形的故事。簡單說，如果不是沿路上有以下十二個重要的停靠站，故事就要重寫了。

一、汽車文化

　　盧卡斯每一部電影都有風馳電掣的高速追逐，或是駕著改裝車疾速賽車。《星戰》電影在上映的時候，比當時大銀幕放映的其他電影都來得緊湊快速，這種速度感並不是來自盧卡斯早年看很多電視，而是坐在高速奔馳的駕駛座才感受得到的流暢感、移動感、刺激與危險。拍攝《星際大戰》時，盧卡斯說他要「人可以坐進去、像開車一樣到處開著跑的太空船」，這是他通往火星的魔毯。

　　十六歲時，盧卡斯慈祥的爸爸給他買了生平第一輛車，一台很小的義大利迷你小車「比安基納」（Bianchina），老喬治大概心想，飛雅特（Fiat）製造的這台汽車只有479CC、最高時速六十英哩，不可能造成什麼多大損傷。盧卡斯說它是「配備縫紉機引擎的小笨車」。

　　不過，盧卡斯就是有讓小兵立大功的能耐。他把閒暇時間跟零用錢都花在外國車服務公司（Foreign Car Service，一家改裝車修理廠，車廠後頭還有個小型賽車跑道），他自己做了一些特殊的改裝，加裝了一根直通管和防滾桿，還增添了美國空軍飛機使用的安全帶，甚至學會如何高速轉彎。

看起來沒有改很多，不過該改的都改了。第一次翻車之後，他索性把車頂拆了，連修都不必了。你幾乎可以感受到老喬治背脊升起的陣陣涼意，他當時還懷抱著希望，盼望兒子日後能接掌盧卡斯家裡的生意。

　　盧卡斯弄了一個假的身分識別證，說他已經二十一歲，以此換得汽車越野賽參賽資格，也為他贏得不該屬於他的獎杯。他跟莫德斯托的越野賽車冠軍艾倫·葛蘭特（Allen Grant）結為好友，艾倫就此短暫扮演這個年輕賽車手的大哥角色。葛蘭特形容盧卡斯一開始是個安靜的小孩，直到你跟他熱絡起來，他就會開始說個不停，要不是葛蘭特要他閉嘴（他常常這麼做），誰知道那些什麼太空戰士的鬼扯淡何時才會停止。葛蘭特說：「他老是劈哩啪啦講一堆故事，一下說這個好不好、那個好不好，我們都不把他當一回事。」

　　小喬治十幾歲的時候，逐漸往社會上層流動的盧卡斯一家搬到了位於鎮上邊緣的胡桃樹農場。在他有車子之前，他是個安靜的獨行俠，除了吃飯、看電視之外，其他時間都待在自己房間裡，吃賀喜巧克力（Hershey）、喝可口可樂、看漫畫、聽搖滾樂和爵士唱片，偶爾從窗戶往外射 BB 彈。不過，開車逛大街文化讓他融入了莫德斯托的社會現場。每到週五夜晚，第十街與十一街就會出現成群鉻合金集結遊街的吸睛景象，他們也自有一套禮儀：不將車子上鎖，好讓朋友可以坐進車子裡；如果你有什麼偏愛的停車地點，其他人會幫你留著。

　　盧卡斯悄悄進入青少年微犯罪階段，汽車裡的置物箱塞滿了超速罰單，罰單多到必須上法庭。他並沒有加入《美國風情畫》劇中描繪的「法洛斯」飛車幫（Faros），不過倒是成為法洛斯的幫手。劇本通常是這樣演的，他專門負責讓當地惡霸上鉤，骨瘦如柴的他會走進漢堡店，一屁股坐在惡霸身旁，等到不可避免的衝突一觸即發時，他馬上起身跑走，一路把獵物引誘到法洛斯盤據的地方。想想那幅生動的畫面：喬治·盧卡斯，年輕、嘴上無毛、頂著一頭「碗公」髮型、一百六十七公分、穿著法蘭呢襯衫以及被引擎油汙弄黑的藍色牛仔褲，輕輕鬆鬆就陷入險境，然後像個禪師一樣怡然面對，因為知道自己有靠山而老神在在，他從不需要動用到自己的拳頭。

二、撞車

　　盧卡斯沾滿潤滑油的年輕歲月，在學校出現了裂痕。幾年來，他的成績一直盤旋於 C 和 D 的上空，全憑小姊姊溫蒂課後的幫忙才免於不及格的命運。他知道自己會去當賽車手或黑手，所以誰會在乎成績呢？答案：老喬治和陶樂絲・盧卡斯在乎——他們過去可都是模範生，當年一個是班長，一個是副班長。他們想要激發盧卡斯的視覺鑑賞能力，於是買了一台尼康相機（Nikon）給他，還設了一間暗房。盧卡斯會把相機帶到賽車場。

　　可是盧卡斯的巷弄玩伴約翰・普拉莫即將去念南加州大學商學院，小喬治卻還在疑惑大學這條路適不適合他。從來不屑用精美禮物激勵兒子的老喬治，這回也破天荒同意，只要他從高中畢業，就送他去歐洲旅行，跟普拉莫一起當背包客。

　　於是，順利畢業成了一九六二年的目標。盧卡斯開始上圖書館念書，這是一件苦差事，他根本心不在此。一個炎熱的午後，無聊至極的他提早回家，在通往自家農場的那條路上違規左轉，同一時間，道尼高中一個同班同學開著一輛雪佛蘭（Chevy）闖紅燈，試圖從左邊超過他——盧卡斯大概也無法從開得飛快的車子照後鏡看到他。

　　撞擊力道將盧卡斯從他自己改裝的車頂拋出去，臨時湊合的空軍安全帶帕一聲斷了，他才得以倖存，如果是正常完好的安全帶，早就把他緊緊固定在座位上，連人帶車一起往一棵胡桃樹撞上去。

　　盧卡斯肺部出血，不過異常幸運，不到兩個禮拜就從莫德斯托真心醫院（Kindred Hospital）出院，只是還有幾個月的物理治療等著他。這次撞車撞毀了比安基納小車，也撞掉了當背包客環遊歐洲的機會，還讓他領了一張違規左轉的罰單，不過同時也給了他一張許可證：道尼高中不計他的成績，讓他順利畢業。儘管如此，他還是學到了深刻的教訓。梅爾・徹里尼回憶：「他變得更安靜、更緊繃。」為了給他打氣，外國車服務車廠送給他一頂賽車頭盔，上面用膠帶捆上一隻溜冰鞋。

　　這次撞車改變了一切，盧卡斯每次談到那些年的人生經歷時，唯一必

定會提到的，大概就是這件事。撞車之後，他變得更小心，也更無懼。「那次車禍讓我從不同的角度看待人生，我現在是在動用額外的信用額度。我不再恐懼死亡，現在擁有的一切都是額外多出來的。」盧卡斯在二〇一二年告訴歐普拉·溫芙蕾（Oprah Winfrey，知名脫口秀節目主持人）。

如果盧卡斯在那次車禍中身亡，我們現在會活在什麼樣「美好溫馨」的宇宙裡？不只不會有《星際大戰》和後續眾多模仿之作，特效產業也不會是現在的光景；如果還有暑假賣座鉅片，也會有更多是《大白鯊》風格的災難電影，而不是科幻或幻想賣座鉅片；《星際爭霸戰》（*Star Trek*）[17] 大概也不會搬上大銀幕，小螢幕當然也不會有《星際大爭霸》（*Battlestar Galactica*）；很有可能，二十世紀福斯公司在一九七七年之後就破產倒閉，而接手的投資人當然會是另一個，八成不會是現在的魯柏·梅鐸（Rupert Murdoch）；影城的整體數量會比現在少一點，電影放映廳也會少一些；我們也不會看到柯波拉執導的《教父》，更不會有《現代啟示錄》（*Apocalypse Now*）。

不過，更有趣的思考是，就算喬治·盧卡斯當年沒有違規左轉，就算他沒有順利畢業，就算他轉向賽車跑道去追尋他青少年時期一心渴望的榮耀，這個宇宙就一定不會有《星際大戰》出現嗎？看來，有些故事就是需要有流血犧牲才行。

三、《21-87》

距離車禍事發幾個月後，盧卡斯進入莫德斯托社區大學（Modesto Junior College）就讀兩年，人類學拿到 A 的成績，社會學拿到 B，生平第一次獲得他所企求的教育，其中一門課對他有吸引力，另一門課甚至可以讓他

17 註：Star Trek 是電視影集出身，然後才變成電影。最早的 Star Trek（現稱 Star Trek: The Original Series 或 TOS, 1966-69 年）台譯「星際爭霸戰」；主角包括寇克艦長、史巴克（瓦肯人）、醫官蘇魯、機輪長史考特、通訊官烏蘇拉等等。第二代影集 Star Trek: The Next Generation（1973-74 年）台譯「銀河飛龍」，主角有畢凱艦長，戰術長武夫（克林貢人），機輪長鷹眼，生化人百科等等。1979 年，第一部星艦電影版 Star Trek: The Motion Picture 推出，台譯「星艦迷航記」。主角沿用第一代影集。

應用於周遭的開車逛大街儀式。他也經歷了二十世紀聰明青少年必經的成年洗禮：閱讀《美麗新世界》（*Brave New World*）和《一九八四》（*1984*）。這兩本描繪反烏托邦未來的小說，同樣在盧卡斯心中留下不可抹滅的印記，尤其在當時世界似乎瀕臨自殺邊緣之際──古巴飛彈危機就發生於一九六二年的十月。不過，這些振奮人心、正面的故事能抵銷多少、又了解多少那個叫人驚恐的年代呢？**盧卡斯說他當時有了領悟：「我們這個社會不再有大量的神話。」**

　　對盧卡斯來說（對《星際大戰》傳奇來說也是），比畢業證書更重要的事，是他對藝術電影或「個人」電影的興趣日漸滋長，這是週末跟普拉莫到柏克萊和舊金山小旅行的結果，也是在這個時候，他首次目睹北灘（North Beach）咖啡店的景象：穿著黑色套頭毛衣的獨立藝術家從天花板吊掛一大張床單，然後把他們最新的夢想投影在床單上。其中，盧卡斯看過對他影響最大的短片是《21-87》。從這部電影重要的數字看起來，似乎跟《星際大戰》八竿子打不著，不過兩者其實有重要連結。長度不到十分鐘的《21-87》，創作於一九六三年，創作者是加拿大蒙特婁一個名叫亞瑟・李普賽特（Arthur Lipsett）的困惑年輕電影人，是他用加拿大電影局（National Film Board of Canada）丟棄的影像和聲音拼湊而成。

　　然而，李普賽特的作品正好給「超驗」（transcendent）做了一個貼切的定義。《21-87》的影像大多是人物看著攝影機（近距離的個人鏡頭），他們不設防的一面完全被鏡頭捕捉到。男人餵食鴿子，抬頭凝視他們的城市，就像日常一般沉思著，螢幕外一個男性聲音說道：「沒有秘密，完全是活生生的生活現況。為什麼我們不能把這些東西攤在陽光下？」幾個老人的臉孔鏡頭過去之後，一個女士宣告：「我不相信肉身死了就沒了⋯⋯我相信『不朽』（immortality），肉身雖死但靈魂永遠不朽。」這部影片一開始的片頭，就是把片名寫在一個頭蓋骨上方，既是警告（凡人都將死），也有「機器」的隱喻在裡頭：片名《21-87》取自影片中一段談話，談到社會變得機械化，而這種機械化也滿足了人想融入社會的需求。影片裡有一段旁白說：「有個人走過來說『你的號碼是 21-87』，天啊，那個人其實是會微笑的。」

這段旁白說了兩次。

　　這個概念日後會在《星際大戰》中看到──回想一下,《星戰》裡有多少生命是以號碼來識別,那幾個機器人、帝國突擊兵都是,不過,《21-87》對《星際大戰》的最大貢獻並不是這個。《21-87》影片大約進入第三分鐘時,鳥兒飛越一幅都市風景而來,幾個老男人一面看一面餵食牠們,然後我們聽到旁白說:「很多人覺得,透過對大自然的沉思、透過跟其他生物的溝通,他們會感知到某種力量(force)之類的東西,隱藏在我們眼前看到的面具之下,他們稱那種力量是上帝。」

　　「某種力量(force)之類的東西」,盧卡斯會在多年後提到,「生命力量」(life force)是宗教作家幾千年來一直在使用的詞彙。不過他也承認他該給《21-87》記上一筆,《星際大戰》裡的原力(Force)就是「仿效」李普賽特的影片。就讀電影學校期間,他把《21-87》裝進投影機的次數超過二十次。

四、哈斯克爾‧魏斯勒

　　一九六三年,盧卡斯還在念莫德斯托社區大學時,爸媽給他買了他第一台八釐米攝影機,跟他兒時在巷弄把玩的那一台一樣。他把攝影機帶到各個賽車場,就像高中時帶著爸媽送的尼康相機到處跑一樣。

　　一面在賽車跑道上攝影的同時,盧卡斯也跟一個名為「AWOL 賽車俱樂部」(AWOL Sports Car Competition Club)的團體一起在維修補給區擔任黑手[18]。當不成賽車手,至少可以修修賽車。就是這樣,某個週末午後在拉古納西卡賽車場(Laguna Seca),有個人注意到盧卡斯的攝影機,跟他聊了起來,那個人是頂頂大名的電影攝影師:哈斯克爾‧魏斯勒(Haskell Wexler)。魏斯勒馬上就看出這個年輕人有一種獨特的眼光,對影像有某種飢渴。

18　註:盧卡斯當時也編輯 AWOL 的刊物,刊物名稱是《BS》(沒開玩笑,BS 也是 bullshit 的縮寫)。

　　跟魏斯勒交上朋友，把盧卡斯的人生帶往一個新的方向。魏斯勒帶這個學生參觀他有如廣告場景的房子，那是盧卡斯第一次親眼看到活生生的電影產業，也是首度意識到，電影這個職業是真實存在的。魏斯勒說要給盧卡斯介紹一份製作助理的工作——很可能是魏斯勒當時正在拍的記錄片《巴士》（*The Bus*）——不過電影工會不准。盧卡斯說過，就是在那一刻他「從此決定跟好萊塢說不」。事實上，在這個年輕人就學期間，魏斯勒仍然不放棄要替他在好萊塢系統找一份工作，只是沒什麼下文。

　　大約在認識魏斯勒的同時，盧卡斯也在為社區大學之後的出路做打算。第一所接受他的學校是舊金山州立大學（San Francisco State），如果去念的話，是念人類學；此外，他也申請了位於帕薩迪納（Pasadena）的設計藝術中心學院（Art Center College of Design），不過這個夢想被他爸爸澆了一大桶冷水，爸爸要他學費自付，盧卡斯說他連考慮要付學費都懶。同一時間，約翰・普拉莫在南加州大學念得非常開心，他認為盧卡斯可能會喜歡南加大電影學院的攝影課程。普拉莫告訴他：「應該比體育課還簡單」，這個年輕人就是要聽這個。普拉莫打了一通電影給南加大一位名叫梅爾・史隆（Mel Sloan）的導師，據說他在電話裡說：「看在老天爺的份上，注意一下這個年輕人。」或許是這通電話起了作用，也或許是盧卡斯新發現的天分在考試中大放異彩，這些都不重要，反正南加大收了他，這個年輕人繼續被一股不可抗的力量拉向電影。

　　盧卡斯的爸爸提出了一個慷慨的解決方案：他會把小喬治當成公司員工，支付他念電影學院的費用，直到畢業，盧卡斯每個月可以拿到兩百美元。老喬治心想，念電影學院應該會讓小喬治學到寶貴的教訓，畢竟，沒有人一從電影學院畢業就可以找到片廠的工作，一開始總要當學徒，四年的學徒生涯過後，就算你這個助理剪接做到多麼重要的地位，還是得再熬四年才能自己動手剪接影片。

　　好萊塢是個講究裙帶關係的封閉碉堡，不過不管怎麼樣，盧卡斯總是有一個地方可以發揮他的裙帶關係：莫德斯托。「幾年後你就會回來了」，老喬治告訴兒子。「不會，我在三十歲之前就會變成百萬富翁」，盧卡斯回

嘴。儘管後來沒在三十歲之前變成百萬富翁，但他至少也在三十幾歲的時候做到了。

五、南加州大學

《星際大戰》的電影概念是什麼時候冒出來的？對《飛俠哥頓》的熱愛是怎麼演變成想把其中一些概念放進電影膠捲裡？盧卡斯的回答不精確到叫人洩氣：念電影學院某個時候。「到最後你會有一堆想拍的電影點子」，一九八一年他告訴科幻電影雜誌《星誌》（*Starlog*），「我以前就想過要拍一部太空冒險片……這種類型沒有什麼特別，我很驚訝以前竟然沒有人拍過。」

要說有哪個學生最不可能成為班上的明星，絕對非盧卡斯莫屬。盧卡斯在南加大從大三開始念，主修攝影，不是電影，一開始只修兩門課。在當時，電影這門學科並不像現在這麼酷，電影系被放逐到校園邊疆一棟名為「馬廄」（Stables）的簡陋建築。開學致詞時，電影學院院長告訴學生，如果後悔要拿回學費還來得及。「環境很擁擠，設備很有限，要預定剪接與混音設備的時間都很困難」，盧卡斯的同班同學郝爾德·柯贊均回憶，「後來我們學會一起同時做，反倒創造出一家人的感覺。雖然設備老舊，還有臭味，不過如果重來我還是會做同樣的選擇。」

盧卡斯漸漸被班上的「宅男跟書呆子」給吸引，儘管他們都屬於賤民階級。他在二〇一三年回憶：「沒有人想跟我們在一起，我們每個都留著鬍子，怪裡怪氣。」他把當年的同學比做現在谷歌和臉書那些人。「馬廄」隱隱約約有令人興奮的新東西正在醞釀，這幾個年輕人感覺到了。

盧卡斯避開了劇本寫作課，那門課是臭名遠播的厄文·布雷克（Irwin Blacker）所開，據說上完課的學生都是含著淚水走出教室。**盧卡斯不在乎劇情或對話，聲音與視覺才是他想學習的。**他修了亞瑟·奈特（Arthur Knight）的電影史，奈特的熱情極具感染力，他在課堂上播放過《大都會》（*Metropolis*），德國導演弗里茨·朗（Fritz Lang）一九二七年的經典作品，這部電影想像一座未來城市有個專制的「主公」，他受到叛變工人的挑

戰。主公的兒子涉險進入地下世界，追求叛變工人的女領導人，主公下令以女領導人的形象製造一個機器人，藉此摧毀女領導人的名聲。電影裡的金色機器人從此就存檔在盧卡斯的腦袋裡，停駐多年，最後化身為能用六百多萬種語言流利溝通的 C-3PO。

六、整潔電影俱樂部

　　唐・葛拉特跟盧卡斯同一年進南加大，也跟他一樣從大三開始念。兩人之所以會認識，是因為盧卡斯跟同班室友克里斯・路易斯（Chris Lewis）、葛拉特的室友藍道爾・克萊瑟（Randall Kleiser）共同成立了「整潔電影俱樂部」（Clean Cut Cinema Club，CCCC），成員必須輪流舉辦電影放映會。葛拉特也加入了，只不過他並不是很符合這個俱樂部刻意營造的「不酷」特質，他說：「當時我是俱樂部裡唯一留長髮的人。披頭四出來之後，大家都流行把頭髮留長，女生就愛這個調調，所以我們就留長頭髮，可是盧卡斯和克萊瑟、路易斯都打扮得整整齊齊（盧卡斯一直到重返南加大念研究所才留鬍子）。」確實，這個俱樂部有個反動的傾向，特別衝著「主宰電影系的披頭族」而來，那些人力勸他們跟隨尚盧・高達（Jean-Luc Godard，法國新浪潮電影導演）進入獨立製片界，還說他們無法在電影界找到工作，但是盧卡斯等人對電影產業卻另有不同的概念。

　　CCCC 傾向避開當時蔚為風潮的法國新浪潮電影，當時教授們非常熱中新浪潮電影，所以 CCCC 才想接觸別的。葛拉特是急性子的芝加哥藍領，喜歡漫畫和超級英雄，共和國影業一個朋友給了他一些老系列電影，他就拿到俱樂部播放：《驚奇隊長》（*Captain Marvel*）、《火箭人》（*Rocketman*）、《間諜打擊者》（*Spy Smashers*）、《蒙面俠蘇洛》（*Zorro*）。葛拉特回憶，盧卡斯雖然很喜歡《飛俠哥頓》系列，卻是第一次看到這些電影[19]。

19　註：這裡應該特別註明一下，葛拉特一直對盧卡斯心懷怨懟，因為他把《帝國大反擊》寫成小說後，盧卡斯就沒有再給他任何工作來協助他擺脫財務困境。他接受我採訪時，我也很清楚他對盧卡斯影業不會有什麼正面的言論。

就讀南加大第二年時，盧卡斯以月租八十美元在班尼迪克峽谷（Benedict Canyon）租了一個地方——塔圖因的乞丐峽谷（Beggar's Canyon）很可能就是這麼來的——克萊瑟搬進去跟他同住，兩人辦了一個派對，葛拉特在派對上放映一集《驚奇隊長的冒險》。葛拉特很愛這部，不過他也看得出電影裡幾場戲很蠢，其中一場是驚奇隊長在追逐一輛車，車上的駕駛已經被敲昏，車子搖搖晃晃沿著一條彎彎曲曲的道路行駛，卻還能保持在路中央前進，「根本就不可能」，葛拉特笑著說。盧卡斯很認真地看著他，很堅持地說：「不，車子就是會順著道路的彎曲路線前進。」

這兩個人都熱愛低級的系列電影，不過葛拉特卻因為自己的熱情而惹上麻煩。每間教室都有一台十六釐米投影機，只要不上課的時候，要放映什麼影片都可以。有一晚，葛拉特正在播放他喜歡的電影給觀眾看，卻被動畫老師賀伯・寇索爾（Herb Kosower）轟了出來；一九六五年，葛拉特得重修攝影課，他的期末作業交了電影《超人大戰酷斯拉幫》（*Superman vs. The Gorilla Gang*），雖然符合老師的作業要求，但老師還是當了他，為什麼？「因為那是超人電影。」

相反的，盧卡斯則是把他對那類電影的熱愛留在課餘時間，只是他的課外生活也因此佔滿了。克萊瑟記得曾經鼓勵他走出房間去參加派對，盧卡斯卻「只想待在房間裡畫星際部隊」，克萊瑟說。美術課都過那麼多年了，他還在畫太空戰士。

七、凝視生命

大三時，盧卡斯修了寇索爾的動畫課。雖然葛拉特很痛恨寇索爾，盧卡斯卻總是坐在第一排，想一股腦把動畫所有相關知識都吸收進去，準備拿下高分一鳴驚人。他幾乎馬上就發現自己有動畫天分，也知道是怎麼個有天分。

一九六五年，喬治・盧卡斯拍了生平第一部短片，是一份基礎到不行的作業。每個學生都必須拍一部一分鐘長的十六釐米影片，用 Oxberry 攝

影機來拍攝，還要會動。結果，盧卡斯拍出的不凡一分鐘，甚至會讓人誤以為是當今一支很棒的 YouTube 短片（確實也是）。影片名稱是《凝視生命》（Look at Life），指涉兩本高人氣攝影週刊《凝視》（Look）和《生命》（Life）。影片裡，盧卡斯把他喜歡的照片拼湊串連起來，風格如同李普賽特的《21-87》。

　　跟盧卡斯後來所有電影一樣，音樂都居於主導地位。以這部短片來說，採用了巴西電影《黑人奧爾菲》（Black Orpheus）的第一首配樂，長度剛好是一分鐘。片子一開頭，抑揚頓挫的吉他樂聲揚起，伴著吉他聲中，螢幕上出現一隻大眼睛，接著盧卡斯把攝影鏡頭慢慢後退，漸漸出現一張覆蓋於鐵絲網之下的臉孔，接著，急促的森巴舞曲突然迸出，猛烈程度就如同多年後約翰·威廉斯（John Williams）的《星際大戰》主題曲落下第一聲和弦時。接下來，我們看到阿拉巴馬州吠叫的狗、馬丁路德金恩博士、三K黨、赫魯雪夫、越戰軍人一一連續快速出現，每幅成像有五格影像，以一九六四年來講非常快速，即使以現在的標準來看也很驚人。影片最後出現字卡，上面寫著：「誰在求生存？」以及「結束？」

　　末了字卡預示的凶兆或許太過，不過也其來有自，當時美國正處於一九六〇年代一個臨界點，再加上戰爭與種族主義帶來的焦慮不安，以及那一年大型示威抗議主題曲〈毀滅前夕〉（Eve of Destruction）背後的情緒，全都融入這一支一分鐘的影片中。結果，這支短片在系院造成轟動，在世界各地學生影展總共囊括十八個獎項。盧卡斯的信心瞬間爆發，他說：「做那支影片時，我就知道我一定可以輕鬆擊敗其他人，也是在那個時候讓我了解到，我腦袋裡的瘋狂點子或許可行。」

八、Moviola

　　拍完《凝視生命》之後，盧卡斯進城去拍攝一份協力作業。為了燈光課的作業，他和同學保羅·高丁（Paul Golding）在汽車引擎蓋上製作了一份簡單的沉思錄。**這部短片以邁爾斯·戴維斯（Miles Davis，爵士樂演奏**

家、作曲家）的〈拜辛街藍調〉（*Basin Street Blues*）為背景音樂，片名叫做《賀比》（*Herbie*），因為誤以為這段音樂的鋼琴是出自賀比‧漢考克（Herbie Hancock）。應和著音樂聲，剪接出一個個從汽車霓虹燈投射出來的光暈鏡頭，很具催眠效果，有那麼一瞬間，伴隨一個鼓點聲的鏡頭中，彷彿看到某個類似銀河的東西誕生了。

盧卡斯有機會認識了偉大的法國導演尚盧‧高達，還上了他的課，從此之後他似乎轉而對新浪潮電影和「作者論」產生熱情[20]。到了拍攝第三部短片《自由》（*Freiheit*）——故事講述一個年輕男子（由克萊瑟飾演）試圖越過東西德邊界逃離，邊界則是由南加州的灌木叢飾演——盧卡斯已經轉向前衛派，甚至首度試驗性地將自己的名拿掉，只保留姓，片頭字卡上寫著：「盧卡斯作品」（A film by LUCAS）。

當時主要的電影剪接機器是直立式的 Moviola，像是專為愛車一族量身打造的機器。Moviola 有排檔和齒輪，需要塗潤滑油，會發出低沈的轟隆聲響，也是用腳踩踏板來控制速度和運轉。盧卡斯會偷偷闖入剪接室——大家戲稱為「牛棚」（Bullpen）——以便整晚都可以「駕駛」這台機器，在他快要感到厭煩的前一刻剪完一場戲，在這過程還要一面補給賀喜巧克力、可口可樂、咖啡等等燃料，他給自己取了一個宅到最高點的綽號：Supereditor（超級剪接人）。

畢業作品《1:42:08 —男人與汽車》（*1:42:08—A Man and His Car*）當中，盧卡斯把兩大熱愛結合起來：快車與快速影片。這部影片在技術方面非常優秀，但是很冷淡，看不到什麼男人的鏡頭，配樂就是轟隆隆的引擎聲。這部影片的靈感來源是加拿大電影局另一部影片：《十二輛腳踏車》（*12 Bicycles*），該片也是採用盧卡斯用於《1:42:08》的同一種長鏡頭。

盧卡斯使用彩色底片，理論上學生是禁止使用的，而且他還多花了一個學期的時間才完成，又是違反規定的作法。他夜裡闖入牛棚剪接而遭到

20　註：作者論（auteur theory）主張，電影是導演個人創作想法的投射，亦即導演是「作者」，auteur 即為法文的「作者」。儘管電影製作也是集體生產的過程，但導演的意念足以主導且蓋過其他因素。作者論最早由法國導演楚浮於一九五四年提出。

斥責，教職員或許對他不滿，但當時的盧卡斯基本上是碰不得的。這位得獎連連的青年才俊吸引了一群同儕朋友，形成「十二太保」（*Dirty Dozen*）——至少事後回想起來是如此——光譜的一端是約翰·米利爾斯（John Milius），喜歡泡妞、古怪、保守、軍國主義者，如果不是有氣喘早就加入海軍陸戰隊；光譜的另一端是華特·莫曲（Walter Murch），一個有教養的東岸知識份子。莫曲第一次認識盧卡斯的時候，這位年輕的專家就跟莫曲說他沖洗底片的方式完全錯誤，這種方式似乎無礙於在講究菁英領導的學校繼續發展友誼。莫曲說：「只要看到一部令你興奮的影片，你就會跟拍那部片的人交朋友。」

米利爾斯和莫曲都對《星際大戰》有間接的影響，不過米利爾斯的影響比較直接：他堅持帶盧卡斯去看日本導演黑澤明的武士電影，當時在洛杉磯布雷亞（La Brea）的東寶電影院放映。米利爾斯的體檢判定為4-F而被美國軍隊拒於門外時，黑澤明徹底改變了他的人生：看了一整個禮拜的黑澤明電影節之後，他決定申請電影學院。**至於盧卡斯，他只看一次《七武士》就知道自己迷上了。黑澤明喜歡用長鏡頭與遠景，他說的故事很誘人，一路慢慢堆積，最後才揭曉大結局，他喜歡累積觀眾對某一件事的期待，期待沒發生於螢幕上的某件事就要發生。**

黑澤明的武士電影還有別的元素在裡頭，是一九五〇年代任何一個小孩都可輕易察覺的元素：黑澤明喜愛美國西部片。有一次被問到有沒有受到什麼啟發時，這位日本導演回答：「我研究約翰·福特（John Ford）。」福特曾以《搜索者》（*The Searchers*）和《雙虎屠龍》（*The Man Who Shot Liberty Valance*）得過好幾座奧斯卡，公認是西部片大師。儘管出身於緬因州一個愛爾蘭移民家庭，福特卻很擅長發掘、架構美國西部精神。他鏡頭下的角色總是在廣大的不毛之地掙扎求生存，努力想追尋遙遠的地平線彼方，而且非必要絕不開口說話。黑澤明把福特的西部片場景換到古代日本。《星際大戰》明顯可看出黑澤明與福特的印記。盧卡斯或許繞了一大圈，從國外取得美國西部片的養分，然後才建構出塔圖因，不過這個塔圖因卻一點也不貧瘠。就好像聽披頭四了解美國搖滾樂一樣。

九、政府工作

　　一九六六年八月一畢業，盧卡斯就收到預期中的入伍徵召令。越戰把一整個世代都捲進這場冷戰的漩渦裡，他考慮跟隨當時的外移熱潮，避走加拿大，當時接到徵召令的朋友都考慮過這個選項，不過一聽到同學們的思鄉故事就紛紛打消念頭。盧卡斯只能指望進入軍官培訓學校（Officer Candidate School），或許可以分發到軍隊裡的電影製作單位。

　　然而，報到體檢時，盧卡斯聽到晴天霹靂：他有糖尿病。不只體位因而判定為 4-F，不必入伍，他還得戒掉長期以來的伴侶：賀喜巧克力和可口可樂。約翰·普拉莫說，盧卡斯把這項診斷（後來又經過莫德斯托的醫生確診無誤）比喻為第二次撞車，不過他也因而有機會服用一大帖「自律」藥劑，更取得當代同儕沒有的優勢。迫切想避免施打胰島素的他，接下來的職業生涯都過著「不近有害物質」的生活，不菸、不毒、不糖，也幾乎不酒，這樣的生活使他成為那一代電影人當中的異類，不過並不是不好的異類。第一部《星際大戰》推出的那一年，也就是一九七七年，馬丁·史柯西斯（Martin Scorsese）坦承吸食太多古柯鹼，無力改造亂七八糟的音樂電影《紐約紐約》（*New York New York*）；法蘭西斯·柯波拉則是坐在大麻煙霧繚繞之中，對預算超支過多、一再延期的《現代啟示錄》一籌莫展，朋友則是擔憂他的精神狀態。而在此同時，盧卡斯這個不菸不酒不毒的無趣老先生則是以緊俏的預算生產出那一年最頂尖電影，從此身價水漲船高，開始籌拍續集。

　　由於不必入伍，盧卡斯的下一步很明顯就是南加大研究所，不過他沒趕上秋季班的入學申請，等待明年入學申請開始之前，他替美國新聞處（Information Agency）剪輯電影，在剪接師薇娜·菲爾德絲（Verna Fields）家裡的客廳工作。

第一次嚐到專業電影製作的滋味，迫使盧卡斯重新思考自己的志向。

有一次被告知，他把南韓鎮壓反政府暴亂的新聞處理得「太法西斯」，他突然頓悟：他不要做剪接師，他要做告訴剪接師該怎麼做的人。

離開學校的那段日子還給了他另一項揭示。菲爾德絲僱用了第二名剪接師來跟他一起工作，名叫瑪夏・葛麗芬（Marcia Griffin），跟盧卡斯一樣害羞、任性，兩人都出生於莫德斯托（葛麗芬是軍人子弟，來自附近一個軍營）。「我們兩個誰也不服誰」，盧卡斯說。他們開始交往，沒多久喬治就開始跟瑪夏談起他想拍的太空幻想電影。「從我們認識第一天開始，那部討厭的電影就在喬治腦袋裡的剪接機器不斷呼呼作響」，二十年後嚐到離婚痛苦的瑪夏說，「他從不懷疑有一天一定會把電影拍出來……他花了很多時間在思考如何把那些太空船和生物放到大銀幕上。」

那些太空船和生物也即將永遠改變瑪夏的人生，不過不見得是往好的方向。

十、《THX 1138 4EB》

太空船與太空戰士的夢想，似乎跟比較容易拍的電影夢想——科幻多於太空幻想——糾纏難解，在盧卡斯腦袋裡的剪接機器呼呼作響，華特・莫曲和另一個同學馬修・羅賓斯（Matthew Robbins）想出一個方法，最初取名為《破繭》（Breakout）：時間設定在一個反烏托邦的未來，一個男子逃離地下一個巢穴。盧卡斯很喜歡這個概念，不過要怎麼拍呢？當時他不在電影學院，沒器材可用，當然也買不起。

不過，稍微做點水平思考，這些障礙就迎刃而解，盧卡斯發現，只要他兼第二份工作，在南加大為海軍軍校生開的課程（南加大幫忙訓練軍隊裡的電影人才）擔任助教，就可以取用器材，他就可以用他們的彩色底片。他把海軍人員編成兩個團隊，課程採競賽模式，比賽哪個團隊可以用最棒的自然光拍一部片。他負責帶領其中一隊，手下人員都有權使用軍隊設施，於是，就像變魔術一般，魔杖一揮，電影團隊、地點馬上都有了。盧卡斯也隨之想起尚盧・高達拍過的奇異反烏托邦電影：《阿爾發城》（*Alphaville:*

A Strange Adventure of Lemmy Caution，1965），就在巴黎最奇異、最具有法西斯味道的地點拍攝。

THX 1138 4EB 就是片名，幾個禮拜後在薇娜·菲爾德絲家裡，盧卡斯把尚未剪接的版本裝進 Moviola，接下來花了連續十二個禮拜的深夜才完成。THX 的發音是 Thex，顯然會被開玩笑念成 sex，而盧卡斯也只說服得了身邊最親近的朋友念對。EB 是 Earth Born（生而為人）的縮寫。一年後，這部影片在學生電影節驚艷四座，盧卡斯修改了片名——盧卡斯另一項典型作法——加上 Electric Labyrinth（電子迷宮）。

跟一般的學生電影相較，《THX 1138 4EB》以光年的差距遠遠勝出。盧卡斯和莫曲把聲音扭曲，刻意將對話製造得晦澀難懂，觀眾只需了解 THX 1138 是個不斷在奔跑的男人，要逃離某種類似喬治·歐威爾（George Orwell，《一九八四》作者）筆下的政府監視機器，不需要什麼演技，THX 只有短暫一秒的特寫鏡頭，而追捕他的監視人員本來就不該帶有任何感情，這對海軍人員很容易，其中有一個人戴著一個有數字的頭盔，在他拉控制桿的時候，頭盔蓋住了他的眼睛，這是盧卡斯的影片首度出現突擊兵雛形。

這部影片的重大創新是盧卡斯在光學實驗室做的事：在影片打上數字和字幕，幾乎是隨機亂加。他把攝影機鏡頭對準電視螢幕，背景音效是管風琴發出低沈、不和諧的音符，觀眾感覺自己是偷窺者，是政府機器的幽靈，現在看來，這些都是充斥於學生影片的老掉牙拍法，不過這些老掉牙拍法幾乎都是盧卡斯首開先河。這部短片不僅抱回滿滿的獎座，還為他贏得一九六八年二月首次在《時代雜誌》（*Time*）露臉的機會。他含糊不清地跟採訪者說，追逐 THX 的人另有一套故事，他們分屬兩個不同的種族，愛神族（erosbods）和醫療族（clinicbods）。

一夕之間，憑著這部得獎影片，怪咖一族盧卡斯結交到各路有趣朋友。「《THX》不屬於這個地球」，長灘一個念電影的學生這麼說，在一場放映盧卡斯所有短片作品的學生試映會上，有人把他介紹給盧卡斯，他就是史蒂芬·史匹柏（Steven Spielberg），要再過十年兩人才有機會合作，不過在這之前早已是對方的頭號粉絲。「《THX》創造出一個世界，那個世界在

盧卡斯構思設計出來之前是不存在的」，史匹柏充滿熱情地說。

　　這對十五分鐘版的《THX》來說或許過譽了，「那是一部追逐片，講的是妄想」，查理·李賓卡特淡淡地說。不過，不管怎麼定義，仍舊改變不了一個事實：盧卡斯早了好萊塢好多年，把一個惡夢般的未來搬到銀幕上。電影界在一九七〇年代拍攝出一種變調科幻未來的樣板，譬如一九七一年的《最後一個人》（*Omega Man*）、一九七三年的《超世紀諜殺案》（*Soylent Green*）、一九七六年的《攔截時空禁區》（*Logan's Run*），而盧卡斯其實早就以劇情片版的《THX》首開先河，後來又以《星際大戰》為這種類型電影畫下句點。

十一、皇帝

　　帶著一部成功的十五分鐘彩色影片，盧卡斯以研究生之姿重返南加大，這般豐功偉業前無古人。為了再度漂亮出擊，接下來他會以更緊俏的預算快速拍出他第一部碩士作品，看看自己能以多快的速度完成。《任何人住在一個不知何如的漂亮小鎮》（*Anyone Lived in a Pretty [How] Town*）是一部五分鐘短片，片名取自 E.E. 康明斯（E.E. Cummings）的同名詩作，劇情是：一個攝影師把他的拍攝對象變不見，就這樣而已。跟盧卡斯拍的其他學生短片一樣，沒有對白，感覺也沒有什麼人物情感——你不是很確定整部片是不是有經過深思熟慮。

　　盧卡斯以學生身分拍攝的最後一部影片——《皇帝》（*The Emperor*）——可就不同了。破天荒第一次，盧卡斯把鏡頭對準一個人類：自封為「廣播皇帝」的柏本克（Burbank）廣播電台 DJ 鮑伯·哈德森（Bob Hudson）。這是一個很有趣的選擇，不過不是因為這個稱號後來成為《星戰》電影頭號惡魔的名字。

　　哈德森自認是個幻想家，影片一開頭就是他在談諾頓皇帝（Emperor Norton），諾頓是十九世紀舊金山一個怪人，宣布自己是皇帝，然後開始接受帝王待遇。哈德森以諾頓為例來合理化自己冠冕堂皇的頭銜，盧卡斯顯然

很接受這樣的概念：一個人想要當什麼就真的可以當，不管聽起來有多麼無法無天。跟諾頓一樣，哈德森也宣布自己是皇帝，然後以皇帝之姿活著，這也將成為盧卡斯的哲學：夢想自己擁有一個帝國。多年後盧卡斯宣稱：「聽起來很陳腐，不過正面思考的力量會帶來意想不到的結果。」

　　或許正由於這個古怪的浮誇稱號，哈德森持續不斷被電台轟出來。「我不好相處」，哈德森面對著攝影機這麼說，不過我們只看到他的怪誕不經。如果活在現在，哈德森會是調幅廣播（AM）語不驚人死不休的廣播主持人，他有拉許·林博（Rush Limbaugh，美國知名的廣播政治名嘴，保守派，常常以驚人言論引起軒然大波）的長相和大嘴巴，不過在一九六〇年代，廣播主持人可都是和藹可親，放放音樂、說說故事和笑話、陪你作伴。

　　盧卡斯玩這種模式玩得很開心，觀眾也首次在《皇帝》強烈感受到他古怪的幽默。他把工作人員列表放在影片播放一半的時候，就在哈德森的一句妙語笑話出現之前。哈德森在片尾說：「這是幻想」，呼應片頭一開始的字卡：「廣播是幻想」，然後他在螢幕上消失，留下一把空蕩蕩的椅子。

　　電影也是幻想，這是盧卡斯在南加大學到的。電影是幻想，所以自己的幻想也能出現在電影上，而且他有編造幻想的潛力、有「駕駛」Moviola的潛力，其他電影人無人能及，噢，「幾乎」無人能及。

十二、法蘭西斯·柯波拉

　　畢業後，盧卡斯回到沙漠。同班同學查理·李賓卡特拒絕了哥倫比亞影業公司週薪兩百美元獎學金的工作，不願到亞歷桑那州拍攝西部片《麥坎納淘金記》，盧卡斯頂替他接下了這份工作，不過他後來對這筆獎學金很生氣，說那是「取得一堆廉價、幕後工作人員的詐術」。現金入袋後，盧卡斯退出拍攝，自己拍了一部沙漠默片，仍然對數字情有獨鍾的他，以影片完成的日期做為片名：《6.18.67》（整整十年後，盧卡斯會以另一部截然不同的沙漠影片初嚐豐收滋味）。

　　下一個工作機會也是獎學金，這次是盧卡斯中選、莫區落選，不過他

們約定好贏者要幫忙輸者是後來的事。這次盧卡斯有機會在華納兄弟電影公司（Warner Brothers）工作半年，週薪八十美元。盧卡斯後來編造說他到華納片廠工作的第一天正是傑克‧華納（Jack Warner，華納兄弟影業背後的推手之一）的最後一天，事實上傑克‧華納後來還斷斷續續待了好幾年，不過當時華納兄弟影業確實處境艱難，賣給了企業財團，旗下許多部門也隨之關門大吉，其中一個正要收攤的部門就是動畫部門，也就是製作出卡通《樂一通》（Looney Tunes）的部門，也是盧卡斯拿獎學金要服務的單位。獲得那筆獎學金之前，盧卡斯試過去漢納巴伯拉動畫公司（Hanna-Barbera）求職未果，短暫協助動畫師索爾‧巴斯（Saul Bass）製作奧斯卡得獎短片《人為何要創造》（Why Man Creates），一直要到一九八五年，盧卡斯才成功製作出一部動畫片，繞了好大一圈。

　　在垂死的動畫部門，盧卡斯拿起電話，撥了一通攸關命運的電話給同學郝爾德‧柯贊均，他當時正好在華納片廠擔任副導演，拍攝片廠當時唯一一部電影：歌舞片《彩虹仙子》（Finian's Rainbow）。

> 　　柯贊均要盧卡斯過去，以便介紹法蘭西斯‧柯波拉給他認識，就讀UCLA（加州大學洛杉磯分校）的柯波拉是個自信滿滿的青年才俊，是全美國唯一光芒蓋過盧卡斯的學生電影人，他在B級片大師羅傑‧寇爾曼（Roger Corman）手下工作一段時間後，獲得了好萊塢一個執導演筒的機會，光是這件事就看起來不太可能，但是他竟然還剛好在盧卡斯絕望不知如何之際同樣出現在華納片廠，只能說是命運冥冥中的安排。

　　柯波拉從預算中找到空間，安插盧卡斯擔任助理，兩人始終熱絡如一的情誼就此展開。**柯波拉每天都會挑戰盧卡斯，要他為電影想出一個高明的點子，盧卡斯使命必達，不過長四歲的柯波拉仍會無情地戲弄他，叫他「臭小子」。盧卡斯說過，在他父親之後出現的人生第二個導師（柯波拉），也是折磨他的大師。**柯盧兩人正好是兩個極端：一個吵鬧、一個安靜；一個

急躁、一個謹慎；一個性喜到處拈花惹草、一個是淡淡疏離的專一。盧卡斯曾經說，跟其他大部分特質一樣，在事業方面，他也是柯波拉的反面。話雖如此，兩人還是具有某種關鍵的共同點，柯贊均就注意到：「喬治打破了南加大的規則」，畢竟他是真的破窗闖入剪接牛棚，「法蘭西斯也喜歡打破規則。」

　　跟柯贊均一起在辦公室待到深夜時，盧卡斯和柯波拉不斷談到多麼痛恨好萊塢，多麼想扯下好萊塢笨重的工會架構以及守舊的片廠老闆們，所以，當柯波拉獲得片廠許可拍攝他的劇本《雨族》(*The Rain People*)，是另一個破天荒的好運，他集結了二十個人馬要進行公路拍攝：以微薄預算帶領一個車隊橫越美國，全程使用手持攝影機、住汽車旅館。這部電影的女主角要做凱魯亞克[21]，踏上追尋自我的路途，而這幾個年輕電影人也一樣，盧卡斯以打雜工之姿隨行，錄音、扛器材、安排道具樣樣來，他還拍了一支記錄片，不只記錄這趟公路之旅的嬉戲與混亂（煙火爆竹在車子之間射來射去，駕駛頭上戴著普魯士軍人頭盔），也捕捉到柯波拉的火爆。

　　這一回，盧卡斯的身影首度被記錄片捕捉到，這部電影新秀記錄片其中一段的焦點人物是柯波拉，一旁的盧卡斯被介紹為柯波拉導演的助理，柯波拉連忙強調「不是，不是，是同事」，盧卡斯害羞地低頭看著手上的攝影機，然後影片切到戴著厚框眼鏡的盧卡斯，嘴上的山羊鬍子剛開始留，身上穿著毛澤東式軍用夾克，活脫脫就是搞革命的裝束，開口就是一番訓誡：「我想他們（電影公司）已經開始了解到，學生知道自己在做什麼，他們不只是一群到處玩耍的笨小孩。」

　　這位未來的「創造者」、私心決定要成為電影皇帝的年輕人，即將成為不僅僅是在巷弄玩耍的笨小孩。不過，他得先學會寫才行。

21　註：Jack Kerouac，美國小說家，最著名的作品為自傳小說 On the Road，是美國戰後「垮掉的一代」以及「反文化世代」的代表作品，以作者跟友人橫跨美國大陸的經驗為藍本，描述幾個與爵士樂、詩歌、毒品為伍的年輕人踏上探索自我靈魂的公路之旅。

第五章
如何成為絕地武士

黃金門武士（Golden Gate Knights）共同創辦人艾連‧布羅屈（Alain Bloch）每星期會教導三小時的光劍課程——介於擊劍和瑜珈之間，此外也會花點時間冥想絕地戒律（Jedi Code）。多數絕地影迷組織傾向學習打鬥而非追求心靈層面。

來源：克莉絲汀娜‧莫西洛（Cristina Molcillo）與羅西卡‧范恩（Ros'ika Venn）

上帝是個謊言，我們的英雄決心要找出所有宗教背後的真相。

《THX1138》裡面說道：「一定有另一個不同的東西存在，一種『原力』（Force）。」這句台詞是盧卡斯在一九六八年寫下，當時他正要把

《THX 1138 4EB》改編成他生平第一部劇情長片，李普賽特的《21-87》的回音依然聽得到。次年，盧卡斯決定剪掉《THX》劇本裡頭的「原力」那場戲，可是「原力」仍繼續流竄在他體內，迫切想誕生成為一個概念，最後終於在一九七七年爆發，進入數百萬人的腦中，之後，柯波拉甚至向盧卡斯提議，兩人真的來創辦一個宗教，就以「原力」為聖經，盧卡斯猜想他這位好友神經錯亂了，不過，柯波拉會這麼想其實其來有自，畢竟他曾經開玩笑說自己的事業軌跡是模仿希特勒崛起掌權的過程，而盧卡斯也常說，柯波拉習慣去尋找遊行隊伍，然後再跳進去走在前面帶頭。

就算柯波拉是開玩笑，他也不是第一個有這種想法的人。在當時，科幻小說作家 L・羅恩・賀伯特（L. Ron Hubbard）已經投入三十年的歲月創辦自己的宗教：山達基教派（the Church of Scientology）。盧卡斯的追隨者更多，是賀伯特夢寐以求的，如果當時盧卡斯真的讓具有群眾魅力的柯波拉創辦一個「原力教」，現在這個世界鐵定不一樣。

不過，盧卡斯的意圖是要提煉現有的宗教信仰，而不是增加新的宗教信仰。「我心裡很清楚，這是一部拍給年輕觀眾看的電影，所以我想用一種簡單的方式來闡述確實有上帝存在，而且有善惡兩面」，盧卡斯告訴為他寫傳記的戴爾・波拉克（Dale Pollock），「你要在善惡之間做個選擇，但是，如果你選擇站在善的這一邊，這個世界會比較美好。」

「原力」到底是什麼？

「原力」的概念非常基本，因此放諸四海皆具有吸引力，那是屬於世俗年代的宗教，在我們這個時代再適合不過，因為它欠缺細節，每個人都可以添加自己專屬的意義。透過一個漫長的嘗試錯誤過程，盧卡斯似乎刻意鼓勵觀眾去做自己獨有的詮釋。「我越是深入探究細節，越是遠離我原本提出的概念」，盧卡斯在一九九七年回憶，「所以真正的本質是，要去面對原力，但不要太過具體明確。」《星際大戰》裡，歐比王肯諾比向路克天行者解釋原力為何時，只用了三十四個精挑細選的字：「**原力是絕地的力量來**

源，是所有生物都有的氣場，環繞我們、穿透我們，繫銀河於不墜。」

　　除此之外，原力大致是個謎。我們只知道，原力對脆弱的心智有強大影響力，還知道原力有黑暗的一面，達斯・維達就是受其引誘。我們知道，維達相信原力的威力遠大於死星的技術力量，還知道他可以從房間這一頭用原力隔空掐住他不贊同的人咽喉。路克被教導要「拋開自己的意識，用感覺伸出去」，他被告知原力「會一直與你同在」。韓・索羅則認為原力是「一種虛假的宗教」，無法取代一把好手槍，不過他後來還是心不甘情不願地祝福原力與路克同在。遭到維達的光劍擊中時，歐比王會消失不見，觀眾以為這一定跟原力有關，可是後面五部《星戰》並沒有對此做過解釋。路克之所以能摧毀死星，是因為他把用來瞄準敵人的電腦拋在一邊，完全仰賴原力——說是「直覺」也可以。

　　盧卡斯寫的就是這麼多了——至少對盧卡斯來說算多了。在第二部《星戰》中，絕地大師尤達提供的解釋——大多是出自勞倫斯・卡斯丹（Lawrence Kasdan）之手，而不是盧卡斯——也許更詩意一點、更靈性一點（我們是發光體，而不只是這一身臭皮囊），也更具示範作用（解釋完原力會將萬物連結起來之後，尤達隨即讓一架 X 翼戰機從沼澤中升起），不過，我們從中所知甚少，還不及從歐比王那三十四個字所知。

　　確實，後來試圖更細部探討原力時，似乎就有違這套電影的太空幻想初衷。盧卡斯決定在《首部曲：威脅潛伏》賦予原力一種理性的、科學的成分時——也就是惡名昭彰的「迷地原蟲」，一種協助原力附著於生物上的微生物——長期粉絲群起反對。盧卡斯影業聲稱，原力並不是由迷地原蟲構成的，迷地原蟲只是察覺原力存在的一種生物指標。這沒關係。如果深入挖掘盧卡斯影業的檔案資料，會發現盧卡斯早在一九七七年八月就提到迷地原蟲。第一部《星戰》問世後，他在一場為《星戰》概念填入血肉的角色扮演活動中說道：「據說，有些生物天生就比其他生物更容易感知到原力，他們的腦袋不一樣，他們細胞裡的迷地原蟲比較多。」這也沒關係。粉絲真正想要的是：細節越少越好。他們只要三十六個字，這樣就好，其他都不要。

　　那個階段的盧卡斯，試圖應用他良好的科學教育，從迷地原蟲跟粒線

體（細胞的能量來源）有異曲同工之妙即可略知一二，這點值得讚揚，不過，如果想知道原力如何顯現於真實生活中，就得從宗教與藝術下手，而不是生物學。原力是納瓦侯禱告者，是藝術電影裡一句評論的回音，還有其他等等。道德經說：「孔德之容，唯道是從。」「道」跟原力一樣，也是一種武術的基礎，還有普遍存在於傳統中國佛教文化的「氣」（或稱為能量）、印度的普拉納（Prana，梵文的「生命力量」）等等概念也是。

以上這些都是原力，也都不是。原力受到猶太人、印度人、威卡教徒（Wicca，一種以巫術為基礎的新興宗教）全心擁抱，每個人都能從中看到自己想看到的部分，尤其如果首次接觸原力是在對的年紀更是如此──譬如看《飛俠哥頓》長大的小孩。

原力在各行各業受到的擁抱究竟有多麼廣泛，二〇〇四年有了清楚的輪廓，當時，加拿大紐芬蘭紀念大學宗教研究教授珍妮佛・波特博士（Dr. Jennifer Porter）在迪士尼世界的「星際大戰週末」做了一項調查，一位接受訪查的猶太人說：「我十二歲的時候，那個連結整個宇宙的原力真的擄獲了我內心某個東西，還有絕地的概念，尊重、保護所有生命，發展身心靈，也反映在我自身的生命軌跡。從那一刻開始，我把成為絕地武士當成個人的旅程。我並不奢望用心智移動物體，甚至不曾動過念頭要製造一把真正可用的光劍，不過，我倒是努力去控制自己的情緒，更清楚意識到自己種種行為的後果，崇敬、尊重包括人跟動物在內的所有生命，找出我身邊一切事物的安詳、平靜、美麗。」

那樣的情緒竟意外地深具代表性。波特說：「我們收集到的意見當中，最強烈的看法是，把原力當成神的象徵，在他們內心產生共鳴，使他們對自己傳統信仰所信奉的神產生更深的認同。」換句話說，原力就像 Instagram 濾鏡，透過這個濾鏡來檢視既有宗教。原力的對立性不夠強烈，絲毫沒有取代任何傳統宗教的意圖，不像當年約翰・藍儂（John Lennon）曾經短暫有過的念頭：披頭四的粉絲多過基督教徒。**原力是友善的、可以強化任何事物，因此，原力可以征服一切。**

照理說，基督教應該很容易跟擁抱東方文化的神學形成對立，然而，

基督教大致是擁抱原力的——艾爾邦‧強森（「501 軍團」創辦人）的主日學校這類孤立處所除外。**原力夠超脫凡塵，可以被理解為「聖靈」，「願原力與你同在」極為類似傳統禮拜儀式用的拉丁文 dominus vobiscum，意思是「願主與你同在」（《星際大戰》製片蓋瑞‧克茲（Gary Kurtz）還記得，「願原力與你同在」就是改寫自「願主與你同在」）。** 事實上，最早給原力披上一層當代入世宗教色彩的人——也是最早以星際大戰為主題寫書的人之一——就是一個基督徒。一九七七年，曾經在迪士尼擔任公關的法蘭克‧歐納特（Frank Allnutt，曾經手過電影《歡樂滿人間》）轉為福音傳道者，匆匆推出一本著作，書名為《星際大戰的原力》（*The Force of Star Wars*）。歐納特並沒有脫離現實，反而寫道：《星際大戰》是一個路標，指向一個真實的地方，「那個路標告訴觀眾：『你看！人生有比沉迷於色情、毒品、物質享樂、虛無哲學更好的東西，你有個更高的召喚，召喚你成為某種人、召喚你去做某事。你跟命運有個約會，你的內在有尚未開始開發的潛能；宇宙有個原力，你必須連上它。』」歐納特寫道：盧卡斯指的是耶穌，「也許是他不知不覺的情況下」。他說，肯諾比談到原力的時候，「雙眼閃爍著，彷彿在談論一個親愛的老朋友，而不是非人的原力。」他把肯諾比犧牲的那一刻比做殉道於十字架（後來幾年，歐納特對他的哲學做了一番琢磨精鍊，認為 Jedi（絕地）是 JEsus DIsciple（耶穌門徒）的縮寫）。

　　歐納特的書立刻洛陽紙貴，在星戰迷與基督教圈子都產生共鳴。我跟艾爾邦‧強森提到歐納特的書時，他懷舊地笑了笑，他說：「我很貪婪地把那本書一下就看完，書裡的英文淺顯易懂，讀起來毫不費力，我應該看了三次之多。」藉由那本書，年輕的艾爾邦得以讓《星際大戰》跟父母的基督教信仰握手言歡，也讓他決心「繼續懷抱著對《星際大戰》的秘戀」。

　　雖然成長於衛理公會家庭，盧卡斯從來就稱不上是基督徒，當然，他的腦袋裡仍然一直有上帝的概念——他在一九八二年告訴戴爾‧波拉克：「我一輩子就是在掙扎，試著去執行上帝的召喚。」 不過，日後的歲月隨著他的觀念逐漸演化，他提到上帝的次數也漸減。一九九九年，加州大學柏克萊分校（UC Berkeley）新聞研究所所長告訴盧卡斯：「你聽起來非常像佛

教徒。」盧卡斯回應：「我女兒在學校被問說『妳的宗教是什麼？』她回答我們是衛理公會佛教徒。我說，那樣說也是可以。」幾年後，他跟《時代雜誌》細說分明：「我成長於衛理公會家庭，現在我可以說是心靈主義者。這裡是加州馬林縣（Marin County），我們這裡全都是佛教徒。」[22]

我們從前傳三部曲得知的絕地，大致也遵循著半基督教、半佛教的主軸。我們看到有類似聖殿騎士團（Knights Templar，基督教軍事組織，十字軍東征的核心組織）或獨身武僧的組織；我們聽到很多「不執著」，這是佛教的重要信條；我們學到「憤怒會導致仇恨，仇恨會導致痛苦」，根據佛教，痛苦就是起因於「執著」。安納金天行者後來成了墮落天使，也就是撒旦維達，但是這種如聖經一般的墮落之所以發生在他身上，就是因為他太過執著，一心想打敗死神、拯救愛妻。

前傳三部曲將我們對原力和絕地武士的看法給複雜化。我們看到歇息中的絕地，神情就像是在禱告或冥想（端視你抱持什麼樣的觀點而定），不過，我們也看到一個太過僵化的組織、一個遭到摧毀的組織，就跟聖殿騎士團一樣，因為太過執著於要當「和平守護者」而被捲入戰爭之中。原作三部曲一再告訴我們，絕地之道是銀河最後希望之所繫，可是，前傳三部曲卻又一再告訴我們，絕地本身也有人性的缺陷，彷彿是盧卡斯無意中創造了一個宗教卻又決定從根基將它拆毀。

就在盧卡斯拍攝前傳系列的同時，一股創造「絕地宗教」的草根力量也如火如荼，只不過並不如你想像那麼嚴肅。

「絕地」的全球化現象

二○○一年二月的紐西蘭，再過一週就要進行十年一次的例行人口普查，有個紐西蘭人（至今仍不知名）看了看第十八個問題（詢問宗教屬性），看到一個玩樂的機會。「我們想鼓勵民眾勾選『其他』這個選項，然

22　註：事實上，盧卡斯的長期助理 Jane Bay 就是虔誠的達賴喇嘛信徒，她寫過幾本書描述她的西藏之旅，還在西藏領養了一個女兒，後來也面臨失去那個女兒的哀傷。

後填入自己的宗教是『絕地教』」，一封匿名電子郵件寫道，「星戰迷都會懂的。」那封信宣稱（後來證明錯了），紐西蘭政府將不得不承認絕地教是個合法宗教。他或她的第二個目的是：「算是測試一下電子郵件的威力。」

　　這場測試倒是很成功。短短一個禮拜，有 53715 個紐西蘭人勾選了「其他」，然後寫上「絕地教」，政府拒絕承認絕地是個宗教（不過在那次普查中，絕地成了紐西蘭第二大宗教，這當然不列入官方資料）。

　　同年八月澳洲也舉行了人口普查，那封電子郵件做了一番大修改，這回宣稱一萬人是官方承認一個新宗教的最低門檻，裡頭還加了一個新誘因：「別忘了，只要你是絕地教的一員，就是當然的絕地武士。」有些版本甚至在信尾來上這麼一筆：「如果這是你四歲以來一直懷抱的夢想……不要猶豫，動手做吧，因為《星際大戰》是你的愛；如果不是，那就為了使壞而做吧。」

　　澳洲政府做出反擊，任何人只要在普查表格填上虛假的資料，就要罰款一千美元。儘管大家仍半信半疑，不太相信政府真的會處罰自稱是絕地的人，但是普查官員是認真的。「如果有團體要納入澳洲統計局認可的宗教範圍，就必須出示他們有一套基本的信仰系統或哲學」，普查處理與使用者服務（Census Processing and User Services）單位的休‧麥高（Hugh McGaw）表示。不管怎樣，還是有七萬個澳洲人冒著被罰款的風險填上「絕地教」，或許是希望有人會跳出來揭露那套信仰系統吧（結果無人受罰）。

　　紐西蘭跟澳洲只是開端而已。拜溫哥華幾個 DJ 之賜，絕地教也傳入了加拿大，有兩萬一千個加拿大人在普查中填入絕地教，後續在克羅埃西亞、捷克、蒙特內哥羅（Montenegro）也發現境內住了數千名絕地。愛爾蘭拒絕透露有多少絕地住在這個翡翠島，不過，絕地人數最多是在英國，境內有超過四十萬名絕地，因為英國政府清楚表示不會有人因為填寫絕地教而受罰，甚至還藉此提高十幾歲與二十幾歲年輕人的普查回覆率，四十萬人相當於總人口的百分之零點七，絕地教因而一舉成為英國第四大宗教，排在基督教、伊斯蘭教、印度教之後。

　　目前為止實在很歡樂，不過，這究竟反映出多少絕地教實際散播的

情況，而不只是用來惹惱官員或是用來宣導必須在普查表格填入自己的宗教？結果證明，參考價值並不大。拿二○○一年的普查資料來看，有百分之十四點七的英國人填寫「無宗教」，對於無神論、不可知論的星戰愛好者來說，「絕地教」可能只是比「無宗教」更有趣的自我表述。此外，英國的絕地似乎集中在大學城鎮：布萊頓（Brighton）、牛津（Oxford）、劍橋（Cambridge）分別有大約百分之二的人是絕地，由此看來，基本上這是一場學生惡作劇。

　　儘管如此，絕地開始攻佔新聞版面。政治人物發現，緊抓著絕地是宗教的概念，可以為他們贏得注意力。二○○六年，英國工黨的傑米・里德（Jamie Reed）利用他第一次在國會發言的機會，宣布自己是第一位絕地議員，他的辦公室證實那是玩笑話，他只是要證明宗教很難定義（當時國會正在處理一項宗教仇恨犯罪法案）。不過，這些新聞標題無傷大雅，也無礙於一位保守黨議員在二○○九年提出把絕地排除於一項宗教法案之外的可能性。

　　一般英國老百姓也藉由宣稱跟絕地有關而登上新聞。兩個自稱是絕地的倫敦人，遞交請願書給聯合國協會（United Nations Association），呼籲即將到來的聯合國國際寬容日（UN International Day of Tolerance）改名為聯合國星際寬容日（UN Interstellar Day of Tolerance），《每日郵報》（*Daily Mail*）忍不住對此做了一篇圖文並茂的報導。接著，二○○九年在英國北威爾斯的班戈（Bangor），名叫丹尼爾・瓊斯（Daniel Jones）的男子在特易購（Tesco）超市被要求脫掉連身帽，他聲稱自己是「國際絕地教會」創辦人，全世界有五十萬名信徒。報紙刊登了這則新聞，未多做評論，事實上，瓊斯的教會只有在推特上有五百個追蹤者。出示一張教會名片給特易購經理被拒之後，瓊斯說：「我們絕地的教義明文指出，我可以戴頭罩。」特易購發言人給這起事件做了最佳的解釋：「如果絕地戴著頭罩逛我們的門市，很多特價優惠就看不到了。」

　　跟「絕地教會」最相近的組織是絕地教會網站（Jedichurch.org），這個傘狀的國際組織宣稱目前在臉書上有六千三百個會員，跟 501 軍團的規模相

當，但絲毫沒有 501 軍團的凝聚力，臉書上的內容跟其他任何臉書社團大同小異：笑話、新聞訊息、激勵人心的圖片，偶爾來點政治主張。有個成員寫說，他們要把絕地守則當成刺青刺在身上；有個人貼了達賴喇嘛的話，另一個貼了一段快速旋轉光劍的影片，還有一個為我們即時更新美國奧勒岡州波特蘭市有個達斯・維達，他一面腳踩單輪腳踏車一面吹著會噴火的風笛。

他們每個人的確更有力量了，但是在臉書上成立一個好玩的社團，不代表就是一個宗教團體，維基百科對「絕地教」（Jediism）一詞說明得很清楚：「絕地教沒有創辦人，也沒有核心架構。」有哪個宗教是沒有宗教信仰的？盧卡斯第三個導師約瑟夫・坎伯（Joseph Campbell）是這麼說的：「所有宗教都是真實的，只是沒有一個如實。」

二〇〇一年以來的人口普查中，絕地人數也有起有落（大部分是落）。珍妮佛・波特在研究中對「務實絕地」（Jedi realist）和「絕地教徒」（Jediist）做了清楚的區隔，務實絕地會自稱是絕地，但拒絕宗教標籤，比較傾向把絕地教當成一種生命哲學，絕地教徒則宣稱要信奉一套全新的信條，有些絕地教徒甚至宣稱要信奉某個名為「二十一箴言」（Twenty-One Maxims）的東西，這二十一箴言包括英勇，正義，忠誠，防衛，勇敢……剩下就不說了，摘錄自一個現在已閒置的網站 jediism.org。根據波特的估計，務實絕地人數至少是絕地教徒的五倍以上，她說：「他們出現一場意識型態的權力鬥爭，而絕地教徒被打趴了。」

似乎就是如此。我遇過的絕地對這套東西抱持著非常後現代的態度，就如同一個長老教會信徒在波特的調查中所寫的：「我猜想那些絕地並不是真的要實踐他們宣稱要信奉的信念，他們只是想要很酷的光劍而已。」

我好像沒辦法向前旋轉手中的光劍，這可就麻煩了，向前旋轉光劍是光劍課第一個要學的動作，如果不熟練這個基本動作，我的訓練就會受限。

艾倫・布拉克（Alain Bloch）是我們的老師，他正在盡力示範給我們看。很像那麼回事地穿著袍子、絕地武士的長筒皮靴、仿安納金天行者風格的頭髮，他站在練習室的鏡子前一面做分解動作一面解釋：「向前旋轉，拇指和食指，向前，打開掌心，手掌打開。」我的手腕就是不聽使喚，不願

那樣轉動，我甚至看不清處他是怎麼轉的，一片模糊朦朧。「讓劍的動能帶著你旋轉就行了，接下來可以轉快一點。」

不顧我笨手笨腳，課繼續進行，沒多久我們就在練習向後旋轉光劍、分別用雙手揮出數字「8」、從背後猛然拔劍。布拉克播放《星際大戰》原聲帶做為背景音樂，伴隨著不時傳來的「咚」聲響，又一把光劍掉到地上。

這是「金門騎士」絕地武士訓練學校（Golden Gate Knights）週六下午的課程，課程總共三小時，在舊金山市場南（South of Market）的舞蹈教室進行。這個已成立兩年的課程曾經登上 BBC 和《洛杉磯時報》（*Los Angeles Times*）網站，接著，蘇格蘭一位神職人員表達擔心英國婚姻法一旦修法會導致民眾「在絕地的證婚之下結婚」，對此，BBC 來訪問布拉克的意見，布拉克不願發表看法，因為他是個務實絕地。「那些都是胡說八道」，他指的是絕地教徒的宣傳小冊子，「我都跟人說，直接去找源頭就對了，佛教、道教、印度教等等，因為《星際大戰》裡偽裝成宗教的哲學就是那些。」

布拉克班上學生的多元程度，令我咋舌，男和女、年老和年輕、白人和非白人都差不多一樣多，還有不少情侶一起來，異性戀、同性戀都有。每個禮拜都有外國訪客，有個人大老遠從西班牙馬德里過來，原來他在當地已經開了一個類似的課程。如果你想一探《星際大戰》觀眾群都是什麼樣的人，來這裡就對了，就是平常會看到的路人甲乙。

總之，對光劍的迷戀已經是全球化的現象。有個一年一度的全球競賽稱為「光劍賽」（Sabercomp），每年選出最棒的 YouTube 光劍影片（比賽結果精彩，非常值得上網一看）；在德國，我遇見了「光劍計畫」（Saber Project），這是一個很認真的大型團體，成員都是光劍製造者，在《絕地大反攻》十三週年放映會開始之前，他們舉行了一場大規模對戰展示；二〇一三年，美國哈佛大學和麻省理工學院的科學家們成功把光子做成的分子結合起來，新聞標題大大寫著：「科學家發明光劍製造技術」；在上海，一家公司甚至把一支威力極強的手持雷射裝置當成光劍來販售，或許無法用來砍掉別人的手臂或燒灼傷口，不過也夠讓人瞪大眼珠子的了。

不過，誰不想有機會（一次也好）揮舞某個可以說服自己相信是真正

光劍的東西？「金門騎士」使用的光劍遠比玩具反斗城一支十美元像望遠鏡那種好太多，布拉克提供了充足的光劍，全都是類似「光劍計畫」的團體以及網路上形形色色個人打造的，每個把手的造型都不同，握柄也不同，還有磨得光亮的金屬光澤。這些光劍會發出那種嗡嗡聲，有些還經過改裝，加裝了加速裝置和撞擊感應裝置，兩把劍碰在一起時會發出著名的碰撞聲響。還有一把光劍是用堅硬的日光燈管製成的，裡頭的光柱是強大的 LED，每當練習室的燈光轉暗，一打開燈光，就可以感覺到有個雷射刀劍在你面前，班上每個人也隨即發出「嗚嗚嗚」喝采聲，鏡子裡映照出我們的刀劍似乎無限延伸。

　　若要用最簡單的說法來形容光劍課，那就是一半擊劍、一半瑜伽。課程目標是學習一套編上號碼的對戰招式，這些招式是布拉克和另一位創辦人馬修・凱拉多（Matthew Carauddo）共同設計，凱拉多在矽谷一個工作室也開了同樣的課程。比方說，我跟你各自帶著光劍在動漫展初遇，我只要念出一串號碼，你就知道我要以星形陣式繞著你的身體砍，並且適時回擋你的劍，我們甚至可以添加一些揮劍花式，譬如數字「8」或是布拉克稱為「歐比小安」（Obi-Annie）的更複雜招式（不過，「歐比小安」在武術其實是稱為「梅花」）。在那一刻，我們卸下了宅男外殼，看起來好酷（Annie 是安納金（Anakin）的小名）。

　　這跟我小時候和朋友把報紙捲一捲、自己發出「zhoom, zhoom」聲音完全不同，我很高興得知，每個人——甚至就連伊旺・麥奎格（Ewan McGregor）和連恩・尼遜（Liam Neeson）剛開始拿棍子為《首部曲》的光劍對戰做練習時也一樣——剛開始都會發出那個聲音。兒提成長於一九八〇年代的布拉克，會跟朋友在黑暗的房間裡拿手電筒對戰，他說：「我們自己有一套規則，常常得停下來判定有沒有及時把對方的劍擋掉，我們花在裁判輸贏的時間大概比實際打鬥還多。」

　　布拉克是在一次不尋常的經驗學到這種光劍對戰方式，那是發生於二〇〇六年在內華達州舉辦的一年一度火人祭（Burning Man），有個參加者發了一萬支光劍，指示「黃昏時分集合，要來一場史詩大混戰」。所有人分成

兩隊，各有數千人，在內華達沙漠中央衝向對方陣營，活脫脫就是阿宅版的大規模枕頭大戰。

那次經驗改變了布拉克，他受到了激勵，開始打扮成絕地走在舊金山街頭，有一天在多樂斯公園（Dolores Park）——教會區（Mission District）的棕櫚樹聖地——一個男子走向他，然後說：「我看到你有兩把光劍。」布拉克確實第一次帶了兩把光劍在身上，紅藍各一把，分別叫做西斯和絕地，他回答：「沒錯。」男子若有所思地說：「那我們該來對戰。」

他們真的對戰了。布拉克帶著規則赴約：只要用光劍打到對方的軀幹，就贏。隨後，布拉克在一場派對上遇到另一個男子，他給布拉克下戰帖，要來場決鬥，另外也詢問布拉克記不記得火人祭的史詩大混戰，這個人叫做希伯·安格勒（Hib Engler），就是發一萬支光劍的人。他們打了兩次，各贏一次。這個圓終於完整了。

布拉克嘗試透過擊劍課、舞台格鬥課、武術來磨練技巧，可是現有的課程都不是訓練如何使用光劍，終於，他從一段 YouTube 影片發現了凱拉多，影片是凱拉多在展示光劍技巧和訂做的光劍。凱拉多給布拉克上了一課，布拉克說：「你知道，會有人付錢來學這個的。」於是他成立了這個工作室，著手證明自己是對的。多樂斯公園那個男子是第一批來上課的人之一，兩年來，布拉克估計他有將近一千個學生，建議的學費是（咳咳，盧卡斯影業注意聽了）……十美元。

我們又做了幾個旋轉光劍的練習——從背後倒寫數字「8」、將光劍從一手拋到另一手——接著就進入對戰招式。「首先，收起你們的攻擊」，布拉克說，意思是把劍收回自己身體一側，用雙手握住（隨時都要用雙手握住，除非要做旋轉或花式動作），劍尖往上指，做好準備，接著揮劍指向對手，用你上面的手以把手為軸心轉動劍，讓手變成支點，再用下面的手以刀背為槓桿，如果做得對，兩劍快要碰到之前就會停止。

如果看布拉克和凱拉多這樣的專家示範，實在很賞心悅目，他們的動作疾如風，非常有電影裡的風格。凱拉多短小精幹，移動起來彷彿是絕地袋獾，可是，當我從鏡子裡看自己，試圖回想起第三招或第四招攻擊是左

還是右，我看到的，不是絕地，而是吉斯林‧拉札（Ghyslain Raza）。

　　吉斯林‧拉札的身影大概是世界上最為人熟知的，但是他的名字卻幾乎沒有人知道。二○○二年十一月，拉札是個胖嘟嘟的十四歲少年，就讀於聖若瑟學院（St. Joseph's Seminary），一所位於加拿大魁北克三河市的私立學校。學校有個話劇要表演，拉札負責執導一齣《星際大戰》小喜劇，他必須給演員示範幾個動作。

　　拉札同時也是學校影音社的成員，於是有一天，他抓起一根高爾夫撿球桿，拿起一捲錄有一場籃球比賽的 VHS 錄影帶，決定錄下自己耍光劍的動作。撿球桿太長了，只能當成雙頭光劍來耍——就是武術專家瑞‧帕克（Ray Park）在《首部曲》扮演達斯魔揮舞的那種光劍——換句話說，難度非常高。拉札不在意，他大概揮舞了二十秒，心裡很認真的他，耍得氣喘呼呼，還不時哼哼作響，接著他停了下來，暫停錄影，然後再試一次，做最後一波動作時，亢奮到差點摔到地上。最後，拉札總共錄了一分四十八秒。

　　「我當時只是在打發時間」，十一年後，拉札這麼告訴加拿大的《麥克林》雜誌（Maclean's），那是他唯一一次針對這件事接受訪問，「十四歲男孩在那個時候多半會做類似的事，他們或許會更優雅一點吧。」

　　拉札把錄影帶放回架子上，沒有多想，一直到隔年四月，他看到影音社一個朋友從那段練習影片擷取一個畫面當成電腦桌布，朋友解釋說：「有一支影片現在到處在傳，你不知道嗎？」原來，一個同班同學發現了這支 VHS 錄影帶，另一個同學將它轉成數位格式，第三個同學放到網路上。當下，不祥的預感立刻湧上拉札心頭，不過他完全不知道會有多糟。

　　到底有多少人看過這段影片（現在以「星戰小子」之名走紅全世界），很難估計。今天到 YouTube 點開來看，你會發現有將近兩千九百萬人次點閱，每半年大概會增加一百萬點閱人次，不過，「星戰小子」是在二○○三年五月像病毒般蔓延開來，距離 YouTube 問世還要兩年，當時影片就在現在已不存在的檔案分享服務 Kazaa 四處流傳，第一個月的下載次數高達一百萬次，隨後進入當時剛崛起的部落格世界，這種古怪內容正是部落格世界求之若渴的。當時有個高人氣的網站 waxy.org 張貼了這段影片，還一併貼

上拉札以超快速度耍撿球桿的版本，從此就開始透過電子郵件散播。《紐約時報》做了一篇報導，《蓋酷家庭》（*Family Guy*）和《發展受阻》（*Arrested Development*）等影集也拿來大作文章嘲弄一番。

如今，改編版本的人氣幾乎跟原版不相上下。一支名為「酒醉絕地」（Drunken Jedi）的影片中（一千三百萬人次點閱），特效公司 Kalcascorp 把拉札的高爾夫撿球桿變成真的光劍，只見拉札奮力把槍火一一擋掉。還有其他版本是拉札對戰尤達（四百萬人次點閱）、拉札對戰《駭客任務》裡的史密斯探員（兩百萬人次點閱）。

二〇〇六年十一月，「病毒工廠」行銷公司（Viral Factory）估計，「星戰小子」在頭三年就有九百萬人次看過，是史上人氣次旺的網路影片，僅次於賽（Psy）二〇一三年席捲狂潮的熱門歌曲〈江南 style〉（*Gangnam Style*）。到了二〇一四年，若要說「星戰小子」的各種版本至少有十億人次看過，一點也不誇張，換句話說，就跟《星際大戰》賣出的電影票一樣多。

拉札經歷了一段極為黑暗的時光。《紐約時報》的報導一出，記者紛紛來電，搞到拉札家人不得不把電話線拔掉。在學校，學生們紛紛站到桌上模仿他。網路殘忍的一面也傾巢而出，一個評論者說他是「人類的水痘」，不只一個人建議他乾脆自殺算了。他從沒這麼想過，但「就是忍不住覺得自己一無是處」。他在當地一家醫院的附屬高中參加考試，竟然引發謠言說他進了精神病院。家人僱了律師，控告那三個上載影片的孩子，求償十六萬美元，但是最後拿到的金錢連付律師費都不夠。

在私人家教的協助之下，拉札的學校生活重回軌道，也能夠返回聖若瑟學院唸高中最後一年。隨後他進入麥基爾大學（McGill University），主修法律，還成為當地一個保育協會的會長。他決定挺身為反霸凌發聲，因為眼見一個加拿大少女遭性侵的照片被性侵犯貼上網之後，少女以自殺了斷自己，這起令人震驚的可怕案件讓拉札得以更全面省思自己過去的經驗。對於遭受網路霸凌的孩子，他要對他們說：「你會撐過去的，你不是孤單一人，身邊還有愛你的人，一定要克服內心的羞愧，向外求助。」

完全可以理解拉札受到的屈辱，不過他沒有察覺到（或說放在心上），

他其實有一群支持者。影片一開始蔓延開來之後，在《紐約時報》尚未報導之前，就有更多讀者為少數人的行為致上歉意。waxy.org 網站也深感後悔，於是幫忙發起捐款以示道歉，waxy.org 懇請網友募集到足以買一台 iPad 的錢，馬上就有一百三十五個讀者捐出總共一千美元。

艾倫‧布拉克也是對拉札深表讚賞的人，他說：「我們並沒有怎麼嘲笑他，我們嘲笑自己還比較多咧，我們都做過這種事，撿起一把掃帚就當成光劍來揮舞，這就是他的影片為什麼那麼多人看的原因，他的確很好笑又笨手笨腳，但是我們到最後會跟他產生連結，因為有他，讓我們對自己的笨手笨腳也變得比較釋懷，對我們自己的絕地夢想也更坦然。」

「金門騎士」課程接近尾聲時，布拉克把大家集合起來，圍成一個圓圈。我們以冥想姿勢坐著，光劍一把接一把橫躺在我們前面，在黑暗中映照出我們的臉龐。我們是發光體。

「深呼吸」，布拉克說，「閉上眼睛。如果沒辦法一直閉著，看著你的劍就可以。我們有一小段絕地誓詞，箴言，如果想成為絕地，就跟著我念。」

誓詞如下：

**沒有情緒，只有安靜　　沒有雜念，只有緘默　　沒有愚昧，只有專注
沒有分裂，只有感知　　沒有自我，只有原力**

這份箴言正是絕地守則，更精確地說，是布拉克版的絕地守則。在星戰世界裡，絕地守則的內容究竟為何，似乎莫衷一是。在迪士尼世界的「絕地學院」，老師要絕地學徒複誦以下的「絕地守則」才能取得「學徒光劍」：

**絕地使用原力　　用於知識與防衛　　絕不用於攻擊
若有違此一規則　　我將回歸尋常百姓**

（小孩子唸到最後一句時，通常非常小聲。）

根據《星際大戰》的傳說，絕地守則應該可以回溯到一個古老的武士團「絕地伊」（Jedaii）──根據眾人寫成的網路「武技百科」（Wookieepedia），「絕地伊」的字面意思是「神祕的中心」──是原力光明面與黑暗面共同的源頭，此後，絕地守則就隨著時間不斷改變。以下是最

為人熟知的版本，因為收錄於饒舌歌手 Rapsody 一首嘻哈歌曲當中，歌名就叫做〈絕地守則〉：

沒有情緒，只有平和　　沒有愚昧，只有知識　　沒有激情，只有沉著

沒有混亂，只有和諧　　沒有死亡，只有原力

　　布拉克說，他更改守則是基於兩個原因。首先，原版內容的版權屬於盧卡斯影業，不會有人想在著作權方面惹到盧卡斯影業。其次，原版不是全部都有道理。平和不也是一種情緒嗎？缺乏熱情會變成掃興之人，為什麼要剝奪自己的熱情？如果我們用「沒有死亡」這一句，會讓不明究裡的訪客以為闖入了某個邪教，若說我們有從原力學到什麼，那就是一定要堅決拒絕成為邪教。

　　「金門騎士」課程結束之後過了幾個月，我被要求參加「原力之路」（Course of the Force），那是 Nerdist 網站主辦的慈善接力路跑，參加者必須手拿一把光劍從盧卡斯位於馬林縣的天行者牧場（在舊金山灣區北邊）出發，一路往南跑到聖地牙哥動漫展，這是阿宅行事曆上最重要的一場活動。路跑收益將全數捐贈給喜願基金會（Make-a-Wish Foundation）。參加者可以跑在賈霸風帆飛船後面，一次只限一人，路跑總長跟馬拉松的距離一樣，每一棒各跑一段，同時要一面揮舞光劍，好讓幾台錄影機拍攝。

　　我就算狀況最好的時候都仍然放不開，一想到拿著光劍被拍攝下來，我就刣，布拉克工作室鏡子裡的我已經夠糟了，這回可是在 YouTube 人氣最旺的頻道之一放送，我得同時一面跑一面耍劍，會不會把自己搞成拉札第二呢？我本來想用那句老台詞「我有不祥的預感」（這句話在六部《星際大戰》電影都出現過），不過那絕不符合盧卡斯正面思考的精神。根據《帝國大反擊》與《絕地大反攻》的共同編劇勞倫斯・卡斯丹的說法，那句話的重點在於，說了那句之後，只會讓預期發生的災難更可能發生。他說：「那句話用在我自己的生活中也是如此。」

　　結果，卡斯丹有點像是原力學的聖保羅（Saint Paul，基督教早期最具有影響力的傳教士之一）。他或許在劇本裡把原力的描寫降到了最低，但是他自己倒是有不少想法。他相信原力真的存在，以「所有生物的總感應」方

式存在，我們人類也有貢獻一部分。他個人的宗教（就目前來看），是相信「有非常多超乎我們所見、超乎我們理解的東西存在，這個空間並非只有我們，發生於這個空間的一切都仍然存在」。「不要試，做或不做，兩個選一個，沒有『試』這回事」這句不朽的台詞是盧卡斯和卡斯丹共同創作，雖然是出自一個綠色人偶口中，仍然不減其已成為一句極好用格言的事實，這句格言結合了「決心」和「用心」，會黏在腦海裡一輩子。（這句話的原文是：Try not; do or do not, there is no 'try'。綠色人偶是指尤達，這句話是他在教路克用原力將沼澤裡的戰機抬起來時說的。）

　　盧卡斯的哲學有很多宣示都有這種「振作起來去做該做的事」的感覺。他警告過我們，西斯（絕地的死敵）是自私的、具有自我毀滅性格的；多年來他一再宣揚同理心、人與人之間相互責任的重要性。法蘭克・歐納特提出的基督教連結在某方面是對的，盧卡斯一直避免沈溺於「愉悅」（pleasure），而是追求更崇高的召喚，也就是利他的「喜樂」（joy），不過他是用非常人道主義的語言在做這件事，看看以下這篇沒有宗教味道的訓詞，這是他二〇一二年在華府對美國成就學會（Academy of Achievement）發表的演說：

　　這一路下來，我學到了一件事。幸福快樂是愉悅的（pleasure），幸福快樂也是喜樂的（joy）。愉悅（pleasure）很短暫，只維持一個小時、一分鐘或一個月，但是可以達到很高的高潮，就像毒品一樣，不管你是逛街血拼，還是從事其他任何愉悅的事，都有同樣的特質。喜樂（joy）不會達到像愉悅一樣的高潮，但是會一直跟著你，是你可以記得的東西，愉悅就不行，所以喜樂會維持更久更久。獲得愉悅的人會說：「如果我能更有錢就好了，我就能有更多車子……」，可是，得到第一部車子的那一刻不會再重來一次，而那是最高潮……

　　愉悅很好玩，不過要接受這個事實，愉悅來來去去。喜樂則會永遠持續。愉悅是完全自我中心的，只是你自身的愉悅，只屬於你自己，這是一種自私的、自我中心的情緒，是發自於一個自私的時刻，只為你而發。

　　喜樂是為他人而發的慈悲，喜樂是把你自己奉獻給其他某個東西或某

個人，喜樂比愉悅強大多了。如果一心追求愉悅，那就註定要完蛋；如果追求喜樂，就可以找到永恆的快樂。

我們都知道，這是一個很難遵守的標準，追求愉悅的誘惑有太多太多，但是他說得沒錯，我們會想記在腦海裡的時刻都是喜樂的時刻，都是我們跟他人一起做或我們為他人做的事。就拿我這次一身絕地長袍跟在甲霸飛船後面跑步來說，為了行善，我高高握著一把光劍，飛船上眾多攝影機分分秒秒都在為 Nerdist 網站進行拍攝，我腦袋裡只想著我得向前旋轉光劍才不會把事情搞砸，然後還要一面不停地跑，我覺得我跟拉札一樣孤單，接著我了解到，我並不孤單，因為身旁有「金門騎士」的死忠夥伴陪我跑，他們拋下上班日早晨所有事情，在冰冷的舊金山迷霧中違反規定陪我慢跑。

我想到為一個崇高理想做蠢事所帶來的喜樂，我想到那個喪失尊嚴的小子，還有跟他一起笑或嘲笑他的十億人，希望有一天他也會因為曾經是「星戰小子」而體驗到喜樂的一刻。接著，胡亂揮了一陣之後，我突然做出一個完美的向前旋轉動作，我心裡想：這是送給你的，拉札。

第六章
二十世紀的巴克・羅傑斯

永遠沒能實現的博物館：這是盧卡斯文化藝術博物館（Lucas Cultural Arts Museum 或 LCAM）被否決的原始提案，原本計畫蓋在舊金山要塞（Presidio）。這座博物館本來會成為大多數《星際大戰》藝術創作的永久收藏處。

來源：盧卡斯文化藝術博物館

　　喬治・盧卡斯在《THX 1138》寫了「一定有個原力存在」，連字都打好了，卻又刪掉，這顯示有一部真正的科幻電影在他的腦海裡飄移不定。他砍掉了任何太空科幻的元素，《THX 1138》將是一部黑暗的處女作，故事場景既有未來感又很熟悉。不過，要把他腦袋裡流暢的影像轉化成靜態文字，將是他畢生最痛苦的工作之一——每一部《星際大戰》電影的文字部分都是如此。

　　「面對擺在眼前的紙張，我真的是嘔心瀝血，實在太慘了。」盧卡斯如

此形容他的寫作，從第一部劇本以降皆是。嘔心瀝血始自一九六八年，柯波拉說服華納兄弟影業將盧卡斯得獎的《THX》短片改編成劇情片版本，華納兄弟每個月給盧卡斯一百五十美元的支票，這筆錢也當做盧卡斯協助拍攝《雨族》的薪水，同時也買下他嘔心瀝血的時間。

不太會寫劇本的盧卡斯

盧卡斯迫切想把自己的點子搬上大銀幕，但是一心只想把劇本外包出去，然而柯波拉堅持：一個導演必須學會寫劇本。等到盧卡斯把自己寫的草稿拿給他看，嚇壞的柯波拉說：「你說得沒錯，你沒辦法寫。」他們兩人試過合力寫一份初稿，也試過聘請經驗老到的電影編劇奧利佛·海利（Oliver Hailey），卻都無法將盧卡斯腦裡的影像貼切轉化成紙上文字。於是，盧卡斯只好自己孤軍奮戰——這種情況在他日後的事業生涯一再上演。盧卡斯的能耐穿說了就是絕對忠於自己那些非言語的想法，只要看起來跟他的想法不一樣，一律打回票，毫不妥協。《THX》一直等到劇本符合他的想像七成，才著手開拍，七成是他自己的估計，在他的劇本寫作生涯中，七成是第二高的，最好的一次是《星際大戰首部曲：威脅潛伏》（The Phantom Menace），達到了九成。

《雨族》進行公路拍攝期間，盧卡斯每天早晚都在汽車旅館振筆疾書。當時，柯波拉的劇本指導夢娜·斯蓋格（Mona Skager）授命擔任盧卡斯初稿的打字員，她說：有一天，盧卡斯正在看電視，然後開始吐出一連串「全景立體影像、太空船、未來的浪潮」。《THX》是不是就要自己誕生出來了？

盧卡斯腦海裡有個硬幣在旋轉，一面是科幻的反烏托邦：一部沈重、意義深長的電影，探討我們是誰、我們對這個世界做了什麼；另一面是看似已失落的太空幻想烏托邦，有火箭船、冒險犯難的勇士。多年後，盧卡斯在回應斯蓋格的回憶時說道：「我很愛外太空冒險故事，很想做那個類型的東西，《THX》有某一部分就是出自那個，（不過）《THX》其實是跑到二

十世紀的巴克‧羅傑斯，而不是跑到未來的巴克‧羅傑斯。」

對於《THX》跟巴克‧羅傑斯的連結，盧卡斯是說真的，他在《THX》開頭加進了《巴克羅傑斯》一九三九年系列的預告片，預告片中宣告「巴克‧羅傑斯來到二十五世紀」的旁白語調是觀眾熟悉的，早在更早之前的廣播系列就已家喻戶曉[23]。

不過在《THX》開頭幾秒鐘，可以清楚聽到重新配音的旁白說：「巴克‧羅傑斯來到二十世紀！」觀眾大多未留意日期已更改，以為預告片跟後面緊接著的反烏托邦夢魘放在一起只是個諷刺而已。盧卡斯的用意就這樣被視而不見，而且不是最後一次。

最後，在華特‧莫曲的協助之下，盧卡斯終於完成《THX》的劇本。他說，他並不是因為要遵守兩人的約定（贏得華納獎學金的人日後要幫忙另一個）才聘請莫曲，而是因為莫曲跟他有一樣古怪的腦波頻率。他們腦力激盪出幾場戲，然後像洗牌一樣搞亂混在一起，得出的結果當然是反故事情節、支離破碎、對話片片斷斷，完全無意向觀眾解釋任何東西。莫曲說：「我跟喬治發現，科幻電影的問題是，他們總覺得有必要跟觀眾解釋種種詭異的儀式。日本電影就只是把儀式演出來，觀眾得自己去搞懂。」

我們搞懂的部分是：THX 1138 是個公民，生活於一個不知名的地下社會，整個社會都受到政府以藥物控制，變成一個無性的快樂之地。這種反烏托邦社會更近似《美麗新世界》甚於《一九八四》。盧卡斯後來指出：沒有人說這個社會的人們不快樂，只不過他們是活在籠子裡。機器人臉孔的警察隨處可見——戴著面具的太空戰士漸漸成形——隨處可見的還有告解小隔間，上面掛著德國畫家漢斯‧梅姆陵（Hans Memling）畫的耶穌臉龐，那個國度的神祇，稱為 OMM。每天晚上，THX 坐在一個全景立體影像前面，吞藥，對著情色舞者自慰，觀賞警察打人。他的女性室友叫做 LUH，她逐漸減少自己跟 THX 的藥物供給，使得他們兩人慢慢醒了過來，開始展

23 導演查克‧瓊斯（Chuck Jones）在一九五三年一部達菲鴨（Daffy Duck）卡通也仿效這種作法，改編成：「鴨傑斯（Duck Dodgers）來到二十四世紀半！」那部卡通是盧卡斯和史蒂芬‧史匹柏的最愛，一九七七年《星際大戰》上映時還以 70 釐米規格在片頭播放。

開一段溫柔的性關係。

一個名叫 SEN 的同事希望 THX 做他的室友，於是動手腳讓 LUH 被調走。THX 和 SEN 互相舉報對方違反政府紀律，兩人遭到審判、拷打，跟其他被放逐的人關在一處全白的監獄。SEN 試圖把監獄裡所有人整軍起來，他的說詞是：「有個辦法可以讓我們逃離這裡！」THX 直接就逃走，SEN 尾隨在後，兩人遇到一個自稱是全景影像的男子，三人從全白的監獄來到尖峰時刻的人類車陣中。SEN 無法再繼續走，等著被逮捕時，他很令人辛酸地跟孩童講話，驚訝於他們現在的「學習管」藥物這麼小。THX 和全景影像得知 LUH 已經死亡，她的名字重新用於一個裝有一個胚胎的罐子上。

汽車當然為逃亡找到了路線。機器人警察騎著摩托車一路追逐 THX，雙方的車子都撞毀，THX 成功逃到城市的外殼，靠著奇怪的侏儒生物抵擋掉攻擊，然後朝著光線開始一段漫長的往上攀爬，後頭仍有一個機器人警察在追逐，但是直到這場追逐已經超出精算過的預算，警察就不再追。最後一幕，THX 踏上一個我們知道已經不一樣的世界，他的身形輪廓映照在西下的太陽之中。

看著 THX 令人沮喪，同樣叫人沮喪的是，現在看來《THX》早就有先見之明，《THX》是個陰鬱的預示，預見美國藥物充斥、沙發馬鈴薯消費文化。也沒有人會說我們不快樂，只是，我們的生活大多在室內度過，不是對著全景影像，而是對著各式各樣互動螢幕。《THX》裡的社會批判相當笨拙粗暴，一點也不意外是出自一九六八年住在洛杉磯的二十四歲小鎮青年，這個青年憤怒我們的藥物文化（處方藥等等），憤怒這個世界越來越塑膠化、貧瘠化，憤怒掌權者一心只想著限制性、金錢、權力（SEN 的一些說詞——「我們是需要異議，但是是有創意的異議！」（We need dissent, but creative dissent!）直接抄自尼克森總統一九六八年的競選演說，一字不差）。這部電影可說是《美麗新世界》加上《畢業生》（*The Graduate*）。（一九六八年是美國充滿騷動不安、年輕人群起反對既有文化的年代，越戰達到高峰，反越戰聲浪也日益高漲。馬丁路德金恩博士在這一年遇刺身亡，共和黨的尼克森當選美國總統。）

走上獨立製片路的盧卡斯

一九六九年一月，尼克森總統就職一個月後，盧卡斯和莫曲仍然在為《THX》劇本絞盡腦汁之際，瑪夏‧葛麗芬和喬治‧盧卡斯結婚了，地點就在蒙特雷（Monterey）南邊一個衛理教會（他在《雨族》拍攝之旅出發前求婚），盧卡斯家人從莫德斯托開車南下參加婚禮，柯波拉也來了，還有盧卡斯在南加大最親近的朋友：華特‧莫曲、馬修‧羅賓斯、海爾‧巴爾伍德（Hal Barwood）。這對新人的蜜月則是沿著加州海岸南下開到大索爾（Big Sur），然後再原路返回舊金山，跨越金門大橋。盧卡斯想讓太太親眼看看馬林縣的迷人，因為盧卡斯在馬林瞥到自己的未來。一九六八年六月，《雨族》的拍攝接近尾聲時，柯波拉掙脫出到舊金山一場研討會演講電影與文字的承諾，改派盧卡斯代替。在那裡，盧卡斯深深折服於研討會上另一位電影人：約翰‧寇帝（John Korty）。過去四年，寇帝在斯汀森海灘（Stinson Beach，位於馬林縣）一個月租一百美元的穀倉拍出三部得獎的獨立影片，總花費是二十五萬美元，而且有獲利。

一看到那個穀倉，盧卡斯和柯波拉馬上皈依。他們不願繼續在大電影公司體系當個小齒輪，他們決定要走獨立製片這條路。一趟歐洲之行造訪了一個電影人社區之後，柯波拉更是深信不疑，他買了最尖端科技的剪接設備運回美國，幾乎讓他破產，機器的說明書是德文寫的，如果要修理的話，還得請工程師從漢堡飛過來，儘管如此，現在他們萬事具備。

要不迷戀馬林都很難，即使是盧卡斯夫婦抵達的二月天。從馬林海岬遠眺舊金山的壯麗景色、世界級的步道、站在塔馬爾佩斯山（Mount Tamalpais）凝視整個地區的宜人景致，在在都充滿了吸引力，甚至吸引來一家由海灣石油（Gulf Oil）在幕後金援的地產開發商，打算在海岬上興建一整座城市，名為「馬林大提琴」（Marincello）。開發商表示：「若要在美國興建一座新社區，那裡大概是最美麗地點了。」當地人痛恨這個點子，在盧卡斯夫婦抵達時，馬林大提琴已經深陷法律訴訟和繁文縟節之中。那座社區永遠都建不成。

馬林跟洛杉磯形成鮮明的對比，對一個小鎮青年再完美不過。 馬林處處可見鄉下田園風光的小鎮，譬如索薩利托（Sausalito），嬉皮族紛紛來此住進船屋（莫曲和太太就搬進其中一棟），還有被歌手麗塔‧阿布拉姆斯（Rita Abrams）收入歌中供奉的米爾谷（Mill Valley）——柯波拉後來會執導這首充滿鄉村風味歌曲的音樂錄影帶。在聖拉菲爾（San Rafael），建築大師法蘭克‧洛伊‧萊特（Frank Lloyd Wright）設計的馬林縣民中心（Marin Civic Center）剛剛完工——這棟未來感十足的建築以及高聳入雲的尖塔將會出現於《THX》以及後來一九九○年代拍攝的科幻電影《千鈞一髮》（Gattaca），盧卡斯的離婚文件也存放在裡面。

米爾谷南邊是個小小的社區，稱為塔馬爾佩斯之家園谷（Tamalpais-Homestead Valley），處處盡是迎風公路、草木蔓生的樹籬、拴牲口的木柵欄。盧卡斯夫婦在這裡租了一棟維多利亞風格建築，一個臥房，有個超大的頂樓，月租一百二十美元。他們在那年春天入住，再加上一隻阿拉斯加的艾斯基摩犬（瑪夏會把牠綁在汽車後座），一個家的雛形就完備了。瑪夏想要小孩，但是盧卡斯有所顧慮，他們的財務尚未達到無虞的程度。

至少，盧卡斯位於山上的新家還是有個東西誕生了。一面在頂樓用Moviola剪接《雨族》幕後記錄片《電影人》（Filmmaker）時，盧卡斯宣布他們的家將成為一家虛擬公司的總部，公司名字是「跨美國齒輪作品」（Transamerica Sprocket Works），不過基於版權的緣故，銀幕上還是用比較普通的名字：Lucasfilm（盧卡斯影業）。嚴格說來，盧卡斯影業也仍然是個虛擬公司，因為盧卡斯一直到一九七一年才去申請公司登記。

次月，柯波拉帶著工作人員來訪，要開始替他們的電影公司物色地點（無形中慢慢推往舊金山落腳）。盧卡斯像個熱心的導遊帶著他們到處看，柯波拉對兩處大樓有興趣，但是無法那麼快就湊出頭期款。時間很緊迫，剪接設備就快要運送到達，寇帝（那位住在斯汀森海灘的理想主義者）在市場街南區（SOMA）找到一個錄音室，那裡是舊金山最城市、倉庫充斥的地區。盧卡斯反對——大家的初衷不就是要遠離大城市嗎？——可是牌都在柯波拉手上，拍謝啦，喬治，喔對了，新公司的名字是「美國西洋鏡」

（*American Zoetrope*），不是「跨美國齒輪作品」喔！

「美國西洋鏡」是一九六九年酷的象徵。《滾石雜誌》（*Rolling Stone*）就在街角，傑瑞・賈西亞（Jerry Garcia，死之華樂團（*Grateful Dead*）的吉他手）常常來訪，伍迪・艾倫（Woody Allen）路過會進來，神話般的黑澤明也是，就連剛拍完《2001太空漫遊》隱居遁世的導演史丹利・庫柏力克（Stanley Kubrick）也從英國他自我放逐的地方來電，希望多知道一點這幾個瘋狂的年輕人，以及他們高科技的剪接機器。市場很明顯站在他們這邊，盧卡斯和柯波拉這夥年輕雜牌軍拍攝的《逍遙騎士》（*Easy Rider*），即將以四十萬的預算締造出五千五百萬美元的票房，一夕之間，各大電影公司爭相沾染這場年輕電影人革命，「美國西洋鏡旋」就是他們相中的目標，再也沒有人認為他們只是一群到處玩耍的笨小孩。柯波拉成立這家新公司的資金，是來自華納兄弟每週給的兩千五百美元種子資金，這是三百五十萬美元協議的一部分，根據協議，華納將會發行「西洋鏡」拍攝的第一部電影，另外也認養好幾部連影子都還沒看到的拍片點子，華納不會干涉拍攝過程，至少在完成之前完全不過問。這在當時是很棒的協議，成交於一個短暫的光輝時刻，當時各大電影公司迷失了方向，亟需年輕電影人指點迷津。不過，這份合約從一開始就暗藏一個問題，這筆資金其實是借貸，如果華納不喜歡電影成品，柯波拉就得還錢。話雖如此，「西洋鏡」創業之作《THX》的預算還是包含在內。柯波拉的幸運數字是七，因此他一時異想天開就決定把預算設定為 777,777.77 美元，即使在當時仍是很少的劇情片預算。

那年夏天，人類登上月球漫步，盧卡斯則在選齊卡司。THX 將由《雨族》裡的羅伯特・杜瓦（Robert Duvall）飾演；LUH 將由舊金山女演員瑪姬・麥歐米（Maggie McOmie）飾演；盧卡斯將會動用一位知名的英國演員（這不是最後一次），在這部電影裡是唐納德・普萊森斯（Donald Pleasance），飾演 SEN。盧卡斯的團隊到田德隆（Tenderloin）的勒戒所觀察接受勒戒的成癮者，結果他們也不得不剃光頭，以便像是勒戒所的病患，他們都充當臨時演員。

拍攝工作從一九六九年九月二十二日開始，兩個月後殺青。盧卡斯和

工作人員在舊金山市區與周邊度過一段亂哄哄的拍攝過程，他很想到日本拍攝，給《THX》增添更多他和莫曲渴望的孤寂感（對美國觀眾而言），可是就連勘景的預算都沒有，結果這反倒成了一部游擊電影，大多在沒有許可的情況下在當時還空蕩蕩的舊金山灣區捷運隧道內拍攝。進度很緊湊，工作很緊張，盧卡斯說，打從第一天開始，他的「指針就一路飆升到紅色區塊」，然後就一直停在那裡。他注意到工作人員把底片裝進攝影機時裝反了，他突然頓悟：專業人員也會跟學生電影人一樣搞不清楚狀況。特效是他自己用模型車和十美元煙火做成的，至於演員，他則是讓他們自行發揮，彷彿他拍的是記錄片。某個晚上在閒人勿進的拍片現場，杜瓦和麥歐米走進去拍攝床戲，那在一九七一年還是一件有礙風化的事 24。

　　盧卡斯希望他的地下世界看起來有點磨損、髒髒的、舊舊的，男演員都沒有化妝，身上全白的制服遮掩了他們的素顏，不過盧卡斯倒是希望日後的片子也如法炮製。當時他已經在想著《THX》的續集，畢竟他已經花了這麼多時間打造這個世界，只拍一部片似乎很可惜。他心裡已經隱隱約約出現一幕續集的戲：主角受困於某種龐大的垃圾搗碎機。（這一幕後來出現於《星際大戰》。）

　　這部電影拍攝工程之浩大，團隊成員面對的問題之多，盧卡斯可說是在開疆闢土，這次經驗鼓舞了他。「這是唯一一部我真的拍得很開心的電影」，十年後他說道，他的《THX》片場通行證照片透露出盧卡斯肖像史上非常不尋常之處：他的臉上竟然掛著大大的露齒笑容。

　　一九六九年十一月，美國西洋鏡正式登記為公司，盧卡斯擔任副總裁，不過這個職位不支薪，為了平衡收支，他和瑪夏接下各式各樣兼職工作，不時會接到來自哈斯克爾‧魏斯勒的工作機會，以及一個靈感。剛來到西洋鏡的哈斯克爾‧魏斯勒，八月才剛推出他的電影作品《冷酷媒體》（Medium Cool），一部劇情式記錄片，拍攝於一九六八年芝加哥舉行的民主黨全國大會，盧卡斯和約翰‧米利爾斯也打算拍一部類似的東西，記錄片

24　註：床戲份量多到連《花花公子》雜誌（Playboy）都寫了一篇評論。

形式的，到越南拍。米利爾斯模仿一個嬉皮小徽章上面所寫的「NIRVANA NOW（現在即涅槃）」，建議將電影取名為 Apocalypse Now（這個片名即為後來的電影《現代啟示錄》），他想以約瑟夫・康拉德（Joseph Conrad）的小說《黑暗之心》（*Heart of Darkness*）為藍本，就讀南加大時曾有一位老師推崇這本小說「無法拍成電影」。劇本會歷經十個版本的修改，會由盧卡斯執導，即使如同米利爾斯後來所說：喬治當時連康拉德和瑪麗・包萍（Mary Poppins，迪士尼電影《歡樂滿人間》裡的仙女保母主角）都搞不清楚誰是誰，他就是想拍一部記錄片形式的越南電影。沒多久，柯波拉沒有先問過盧卡斯或米利爾斯就拿去跟華納提案，他又找到另一場遊行可以跳進去帶頭。

魏斯勒下一個任務是拍攝一部記錄片，記錄一場在東灣（East Bay）賽車場上舉行的免費演唱會，發起人是死之華樂團（Grateful Dead），演唱者包括傑佛遜飛船（Jefferson Airplane）、寇斯比、史提爾斯、納許＆尼爾楊（Crosby, Stills, Nash & Young）、滾石樂團（Rolling Stones），魏斯勒想拍滾石已經想很多年了，盧卡斯願意幫忙捕捉群眾鏡頭嗎？賽車場上的搖滾樂，再加上攝影機，而且還有錢可拿？對盧卡斯來說，這聽起來一定像是美夢成真吧！

賽車場名稱是亞特蒙（Altamont），演唱會規劃很糟糕，人潮擠爆到可怕的程度，維安工作由飛車黨負責。滾石壓軸演出時，一名柏克萊學生麥瑞迪・杭特（Meredith Hunter）在台上揮舞一把槍，飛車黨一把將他抱住，拿刀刺他，早就被藥物催化的群眾瘋狂失控。如今，盧卡斯說他不記得自己當時拍了什麼，不過，《變調搖滾樂》（*Gimme Shelter*）記錄片導演亞伯特・梅索斯（Albert Maysles）說，觀眾陷入恐慌、急著找路逃走的黑影輪廓鏡頭正是出自盧卡斯之手（《變調搖滾樂》在一年後收錄這段影片）。梅索斯以一種詭異的驕傲說：「就像科幻電影一樣。」

一九七〇這一年，盧卡斯大多在馬林家裡的頂樓度過，躲進自己那個有關性、藥物、逃離的警世故事。「那是一種治療」，這是他對剪接工作的形容，幸好他鄙視那種正規的治療。拍攝《THX》期間，柯波拉要他跟工作人員坐下來討論種種困難甚至會惹惱他。

　　柯波拉來訪，介紹盧卡斯認識蓋瑞・柯茲（Gary Kurtz），一個南加大學長，剛從越南回來，他跟著海軍陸戰隊隨隊到越南拍攝三年，柯波拉在羅傑・寇爾曼（Roger Corman）手下工作時曾跟他共事過。柯茲是基督教貴格派教徒，卻留著艾米許人風格的大鬍子（艾米許（Amish）是傳統基督教一個分支，以拒絕汽車及電力等現代設施、過著簡樸生活聞名），現在擔任公路電影《兩線道柏油路》（*Two-Lane Blacktop*）的副製片。盧卡斯拍攝《THX》是用不常見的特藝寬銀幕膠卷（Techniscope），由於種種技術原因，可以在十分鐘的電影膠卷上拍出二十分鐘的長度。「非常適合預算低的電影」，柯茲說，「尤其是跟汽車相關的電影。」柯波拉把這兩人湊在一起其實別有用心，柯茲是他認識唯一在越南親眼目睹過軍事行動的電影人，是 Apocalypse Now（現代啟示錄）製片的不二人選。由於話題都圍繞著電影、汽車、戰爭打轉，柯茲和盧卡斯馬上一拍即合，盧卡斯要柯茲擔任他下一部電影的製片，不管是什麼電影，只不過他心裡一直以為是 Apocalypse Now。

無意中創造出的「武技」

　　眼下，盧卡斯一切需要的支援都有了。瑪夏幫忙剪接《THX》，儘管她覺得這部電影情感冷酷，即使剪接完成後還是這麼認為。夜裡，華特・莫曲幫忙剪出大膽前衛的聲音氛圍，少一點音樂，多一點扭曲的聲響、回音、飄來飄去的電子音樂。至於那幾場監獄戲，杜瓦在銀幕上遭到嚴刑拷打，莫曲則是找來臨時演員錄下一些即興脫口的台詞，假裝他們很無聊，還不時變成殘酷成性的航管人員。其中一個聲音出自泰瑞・麥高文（Terry McGovern），他是當地一個 DJ，也是演員，他在某一次錄音無意中創造出《星際大戰》一個最有名生物的名字。當時麥高文是後備陸軍，那次他一月一次的例行週末訓練拖晚了，只好開車直接趕到錄音室，同行還有他的好朋友，也是同為後備陸軍的大兵：比爾・武技（Bill Wookey）。

　　麥高文跟武技那天很滑稽可笑。那是一九七〇年，跟當時二十幾歲的人一樣，這兩個好哥兒們也留著長長的頭髮，只是為了軍隊的緣故而把長

髮塞進短假髮裡面，「我們的頭變得好大」，武技回憶，「看起來一定很像外星人。」整個來說，武技是個毛髮濃密的人（他現在還是，而且一九七二年從後備軍人退役後就開始留鬍子，以便搭配他的頭髮），他有一頭亂蓬蓬的紅棕色頭髮，身高一百九十一公分。不管你相不相信，這一切純屬偶然，武技從未跟喬治‧盧卡斯碰過面。**事情是這樣發生的，一次即興配音時，麥高文拿朋友的名字開玩笑丟出一句台詞：「我剛剛好像輾過一個武技。」事隔四十年，記憶已經很模糊，沒有人知道當時武技是不是就在錄音室裡，很有可能這兩個人太亢奮了，「我們當時吸了很多大麻」，武技回憶。麥高文說他「把武技的名字加進去大概只是要耍笨」。**

　　這句笨得很精采的台詞在喋喋不休的《THX 1138》並不惹人注目，不過可把莫曲逗得樂歪了，盧卡斯聽到的時候也是，他連忙把這個名字記進筆記本存檔，不過多加了幾個母音，變成 wookiee（就是《星際大戰》裡的武技族）。麥高文繼續替盧卡斯擔任不定時的配音人員，一九七七年某一天，他拿到兩百美元酬勞，錄下另一串當時完全不知道是什麼意思的台詞：「These aren't the droids we're looking for.（這些不是我們要找的機器人）」，還被要求用有點恍惚的聲音說，「You can go about your business.（你可以去做你的事了）。」一直到幾個月後看到《星際大戰》，他才恍然大悟，麥高文說：「我高興到呆掉，馬的，我竟然跟亞利堅尼斯（Alec Guinness）出現在同一幕！」[25]

　　同樣的，比爾‧武技也一無所悉，一直到一九七七年跟其他人一樣看了《星際大戰》。那時他有個穩定的工作，在聖拉菲爾擔任服飾推銷員，他帶兩個兒子去看這部有泰瑞叔叔配音的電影，這才首度從大銀幕上聽到自己的姓氏：「機器人輸了不會把人的臂膀扯下來，武技族才會做這種事」，這句話出自哈里遜‧福特（Harrison Ford）之口，說的是他毛茸茸的大個子朋友，這個毛茸茸的朋友突然詭異地眼熟。「我立刻覺得好酷」，武技說道，

25　註：Alec Guinness 為英國老牌演員，在《星際大戰》原創三部曲飾演歐比王肯諾比。These aren't the droids we're looking for.、You can go about your business 這兩句話是歐比王利用原力騙過帝國突擊兵，突擊兵本來要求歐比王出示證件，歐比王利用原力讓突擊兵乖乖複述他的話，不對他起疑。

「幾個禮拜、幾個月後，我才開始感到有點不自在，因為別人拿我相提並論，以為我就是秋巴卡（Chewbacca）的範本。」不過，難為情很快就轉為驕傲，特別是他兩個兒子，兩人開始收集《星際大戰》公仔，如今已經佔滿家裡地下室。這位多毛的服飾推銷員現在已經七十歲，他還記得：「我兩個兒子出門去上學時，覺得這是世界上最酷的事，他們是武技族！」

等到《THX》一切就緒，盧卡斯擔心他的第一部劇情片也會是最後一部，他很清楚這是一部怪誕瘋狂的電影。十一月，柯波拉來拿最後成品，莫曲把電影播放給他看，柯波拉看完聳聳肩：「這不是自慰就是傑作。」不過，只要喬治高興，柯波拉就高興。他把片子打包好，要拿去華納，另外還帶了幾箱「西洋鏡」準備要拍攝的劇本，包括《對話》（*The Conversation*）和《現代啟示錄》（*Apocalypse Now*）。片名古怪的《THX》是開胃菜，就算不受青睞，華納的大頭們應該也不會拒絕主菜才對。他們會嗎？

結果，他們不僅會，也真的這麼做。柯波拉帶著《THX》南下的那一天——一九七〇年十一月十九日——實在是一場災難，慘到被「西洋鏡」員工稱之為「黑色星期四」，華納高層實在太討厭《THX 1138》，連帶其他劇本連瞄一眼都不肯，不管他們喜不喜歡，《THX》都屬於華納所有，不過他們不打算支持其他劇本。當場，他們取消了整個協議，要求柯波拉還錢，這下他突然欠華納四十萬美元。

盧卡斯的寶貝成了好萊塢的人質。他一再用這個比喻來形容這段重要的成形階段：你養一個小孩養了兩、三年，然後突然有個人冒出來，切掉她的一根手指，還說：沒關係，她沒事的，她還能活。「可是我的意思是，那很痛啊！」

華納強迫盧卡斯刪減《THX 1138》四分鐘，盧卡斯不理會華納的要求，反而增加長度。華納在三月推出這部電影，沒有做什麼宣傳，大戲院都沒有預訂放映。《時代雜誌》和《新聞週刊》對《THX》的評論不錯，但篇幅很小，《紐約客》（*New Yorker*）則是嗤之以鼻：「是有些天分，但是太『藝術』」，認為這部穿著一身白衣的反烏托邦電影「陰鬱又讓人看不清楚」。

《教父》解除了財務危機？

　　這部電影使得盧卡斯財務惡化，更造成「西洋鏡」陷入困境，雖然工作室開始靠著出租剪接器材給廣告拍攝而小有盈餘，但不足以讓柯波拉擺脫債務。接著，柯波拉接到派拉蒙影業（Paramount）一通電話，開價十五萬美元，他們想改編馬力歐‧普佐（Mario Puzo）一九六九年一本純粹為了糊口而草草寫就的作品，叫做《教父》（*The Godfather*），柯波拉是他們第三順位的導演人選。派拉蒙一開始幾次邀請都遭到柯波拉回絕，那是老套的好萊塢玩意，不過盧卡斯說服柯波拉答應：「我們需要那筆錢，你會有什麼損失呢？」

　　柯波拉趕赴命運約會的同時（《教父》這部電影成為柯波拉畢生代表作），也小小拉拔了盧卡斯一下，讓他拍攝報紙特寫鏡頭，麥可‧克里昂（Michael Corleone，《教父》系列的主角之一，父親過世後，克里昂繼承家業，取代父親成為教父）就是從這張報紙上得知父親遭到槍殺身亡。為了回報，盧卡斯也幫忙剪接《教父》一個重要的醫院鏡頭，更增添緊張氣氛。

　　盧卡斯亟需新的拍片計畫。哥倫比亞影業（Columbia Pictures）原本同意資助《現代啟示錄》，卻在最後一刻收手。他和瑪夏的存款只剩兩千美元。曾經有一度，他和柯茲討論要改編黑澤明的電影，就像剛從《七武士》翻拍而成的《豪勇七蛟龍》（*The Magnificent Seven*）一樣，或許就來改編《戰國英豪》（*Hidden Fortress*）吧！為什麼挑黑澤明這部片子？這不是電影人特別喜歡的電影啊？「因為那是相當簡單的動作冒險片，穿越敵人領土的歷險記」，柯茲說，「角色不多，敘事優美」，最適合小成本電影。盧卡斯和柯茲並不是不想有大筆預算。有一晚，這兩個新朋友坐在小餐館，翻開報紙想看看當地戲院正在上演什麼，結果沒有他們想看的，於是兩人就開始津津樂道地述說，要是能在大銀幕上看到彩色的《飛俠哥頓》，不知道該有多好。

　　事隔四十年，沒有人記得當時兩人的對話說了什麼、又是誰起頭的（盧卡斯跟柯茲都是《飛俠哥頓》粉絲），柯茲說，他們談的比較大方向，

在講一九五五年的《禁忌星球》之後都沒有真正好看的科幻電影,「似乎一直在走下坡,不是走向恐怖類型,例如《黑湖妖潭》(*Creature from the Black Lagoon*),就是走向外星人入侵類型,不然就是跟末日社會有關的反烏托邦故事,而且都不好玩,只是想沾沾《飛俠哥頓》、《巴克羅傑斯》這類太空歌劇(space opera)的光環,真的已經很久沒人拍太空歌劇了。」

不管那天在小餐館談了什麼,似乎都給了盧卡斯某種激勵。一九七一年一趟紐約之行,據他說是「一時心血來潮」,盧卡斯去拜訪國王圖畫公司,詢問《飛俠哥頓》的電影拍攝權,國王高層同意跟他見面,因為他們也在思考電影拍攝權,他們提到可能會由費里尼(Federico Fellini)執導,那位義大利大導演也是出了名的《飛俠哥頓》粉絲(在當時,盧卡斯不可能競爭得過費里尼。)

這似乎就是盧卡斯靈光一閃的時刻。他腦中的放映機多年來不斷放映的那個模糊太空電影點子,沒有理由不能勝過《飛俠哥頓》。跟國王公司的會面結束後,他和柯波拉在曼哈頓的棕櫚餐廳(Palm Restaurant)用餐,柯波拉可以感覺到這位好友的失望,但也察覺出他有了新的展望。柯波拉一九九九年跟盧卡斯、製片索爾·札恩茲(Saul Zaentz)一起吃午餐時回憶:「他當時非常沮喪,然後他說:『那我就拍自己的好了。』」柯波拉停下來想了一下,接著說:「那可真是大大的限制,如果他們當時把《飛俠哥頓》的拍攝權賣給他的話。」

「我很高興他們沒有賣給我」,盧卡斯做結論,多年後他深刻思考自己慶幸的理由:「《飛俠哥頓》就是做已經有的東西,你一開始認為的忠於原作,到頭來其實是阻礙創造性……我一定得把殘酷明王放進去,可是我並不想,我想要擷取古老神話的中心主題,然後加以更新,我想要完全自由、好玩的東西,我記憶中的太空科幻。」

不過在這之前,盧卡斯需要一部找得到資金的電影。如果費里尼要翻拍《飛俠哥頓》,或許盧卡斯可以找一部費里尼的電影來翻拍,比方說《小牛》(*I Vitelloni*),講述四個小鎮青少年在談論前往羅馬但未成行。如果拍一夥年輕人離鄉前夕,拍他們一整晚「開車兜風」的過程——一個消失於

上個年代的儀式——如何呢？[26]

盧卡斯會把故事背景設在一九六二年夏天，也就是他的人生變動最大的時刻，然後以一場車禍畫下句點。他想出一個有義大利味道的片名：*American Graffiti*（graffiti 來自義大利文，意思是「塗鴉」。這部片在台灣的名稱為《美國風情畫》）。這個片名聽在那一代人耳裡很怪，graffiti 這個義大利文在當時尚未普遍流通，紐約地鐵也要再過一年才會被噴漆簽名蓋滿，反正盧卡斯並非取那個貶義，他指的是一八五一年出土的龐貝古城（Pompeii）懷舊銘刻，他想要把一個失落時代的傳承記錄下來，也就是美國的龐貝，永遠凍結於時間之中。

撇開片名不談，《美國風情畫》的初衷其實是非常主流的商業電影企劃案。盧卡斯決心推翻他在別人眼中那個毫無情感的科幻宅男印象，眾人對他的看法已成為「西洋鏡」一個取笑的話柄。柯波拉告訴他：「大家都覺得你冷冰冰的，你怎麼不做些溫暖的東西呢？」盧卡斯一面寫東西一面低聲含糊地說：「我會給你溫暖。」他跟南加大一對朋友——威勒·海耶克（Willard Hyuck）和他太太葛蘿莉亞·凱茲（Gloria Katz）——寫出十五頁的劇本大綱，他在首頁用大寫字母寫上 MUSICAL（音樂劇），刻意用這種會令人混淆的方式來凸顯他為本片所想像的搖滾樂配樂。

同一時間，這個世界開始打電話給他。那年春天，盧卡斯出現於《新聞週刊》以及公共電視（PBS）一部記錄片當中，在片中，他走在大大的「好萊塢」這幾個字之下抱怨好萊塢體系。大約也在這個時候，《舊金山記事報》（*San Francisco Chronicle*）登出盧卡斯生平第一次主要報紙專訪，文章開頭第一句這樣介紹他：「認識喬治·盧卡斯的人，都說他有藝術家的性情，一個人關在頂樓工作，而且對於保存自己的作品有一種敏銳的生意頭腦。」他這兩項個性至此已牢牢鎖住，接下來整個事業生涯都不會改變。

26 註：開車兜風（cruising）是美國青少年一種社交活動，也是宣告自己已擁有汽車駕照的方式，通常是隨機興起，漫無目的開車亂逛，一群人開著車，一輛接一輛，慢慢巡遊於小鎮上。

盧卡斯的坎城之旅

接著，一九七一年五月，盧卡斯得知《THX》正式入選坎城影展。盧卡斯受惠於當時的大環境：歐洲年輕電影人發起叛變，要求坎城影展放映更多三十歲以下導演的作品。喬治和瑪夏把存款領出來，出發飛往歐洲——沒有人付錢讓他參與盛會。他們中途停留紐約一個禮拜，住在柯波拉與他堅忍的妻子愛蓮娜（Eleanor）家裡，當時柯波拉正陷入拍攝《教父》的最低潮，愛蓮娜懷有九個月的身孕。盧卡斯夫婦睡在柯波拉家的客廳，他們動身前往甘迺迪機場的那天清晨，蘇菲亞・柯波拉（Sofia Coppola，如今也是美國知名導演）剛好呱呱墜地。

抵達坎城之前，盧卡斯就感覺到自己要走運了。還在紐約時，他見了聯美電影公司（United Artists）當時的總裁大衛・皮克（David Picker），推銷《美國風情畫》。抵達倫敦當天正好是他二十七歲生日，盧卡斯在一晚不到五美元的昏暗公寓轉角一個公共電話撥了電話給皮克，皮克當場答應以兩萬五千美元訂下《美國風情畫》。

興高采烈的盧卡斯夫婦，用歐洲鐵路聯票搭渡輪來到法國，再轉火車到坎城。他們得偷偷溜進《THX》兩場放映會之一，因為票都賣完了。他們沒有現身倉促安排的記者會，甚至沒有人知道他們來，沒關係，只要在坎城的唯一一場會面（跟皮克）能有結果就好了。他們到皮克下榻的卡爾登（Carlton）飯店套房見他——這是盧卡斯的「鉅片初體驗」，從下人辦公室換到豪華飯店果真是不錯的體驗。皮克再次確認《美國風情畫》協議，還詢問盧卡斯是否有其他點子可給聯美。

盧卡斯感受到皮克的開放態度，於是打蛇隨棍上：「我一直有個想法，想拍一部《飛俠哥頓》風格的太空歌劇幻想片。」皮克同意也訂下那部電影。

那是盧卡斯第一次推銷自己夢想中的電影，他很震驚能這麼快就從幻想變成真實，他後來回憶：「那真的是《星際大戰》的誕生，在那之前一直只是個概念，在那一刻突然變成一項責任。」

很可惜，皮克對那次會面已不復記憶，對他來說，那只是他在那家飯店眾多「要或不要」的交易會談之一，他說：「你可以想像我在那個陽台見了多少人，在那裡談成的交易、敲碎的心比其他地方各種生意都還多。」他只記得盧卡斯一直不讓他忘掉他最後撤資不玩的恥辱。後來每次遇到時，盧卡斯總會故意刺激皮克：「大衛，《星際大戰》本來是你的。」

一九七一年八月三日，聯美正式向美國電影協會（Motion Picture Association of America）登記 The Star Wars（星際大戰）這個名字為其註冊商標，我們聽起來很奇怪的定冠詞「the」，加在接下來五年更知名的兩個字之前也同樣古怪。

不管是出自那些太空戰士還是受到後來轟動的 Star Trek（星際爭霸戰，電視影集，一九六六年開始播出）所啟發，「The Star Wars」這個具有歷史意義的名字究竟源自何方，至今仍不得而知，唯一確定的是，早在盧卡斯有個模糊的故事梗概之前就想到這個名字了。柯茲說：「（片名）相關的討論是這樣的，這是類似《飛俠哥頓》的太空歌劇冒險，描述外太空的戰爭，就這樣，The Star Wars 這個名字就誕生了。」電影人派崔克・里德・強森（Patrick Read Johnson）是世界上第一個看到這部電影的年輕人，一九七七年，十五歲的他替《美國攝影家》（*American Cinematographer*）進行採訪——柯茲說他是「粉絲一號」——強森認為這個名字不可能跟 Star Trek 無關。強森告訴我：「電影正式上映之前，The Star Wars 這個名字每次都讓我朋友哈哈大笑，聽起來很笨的名字，好像要模仿 Star Trek 但是在最後一刻改用 Wars。」柯茲說，在當時那是相當普遍的反應。

無庸置疑，盧卡斯絕對是《星際爭霸戰》（*Star Trek*）的粉絲。《星際大戰》劇本漫長寫作過程中，他會在下午稍事休息，收看《星際爭霸戰》的重播。「我喜歡可以在銀河到處閒逛的概念」，二〇〇四年他告訴《星際爭霸戰》創作者吉恩・羅登貝瑞（Gene Roddenberry）的兒子。這個節目之所以吸引他，是因為戲裡「摒除了真實太空千篇一律的乏味動作，而且戲裡還說讓我們走出去，到別人不敢去的地方」。（諷刺的是，羅登貝瑞的兒子小時候喜歡《星際大戰》遠勝過《星際爭霸戰》。）

　　《星際爭霸戰》影集一九六六年在電視初登場，播了七十九集之後在一九六九年下檔，未滿一般「聯賣」（syndicataion，同時賣給多家地方電視台）所需的一百集門檻，不過，到了一九七二年，派拉蒙公司將這部影集聯賣給美國一百二十五家地方電視台，電視台高層稱之為「不死的戲劇」。一九七二年一月，大約三千名死忠粉絲群集紐約第一屆星際爭霸戰大會，爭相搶購瓦肯文（Vulcan，《星際爭霸戰》裡的外星人）字典、瓦肯歌曲書籍、上百種專屬雜誌。到了一九七五年，粉絲每年在紐約舉辦兩次大會，吸引一萬四千人參與，到一九七六年，全美一年有四場星際爭霸戰大會，沒沒無聞的演員一躍成為巨星。傳奇科幻作家以撒・艾西莫夫（Isaac Asimov）在大會現場親眼目睹不下於披頭熱的盛況，他形容：「少女對著史巴克大副（Spock）尖叫。」

　　盧卡斯參加了幾場《星際爭霸戰》早期的大會，當時正值他絞盡腦汁要將《星際大戰》化為真實的關鍵時刻。「他確實常常談到《星際爭霸戰》」，蓋瑞・柯茲回憶。那部影集「在某方面算是靈感來源，它鬆綁了腦袋，讓人思考到遙遠的銀河旅行、跟其他物種接觸會是什麼情形」。

　　在這兩個系列的粉絲勃然大怒之前，我先釐清一下：當然，說《星際大戰》是拉過皮的《星際爭霸戰》是誇張的說法，這兩套戲背後的概念可說是南轅北轍。從一開始的鏡頭就可以知道，《爭霸戰》講的是一艘星艦歷時五年的探險任務，很多劇情是出自虛構想像，但它是科幻，不是太空幻想，故事背景設在我們這個銀河，發生於我們這個世界的未來，「星際聯邦」（Federation）的進步是透過科學工具來推動。盧卡斯說過：「《星際爭霸戰》比較知識性，不是以打鬥動作為主。」

　　話雖如此，飛俠哥頓和柯克艦長（Captain Kirk，《星際爭霸戰》主角）的相似之處不只一個──盧卡斯和羅登貝瑞之間的相似處也是。兩位創作者都藉由臆想小說來表達自己的政治觀點。羅登貝瑞在一九七二年告訴美聯社（AP）：「如果到一個陌生星球，我就可以談論戰爭、種族等等無法在電視上談的東西。現在的年輕人成長於大家都說沒有明天的年代、大家都說二十年後一切就會完蛋的年代，《星際爭霸戰》要告訴大家，是有明天的，

而且跟過去一樣充滿挑戰、令人興奮。《星際爭霸戰》要告訴大家，我們不應該干涉別人的生活。年輕人或許會從中看到越南的影子。」

在一九七一年，越南是很難迴避的課題，即使對拿著歐鐵聯票在坎城影展過後到歐洲各地閒逛的年輕盧卡斯夫婦也一樣——他們多半去參觀大獎賽（Grand Prix）賽車場。那年夏天最熱門的唱片專輯是瓊妮·米秋兒（Joni Mitchell）的《藍色》（Blue），裡頭有一首〈加州〉（California），歌詞描述在歐洲流浪，內心渴求美國西岸，但是又被來自家鄉的新聞嚇壞了：「更多的是戰爭與血腥更迭。」後來，盧卡斯會高談闊論提到越戰其實是可以避免的：可以出聲反戰的大批正派美國人卻選擇不出聲。他一九七六年是這麼說的：「不做決定就是一種決定。不去面對自己的責任，最終就得以更痛苦的方式來面對這個問題。」他極度敏銳察覺到，這場戰爭已經把美國打到失去了平衡，他把那種平衡稱為「充滿詩意的狀態」。

這時候，盧卡斯決定以三種形式來拍攝越戰：過去、現在、未來；無戰爭、戰爭現況、寓言。《美國風情畫》會將人們帶回越戰撕裂美國之前的年代，《現代啟示錄》（盧卡斯希望在《星際大戰》之前或之後拍攝）會呈現現在的戰爭狀態。如果《THX》會讓他被好萊塢終身封殺，那麼，《現代啟示錄》會讓他被政府流放國外。

第三種描繪越戰的形式——透過寓言式、未來式的鏡頭——還在醞釀成形之中，不過在盧卡斯思考到現在式的時候已經受到影響（《星際大戰》最後雖然設定在「很久很久以前」，但是盧卡斯最早的規劃是設定於三十三世紀）。盧卡斯對一個概念非常著迷：一個蕞爾小國如何戰勝地球上最大的軍事強國。這個概念也立刻寫入一九七三年《星際大戰》最早的筆記裡：「一個龐大的科技帝國在追逐一小群自由鬥士。」[27]

坎城之旅結束後回到加州，盧卡斯正式將他的自由鬥士品牌予以公司化：Lucasfilm Ltd.（盧卡斯影業），他在一九六九年就已經取得這個名字的所有權。盧卡斯影業暫時只是個紙上空殼公司，朋友們都對這個英國味十足

27 註：「一個蕞爾小國如何戰勝地球上最大的軍事強國」即是影射越戰，所以上一句才會說第三種形式受到了第二種（現在式，也就是正在進行中的越戰）的影響。

的名字感到疑惑：為什麼用 Ltd. 而不用 Inc. 呢？柯茲說：Ltd. 跟 Lucasfilm 押頭韻，聽起來比較好——看起來也比較好，因為他們兩人正在畫公司商標的草圖，想畫成黃銅色、寬銀幕電影風格的圖像，字母由大漸小再漸大。不過，一直遲遲未完成。

跌宕起伏的盧卡斯影業

不管名稱為何，盧卡斯影業這時充其量只是個受精卵，連胚胎都算不上。盧卡斯和柯茲雇用了兩個秘書，分別叫做露西・威爾森（Lucy Wilson，她同時也負責會計工作）和邦妮・歐瑟普（Bunny Alsup），員工就是這些。盧卡斯影業第一件法律麻煩事跟《美國風情畫》的劇本有關，當時盧卡斯委託南加大同班同學理查・華特（Richard Walter）捉刀，華特成長於紐約，對汽車文化並不了解，柯茲已經把盧卡斯收到的前期款項大半付給了華特（華特吵了幾個禮拜才替他雜亂無章的第二版草稿拿到款項），最後，盧卡斯只好自己動筆從頭撰寫第三版草稿——再一次對著紙張嘔心瀝血。

這時出現一條出路。盧卡斯的經紀人傑夫・柏格（Jeff Berg）幾個月來一直努力想幫盧卡斯找到「契約承包導演」的工作，這下有機會找上門了：一部片名為《冰凍女人》（*Lady Ice*）的犯罪電影，片酬十萬美元，這筆錢可以還清這些年來他跟老爸借的錢，還可以打響自己的名號，並且達到財務無虞。不過這樣一來，他也得將那三部電影的夢想往後延。那三個夢想的召喚實在太大，他決定勒緊褲帶繼續耕耘。

一九七一年十二月，跟聯美的協議正式寫入備忘錄拍板定案，備忘錄上不見《星際大戰》四個字，只用《美國風情畫》之後的「第二部影片」稱之，明明聯美才剛剛將「星際大戰」四個字註冊為商標，看來，盧卡斯的太空幻想計畫仍然處於多變的階段，甚至連片名都尚未確定。

盧卡斯影業的首部電影合約壽命短到難以置信。聯美的備忘錄一發出沒多久，盧卡斯就把《美國風情畫》第三版草稿寄給皮克，他要求聯美把

注更多資金供他撰寫第四版，並且承諾會跟海耶克、凱茲共同撰寫。皮克說他很喜歡劇本，但是他的聯美上司不喜歡。《美國風情畫》合約就此胎死腹中，不過皮克仍然認領《星際大戰》，只待盧卡斯找時間把劇本大綱寫出來。

接下來四個月在重寫、兜售《美國風情畫》之中度過。終於，內德‧田能（Ned Tanen）答應投資拍攝，他是環球影業（Universal Pictures）青年部的主管，青年部是電影《逍遙騎士》之後應運而生的單位，專門物色低成本獨立製片來投資。田能本身也是個「兜風人」，很了解兜風文化，不過他無法理解片名。蓋瑞‧柯茲至今仍留有一封田能的來信，信中抱怨American Graffiti 這個片名讓他聯想到「一部跟腳有關的義大利電影」。環球影業提出了半打的片名建議，既然盧卡斯是描寫自己的故鄉，何不就稱為「莫德斯托寧靜夜？」盧卡斯和柯茲都認為太可笑，柯茲回憶：「我們用一種說詞來解決，我們告訴環球：『你們想出了一個不錯的片名，因為我們也不喜歡這一個，不過這個比我們聽到的任何一個都還要好。』」結果這個說法很有效，一年後，他又搬出這句話，向另一組電影公司高層極力爭取《星際大戰》這個片名。

田能在片名上做了讓步，但是有個要求：這部電影必須有個知名演員或是知名製片，剛剛拍出《教父》那部轟動電影的那位如何？柯波拉立刻欣然答應。

盧卡斯二度兜售他的太空幻想計畫。環球答應拍攝《風情畫》時，盧卡斯把其他拍片計畫也包裹在交易裡，環球同時也認領了《現代啟示錄》和《星際大戰》，只不過後者得要聯美放棄之後才算數。

至此，《星際大戰》這個名字正式寫入一份法律合約，而不只是一份商標文件。盧卡斯共同編寫劇本和執導《風情畫》的酬勞是五萬美元，少於《THX》，預算是六十五萬美元，也少於《THX》，不過為了彌補他所受的屈辱，如有任何獲利，他可拿四成。

《美國風情畫》於一九七二年七月開拍，如吸血鬼一般日夜顛倒地度過瘋狂的一個月，從黃昏拍到黎明。電影裡設定的那一晚，演員與劇組人

員整整過了六十次，等於是夜間版的《今天暫時停止》（*Groundhog Day*：電影裡的男主角一直重複過某一天的生活）。盧卡斯不是夜貓子，他也不想把劇組拉回莫德斯托，反倒選擇聖拉菲爾，直到發現聖拉菲爾太過吵雜無法替代他年輕時居住的安靜小鎮，才又改到馬林縣更北邊的農村小鎮佩塔盧馬（Petaluma）。一開始盧卡斯想自己掌鏡攝影（他真的覺得自己可以），不過拍出來的成果很糟糕，於是哈斯克爾·魏斯勒（Haskell Wexler）從洛杉磯飛過來救援，不收酬勞。

故事很簡單。柯特（Curt）和史帝夫（Steve）是班上資優生，兩人猶豫著隔天早上要不要到外地念大學。他們另外兩個朋友則是另一個極端：米爾納（Milner）是改裝車迷，整個晚上被某人的小妹妹纏著不放，還有個外地來的飆車高手在後面追他；綽號「癩蛤蟆」的泰瑞（Terry）則是只有機車可騎的倒楣鬼，他向史帝夫借汽車，要去跟一個長相可愛但吹毛求疵的女生約會。**盧卡斯後來提到，其中三個主角各自代表他在莫德斯托不同的人生階段。泰瑞是愛看漫畫、笨拙的小朋友盧卡斯，米爾納是開比安基納小車的賽車男孩盧卡斯，柯特則是念社區大學的版本，這個盧卡斯很認真，正準備往更大、更好的目標邁進。**

《風情畫》幾條不同的故事線都匯流到 DJ 狼人傑克（Wolfman Jack）——那個年代確有其人的 DJ，沒有人知道他的電台在何方（因為他們沒回到莫德斯托拍攝），狼人傑克其實是從南部墨西哥的堤華納（Tijuana）一處功率強大的高塔對外廣播。四條故事線交錯進行，這在當時是很不常見的手法，觀眾彷彿在無線電波上彈跳於汽車之間。狼人傑克本人在片尾現身，幫助柯特聯繫他從車窗驚鴻一瞥的神祕金髮女郎。DJ 是良善的力量，他的聲音回應了禱告者的祈求，就像盧卡斯的學生作品《皇帝》一樣，只不過是從廣播聽眾的角度出發。

同一時間，柯波拉剛完成《教父》的宣傳，幾乎沒有參與這部他跟柯茲掛名製作的電影，不過幸好有傅瑞德·儒斯（Fred Roos，柯波拉的朋友，也替《教父》選角），盧卡斯獲得了才拍第二部片的不知名導演不可能找到的卡司。朗·霍華（Ron Howard，日後成為知名導演）和理查·錐福

斯（Richard Dreyfuss，曾主演《大白鯊》等知名影片）搶盡鏡頭焦點，還有飾演鮑伯‧發法（Bob Falfa）那位（就是向米爾納挑戰的神祕飆車客），他原本在哥倫比亞影業跑龍套，後來離開電影圈去自學木工，因為木匠賺得比較多，他的名字是哈理遜‧福特（Harrison Ford），柯茲跟他吵過一次架，當時一場重要的賽車戲要在黎明時分拍攝，福特卻一直在劇組下榻的佩塔盧馬汽車旅館喝酒，柯茲還記得罵了福特一頓，從此福特在片場就一直很清醒。

　　盧卡斯並不打算停止這場派對，也不打算給演員任何指導。「拍片現場非常狂亂，非常鬆散」，飾演老師的泰瑞‧麥高文回憶道，「喬治不是演員的料。」麥高文在他跟錐福斯的對手戲開拍之前幾個小時才把頭髮剪短，因為有人指出一九六二年的老師不會留長頭髮。另一位演員查理‧馬汀‧史密斯（Charlie Martin Smith）還記得，盧卡斯講到他下一部電影的時候整個人都活了過來，比他討論這部正在拍攝的電影更熱絡，史密斯回憶說：「我聽了很感興趣，一個大型科幻冒險故事，裡面有一種叫做武技族的毛茸茸矮小生物，理查‧錐福斯跟我不斷哀求喬治讓我們飾演……然後他就轉過頭去，把武技族改成身高七呎（約 213 公分），就這樣，（我們）就被淘汰出局了。」

　　大部分時間，盧卡斯都像狼人傑克一樣隱身幕後。幾乎每一場戲，他都躲在演員看不到的地方——把自己塞在小餐館櫃檯下面，或是趴在車頂上——讓攝影機自己去捕捉畫面，他常常一個鏡頭拍著拍著就睡著了。他告訴朗‧霍華：「其實我的執導工作要在剪接室進行」，也的確如他所說，只是這回並不是在他的頂樓。他說服柯波拉在米爾谷買下一棟房子，將房子後面附屬的獨立小屋改裝成剪接室。薇娜‧菲爾德絲是主要負責剪接的人，不過瑪夏也扮演重要角色，因為盧卡斯懇求她：「這是為妳拍的。」這是很繁複的手工活。各個故事線交錯剪接，必須剪接得很完美，才不至於破壞整首青春幻想曲的細膩氛圍。聲音的部分也同樣極富挑戰性。盧卡斯和莫曲在柯波拉米爾谷房子後院前前後後不斷搬動喇叭，花了好幾個小時，就為了收錄車子移動時流洩出的歌曲聲音（這部電影的配樂全出自盧卡斯一九六二年聽的歌曲，只有貓王的歌曲未收錄，因為貓王不肯授權）。**他們**

用一個個金屬罐來工作，上面用字母與數字來標示，R 代表膠卷（reel），D 代表對話（dialogue），某一天晚上，莫曲大喊：「我需要 R2、D2。」盧卡斯聽到樂歪了，他仍然很迷戀稀奇古怪的字母號碼組合。「R2D2」，大夥兒一面複述一面大笑。盧卡斯馬上寫在隨身攜帶的筆記本裡。

　　一九七三年一月，《美國風情畫》一切就緒準備首映。環球影業高層受邀參加試映會，地點在舊金山漁人碼頭的北角戲院（Northpoint Theatre），座無虛席，大部分觀眾都很喜愛，一路笑到片尾，但是環球的內德・田能很不喜歡。自己招認有躁鬱症的他，打從心裡看不到有任何溫暖或喜劇的成分，他要剪片，還威脅要以電視電影發行。柯波拉挺身站出來捍衛朋友，當場提出要向田能把片子買下來，還一面把手伸進口袋，作勢要掏出根本就不存在的支票簿。

　　如此一派仗義豪俠姿態，卻一點也不管用。田能不願決定要不要發行，似乎決心把《風情畫》打入不死不活的彌留狀態。他的孩子再一次被好萊塢綁架，他也再度深陷債務之中，欠父母、欠柯波拉、欠每一個人。他打道回府，不願回覆環球的來電。同一時間，柯茲展開勘景之行，前往菲律賓和南美，為《現代啟示錄》尋找最適合替代越南的國家，而且可以提供最多直升機的國家。等待的同時，盧卡斯說，他乾脆開始「動筆寫我的小太空玩意兒」。

　　這次的嘔心瀝血可是從未有過的。

第七章
自由家園

這群開朗、令人注目的卡司，被凱莉，費雪開玩笑說是一群「嘴巴愛搞怪的傢伙」。從左至右：哈里遜・福特（韓・索羅），彼得・梅修（秋巴卡），馬克・漢彌爾（路克・天行者），費雪（莉亞公主）。

來源：克茲／瓊納檔案庫

　　盧卡斯開始草擬他的太空科幻片時，他並不是唯一，全美各地、全世界各地都有電影人抱著同樣的夢想。《THX 1138》只不過是一九七〇年代初美國眾多反烏托邦電影的第一部，同樣的，《星際大戰》也只是一大批臆想式、寓言式電影概念之一，隨著七〇年代逐步萌芽成長。

　　一九六八年，史丹利‧庫柏力克（Stanley Kubrick）以一千萬美元拍攝的史詩鉅片《2001：太空漫遊》開出第一槍。當時的觀眾看不懂，不過電影人當然懂。馬丁‧史柯西斯（Martin Scorsese）、約翰‧卡本特（John Carpenter）、史蒂芬‧史匹柏（Steven Spielberg）等等新秀導演，紛紛開始在科幻電影領域嗅來嗅去，尋找能橫空出世的主流賣座片——也就是跟隨道格拉斯‧川波（Douglas Trumbull，庫柏力克在《2001》啟用的二十五歲特效技師）的腳步，但用於比較平易近人的故事。

　　盧卡斯在這場競賽取得的領先並非十拿九穩。他一個好友早就在醞釀一部很可能成為《2001》後繼者的科幻電影，差一點就找來史蒂芬‧史匹柏擔任導演，最後雖然胎死腹中，但是在這之前已經把盧卡斯的電影推進超空間（hyperspace），給了他事業生涯最重要一次引見。

　　很久很久以前，南加大電影學院有個畢業生在構思一部科幻電影的劇本大綱，還沒有片名。同時，他也涉獵一種稱為 BASIC 的電腦語言。為了給自己的電影取名，他決定用 BASIC 來寫電腦程式，他把自己跟朋友寫在劇本裡的幾百個字輸入，電腦就會隨機吐出兩個字或三個字的組合。

　　資料印出來之後，大部分都是不知所云的組合，不過隨著他的手指往下找，一個組合跳了出來，第一個字是 Star，第二個字是 Dancing。

　　《Star Dancing》即將在院線熱烈上映！「聽起來很酷」，海爾‧巴爾伍德（Hal Barwood）心想。他拿去給共同編劇的馬修‧羅賓斯（Matthew Robbins），兩人試用了幾個月，最後還是決定採用他們自己想出來的片名：Home Free。他們的經紀人就以這個片名把劇本大綱賣給環球影業。以 Star 開頭的兩個字片名就此打入冷宮，人類得一分，電腦命名產生器零分。

　　然而，巴爾伍德的電腦程式最後獲得了平反，講述《星際大戰》緣起時，只要提到這部夭折的電影，就會以 Star Dancing 稱之。巴爾伍德明白向我表示，希望我替那部電影正名一下。

　　盧卡斯這個冒險故事的每一個階段，巴爾伍德和羅賓斯都是關鍵目擊者，他們是盧卡斯版《哈姆雷特》的羅森況（Rosencrantz）和紀斯騰（Guildenstem）。兩人在南加大跟盧卡斯結為朋友，後來把盧介紹給他們的

經紀人傑夫・柏格，還在一九七〇年代中期租住他的百萬豪宅，更是少數幾個讀到《星際大戰》最早初稿的人。巴爾伍德後來的事業第二春落腳於天行者牧場，為 LucasArts 製作遊戲，只不過最後退休時並未跟老朋友談到最好的條件[28]。

巴爾伍德出身美國東北角的新英格蘭（New England），與高中戀人修成正果，從小就是科幻迷。就讀南加大期間，他拍出得獎短片《兒童的宇宙指南》（*A Child's Guide to the Cosmos*，1964），一九六五年畢業之後，跟很多南加大電影學院校友一樣，進入產業電影界（industrial film，以行銷企業為目的的影片），不過有一部動畫片概念始終縈繞在他心頭，他想取名為《圍牆高聳的仙城》（*The Great Walled City of Xan*）。一九六七年，巴爾伍德想辦法回到南加大擔任助教，就跟盧卡斯一樣，當年他也是在為海軍而開的課程擔任助教，藉此拍攝首部《THX》。接下來幾年，巴爾伍德進一步鞏固了跟盧卡斯、羅賓斯、華特・莫曲的友誼。

畢業後，盧卡斯到洛杉磯造訪巴爾伍德及其家人，兩人宅在一起，共同的喜好是電影、動畫、科幻。當時他們會玩一種一九七〇年的遊戲，叫做 Kriegspiel，一種比較複雜的軍事西洋棋，棋盤是六邊形，不是正方形。「通常都是我贏」，巴爾伍德回憶。

Home Free 劇本是在名叫賴瑞・塔克（Larry Tucker）的製作人鼓吹之下撰寫的，他剛剛在一九六九年製作出一部賣座大片：《兩對鴛鴦一張床》（*Bob & Carol & Ted & Alice*）。塔克並不確定自己下一部片到底要什麼，不過他知道他想要科幻作品，而且要古怪。巴爾伍德回憶：「他說『也許有個外星人跳到空中，然後再飛撲而下，鼻子直接插進地上，就像一支箭一樣』。我們當時心想『他到底在說什麼鬼東西？』」

到底是什麼？一九六〇年代，科幻文學走向極為怪誕的方向，甚至引領青年文學的潮流。一九六〇年代以《異鄉異客》（*Stranger in a Stranger*

28 註：羅森況和紀斯騰原是哈姆雷特的同窗好友，接到剛繼任為王的哈姆雷特叔父來信，要他們押送裝瘋賣傻的哈姆雷特到英國，同時要他們帶著請英王處死哈姆雷特的密函，但最後被哈姆雷特識破，兩人反被處死。

Land，1961）揭開序幕，一本影響深遠、出自羅伯特‧海萊因（Robert Heinlein）之手的小說，書中主人翁瓦倫汀‧麥可‧史密斯（Valentine Michael Smith）是火星人養大的地球人，返回地球後發現自己有如離水的魚兒，然而，他的心電感應能力以及開放自由的性態度，擄獲眾多追隨者轉而信仰他的領悟，或說是「神交」（*grok*，《異鄉異客》首創的新字）。於是他創立教會，告訴信眾他們即將進化成為新物種：高等人（Homo Superior）。一九六○年代日後的言論自由運動、民權運動、嬉皮都與這本小說「神交」。

四年後，另一本掀起平地一聲雷的科幻小說問世：法蘭克‧赫柏特（Frank Herbert）的《沙丘魔堡》（*Dune*）。如果說《異鄉異客》是小眾祕教，《沙丘魔堡》就是全球信仰，至今仍公認是史上最暢銷科幻小說。赫柏特在小說世界創造出一個宇宙，更精確地說，是 210 世紀的銀河帝國，電腦是法外之物，王公貴族彼此爭戰不休，全為了爭奪一種可延年益壽、增強感知能力、會成癮的神祕香料。

《沙丘魔堡》以阿拉吉斯（Arrakis，生產香料的沙漠行星）為故事主軸，也開啟了沙漠行星寫作風潮。住在這個不毛之地的戰士稱為弗瑞曼人（Fremen），他們只能從空氣中收集水分。年輕貴族保羅‧亞崔迪（Paul Atreides）在家族大屠殺中逃過一劫，來到這個沙漠，歷經重重磨難，終於取得香料，成為可怕版的彌賽亞——跟海萊因的小說如出一轍，都成為一種新宗教的領袖（這在一九六○年代屢見不鮮）。一九六九年出版的續集《沙丘救世主》（*Dune Messiah*）則是勾勒亞崔迪的黑暗面，查爾斯‧曼森（Charles Manson）殺人案也剛好發生於此時（查爾斯‧曼森為美國駭人聽聞的殺人狂魔，一九六○年代晚期帶領「曼森家族」在加州沙漠地區以公社形式聚居，犯下多起殺人案件，其中包括知名導演羅曼‧波蘭斯基的妻子）。

好萊塢花了好一段時間才趕上《異鄉異客》和《沙丘魔堡》這些想像力豐富的科幻文學。「科幻電影大概落後科幻小說二十到二十五年」，盧卡斯的朋友、也是電影人的愛德華‧桑默（Edward Summer）表示。金錢是一

大因素。以影響深遠的《禁忌星球》來說（根據《紐約時報》的形容：「只要對瘋狂幽默有一絲絲鑑賞能力，就可以獲得滿滿的樂趣」），拍攝於一九五六年，卻花了好多年才將五百萬美元拍攝成本回收。當時普遍認為觀眾不看這類電影，像盧卡斯這種尚未進入青春期的孩子會第一時間衝去看，但是其他家人可不會。其他科幻電影還會有什麼機會呢？「第一個週末過後就沒觀眾了，接著就陷入愁雲慘霧」，巴爾伍德談起當時的普遍認知。

當時對科幻電影製作有個普遍看法：除非成本夠低廉，不然投資不可能回收。○○七龐德可以讓你的投資回收，《齊瓦哥醫生》（*Doctor Zhivago*）和《真善美》（*The Sound of Music*）可以讓你的投資回收，可是穿太空裝的傢伙就是沒辦法。所以，六○年代延續五○年代的趨勢，市面上充斥著羅傑‧寇爾曼風格的低成本劣質片。一九六五年讀者一頭栽進紙上的《沙丘魔堡》世界時，戲院仍然在播放成本二十萬美元的《耶誕老人征服火星人》（*Santa Claus Conquers the Martians*）──二十萬美元已經算是大成本史詩等級了，一九六七年的《火星需要女人》（*Mars Needs Women*）只花了兩萬美元。**只要常年不受電影公司支持，科幻或幻想電影就難有機會扭轉外界的認知：不管是從商業還是藝術的標準來看，這種類型電影都已經走到窮途末路。**

風起雲湧的科幻電影

這種情況在一九六八年四月三日開始轉變，那一天出現驚人的巧合，六○年代兩部最重要科幻電影同時在這天上映，一部是《人猿星球》（*Planet of the Apes*），另一部是《2001：太空漫遊》（*2001: A Space Odyssey*）。要試圖想像這兩部電影問世之前的世界，就跟要想像《星際大戰》問世之前的世界一樣困難。我們的流行文化以前真的沒有「拿開你的臭爪子，你這隻該死的髒猩猩」這句話？（這句原文是：Take your stinking paws off me, you damned dirty ape，是《人猿星球》的經典名句，後續問世的系列電影也一再引用這句話）以前聽到〈查拉圖斯特拉如是說〉一開頭的

音樂真的不會想到黑色大石板？聽到〈藍色多瑙河〉真的不會浮現旋轉的太空站和無重力狀態下的空服員？（《2001：太空漫遊》精采運用〈查拉圖斯特拉如是說〉與〈藍色多瑙河〉這兩首古典音樂做為電影配樂，深植人心）

　　《2001》的重要性終究還是勝過《人猿星球》。執著、隱居的庫柏力克──在盧卡斯心目中，他是跟黑澤明同等份量的偶像──為這部電影投注了三年的心力，共同執筆編劇的亞瑟·克拉克（Arthur C. Clarke）也是。這是一部視覺取勝的科幻電影，音樂盡可能多，對話盡可能少。電影問世時間也很精妙。片中的特效（至今仍是一絕）把觀眾帶上月球，比 NASA 首次進入環月軌道還要早好幾個月，然後就是最後一幕：太空人大衛·包曼（David Bowman）一趟完全無對白的旅程，進入木星的黑石板，歷經死亡與重生，而浸淫於迷幻藥之中的「愛之夏」也才不過一年前的事而已。[29]

　　影評和觀眾對《2001》看法兩極。在英國，名叫安東尼·丹尼爾（Anthony Daniels）的默劇藝人進戲院觀賞生平首部科幻電影，卻在電影結束之前就離席。不過，《2001》的視覺風格給一位美國電影人留下了強烈印象，他也偏愛以極簡對白來講述故事。「看到有人真的做到，真的拍出一部視覺電影，對我是非常大的鼓舞」，盧卡斯說，「如果他做得到，我也可以。」

　　不過在當時，庫柏力克的傑作輸給了同日上檔的對手。《2001》的拍攝成本為一千零五十萬美元，一直到一九七五年再度重回戲院上映才回收（至今已賺進一億美元以上）。《人猿星球》的成本是《2001》的一半，當年的票房就有三千兩百五十萬美元之多──低成本科幻片再次勝出。影評人對《人猿星球》也是熱烈好評，於是從一九七〇到一九七三年，二十世紀福斯公司每一年都推出續集，在一九七四年還推出電視影集，只是一部比一部單薄、粗製濫造，收入也一部比一部減少。

　　不過，第一部《人猿星球》是絕對音感之作，跟《2001》有很多共同

29　愛之夏（Summer of Love）為發生於 1967 年夏天的社會運動，掀起後來的嬉皮革命，當時有十萬人聚集於舊金山，像是一個政治、音樂、毒品的大熔爐，這場史無前例的青年集會被視為一場社會實驗，其中宣揚的另類生活型態（性別平等、公社生活、自由性愛等等）也漸漸隨之變得常見、被接受。

點。兩者都有身穿猩猩戲服的演員，都有遭到獵捕的太空人，結尾也都有意義深遠、改變典範的轉折，兩者也都傳達一個不明說的恐嚇：我們的科技（不管是有自我意識的電腦，還是原子武器）將會把我們帶向毀滅。不過，兩部電影也都懷抱希望，深信我們可以進化，也許進化成更有智慧的人猿，也許進化成太空星球胚胎。

　　這兩部電影前所未有地擴展了此種類型的可能性，當時的時事也有推波助瀾之效：一年半後，尼爾・阿姆斯壯（Neil Armstrong）和巴茲・艾德林（Buzz Aldrin）踏上月球時，帶給人們的驚奇感是很有感染性的。一夕之間，過去的認知似乎都要打上問號，或許真的有外星人會從空中跳下來，鼻子直接插進地上，像一支箭一樣。也有可能，石破天驚的電影就是跟太空船、全景影像、未來潮流有關。

　　一九七三年，南加大另一個蓄鬍的年輕畢業生約翰・卡本特（John Carpenter）以《2001》為藍本，拍了一部略帶嚴肅的效顰之作，故事場景侷限在一艘長途跋涉的太空船裡，長期禁閉在船上鬱悶至極的人員，收容了一個像海灘球的外星人（至少它會跳到空中）。這部電影名為《黑暗星球》（Dark Star），是影史首部描繪太空船進入超空間的電影，超空間是卡本特的朋友丹・歐本男（Dan O'Bannon）所製作，以六萬美元的成本來看，還不錯。

　　《黑暗星球》引起了一位狂熱獨立電影人的注意：拍了幾部迷幻電影的智利導演亞歷山卓・尤杜洛斯基（Alejandro Jodorowsky），人稱尤杜（Jodo）。以近乎零成本買下《沙丘魔堡》電影版權之後，尤杜來到好萊塢，試圖說服道格拉斯・川波做特效部分，尤杜想以最大的全景鏡頭（以一個鏡頭全景收錄整個銀河）做為電影的開場，他認為只有做出《2001》太空船的特效奇才才有辦法做到。可是川波在會面過程中傲慢無比，打斷了尤杜好幾次，自顧自講很久的電話，尤杜於是離開，轉而進戲院看《黑暗星球》，對電影大為驚艷的他，立刻安排跟歐本男見面，尤杜給了他某種強烈的大麻，讓他飄飄然到不行之後，歐本男立刻答應把包袱收一收，跟太太說 au revoir（法文的「再見」），搬到巴黎跟尤杜一起寫劇本。

尤杜（很適合拍攝《沙丘魔堡》的人選）本身有點祕教領袖的特質，他成功說服厲害的奧森·威爾斯（Orson Welles，美國電影導演、編劇和演員，執導的《大國民》為影史經典）飾演戲裡的反派，條件是必須聘請威爾斯最愛的巴黎大廚，甚至成功威嚇達利（Salvador Dali，西班牙超現實主義畫家）答應客串演出，飾演「宇宙神皇」（達利堅持一分鐘要收十萬美元酬勞）。尤杜還請到瑞士藝術家吉格爾（H. R. Giger，大概是全歐洲唯一比尤杜和達利還怪異的人），畫一批惡夢概念畫作，並且網羅到法國漫畫家墨必斯（Moebius）以光速繪製整部電影的分鏡腳本。一九七五年，尤杜帶著這些成果回到好萊塢，卻遭遇電影公司強烈的反彈，不是針對分鏡腳本，也不是針對《沙丘魔堡》拍片計畫（這個計畫顯然深具票房潛力），而是針對尤杜本人，就算他大發雷霆堅稱，只要他喜歡，可以拍出三小時或甚至十二小時的電影，大概也沒用。雖然他已經募到一千萬美元，但還需要五百萬，就這樣，尤杜的《沙丘魔堡》出師未捷，從未拍攝，儘管如此，就跟一九七〇年代很多失敗的太空電影一樣，光是存在就產生一些始料未及的有趣影響。

同一時間在美國東岸，也是一個留著鬍子的年輕電影人叫做愛德華·桑墨（Edward Summer），剛從紐約大學電影學院畢業，懷抱著科幻電影夢。他已經有一部短片作品，片名是 *Item 72-D*，不過大家老是誤認成《THX 1138》，於是他加上副標：斯巴與阿峰歷險記（*The Adventures of Spa and Fon*）。等待他其他科幻劇本找到資金的同時，他在曼哈頓開了一家漫畫店，名為「超級狙擊」（Supersnipe），很快就成為漫畫與電影阿宅的聖地，布萊恩·狄帕瑪（Brian de Palma，《疤面煞星》、《鐵面無私》導演）、羅伯特·辛密克斯（Robert Zemeckis，《回到未來》、《阿甘正傳》導演）、馬丁·史柯西斯紛紛上門，還有他們的朋友喬治·盧卡斯。

多年後，一九九九年，影評彼得·比斯金（Peter Biskind）寫了一本書叫做《從逍遙騎士到蠻牛》（*Easy Riders, Raging Bulls*），書中提出一個論點：「搖滾世代」導演在一九七〇年代分成兩派，史匹柏和盧卡斯同屬一派，拍攝太空幻想等等類型的爆米花電影，改變了電影的走向，也擠掉狄帕瑪、使柯西斯等人比較犀利的作品。不過比斯金漏掉一個事實，那些犀

利導演在七〇年代做的事情跟盧卡斯沒什麼兩樣：耗在漫畫店、看科幻小說、一心想讓太空電影發射升空。

「一九七〇年代齊備了《星際大戰》這類電影誕生的各項條件」，桑默表示。他記得史柯西斯談妥飛利浦・狄克（Philip K. Dick，一位有妄想症的優秀科幻小說作家）幾篇故事，狄帕瑪則想把《被毀滅的人》（*The Demolished Man*）搬上大銀幕，那是阿爾弗雷德・貝斯特（Alfred Bester）的科幻小說經典。「每個人，每個人都想拍貝斯特另一本暢銷小說《群星，我的歸宿》（*The Stars My Destination*）」，桑默回憶，「當時我參與了三個不同的製作團隊，沒有一個有辦法拍得成，特效實在太困難了。」

環球是最熱中這股科幻熱的電影公司。賴瑞・塔克把巴爾伍德和羅賓斯介紹給一個名叫史蒂芬・史匹柏的青年才俊電視導演時，有關 Home Free 的傳言甚囂塵上，史匹柏跟他們一樣熱愛科幻小說，同時也是環球高層大力栽培的導演。可惜的是，正當巴爾伍德、羅賓斯、史匹柏聊 Home Free 聊得興高采烈，環球交給道格拉斯・川波一百萬美元，讓他拍攝一部自己的電影，片名是《魂斷天外天》（*Silent Running*），片中會使用一些當年來不及用於《2001》的特效鏡頭。

川波的劇情似乎可以吸引太空宅男、迷幻藥毒蟲，以及新崛起的環保聯盟成員，他們才剛慶祝第一個地球日。在遙遠的二〇〇八年，地球上所有植物都已滅絕，只剩下太空軌道的圓頂溫室栽種的植物，溫室園丁接到指令，必須摧毀他照料的植物，然後返回地球，結果他反而將其他夥伴殺死，跟一對機器人淪為叛逃份子。片中兩首配樂都由瓊・拜雅（Joan Baez，美國民謠女歌手、作曲家，作品反映社會問題與時事，為 1960 年代活躍的社運人士）演唱，不過那是另外一回事。

Home Free 也將要變成另外一回事。Home Free 的 DNA 包含了一點點《禁忌星球》、一點點《2001》、一點點星塵世代的況味。故事描述一支太空探險隊遠征一個遙遠星系的幾個行星，有兩個人研究其中一個比較不有趣的行星，行星上的空氣幾乎不足以呼吸，他們在一輛類似巨大休旅車裡頭探勘一片綠草覆蓋的平原，突然，休旅車裡的電腦開始列印第一次接觸的協

定，也就是說，偵測到附近有外星生物。這些協定已行之幾個世紀，不容侵犯，於是根據此一協定，資深那位離開前往其他行星，留下部屬當白老鼠。

部屬於是展開一連串考古歷險——有印第安那‧瓊斯的影子（Indiana Jones，電影《法櫃奇兵》裡的探險家）——同時一面發現古老外星人文化曾經存在的證據。他找不到任何活著的生物，只發現一堆神祕的打掃機器人，一一搬上休旅車，接著，機器人開始拆解休旅車，速度之快，他根本來不及拼裝回去，他的氧氣開始流失。

這時候，真正的外星人來到，彷彿騎兵部隊及時馳援。「他們是天使生物」，巴爾伍德表示，「他們透過身體上的發光貼布溝通，正在度假。」天使生物看出太空人陷入危機，於是圍成一個圓圈環繞他的車子，開始跳起舞來，然後「用超乎人類理解的力量」把休旅車舉起進入太空軌道，好讓軌道上的同伴可以拯救這個太空人。

一九七二年《魂斷天外天》票房失利之後（該片太過說教，主角很討人厭），環球對科幻興趣全失，Home Free 就這樣掃進「好萊塢早夭電影之墓」。巴爾伍德感嘆，反正這部片要花的成本也太高，三十年後再拍大概比較好，拍成「一部小而美的電腦特效電影」。

接下來，巴爾伍德跟史蒂芬‧史匹柏合作取得一些成功，他和馬修‧羅賓斯寫了史匹柏第一部主要的劇情片《橫衝直撞大逃亡》（Sugarland Express），接著，盧卡斯請巴爾伍德一起合寫《星際大戰》，但是巴爾伍德拒絕。巴爾伍德替史匹柏的《第三類接觸》（Close Encounters of the Third Kind）做了很多不掛名的劇本修潤工作，為開頭與結尾增添更多血肉。同樣沒有掛名的，還有巴爾伍德對《星際大戰》的影響，要不是他在自己的夢想夭折之後提供盧卡斯一個重要人脈，《星際大戰》不會以如今的面貌問世。

過去在產業電影界服務時，巴爾伍德替波音公司製作了一系列電影，目的是宣傳協和客機的競爭對手，也就是超音速客機（Supersonic Transport）——這本身也是一個從未開花結果的計畫。在波音公司，巴爾伍德結識替超音速客機畫了一些很厲害繪畫的藝術家，名字叫做雷夫‧麥魁里（Ralph McQuarrie）。

　　一九七一年，巴爾伍德還在籌拍 Home Free 時，發現麥魁里搬到洛杉磯。兩人於是見面討論 Home Free，巴爾伍德和羅賓斯聘請麥魁里替電影畫四幅概念畫作，麥魁里完成第一幅之後，邀請巴爾伍德和羅賓斯某天下午到他的工作室，以便確認他畫的方向無誤。

　　兩人依約前來，還帶了好友喬治‧盧卡斯，因為正好跟他一起吃午餐。那次會面就此改變電影史。

　　麥魁里的畫作──在一片草地上，有一個太空人站在一輛休旅車旁邊──看得現場三個人目瞪口呆。他們告訴麥魁里，沒錯，他畫的方向沒錯。巴爾伍德回憶：「盧卡斯看著雷夫，開口說：『你知道，我要拍一部科幻電影，我會把你記住。』」

　　不過，在他能夠聘請麥魁里將他腦中的太空故事具體畫出來之前，盧卡斯得先坐在位於米爾谷的廚房內，絞盡腦汁想出該用哪些字才好。

第八章
我的太空小玩意兒

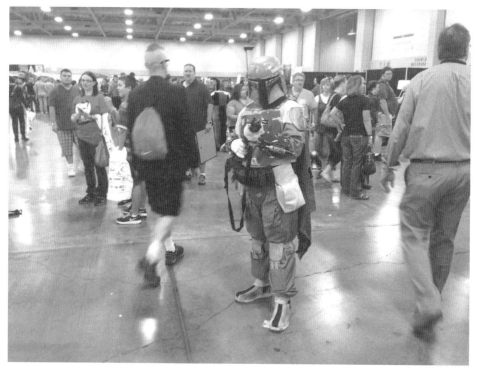

本書作者穿上五〇一師親手打造的波巴‧費特戲服，在二〇一三年鹽湖城漫畫大會的走廊裡閒晃。

照片來源：作者 克里斯‧泰勒

　　該如何從無到有建構出一個宇宙？ 這是喬治‧盧卡斯一九七三年坐下來思考《星際大戰》到底要講什麼故事時，必須解決的問題，他在《THX》已經做了類似的東西，甚至還有一些想法可拍成續集，不過，拍

《THX》不算是真的說故事，這一回，他要把觸角伸到太空幻想，以銀河為舞台說一個故事，為此，他得重新學習寫作技巧。

他先是草草列出幾個名字，看看這些名字看起來的感覺：Emperor Ford Xerxes the Third（福特・薛西斯皇帝三世）、Xenos（雷諾斯）、Thorpe（索普）、Roland（羅藍）、Monroe（孟羅）、Lars（拉爾斯）、Kane（肯恩）、Hayden（海登）、Crispin（克里斯賓）、Leila（蕾拉）。一手拿著嬰兒命名大全，一手拿著歷史書，接著，他再把這些名字的出處加上去：Alexander Xerxes XII（亞歷山大・薛西斯十二世），笛卡特星球（Decarte）的皇帝（八成是個武士哲學皇帝）；Han Solo（韓・索羅），哈伯族（Hubble）的領袖（Solo 來自一個剪紙品牌，Hubble 來自天文學家）。噢，還有一個很棒的名字，似乎是以他自己的名字為藍本：Luke Skywalker（路克天行者），畢柏斯星球（Bebers）王子。[30]

看到這裡，你可能會想大喊：盧卡斯等一下，去把那兩個名字找出來！把這些荒謬可笑的名字丟掉，從你的筆記本翻出 R2-D2 和 Wookiee（烏奇），這樣才對。

前進、往太空啟程

不過，創作過程本來就很少一帆風順。盧卡斯一開始把重心放在另一個角色：梅斯・溫帝（Mace Windy），一位崇高的太空武士，脫胎自黑澤明的武士角色。溫帝 Windy 是一個絕地本度（Jedi-Bendu）（，絕地本度），Jedi（絕地）一詞則是出自日本武士電影的名稱：時代劇（jidai geki）。將在戲裡細數梅斯・溫帝 Mace 事蹟的人是他的徒弟，也就是所謂的帕達瓦（padawaan（帕達瓦），名字不是叫做 C.J. 索普（C.J. Thorpe）就是 C.2. 索普（C.2. Thorpe）──要製造未來感，名字加上數字就對了──不管用哪個名字，綽號都會用 Chuie，念成「秋乙」（Chuie 就是後來的秋巴卡

30　註：讀者請注意，本章描述盧卡斯創作劇本的過程，人名繁複，反覆修改，故保留盧卡斯修改的不同版本的名字與劇本修改痕跡。

（Chewbacca）的小名）。

這時候，盧卡斯腦海中隱隱約約有一場戲，只不過三年來都無法精確寫出來：他想在外太空來一場空中纏鬥，不是靜態，也不像《星艦迷航記》的模型飛機只是往一個方向飛行，而是翻騰旋轉、高速猛衝追逐，就像二次世界大戰的戰鬥機，就像野鳥。不過眼下，盧卡斯無暇顧及細節，只能專注於大方向：該如何架構這個從南加大歲月就一直盤旋於他腦海的電影？現在他必須用意志力（will）將這部電影催生出來，就像他生出《THX》和《美國風情畫》一樣。

沒錯，就是 Whills（whills 跟 will 諧音）。盧卡斯看到一個古老的銀河守衛軍團，名為威爾斯（Whills），不過我們看不到他們，他們是幕後的記錄者，整部電影將出自一本我們永遠看不到的書（一本要是這個太空小玩意成功就可以繼續寫下去的書）。他寫下：「威爾斯的日記（Journal of the Whills，第一部。這是關於梅斯・溫帝的故事，他是歐非尤基星球（Ophuchi）地位崇高的絕地本度（Jedi-bendu），故事由這位絕地大師的徒弟 C.J. 索普口述出來。」）

跟許多業餘科幻小說作家一樣，盧卡斯陷入名字、行星、太空船、星際組織的泥淖，沒有意識到應該先給觀眾一個在乎這些東西的理由。索普來自基索星球（Kissel），父親是塔內克（Tarnack）銀河巡航艦艦長。溫帝是「一個軍閥，隸屬於獨立星系聯盟主席」，收索普為徒進入「星際學院」。

才寫了幾段就腸枯思索不出細節，於是盧卡斯決定跳到第二部：四年後。溫帝和索普護衛一艘「太空船，運輸核融合製品前往亞汶星球（Yavin）」，這時候，「聯盟主席派了一個神祕信差，要求他們轉往杳無人煙的尤希洛（Yoshiro）二號星球」，就此展開他們的驚奇冒險旅程……

然後旁白就打住了。造物主寫了兩頁有關這個新宇宙的粗略大綱，就寫不下去。這位每次都得出馬收尾自己作品的仁兄，又在他的英雄正要展開旅程之際裹足不前，當然啦，英雄就是應該如此。

盧卡斯停止嘔心瀝血的時候，同一時間，環球仍然不願發行《美國風情畫》，當時電影圈最受敬重的剪接師威廉・亨貝克（William Hornbeck）斷

言：「這部電影千萬發行不得。」田能刪減了兩場戲，都是嘲弄威權人物的戲，一場是朗・霍華飾演的史帝夫在學校舞會槓上年紀大的老師，叫他「去跟鴨子親嘴」；另一場戲是一個中古車業務員搭訕「癩蛤蟆」泰瑞。盧卡斯氣炸了，他的孩子再次要被人切斷手指，他繃著臉不願參與操刀「斷指」，柯茲只好請薇娜・菲爾德絲（Verna Field）代勞。

一九七三年初，《美國風情畫》陷入彌留狀態時，《THX》倒是登上了無線電視網，受到《新聞日報》（Newsday）影評約瑟夫・傑米斯（Joseph Gelmis）的青睞。著有《巨星導演列傳》（The Film Director as Superstar）一書的傑米斯，心裡自然很想多了解盧卡斯：他有可能成為巨星導演嗎？傑米斯安排了一場《風情畫》試映，看完之後，大為困惑電影公司竟然看不出這部電影的價值。他邀請盧卡斯夫婦到索薩利托共進晚餐，感覺盧氏夫妻很高興有免費晚餐可吃。盧卡斯下一部要拍什麼呢？傑米斯問道。也許是怕一流影評聽到《飛俠哥頓》會哈哈大笑，盧卡斯轉而將自己的新計畫稱為「一部耗資四百萬美元的太空歌劇，沿襲艾德格・萊斯・柏洛斯（Edgar Rice Burroughs）的風格」，這部片是想強迫他自己進入劇情領域，如同《風情畫》強迫他去處理角色。

事實上，一九七三年四月盧卡斯著手草擬第二版大綱時，彷彿出於某種過度補償心理，彌補這些年來總是不喜歡劇情之憾，整整十頁大綱洋洋灑灑出爐，塞滿、佈滿、充滿劇情。這一版跟那兩頁「威爾斯的日記」完全無關，故事架構反倒依循幾部黑澤明電影，最明顯的是《戰國英豪》（Hidden Fortress）。

由此衍生出影痴最愛的論調：你知道《星際大戰》是改編自《戰國英豪》嗎？其實不然。盧卡斯的確承認師法黑澤明的長焦距和廣角鏡頭，也很樂意在《戰國英豪》DVD上市時接受訪談（他在訪談中對《戰國英豪》的讚許不算熱烈，只說那是他心目中排名第四的黑澤明電影），不過他跟柯茲都說（這兩人對於《星際大戰》史少有共識），拿《戰國英豪》跟《星際大戰》相提並論太過度渲染了。盧卡斯的確在寫作大綱一年內看過《戰國英豪》，不過當時是一九七三年，他不可能把影片租來一幕一幕分析，他只是

抄了唐納德‧李奇（Donald Richie）一九六五年著作《黑澤明的電影》（*The Films of Akira Kurosawa*）摘要，引用為劇情大綱的一段前言[31]。

　　《戰國英豪》的故事設定於十六世紀飽受內戰蹂躪的日本，主角是兩個農夫，原本應該屬於戰勝藩國的兩人，卻因為太晚現身而被誤認為戰敗藩國的士兵，遭到俘虜。後來兩人連袂逃跑，卻對於接下來該走哪個方向爭吵不休，於是分道揚鑣，但又雙雙被捕。兩人再次逃跑，在河邊一塊漂流木發現黃金，然後遇到黃金主人：戰敗藩國的將軍與一個看似啞巴的女孩，他們躲藏在山壁裡，希望把黃金運出敵人領土。農夫遂跟他們同行，盤算著可以掙到或偷到一部分黃金。後來慢慢揭曉，原來女孩是戰敗藩國公主，敵人已貼出懸賞告示要緝拿她。末了，她和將軍利用這批黃金收復失土，農夫則獲得一枚金幣做為獎賞。

　　盧卡斯的第二版大綱則以另一個完全不同的故事開頭：

太空深處。

　　神祕陰森的藍綠色天鷹行星（Aquilae）慢慢映入眼簾。有個小小的斑點繞行著這個行星，在鄰近恆星的光芒襯映之下閃爍著。

　　突然，一架戰機類型的流線太空船不祥地飛進最顯眼位置，快速朝斑點移動，後面還有兩架戰機悄悄形成戰鬥隊形，接著又有三架滑入視線範圍。斑點其實是龐大的太空堡壘，相形之下，朝它飛去的戰機有如侏儒一般渺小。

　　以上這段伏筆之後，才跳到那段抄襲自李奇的文字。一個流亡公主、一個板著臉孔的將軍，帶著他們的金銀財寶（「無價的氛圍香料」，盧卡斯寫道，這是他首次影射《沙丘魔堡》[32]，乘著陸行浮艇要穿越敵人領土。

31　註：李奇的摘要寫道：「時間是十六世紀，內戰時期。一個公主帶著家人、家臣、家族財寶，後有追兵。只要他們成功穿越敵軍領土，抵達友軍領地，即可獲救，敵人深知這一點，於是貼出懸賞告示緝拿公主。」盧卡斯的前言寫道：「時間是三十三世紀，銀河內戰時期。一個反抗軍公主帶著家人、家臣、家族財寶，後有追兵。只要他們成功穿越『帝國』掌控的領土，抵達友好行星，就能獲救。統治元帥深知這一點，於是貼出懸賞告示緝拿公主。

32　註：是盧卡斯第一次，但絕不是最後一次。科幻迷早就注意到《沙丘魔堡》與《星際大戰》的相似之處：《沙丘魔堡》的 Princess Alia，發音為「阿莉亞公主」；兩部作品都有名為 Sandcrawler（沙漠爬行者）的交通工具；《沙丘魔堡》的 Arrakis 以及《星際大戰》Tatooine 居民都得仰賴空氣中的濕氣勉強餬口；Jedi Bendu（絕地本度）很可能是來自《沙丘魔堡》的 Prana Bindu，一種自我控制的武術技巧。

　　兩個吵鬧不休的帝國官員將自己從太空堡壘噴射而出，迫降到下方的行星，遭到將軍俘虜，將軍的名字（是盧卡斯的名字清單上最鍾愛的一個）：Luke Skywalker（路克天行者），聽起來像是甘道夫（Gandalf）或隱退武士之類的老人，拿著拐杖漫步在雲端。每次動筆寫新一版劇本時，盧卡斯從未想過將這個名字用於年輕英雄。

　　為了向影響最深的作品致敬，這版大綱將這一行人送到一座名為「哥頓」（Gordon）的太空港，到此尋求可載他們到友好行星的太空船。在風暴中尋求掩護時，天行者在一處廢棄廟宇發現十個迷路男孩，他偷聽到男孩們計劃攻擊帝國來保衛公主。這版大綱在此完全跟《戰國英豪》分道揚鑣：天行者訓練這些男孩成為男人。**盧卡斯寫道：「男孩對他冷酷無情的教導心懷憤怒，一直到長大後看到訓練成果才開始尊敬他」，這段文字或許是他對自己跟父親的關係最貼切的描述。**

　　叛逃一行人來到哥頓時，我們看到一場從頭到尾未更改過的戲，最後還呈現在大銀幕上：這群人走進一家小酒吧，想找到可帶他們離開這個行星的人。「黑暗的小酒吧裡，竟然窩著一大批怪誕奇特的外星人正在大笑著、大口喝酒」，盧卡斯寫道。一群外星人攻擊其中一個男孩，天行者不得不從劍鞘抽出「雷射劍」，不到幾秒鐘的功夫，一隻手臂就躺在地上。

　　到目前為止刺激萬分，不過，這樣的步調持續進行下去，叫人疲乏。叛逃一行人在一個商人的帶領下步入一個圈套、偷竊一架太空戰機、跟帝國船艦展開橫跨大半個銀河的纏鬥、躲藏在一個小行星裡、再度遭到攻擊、迫降在「禁忌的亞汶行星」。而且這還只是一個段落而已。

　　在亞汶星球，我們看到騎著大鳥的外星人把公主擄走，將她賣給帝國。天行者和男孩們用救生包打造出噴射小艇。一夥外星人把天行者丟進一個滾燙的湖裡，他緊抓著一枝藤蔓、在外星農夫協助之下找到走失的男孩們、攻擊帝國一個前哨基地、得知公主已被帶到帝國的大本營行星、再次訓練男孩們（這回是飛行單人戰機）。他們飛進一座監獄，一路炸出一條路通往公主所在位置，然後將她帶到他們一開始打算前往的友好行星，抵達友好行星之後，舉辦了一場大遊行，那兩個帝國官員這才看到公主逐漸

「顯露出女神一般的本色」，然後喝得醉醺醺地離開。末了，盧卡斯寫道：「結束？」，暗示留待續集分曉，也呼應他當年的學生作品《凝視生命》。

到這裡，已經跟《戰國英豪》大相逕庭，也跟後來的《星際大戰》相去甚遠。盧卡斯向黑澤明其他幾部電影致敬：天行者將軍在廟宇遇到男孩是脫胎自《大鏢客》，酒吧那場戲的靈感則是來自《大鏢客》的續集《椿三十郎》。故事相當濃縮，即使對倒背如流的資深星戰迷也是，看不慣科幻小說的人更是難以理解，盧卡斯的經紀人傑夫‧柏格（Jeff Berg）就覺得很難懂，不過他別無選擇，只能拿去給聯美和環球。

如果盧卡斯是想寫出可以擺脫跟這兩家公司合約的劇本，那他做到了。很顯然，這部片的成本會超過四百萬美元。聯美的大衛‧皮克（他對這部片還擁有第一優先權）立刻打了回票（幾個月後聯美才釋出 The Star Wars 這個名字的商標權）。六月，柏格把劇本大綱寄給環球（環球有第二優先權），附上簡單扼要一句話：如果環球要，請在十天內回覆。其實環球並不是拒絕，只是沒有回覆（沒多久之後，環球跟盧卡斯言歸於好，認養他另一部想拍的電影：《電台謀殺案》（Radioland Murders））。

聯美與環球都棄權，這下盧卡斯就可以帶著大綱到其他電影公司兜售。他拿去迪士尼，不過這家公司是座圍牆高聳的城堡，當時拍出的好電影屈指可數——一九七三年的《羅賓漢》（Robin Hood）是例外——正要開始長達十年的衰退。「要是華特‧迪士尼還在世的話，迪士尼一定會接受這部電影」，盧卡斯堅稱。諷刺的是，迪士尼永遠無法染指這部電影，甚至四十多年後把盧卡斯影業買下也不行，《星際大戰》系列當中，只有最初這部的發行權永久屬於另一家公司。

這家幸運的公司當然就是二十世紀福斯（Twentieth Century Fox）。一九七三年，大獲成功的高成本科幻冒險片《人猿星球》就出自二十世紀福斯，更重要的是，他們的創意事業部門新來一位求才若渴的副總裁：艾倫‧雷德二世（Alan "Laddie" Ladd Jr.）。身為好萊塢明星、經紀人、製片之子，雷德以他的契約長才大力整頓福斯，提供初始資金讓電影先行拍攝——好萊塢稱之為「閃綠燈」（greenlight）。雷德第一部「閃綠燈」的電影

是《新科學怪人》（*Young Frankenstein*），第二部是《天魔》（*The Omen*），兩部都超級熱賣。為了引起雷德對盧卡斯的興趣，柏格弄了一份《風情畫》拷貝給他，雷德愛死了，詢問柏格有什麼方法可以讓福斯從環球手中買下，柏格去跟田能溝通，結果反而刺激田能終於排定這部飽受折磨的電影在暑假上檔。

多年來，關於雷德在《星際大戰》扮演的角色一直有不少謬誤。其中有一說是他當時是福斯的總裁，事實上，他當時連董事都不是。另一個說法是，盧卡斯向他解釋《星際大戰》的時候，雷德聽不懂，之所以決定出資，純粹是基於他對這個計畫的熱情。他說：事實並非如此。現年七十六歲的雷德還記得：「我完全聽得懂，他引用其他電影來跟我解釋。」其中不包括《飛俠哥頓》。很顯然，盧卡斯當時已經確立他終其一生的習慣：根據對象的不同，解釋《星際大戰》的方式也不同。以雷德來說，他深受影響的是艾羅‧福林（Errol Flynn）主演的老片，像是《海鷹》（*The Sea Hawk*）、《俠盜羅賓漢》（*Robin Hood*）、《布拉德船長》（*Captain Blood*）。

《星際大戰》會沿用那些老電影的冒險感、不流血的死亡、善惡分明的衝突。至今，雷德仍不斷發掘《星際大戰》裡的老好萊塢——譬如金‧凱利（Gene Kelly）主演的《三劍客》（*The Three Musketeers*，1948），片中結尾的頒獎典禮非常類似亞汶四號星（Yavin IV）上面的頒獎[33]。雷德說：「跟其他人一樣，盧卡斯也會從自己喜愛的電影裡偷點子。」不過盧卡斯顯然還有其他優秀之處：「他是個非常聰明的人類，我很佩服他的頭腦，完完全全相信他。」

一九七三年七月十三日，雷德火速簽訂交易備忘錄搶下《星際大戰》，將提供十五萬美元給盧卡斯編寫、執導，備忘錄上也載明，盧卡斯影業將可獲得三百五十萬美元的預算以及電影百分之四十的獲利，同時約定，續集拍攝權、配樂原聲帶、周邊商品將於電影開拍之前商議。根據《星際大

33　註：其他人則是認為這場頒獎戲跟 Leni Riefenstahl 一九三八年的納粹紀錄片《意志的勝利》（*Triumph of the Will*）有雷同之處，盧卡斯說他在一九六○年代末看過那部紀錄片，不過駁斥有任何關連。

戰》相關的傳說，當時這些都是微不足道的東西，是好萊塢律師眼中的「垃圾」。很少電影會拍續集，更少有續集能賺錢；除非是音樂劇，不然原聲帶是不會賣的，至於電影周邊商品？別鬧了，根本不可能。說是這麼說，實際的情況是，律師們接下來兩年不斷為合約細節字斟句酌，證明福斯並不像我們以為的殆忽職守。

「驚艷」、「爆棚」的《美國風情畫》

光是從備忘錄進展到實際談妥合約，也花了好幾個月的時間。同一時間在八月，《美國風情畫》上映，盧卡斯的人生從此大不同。《風情畫》票房告捷，而且不是那種靠口碑慢慢傳開才熱賣的獨立製片，而是《綜藝雜誌》（Variety）都要創造新字來形容的那種──他們用的字眼是 socko（令人驚艷，絕佳）和 boffo（票房爆棚）。《風情畫》在紐約與洛杉磯一上映就開出紅盤，一路熱賣到全國各地，絲毫不見疲態。當時是夏天，露天汽車電影院還在營業，夏日夜晚開車到露天電影院觀賞《風情畫》再適合不過，感覺自己又回到十七歲。

《風情畫》在那一年賺了五千五百萬美元，一九七八年重新上映時（《星際大戰》熱賣之後），又賺了六千三百萬美元，到二十一世紀已經累積超過兩億五千萬美元，而拍攝成本只有區區六十萬美元，影史投資報酬率最高的電影之一就這樣落入盧卡斯和環球手中。盧卡斯的經紀人心裡很清楚，這時候只要重新跟福斯協商費用，《星際大戰》至少可以再多拿五十萬美元的預付款，不過他的客戶（盧卡斯）想把這一招留待商議那些「垃圾」時再用。

到了一九七三年底，喬治．盧卡斯已經是一個百萬小企業主，遠非他當初所能想像。《美國風情畫》那一年為盧卡斯影業帶進四百萬美元的稅後盈餘，換算成二〇一四年的幣值，大約是一千六百五十萬美元，對於住在米爾谷一個一房小屋、每年以不到兩萬美元雙薪勉強度日的夫妻來說，這樣的轉折實在太驚人。

　　不過，盧卡斯夫婦並不打算仿效柯波拉──《教父》一炮而紅之後，柯波拉就搬到太平洋高地（Pacific Heights）一棟豪宅，開始租噴射飛機到處跑。首先，他們得還債，幾乎每個認識的人都是他們的債主，包括柯波拉和老喬治‧盧卡斯。接著，夫婦倆謹慎花錢。他們搬到馬林縣更深處，用十五萬美元買下一棟維多莉亞風格一層樓豪宅，位於聖安塞爾莫（San Anselmo）梅德偉路（Medway Road）。依照這棟房子的老照片，盧卡斯重建了二樓的塔樓，有一座壁爐、全景玻璃窗，還有塔馬爾佩斯山景。在屋裡，他用三扇門做成一張書桌，六部《星際大戰》所有劇本草稿都在這張桌面上寫成。

　　一九七三年十月，盧卡斯開始把財產借給一家空殼公司：星際大戰公司（Star Wars Corporation）。瑪夏離家去洛杉磯和土桑（Tucson），剪接馬丁‧史柯西斯的《再見愛麗絲》（*Alice Doesn't Live Here Anymore*），盧卡斯去了土桑幾次，感覺自己有點礙手礙腳──史柯西斯以粗暴聞名。盧卡斯帶了厚厚的書，有《艾西莫夫聖經指南》（*Isaac Asimov's Guide to the Bible*），還有一本龐大的神話學研究《金枝》（*The Golden Bough*），作者是十九世紀人類學家詹姆斯‧喬治‧弗雷澤爵士（Sir James George Frazer）。《金枝》在一九七〇年代再度流行起來，這本書的目的是歸納出所有宗教信仰和儀式的共同元素，不過弗雷澤的文字讀起來很緩慢吃力。**史柯西斯問盧卡斯：為什麼要看這麼硬的書？盧卡斯解釋：我想汲取神話故事的集體潛意識。**

　　回到家，盧卡斯每天早上八點準時躲進寫作塔樓，目標是每天寫五頁，只要確實做到，獎勵就是自動點唱機的音樂。他通常到四點才寫好一頁，然後在接下來一個小時因為驚慌而匆匆完成目標，及時趕上華特‧克朗凱（Walter Cronkite）播報的 CBS《晚間新聞》。

　　新聞並沒有提供什麼喘息機會。這個世界似乎就要四分五裂，越戰的停火談判告吹，美軍正在撤退；水門案吞沒了尼克森主政的白宮；阿拉伯國家再度攻擊以色列；石油輸出國家組織（OPEC）減產石油，就連貴為百萬富翁的盧卡斯也突然很難加滿汽車的油。

　　盧卡斯把新聞記入筆記本。《現代啟示錄》計畫暫緩，得等柯波拉

找到電影公司投資（當時柯波拉是《現代啟示錄》的製片），於是《星際大戰》就成了他唯一可以對當今政治抒發意見的地方。因此，天鷹星球（Aquilae）就成了「一個類似北越的獨立小國」，他在一九七三年底寫道，「『帝國』（The Empire）就像十年後的美國，黑道暗殺了帝國『皇帝』（Emperor）之後，透過選舉舞弊而謀得權位……我們來到轉捩點，不是法西斯就是革命。」

政治摻雜著逃避現實，盧卡斯再度狂買漫畫。傑克・柯比（Jack Kirby），美國人氣最旺的漫畫家，剛剛完成《新神》（*The New Gods*）系列，裡面的英雄使用一種神祕的神力，叫做 Source（根源），壞人叫做達克賽德（Darkseid），是個一身黑色盔甲的角色，結果他剛好是英雄奧利安（Orion）的父親。這些都歸入了盧卡斯腦中的檔案櫃。

盧卡斯從來就不特別熱中科幻小說，不過此時他特別下了工夫。他獨鍾一九六〇年代一位作家：哈利・哈利森（Harry Harrison），曾經是插畫家，也是《飛俠哥頓》連環漫畫的作家。哈利森筆下的故事可以從兩個層面來閱讀：一是嬉鬧的太空歷險，一是嘲諷科幻類型的諷刺之作。《太空士兵的憂鬱》（*Bill the Galactic Hero*，1965）是諷刺羅伯特・海萊因充滿男子氣概的太空戰士，《不鏽鋼老鼠》（*The Stainless Steel Rat*）則是一系列小說，主角吉姆・迪古茲（Jim diGriz）是個迷人的壞痞子、遊走星際的騙子——韓・索羅的原型。

《星際大戰》問世時，哈利森在愛爾蘭，靠著自己的小說賺些免稅的生活費。他一九六七年的經典作品《*Make Room! Make Room*》被一個不擇手段律師以一美元賣給米高梅電影公司（MGM），拍成《超世紀諜殺案》（*Soylent Green*）。一九八〇年代初，哈利森在一篇文章讀到盧卡斯很喜歡他的作品，當場氣壞：「我心裡想『你搞什麼鬼，怎麼不寫信給我，要我替你寫一份他媽的劇本呢？如果你真的這樣想的話，我很樂意飛過去，從這塊腐敗田地賺點錢』。噢，真不公平。」

不過，盧卡斯寫《星際大戰》時，腦袋裡想的並不是要從這塊腐敗田地賺錢，而是要吸納這塊田地裡果肉較多的經典。盧卡斯雖然早就知道柏洛

斯是《飛俠哥頓》主要的影響來源之一，不過他只在一九七四年從頭到尾看過柏洛斯一本著作：《火星公主》。他拿起 E.E. 史密斯（E. E. Doc Smith）的《透鏡人》系列（Lensman，以一支星際超人警察為主角），透鏡人穿梭於銀河，透過透鏡尋找特別聰明的人加入他們，透鏡是一種神祕的水晶玻璃，可以搭上「生命力」（life-force）的頻率，透鏡持有人就會有心電感應能力。

盧卡斯似乎在腦中把各個影響翻來攪去，就像攪拌沙拉一樣。「**《星際大戰》混合了《阿拉伯的勞倫斯》、○○七龐德電影、《2001》**」，一九七三**年秋天他告訴瑞典電影雜誌《卓別林》（Chaplin），那是他第一次談到星戰的訪問，竟然是一本瑞典雜誌，「太空裡的外星人是英雄，人類當然就是壞人。自《飛俠哥頓：征服宇宙》以來就沒有人這麼設定過。」在他完成的任何一版劇本中，並沒有「人類是壞人」的設定，不過那句話確實顯示出他當時想玩的可能性之廣**。另外，他也想出一個更戲劇性的比喻來形容電影拍攝過程，他告訴瑞典記者：「就像登山一樣，冷得要死，腳趾頭都失去知覺，不過等到你爬上山頂，一切都值得了。」

一九七四年五月，盧卡斯滿三十歲，正是他向父親保證要成為百萬富翁的年紀，結果，他不只是說到做到，還成為好幾個百萬的富翁。同時，他也成功登上初稿劇本山，而且是一座巍峨高山。完成後的《星際大戰》初稿有一百九十一場戲，三萬三千字。一九七○年代初的電影平均一場戲的長度是兩分鐘，就算盧卡斯打算每場戲只拍一分鐘（以對話分量來看是個艱難的任務），整部《星際大戰》也要三小時又十分鐘。不管怎樣，盧卡斯還是影印了四份，送去給柯波拉、羅賓斯、巴爾伍德、威勒．海耶克——《美國風情畫》第四版劇本不可或缺的幽默內容就是出自海耶克跟太太凱茲。

這幾個一手讀者沒有一個給予好評。跟那十頁以《戰國英豪》為藍本的大綱一樣，這份初稿劇情氾濫，只不過是全然不同的劇情。這份初稿在某些方面走上了正確的方向，故事不再是發生於三十三世紀，而是一個未明說的時代；絕地和西斯（Sith）無止盡的衝突、絕地的沒落、帝國的崛起等等六部《星戰》的故事基礎，都在一開頭就提到。根據《飛俠哥頓》風格的「上捲字幕」——電影一開頭緩緩上升的字幕——我們得知絕地本度

（Jedi Bendu）是皇帝（Emperor）的私人護衛，也是「帝國太空軍隊總設計師」。接著出現一支敵對的武士──西斯武士（Knights of Sith）──他們效命於「新帝國」（New Empire），一路追捕、殺害絕地本度。然後鏡頭切到一個衛星，有個十八歲大男孩名叫 Annikin Starkiller（安納金・弒星者，劇本裡拼成 Annikin，而不是 Anakin），他看到一艘太空船嗡嗡地從頭頂飛過去，他急忙衝進一艘火箭船去警告爸爸肯恩（Kane）和十歲的弟弟迪克（Deak），迪克正在解一道哲學題目。

《星際大戰》的初版及其他

沒錯，《星際大戰》初版劇本一開頭並不是爆炸、機器人、達斯維達，而是寫功課。

安納金：爸！爸！⋯⋯他們發現我們了！
　　　　（迪克從正在研究的小方塊抬起頭來，爸爸拿著一根綴滿金屬絲的連接管重重敲打他的肩膀背後。）
肯恩：繼續做題目，你的專注力比哥哥還差。（對著安納金）有幾架？
安納金：這次只有一架，Banta Four。
肯恩：很好。我們可能不必再修理這個老屁股了。去做準備。
迪克：我也去！
肯恩：你想出答案了嗎？
迪克：應該是柯比特格言（Corbet dictum）：一切皆虛無。
　　　　（肯恩微笑。正確答案無誤。）

迪克不久就被一個七呎高的西斯武士殺了，這個角色就這麼被遺忘了。如果這份雜亂無章的劇本有主角，大概就是安納金・弒星者。肯恩把安納金帶回他們家鄉──天鷹行星（天鷹正面臨帝國入侵的威脅），他請老朋友路克天行者將軍（General Luke Skywalker）把安納金訓練成為絕地，

另一方面，肯恩則去拜訪另一個老朋友：一個綠皮膚外星人，叫做 Han Solo（韓・索羅）。天鷹星球的領袖（名字是怎麼想也想不到的卡優斯國王（King Kayos））在跟議員爭執不休，爭論帝國是不是真的打算來犯。卡優斯國王送走他們的時候說了一句：「願他者的原力與各位同在（May the Force of Others be with you.）。」幾個鏡頭之後，卡優斯國王對天行者將軍說：「我也感覺得到原力。」然後原力就到此結束了，接下來的劇本未再提到，也沒有解釋。這個最初出現於《THX》的概念，至此仍在遲疑要不要寫進《星際大戰》，跟他四年前寫生平第一個劇本時如出一轍。

安納金在一間密室跟一個女性助理幽會，天行者將軍氣炸了，搞到他跟安納金拔劍相向（每一版的光劍說法都不同，從 lazer sword（雷射劍）到 lazersword（雷射劍），再改成 laser sword，到了第四版劇本才用 lightsaber），不過這不是對決的時候，有個巨大的太空堡壘正迎面而來。安納金跳進一艘 land speeder（陸行浮艇），要趕在兩顆原子彈爆炸之前救出國王的女兒：Princess Leia（莉亞公主）。飛行員群起還擊那個太空堡壘，其中一個飛行員告訴另一個：「動作太多了，Chewie（秋乙）！」讀者也這麼認為。

劇情走到一半，切換到太空堡壘以及兩個營造施工的機器人，一個是 ArTwo Deeto（R2D2，一個有兩隻爪子手臂的三腳機器），另一個是 SeeThreePio（C3PO，有裝飾藝術設計的純金屬外表，換句話說就是電影《大都會》裡頭的機器人），值得一提的是他們的對話（確實是對話無誤）：

ARTWO：你是個沒有腦袋、沒用的哲學家⋯⋯算了！我們回去工作吧！系統已經好了。

THREEPIO：你這個又胖又重的油桶，不要再跟著我。走開，走開。

又發生一場爆炸，出於驚恐，兩個機器人緊跟著對方。他們找到一個逃生用的分離艙，於是搭著分離艙前往下方的行星，在行星上，安納金和莉亞公主遇到了他們，ArTwo 嚇到說不出話。Darth Vader（達斯維達）是帝國

將軍,是個人類,他降落於天鷹,為 Valorum(瓦洛倫,一個西斯武士)開路。路克和安納金來到哥頓太空港,那場光劍打架就發生於這裡的小酒吧。他們遇到韓・索羅,韓・索羅帶他們去找肯恩。肯恩把自己半機械胸腔裡的電池扯下,供韓・索羅的太空船發動,壯烈犧牲。後有帝國追兵,於是這艘太空船躲進一個小行星帶,緊急降落於亞汶星球的森林世界,在這裡,他們遇到巨大的烏奇(劇本裡拼成 Wookee),由 Chewbacca(秋巴卡)領軍——不是前面出現的 Chewie(秋乙)飛行員。公主被抓,被帶到太空堡壘,安納金偷偷潛進堡壘,但是被逮到,被達斯維達嚴刑拷打。目睹這一切的瓦洛倫,決定棄暗投明,救出安納金和莉亞公主,三人跌落一個垃圾輸送道,差點被壓扁,不過就在天行者將軍訓練烏奇以單人戰機摧毀堡壘之前,他們成功逃了出來,莉亞回到天鷹,加冕為女王,任命安納金為君王護衛。看得一頭霧水?搞不清楚?看不下去?不是只有你這樣。海耶克說:「我們沒有人可以從這份劇本看懂這個宇宙是怎麼一回事,直到喬治演出來,我們才懂。」當他演出來的時候,因為對每一個鏡頭充滿熱情,毫不費力就傳達了出來。大家一致同意,盧卡斯的文字只有用講的才能傳達出畫面。

劇本寫作初期,盧卡斯非常倚重海耶克和凱茲。每次他南下洛杉磯,一定會去拜訪倆夫婦,把最新進度的版本給他們看,離開的時候總是帶著寫滿修改註解的劇本而去。幾個月後,他把劇本寄給二十世紀福斯公司的雷德,裡面一堆名字都更改了——從我們的角度來看又是改錯方向。Annikin Starkiller(安納金・弒星者)變成 Justin Valor(賈斯汀・維勒),Jedi(絕地)竟然改成 Dia Noga(狄亞諾加)。

第二版寫作過程似乎可怕到難以承受,盧卡斯一直因緊張而胃痛。十年後他回憶:「我拿頭去撞牆,說:『為什麼我寫不好?』為什麼我不聰明一點?為什麼別人做得到,我就是沒辦法?」一九七四年三月,他告訴《電影人通訊》(*Filmmakers Newsletter*),他會「聘請人重寫」。

海爾・巴爾伍德記得,盧卡斯曾經想說服他捉刀,那是發生於《風情畫》上映後的一趟洛杉磯之行。「喬治來找我,拐彎抹角地要看我有沒有可能跟他一起合寫《星際大戰》」,巴爾伍德說。巴爾伍德現在回頭看這件事

還有點不好意思，他說：「我不是寫這種電影的適合人選，我對科幻的興趣勝過太空歌劇，所以對我來說會是個大問題。我不知道我對冒險電影的品味有多少，當時我更有興趣的是附庸風雅的藝術東西。更何況，我是《星艦迷航記》的超級粉絲。」

盧卡斯只好拖著腳步坐回門桌，展開第二回合奮鬥。柯茲的秘書邦妮・歐瑟普還記得，盧卡斯被劇本搞到很慘，焦慮到亂扯頭髮，一次扯掉一撮亂翹的捲髮，到最後整個字紙簍滿滿都是頭髮。「你會寫到抓狂」，數十年後盧卡斯表示，「會得精神病。你整個人會一下很亢奮，腦袋往很奇怪的方向走，甚至會納悶其他作家怎麼都沒想到這個。你也可能會同時有好幾個方向在腦袋裡轉，轉到讓你沮喪，沮喪到無法承受，因為沒有方向指引，你不知道這樣寫是好、是壞、還是無關緊要，寫的時候總是覺得這樣寫不好，總覺得很糟糕，這是最難熬的部分。」

一九七五年一月，第二版大功告成，這次片名是 Adventures of the Starkiller, Episode One: The Star Wars（弒星者歷險記首部曲：星際大戰），比第一版少了五千字左右。盧卡斯把稿子裝在燙金的資料夾裡面，彷彿要強調他是多麼認真以對。

任何讀者第一個注意到的是：「威爾斯日記」（Journal of the Whills）回來了。電影以一句類似聖經的預言做為開場白，大概是引用自聖經：「在最絕望的時刻，出現了一位救世主，人稱『太陽之子』。」這回《金枝》似乎融入其中，因為宗教宣言（原力宗教）就放在最顯眼的位置。在片頭捲起的字幕中，我們看到了，帝國接收之後把絕地本度滅絕，不過絕地本度在這之前「已學會神祕的他者原力（Force of Others）」，而且有一個絕地倖存，還在為正義而戰，只知道他叫做 Starkiller（弒星者）。

這次片頭上捲的字幕或許比上一個版本冗長，不過開頭第一場戲比較動作導向：不只一架，而是四架巨大的帝國殲星艦（Imperial Star Destroyer）正在追逐一架小小的叛軍太空戰機，叛軍回擊，摧毀了其中一

架。接著鏡頭切換到小戰機上的機器人，這次叫做 Artoo 和 Threepio，屬於叛軍這一國，Artoo「會發出一連串只有機器人聽得懂的電子聲音」。

機器人在一開頭就出場，為盧卡斯口中的《星戰》三部曲誕生始末提供了可信度。自從一九七九年以來（首部《星戰》問世兩年後），盧卡斯就一直試圖要我們相信《星戰》的寫作過程大致如下：第一版劇本拆成兩半，取後半部，然後再切成三部分，就成為原作三部曲。不過，如果讀過前三版劇本就會對這種說法存疑，前三版是三個截然不同的故事，只是大概在相同的地方有類似的幾場戲。「那種說法不正確」，柯茲斷然駁斥盧卡斯的說法，「第一版確實有很多零零碎碎是相當不錯的點子，最後也保留在最後版本裡，但是扣掉那些，剩下的內容根本不足以拍成其他電影。」他承認，《星際大戰》上映後他跟盧卡斯在接受訪問時都提到，《星際大戰》是取自一個大故事的中間部分，不過，所謂大故事是指整部虛構的「威爾斯日記」。柯茲補充說：「從事後諸葛的角度來看，往往會把事情看得比實際情況簡單很多。」

盧卡斯的「拆成一半再分成三等分」之說如果有什麼證據的話，就是這個了：第一版劇本走到一半才出現的機器人，在第二版劇本一開頭就出現了。Artoo 和 Threepio 的船艦遭到突擊兵（Stormtrooper）侵入——這是突擊兵首次出現於劇本中，突擊兵的領袖是達斯維達將軍，這時他仍然是人類，仍然只是西斯武士瓦洛倫的左右手—— Deak（迪克，Starkiller 的兒子之一）迅速解決了突擊兵，迪克是絕地，用的是手槍，而突擊兵揮舞的是光劍。**維達擊敗迪克，因為維達「有 Bogan（波根）護體而勇猛異常」，Bogan 是盧卡斯一開始給原力黑暗面取的名字。**

兩個機器人逃到下方的沙漠行星，Artoo 受到指示要去跟 Owen Lars（歐文・拉爾斯）聯絡，Threepio 尾隨在後，因為他的「首要指令是活下去」。在盧卡斯的想像中，Threepio 講話像是公關人員或是言語乏味的中古車業務員，或許就像《美國風情畫》被環球剪掉的那場戲。兩個機器人被戴著連身頭帽、專抓機器人的侏儒逮到，這些侏儒「有時候叫做 Jawa（爪哇）」——巧合的是，盧卡斯的朋友史蒂芬・史匹柏當時正準備把小說 Jaw

（大白鯊）拍成電影，盧卡斯南下洛杉磯近距離參觀有瑕疵的機械鯊魚，還把頭卡在鯊魚的灰色大嘴裡好一陣子。Jawa 押解機器人途中，機器人反抗逃脫，很像《戰國英豪》裡的農夫。一抵達「潮溼小農場」，他們發現 Lars、Lars 的姪子 Biggs（畢斯）和 Windy（溫帝）、Lars 的外甥女 Leia（莉亞），以及我們的英雄：十八歲的 Luke Starkiller（路克‧弒星者）。

　　盧卡斯已經對板著臉孔的老將軍興趣缺缺，這回把 Luke（路克）寫成年輕的英雄，是 Starkiller 之子，剛被打敗的 Deak（迪克）的兄弟，他本身是叔叔 Owen（歐文）訓練的絕地。我們看到 Luke 在沙漠中拿著光劍練習，一一把飛過來的棒球給擋下。這次 Luke 是敏銳的藝術家那種型，他是個歷史學家，喜歡「把古物編號入冊」勝過參與銀河戰爭，他說：「我不是武士。」（那他幹嘛練習呢？）Artoo 播放出 Deak 的全景影像，Deak 告訴 Luke：「敵人已經製造出一種威力強大的武器」，要用來對付他們的父親——我們不知道是什麼武器—— Luke 必須把 Kiber Crystal（凱伯水晶球）帶去人在 Organa Major（大歐迦納）星球的他。

　　晚餐享用過「散塔醬」和「屁屁汁」之後，Luke 開始搬出一堆行話，落落長地跟弟弟們解釋何謂 Force of Others（他者原力）。這種原力最初是由聖人 Skywalker 所發現，現在分成兩種，一種是善的，稱為 Ashla（阿希拉），另一種是「超原力」，稱為 Bogan（波根）。為了避免「力量較小」的人發現 Bogan，Skywalker 只傳授給自己的子女，再由子女傳給他們的子女。於是你就知道：如同最初的設想，原力是不外傳的，貴族專屬。

　　Luke 還沒說完。像是家庭聚餐桌上無趣的叔叔一樣，他絮絮叨叨說起政治：議會如何變得太大，如何受到 Power 和 Transport 聯手操控，然後在深受 Bogan 影響的絕地 Darklighter（暗光者）協助之下「暗中挑起種族戰爭，幫助反政府的恐怖份子」（Darklighter 把一票海盜變成西斯武士）。

　　隔天一早，Luke 和機器人前往 Mos Eisley（摩斯艾斯里）以及那裡的小酒館。在那裡，他們遇到了 Han Solo，這回 Han Solo 是個「粗礦、一臉大鬍子的帥哥，穿著一身華麗俗氣的服裝」——基本上脫胎自柯波拉。Han Solo 身旁跟著一隻八呎高的「灰色灌木嬰猴，有狒狒一般的尖牙」——就

是 Chewbacca（秋巴卡），這次穿著布做的短褲——以及一位科學官員，叫做 Montross（孟特羅斯）。

　　酒吧的鬥毆依舊上演，Luke 和他的光劍輕鬆獲勝，Han Solo 領著 Luke 來到 Han Solo 的船艦，中途停下來吃了一晚熱騰騰的「菠馬糊」（這一版有很多食物鏡頭），並且開價前往 Organa Major（大歐迦納）一趟要「七百萬元」，Luke 把他的陸行浮艇賣掉當做頭期款，他父親 Starkiller 會付清其餘款項（一個 Jawa 諂媚地誇獎 Luke 的陸行浮艇，說出這個艱澀劇本最好笑的一句話：「好棒的啾啾」）。

　　結果，Han Solo 竟然只是一個說大話的僕役，他的船艦其實屬於一群名為 Jabba the Hut（赫特族賈霸）的海盜所有，這群海盜被香料搞得暈頭轉向（在這裡，香料只是一種會上癮的娛樂藥物，類似《THX》裡的藥丸，而不是《沙丘魔堡》裡可延年益壽的神祕化學藥物），Han Solo 因而得以趁海盜不注意的時候偷走船艦，把他的乘客載往大歐迦納。大歐迦納星球被摧毀，他們不知道原因，只得繼續前往 Alderaan（奧德蘭）行星，一個位於雲端的城市（很像《飛俠哥頓》裡的鷹人城市），Deak 被囚禁在那裡。他們喬裝成突擊兵，把犯人換成是 Chewbacca，救出 Deak。

　　正當他們一路過關斬將闖出一條生路，一股神祕的沮喪感吞沒 Han Solo：

HAN：沒有用，我們迷路了。
LUKE：不會，這邊有一條垃圾滑道。是 Bogan 讓你有這種感覺，不要放棄
　　　　希望，繼續奮戰！
HAN：沒有用，沒有用。
LUKE：不管怎樣，我們要走了。想一些好事，把 Bogan 趕出你的腦袋。

　　這個版本中，Bogan 一字出現的頻率之高，令人咋舌，總共有三十一次，相較之下，光明面的原力 Ashla 只出現十次，不難想像一幅畫面：這位沮喪的作者長時間坐在鬥桌前面，努力想把 Bogan 趕出腦袋。

　　這幾位英雄順著垃圾滑道下滑，跌入這頭野獸的肚子，在垃圾壓密機裡頭跟一隻叫做 Dia Noga（狄亞諾加）的生物纏鬥，眼看垃圾壓密機就快把他們壓扁，機器人終於成功把機器關掉。一夥人以典型冒險劇的方式逃離 Alderaan（奧德蘭），挾持一群壞人當做人質。來到船上，這才發現 Deak 受傷嚴重，Threepio 無計可施，他解釋說：「這是精神傷口，Bogan 的運作通常有違科學與邏輯。」

　　同樣有違邏輯的是，Luke 突然很確定父親人在亞汶四號衛星（Yavin IV），遠在銀河邊緣之外。前往的路上，他們超越一個巨大的神祕物體（Montross 說：「像小衛星一樣大」），也往同一個方向前進。到了亞汶四號衛星，Luke 和 Han Solo 找到 Starkiller 的盟友，包括「瘦瘦的、像鳥一般的指揮官」Grand Moff Tarkin（塔金總督）。神祕前進的物體終於識別出來，是 Death Star（死星），給精神上帶來的驚恐更勝於科技上，因為上面涵蓋了「所有 Bogan 原力」，不過 Starkiller 看出一個弱點：死星北端一個小小的熱氣排洩孔。我們終於看到 Starkiller：一個乾瘦老人，留著長長的銀白鬍子，還有一雙炯炯有神的灰藍色眼睛，他「全身散發的力量靈光……差一點把塔金總督擊倒在地」。

　　塔金擔心 Bogan 太強、Starkiller 太老（Luke 把凱伯水晶交給父親 Starkiller 之後，Starkiller 才恢復生命精力），Starkiller 只對失聯很久的兒子說：晚一點再進行完整的絕地訓練。Luke 穿上全副武裝，加入死星上的攻擊。Han Solo 也拿到他的報酬：八百萬「簇新的鉻合金條」（當然，車迷創造的銀河一定是以鉻合金當貨幣）。

　　奇怪的是，這份劇本長達兩個小時都不見任何壞蛋，一直到 Darth Vader 感受到 Ashla 原力的存在，率領一支鈦戰機隊伍從死星出發。除了 Luke 的船艦，叛軍所有船艦全部被 Darth Vader 摧毀殆盡，然後才遭遇返回的 Han Solo 而摧毀自己：Darth Vader 往 Han Solo 的船艦撞上去，Han Solo 和 Chewie（秋乙）坐逃生艙彈出。至於是誰開出致命的一槍摧毀死星呢？不是 Luke，而是坐在副駕駛座的 Threepio。回到亞汶四號衛星，Starkiller

致上謝意——不是獎章——並且宣布「革命已經開始」。

最後打出工作人員名單之前，又出現上捲的字幕，明確表示會有續集：The Adventures of the Starkiller Episode II: The Princess of Ondos（弒星者歷險二部曲：安多斯公主），Lars 家族將會遭到綁架，Sith（西斯）將會再起，Starkiller 的兒子將會經歷更艱困的試煉。

這「一分為二又分為三」的劇本實在太龐雜，甚至早在寫劇本的這時候，盧卡斯就已經打算以續集進入未知的領域。

從預設的續集名稱可以看出——而且盧卡斯似乎毫無眷戀就放棄 Star Wars 之名——盧卡斯可能真心偏愛很有《飛俠哥頓》風格的 Adventures of the Starkiller（弒星者歷險記）片名。不過，這時候有其他的盤算正在運作。

跟福斯進行的預算討論陷入僵局。沒有人知道這樣一部電影要花多少錢，盧卡斯一再強調這是「第一部耗資數百萬的《飛俠哥頓》類型電影」。柯茲試著估算成本，不過也承認他的數字全是自己的自由心證，有六百萬美元，也有高達一千五百萬美元。福斯即將裁撤的特效部門估計，光是特效部分就要花七百萬美元，「這肯定是憑空猜測。」柯茲表示。

不過，合約裡的「垃圾」部分倒是有了進展，到後來還成為關鍵。盧卡斯取得續集拍攝權，只要他在《星際大戰》上映兩年內開拍。

然後就是周邊商品的部分。跟傳說相反，盧卡斯影業並未取得電影相關商品的獨賣權，福斯也可以賣。這份合約比較像是聯姻，而不是免費大方送，不過倒是答應盧卡斯的空殼公司擁有一個名字的完全掌控權：「「星際大戰公司」擁有唯一且獨家的權利可使用……The Star Wars 這個名字，用於周邊商品的批發或零售。

在當時看來，既然第二版劇本裡面的片名以及續集片名都是 Adventures of the Starkiller（弒星者歷險記），福斯的律師們似乎覺得 The Star Wars 的權利歸屬盧卡斯並無妨，而我們現在都看得很清楚了，那一塊才是重點。如果盧卡斯當初是為了合約談判才更改片名，那就是史上最精明的偷天換日了。

盧卡斯把第二版草稿拿給信任的圈內好友看。他舉辦了週五夜晚烤肉

趴，邀請巴爾伍德、羅賓斯等等一票朋友來到辦公室，閱讀這份厚厚的劇本，並且將他們的反應錄音下來。第二版獲得的回應跟第一版相差無幾。「只要是看過劇本的人都會問說『你這裡在寫什麼？嘰哩咕嚕，完全不知所云』」，柯茲回憶。

　　永遠的啦啦隊柯波拉無法理解盧卡斯為何捨第一版不用，反而選擇從頭開始。不過巴爾伍德點出其中的重點，柯波拉老是以為他跟盧卡斯一樣，劇本都是自己一個人寫，但其實柯波拉每次都有幫手：「說句對法蘭斯（柯波拉）不敬的話，沒有人幫忙的話，他絕對不知道該怎麼把故事說好，是馬力歐・普佐（Mario Puzo，《教父》原著作者，電影《教父》系列的編劇都是他跟柯波拉共同完成）救了他。」話雖如此，就連巴爾伍德這個科幻小說迷都看不懂盧卡斯的故事，如果連他都看不懂，福斯絕對會一頭霧水。盧卡斯需要眼睛看得到的東西，而且要快。幸好，他決定打電話給巴爾伍德以前介紹的那位插畫家。

星戰風格的確立與變化

　　一九七四年十一月，完成第二版之前，盧卡斯委託雷夫・馬魁里（Ralph McQuarrie）畫圖，馬魁里在隔年一月二日完成第一幅《星際大戰》繪圖，前一天盧卡斯剛好正式寫完第二版劇本。儘管馬魁里當時還沒有完整的劇本可依據，但他最早幾幅概念繪圖不只形塑了第一部《星際大戰》，更決定了整個系列，功不可沒。

　　馬魁里的繪畫呈現了人們很難想像的兩個角色：在 Utapau（烏塔堡）沙漠迷路的機器人———— Utapau 是個乾燥不毛的星球，在劇本中後來改以 Tatooine 稱之；Utapau 這個名字要等三十年才終於在《星戰》系列找到一席之地（出現於二〇〇五年上映的《星際大戰三部曲：西斯大地的復仇》）。Threepio 像人類一般的雙眼直視著觀眾，彷彿有什麼懇求（我問過飾演 Threepio 的安東尼・丹尼爾斯（Anthony Daniels），要是沒有馬魁里的繪畫對這個角色的詮釋，他有辦法演出 Threepio 嗎？他說：「百分之百不

行。」）。是馬魁里創造出一個可以跟 Threepio 產生情感的連結，丹尼爾斯至今仍無法動搖。

　　至於 Artoo，為了提供參考，盧卡斯提到《魂斷天外天》裡頭矮胖、雙腳很鬼祟、有輪子的機器人：Huey（修伊）、Duey（杜伊）以及 Louie（路伊）。由於 Huey、Duey 和 Louie 都是方形，於是馬魁里決定把 Artoo 畫成圓形。其中一幅草圖中，馬魁里將 Artoo 畫成三腳，他想像 Artoo 中間那隻腳向前跨一步，靠兩側的腳支撐身體，就像用拐杖行走一樣。

　　第二幅草圖在下個月完成，馬魁里這次畫的是 Deak Starkiller 和 Darth Vader 的光劍對決。盧卡斯給馬魁里的參考依據是一本書，講述日本中世紀武士文化，他提示，Darth Vader 應該要戴著喇叭形狀的武士風格頭盔。同時，他也提供一些通俗小說的插圖，裡面的壞人都穿著斗篷。不過盧卡斯還是把 Darth Vader 想像成一個百分之百的人類，他的臉「有一部分用布遮掩著」，類似遊牧民族貝都因（Bedouin）。

　　馬魁里只花一天就畫出 Darth Vader。他認為 Darth Vader 剛剛來自一片真空的太空，所以給他套上一個全罩式的軍用防毒面具。

　　防毒面具加上黑色武士頭盔，效果驚人。高大的 Darth Vader 睥睨著小一號的 Deak，給人感覺 Darth Vader 是個類似科學怪人的巨人。不過，這其實是《星戰》史上一個美麗的錯誤。根據保羅‧貝特曼（Paul Bateman，馬魁里後來一起合作的插畫家）的說法，馬魁里其實是把 Darth Vader 想成短小的壞蛋，是個「鼠輩一般的小個子」。這一幅畫後來讓盧卡斯靈機一動，找來六呎五吋高（195 公分）的健美選手大衛‧布勞斯（Dave Prowse）飾演 Darth Vader，Darth Vader 就此成為影史上最高的壞蛋之一。

　　不到兩個月，馬魁里又完成了三幅草圖。至此，盧卡斯已經有視覺輔助可以解釋死星、Alderaan（奧德蘭）行星上的雲端城市，還有小酒館那場戲。酒館那幅畫裡頭，首次看到一個身穿「法西斯風格白色制服」的突擊兵。Luke Starkiller 還未視覺化，不過這些已經夠了。馬魁里談到自己的繪畫很謙虛：這些畫只是在預算討論中不知道該怎麼解釋時「打混過去用

的」。他萬萬沒想到，這些打混用的東西是多麼有效。

那幾幅概念畫有助於釐清眾人對盧卡斯的想像的疑惑，不過還有另一個更複雜的問題：第二版大綱盡是男人，很尷尬。《風情畫》最後用文字交代了幾位男性主角接下來十年的人生，女性角色卻隻字未提，這已經給盧卡斯招來很多怒氣，眼見女權運動一個月比一個月壯大，《星際大戰》似乎也步上同樣的後塵。一九七五年三月，盧卡斯決定大筆一揮解決這個問題：Luke Starkiller 搖身一變成為十八歲女子。畢竟，為了研究說故事技巧，他看了一大堆童話故事，很難不注意到童話主角幾乎都是女性——灰姑娘、長髮公主（Rapunzel）、白雪公主、小紅帽、金髮女孩（Goldilocks）等等，他們都得靠王子或樵夫來拯救，我們都是透過他們的角度來閱讀故事。

性別轉換維持了兩個月，已經足以讓女 Luke 出現在馬魁里的繪畫裡。到了一九七五年五月，盧卡斯在寫一份給福斯高層看的六頁摘要——不是第二版的摘要，而是整個新故事的摘要—— Luke 又重回男兒身，不過莉亞公主又重回第一版的煉獄，而且戲份更重，這次她從一開始就是反抗軍領袖，原本出現於一開場以及 Alderaan（奧德蘭）監獄裡的 Deak Starkiller 換成她（也就是說，會清楚看到她被 Darth Vader 嚴刑拷打，盧卡斯還要再經過一個版本才會討厭把被打到瘀青的女性放進電影裡）。

Starkiller 並沒有出現於這份電影摘要裡，原來他早在多年前的戰役就陣亡了，因此 Luke 改由一個名叫 Ben Kenobi（班・肯諾比）的老將軍指導，Ben Kenobi 隱居於 Luke 的家鄉星球，早就不過問世事。

有了這幾個新角色，盧卡斯全心投入第三版寫作。他的寫作開始加速。最初的劇情大綱到第一版完成，歷時一年，第二版花了他九個月，第三版則用七個月就完成。第三版比第二版略短一些，大約兩萬七千字，如果從頭到尾看過一遍，把最後沒拍入電影的鏡頭或對白刪掉，大概會剩下一萬七千字，換句話說，到了一九七五年八月，《星際大戰》絕大部分內容已成形。

第三版仍舊以威爾斯日記那句「太陽之子」引言拉開序幕——那句話

太美妙，盧卡斯捨不得放棄。上捲字幕仍舊落落長，不過對白出現了重大轉變：少很多。這回手握韁繩的人是剪接師盧卡斯。之前架架叨叨好幾個段落的地方，這回 Threepio 只用短短四句話開場（這是第三版最後有拍成電影的對白之一：「你有聽到嗎？他們關掉主要反應爐了，我們必死無疑，真是瘋了！」

這個版本需要的特效數量也剪掉了一些，盧卡斯這回有把預算放在心上，對成本的拿捏也更務實。寫作這個版本的過程中，福斯裁撤了整個特效部門（事實上，各大製片廠只剩環球還有特效部門），於是盧卡斯和柯茲聘僱自己的特效人員：才華洋溢但很難相處的約翰·戴斯特拉（John Dykstra）。戴斯特拉是《2001》

和《魂斷天外天》的太空船大師道格·川波（Doug Trumball）的門生，盧卡斯原本屬意的人選是川波，不過川波推薦了戴斯特拉。在洛杉磯髒亂的凡奈斯（Van Nuys）區一座工業園區，戴斯特拉開始籌組一支年輕團隊，願意低薪長時工作（平均年薪為兩萬美元），換取把極為逼真的太空船搬上大銀幕的機會。盧卡斯給這支團隊取了一個貼切到不行的名字：光影魔幻工業特效（Industrial Light and Magic）。不過，即使如此廉價，他們一個禮拜還是要花掉這個導演兩萬五千美元，全是導演自掏腰包，難怪他自圓其說提到，開場的追逐戲只要用一架龐大驚人的帝國殲星艦就可以抵得上四架的效果。

第三版剪掉太空追逐戰，直接跳到星球表面上，Luke Starkiller 正在說服朋友相信，他（透過「電子望遠鏡」）看到兩艘船正在交火。當然，戰役已經結束，他們看不到了。剛剛從 Imperial Academy（帝國學院）回來的朋友 Biggs Darklighter（畢斯·暗光者）壓低聲音小聲告訴 Luke，他將要離開去加入反抗軍。

這一版不見 Ashla 原力的蹤影，但是盧卡斯仍然採用 Bogan 為邪惡原力的名字，很努力想讓我們了解 Bogan。Luke 從 Ben Kenobi（班·肯諾比）那邊得知 Bogan 的時候說：「就跟 Bogan 氣候或 Bogan 時代一樣，我以

為那只是一種說法。」不過，Bogan 在這一版只出現八次。

　　有一幕依然存在：一個頭髮灰白老人很悲傷地扯下自己的手臂，露出他是半機器人的事實。這個角色一路從 Kane（肯恩）換成 Montross（孟特羅斯），這次再換成 Kenobi（肯諾比）。這位絕地老將軍最後會成為武士，絕非他心甘情願——Luke 已經研究他多時，對他的「複製人戰爭日記」滾瓜爛熟。最後是 Luke 拖著他一起展開銀河冒險，而不是他把 Luke 拖去，畢竟他實在太老，不適合做這種事了。

　　儘管如此，Kenobi（肯諾比）仍然給這個版本帶進一個新元素：喜劇。就在遇到 Ben Kenobi 前一刻，Luke 遭到 Tusken（塔斯肯）匪徒攻擊，他們離去的時候把 Luke 上銬，繫在一台巨大的紡車，Ben Kenobi 走近 Luke 時說了一句：「早安！」

　　「你說『早安』是什麼意思？」，Luke 回應，「你的意思是你今天早上很好，還是你祝我有個很好的早上，只是我顯然並不好，或者你覺得早上通常都很好？」

　　「以上皆是」，Ben Kenobi 回答。

　　Ben Kenobi 那句回答很好笑，而且一字不漏抄自托爾金（J. R. R. Tolkien）的《哈比人歷險記》（*The Hobbit*）。托爾金的小說在一九七〇年代之前流傳之廣，盧卡斯也難逃抄襲的衝動，這句話在第四版消失不見，不過，這句話透露了歐比王肯諾比的出身（以及尤達的出身），相當清楚。一般公認，這個版本的 Kenobi 被公認是他們兩人的父親，是老是咯咯笑的銀河甘道夫（Gandalf）。

　　托爾金於一九七三年過世，正是盧卡斯要開始寫初稿的時候，中土小說的人氣也在這時達到最顛峰。《星際大戰》第三版劇本跟《魔戒》（*The Lord of the Ring*）三部曲有驚人的大量重疊。兩者都充滿一堆嚴謹說著虛構語言的奇怪生物，Artoo 和 Threepio 就是 Frodo（佛羅多）和 Sam（山姆），

都是流落異地天真之人，不是帶著偷來的資料影帶就是魔戒；兩組天真人都受到一組人馬的指引與護衛。凶惡的戰爭機器「死星」是 Mordor（魔多），突擊兵是 Orc（半獸人）；這次站在邪惡那一邊的 Grand Moff Tarkin（塔金總督），則百分之百是 Saruman（薩魯曼）的化身；Darth Vader（西斯的黑暗君主）則是 Sauron（索倫），魔多的黑暗君主。甘道夫（也就是 Kenobi）拿著一把魔劍，最後犧牲自己，但又以稍作改變但更有魔力的化身重生。

當時還有另外一本書潛伏於盧卡斯的腦海，他後來接受訪問時也常提起：卡洛斯・卡斯塔尼達（Carlos Castaneda）的《力量的傳奇》（*Tales of Power*），這本書是卡斯塔尼達一系列自傳作品之一，描述他一路經歷各種深具啟發的哲學試煉一直到最後擁有巫師般能力的過程。Luke 和 Ben Kenobi 之間的關係就是呼應卡斯塔尼達跟亞基族（Yaqui）長老唐璜（Don Juan）。

到這裡，距離《飛俠哥頓》已經非常遙遠。這是一部結合古典幻想（或說「高檔」的幻想故事）的太空幻想，鋪上一層神祕主義，再點綴一些笑話和甘草人物，然後還要有一點點別的：背景故事。

第三版裡，Luke 提到 Ben Kenobi 的「複製人戰爭日記」，首度提及這場日後將成為《星際大戰》傳說重要一環的戰事。大約在這個時候，盧卡斯開始寫「註記」，一一說明這個宇宙的背景故事，根據他自己的計算，到了下一版（第四版）出爐時，這些註記總共不超過七、八頁，不過已經足以給他信心增添兩處提及複製人戰爭，一次是從 Luke 口中，一次是從莉亞公主的全景影像口信。我們從中得知，Kenobi 是莉亞的父親。我們有了大致的輪廓。複製人戰爭就是一場二次世界大戰，再演變成類似當時越戰的游擊隊軍事行動，對抗帝國（在第三版中，Luke 稱之為「反抗戰爭」（Counter Wars））。盧卡斯接下來對複製人戰爭的細節嚴加看管，其他劇情重點都沒有這種待遇，接下來數年，就算是盧卡斯授權的作家也碰不得。有將近三十年之久，我們不知道複製人是誰，也不知道他們為誰而戰，而在這三十

年內，早就有一百萬個想像版本在一百萬個腦袋裡一一上演。

　　秋巴卡在第三版也成為要角。馬魁里筆下的秋巴卡（盧卡斯給他一本科幻故事雜誌做為藍本，子彈帶是馬魁里自己加上去的），似乎讓這個生物在盧卡斯的腦海裡更鮮明起來。當然，當時還有另一個重要靈感來源每天在盧卡斯面前晃來晃去。烏奇也許是來自比爾・烏奇（Bill Wookey），盧卡斯也許打從《風情畫》拍片現場聊到烏奇就一直在描繪這個角色，不過秋巴卡（特別是把他設定成 Han Solo 副駕駛的靈感）卻是來自綁在瑪夏車子前座、盧卡斯養的大狗「印第安納」（Indiana）。到了正式開拍階段，盧卡斯對烏奇的迷戀不可收拾，根據馬克・漢米爾（Mark Hamill，飾演路克天行者的男演員）的說法，盧卡斯還曾經考慮動用類似「威爾斯日記」的敘事方式：整個旁白是一個烏奇母親講給小孩聽的故事。

　　然後還有 Han Solo，他在第三版已成為獨當一面的海盜，而不是太空船小廝。這次他更像柯波拉，是個文謅謅的推銷人，憑著三寸不爛之舌，沒有什麼弄不到，是用來陪襯盧卡斯的化身 Luke。

　　一九七五年中，盧卡斯緊鑼密鼓寫第三版時，柯波拉常常盤據他腦海。當時柯波拉正極力勸說盧卡斯把太空幻想電影嗜好擱在一邊，去執導他已經掛在嘴邊很久的犀利越戰電影：《現代啟示錄》。經過《教父 2》之後，柯波拉已經有條件全權作主，他想擔任這部電影的製片，恨不得大手一揮就把盧卡斯趕到菲律賓去拍。

　　盧卡斯的朋友看來，這似乎是個明智之舉。畢竟盧卡斯是個獨立電影人，是該輪到他拍一部驚艷四座的大作，一部黑暗又犀利寫實的電影，屬於他的《唐人街》（Chinatown，一九七四年上映的美國黑色電影，由羅曼・波蘭斯基導演）、他的《計程車司機》（Taxi Driver，一九七六年由馬丁・史柯西斯執導的寫實電影）。柯茲花在《啟示錄》勘景的時間多過《星際大戰》，盧卡斯也規劃這部越戰電影四年了，而《星際大戰》才寫了兩年。最後一架美軍直升機在一九七五年四月三十日離開西貢的屋頂，正是盧卡斯

寫作《星戰》第二版與第三版中間。如果他決定拍《現代啟示錄》，可以幫忙寫這場越戰歷史的第一版劇本。

要把《星際大戰》的痛苦往後延很容易，只要跟柯波拉說「好」就行了。另一方面，跟福斯仍舊尚未對拍攝預算達成協議，事實上，福斯在十月暫緩《星戰》計畫，要到十二月開董事會再決定。雷德雖然仍然大力支持，不過就連他也對超過七百萬美元的預算」很緊張。《星際大戰》開拍的可能性從未如此渺茫。

約瑟夫・坎伯與摩納哥王妃的影響

那麼，是什麼原因讓盧卡斯不乾脆去拍《啟示錄》呢？為什麼他懇求柯波拉等一等，最後又很洩氣地要柯波拉自己去拍《啟示錄》呢？

根據盧卡斯自己的描述，全都因為小孩子。他一再收到十幾歲的《風情畫》粉絲來信，他們都有吸毒問題，看了他的電影之後，他們跳進車子去把妹——寫信給盧卡斯的人幾乎都是這樣的年輕人——「他們真的受到電影的感召而修正自己」，盧卡斯說。於是他開始想，當時更年幼的小孩只有《光頭偵探柯傑克》（Kojak）、《無敵金剛》（The Six Million Dollar Man）以及盧卡斯所謂的「不安全電影」可看，如果拍一部好看的老派冒險電影對他們會有什麼影響呢？譬如柯波拉兩個兒子那樣的小孩———一個是十歲的羅曼（Roman），一個是十二歲的賈恩卡洛（Gian-Carlo），盧卡斯跟他們講過《星際大戰》，大人聽不懂的地方，他們全懂（羅曼後來是《星際大戰》粉絲俱樂部第一號正式會員）。

不過，盧卡斯現在要脫身也很難，已經涉入太深。他並沒有為《啟示錄》這般煞費苦心，《啟示錄》的劇本是約翰・米利爾斯的執念。盧卡斯對於《飛俠哥頓》的興趣高於越南，沒錯，他對《啟示錄》的想像一定會跟柯波拉的想像完全不同，盧卡斯的版本會「比較像是人類對抗機器」，他在一九七七年說道，「科技對抗人性，然後人性獲勝。會是一個相當正面的想

像。」不過這種想像並沒有遠去，他仍舊一一放進《星際大戰》，只不過包裹上寓言的外衣。

　　此外，盧卡斯當時剛好看完一本很引人入勝的著作，主題是「用寓言來說故事」，寫於一九四九年。為了寫《星際大戰》劇本，他試圖歸納出說故事的基本元素，到一九七五年已經消化數百本童話故事，而這一本書跟他在做的事情一樣，都企圖拆解故事、神話和宗教儀式，等於是《金枝》的使用手冊。該書作者認為，所有傳說故事都可以歸納出單一明確的故事弧線，借用詹姆斯・喬伊斯（James Joyce）的用語，就是他所謂的「單一神話」（monomyth，英雄故事背後共通的敘事架構，也就是英雄的成長旅程）。

這本書就是《千面英雄》（*The Hero with a Thousand Faces*），作者是約瑟夫・坎伯（Joseph Campbell）。

　　《千面英雄》對首部《星際大戰》的影響被誇大了，接下來兩部《星戰》受到的影響才大多。柯茲駁斥這本書的影響，「《星際大戰》整個概念之所以是神話式的，是因為所有成長故事都是這種架構，好萊塢從一開始就在拍這類故事」。他指出，一直到盧卡斯在一九八三年跟坎伯見面，《千面英雄》跟《星際大戰》的連結才開始被人提及。不過，坎伯的著作確實幫助盧卡斯把劇情架構得更扎實緊湊，很可能也促使他把《星戰》裡的童話元素說得更清楚。一九七五年將近尾聲時，盧卡斯決定這不再是個星際聖經故事，他把開場白的「太陽之子」拿掉，改用：

　　很久很久以前，在遙遠遙遠的銀河，展開了一段驚奇的冒險。

　　到頭來，盧卡斯根本只是照著他喜歡的東西走。他後來接受訪問時表示：「《星際大戰》是某種匯集，只是這種匯集從未用於單一故事，從未用於電影。其中有很多元素來自西部片、神話、日本武士電影，是把所有好東西集結而成，不是單一口味的冰淇淋，而是大雜燴聖代。」

　　一九七六年一月，盧卡斯完成第四版劇本。除了一處小修改、威勒‧海耶克和葛蘿莉亞‧凱茲重寫相當多風趣對白、刪掉幾場戲，這個版本大致就是觀眾在隔年看到的電影。十二月十三日，福斯董事會終於正式通過八百三十萬美元的預算。另一件非常關鍵的好運是：《2001》於一九七五年再度上映，這次終於票房大賣，上映時間甚至跟福斯召開董事會同一月份。「要不是《2001》票房大賣，我們不會拍《星際大戰》」，《星戰》的行銷大師查理‧李賓卡特（Charley Lippincott）表示。

　　還有一件奇特的事：要不是葛麗絲‧凱莉（Grace Kelly）同意——至少是默許——《星際大戰》也許得不到資助。這位摩納哥王妃在一九七五年七月列名福斯董事會，表面看來是要離開令人壓抑的丈夫、盡可能常回好萊塢。我問雷德是否記得已故王妃對這個銀河公主故事有何反應，他說：「她對這整件事相當沈默。我覺得她不是那麼喜歡，但是我不記得她說過什麼負面的話。」對於雷德「閃綠燈」的這部電影，當時董事會正反雙方勢均力敵，她的沈默或許已經足以讓天平往贊成的一方傾斜。不管怎麼樣，一九七八年一月她獲得了報酬，她和孩子搶先拿到量產前的《星際大戰》測試版公仔。

　　至此，盧卡斯已經自掏腰包花了四十七萬三千美元，他很清楚，他的聖代要添加的料遠遠不是花八百三十萬就足夠的，對於一部大製作電影來說，八百三十萬是相當少的預算，即使在當時也算少，大約只有當時正在拍攝的○○七電影《海底城》（The Spy Who Loved Me）的一半，只有戰爭片《奪橋遺恨》（A Bridge Too Far）的三分之一，而這兩部電影都沒有什麼驚天動地的特效。盧卡斯到底該怎麼把腦袋裡的想像呈現出來呢？結果，他把劇本裡的 Alderaan（奧德蘭）監獄戲刪掉，那一整段改用死星上的鏡頭來取代，純粹是為了省錢，改成死星從遠距離摧毀 Alderaan，以此展現死星的威力，從事後的角度來看，這似乎是很自然的修改，但在當時可是出於無奈把聖代上面的香蕉給拿掉。

　　儘管如此，差不多該端上桌了！

第九章
惡搞大戰

這是《星艦迷航記》之父金‧羅登貝瑞和《星際大戰》之父喬治‧盧卡斯歷史性地會面時，唯一一張留下的照片。這是《星際大戰》上映十周年的「《星航日誌》向《星際大戰》致敬」慶祝，一九八七年五月在洛杉磯史多佛廣場飯店（Stouffer Concourse Hotel）舉行。

來源：丹‧麥迪森

　　檢視某個東西的成功歷史時，我們很容易以事後諸葛的角度來看，往往把某個神話形成的過程給神話了。而對於造物主來說，既然要找一個簡單的方法來回應一再被問到的問題，不如就對這種神話現象樂見其成。

　　可是，《星際大戰》並不是誕生於繆思降臨的神聖時刻，也不是刻在石

板上來到人間，而是一縷輕飄飄模糊的東西。這系列電影很容易看似某個天才命中必然的偉大作品，但其實更像是《飛俠哥頓》粉絲創作的小說加上童話故事，出自一個突然發現自己手上有的是時間和金錢的電影宅男，他其實就是在做實驗罷了。**「他現在一副早就知道會大賣的樣子」，查理‧李賓卡特說，「其實一點都不是。他當時只是無所事事。」**

　　盧卡斯是在什麼時候抓對公式？在他給這部不好消化的老套太空幻想混合體加進幽默感的時候。在第三版，隨著不斷咯咯傻笑的 Ben Kenobi，笑點已經慢慢一點一滴爬進劇本裡，然後在第四版真正成堆湧入（在朋友的幫助之下）。如果聽盧卡斯怎麼談《星際大戰》（除了回答有關神話和傳奇等等已有預設觀點的問題），你會從他的回答中清楚聽到輕率。《星際大戰》剛推出後接受訪談時，他會提到，接連重看《美國風情畫》跟《星際大戰》可以感受到其中有一股強烈的「樂到頭暈冒泡」感覺，他覺得這兩部電影是一體的。後來他半開玩笑說，他寫《星際大戰》是為了提供素材給《瘋狂雜誌》（*Mad Magazine*，內容專門惡搞、諷刺電影、小說、電玩、卡通）。我不只聽一個粉絲說過：「喬治‧盧卡斯故意在跟我們耍白目。」

　　二〇一〇年，跟他喜愛的主持人強‧史都華（Jon Stewart）一起在舞台上，我們看到盧卡斯仍舊如同電影裡端出的一貫呆樣。史都華問了一個煩擾他多年的問題：歐比王肯諾比到底是在哪個星球出生？「我下筆寫劇本初稿時就有交代了」，盧卡斯回答。史都華回應：真的嗎？不是你現在臨時編出來的？「不是，我才不做這種事。他出生於一個叫做史都強（Stewjon）的星球。」（Stewjon 就是用 Jon Stewart 的名字編出來的。）

　　盧卡斯的笑話是認真的。認真的時刻發生於盧卡斯影業後來出面確認：沒錯，史都強星球就是歐比王肯諾比的故鄉，現在已經收錄於《星際大戰》官方銀河地圖集，過去的平面資料寫肯諾比出生於克魯斯根星球（Coruscant，銀河帝國首都），已經不再正確。造物主都開口說話了，誰敢不從（這不是造物主第一次開玩笑更改《星戰》正典來討好脫口秀主持人。二〇〇七年，跟主持人 Conan O'Brien 聊天時，盧卡斯宣稱，死星的莫提上將（第一個被達斯‧維達用原力隔空鎖喉的帝國人）全名是 Conan Antonio

Motti。盧卡斯影業授權的小說《死星》作者，原本已決定給莫提上將取名為 Zi Motti，這下只得倉促更改）。

　　那麼，《星際大戰》應該歸類為喜劇嗎？片中三位主角之一肯定認為是。「我一路笑到尾」，馬克・漢米爾說，「我覺得《星際大戰》就是喜劇。讓一隻超大的狗駕駛太空船當然很荒謬，還有一個農場小子竟然對從未謀面、只從全景影像看過的公主神魂顛倒，而兩個機器人還在吵說這是誰的錯……他們去找上一個魔法師，去跟海盜借船……這實在呆到極點！」無怪乎，馬克・漢米爾上《大青蛙劇場》（*The Muppet Show*）搞笑表演的時候，跟電影裡的演出一個樣子，對他來說，《星際大戰》跟《大青蛙劇場》根本就是一樣的東西。

　　當然，漢米爾跟夥伴是以冷面演出戲裡的幽默，就像盧卡斯向來開玩笑的方式一樣。這部電影是以認真、真誠的方式演出，不跟觀眾俏皮眨眼，觀眾或許會笑，但同時也會沉浸於盧卡斯所創造的銀河裡。為喜劇而來，為這個新造的世界而停留。

　　某種程度來說，盧卡斯和夥伴是在表演一場越來越複雜、銀河等級的即興劇，一演就是數十年，還有一大批即興劇大師共同參與，也因此這些年才會出現這麼多以《星際大戰》為藍本的搞笑之作、小喜劇、粉絲異想天開的曇花一現作品，而且這些搞笑效顰之作竟然幾乎都對原作採取充滿敬意的態度，彷彿人人都想加入這個盧卡斯打一開始就在說的笑話，想跟隨著他一起笑，而不是笑他。以突擊兵為例（他們努力想看起來既是狠角色又荒謬可笑），即使 501 軍團已經這麼認真要求服裝的精準度，還是忍不住要搞笑一下，比方說，舉辦個夏威夷花襯衫大賽。501 軍團創辦人艾爾邦・強森（Albin Johnson）說：「貶低威權角色是喜劇重要的一環，突擊兵是當今的玩具小錫兵。」

世界各地對《星際大戰》的連鎖惡搞

　　這齣遍及全球的即興劇最新個案研究是「白宮死星請願事件」。事

情的原委是這樣的。二○一二年一月，英格蘭萊斯特大學（University of Leicester）一個學生在看《絕地大反攻》時，突然對殲星艦有個疑問。《星際大戰》原作三部曲每一部一開頭都會出現這些隸屬於銀河帝國的流線型三角戰艦，大部分人看到這些戰艦出現於大銀幕都是發出「哇」的讚歎聲，但是夏恩・古德溫（Sean Goodwin）可不是，他腦袋裡想的是：建造這些戰艦要動用多少鋼鐵？地球上的鋼鐵蘊藏量足夠興建一艘嗎？

這個疑問不只是擱在腦袋裡。夏恩以前有個寄宿學校朋友人在美國，叫做安強・古塔（Anjan Gupta），出生於印度，就讀理海大學（Lehigh University）經濟系，因為替班上寫一個經濟學部落格 Centive 而聲名大噪。推出第一年，Centive 最大的獨家內幕是證明學校的歐式自助餐還比學校供應的食宿餐點便宜，這篇文章令行政當局相當苦惱，但贏得成千上百人讚賞。接著，安強看完《哈利波特》小說之後突然一時興起，決定計算念霍格華茲魔法學校（Hogwart）要花多少錢，這篇貼文像病毒般快速蔓延，還登上 CNN 和《史都華每日秀》（The Daily Show），點閱次數超過一千萬。從此，這個部落格就難以安於大學等級，於是，安強網羅夏恩來幫忙寫更多古怪的流行文化經濟學文章。

夏恩的首發貼文——要動用多少殭屍才能打敗歷史上最厲害的軍隊——沒有引起多少興趣。或許殲星艦會好一點？又或者，《星際大戰》裡頭最厲害的作戰科技——專門摧毀行星的死星——如何？「既然要找不可能的事物，那就找荒謬到最極點的不可能事物」，夏恩笑著說。

夏恩決定鎖定最初那艘死星，也就是俗稱的 DS-1，這艘死星的尺寸比《絕地大反攻》那艘華而不實、建造一半但已上線的死星容易計算。到谷歌搜尋一下，他馬上就從「武技百科」網站（Wookieepedia）找到 DS-1 的直徑：160 公里，大約是月球的十分之一。夏恩並沒有花幾個禮拜——計算 DS-1 有多少地板、飛機棚、電梯、通風井、垃圾輾壓場（死忠粉絲可能會這麼做），而只是假設 DS-1 的鋼鐵分布大致與航空母艦相當，因為「兩者基本上都是漂浮的武器平台」。

所以，夏恩只需要取得一艘平均尺寸航空母艦的鋼鐵用量，再計算死

星可以容納多少艘航空母艦。短短一個小時後，他就得到答案：死星的鋼鐵含量為一千兆公噸。

夏恩發現，地心的鐵蘊藏可以製造兩百萬艘死星還綽綽有餘，不過，假設你有辦法從地心將鐵抽取出來，製造成鋼，以目前的生產速度來看，要花 833315 年。夏恩估計，「死星是可以建造出來的」這樣的文章大概引不起什麼興趣，不過他後來轉念一想：那麼要花多少錢建造呢？答案：光是鋼鐵就要花八十五萬兩千兆美元，相當於全球 GDP 的一百三十倍。他把答案寫在文章下方，用電子郵件寄給安強。安強愛死這個金額，把它放在頭條。夏恩說：「我們輕鬆端坐著說『這個數字真的很大，這就夠引起大家的興趣了，只要放到網路上看看會發生什麼就行了。』」

一開始，什麼都沒發生。第一天，只有幾百人看過文章，一人發言：「厲害！」第二天有人問：「我們什麼時候要動工？」第三天，有三人詢問所有電子設備動用的銅價值多少，一人說要提供一台獨輪手推車做為種子資金，還有一人依照這樣的規模估計人力需求：三十四兆個工作人員。不過，這篇文章並沒有像哈利波特那篇一樣大受歡迎，安強很難過，因為他跟夏恩說過死星這篇一定會轟動，當時夏恩的回應令人津津樂道：「我想不出有哪個世界不想知道這個。」

接著，有個高人氣的經濟學部落格「邊際革命」（Marginal Revolution）轉載這篇文章，引起讀者熱烈討論，另外還有一家澳洲報紙也刊登了文章，開始引起科技類部落格的注意。《富比士》雜誌（Forbes）還加進自己的分析，指出不能只計算地球的 GDP，整個銀河的 GDP 都要算進去；《瓊斯夫人》雜誌（Mother Jones）對鋼鐵的成本有不同的意見，認為比較接近全球 GDP 的一百三十萬倍。到了六月，保羅‧克魯曼（Paul Krugman，諾貝爾經濟學得主）甚至跟《連線》雜誌（Wired）談到建造一艘八十五萬兩千兆美元的死星背後的財務概念。

Centive 的流量暴增，伺服器被灌爆當機，理海大學答應把這篇貼文轉到學校官網上。安強開始把筆電帶去上課，緊盯著電腦上一路攀升的點閱次數，完全沒聽到教授在講什麼。

不過，真正的瘋狂從十一月才開始，科羅拉多州朗蒙特（Longmont）有個人自稱約翰 D（John D.），他在白宮網站「我們人民」（We the People）發起一項請願，要求美國政府「取得資金與資源，在二〇一六年以前開始興建死星」，以此「創造就業機會」。約翰 D 是不是受到 Centive 貼文的啟發，無人知道，不過，每一則報導這項請願的新聞都提到了夏恩的估計。Centive 主動宣傳這項請願行動，短短不到兩個禮拜，簽名響應的人數就超過兩萬五千的門檻，白宮必須做出回應。

一月，白宮做出回應。其實，根據「我們人民」網站的規定，白宮並不需要這麼快回應，當時華府陷入預算與債務協商的僵局，也就是所謂的「財政懸崖」，大可把這份明顯是好玩無聊的請願束之高閣，收進虛擬版的書桌抽屜裡，不過，曾經在白宮草坪跟美國奧運擊劍隊拿玩具光劍對戰、曾經被喬治・盧卡斯親自封為絕地武士的歐巴馬總統，就是凍未條。行政管理與預算辦公室（Office of Management and Budget）的保羅・修克羅斯（Paul Shawcross）奉命草擬回應報告。諮詢過美國航太總署（NASA）之後，這份回應報告把主流觀眾耳熟能詳的《星戰》指涉都一一塞進去。

以「這不是你們要的請願」為標題的回應問道：「為什麼要用不計其數的納稅錢興建一艘有根本瑕疵、只要一架單人戰艦就可摧毀的死星？」修克羅斯指出，現在已經有一個名為 ISS 的人造堡壘繞著地球軌道運行——「那不是衛星，是太空站！」——而且有個揮舞雷射的機器人正在漫步火星。他把科學科技的教育比做原力，只為了引用達斯・維達的話：「別忘了，死星摧毀行星的威力，或甚至摧毀整個太陽系的威力，相較於原力的威力是微不足道。」

不過對夏恩和安強而言，這份回應信最重要的部分在一開頭：「已經有人估算出來，死星的建造成本超過八十五萬兆美元」，修克羅斯寫道，還附上理海大學的網站連結，「而我們正在努力減少財政赤字，不是擴大赤字」。隨後，盧卡斯以銀河帝國公關部為名發了一封開玩笑回應：「帝國星艦隊莫提上將表示：『他們引用的建造成本高估得太誇張，只不過我想我們應該記住一件事，他們那個小小的行星並沒有我們這麼龐大的生產力。』」

　　這兩個部落客可說樂翻天。安強說：「我們一開始確實是想看看總統會怎麼說，但是沒料到會被點名引用。」這絕對是歷史時刻：一個學生看《星際大戰》電影時一個閒來無事的念頭，竟然在一年內一路上達白宮，而這一切只需動用到死星、一點點數學概念、微調過的詼諧感。

　　外星人觀測員如果看到這場死星請願騷動，大概會猜我們地球瘋了。數百萬個地球人，連自由世界領袖都包括在內，煞有其事地討論要不要興建「荒謬不可能的東西」：一個可摧毀行星、環繞軌道運行、月球十分之一大的超大雷射。外星人觀測員如果因此而把我們人間蒸發，大概也有正當性。

　　這整件事冷面調性之下的幽默，很容易被忽略。那種幽默並不是挖苦諷刺，並沒有針對哪個目標，《星際大戰》本身並沒有受到嘲弄，參與者的目的是入戲，彷彿真的努力要把《星際大戰》的「終極武器」引進我們的銀河，此時此地的銀河。整件插曲的幽默是基於一個前提：大眾對這系列電影及相關報導的細節都瞭如指掌，也熱切關心（有些細節甚至極為瑣細）。

　　「邊際革命」部落格死星貼文的回應就是一個明證。甚至到現在，這裡還有神智清楚的經濟學專家提出死星計算的幾個變數：是不是該把武技奴工的勞動力算進去（根據小說《死星》，武技族也擔負了建造死星的部分責任）；是不是可以拿克魯斯根星球的稅收來興建（據說克魯斯根有一兆人口，因此每人大概要花八千美元）；任何合格工程師都不會設計出一個直通反應爐通風井的兩公尺寬熱氣排洩孔，而這項疏漏對於帝國日後建造死星二號時購買保險有何影響。

　　更奇特的是，這類討論持續多年，絲毫沒有退燒跡象。最知名的《星戰》引用橋段大概要屬《瘋狂店員》（Clerks），一九九四年一部讓導演凱文‧史密斯（Kevin Smith）一炮而紅的零預算電影。片中的主角店員跟朋友討論到：反抗軍炸掉興建中的死星那一刻，負責興建的承包商一定還在船上，他們是無辜受害者嗎？一個修屋頂的包商剛好聽到這段對話，向店員打包票說「絕對不是」，根據他的經驗，包商承接工作時必須做出政治判斷，譬如是不是要接黑道的案子，死星上的包商很清楚自己的處境。

　　幾年後，《瘋狂店員》的包商對話也惹來盧卡斯同樣傻裡傻氣的回應。

《二部曲》當中，盧卡斯加進了一幕，一個稱為基歐諾人（Geonosian）的蟲族交出 DS-1 的全景影像。「他們就是承包興建死星的人」，盧卡斯在《二部曲》DVD 收錄的幕後花絮中若無其事地駁斥了武技奴工說法。盧卡斯表示：《瘋狂店員》的角色「擔心他們在死星上無辜遇害，不過其實他們只是一群大白蟻。」

《星際大戰》有某種特質，使得這種宅男氣息很重的「反芻」廣為主流觀眾接受（你就不可能想像會有屋頂包商把類似說法套在《星際爭霸戰》的博格方塊（Borg Cube）），就算本意是耍笨，仍然一本正經。這種模式從一開始就很明顯，從首部問世的《星際大戰》模仿諷刺之作：《五金大戰》（Hardware Wars）。

《五金大戰》的編劇兼導演是厄尼・福賽柳斯（Ernie Fosselius），《星際大戰》一九七七年上映第一週就跑去看，他說當時他還坐在戲院就已經開始策劃這部模仿作品。《五金大戰》由一幫一文不名的二十幾歲小伙子花四天拍攝——那個年代的夏恩們、安強們——以比較不光鮮亮麗的舊金山各處所為場景：酒吧後頭、車庫、廢棄的知名法國餐廳。八千美元的預算是由服裝設計師提供，福賽柳斯和電影人麥可・威斯（Michael Wiese）則替電影想出一句標語：「又哭又笑，跟三塊錢（電影票）說掰掰。」

《五金大戰》是十二分鐘版的《星際大戰》，類似預告片。表面看來，你可能會覺得這是一部荒謬可笑的低成本搞笑模仿，僅止於此。片中角色的名字淨是：Fluke Starbucker（仿 Luke Skywalker）、Darph Nader（仿 Darth Vader）、紅眼武士 Augie Ben Doggie（仿 Obi-Wan "Ben" Kenobi）、頂著一頭肉桂捲頭髮的公主 Princess Anne-Droid（仿 Princess Leia）、Ham Salad（仿 Han Solo）、武技族 Chewchilla（仿 Chewbacca）、還有一隻棕色毛絨絨的餅乾怪獸（Cookie Monster）玩偶。

但是《五金大戰》明顯獲得鍾愛。幾位拍攝者竟然用熨斗取代帝國殲星艦，一路追著反抗軍烤麵包機，不然就是拿一個爆破的籃球代表 Alderaan 遭到摧毀。福賽柳斯和威斯聘請資深配音演員保羅・弗里茲（Paul Frees）擔任旁白（他們所謂的「聘請」，其實是「答應去維修弗里茲的房子」），「他

的聲音非常低沈渾厚，會讓人覺得自己真的在看『大場面的太空戰鬥』」，威斯表示，「事實上只是國慶日煙火。」

重點是，這部作品假設人人都對片中模仿內容耳熟能詳。這是個安全的賭注，畢竟這裡是舊金山，是《星際大戰》起源城市，是造物主的故鄉，是他征服宇宙跨出的第一步。

而且賭注獲得大豐收。《五金大戰》一年內票房收入五十萬美元，投資報酬率為 62.5 倍，成為史上最賣座的短片之一。

盧卡斯當時無意發起訴訟，他說《五金大戰》是「可愛的電影」，後來還公開說是他最喜歡的粉絲作品。因為大獲成功而洋洋得意的威斯，取得到福斯公司跟艾倫・雷德見面的機會，還有「三位身穿昂貴筆挺西裝的律師在場」。威斯說，他們一同觀賞了《五金大戰》，沒有什麼笑聲。

「年輕人，你希望我們怎麼做？」雷德問道。威斯毫不遲疑，立刻開口說：「我希望你們拿去跟《星際大戰》一起放映，開開自己電影的玩笑！」「我再把答案告訴你」，雷德表示。「我相信他一定會」，威斯數十年後表示。

盧卡斯影業最接近訴諸法院的一次，發生於一九八〇年。《瘋狂雜誌》以《星際大戰》為調侃素材，一如盧卡斯當初的期待。漫畫家莫特・杜拉克（Mort Drucker）和主筆迪克・狄巴托羅（Dick De Bartolo）拿續集《帝國大反擊》來惡搞。或許因為對於原作劇情向來有一種保密文化，盧卡斯影業的法務部門於是寄出制止信函，要求《瘋狂雜誌》把當期獲利全數交出，《瘋狂》只是笑笑，寄回一個《瘋狂》頭號粉絲剛寄來不久的信：一個名叫喬治・盧卡斯的人。

「奧斯卡特別貢獻獎應該頒給杜拉克和狄巴托羅，這兩位是漫畫諷刺界的蕭伯納與達文西」，盧卡斯在信裡寫道，「他們給我的續集製作的續集，瘋狂程度完全是銀河等級。」他在信裡也忍不住點出一個劇情不連貫之處：韓・索羅被灌入不熔瀝青中，動彈不得，但是幾格漫畫之後又出現在千年鷹號（Millennium Falcon）。「意思是，我可以把《六部曲》跳過去囉？」盧卡斯寫道，這句話比較像是請求協助，「請繼續惡搞下去！」

　　盧卡斯影業法務部門不再去信《瘋狂》。法務部一個同仁郝爾德・羅夫曼（Howard Roffman）多年後告訴《瘋狂》：之所以發生這起事件，是因為當時位於洛杉磯的法務部沒有人知會位於聖安塞爾莫（San Anselmo）的同仁。另一方面，查理・李賓卡特也主動把自己針對《星際大戰》開的一些玩笑寄給《瘋狂》，「我寫信給《瘋狂》，告訴他們，我並不覺得他們做得太超過」他說，一面對法務部門的魯莽竊笑不已，「怎麼可以告《瘋狂雜誌》呢？」

　　隨著原作三部曲於一九八三年告一段落，這類惡搞作品似乎也逐漸消聲匿跡，不過有個例外倒是引人注目：梅爾・布魯克斯（Mel Brooks）一九八七年拍攝的劇情片長度《星際歪傳》（Spaceballs），這部電影上映的時候立刻顯得過時。「這部應該要早幾年拍攝，在我們對《星際大戰》惡搞作品的胃口尚未完全疲乏之前」，影評人羅傑・艾柏特（Roger Ebert）寫道，「這部電影的哏，在過去十年已經有無數惡搞電影拍過了。」（片中幾個笑話，譬如公主的髮髻變成耳罩，直接取自《五金大戰》。）

　　不過，也隨著《星際大戰》，惡搞風潮於一九九七年再現，甚至更大、更好。那一年，福斯電視兒童頻道（Fox Kids Network）角色設計師凱文・盧比歐（Kevin Rubio）在聖地牙哥動漫節首映一部作品：《部隊》（Troops）。電影結合了《星際大戰》和《條子》（Cops）——《條子》是一齣跟拍實境秀，主題曲〈壞男孩〉（Bad Boys）家喻戶曉，盧比歐也用於電影中。

　　《部隊》惡搞的對象是《條子》，不是《星際大戰》。片中可見操著明尼蘇達口音的突擊兵，他們喜歡塔圖因的小鎮氛圍，用厭世消極執法者的圓滑來排解糾紛。《部隊》並不嘲弄《星際大戰》，反倒很真誠地盡可能忠實仿效。我們看到突擊兵騎乘反重力空浮機車，也看到帝國船艦降落的短暫鏡頭，這些就算放進原作三部曲也毫無違和感。電腦動畫特效（CGI）時代已經揭開序幕，就算預算少於《五金大戰》也不是問題。

　　若要說的話，《部隊》更加仿真。到頭來，這部十分鐘短片竟然是詳細的另類解說，說明路克天行者的歐文叔叔（Uncle Owen）和貝露嬸嬸（Aunt

Beru）到底發生了什麼。如果拿到《條子》那一層，這是一部認真嚴肅的粉絲作品——某種程度來說，至今仍然是。「我沒辦法拍出認真嚴肅的版本」，盧比歐感嘆說，他的意思是因為欠缺資金，而不是不願嘗試，「唯一可以拍出認真嚴肅版本的人是喬治（盧卡斯）。」

《部隊》一推出立刻大為轟動，激勵其他數百個電影人群起效尤，還於二〇一〇年獲《時代雜誌》選為《星際大戰》十大粉絲影片之一。盧卡斯影業也決定熱情擁抱這種類型作品，成立了「星際大戰粉絲電影獎」，《部隊》贏得「先驅獎」，其他獎項還包括「最佳喜劇」、「最佳偽紀錄片」、「最佳惡搞廣告」，就連最大獎「喬治盧卡斯首選獎」也往往獎落惡搞、諷刺作品。

盧卡斯熱情擁抱惡搞，惡搞也回以熱情擁抱。《盧翁情史》（*George Lucas in Love*）是一九九年一部短片，出自剛從南加大畢業的喬‧努斯鮑姆（Joe Nussbaum）以及他同屆同學。這次嘲諷的對象同樣不是《星際大戰》，而是剛拿到奧斯卡獎的《莎翁情史》（*Shakespeare in Love*），片中描述劇作家的靈感一再出現他眼前。劇情設定於一九六七年的南加大，也在該校校園拍攝，片中盧卡斯正苦於寫不出農業幻想劇本《太空燕麥》，卻渾然不覺身邊就環繞著種種靈感：一個同住宿舍的對手拿著氣喘噴霧器，呼吸的時候就跟達斯‧維達一模一樣；一個高大、毛髮濃密的修車朋友；一個像尤達的教授；還有他的謬思女神瑪麗安（Marion），她帶領「學生反抗運動」，梳著髮髻頭，然後結局也出現大逆轉——她竟然是盧卡斯的妹妹。

這部短片開啟了努斯鮑姆的導演生涯，因為史蒂芬‧史匹柏拿到一份拷貝、寄給盧卡斯，盧卡斯寫了一封嘉許信給努斯鮑姆，稱讚他有做功課（片中有一句台詞出自《美國風情畫》）。

盧卡斯跟以他為主角的惡搞之間有一種相互的愛戀，他從來都不是惡搞目標，而是無法超越的神。二〇〇七年有一部短片名為《說服盧卡斯》（*Pitching Lucas*），找來一個長相神似的人飾演盧卡斯，然後有三個好萊塢低俗高層上門推銷《星戰》真人實況秀點子——三個點子分別仿自《無敵金剛》（*Six Million Dollar Man*）、《巡警》影集（*CHiPs*）、《霹靂嬌娃》

（*Charlie's Angels*）——結果一一被盧卡斯以不同的可怕下場給「解決掉」，最後他做了一個結論：「這就是為什麼我的劇本都自己寫的原因。」**《說服盧卡斯》獲得了造物主親頒的「喬治盧卡斯首選」殊榮，而二〇〇四年獲此榮耀的短片是《逃出塔圖因》（*Escape from Tatooine*），波巴費特迫降於一個另類地球，林肯紀念堂恭奉的超大雕像變成盧卡斯。**

很意外，竟然一直到二〇〇〇年代中期，才有人開始把惡搞觸角伸到落入凡間的達斯・維達，或許是在等待盧卡斯的帶領（他到這個時候才交代維達的背景故事），也或許只是在等 YouTube 崛起。二〇〇七年，這個剛萌芽的網路影音平台用戶都可看到短片《查德・維達：日班經理》（*Chad Vader, Day Shift Manager*），片中一個看似維達的角色（據說就是由這位黑魔王的哥哥飾演）必須管理地球一家超市不聽話的員工，試播集有兩百萬人次點閱，持續播了三十八集，總共四季。英國喜劇演員艾迪・伊札德（Eddie Izzard）也有自己的想像，他設想達斯・維達到死星員工餐廳點餐，這是一部停格動畫，取材自伊札德的單口相聲演出內容，由樂高星戰玩偶演出，在 YouTube 已經有超過兩千一百萬次點閱。

結果很快就發現，把維達——一個殺害絕地、謀殺小孩、虐打女兒、砍掉兒子手臂的半機器人——惡搞成一個脆弱、平凡無奇的傢伙，很有笑點。「他像是銀河裡最邪惡的人，可是你內心也會想知道他的感受」，三十二歲的傑克・蘇利文（Jack Sullivan）表示，他是波士頓一個資產管理師，經營推特上高人氣的星戰帳號之一：@DepressedDarth（沮喪維達）。蘇利文在二〇一〇年開設這個帳號，本意是宣傳他規劃中的一支 YouTube 短片（他打算拍攝維達走在波士頓街頭行乞），結果短片沒有拍成，帳號倒是引來五十萬人追蹤，因為上頭常有悲情維達的笑話以及星際大戰雙關語。如今，蘇利文每個月在沮喪維達網站有五千美元的廣告收入，相當可觀，他正在考慮退出金融界，全職經營推特。

對於跟著《星際大戰》長大、逐漸年老的父母來說，最令他們會心一笑的維達惡搞，大概要屬傑弗瑞・布朗（Jeffrey Brown）盤踞《紐約時報》暢銷書榜的著作：《達斯・維達與兒子》（*Darth Vader and Son*，2012）以及

《達斯‧維達的小公主》（*Vader's Little Princess*，2013）。這個版本的維達最入世，是個面臨單親教養挑戰的爸爸，在這兩本溫馨圖文故事分別養育路克和莉亞。現在這一代爸媽在一九七〇年代都把自己當成路克或莉亞，如今才猛然發現自己原來是家裡的維達，想必對書中內容特別感同身受。

當人人都想加入搞笑，而搞笑素材又人人皆知的情況下，結果就是無止盡的重現。第一部榮獲「黃金時段艾美獎」（Primetime Emmy）的《星際大戰》惡搞作品是規模浩大的《星際大戰一刀未剪》（*Star Wars Uncut*），這部作品體現了何謂「眾志成城」。這個點子出自二十六歲網頁開發者凱西‧皮武（Casey Pugh），他把原作切成四百七十三個段落，長度各為十五秒，然後開放粉絲上網報名認領某個段落，用自己的方式重拍，每一段都要具備《五金大戰》那種零預算的認真，拍攝時間也大致一樣（三十天）。不料，報名人數太過踴躍，皮武不得不增加一個步驟，每一段都由粉絲票選出最佳版本，最後再把所有段落拼接起來，成果就是兩個小時不間斷笑破肚皮，幽默來自大家對電影的熟悉度（基本上是同一部電影），也來自可愛業餘玩家所製造的誠摯開懷娛樂（我在電影裡看到兩個朋友的身影，覺得特別好玩。丈夫飾演韓‧索羅，懷有八個月身孕的太太扮演臃腫的赫特族賈霸）。

星戰愈惡搞愈豐富

所以，這部連續不停的星戰惡搞有某些共同元素：不是用細微、顛覆的手法加進這部神話，就是充滿愛意地複製原作；不是加進一層流行文化元素，就是把星戰概念置於唐突、俗世的情境裡。不過，《星際大戰》的原創點子依舊受到尊重。這套系列的實際內容不僅未受玷污，甚至被奉承到更崇高境界。**原來，《星際大戰》是個寬闊的教堂，能夠吸納所有笑聲。**

有任何諧星真的敢甘冒《星戰》大不諱，尖酸嘲諷它，而不是沈溺於它？有一些人做過嘗試。二〇〇七年，有兩個電視卡通界的朋友——賽斯‧麥克法蘭（Seth McFarlane），《蓋酷家庭》（*Family Guy*）原創人，以及賽斯‧葛林（Seth Green），卡通頻道《機器雞》（*Robot Chicken*）共同製

作人——開始透過各自的平台製作史詩等級的《星戰》更高層次惡搞。持平來說，這個點子是葛林先想出來（他透過自己擔任配音的角色 Chris，對《蓋酷家庭》的惡搞版本《蓋酷家庭：星際大混戰》（*Blue Harvest*）大發牢騷），但麥克法蘭的回擊也沒說錯：《蓋酷家庭》的收視率比較好。（《絕地大反攻》拍攝期間，劇組與電影公司一律以 Blue Harvest 這個片名稱之，以掩人耳目。）

《星際大混戰》是《蓋酷家庭》推出以來收視率最高的特集，給戲裡的葛瑞芬一家（Griffin）塗上向《星戰》致敬的色彩，其中有一些的確是嘲諷，譬如一開頭冉冉升起的字幕不僅絕妙地大爆《星戰》三部曲的內容，還大大予以貶低：

時值內戰時刻，反抗言論到處漂浮於太空。有幾場太空戰役爆發，壞人是好人的爸爸，但是你要到下一集才知道。而且那個辣妹其實是好人的妹妹，不過他們並不知情，實在是亂七八糟，我的意思是，萬一他們不只是親嘴而已咧？

接下來，偶爾會拿《星戰》的邏輯漏洞來開玩笑，譬如帝國殲星艦的雷射槍發射員就這樣讓 R2-D2 和 3-CPO 的逃生艙逃走了，只因為逃生艙裡沒有生命跡象：「不要發射？我們現在要節省雷射槍預算嗎？」不過，麥克法蘭似乎不再想攻擊這個部分，而是重回他一貫的成功方程式：廁所幽默加上流行文化。這部劇情片長度的特集，裡頭的《星際大戰》指涉大多是充滿愛意地以消遣、卡通的方式，向原作經典的特效鏡頭致敬，就以千年鷹號從摩斯艾斯里起飛的鏡頭來說，這位當代最不敬、無禮的流行諷刺家，竟然只是從一個彩色玻璃窗丟出一把椅子。《蓋酷家庭：星際大混戰》DVD 發行時，麥克法蘭造訪天行者牧場，對盧卡斯進行了一場罕見的卑躬屈膝訪談。

葛林的逐格玩偶秀《機器雞》比麥克法蘭更早對《星戰》伸出嘲諷刀子，即使這是一次性的惡搞。在「西斯大帝接電話」這一集（在 YouTube 有三百萬次點閱），白卜庭皇帝接到維達打來的對方付費電話，通知死星已經毀滅（又來了，死星又成為這個宇宙最好笑的物體），接下來的對話尖酸嘲諷了《星際大戰》和《絕地大反攻》，麥克法蘭配音的西斯大帝對著話筒

大吼：「不好意思，我以為我的西斯黑武士有辦法保護只有兩公尺寬的小小熱氣排洩口，那個東西的款項甚至還沒付清咧！噢，重建就好是嗎？你他媽那才是原版啊！」就好像李賓卡特認為《瘋狂雜誌》已經夠成功似的。

　　盧卡斯影業很意外，在兒子傑特（Jett）慫恿之下才去看的盧卡斯，竟然非常喜歡《機器雞》的惡搞。造物主把葛林和共同編劇馬修・森瑞克（Matthew Senreich）請到天行者牧場，兩人不僅讓盧卡斯點頭授權製作完整兩集《機器雞之星際大戰》特集，甚至說服他答應親自配音──這是盧卡斯第一次的職業演出。特集裡，盧卡斯玩偶斜躺在心理醫師辦公室，談到當初答應《機器雞》做特集：「我不知道當時我在想什麼。」不過，盧卡斯本人的參與，還是無法阻止這部卡通點出先前未察覺的《星戰》瑕疵。路克安坐在剛逃出死星的千年鷹號，莉亞替他蓋上毯子，他一面哀悼歐比王肯諾比。路克說：「不敢相信他走了」，《機器雞》裡的莉亞非但毫無同情之心，甚至還說：「噢，你昨天認識的那個八十歲男人剛死了？對不起，我沒注意到。我忙著想我整個家族，還有三個小時前剛剛蒸發掉的 Alderaan 二十億人。」莉亞的聲音由凱莉・費雪（Carrie Fisher）配音，口氣聽起來好像想說這話想很久了。

　　不管葛林和森瑞克多麼忐忑不安，似乎都無關緊要，他們很快就發現自己成為「盧卡斯影業動畫部門」的弄臣，共同合作一個名為《星際大戰外傳》（*Star Wars Detours*）新計畫（他們跟盧卡斯於二〇一一年盧卡斯影業慶祝大會上共同向粉絲宣布），鎖定家庭觀眾，已經有六段預告片公布於網路，不過粉絲似乎不太喜歡，「好像只是被閹割的《機器雞》」，少數報導此事的網站之一「Badass Digest」惋惜。迪士尼買下盧卡斯影業之後，《星際大戰歪傳》就暫時擱置，六段預告片也從 YouTube 下架，已經完成將近四十集，但直至寫作本書之際仍未見蹤影。葛林表示：「即將有新的《星際大戰》電影推出的情況下，再花三年製作一部動畫影集做為小朋友進入星戰世界的入門介紹，似乎沒有任何意義。」尤其如果熱愛《星戰》且免不了一定會看到影集的爸媽覺得影集裡的幽默不好笑的話，就更沒有意義了。

連歐巴馬也逃不過

　　這就是惡搞《星戰》的風險所在，只要說錯什麼或沒有完全搞懂《星戰》難以捉摸的「冒泡歡樂」，馬上就會成為眾人笑柄。歐巴馬可說是《星戰》總統，但就連他也會搞混。白宮對死星請願做出回應一個月後，歐巴馬在一場演說中出糗，他開玩笑說他不會對國會「做絕地心靈融合」。數百萬《星戰》阿宅和星艦迷（Star Trek）頓時同聲痛苦吶喊：總統把「絕地的迷心術（mind trick）」跟「瓦肯人的心靈融合（mind meld）」混在一起。

　　這就讓我們想到 Centives 事件的最終樂章。二〇一二年十二月，夏恩·古德溫在一則意見回覆的建議之下，貼出另一則異想天開的死星文章：把死星所有地板擦完要花多久時間？夏恩先算出地板面積——三億五千九百二十萬平方公里，大約等於地球的面積——然後估計要花一千一百四十萬年才能把地板擦完，如果要在一年內完成，就要動用四千八百萬人，如果以最低基本工資計算，一年總共要花費七千兩百三十億美元。

　　這篇文章沒有激起什麼回應，沒有人在乎擦死星的地板。為什麼之前的文章成功，這篇卻不行呢？「因為『擱置懷疑』（suspension of disbelief，閱讀文學作品或戲劇時，暫時收起懷疑之心，接受書中所有看似不可置信的事件）」，安強認為，「人們只願意想像興建死星，而不是維持乾淨，他們假設會有機器人做。」

　　他們就此封筆，不再寫作銀河之「大」。夏恩和安強把 Centives 部落格交棒給新一代，安強在紐約擔任管理顧問，夏恩到曼谷教英文，他們清楚記得，當年他們荒謬到不可能的點子是如何一路上達白宮，不過他們並不想居功，安強說：「是死星啟發了我們，真正激發這一切的是《星際大戰》，是《星際大戰》讓一個困難的概念看似成真。」

第十章
星際大戰烏合團隊

一九七七年五月二十八日，《星際大戰》上映後的第一個周末，在可容納一三五〇人的冠冕戲院外面排隊的觀眾。電影上映三天後，才有報紙開始拍攝全美各地在戲院外面大排長龍的人群。

照片出處：舊金山紀事報

　　一九七五年十二月，福斯董事會開會決定《星際大戰》命運，這時，喬治·盧卡斯所有難處理的概念也各就其位，第四版劇本已經完成，也大致知道該如何把拼圖拼起來。他決定用二十八個字來解釋原力；突擊兵拿的是雷射槍，不是光劍（只是戲服背後的光劍套仍然拍進電影中，就像退化的尾巴）；死星以清晰鏡頭呈現，不再遮蔽於 Alderaan 的長鏡頭之中。

　　嘔於紙上的心血開始消退，盧卡斯甚至開始愉快起來。「我稍微放鬆

了」，他向查理‧李賓卡特承認，「請別人給意見比較好玩，就不必凡事自己來。」

　　當然，放鬆只是一個相對的說法，一九七六年的盧卡斯會進入前所未有的緊繃狀態，甚至掛病號、進醫院。他連把一些簡單工作分派下去都沒辦法，譬如拍攝某個鏡頭時哪些燈光要開或關之類，以致跟經驗比較老到的英國團隊產生摩擦。不過同一時間，盧卡斯也克服單打獨鬥的慣性，更懂得向外尋求意見——好過跟華特‧莫曲合寫《THX》以及跟海耶克和凱茲合寫《美國風情畫》。這是一個龐大的宇宙，他還在打造階段，甚至只有備用零件可用，還需要其他工匠加入，不過前提是盧卡斯得信任他們的能耐。

《星際大戰》有一群天才組成的同僚

　　至此，《星際大戰》不再只是一個人坐在門桌前痛苦掙扎寫劇本。一九七六年伊始，盧卡斯發現自己是一群天才組成的馬戲團團長，帶領一群萬中選一、渴望證明自己能力的暴衝年輕人。或許很適得其所，深受西部片影響的《星際大戰》，也同樣有一個烏合團隊——而且如何呈現電影的外在、氛圍、內容更形重要，更甚於西部片向來的特色：尋找單一造物主。盧卡斯深知團隊合作的力量，也很感激幾位核心人士的貢獻。雷夫‧麥魁里（Ralph McQuarrie）說過：造物主「非常高興有人提出很不同的想法」。

　　馬魁里逝世於二〇一二年，至今仍是《星戰》團隊最受愛戴、最關鍵的成員。一九七五年十二月，馬魁里的繪稿把猶豫不決的福斯董事會推進盧卡斯陣營，當時負責進行那場重要簡報的李賓卡特說：「無庸置疑，是馬魁里起了臨門一腳的作用。」要不是馬魁里，盧卡斯很可能拿不到這筆預算去拍他的「太空小玩意」，不過這位插畫家對《星戰》的貢獻不僅止於此。

　　我們已經看到馬魁里如何創作出機械版的維達以及令人心碎的人形機器人，此外，他當時正在製作的一部動畫電影也無意中提供了一個漂浮積木球體，後來成為刑求莉亞公主的機器裝置。馬魁里的繪稿使每個角色與場景躍然紙上，從爪娃機器人市集到死星、亞汶四號衛星，盧卡斯希望反

抗軍的太空船停在外頭的叢林裡，不過太空船藏了起來，馬魁里指出：他們應該會把太空船藏在某處才對，藏在寺廟裡如何？

馬魁里跟盧卡斯一樣，開始設想不會搬上銀幕的背景故事。他喜歡坐在沙發上打瞌睡，讓點子自動浮現，他說：「就像香檳上頭的泡泡一樣。」在一次打盹神智朦朧之際，他看到反抗軍的太空船藏身於亞汶四號衛星一座古寺，古寺有一顆特別的反重力石頭，戰機得以更容易進出飛機棚。

謙虛的馬魁里會認為，任何稱職的插畫家都能讓《星際大戰》取得福斯董事會的同意，但是其他插畫家可不這麼認為。「就算我手下有一百個人，仍然無人能想出雷夫（馬魁里）的想像」，保羅・貝特曼（Paul Bateman）表示，他是概念插畫家，曾在馬魁里晚年與他共事，現正在幫忙整理馬魁里龐大的繪圖檔案，「在美術方面，《星際大戰》是雷夫的想像，即使他覺得他只是在解讀文字。」

當然，《星際大戰》絕對不只是盧卡斯和馬魁里的小孩，也是製片蓋瑞・柯茲（Gary Kurtz）——團隊當中服役最久的成員——的小孩。柯茲讓《帝國大反擊》大量超出預算之後，與盧卡斯影業分道揚鑣，這或許就是該公司官方歷史對他的貢獻輕描淡寫的原因，不過持平來說，柯茲算是共鳴板，也就是可以來回討論的對象，正是盧卡斯在這個階段需要的角色。舉個例子，柯茲在大學主修比較宗教，對佛教、印度教、美國原住民宗教特別有興趣，他打從心底對最初幾個版本處理原力的方式很不滿意，照那個處理方法，原力的能量彷彿全來自一顆凱伯水晶球（Kaiburr Crystal），他也不喜歡一直徘徊不去、甚至進入第三版的 Bogan 和 Ashla 概念。他拿了很多大學課本給盧卡斯看，由於進度不斷拖延，這兩位導演與製片正好有足夠時間好好考慮這些東西，柯茲回憶：「我們確實做了冗長的討論，探討各種宗教哲學以及人們對各個宗教哲學的感受，還有我們可以怎麼簡化。」盧卡斯是否在研究《金枝》時就已經確定這個方向，或者是在某個討論因果、普拉納（Prana，梵文，意指「氣」、「生命能量」）、納瓦侯普遍能量的深夜談話中，被柯茲推往這個方向，我們可能永遠不得而知。

不過，我們很確定的是：要是當年《星際大戰》入圍的奧斯卡最佳影

片項目得獎，跳上台領獎的人會是柯茲一個人，而且理由很充分。福斯要求的一而再再而三錙銖必較預算修正，是他負責的；老手配上低成本聲光音響這種最佳組合，是他物色來的；隱身於倫敦郊外一個叫做 Borehamwood 荒涼郊區的艾斯翠電影片廠（Elstree Film Studios），也是他找到的；幾個罕見但非常傑出的人才是他聘僱來的，包括約翰‧莫羅（John Mollo），一個軍服與歷史劇服專家，後來以《星際大戰》服裝設計贏得一座奧斯卡。

團隊成員與關鍵選角

柯茲還在華特‧莫曲的推薦之下，找來班‧柏特（Ben Burtt）負責音效設計。柏特日後成了《星戰》團隊最重要且待最久的成員之一，至今仍在。同樣的，是馬魁里的繪稿讓他點頭答應，「當下，我馬上知道這就是我從小一直想做的電影」，柏特表示，他也是業餘攝影愛好者。當時，柏特就是盧卡斯年輕、熱切團隊的典型，剛從學校畢業、機伶聰明、又不至於驕傲到不願打雜跑腿。他幫忙載凱莉‧費雪去做髮型定裝；他跑到動物園要求讓一隻熊餓一天，然後再把一碗牛奶和麵包端到熊的鼻子下方，好讓飢腸轆轆的熊發出怒吼，這一聲怒吼再搭配上海獅的聲音，就成了武技族的聲音，「動物園的熊太過滿足了」，柏特解釋。

儘管如此，柏特對電影票房的期待很低，就跟團隊大部分人一樣。並不是出於什麼謙虛，而是因為當時不可能有人認為太空電影會成為主流。他認為頂多就是兩個禮拜票房不錯，柏特說：「我覺得最多就是明年可以在《星際迷航記年會》擺張桌子就很好了。」

跟幕後團隊同等重要的是，如果沒有對的幕前團隊，這部電影哪裡也去不了，也就是說，要選對演員，而這件事又特別困難，因為盧卡斯主要是找沒沒無聞的演員。《星際大戰》有能幹的選角總監鐵三角——維克‧拉莫斯（Vic Ramos）、艾琳‧蘭姆（Irene Lamb）、黛安‧克里頓登（Diane Crittenden）——可是對於主角的選角決定最能置喙的人，卻是一個完全不在團隊名單上的人。傅雷德‧魯斯（Fred Roos）替柯波拉的《教父》、盧卡

斯的《美國風情畫》集結了一個無可比擬的演員組合，因而繼續接手製作柯波拉的《教父2》和《對話》（The Conversation），至於《星際大戰》，魯斯回憶：「喬治只是要我過去諮詢，可以說我從來未受僱，我是家人。」

魯斯第一個貢獻是推薦朋友的女兒——好萊塢偶像黛比·雷諾茲（Debbie Reynolds）和前夫艾迪·費雪（Eddie Fisher）所生的十幾歲女兒——擔綱莉亞公主一角。魯斯在幾個場合跟凱莉·費雪（Carrie Fisher）相處過，覺得她很迷人，才思敏捷，還具備剛萌芽的寫作才能。費雪沒有接到第一通選角電話，當時她在倫敦的中央演說與戲劇學院（Central School of Speech and Drama）讀書，不覺得那件事值得她蹺課。不過魯斯一再跟盧卡斯提起費雪，當時盧卡斯傾向挑選女演員泰芮·納恩（Terri Nunn）飾演。

一九七五年十二月三十日，盧卡斯終於見到費雪，當時她回洛杉磯過耶誕假期。盧卡斯要她唸莉亞公主用全景影像對 R2-D2 講的話，當時，這段台詞非常冗長，已經有好幾個女演員被這段台詞打敗，而費雪正好在學校剛學到演說術，她有一點英國口音，又喜歡繞口令，最喜歡的一句是「I want a proper cup of coffee from a proper copper coffee pot. If I can't have a proper cup of coffee from a proper copper coffee pot, I'll have a cup of tea.（我想要一杯用真正銅製咖啡壺煮的正統咖啡。假如我不能喝一杯用真正銅製咖啡壺煮的正統咖啡，那我就要喝一杯茶）」，所以輕輕鬆鬆就唸出那段台詞。

魯斯對《星際大戰》的第二個貢獻是——雖然是無心插柳——引進哈里遜·福特，就是他找來在《美國風情畫》飾演跑龍套角色的人。盧卡斯很堅持，出現於《美國風情畫》的人不該出現於《星際大戰》，他很固執地認為這會令觀眾分心。不過，魯斯當時請福特到洛杉磯的美國西洋鏡辦公室做木工，而選角會議就在那裡進行，於是盧卡斯要福特唸韓·索羅的台詞，跟幾位莉亞公主和路克弒星者（Luke Starkillers）可能人選試演一下對手戲。

提到這段歷史時，每個版本都把功勞歸給魯斯，認為他巧妙用計謀將福特推進盧卡斯的計畫裡。魯斯說這的確是個有趣的故事，不過他還是不得不承認，那並非他的本意，當時美國西洋鏡剛好需要做個新門，而他認識一個木匠，魯斯說：「哈里遜替我做了很多木工，他需要錢，有小孩要養，

當時他還不是大明星。那一天他來上工，喬治剛好在現場，完全是無心插柳。」把功勞歸給那道門吧，是那道門造就出影史上最知名的無賴之一。

　　至於路克斌星者一角，盧卡斯屬意電視演員威爾·賽爾澤（Will Seltzer），他才剛退回一個年輕的連續劇演員——以演出電視影集《綜合醫院》（*General Hospital*）而聲名鵲起的馬克·漢米爾（Mark Hamil）。不過，選角總監們堅持要盧卡斯在跟漢米爾見一次面，並且在十二月三十日把他帶來，正好是凱莉·費雪終於現身那一天。也跟費雪一樣，漢米爾背誦他的角色在第三版劇本裡最冗長的一段台詞，也跟費雪一樣，他輕鬆過關。

　　儘管如此，人選仍未百分之百確定。到最後，盧卡斯手上有兩組候選人：一組是福特、漢米爾、費雪，一組是克里斯多福·沃肯（Christopher Walken）、威爾·賽爾澤、泰芮·納恩。第一組純粹是因為那一年三月的時間可以配合，也願意到倫敦拍片（漢米爾甚至必須到突尼西亞取景），三個人也都接受盧卡斯提出的片酬：一週一千美元。福特倒是要求合約做個修改：他對於喬治一再提起的續集沒有興趣，不希望有義務繼續參與。根據合理的假設，續集很可能跟原作沒什麼兩樣。

　　福斯要求名單上至少要有一個大咖演員。據說，盧卡斯主動徵詢過三船敏郎，日本最知名的演員之一，同時也是黑澤明電影的固定班底，他在《戰國英豪》飾演令人生畏的武士將軍，在《七武士》飾演一個莽撞、一心想成為武士的角色。根據三船敏郎的女兒美佳（Mika）表示，盧卡斯邀請三船敏郎飾演歐比王肯諾比，後來美佳又宣稱父親同時也受邀演出達斯·維達一角，不管是哪一個，都未成真。

　　一九七五年年底，亞利·堅尼斯（Alec Guinness）剛好來到洛杉磯，演出諷刺電影《怪宴》（*Murder by Death*）的管家一角。這位地位崇高的英國演員是英國伊靈（Ealing）喜劇的傳奇，也以許多沈重角色聞名，例如《桂河大橋》（*Bridge Over the River Kwai*）裡頭讓他榮獲奧斯卡的固執尼克森上校——盧卡斯小時候看過《桂河大橋》，而且很喜歡。盧卡斯和柯茲向堅尼斯提出邀約，把劇本寄到他下榻的飯店，堅尼斯第一個反應是興趣缺缺：「天啊！竟然是科幻片！為什麼要我演這個？」他在日記裡寫道：對白「相

當低劣」。不過他還是答應離開前跟盧卡斯吃頓晚餐、見個面，因為《怪宴》的導演很推崇盧卡斯之前的作品：「他是個真正的電影人。」

堅尼斯在日記裡記下：眼前是個「個子小小、臉孔修剪整齊的年輕人，牙齒不太好，戴著一副眼鏡，不是很有幽默感」。兩人沒有太多連結共鳴，「這次對談有八千英哩及三十年的文化隔閡」。不過，堅尼斯仍然喜歡盧卡斯用甘道夫來形容肯諾比，這讓他可以有個概念。他也覺得可以跟盧卡斯相處，堅尼斯心想：「只要我能忍受他的強度。」

一月，盧卡斯和柯茲向堅尼斯提出一大筆金額的片酬：十五萬美元，跟編導一手包的盧卡斯拿一樣多。此外，堅尼斯還可以分得柯茲獲利的百分之二。堅尼斯心想，這個劇本有點蠢，那幾個百分點大概不會有什麼意義，不過這筆片酬至少可以讓他就算最新戲劇作品失敗也能過著早已習慣的生活。

疲於奔命的滿檔工作

一九七六年伊始，盧卡斯匆忙奔波於加州南北，想趕在前往倫敦開拍之前把待辦清單上的事項一一搞定。戴斯特拉的特效團隊在凡奈斯運作，進度遠遠落後，盧卡斯也開始熟悉太平洋西南航空（Pacific Southwest Air，PSA）週一早上九點的班機，從舊金山飛往洛杉磯，機鼻下方繪有一個大大的微笑。他花了超過八千兩百美元於飛機票和租車（福斯至今仍未答應支付）。他在洛杉磯的一天是這樣：清晨三點起床，做二十五個分鏡表，趕在早上九點的選角會議之前完成，然後進光影魔幻工業特效公司（ILM），一直待到晚上九點。這麼嚴苛的行程還沒把盧卡斯堅持修改第四版劇本算進去，「編劇兼導演竟然得一天工作二十個小時」，他跟李賓卡特抱怨，只是有一點點誇大了。

那段時間，有些工作會讓盧卡斯開始懷念寫劇本的痛苦。在 ILM，對於要花多久時間才能建造出革命性的攝影系統 Dykstraflex，盧卡斯早就跟戴斯特拉相持不下。雖然 Dykstraflex 以戴斯特拉之名為名，但其實是 ILM 藝

術工程師團隊努力的成果，那是科學怪人裡頭古老的 VistaVision 攝影機怪獸，接上如通心麵一般糾纏雜亂的積體電路電線，理論上（Dykstraflex 牽涉到的理論多到嚇人），可以設定它在七個軸線移動，換句話說，可以在一個太空船模型的上方、四周、下方急速飛撲，製造出模型移動的錯覺，而且一模一樣的程式可以複製於另一個太空船模型，因此，只要將兩者合成起來，就可以製造出一艘追逐另一艘的視覺效果。

光是組裝 Dykstraflex 就已經讓 ILM 的進度遠遠落後，更麻煩的是，戴斯特拉更是一個難以鞭策的人。盧卡斯友人聽過諸多抱怨，戴斯特拉帶領之下的 ILM 已經成了「嬉皮公社」，只不過這群特效神童比較偏愛用「鄉村俱樂部」稱之，這群大多二十出頭的年輕天才毫無節制地抽大麻，常常瘋狂到神智恍惚；戶外放了一個迷你「冰水浴缸」，以便逃離倉庫的酷熱；夜裡，他們會把舊的太空船原型炸到天空，偶爾還看看 A 片。儘管如此，還是有足夠的理由容忍這一切：只要 Dykstraflex 成功，特效費用可以節省一半。

ILM 的藝術家對他們的太空船模型很自豪，不過其中一個已經遇上大麻煩。一九七五年下半年，美國各地的地方電視台開始播映《太空 1999》（*Space: 1999*），一齣從英國進口的科幻影集。這齣影集一開始就鎖定美國市場，起用美國演員，第一季就花了三百萬美元的特效預算，戲中角色提到有個「神祕力量（mysterious force）」可能在引導月球的行進，還說到「到（月球）黑暗面」會帶來種種問題，更糟的是，月球基地的主要太空船《蒼鷹號》（Eagle），非常神似韓·索羅那艘流線型、長條狀的私人船艦，而 ILM 才剛把這艘模型做好，盧卡斯也才剛在第四版取好名稱：《千年鷹號》（*Millennium Falcon*）。蒼鷹（Eagle）跟千年鷹（Falcon），盧卡斯馬上就成了抄襲者。

於是，ILM 必須另外想出一個大膽、昂貴的新設計（第一版《千年鷹》花了兩萬五千美元，是模型總預算的三分之一，後來仍然使用於電影中，變成一開場的反抗軍船艦《坦特維四號》（*Tantive IV*）），而新設計到底是怎麼想出來的，就跟《千鷹號》的副駕駛一樣毛茸茸，一團模糊（《千鷹號》的副駕駛是秋巴卡）。盧卡斯影業的官方說法是，是盧卡斯在飛機上

從一個漢堡發想出來的，不過，喬‧約翰斯頓（Joe Johnston，繪出第一版《千年鷹》，並成為此系列最重要視覺特效推手之一）還記得，盧卡斯只是指示「想像成一個飛盤」，約翰斯頓覺得那太過低劣粗糙，也太五〇年代，於是增添了其他必要元素，把舊船船艙插進一側，前方加上兩個大鉗子。不過，我還聽過第三個版本說法，出自盧卡斯影業一個資深員工，盧卡斯是在 ILM 員工餐廳用餐時靈光乍現，他把漢堡上的圓麵包剝掉（那些日子他吃很多漢堡），把串有一顆橄欖的細棍插進去，然後把叉子的尖齒拿來當做機身前方。**這聽起來很像盧卡斯典型的作法：用手上現有的東西，不經意、不知不覺就做出不凡的東西，草擬出大方向，然後交由其他人去負責細節部分。**「看看你的四周」，盧卡斯曾經告訴郝爾德‧柯贊均（盧卡斯的南加大老友，他一直想把柯帶進《星戰》團隊，無奈柯當時有太多其他電影邀約），「看看你的四周，點子到處都是。」

　　點子、道具、好事在倫敦也到處都是。正當盧卡斯忙著打點加州團隊，英國團隊也給刻意髒兮兮、佈滿刮痕的道具和佈景打好重要基礎，佈景很快就會在艾斯翠片廠成形。

　　美術指導約翰‧貝瑞（John Barry）要團隊去垃圾場、跳蚤市場尋找洗衣機、煙斗、照相機零件、槍枝零件。這種作法很符合英國傳統，畢竟，英國科幻劇並不會有《太空 1999》的龐大預算，道具師傅必須有創意，影集《超時空博士》（Doctor Who）十三年前就是在倫敦一處垃圾場開拍。這一點對盧卡斯完全沒問題，他要自己組合出一種美學，「我要讓道具不突出」，他告訴李賓卡特，「我很刻意要讓每樣東西都不對稱，我要製造出某個東西來自這個銀河的某部分、另一個東西來自另一個銀河的感覺。」

　　「用舊的宇宙」是盧卡斯用於《THX》的概念，只是這次以不對稱服裝來呈現，而不是耀眼的白色制服。莫羅以區區九萬美元的預算就湊合做出來（比單一一個佈景的花費還少），在他的素描簿一堆電話號碼、待辦事項、停車費記錄當中，可以看到他初期天真的描繪逐漸脫胎成為如今我們熟悉的角色樣貌。達斯‧維達的戲服（或許是影史最惡名昭彰壞蛋的服裝）只花了莫羅一千一百美元，材質主要是皮衣，路克的戲服是維達的兩倍成

本，莫羅用一件白色牛仔褲、一雙靴子、一件日式長袍，組合而成。

電影從突尼西亞的沙漠戲開始拍，必須動用貝瑞和莫羅團隊提供的裝束——有時是突然臨時需要——這時柯茲就得包下一架運輸機，把忘了拿的裝備從倫敦運到突尼西亞（花兩萬兩千美元運送價值五千美元的必要裝備），剛好機上還有空間可容納英國團隊挖到的一具骸骨，一隻恐龍骸骨，是迪士尼電影《恐龍失蹤記》（*One of Our Dinosaurs Is Missing*）兩年前在艾斯翠拍攝使用的道具。就因為那一聲大喊「丟上飛機就是了」，就成了 3PO 和 R2 迫降於沙漠行星時我們看到的那具骸骨。後來，那具骸骨被取名為 Krayst，跟《星際大戰》宇宙的其他東西一樣，也衍生出份量不小的背景故事，由喬治‧盧卡斯以外的人操刀。

突尼西亞拍片遭遇的種種不順，後來也為人津津樂道。一輛載著機器人的卡車著火；當地五十年首見的一場大雷雨，將拍片現場破壞殆盡；R2-D2 的遙控裝置不聽使喚；垃圾桶機器人裡頭的矮小演員——肯尼‧貝克（Kenny Baker）——頻頻跌倒；演員安東尼‧丹尼爾第一次套進 C-3PO 裡頭時，腿部不小心割到玻璃纖維做成的戲服，染上一片顯然絕非機器人所有的鮮血。

為求成功，不斷妥協周旋

盧卡斯「不斷在妥協」，只求拍攝完成。儘管如此，拍攝過程中，他仍然不斷在修補第四版劇本，用一台鍵盤完全不對的法文打字機。他的劇本最後一個重大天啟出現於這裡，跟死星有關。問題是這樣：盧卡斯口中的「骯髒六人組」（路克、韓‧索羅、歐比王、兩個機器人、一個武技）搭乘《千年鷹號》而來，然後六人組再加上莉亞公主，又搭乘《千年鷹號》離去。如果這一行人可以毫無困難地來去自如，那麼這個號稱威力驚人的死星太空站有何威脅可言？一定要有人犧牲才行，才能凸顯出死星是個不可小覷的危險。

瑪夏‧盧卡斯（她打從一開始就不是很願意加入《星戰》團隊）有兩

個提議。一個是讓 3PO 死，可是盧卡斯下不了手；一個是犧牲另一個角色，那位死在星一役過後就沒有戲份但在最後一場混戰發出睿智之言的人。回頭來看，這個選擇很理所當然：歐比王肯諾比一定得死於他跟達斯．維達的光劍決鬥。

　　崇高的亞歷．堅尼斯爵士跟夫人剛抵達突尼西亞，劇組特別為他安排了一場慶生會。在他第一場戲開拍之前，為了培養融入這個「舊宇宙」的情緒，這位偉大演員穿著戲服在沙漠上到處閒晃。好不容易才把這位知名演員誘拐到這裡，盧卡斯實在不願那麼快就把他拿掉，他想等到回倫敦再做最後決定。

　　在這之前，盧卡斯又修改了劇本兩處。第一個，**他想替突尼西亞在電影中代表的星球找個新名字**。一來，《星艦迷航記》粉絲可能會說，Utapau（烏塔堡）這個名字聽起來似乎太像 T'Pau（梯寶），一個著名的瓦肯人女性角色。二來，盧卡斯已經養成一個好習慣，取名字會先唸唸看，如果舌頭會打結就換別的。剛好，突尼西亞附近有一座城市的發音是盧卡斯喜歡的，突尼西亞人從阿拉伯文翻譯過來變成 Tataouine，盧卡斯決定拼成 Tatooine（塔圖因）。

　　第二個，盧卡斯必須替馬克．漢米爾飾演的角色找個新名字（漢米爾是唯一來到突尼西亞取景的美國演員主角），盧卡斯很厭煩老是有人問他 Luke Starkiller 跟秘教殺人魔查爾斯．曼森（Charles Manson）有什麼關係（查爾斯．曼森又名 Star Killer），這兩者都跟 star 有關而產生的混淆勢必繼續糾纏盧卡斯，福斯行銷部門則是抱怨，民眾會以為 The Star Wars 是講述好萊塢巨星之間的衝突。根據福斯的市場調查（在一個購物中心向來往行人詢問二十個問題），結論同樣是，民眾會把 Star Wars 跟 Star Trek 搞混。最重要的是，絕大多數受訪者已經對越戰感到疲乏，根本不想看片名有 war 字眼的電影。盧卡斯和柯茲拿掉定冠詞「The」，然後請福斯高層自己想想其他更好的片名，以此將片名爭議往後延。結果，福斯也想不出什麼好片名，因為「他們沒有什麼人對這部電影有興趣」，而對於盧卡斯來說，出發到突尼西亞之前，電影全名是 The Adventures of Luke Starkiller as taken from

the "Journal of the Whills," Saga I, Star Wars（路克弒星者歷險記，取自「懷爾日誌」傳說一：星際大戰）。

　　至少，盧卡斯準備對路克的名字讓步。他把第一版劇本的第二選擇拉出來，於是 Luke Skywalker（路克天行者）重新登上《星際大戰》宇宙，這次是以年輕英雄之姿，Starkiller 就此打入冷宮──一直到二〇〇八年，Starkiller 這個名字才出現於《原力釋放》（*Force Unleashed*）電玩遊戲之中，是達斯．維達的徒弟名字。幸運的是，不需要重拍任何對白，劇本並沒有提到路克的全名，一直到他在死星上向莉亞公主報上大名才出現，而這一幕要回到倫敦才拍。

　　同一時間，路克的真人本尊──盧卡斯──把自己累垮了。盧卡斯形容自己「很沮喪」、「極度不開心」，他迴避了殺青宴，寧願睡覺。倫敦還有更慘的日子等著他。

　　二〇一三年四月，在溫莎城堡演講時，對著台下的女王以及星光熠熠的英國電影圈明星，盧卡斯給自己早年的倫敦行下了懷舊的註解：「我從一九七五年就開始來這裡，所以對我來說，這裡就像第二個家。」為了更清楚強調這一點，他很奇特地用了皇室使用的代名詞「我們」：「白宮，那裡的政府，對電影產業的支持不如我們英國這裡。」

　　不過，在一九七六年記錄有案最炎熱的酷暑之中，盧卡斯的英國經驗（特別是電影產業經驗）糟透了。英國團隊公開槓上這個「瘋狂美國人」以及他的兒童片。「八成的團隊成員心裡認為這部片是一堆垃圾，也大剌剌說出來」，製作統籌佩特．卡爾（Pat Carr）表示，「一些應該比較了解情況的高層人員，也被聽到在現場說柯茲和盧卡斯不知道自己的幹什麼。」最不客氣的人是吉爾．泰勒（Gil Taylor），他是攝影指導，也是拍攝《轟炸魯爾水壩記》（*Dambusters*）的老手，不過，就連真心相信 3PO 這個角色的安東尼．丹尼爾，也認為這部片本身是「垃圾」。盧卡斯要比較自然的紀錄片燈光，泰勒卻給他明亮、刺眼的攝影棚燈光；清潔部門則是一再把刻意製造的不乾淨的「陳舊宇宙」表面擦掉。

　　這一切對盧卡斯來說都太多了。相較於《美國風情畫》劇組只有十五

人，這次的團隊足足有上千人，他幾乎不跟英國團隊說話，柯茲也不算全世界最健談的人，不過他被留下來當調停人。艾斯翠是雇員一律強制加入工會的片廠，按照規定，一天必須有兩次茶點休息時間（一邊工作一邊喝，茶水小姐推著推車送茶，助理則是把馬克杯遞給上司），以及一個小時的午餐時間，五點半整要結束工作，除非戲正好拍到一半，這時劇組就要投票決定是否繼續再拍十五分鐘。盧卡斯每次都要求投票，但每次的結果都跟他唱反調。

「炎熱、乏味、猶豫不決的」拍攝令亞利・堅尼斯垂頭喪氣，盧卡斯帶來的壞消息——至少是這位年輕導演親自出面——似乎更沒有什麼幫助。根據盧卡斯影業的說法，盧卡斯帶堅尼斯外出午餐解釋歐比王犧牲的意義之後，堅尼斯就釋懷了。不過在四月十二日，劇組回到倫敦一週後，其他美國演員也到倫敦會合後，堅尼斯在日記寫下：盧卡斯仍未決定要不要他死，「有點晚的決策」，他生悶氣說，「哈里遜・福特開玩笑說我是女修道院院長也沒用。」四天後他寫道：「我後悔接拍這部電影……這根本不算是演戲，糟糕的對白一改再改，也沒有什麼改善。」

對白更改是出自海耶克和凱茲，盧卡斯邀請這對夫妻到英國給第四版做最後修潤，報酬一萬五千美元。他很謙虛地說，他估計兩人大約修改了百分之三十的劇本，這話可能誇張了，不過，隨便從《星際大戰》挑一句犀利又機智的台詞（特別是韓・索羅的台詞），很可能是出自海耶克和凱茲的打字機，舉個例子：

全景影像下棋那場戲，3PO 向 R2 建議一個新策略：「讓武技贏。」

在死星上，路克想說服韓・索羅相信莉亞有錢程度超過他的想像，韓回答：「我不知道那是多有錢，我可是可以想像很多財富的。」

營救行動中，韓・索羅很緊張地透過對講機跟死星指揮官說：「我們都很好，謝謝。你呢？」

受夠了韓・索羅與秋巴卡的莉亞公主說：「誰來把這個會走路的地毯拿開好嗎？」

當時三十四歲、十九歲的福特和費雪，給拍片現場注入輕鬆風趣，不

過他們也無法認同對白。眾所皆知，福特曾經跟盧卡斯說：「你能用打字機打出這些大便，但是用嘴巴說不出來。」這年輕三人組以紀錄片風格來拍攝，就跟《美國風情畫》一樣，也就是說，盧卡斯讓他們像平常對話一樣演戲，沒有給什麼指示，費雪把《星戰》演員稱為「會說話的特技肉塊」，她和福特在拍攝時會抽大麻，一直到福特的大麻太強勁為止。他們兩人也有一段偷偷摸摸的「風流韻事」，福特全身赤裸只打一條領帶躲在她的衣櫥嚇她。

導演感覺好像不在現場似的。福特說，拍完一場戲，盧卡斯只會給一兩句指示：「再來一遍，會更好」或「再快一點，再強烈一點」。費雪看到盧卡斯笑得最開心的一次是在殺青宴上，她送盧卡斯一把《巴克羅傑斯》氦槍。

瀕臨崩潰邊緣的《星際大戰》？

倫敦拍攝工作於一九七六年七月結束。這時，酒館的群眾戲還沒拍完；史都華‧傅利朋（Stuart Freeborn）病倒——他是負責製作外星人戲服的英國設計師，也是《2001》的老手；R2-D2從長長的沙漠峽谷滾下的鏡頭還沒有一個可以用；盧卡斯為雷德粗剪的版本一團混亂，盧卡斯也心知肚明：「這不是我要的。」

不管盧卡斯知不知道，在這個時候，誠實特別重要。雷德為了他大力支持的《青鳥》（The Blue Bird），正被福斯追殺中，那是一部愛情幻想片，由伊莉莎白‧泰勒（Elizabeth Taylor）和珍‧芳達（Jane Fonda）主演，跟蘇聯製片廠合資的製作。《青鳥》票房慘敗，原本就財務吃緊的福斯又投入了八百五十億美元，就跟《星際大戰》的預算一樣多，要是盧卡斯沒有展現誠實與責任，承認《星際大戰》的狀況不好，雷德很可能會收回支持，結果，福斯要求《星際大戰》上映時間只能從一九七六年耶誕節延到一九七七年春天。

盧卡斯唯一看到的亮光是：當時英國經濟非常糟糕，通貨膨脹飆升，

英國貨幣跌跌不休。一九七六年三月，英國政府不得不向國際貨幣基金請求金援，投資人陷入一片恐慌。等到盧卡斯得付錢給包商時，英鎊已經跌到兩美元以下，史上頭一遭。柯茲必須刪減將近五十萬美元的花費，他們至今已經超支六十萬美元。柯茲和盧卡斯曾經坐下來做個好笑的計算：以兩人的薪水來計算，他們的時薪是 1.1 美元。

從倫敦回美國的路上，盧卡斯中途到阿拉巴馬州逗留兩天，去探視史蒂芬・史匹柏。史匹柏的《第三類接觸》（*Close Encounters of the Third Kind*）已經開拍，預算是盧卡斯的兩倍，佈景搭在莫比爾（Mobile）附近一個大片廠，每個人都認為這部片會打敗《星際大戰》（盧卡斯也這麼認為），似乎沒什麼人會對現代版《飛俠哥頓》尖叫，而史匹柏的幽浮主題呢？那可是會令全國陷入瘋狂的東西。「喬治從倫敦回來變得緊張兮兮」，史匹柏在多年後回憶，「他覺得《星際大戰》沒有達到他最初的想像，他覺得自己只是在拍小孩子的電影。」史匹柏的劇組人員只記得盧卡斯很瘦、蒼白、疲倦、嗓子粗啞，一副瀕臨崩潰的樣子。

真正的崩潰發生於盧卡斯途經洛杉磯到 ILM 一探。戴斯特拉已經把建造 Dykstraflex 的預算整整花掉一半，在春天之前他得史無前例做出三百六十個特效鏡頭，盧卡斯看了他們已經做好的七個鏡頭，認為只有一個能用，頓時怒氣爆發，一氣就把戴斯特拉炒魷魚。返回舊金山的飛機上，盧卡斯開始覺得胸痛，開車回聖安塞爾莫路上，他決定到馬林綜合醫院（Marin General Hospital）入院檢查，隔天早上醫生告訴他，不是心臟病，只是累壞了，是身體發出警告。盧卡斯說：「我的生活處處都在崩潰。」

儘管如此，他仍然繼續拼命，繼續照著繁重的時間表操課。他把戴斯特拉叫了回來，不過另外聘請一位製作監督來避免 ILM 亂搞，嬉皮公社沒了。他第一位剪接師粗剪了一個慘不忍睹的版本，盧卡斯也請他走路，然後開始自己剪，一面尋找替代人選。目標是在感恩節之前粗剪出一個像樣的版本，為了暫時替代未完成的特效和配樂，他挖出以前錄下的二次世界大戰戰機纏鬥畫面，然後配上他喜歡的經典黑膠音樂。

不過，彷彿受到詛咒一般，特別是有招惹麻煩傾向的馬克・漢米爾出

了車禍，他前往錄音室路上要下交流道時翻車，臉部需要進行重整手術，他陷入極度憂鬱。在此同時，路克在塔圖因駕駛陸行浮艇的補拍鏡頭不得不在漢米爾缺席的情況下拍攝，只好從遠距離拍攝。

　　ILM 坐落於破敗的凡奈斯工業區，汽車零件銷贓店與 A 片經銷倉庫到處林立，到過 ILM 的人，都無法想像這裡會做出什麼厲害的東西。「這就是你們拍電影的地方？」當時陷入低潮的年輕演員羅伯・洛（Rob Lowe）到 ILM 探望叔叔嬸嬸時，大感驚訝。洛寫道：那裡比較像是共生解放軍（Symbionese Liberation Army）的藏身處。班沙獸（Bantha）戲服有一股難聞的惡臭，放在一頭大象上頭補拍鏡頭；死星戰壕是發泡芯材零件上面覆蓋著雞蛋包裝紙盒與玩具，ILM 工作人員必須不斷調換，製造出長度不只幾百英呎的錯覺。有時候，筋疲力盡的技術人員會在戰壕裡打盹。

　　許多元素到最後一刻才搞對。定格動畫專家菲爾・堤沛（Phil Tippett）有朋友在 ILM，他到後期才被網羅進入《星戰》團隊，因為盧卡斯迫切需要有人可以替小酒館戲設計更新、更嚇人的生物戲服，也需要有人扮演。堤沛還記得：「喬治當時覺得最初的設計太像畢翠斯・波特（Beatrix Potter，彼得兔的創作者）插畫風格。」然後盧卡斯得知堤沛是做定格動畫之後，就請他替《千年鷹號》的娛樂室製作一款下棋遊戲，用會動的怪獸來下棋，盧卡斯原本打算請演員帶上面罩扮演棋子。時間實在太過緊迫，到最後，ILM在舉辦殺青派對時，堤沛還在趕工製作這場怪獸棋賽。

　　就算 ILM 完成了特效部分，還有漫長的混音（sound mixing）惡夢等著。盧卡斯和柯茲希望採用 Sensurround 系統，那是一套重低音音響系統，用於一九七四年災難電影《大地震》（Earthquake），此後就少有電影採用。可是 Sensurround 是環球影業所有，他們獅子大開口要求三百萬美元預付款，外加《星際大戰》一成的收入。**杜比音響（Dolby）一個傲慢無禮年輕工程師史蒂芬・卡茲（Stephen Katz）找上門，跟盧卡斯、柯茲見了面，說服他們，可以用便宜很多的價格取得同樣的效果，只要採用當時還很新穎的杜比六聲道音響技術。**不過，只有少數戲院裝得起杜比音響設備，所以盧卡斯影業的工作量頓時暴增三倍，必須做出六聲道混音、立體聲混音、單聲

道混音，全都得在五月二十五日之前完成。柯茲先預訂了華納兄弟一個混音劇院，不過，全世界最當紅的動作明星克林・伊斯威特（Clint Eastwood）即將上映的電影《魔鬼捕頭》（*The Gauntlet*）需要動用這個劇院時，柯茲的預訂變成廢紙一張，只能臨時匆忙找到高德溫片廠（Goldwyn Studios）的混音劇院，可是只有月黑風高的時間可以使用——晚上八點到早上八點。這對盧卡斯和柯茲來說是最慘的結果，《美國風情畫》的吸血鬼作息又要再來一遍，兩人在白天也無法安眠。

有一天在混音的時候，柯茲突然接到福斯董事長丹尼斯・斯坦菲爾（Dennis Stanfill）來電，他說：「董事們想看看影片。」當晚八點，他們成群魚貫走進來（葛麗絲王妃等人），首度觀看《星際大戰》粗剪版，兩個小時後，十點，一行人不發一語魚貫走出。柯茲說：「沒有鼓掌，甚至連個微笑也沒有。我們非常氣餒。」最後一個離開的人是斯坦菲爾，他磨蹭了一下，走出去時要柯茲放寬心：「別在乎他們，他們對電影一無所知。」

為了「《星際大戰》拍攝花絮」一書，跟查理・李賓卡特一起坐下來接受「賽後訪問」的，是比較悲傷、比較有智慧的盧卡斯，這兩人都不期待這本書會有多少讀者。盧卡斯說：「這不是我一開始設定的電影，只要再給我五年和八百萬美元，我們可以做出很了不起的東西。」他已經預見這部「漫畫電影」的反彈聲浪，也沒忘記吉恩・羅登貝瑞曾經說過，《星艦迷航記》播了十到十五集才找到立足點：「你自己創造的世界得先自己走走才行。」盧卡斯夢想有朝一日再拍一部《星際大戰》，一部更接近他當初腦海當中的那部電影，而他最接近那個想像的時候，是看到預告片的時候，剪得很緊湊快速，給人感覺這絕對是一部塞滿太空船和外星人的電影。令人安慰的是，福斯在八月終於對合約拍板定案，賦予星際大戰公司（Star Wars Corporation）在一九七九年之前對任何續集有完全的掌控權，只要他能湊出錢拍攝的話。

這部電影還是會成功嗎？「大概會吧」，盧卡斯悶悶地說，話裡有點勉強。小朋友或許會喜歡，票房或許會跟一般的迪士尼電影一樣，也就是一千六百萬美元，這代表如果把行銷和人事成本算進去的話，福斯會小賠，

不過他跟福斯可以在玩具上賺到錢。一千六百萬，這個成績比盧卡斯身邊任何人的想像都還要好，除了史蒂芬・史匹柏。就連瑪夏也認為她幫忙剪接的史柯西斯新作《紐約》（*New York New York*）票房會比較好，她對丈夫提出警告：「沒有人會把你的電影當一回事。」

不過，瑪夏仍然一絲不苟地剪接《星際大戰》，只是她對成品很不滿意。一場試映會後，她突然淚水奪眶而出：「這是科幻版的《永恆的愛》（*At Long Last Love*）！」（《永恆的愛》是福斯有名的失敗作品。幸好，坐在附近的雷德沒有聽到。）

眾人不看好的表示處處可見，即使是盧卡斯最親近的朋友和最支持的人。一九七六年秋天，他和愛德華・桑默（Edward Summer）開了一家「超級狙擊藝廊」（Supersnipe Art Gallery），位於曼哈頓上東城，距離「超級狙擊漫畫世界」（Supersnipe Comic Euphorium）只有幾條街，當初的想法是，這個分支可以逐漸變成《星戰》藝品專賣店。盧卡斯當時想開三家這樣的專賣店，另外兩家開在舊金山和比佛利山，不過就連在紐約都引不起什麼興趣。有一次他終於按捺不住脾氣，那天，桑默、盧卡斯、柯茲三人正穿越八十六街，桑默提到他剛看了《攔截時空禁區》（*Logan's Run*）——一九七六年的科幻鉅片，故事設定於一個身穿銀色連身褲的年輕未來社會，人人都快樂無憂地過日子，只是不可以活超過三十歲。桑默說：「那算是泡泡糖電影。」盧卡斯臉一沉，說道：「那你大概也不會怎麼喜歡《星際大戰》，那也是泡泡糖電影。」桑默當場抗議，大聲說他看過劇本，也是《星戰》團隊成員。

戲院老闆顯然不是團隊成員。福斯原本期望戲院老闆給《星際大戰》的預付款可達到一千萬美元，結果只有一百五十萬。一九七七年五月有一堆強片要上檔。《大法師》（*The Exorcist*）及《霹靂神探》（*The French Connection*）導演威廉・弗萊德金（William Friedkin）跟隨七〇年代偏執驚悚片潮流拍出的《千驚萬險》（*Sorcerer*），票房一片看好；另外還有一部二次大戰戰爭片《奪橋遺恨》（*A Bridge Too Far*）、一部末日後科幻驚悚片《地動天驚》（*Damnation Alley*）、一部夥伴電影《上天下地大追擊》

（*Smokey and the Bandit*），以及福斯那年夏天主推大片《午夜情挑》（*The Other Side of Midnight*）──改編自薛尼‧謝爾頓（Sidney Sheldon）的暢銷書，是非常高張力、很一九七〇年代的愛情片，雖然是肥皂劇劇情，卻充斥墮胎、謀殺等等敏感話題。

　　福斯很擔心《星際大戰》賠錢，於是脅迫戲院如果想播映《午夜情挑》就得答應上映《星戰》，如果這招行不通（還真的不管用），福斯的律師群也在研究要把《星戰》包裹進一筆交易裡，賣給西德，當時西德是好萊塢的避稅新寵。律師群給《星際大戰》貼上的標價，少於福斯的一千兩百萬美元總花費，剛好，福斯也在安排要拋售一部電影給西德，片名就叫做《跳樓大拍賣》（*Fire Sale*）。

　　現在，就連盧卡斯影業也不知道如何聯絡查理‧李賓卡特，他已經回到成長的新罕布夏州（New Hampshire），過著快樂的農莊退休生活，已經受夠行銷好萊塢大成本科幻電影的日子，「在洛杉磯待了三十年，夠了」，他說。

奮力一搏的李賓卡特

　　李賓卡特本身就是熱愛科幻、漫畫、電影的宅男，跟盧卡斯有很多共同點。全家搬到芝加哥之後，李賓卡特在當地圖書館看到投影在牆上的《飛俠哥頓》電影，立刻為之著迷，開始密切注意《芝加哥檢視報》（*Chicago Examiner*）刊登的飛俠哥頓豐功偉業，他的父母因為政治理由不看這份報紙，他只得在街上偷瞄女生手上的漫畫版。就讀南加大期間，鋒頭逐漸竄起的他，擔任電影教授亞瑟‧奈特（Arthur Knight）的助理，也跟年紀比較小的盧卡斯結為好友，是他把法國電影大師高達引進校園，把盧卡斯拉去參加高達的研討會。

　　南加大畢業後，李賓卡特在米高梅（MGM）宣傳電影而闖出名號。當時僱用他的人是麥克‧凱普蘭（Mike Kaplan），《2001》的公關宣傳就是凱普蘭經手，李賓卡特很想知道《2001》為什麼不賣座，他覺得應該要更好才

對，凱普蘭有試圖從基本粉絲族群下手嗎？比方說「世界科幻大會」？凱普蘭嘆氣說道：他就是想這麼做，無奈當時電影尚未完成。於是李賓卡特知道了，如果有機會宣傳一部那麼「阿宅」的電影，他就知道該怎麼做了：「我會打造一個地下秘密結社，我一定會成為破除所有障礙的那個人。」

李賓卡特自畢業後就一直與盧卡斯保持聯絡，替《THX》剪了一個宣傳版，只意思意思收了一百美元。一九七五年，他們兩人再度有了交集。那一年，李賓卡特向環球影業休長假，組裝了一輛拖車替史蒂芬‧史匹柏宣傳《大白鯊》，史上第一部票房超過一億美元的電影。這時的李賓卡特聲望很高（這還說得保守了），另一方面，柯茲和盧卡斯拍完《美國風情畫》之後還保有環球的辦公室，他們找到李賓卡特，盧卡斯跟他在 MCA 黑色高塔──環球高層辦公所在的高聳大樓──長談了三小時。那個週末，李賓卡特把《星際大戰》第三版劇本從頭到尾看過一遍，他心動了，終於出現一部可以讓他把凱普蘭的計畫付諸實現的電影。

一九七五年十一月一接下《星際大戰》行銷總監職務，李賓卡特馬上就興致勃勃想把劇本改編成小說。盧卡斯也想推出小說版，他的律師湯姆‧波拉克（Tom Pollock）打算把改編權拍賣給紐約的出版商，不過李賓卡特很清楚誰才是最適合人選：巴蘭坦圖書公司（Ballantine Books），美國最成功的科幻小說出版商。李賓卡特帶著《星際大戰》去拜訪茱蒂琳‧德瑞（Judy-Lynn Del Rey）──傳奇的科幻小說編輯雷斯特‧德瑞（Lester Dey Rey）的妻子，也是編輯──離開時，李賓卡特不只賣出一本《星戰》改編權，而是五本：兩本小說、兩本「電影誕生過程」書籍、一本日曆。

至於小說操刀人選，盧卡斯第一個想到唐‧葛拉特（Don Glut），在南加大一起鬼混的老朋友。葛拉特致電給盧卡斯，告訴他：「聽說你在拍一部叫做《太空戰爭》（Space Wars）的電影，有什麼我可以做的嗎？」盧卡斯邀請盧卡斯執筆改編成小說，不過也坦承有幾個條件：稿費只有五千美元，沒有版稅，而且福斯堅持要掛盧卡斯的名字，亦即葛拉特只能當影子寫手。葛拉特回答：謝謝邀約，不過，謝謝再聯絡。

德瑞另覓人選，找上通俗科幻作家艾倫‧佛斯特（Alan Dean Foster），

她很喜歡佛斯特的小說《*Icerigger*》，也知道電影《征空雜牌軍》（*Dark Star*）的小說版是出自福斯特之手——更別說還有十本之多的《星艦迷航記》小說版，改編自電視卡通版。佛斯特同意那幾個條件，並且在 ILM 跟盧卡斯簡短見了面，沒話找話講的佛斯特，詢問盧卡斯這部電影結束之後打算做什麼，「我要退休，去拍實驗電影」，盧卡斯回答。

佛斯特的加入，是很自然的結果。他也是看漫畫長大，而且因而影響了他的寫作方式：快速。佛斯特說：「我其實是在看腦袋裡的電影，我之所以寫得很快，是因為我只是把我眼睛所見敘述出來。」《星際大戰》只是一份工作，他不到兩個月就把劇本改寫成小說，以未修改過的第四版為藍本，從「很久很久以前在遙遠的銀河」的開場白開始，他做了一些調整，他覺得「另一個銀河，另一個時空」比較好。他筆下的摩斯艾斯里太空港，是「窮凶惡極與聲名狼藉之輩聚集之淵藪」。很多人認為《星戰》裡的銀河皇帝白卜庭（Palpatine）是佛斯特命名，出現於小說開場白當中，可是佛斯特本人不記得有這回事，他說這個名字很可能是出自盧卡斯的註記。

這本小說本身不差，不過這是《星戰》還處於眾人竊笑階段的遺跡，沒有人站在他身後提醒他：應該要完全脫離地球情境才對。佛斯特加了幾句台詞，現在聽在星戰迷耳裡會很奇怪，例如「他分辨不出班沙獸（Bantha）和貓熊（panda）（Bantha 和 panda 發音近似，所以說分辨不出來）以及「路克的腦袋一團泥濘，就像池塘摻進石油」。他特別提到一種動物，以便可以用上他最愛的喜劇哏之一：「What's a duck?（鴨子是什麼？）」路克問歐比王，引用自馬克思兄弟（Marx Brothers）的電影《椰子》（*Coconuts*），片中格魯喬（Groucho）說「viaduct（高架橋）」，奇科（Chico）聽成「Why a duck?（為什麼是鴨子？）」。

把小說改寫權賣給巴蘭坦圖書之後，李賓卡特為一九七五年十二月那場關鍵的福斯董事會準備資料（就是那場會議核准了《星戰》的預算），接著出發到洛杉磯，把那份簡報帶到福斯的「七六年七六部」行銷大會（這時候福斯仍然打算在一九七六年推出《星際大戰》，是當年七十六部電影之一）。大會上的戲院老闆根本不在乎《星際大戰》，「那些老闆叼著大雪茄，

嘴裡咒罵一堆，聽得我都煩了」，李賓卡特回憶，「不過跟他們來的年輕人倒是很喜歡。」他請那些年輕人吃晚餐，保持聯絡。他的地下秘密結社就要起步了。

另一個在電影推出之前把年輕人釣上鉤的方式是：透過漫畫。再一次，李賓卡特讓漫畫成真。他費盡力氣才取得跟「漫威漫畫」（Marvel Comics）見面的機會，發行人史丹・李（Stan Lee）不接他的電話，不過愛德華・桑默讓事情起了個頭，安排李賓卡特跟總編輯洛伊・湯馬斯（Roy Thomas）見面，湯馬斯剛把艾德溫・阿諾德的《格列法瓊斯中尉的火星假期》改編成漫畫版，他堅持他也可以改編《星際大戰》，並且約好讓李賓卡特跟史丹見個面。

李賓卡特跟漫威談定的協議在當時很罕見。一般來說，一部電影的漫畫改編會刊登一到兩期，李賓卡特卻堅持至少要五期，其中兩期必須在電影上映之前刊出，史丹・李的答覆是：可以，不過盧卡斯影業拿不到任何一毛版稅，除非當期銷售量達到十萬本。當時，漫威最暢銷的《蜘蛛人》每期賣二十八萬本。李賓卡特說：「我一點也不擔心，反正要嘛漫畫策略奏效，沒效也無所謂。」而在福斯內部，「他們認為我是全世界最大的笨蛋」，他說，不是因為十萬本條款，而是因為他們根本沒有人在乎漫畫，漫畫跟把觀眾帶進電影院有什麼關係？等到第一期漫畫上架，銷售量未達十萬本，那些抱持懷疑態度的人就更篤定了。

儘管如此，李賓卡特仍然繼續對自己的策略下重注。當時他在加州大學聖地牙哥分校擔任兼任講師，教電影，班上有個學生幾年前發起了一個漫畫大會，名稱很缺乏想像力，就叫做「漫畫展」（Comic-Con），於是，李賓卡特參加了一九七六年的聖地牙哥漫畫展，準備做一件這個漫畫展前所未見的事：介紹一部即將上檔的電影。

如今，聖地牙哥漫畫展到處可見好萊塢電影公司和電視公司兜售自家商品，大家普遍認為，展覽群眾的接受與否，會決定一部電影的命運，即使只跟科幻、超級英雄、幻想、恐怖沾得上一點點邊也一樣。電影公司會密切注意各大專題討論小組得參與人數，如果人數不踴躍，宣傳人員就慘

了。當我告訴李賓卡特我要去參觀生平首次的聖地牙哥漫畫展，他對我此行即將獲得的體驗感到抱歉，他說：「現在的漫畫展場面把我嚇壞了，而這一切都因我而起。」

不過，李賓卡特當年在漫畫展上的介紹，跟你現在看到的情況完全不一樣。他播放幻燈片、描述電影裡的故事和角色，沒有賣關子的廣告片，也沒有預告片，特效甚至距離完成還遠得很，明星沒有現身，在場觀眾有兩百人左右，他拿海報去賣，一張 1.75 美元，不過整疊海報一直好端端地擺在攤位桌子上。

不過，李賓卡特仍然堅持繼續。他跑到聖費爾南多谷（San Fernando Valley）參加「科幻與幻想協會」（Science Fiction and Fantasy Society）大會，遭到一位成名作家嗆聲他竟然膽敢來此推銷電影。「在場學生都同意他的說法」，李賓卡特回憶，「年紀比較大的作家都認為我是不入流的推銷員。」九月，他飛到堪薩斯州，參加第三十四屆「世界科幻大會」（World Science Fiction Convention），就在共和黨剛剛舉行總統候選人提名大會的飯店，經過跟雷根州長打得鼻青臉腫的黨內出選之後，再度提名現任總統傑拉爾德・福特（Gerald Ford）。這次同行的人有漢米爾和柯茲，還有一大堆電影戲服，只是在這裡還是遭到質疑與誤解。從未見過有人來此推銷電影的大會主辦單位，費了一番口舌才答應李賓卡特秀出戲服。

李賓卡特認真研讀太空科幻歷史、去找科幻雜誌談、去研究《星艦迷航記》為何有這麼死忠的粉絲（他自己並不是星艦迷），不過，他的行銷計畫告訴他，要充滿敬意地避開星艦迷圈子，以免他們會因為片名太相近而群起反對這部突然冒出來的電影。不過，即使沒有鎖定星艦族群，李賓卡特還是密切注意科幻圈逐漸醞釀擴大的耳語。

佛斯特操刀的小說名為《星際大戰：路克天行者歷險記》（*Star Wars：From the Adventures of Luke Skywalker*），一九七六年十二月出版，比電影早半年推出，之所以會有這樣的結果，是因為電影上映日期從耶誕節延後到五月，不過，小說仍依照原訂日期上市，不跟隨電影延後，是李賓卡特的主意：這樣一來，這個故事可以提早散佈到科幻迷手上，最多可傳到二十

萬人手上（這本小說的首刷印量），然後讓他們再把故事傳給朋友。以平裝版推出的小說（以馬魁里的繪稿為封面，非常吸睛），立刻登上暢銷書榜，到二月就銷售一空。奇怪的是，德瑞當時並不想趁勢再版，不過李賓卡特讓小說成功登上《洛杉磯時報》連載。這本小說的成功，給 ILM 的士氣打了一劑強心針，當時特效團隊仍然疲於奔命，左支右絀地要重現佛斯特不經意形容的畫面。

隨著五月二十五日上映日期逐漸逼近，李賓卡特的地下秘密結社（包括這本小說的大眾市場讀者）也逐漸成長壯大。星期三首映之前的週五，他特別在福斯為《綜藝》雜誌（Variety）影評舉辦了一場試映會，同時也邀請二十位大學年紀年輕人觀賞，影評指控李賓卡特企圖安排一群年輕人啦啦隊來左右他的觀影感想，不過他完全搞錯了。那群年輕人是為了啟動一項電話網路行銷而來，他們即將瘋狂打電話給散佈全國各地的年輕人，訴說他們剛剛看到的電影有多麼不可思議。

全美各地只有三十二家電影院即將播映《星際大戰》，不過，拜李賓卡特的秘密結社之賜，其中至少有一家來頭不小：可容納一千三百五十個座位的舊金山冠冕戲院（Coronet），以擁有全市最佳投影設備與音響品質著稱。蓋瑞・梅爾（Gary Meyer）當時負責替冠冕戲院以及聯美公司的次級戲院「亞歷山卓」（Alexandria）排定上檔影片，梅爾對李賓卡特的宣傳很感興趣，某一天晚餐席間，他向在座的福斯發行主管談到這部新的熱門電影：《星際大戰》。

那位主管一臉懷疑，因為他聽到的《星際大戰》傳言是：福斯董事會看到睡著，這部電影會被束之高閣。他極力勸說梅爾：你會把《午夜情挑》安排在冠冕戲院，《星際大戰》安排在次佳戲院吧？「噢，沒錯」，梅爾回答，當場決定把《星際大戰》安排在冠冕戲院上映。

第十一章
第一卷帶子

傑洛米・布洛克（Jeremy Bullock），即「原版波巴・費特」，在歐洲第二次星戰大會上和兩個導航機器人合影。

來源：克里斯・泰勒

　　對於舊金山而言，一九七七年五月二十五日是另一個大日子。就在這一天，短暫的春意被太平洋的霧氣蓋過——早在一個世紀之前，馬克・吐溫也曾在這種霧氣中發抖。

　　在一份售兩毛錢的《舊金山紀事報》上，新聞內容就跟天氣一樣教人沮喪：昨晚有一架貨機在奧克蘭機場爆炸，導致地勤工人兩死八傷，在頭

版占了一小塊版面。荷蘭的恐怖分子仍然挾持一百輛十名孩童，又占掉一小塊部位。頭版的其餘部位也是壞消息——陶氏（Dow）化學公司在十六個月內要關閉公司的低層樓層。前總統尼克森（Nixon）連續第五個晚上上電視，繼續跟英國訪談者大衛‧佛洛斯特（David Frost）瞎扯淡。

《舊金山紀事報》的讀者們這時早就忘了尼克森任內的水門事件。他們也很想忘掉兩年前結束的越戰，只是即使在一九七七年，戰爭的印記依然無所不在；《舊金山紀事報》報導五角大廈正在用火車把一批橙劑——用於越戰的落葉劑——運到美國另一邊，以便在太平洋燒掉（官員表示處理過程絕對無害）。此外有篇短文提到政府剛剛測試了核燃料運輸容器的安全性，拿一輛火車用八十二英哩的時速衝撞它。很多年之後人們才會曉得，那一天在內華達州也有一枚新核彈做了地下核爆測試。

這些報導都沒能奪下令人垂涎的頭條版面——報導是關於去拉斯維加斯舉行婚禮，這件事顯然蔚為新潮流。它說，光是一九七七年就有多得嚇人的一萬五千對新人會在拉斯維加斯成婚，甚至不需要做血緣測試。「他們多數人可以得到免費的披薩，」報導說，並說他們能拿到「一捲五分錢條、《讀者文摘》優惠券和一包有樟樹香味的女性下體清洗液。」

核彈、尼克森、恐怖分子、爆炸、化學公司、賭場婚禮。誰還會想要深入了解這些報導呢？

假如讀者有耐性翻到第五十一版，就會看到今日的一小條愉快新聞。評論人約翰‧華瑟曼（John Wasserman）——以評論現場成人秀而出名的一位當地老字號人物——寫了一篇標題簡略的報導〈魔幻之旅：星際大戰〉（Star Wars: Magic Ride），說有位本地製片人的新片會在城內上映。這部電影被自家製片商貶得一文不值，甚至拿不到首映的正式排場。

華瑟曼的評論興奮至極：「隨著《星際大戰》今日在冠冕（Coronet）戲院首映，導演兼編劇喬治‧盧卡斯盛大重返大螢幕，」他寫道。他也說，《星際大戰》是「今年最令人興奮的大作——不論對戲院或者電影產業皆然。這是《二〇〇一太空漫遊》（2001: A Space Odyssey）以來最驚人的視覺饗宴，然而在其範圍和領域內卻又有著迷人的人性。」

假如這些賣點還不夠，華瑟曼描述本片是「不論孩童、青少年或我們年紀更大的人都能接受的電影……這是一部現代性的《星際爭霸戰》(*Star Trek*)[34] 和時髦版的《外太空一九九九年》(*Space: 1999*)，能讓我們的想像力有如魔毯翱翔。」華瑟曼甚至說電影端出了自信滿滿的訊息：

在本片中，你唯一聽得見的盧卡斯訓誡——想當然是對你低聲呢喃的——告訴我們人是人，動物是動物，你不論探索到多深或多淺都沒有差別。上帝在本片中化身為原力（The Force），感情能擊敗算計，良善能征服邪惡——雖然過程中必有犧牲——而愛將能令我們團結。《星際大戰》是最為稀罕的產物：這是一部放眼宇宙（請原諒我用了雙關語）的人都會熱愛的藝術傑作。我們每個人心中都有個孩子，夢想著能身懷魔力、展開神奇的冒險……要是《星際大戰》沒有拿下至少半打奧斯卡金像獎提名，我就把我的武技獸（Wookiee）吃了。

當《舊金山紀事報》的讀者翻過華瑟曼的評論，思索著自己剛才到底吞下什麼詭異字句時，就會翻到一面全版廣告，正是這部名稱怪異的電影。廣告以漂亮的法蘭克・法拉捷特（Frank Frazetta）藝術風格呈現，可見一位開著前襟的年輕人舉著某種光束劍，旁邊是個拿槍的年輕女人，背後則是一張臉的鬼魅幻影，看起來活像日本武士、野狼和防毒面具的混和體。

所以就是這樣：「今年最令人興奮的大作」。電影會在城內最好的戲院獨家放映，正是躲開濃霧的好方式。冠冕戲院的第一場會在早上十點四十五分開演。反正，除了三美元票價以外有什麼好損失的？誰不會起碼來試試看呢？

※

34 註：一般來說會用第一部長篇電影「星艦迷航記」的名字通稱整個 Star Trek 系列；但原始影集系列台譯《星際爭霸戰》，以下沿用之。

當年華納兄弟公司從盧卡斯手裡搶走《THX1138》的控制權時，製片商裡的「年輕觀眾專家」佛列德·溫特勞勃（Fred Weintraub）就給了這位年輕導演一個忠告。「如果你能在頭十分鐘抓住觀眾的心，」他說。「他們就能原諒任何事情。」這十分鐘，差不多就是電影第一卷底片的內容，可以決定電影的勝敗——特別是《THX1138》和《星際大戰》這樣的電影，它們要求觀眾大膽投注信心。

盧卡斯討厭溫特勞勃，畢竟他痛恨製片商的所有干預，可是他在其餘生涯裡還是聽從了溫特勞勃的格言。《美國風情畫》（*American Graffiti*）的故事背景就是在前十分鐘裡表達完畢，而《星際大戰》的頭十分鐘所交代的內容——唔，可以說已經超越了到這年為止的任何電影。就在這短短的十分鐘裡，電影贏得了世界各地心存懷疑的觀眾的心，使它跟它的創造者在電影史上搏得一席之地。

《星際大戰》的第一捲帶子非常重要——但是它的幕後推手有很多是喬治·盧卡斯以外的人。這是個實際範例，顯示製作電影的基礎建立在集體努力上，且這種努力往往會持續個好幾十年。就拿五月二十五日早上到冠冕戲院看首場的觀眾來說吧：他們看完《太空英雄鴨》（*Duck Dodgers*）卡通之後，碰上的第一個東西是二十世紀福斯公司的序曲，響亮的降 B 大調小鼓和號角聲持續五秒鐘。這首序曲早在一九三三年由多產的配樂家艾佛列德·紐曼（Alfred Newman）譜寫，這人是詞曲作家歐文·柏林（Irving Berlin）和作曲家喬治·蓋希文（George Gershwin）的朋友。福斯在一九五〇年代推出 CinemaScope 寬螢幕劇院格式時，序曲也配合增加長度。這首曲子到了一九七七年已經無人使用，但是喬治·盧卡斯很喜歡紐曼的作品，要求能否在《星際大戰》開頭重新使用。如果你要計分的話，紐曼和盧卡斯至此各得一分。

對好幾個世代的孩子們來說，這首序曲並不代表二十世紀福斯公司，而是代表《星際大戰》。原本在五〇年代延伸的序曲片段，這回伴隨盧卡斯影業的商標播出來；許多觀眾誤以為那部分是盧卡斯影業的獨立序曲。儘管序曲技術上不算電影的一部分，它卻太常跟《星際大戰》聯想在一起，

使得約翰・威廉斯（John Williams）在一九八○年重新錄製了序曲，並放在每一份《星際大戰》電影原聲帶的開頭。[35]

石破天驚的商標與開場

　　序曲放完之後，螢幕轉成無聲的漆黑。接著十個小寫英文字冒出來，用冷靜的藍色顯示：

很久以前，在遙遠的銀河系裡⋯⋯（A long time ago, in a galaxy far, far away⋯）

　　這句話出自盧卡斯之手，也由他親自編輯：原本土裡土氣的附加語「一場驚人冒險便在這裡登場」於第四版草稿中刪除。電影史上沒有其他片頭字幕會被人們如此廣泛引用，也沒有其他十二個字比它重要。披頭詩人艾倫・金斯堡（Allen Ginsberg）在科羅拉多州的一間戲院看這部電影，大聲對同伴說：「感謝老天，這下我不必擔心了。」

　　這句開場白是個革命性的陳述──可是為什麼呢？姑且不提把我們拉進說故事時間的童話式抑揚頓挫，請先考慮一件事：這正是所有史詩幻想打從一開始就得給你的東西──這個設定擺在超脫現實的時空中，告訴你說放心吧，不必試著把你看到的東西跟你的地球現實連結起來，因為這種關聯不存在。這不是《浩劫餘生》（*Planet of the Apes*）[36]，放到最後一捲帶子時不會殺出一座自由女神像和超展開。過去沒有其他電影會如此公然地跟現實一刀兩斷；將來除了《星際大戰》的續集，其他電影除非模仿它，否則做不到相同的效果。

35　註：多年之後，當盧卡斯影業賣給迪士尼時，影迷想到《星際大戰七部曲》的福斯公司序曲很可能會被換成小木偶主題曲〈當你對著星星許願〉（When You Wish Upon a Star），使得網路上哀鴻遍野。

36　註：一九六八年電影，二○○○年重拍為《決戰猩球》。在原版電影中，智慧猿人統治的星球其實是經歷過核戰浩劫的地球；片末出現了半埋在海灘邊的自由女神像，揭示了這個可怕的事實。

　　這十個單純得完美的字，讓許多人無法想像這部電影在上映前趕工得多麼匆促。艾倫‧狄恩‧佛斯特（Alan Dean Foster）執筆的《星際大戰》小說版的開頭（「在另一個銀河、另一個時空」）就不完全一樣──這句或許能把我們擺進未來，而不是安安穩穩地使故事跟歷史脫鉤。福斯公司無法理解這一點：在它替《星際大戰》製作的預告中，開場便說「在太空中的某處，這些都有可能正在發生」。

　　這十個字在螢幕上出現不多不少正好五秒，長得足以讓普通觀眾納悶：這不是應該是科幻片嗎？科幻片不都是放在未來嗎？這是哪門子玩意兒──

　　轟！你這輩子看過最大的電影標誌填滿整個螢幕，黃色輪廓直接擠過畫面上下邊緣，顏色故意和前面十個字的藍色構成對比。伴隨這個標誌的是一陣爆炸性的管弦樂，和福斯公司的序曲一樣採降 B 大調。這兩樣都是盧卡斯擺進去的，卻都不是他本人的作品。我們下面就來深入說明。

　　螢幕上的標誌，理論上是出自老牌商標設計師丹‧派瑞（Dan Perri）之手，也就是人們在戲院招牌和多數印刷廣告上會看見的那個，一個填滿星星、採透視法的「星際大戰」字樣。可是放在第一卷帶子裡的標題卻是用迂迴得多的方式做出來的。在一九七六年末，福斯公司需要做一份宣傳小冊發給戲院老闆，於是找上一間名為賽尼哲廣告（Seiniger Advertising）的洛杉磯經紀商，這間公司素以製作電影海報聞名。賽尼哲公司把差事交給最新的藝術總監，二十一歲的蘇西‧萊斯（Suzy Rice），她才剛剛離開《滾石雜誌》的職位。

　　萊斯發現自己來到了洛杉磯凡奈斯區的 ILM（光影魔幻工業）公司，被帶去參觀太空船的模型，並在盧卡斯的辦公室見到本人。盧卡斯首先讓萊斯理解到，這件工作必須用多麼快的速度完成；其次，盧卡斯希望用電影標誌震撼觀眾，說要「足以跟 AT ＆ T 的商標媲美」。他的最後要求則是希望標誌看起來「非常法西斯化」，這用詞害萊斯日後轉述故事時老是被搞得很頭痛。萊斯碰巧讀過一本關於德文字體設計的書，想到一致性的概念。她選擇了修改過的 Helvetica Black 字體，然後把每個字壓扁，做成黑底白輪

廓字。

　　盧卡斯第二次和年輕的藝術總監開會時，他說這個結果看起來像「TAR
WAR」。於是萊斯把開頭的 S 和 T、結尾的 R 和 S 連起來，這個設計在第
三次開會時得到盧卡斯的批准。到了第四次開會──趁著盧卡斯替酒吧補
拍戲分的空檔，替她開門的還是那個綠色外星人葛利多（Greedo），用一根
吸管抽菸──電影宣傳小冊就此拍板定案。

　　幾天後，蓋瑞・克茲（Gary Kurtz）打電話給萊斯，說他們也打算在電
影主標題使用她設計的標誌，只是會改用更扁的 W（她的原版有尖角）。
他們原本在開場字幕試用過派瑞的標誌，然後試用她的。結果克茲說：「哇
賽。」

　　效果確實教人驚嘆：看起來就像全世界最熱門的搖滾樂團標誌，好像
《星際大戰》不是太空幻想電影，而是下一個「齊柏林飛船」。他們沒有像
原本使用派瑞的標誌時計畫的那樣，把電影標題放在捲動字幕的頂端──
萊斯的標誌會迅速抽進星空，彷彿是在下戰帖，看你敢不敢追上去。

　　萊斯就像許多實際參與過《星際大戰》製作的人，下半輩子生涯都得
承擔成名的壓力。「很多人都期望我能把他們的案子化腐朽為神奇。」她
說。她接下來數十年都能到處看見自己的設計，印在運動衫、帽子、午餐
盒跟每一樣《星際大戰》周邊商品上，走到天涯海角都會出現在視線內。
萊斯至今還是很喜歡星戰電影系列，也看過每一部電影；僅管她沒有商標
的所有權，且身為外部雇聘者，名字甚至沒有掛在製作名單裡，她仍然樂
觀其成。她說，她真正熱愛的是那個標誌代表的意義，而不是勞動本身。

　　至於開場音樂的貢獻，則和商標完全不同，受到了廣泛的認可。作曲
家約翰・威廉斯的《星際大戰》進行曲（別跟一九八〇年才問世的《帝國
進行曲》搞混了）經常被票選為電影史上最偉大的主題曲。威廉斯是在一九
七五年由史蒂芬・史匹柏介紹給盧卡斯的，就在《大白鯊》上映前不久；那
部電影的不祥主題敲定了盧卡斯和威廉斯的合作。盧卡斯很清楚，他想要
替他的太空史詩尋找舊好萊塢式的音樂，風格誇張又以銅管樂器為主──
比如《飛俠哥頓》影集就會使用非常浪漫、一九三〇年代風格的配樂。既

然畫面會很瘋狂，音樂就得把你綁在熟悉的情緒上。盧卡斯收集的臨時音樂片段中，開場用的是英國作曲家古斯塔夫·霍爾斯特（Gustav Holst）氣氛不祥的〈火星，戰爭之神〉（*Mars, Bringer of War*）；盧卡斯唯一的要求是在開場字幕捲動時「敲出響徹天際的鼓聲」。威廉斯不只照辦，還做得比原本要求的多上更多。

威廉斯在兩個月時間裡──一九七七年的一月和二月──替整部片譜寫好配樂，並在三月的幾天內指揮倫敦交響樂團錄音。盧卡斯稍後說，配樂是電影裡唯一超越他期望的東西。興高采烈的盧卡斯花了半個小時在電話上放錄音給史匹柏聽。史匹柏心碎不已，因為威廉斯還得替他譜《第三類接觸》（*Close Encounters of the Third Kind*）的音樂，但聽起來盧卡斯已經把威廉斯的最佳作品逼出來了。**某方面而言史匹柏沒有說錯；影迷經常將威廉斯的配樂尊為《星際大戰》的「氧氣」，這個說法是雷夫·麥魁里（Ralph McQuarrie）的合作同事保羅·巴特曼（Paul Bateman）發明的。**

威廉斯何以在這麼短的時間內寫出如此經典的音樂呢？答案似乎是一部分出自天才，一部分則是靠著模仿。威廉斯經常說他虧欠於一九三○和四○年代電影的作曲家，特別是《星際大戰》主題曲跟一九四二年劇情片《金石盟》（*Kings Row*）──也就是讓未來美國總統隆納·雷根展開演藝之路的電影──的主題有著共通性。

當然，我們今日很少會聽說這些影響來源；你沒有辦法把《星際大戰》主題曲或原聲帶的其餘部位跟《星際大戰》的視覺畫面分割開來。在世界任一個角落的電視上擷取三十秒跟《星際大戰》系列有關的片段，你就會看見一群雜湊的影像（光劍、太空船、生物、機器人、士兵）配著威廉斯的主題曲播出。這個自信十足、翱翔高飛的主題，不管是配上任何畫面，都能帶來樂觀和即將展開冒險的感受，就像《班尼·希爾秀》（*Benny Hill*）的主題曲〈Yakety Sax〉能讓任何影片很爆笑。把霍爾斯特充滿威脅感的小調換成豐沛的大調，這點完全是威廉斯的主意。（如果有讀者現在腦袋裡還沒自動放起主題曲的，就舉個手吧。）

冠冕戲院的觀眾接下來會看到：開頭捲動字幕。在一九七七年的版

本，這段字幕直接跟著《星際大戰》標誌出現，中間沒有插入片名。電影直到一九八一年重新上映時才加入「四部曲：曙光乍現」（*Episode IV: A New Hope*）[37] 的標題。

《星際大戰》標題的分離性質和發行順序，經常會令普通觀眾困惑，而影迷們直到今日也仍在辯論，一九八〇年起命名的「五部曲」是否反映了盧卡斯在一九七七年的真正意圖。盧卡斯近年來宣稱，他其實一直以來就想讓電影以「四部曲」開場，可是他不是說自己「怯場」就是「福斯公司不讓我這樣」。書面證據則指向相反的方向：拍攝劇本稱呼電影為《路克・天行者冒險首部曲》（*Episode One of the Adventure of Luke Skywalker*），而盧卡斯對福斯公司取得談判優勢之後，他寫的《帝國大反擊》（*The Empire Strikes Back*）第一版草稿也稱之為《星際大戰第二集》。

蓋瑞・克茲相信盧卡斯的說法，不過也堅持這個概念遠比盧卡斯本人記得的還要含糊。「我們當時好玩地考慮叫它第三、第四或第五部曲——總之就是放在中間，」克茲回憶。「我們太想要讓它變得像《飛俠哥頓》，判斷力有點被蒙蔽了。」換句話說，他和盧卡斯想要「捕捉」一個影集正播到一半的「感覺」，可是從來沒有明定這是第幾集。「福斯公司痛恨這種概念，」克茲說。「事實上他們也沒有錯。我們當時以為這招很聰明，可是那時候其實沒有聰明到哪去。要是你去看一部宣傳中的新電影，結果上面說是『第三部曲』，你就會說：『搞啥啊？』」

撇開編號問題不談，盧卡斯在所有重寫劇本的過程中歪打正著，做對了一件事：《星際大戰》仍然是說故事的最佳典範之一，證明了講故事要從中間開始。（實際上剛好也是這樣：盧卡斯的六部曲史詩就是從正中間開始的。）此外福斯公司的主管抱怨孩子們不會讀電影開頭的任何捲動字幕，盧卡斯便當著他們的面堅持要保留。他說，孩子們現在總該學著讀了吧。

在《星際大戰》標誌後面跟著掃過螢幕的文字，只有一部分是盧卡斯的功勞。其他功勞來自一對難以想像的組合：導演布萊恩・狄帕瑪（Brian

37 註：較舊的版本翻譯為「新希望」。

De Palma），以及稍後成為《時代雜誌》影評的製片人傑・柯克斯（Jay Cocks）。盧卡斯在一九七七年給這兩人看了尚未剪輯完成的《星際大戰》，在場還有一整屋子的其他朋友。在事後的晚餐上，史匹柏宣稱這部片會大紅大紫，向來尖酸刻薄的狄帕瑪——他在《星際大戰》演員試鏡時的大半時間也坐在一旁，替他的電影《魔女嘉莉》（Carrie）物色演員——卻公開嘲諷盧卡斯：「這堆原力狗屁是什麼東西？為什麼人被槍打到不會流血？」狄帕瑪事後提議和解，這也許是盧卡斯的妻子瑪西亞（Marcia）的主意，因為她知道盧卡斯非常敬重狄帕瑪：狄帕瑪願意幫忙改寫捲動字幕的內容。

　　盧卡斯深受打擊，可是也同意了：開場字幕在四個草稿版本裡都太冗長，死線又近在眉梢。他模仿《飛俠哥頓》風格的長篇大論介紹，很顯然沒有辦法被觀眾理解。狄帕瑪隔天坐下來，傑・柯克斯負責用打字機，做出來的成果便是一個實際範例，展示了編輯的威力。對於盧卡斯版本的字幕，以下是我這樣的校稿編輯可能會有的反應：

　　這是個銀河內戰的時代。〔多餘：我們已經被告知是在遙遠的銀河系了。此外「內戰」是否為複數？整段文字只有提過一次。〕一個英勇的地下自由鬥士同盟挺身挑戰令人敬畏的銀河帝國的暴政與壓迫。〔太多啦啦隊口號跟社論了。這是什麼，政治宣傳電影嗎？我們先決定好要挺誰吧。還有「令人敬畏的」這個詞會帶來一種不同的、正面的意涵——最好在這段脈絡裡省略。〕

　　反抗軍船艦從藏身於銀河億萬顆星辰中的祕密堡壘出擊，〔又是多餘：我們已經知道銀河有多大了。而且是堡壘與否很重要嗎？用這種方式影射《戰國英豪》[38]似乎太深奧了。〕首次擊敗強大的帝國星際艦隊。〔我們透過定義不是應該要曉得，帝國會比反抗軍更強嗎？〕帝國唯恐下一次戰敗將使另外一千星系投入反抗軍陣營，使帝國永遠失去銀河控制權。〔為什麼這個強大無比的帝國突然改採守勢？假如銀河有億萬顆星，少一千

38　註：《戰國英豪》（隱し砦の三悪人），英文片名《The Hidden Fortress》（祕密堡壘），是黑澤明的一九五八年電影。《星際大戰》的劇情跟開頭字幕受到這部片的影響。

顆有什麼差別？你又幹嘛逼我看電影時學算數？〕

　　為一勞永逸殲滅反抗軍〔多餘：被殲滅的東西就已經殲滅了〕，帝國興建了一座邪惡的新型戰鬥太空站。〔也許應該在這裡提到名字？〕其火力之強，足以摧毀整個行星；假如它得以完工，將會替自由鬥士領袖們帶來明確的末日。〔我們現在還是沒有介紹到這些鬥士領袖；莉亞公主（Princess Leia）如何？C-3PO 在電影開頭的幾分鐘內就會提到她啊。何況電影開場就是一艘船載著偷來的戰鬥太空站藍圖，很多劇情都從這裡發展。在這裡解釋這些事情可以加深危機感。〕

　　狄帕瑪和傑‧柯克斯的編輯成果，就是今日留下來的捲動字幕。這是簡約單純的四句話，把你想要知道的東西講得一清二楚，沒有多浪費半個字：

這是內戰的時代。
反抗軍利用祕密基地對付邪惡的銀河帝國，並獲得第一場勝利。
反抗軍諜報員在這場戰鬥中竊取到帝國利器死星（Death Star）的藍圖，這座裝甲太空站火力之強，足以摧毀整個行星。
莉亞公主帶藍圖火速返航，希望能拯救銀河、恢復自由，但帝國的爪牙緊追不捨⋯⋯

　　新字幕讓觀眾有了心理準備，期待螢幕上會出現一艘太空船──可是即使有這種撩人的念頭，觀眾讀完後還是有可能坐立不安，而這份精簡版的字幕也需要寶貴的一分二十秒才能捲過螢幕、消失在太空中。只剩八分鐘可以讓人大開眼界了。

　　為了彌補損失的時間，盧卡斯做了一件非常不尋常的事：他決定拿掉電影的開場製作名單。這個決策在當時令人非常訝異，活像是自我貶低，而且也害他槓上導演工會和編劇工會。你不會知道這部電影是誰導的，除非你透過「盧卡斯影業」直覺想到對象。但是盧卡斯堅決捍衛他的童話故事計畫的第四道城牆。

　　在一九七七年以前，沒有放開頭製作名單的電影用一隻手就數得完，而且全是某種形式的遠見電影。第一個是迪士尼的《幻想曲》（*Fantasia*, 1940），然後是《大國民》（*Citizen Kane*, 1941）和《西城故事》（*West Side Story*, 1961）。一九七〇年代比較常見的做法是在電影開場片段中疊上製作名單；在塞吉歐‧李昂尼（Sergio Leone）節奏緩慢的經典作品《狂沙十萬里》（*Once Upon a Time in the West*, 1969）中，他加入了破紀錄的十五分鐘製作名單。盧卡斯打破這種風氣，確實應該再得一分。

　　所以捲動字幕達成了任務，至少對於會閱讀的觀眾是如此。（至於其他被配樂震得飄飄然的人，這些字也有可能只是在對他們說「好讚好酷好炫」。）我們等著看見一艘太空船載著莉亞公主和偷來的藍圖，結果盧卡斯先把鏡頭拉到一顆、兩顆衛星，然後出現一顆沙漠行星的漂亮冷光弧線。（雷夫‧麥魁里的背景繪景畫得一分。）我們的眼睛會在這裡停二十秒──跟接下來發生的事比起來，這是非常長的停頓。倫敦交響樂團在鏡頭轉動時的停頓就短得多──它先以最弱音讚頌天堂之美，接著當觀眾的眼睛盯著沙漠星球時，樂團便切入黑暗樂段，把這二十秒的多數時間用來暗示螢幕上即將到來的不祥末日。

　　最後它出現了，全片的第一個特效鏡頭，或許也是電影特效史上最具開創性的特效：小小的坦地夫四號（Tantive IV）被一艘龐大的帝國滅星者（Imperial Star Destroyer）戰艦追逐，並且還擊砲火。觀眾的視角貼近滅星者的下方船身，所有人都指出這艘船似乎延伸到永無止盡，一直到看見引擎為止。

　　事實上滅星者掠過的鏡頭只維持了十三秒──比普通電視廣告的一半還短。但是到了這十三秒的結尾，電影已經有效建立起帝國的強大感，反抗軍則是多麼寡不敵眾。（最棒的笑料來自影集《蓋酷家庭》的〈藍色豐收〉（Blue Harvest）惡搞秀──他們把滅星者想像成一輛太空休旅車，在船尾貼上「布希／錢尼」的貼紙。[39]）

39 註：藍色豐收是六部曲《絕地大反攻》（*Return of the Jedi*）拍攝時使用的假片名。

ILM 知道這是電影到目前為止最重要的鏡頭，對於他們那台東拼西湊、以電腦控制的戴斯卓攝影機（Dykstraflex）也是最大的考驗。要是設備出錯，要是滅星者看起來有絲毫的晃動，視覺幻象就會被打破了，觀眾飄在空中的不可置信感也會毀於一旦，說不定在整部片裡都毀了。就像《星際大戰》的多半部分，這段特效一直在天才跟笑柄之間搖擺。「我們得讓七到八個前提成真，才能讓這全部的東西產生作用。」約翰・戴斯卓（John Dykstra）如此形容以他命名的攝影機。這也是為什麼盧卡斯在電影開拍之後造訪 ILM，結果發現他們只拍好一個鏡頭，差點沒心臟病發作；這間剛成立的公司把所有時間金錢投入在研發上，學習怎麼照正確順序按按鈕和設定馬達動作。

坦地夫四號是 ILM 完成的最後一個模型，這表示第一艘出現在螢幕上的船必須顯得最專業。現實中的模型有六呎長——比在鏡頭中追著它跑的龐大滅星者的模型還大一倍。盧卡斯希望造一艘大得多的滅星者來配合，但是 ILM 說服他時間不夠，況且也沒有需要這樣——靠光學錯覺和戴斯卓攝影機就夠了。不過他們還是花了兩個禮拜給滅星者加裝飾，好討星戰之父的歡心。

成功抓住觀眾的情節與內容

ILM 的首席攝影師理查・艾德朗（Richard Edlund）承認，他很怕冠冕戲院的觀眾會有人跳起來大叫「那是模型！」並因此擔心到失眠。沒想到冠冕戲院的觀眾大聲歡呼。這幅史無前例的景象在世界各地一再上演：人們因為一段十三秒的鏡頭而高聲喝采。在伊利諾州的香檳市，一位名為提摩西・桑（Timothy Zahn）的物理博士生因為這個片段而成為終生影迷——稍後更成為全球最知名的《星際大戰》作家。在洛杉磯，有位二十一歲卡車駕駛一直夢想著做出這種太空船模型；他被這個鏡頭氣到不行，滿腦子都在想盧卡斯是怎麼辦到的，最後辭職和進入電影產業全職工作。**這人的名字是詹姆斯・卡麥隆（James Cameron），日後會執導兩部塞滿視覺特效、**

票房足以跟《星際大戰》媲美的電影：《鐵達尼號》（*Titanic*）和《阿凡達》（*Avatar*）。

　　鏡頭接下來短暫轉過來拍滅星者的正面，然後短暫帶過坦地夫四號被雷射砲命中的爆炸，接著就切到 C-3PO 和 R2-D2 走過走廊的畫面。這兩位機器人的設計得感謝雷夫・麥魁里，他從《大都會》和《魂斷天外天》（*Silent Running*）汲取了靈感。但是 C-3PO 的聲音貢獻來自安東尼・丹尼爾（Anthony Daniels）；他那神經質的英國管家口吻根本不是盧卡斯原本對這金色機器人的打算。盧卡斯在美國找過兩打配音演員，想要找他寫劇本時設想的低俗二手車推銷員，可是沒有人比得上丹尼爾那停停頓頓、大驚小怪的舉動。最後丹尼爾甚至被邀來灌錄自己的台詞。R2 的嗶嗶啵啵聲則是拜班・伯特（Ben Burtt）之賜，他拿自己的聲音輸入合成器，讓這個垃圾桶機器人有了嬰兒牙牙學語般的叨唸。

　　鏡頭在機器人之間切換，然後很快帶過坦地夫四號被吸進滅星者肚子的畫面，反抗軍士兵則在一條走廊的盡頭等著敵軍登艦。沒有人開口說話，但是我們能透過特寫鏡頭看見他們焦急的表情，還有對音效做出反應。人們經常會忽視一點：有特寫鏡頭的臨時演員似乎都不年輕，顯然都是太空老兵，可是連他們也對接下來的事情感到害怕。他們不發一語，便在我們腦中填補了故事的背景。

　　這段場景繼續以無對話的方式持續一分鐘左右，有效地建立起緊張感。這是盧卡斯在倫敦發了瘋似的進行最後趕工時拍出來的片段，當時他還把劇組分成三組同時作業。這段甚至用三個不同的攝影機角度拍了幾分鐘，以便在剪輯階段能有更多素材可以選擇。

　　我們此刻在螢幕上看見的片段，已經是盧卡斯的全部資源壓榨到極限的結果，只能勉強維持住故事的幻象——接下來兩個小時也是如此[40]。這段鏡頭能如此天衣無縫地整合起來，已經稱得上是奇蹟了——我們就這一點而言，應該給盧卡斯的剪輯團隊一分。

40　註：光是為了拍攝這個片段，克茲還得拜託艾倫・賴德（Alan Ladd）或賴迪（Laddie）多給五萬美元。

電影剪輯者理查・周（Richard Chew）、保羅・希區（Paul Hirsch）、想當然還有瑪西亞・盧卡斯，得用上所有剪輯技巧讓《星際大戰》變得像樣點。一旦你看到他們想出什麼解決辦法，你就沒辦法假裝視而不見了。比如說，路克在塔圖因（Tatooine）被一位突斯肯土匪（Tusken Raider）攻擊時，飾演突斯肯土匪的演員剛好在盧卡斯說「卡」之前把武器舉到頭上；周把這個片段來回播放幾次，變得好像突斯肯土匪是在威脅地揮舞彎角杖（gaffi stick）。班・伯特也幫忙加入突斯肯土匪的招牌戰吼——來自劇組養的突尼西亞驢子的叫聲——好讓這個剪輯顯得更自然。

瑪西亞是盧卡斯夫婦中唯一以《星際大戰》贏過金像獎的成員；喬治從來沒有以任何星戰電影贏過奧斯卡獎，可是瑪西亞和她的電影剪輯同事卻抱走了一九七八年的最佳剪輯獎。瑪西亞的另一樣功勞是要喬治保留幾個觀眾喜歡的片段，他原本有意剪掉：比如莉亞和路克在用纜索盪過死星的無底深淵之前，莉亞親了一下路克「祝好運」，還有那個小小的鼠型機器人，被秋巴卡（Chewbacca）大吼一聲後落荒而逃。儘管瑪西亞和盧卡斯離婚之後，盧卡斯影業就在出版品中盡可能淡化她的貢獻，但是毫無疑問，瑪西亞在三位剪輯者當中的付出是最重要的——這包括死星的空戰纏鬥重頭戲，總共花了她八個星期才剪輯完成。

現在我們拉回坦地夫四號：走廊盡頭的門冒出火星和爆炸，然後闖進來一批法西斯模樣的突擊士兵（或暴風兵）。他們的白色盔甲究竟是誰的功勞，這仍然有爭論的餘地——不過我們姑且說雷夫・麥魁里的設計可以得一分，另外半分則屬於尼克・潘柏頓（Nick Pemberton）和安德魯・安斯沃（Andrew Ainsworth）的立體設計修正。戰鬥開打了，雷射彈在螢幕上飛來飛去，反抗軍士兵特技演員中彈身亡時往後一彈，卻沒有流半滴血。電影開演三分鐘，我們就已經同時看到龐大星艦的戰鬥和人類士兵的交火。我們現在曉得這個遙遠銀河系裡的戰鬥是怎麼打的：用顏色鮮豔又酷炫的雷射槍彈（其音效來自班・伯特在棕櫚谷拿自己的結婚戒指刮一座無線電塔的固定張索），有不計其數的爆炸，船艦會癱瘓可是沒有真的損壞，士兵們也會用誇張的動作死去，就像老電影裡那樣——跟孩子們在遊樂場的玩法一

樣。這種不見血的死法，在山姆・畢京柏（Sam Peckinpah）和法蘭西斯・柯波拉（Francis Coppola）之後就沒有人用了。

　　接下來是個重要時刻：機器人毫髮無傷地穿過雷射槍彈橫飛的走廊，逃離了戰鬥。這種荒謬的發展讓我們曉得，這兩位機器人正是黑澤明電影中的小農民，是莎士比亞劇作中的弄臣；他們顯然搞不太清楚身邊發生什麼事，最後還全身而退。假如你接受這一幕的邏輯，甚至出於善意哈哈大笑，那麼你就已經投入《星際大戰》要求的大膽信任了。

　　故事的氣氛從荒謬轉成莊嚴：帝國戰鬥勝利，突擊士兵立正站好。這時一個人物穿過戰爭的霧氣冒出來，是個全身穿黑甲、背後拖著飄揚披風、用發亮面具遮住臉的高大人影。這人打量著地上的死士兵。威廉斯替整部電影寫下的配樂在這裡頭一次停頓，好讓我們聽見這位新角色的怪異呼吸聲。

　　達斯・維德（Darth Vader）從呼吸面罩吸氣的聲音很嚇人，也像是有幽閉恐怖症，彷彿裝著鐵肺。事實上這又是班・伯特的手筆：他用水肺呼吸，並且錄下三種不同的呼吸速度。這就是所有星戰電影會沿用的素材，取決於維德的活動程度。維德是個多人創造的人物，其複合度超過其他角色，功勞屬於好幾個人：盧卡斯、麥魁里、約翰・莫洛（John Mollo）、班・伯特和雕塑家布萊恩・穆爾（Brian Muir），以及演員大衛・普羅素（Davie Prowse）跟詹姆斯・厄爾・瓊斯（James Earl Jones）。另外還有演員試鏡權威佛列德・魯斯（Fred Roos），極力要求讓詹姆斯・厄爾・瓊斯演出維德的聲音。盧卡斯反對特地找個黑人加入電影，卻只請他給反派配音，但是魯斯堅持這個選擇已經超越了種族政治：瓊斯的男低音是現有演員中無人能及的。

　　維達在電影這麼早的地方就登場，重要性自然非同小可。對於少數還沒融入故事的戲院觀眾而言，這會是令他們恍然大悟的時刻；維德剛出現時沒有說話，只是走出畫面──但這樣就足以讓觀眾開始猜想這位人物是誰，面具底下是什麼，還有我們在接下來的電影中會看到他幾次。

　　也許在《星際大戰》的第一捲帶子裡，成功抓住觀眾（特別是小孩子）的最大功臣便是維德。拿現居紐西蘭的網頁設計師菲利普・費爾林格

（Philip Fierlinger）提供的一段軼事來說吧，當他父親在一九七七年的漫長炎熱夏季帶他去戲院時，他還是個住在費城的七歲男孩。費爾林格非常想要看《金龜車賀比》（*Herbie the Love Bug*），可是被迫跟爸爸看《星際大戰》，因為那間劇院有冷氣。漫長的捲動字幕讓他無聊又難受，而且也搞不懂太空戰鬥是怎麼回事。「誰是好人啊？誰又是壞人？」他對爸爸抱怨，但他父親眼睛緊盯著螢幕，根本無神回答。「然後達斯・維德出現了，」費爾林格在三十五年後回憶，這時他已經看過十幾遍《星際大戰》。「我嚇得拉在褲子上，同時那話兒也硬了。」

　　這話或許有點誇大，但也顯示了多數人對維德的反應：他會打中你的原始本能，使你不是想要殺掉他或逃走，就是跟在那吸引人的惡勢力背後行軍（像片中的五〇一師精英部隊那樣）。托德・伊凡斯（Todd Evans），一位在奧克蘭皮埃蒙特戲院觀看首映的年輕觀眾，則有以下回憶：「當維德從黑暗中走出來時，全部觀眾都開始『嘶──』」[41]。他們腦袋裡的一小塊就像蜥蜴，直覺意識到這就是壞蛋。」這景象在全國各地一再上演，發出一個在電影院裡很少聽過的聲音──嗯，我們不曉得是從什麼時候開始，人們不會再噓螢幕上的壞蛋了，不過你很可能得追溯到無聲電影時代的情境劇，也就是盧卡斯最崇敬的時代。既然音樂剛好在這個地方停歇，人們自然會產生這種反應，就像克茲說的：「這個空檔就是在邀請你噓他。」

　　我們又回到值得信賴的機器人身上，他們在螢幕上暫時走散了。（這裡本來有一個鏡頭是 C-3PO 被困在一堆電線底下，不過剪輯者把它砍掉，改放在千年鷹號（Millennium Falcon）擊落所有追擊的鈦戰機（TIE Fighters）後面，帶來了強大的喜劇效果。）我們看見有個神祕白袍人影把一個碟片塞進 R2 身上── C-3PO 之前雖然提到公主，可是這時顯然沒有看見她。機器人走開以後，公主掀開兜帽，露出雙髮髻的髮型，是盧卡斯根據二十世紀初墨西哥革命時期的一種髮型設計的。他說，他當時故意尋找一種跟時尚完全脫節的髮型。

41 註：即某種噓聲。

第一卷帶子這時已經過了五分鐘。

引人入勝的電影節奏及角色

戰鬥告捷，反抗軍犯人跟被俘的機器人被帶著穿過走廊。維德吐出第一句台詞，質問艦長死星的藍圖在哪裡。我們可以聽見詹姆斯・厄爾・瓊斯深沉得驚人的男低音從合成器傳出來。

維德的嗓音對觀眾而言是個小驚喜，對一位演員也是不愉快的真相。大衛・普羅素，穿著維德戲服的英國健美先生，本來希望他的台詞能用在完成的電影中，就像飾演 C-3PO 的安東尼・丹尼爾那樣。普羅素宣稱盧卡斯曾經保證會讓他稍後灌錄（或「loop」）自己的台詞，可是普羅素的德文郡口音——也許比他自己意識到的還重——就是不適合這個角色。因此他們找來瓊斯錄一天的音，給七千五百美元的單日酬勞。極度不悅的普羅素稍後宣稱，盧卡斯意識到電影裡沒有半個黑人，所以就選了瓊斯。（事實上我們從魯斯的話就能知道，盧卡斯很厭惡這種表面功夫。）盧卡斯自己則在一九七七年告訴《滾石雜誌》，普羅素「大概知道」他的聲音不會被用在電影裡。

維德一手掐死坦地夫四號的反抗軍指揮官安提利斯艦長，這又是個能展現恐怖或喜劇效果的橋段，端看觀眾站在什麼角度。在這個強調維德的身材跟力量的短暫鏡頭中，當許多成人看到艦長的腳吊在半空中時，他們會忍不住大笑；可是在許多較年輕的觀眾眼裡，這一幕是會讓人留下一些陰影的。五月一日在舊金山試映的時候，當安提利斯艦長被掐死和扔到牆上時，北角戲院有個孩子哭了出來。克茲知道這一點，是因為他在整個試映期間把麥克風對著觀眾；他用這份錄音說服了美國錄音協會（RIAA）[42] 的評分委員會，把這部電影的分級從迪士尼式闔家觀賞的 G 改成適合青少年的 PG。

鏡頭轉回來，公主正試著躲開突擊士兵。「發現一個，」他們說。「擊昏就行了。」凱莉・費雪（Carrie Fisher）率先開火，舉槍的動作駕輕就熟，這

是其他試鏡的女演員都缺乏的本事。不過這段鏡頭還是讓盧卡斯的好友哈爾‧巴伍德（Hal Barwood）和馬修‧羅賓斯（Matthew Robbins）覺得好笑得要命；他們在一九七六年秋天去盧卡斯位於聖安塞爾莫、仍然在擴張的公司，並第一次看到那段畫面。兩人路過盧卡斯的剪輯室，想要帶盧卡斯去大街上吃中國餐。盧卡斯說可以，但是請他們先看看這段戲。

「我們看見凱莉‧費雪穿著可笑的衣服，頭兩邊掛著炸蘋果餡餅，」巴伍德回憶。「我跟馬修都沒辦法專心吃午餐，因為被剛才看到的東西嚇到了。」兩個人接下來幾乎整個下午都樂得跑來跑去，一遍又一遍大叫「擊昏就行了」。「喔，老天爺啊，喬治，」巴伍德說。「你在搞什麼鬼？」一直到巴伍德於聖誕節看過初步剪輯，態度才大為轉變。「我蠻驚訝的，成果變得越來越好。」他說。不過巴伍德和羅賓斯還是得到了殊榮，可以當全世界第一個搞笑演出這段的人。

回到坦地夫四號，R2——身懷重大使命的馬蓋仙——跑到逃生艙那裡。C-3PO 跟他爭論，可是還是鑽進去了。這段戲維持了二十三秒。接著出現的是特效鏡頭（第一個由 ILM 拍攝、並得到盧卡斯認可的鏡頭），逃生艙像阿波羅重返艙那樣發射出去；然後是滅星者戰艦的砲手拒絕對逃生艙開火，因為上面沒有顯示生命跡象；最後是艙內的兩位機器人看著遠方的滅星者，以為那就是他們未受損的母艦。以上這整段只花了二十二秒。再來是莉亞公主和達斯‧維德首度見面，又占去三十秒。維德和手下談論監禁莉亞公主的好處，並黑暗地暗示要嚴刑拷問——「我自有辦法」。他們也短暫談到失竊的資料帶，而以上這些片段占用的時間——你猜對了——也是半分鐘左右。

電影的緊湊剪輯已經出現特定的節奏——雖然在今日算不上是特別快，可是在每個環節都滿足了我們想知道的事情。「電影剛上映的時候，人們覺得節奏太快了，」盧卡斯在二〇〇四年這樣形容《星際大戰》。這種速度事實上是本片的優勢：有看電影習慣的人會回鍋再看一次，不只是因為它是個爽快、動作戲滿貫的故事，也是因為每個場景能看的東西太多了，你就算看四次也不可能找到背景的每一個外星生物或機器人。我們的機器

人英雄剛登場時，你也許有注意到 C-3PO 背後就有個同型號的銀色機器人吧？沒有嗎？抱歉，鏡頭轉得實在太快了。你得回來重看一次。

「電影的整個動力就是來自變化，」賴德說。「這就是他打的算盤——讓任何人沒有機會說『老天哪，這佈景真棒』。」然而盧卡斯的匆促也帶有一絲困窘。他實在不相信 ILM 的特效夠好——尤其是能達到庫柏力克在《二○○一太空漫遊》立下的標竿。所以他確保每個鏡頭切換得很快，希望我們不會察覺到電影的缺陷。（即使過了很久以後，他早已知道我們沒注意或者不在乎，心裡還是會這麼想。他在二○○二年對原版的視覺特效如此評論：「《星際大戰》在技術上是個笑話。」）

盧卡斯也曉得，他偶爾得放慢速度。其中一段就出現在接下來幾分鐘：R2 和 C-3PO 走出他們的逃生艙，開始在沙漠行星上遊蕩，還對該往哪兒走產生歧見。當兩位機器人在塔圖因的沙丘分道揚鑣，C-3PO 更在這對奇特機器人搭檔分手前毫無效果地踹了 R2 的輪子一腳，我們便在這兒跨過第十分鐘的位置，這部戲劇化太空幻想序曲的第一卷帶子在此落幕。我們接下來進入的片段，會同時對黑澤明和約翰·福特（John Ford）的電影致敬。

<center>※</center>

你上鉤了嗎？假如片頭的特效沒有令你大感震撼，達斯·維德也還沒有嚇壞你，那麼答案就取決於這兩位機器人，看他們在你心中會變成多麼真實、人性化的角色，你會同情他們到什麼地步。特別是 R2，一個穿著溜冰鞋的垃圾桶，頭上有個像《二○○一太空漫遊》裡的哈爾的攝影機當眼睛，實在離擬人化遠得很。但是班·伯特的電子嗶嗶聲傳達的情感卻廣泛得讓人無法置信，而安東尼·丹尼爾用禮貌彬彬到難受的方式詮釋 C-3PO，也引發了一股奇特的同情感 [43]。

43　註：由於丹尼爾的演出實在太像機器人，查爾斯·利平寇（Charles Lippincott）甚至在電影上映時告訴科幻雜誌《星航日誌》（*Starlog*）的記者，說 C-3PO 是用真的機器人演的。那位記者也信以為真。

　　這兩位機器人具備足夠的人性，能讓那些或許自認為不關心這類東西的觀眾投入感情。**「盧卡斯創造了這兩個可愛的機械物體，使之化身為科幻版的唐吉軻德與桑丘・潘薩，著實是非凡的成就。」**亞歷・堅尼斯（Alec Guinness）的朋友，成功的英國演員兼導演彼得・葛林威爾（Peter Glenville）在紐約看過電影之後，就在一九七七年寄給堅尼斯的信裡這樣說。「他們會引你發笑，可是又使你絕望地想要關心他們。」葛林威爾最近才放棄把《夢幻騎士》（*Man of La Mancha*）[44] 拍成電影，因此他說出這番話，的確是極高的讚譽。

　　不過，頭十分鐘裡最了不起的地方並不是機器人雙人組；這裡沒有路克，沒有韓・索羅（Han Solo），也沒有歐比旺（Obi-wan）。唯一值得同情的人類角色是莉亞公主，而她只有兩句台詞。早期的觀眾若把機器人當成電影的主要英雄，這是可以諒解的；這是一部群戲電影，每個明顯的英雄都會帶領觀眾找到下一位英雄——莉亞找到機器人，機器人找到路克，路克找到歐比旺，歐比旺找到韓，韓和路克再回來找到莉亞。

　　這個主角眾多的劇情寫在紙上時，似乎混亂到令人難以吸收。到底哪些人是我們的英雄，他們又在哪裡呢？「你把觀眾忽略掉了，」布萊恩・狄帕瑪在一九七六年那次試映過後，這樣指責盧卡斯。「你把觀眾蒸發掉了，他們不知道到底發生什麼事。」唐納・格魯特（Donald Glut）第一次看過《星際大戰》時也有類似的反應——他認為這就是《飛俠哥頓》，可是套上了太多《美國風情畫》的群戲風格。「到底誰是主要英雄？」格魯特即使在今天也這麼問。

　　由於有這類反應，盧卡斯才在第三版草稿中加入一段戲，並且保留到第四版：太空戰鬥場景會跟地面上觀看的路克・天行者相互切換，路克會跟一群青少年講起他目睹的事，而他的老朋友和導師，從帝國學院畢業回來的畢茲・暗光者（Biggs Darklighter）則叫他快點跳上一艘船和加入反抗軍去。

　　雖然盧卡斯不信任這段戲分，認為太像《美國風情畫》了，但是還是

44　註：一九六五年音樂舞台劇，內含《唐吉軻德》的元素。葛林威爾找來彼得・奧圖主演，原本希望改編成非音樂劇情片，但跟製片商起了衝突，因此被撤換。

實際拍攝了，因為巴伍德和羅賓斯堅持這樣能讓電影變得更清楚，使它更有人性[45]。但是從今天的角度看來，這反而會讓電影的節奏嘎然而止：這是幾乎長達五分鐘的枯燥對話，提到帝國正在把銀河核心星系的企業收歸國有──這段背景故事占掉了第一卷帶子的一半。畢茲穿著奇怪的小型黑披風，而且個子高過路克。要是他出現在完成的電影裡，或許不至於葬送《星際大戰》，但是想必會令很多觀眾感到無聊和疑惑，效果遠遠超過群戲帶來的衝擊。

　　畢茲的缺席倒是在劇本裡留下一些令人不解的對白：「畢茲說得對，我永遠離不開這個鬼地方了！」路克這樣對 C-3PO 抱怨。話說回來，反正也有太多東西是從中間插進來的。畢茲？沒錯，畢茲，是個朋友還是啥的。等到畢茲真的出現在亞汶四號衛星（Yavin IV）的反抗軍基地，全副武裝和等著參加摧毀死星的任務時，這對於重覆看電影的觀眾而言不啻是個獎賞。

　　路克直到第十七分鐘才出現，這一點事實上對《星際大戰》有另一個好處：遲到的人也能享受。電影在戲院首映時，很多人錯過了第一卷帶子，特別是《星際大戰》開始被口耳相傳、戲院外開始大排長龍的時候。第一卷帶子雖然塞了很多東西，鏡頭切換很快，但是第二卷帶子對於走進來的新觀眾還是很好上手：這些好笑的機器人在沙漠行星裡亂晃，淪為有發亮黃眼睛、戴兜帽的矮人的肥羊。了解。他們被抓了，並且關進某種巨大的、有稜角的 U-Haul 貨櫃車。看起來他們要被當成奴隸賣掉了。不知道是誰會買下他們呢？

<div align="center">※</div>

　　《星際大戰》的第一卷帶子證明，這部電影的長處就在於它沒告訴你的東西。盧卡斯在劇本草稿裡勾勒出如此鉅細靡遺的世界觀，卻幾乎沒有在螢幕上提到故事背景。我們永遠不曉得這個遙遠的銀河系是否有某種日期

45　註：巴伍德和羅賓斯說，盧卡斯用機器人給電影開場，使之看起來像是又在玩《THX1138》這一套。

跟時間系統；影迷根據第一部電影發明了自己的年表，以第一死星的毀滅當成第零年[46]。我們不知道索羅和歐比旺在酒吧交易時用的是哪種貨幣。我們聽到索羅宣稱他的船可以用少於十二秒差距的時間跑完凱索航道（Kessel Run），會納悶他幹嘛提到一個十九兆英哩的距離單位（使得凱索航道總長大約二二八兆英哩），好像那是個時間單位一樣。索羅是在吹噓他能用多短的距離走完超空間嗎？還是他應該像劇本裡暗示的那樣，只是個吹牛皮大王？（「班聽到索羅愚蠢地試圖讓他們刮目相看，選擇用明顯的事實回應。」）或者「秒差距」這個詞在這個遙遠的銀河系有著截然不同的意義？

有些問題在佛斯特的小說版得到了解答（佛斯特實在「不能放過這個問題」，把「秒差距」改成了「標準時間單位」），但只是越補越拙。神秘感才能刺激我們的想像力；我們只得到剛好夠多的資訊醞釀《星際大戰》的概念，接著就會自行發揮出背景故事。儘管盧卡斯拍攝背景資訊稀少的《THX1138》時有過不好的經驗，他這回仍然信任觀眾會想出短缺的細節，而他們也確實回報了他。人們在接下來四十年裡會填補每一個想得到的缺口──每一艘船上每一個機器人的名字，摩斯‧艾斯里（Mos Eisley）酒吧背景裡每一種外星人的名稱，乃至於複製人戰爭（Clone Wars）的所有細節。

但是對於一九七七年看電影的觀眾，他們腦袋裡裝的不是這些。當他們還沐浴在反抗軍典禮的溫暖榮光裡時，他們急著想知道的問題不是酒吧的錘頭外星人來自何方，不是路克的質子魚雷怎麼會轉個九十度鑽進死星散熱管，或者為什麼秋巴卡沒有自己的獎章。畢竟這部電影有很多急迫的未解之謎：歐比旺遇到了什麼事？路克或韓，誰最後會跟公主配對？路克的生父是誰？那個躲在維德面具底下的惡人是誰，他在死星大戰中打著轉飄進太空時又還活著嗎？反抗軍剛剛打贏了對抗帝國的戰爭嗎？大概沒有，因為有人提到皇帝，他也還沒有登場。**標題的 Star Wars 是複數，所以後面一定還有續集，沒錯吧？**

46　註：即 ABY，雅汶戰役後（After Battle of Yavin）。

第十二章
上映

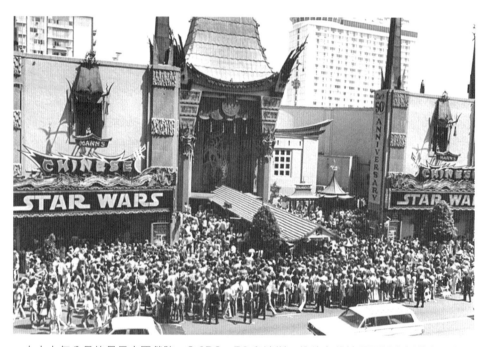

一九七七年八月的曼恩中國戲院，C-3PO、R2 和達斯‧維德在此於溼混凝土板蓋上腳印。
這場典禮慶祝《星際大戰》重新上映──戲院稍早上映威廉‧弗萊德金的《千驚萬險》（這
部片本來應該會是暑假賣座片；幸好上映時間短得仁慈）。現場只預期會出現數百人，結
果最後湧進了五千人。

來源：克茲／瓊納檔案庫

　　《星際大戰》從一開始就似乎困難重重，可是在戲院首映才是真正的難關。電影選在陣亡將士紀念日之前的星期三上映，盧卡斯瞄準的觀眾——十到十四歲的孩子——這時仍然在學校裡。（理論上是這樣；冠冕戲院十點四十五分的首場裡，就有至少四個翹課的孩子。）電影只在全美三十二家戲院上映，接下來幾天也只會有十一家預定跟進。（相較之下同期上映的《奪橋遺恨》（*A Bridge Too Far*）和《紐約，紐約》（*New York, New York*）則在四百家戲院上演。）至於《星際大戰》在最傳統的宣傳形式——預告片——表現又是如何？總共就只有一支預告，在前年聖誕節播出，接著消失，然後在復活節重播一次。

　　可是《星際大戰》在首映日賺進了二十五萬五千美元，換算下來每間戲院約有八千美元，是多數戲院一整個星期的收入。當然進帳不是平均的；好萊塢的曼恩中國戲院創下了單部電影的最高單日票房：19,358 美元。既然一張票要四美元，這意味著一天五場電影就擠進了四千八百位洛杉磯人。（其中至少一打票賣給了休·海夫納（Hugh Hefner）跟他的花花公子豪宅女郎；他把禮車車隊停在中國戲院的隊伍前面，堅決想查明這陣騷動是怎麼回事。最後他看了兩次電影。）

　　查爾斯·利平寇的陰謀小集團著手開始通知媒體，但是媒體的反應很慢。《綜藝》（*Variety*）雜誌和其他報紙會報導第一天的破紀錄票房，可是現場報導直到周末才會見報。不過，一種全新的影迷型態沒多久就出現了：重覆進場的觀眾。五月二十六號時，克茲正在美國東岸上展開媒體巡迴，他上過波士頓和紐約的電視後就飛到華盛頓特區。他在那裡的節目接到一位觀眾的電話，令他大吃一驚：那人說他已經看了四或五遍《星際大戰》，剛好和那人家鄉的《星際大戰》上映次數一樣多。

　　在一九七七年五月，重覆觀影者其實不需要替票房貢獻額外收入；他們可以待在戲院裡面等一個小時左右，然後就能再看一次電影。以前沒有觀眾會想要做這種事。正是《星際大戰》的緣故，多數戲院制定了政策，強迫觀眾在電影播映的空檔散場。可是重覆觀影者一走出戲院就會回來——他們也貢獻了無法估量的票房收入。對許多人來說——你在一九七七年的

電視和報紙上也會不斷看到這種事——他們看《星際大戰》的次數似乎成了一種競賽。「我已經看二十遍《星際大戰》了！」可是對於許多沒有被媒體訪問的人而言，花這麼多次沉浸在這個故事裡就是有股快感。你可以看個二十、三十、四十次，卻不會覺得無聊。

上映才是突破難關的開始

其中一位這種影迷就是克里斯登・戈賽特（Christian Gossett）。身為一位演員和一位《洛杉磯時報》記者的兒子，戈賽特在曼恩中國戲院的首映日看《星際大戰》時只有九歲。「我父親有個很棒的習慣——如果有他想要看的電影上映，他就會讓我們那天離開學校，然後我們會下午去戲院，」戈賽特回憶。「《星際大戰》是我們第一次看過這麼棒的電影，以至於我們全體同意，等媽一下班就要拖著她再去看一次。當時有股溫暖的興高采烈感，好像你可以隨時跳上車和開到戲院，再度跑進那個世界裡。這就像是一九七七年的類比版隨選視訊系統。」戈賽特長大後成了藝術家，發明了首部曲裡面的雙頭光劍。

到了星期五，電影首映的兩天後，另外九家戲院跟進播映；當時需求實在太多，帶子供不應求。至於讓利平寇感到非常厭煩、「抽著雪茄發脾氣」的其他戲院老闆，他們也很樂意立刻加入《星際大戰》的轟動，可是不得不遵守承諾，先拿之前租的其他電影帶子。福斯公司也意外造就了這種有利宣傳的短缺現象，因為他們嚴重低估需求。所有主管——除了賴德以外——根本不認為《星際大戰》的銷售額抵得過它使用的賽璐珞膠片；福斯一開始只沖印了不到一百份拷貝，然後在《星際大戰》顯然變成當季賣座片時不得不趕工補貨。早在五月二十五號，福斯公司就狡猾地把《午夜情挑》（The Other Side of Midnight）的策略轉了個方向[47]。他們這時告訴戲

47　註：福斯公司原本對暢銷書改編的《午夜情挑》（在一九七七年六月上映）寄予厚望，但擔心《星際大戰》票房失利，因此要求戲院，想訂《午夜情挑》就得一併訂下《星際大戰》。結果反而是《午夜情挑》票房表現不佳。

院老闆，如果他們想要租《星際大戰》，就也得租《午夜情挑》。

　　打從冠冕戲院的十點四十五分場開始，電影院外面的人龍就一路排到繞過街角，而且沒有散去。Acvo 戲院不得不雇六十個新員工，好維持群眾秩序和收票；該戲院的老闆有點不捨地吹噓，他在陣亡將士紀念日的周末不得不拒絕五千名觀眾入場。至於冠冕戲院的經理艾爾‧李維（Al Levine），一個體弱多病的老頭，則是從來沒有看過這種事。他對排隊群眾的描述至今已經是名言：「我們有老人、年輕人、小孩子、印度教徒，他們帶了撲克牌來隊伍裡玩。有人下跳棋，有人下西洋棋，有人臉上塗著五顏六色和貼著金片。有我從來沒看過的只吃水果的人，還有人猛吸大麻跟迷幻藥。」

　　李維講對了一件事：《星際大戰》的問世正逢高中學生吸大麻的高峰期。根據政府統計，這個趨勢的最高點在一九七八年，然後逐漸下滑。幾乎所有評論都把《星際大戰》描述為「愉悅之旅」或「視覺饗宴」——這對於嗑藥嗑到狂喜、想要無腦消磨幾個小時的人來說，確實有著極大的誘惑。至於電影標題——嗯，福斯公司的行銷部門從來沒有在評估時犯過這麼大的錯，以為觀眾看見「星」就只會想到好萊塢影星。可是經歷過一九六九年伍茲塔克（Woodstock）音樂會的這一代和後續世代看到「星」這個字，想到的不是好萊塢影星，而是大衛‧鮑伊（David Bowie）在搖滾專輯創造的外星人瑟吉‧星塵（Ziggy Stardust）、星境合唱團（Starland Vocal Band）、音樂人林格‧斯塔（Ringo Starr）、亞特蘭大搖滾樂團星巴克（Starbuck），以及歌曲〈伍茲塔克〉（*Woodstock*）的「我們是星塵，我們金光閃閃」、〈早安星光〉（*Good Morning Starshine*）、〈星人〉（*Starman*）的歌詞「星人就等在天上」。盧卡斯的創作搭上華麗搖滾浪潮的尾浪，並碰上迪斯可舞曲的全盛時期。性手槍合唱團（The Sex Pistols）將在一九七七年五月二十七日發行〈天佑女王〉（*God Save The Queen*），引爆龐克搖滾時代——但是此刻星光依舊燦爛。《星際大戰》或許不需要嗑藥文化推一把；這部電影對普通人來說也是突破性的創舉。但是一九七〇年代的美國人熱愛在上戲院前嗑點藥，這點對第一周的票房其實也並沒有害處。

《星際爭霸戰》v.s.《星際大戰》

　　《星際爭霸戰》日益茁壯的影迷族群也無損《星際大戰》的票房。在一九七七年初，這套不死影集的名氣比以往更為響亮，第二代影集的計畫也指日可待。可是既然遲遲不見《星際爭霸戰》的大螢幕電影——這是星艦之父金・羅登貝瑞（Gene Roddenberry）已經努力籌備多年的東西——《星際大戰》對星艦迷而言自然就是下一個好選擇。查爾斯・利平寇故意沒有拿出敬意跟星艦迷示好，但是許多星艦迷還是進了戲院。「我一開始是星艦迷，」丹・麥迪森（Dan Madsen）說，他那時還是住在丹佛的十四歲少年。「可是我得坦承，《星際大戰》一上映後，我就把臥房裡的所有《星際爭霸戰》海報撕下來，換成《星際大戰》的。《星際大戰》在我們心目中取代了《星際爭霸戰》。」麥迪森長大後同時成為羅登貝瑞和盧卡斯的好友，最後也接掌了《星際大戰》和《星際爭霸戰》的官方影迷俱樂部。但是在一九七七年，他的忠誠放在何處是毫無疑問的。

　　你可以在當時閱讀人口最多的《星航日誌》科幻雜誌看到最大的轉變：這本雜誌創立於一九七六年，從頭到尾塞滿《星際迷航記》電視劇各集指南，還有興奮無比的影迷大會報導。《星際大戰》首映後，架上的一九七七年六月號《星航日誌》有一篇單頁的《星際大戰》報導，是利平寇要求雜誌刊出的。這份沒有標題、也沒有屬名作者的文章，頂多只是給麥魁里的幾幅舊藝術畫下標題，不過依然設法用神奇的方式搞砸了《星際大戰》的一些細節：這部電影顯然有「雷射劍」、披白甲的「機器人衛兵」，還有能操控人心智的古老神祕技巧「威力」。不過從那時開始，《星航日誌》差不多就可以改名為《星際大戰》雜誌了；《星際大戰》登上雜誌的七月號封面故事，八月號則塞入星戰商品廣告，編輯凱瑞・歐昆恩（Kerry O'Quinn）甚至寫了一篇罕見地滔滔不絕的評論。他回憶第一次看完《星際大戰》和走出戲院時，遇到「兩個人正在爭論電影某些對白的科學準確性」，接著隔壁走廊聽見這番話的人大聲說：「不準確又怎樣！」人們的注意力幾乎是一夜之間就從傳統科幻靠向太空奇幻，從儒勒・凡爾納轉向 H.G・威爾斯，並

從羅登貝瑞轉到盧卡斯身上。

星艦迷開始談論他們如何從《星際爭霸戰》「畢業」。一本星艦雜誌上登了一篇漫畫，反映出星艦迷對於自己人倒向星戰而日益焦慮的心境。「這根本是叛變！」寇克艦長喊道，怒瞪一排等著觀賞《星際大戰》的星際聯邦艦隊軍官。「對啊，」漫畫中一位蠻不在乎的軍官回答。「我想是這樣沒錯。」星艦影迷雜誌《光譜》（Spectrum）報導說星艦迷「已經形成兩個極端：一派宣稱『星艦已死』，並指責《星際大戰》為殺人兇手；另一派則維持逆來順受的態度，認定星戰狂熱最終會沒落，讓星艦迷族群歸於完整，《星際大戰》也不過是另一部等著重播的電影。」

這兩個派系的預測都沒有成真。《星際大戰》像一道推波助瀾的浪，很快就會帶動《星際爭霸戰》，不過在這之前的短期內，星艦迷幾乎是在《星際大戰》一上映後就推出星戰同人小說雜誌，名稱諸如《月光》（Moonbean）、《天行者》（Skywalker）、《超空間》（Hyper Space）和《奧德蘭》（Alderaan）。這些雜誌的作家收到星艦迷的嚴厲警告，而盧卡斯影業比起擁有《星際爭霸戰》的派拉蒙，對同人小說的態度或許也會更強硬。確實，對於冠上《星際大戰》名稱的任何東西，盧卡斯影業在打擊這類事物的銷售上可能會比較火爆，把版權緊抓在手上，遠比這些星艦迷預料的還嚴厲。

想不到盧卡斯影業決定留給影迷們大量的餘地。「我們正在討論針對同人雜誌的政策，」盧卡斯影業的首席影迷關係部門主管克雷格・米勒（Graig Miller）在一九七七年寫給《超空間》編輯的感謝函裡說（該編輯寄了一份早期雜誌給盧卡斯；克茲讀過和覺得喜歡，便指示米勒回信）。「我們得找個辦法解決著作權問題。」稍後雜誌編輯們得知問題的本質：福斯公司的律師對這些雜誌心存懷疑，盧卡斯影業則試著說服他們，影迷能替公司帶來正面的效果。許多雜誌作家認為寫明顯的諷刺作品會比較安全，因為諷刺作品在著作權法底下有比較多保護。《星際大戰》對嘲諷模仿作品的友善程度再度贏得人心。

盧卡斯唯一不允許跨過的界線，就是情色文學。異性戀情小說和同性

的「基情小說」（slash fiction）——slash 即「史巴克／寇克」中間的斜線——多年來一直是星艦雜誌的主題。但是盧卡斯很早就清楚表明，他只想看到輔導級的同人故事。盧卡斯影業的法律部門稍後對兩位寫下限制級故事的作者發出嚴峻警告：其中一個是瑞典故事，講述達斯·維德性虐待韓·索羅，另一個美國故事則描寫索羅跟莉亞搞在一起。「喬治·盧卡斯本人親口下達禁令，」官方星戰影迷俱樂部的會長莫琳·嘉瑞特（Maureen Garrett）寫道。「《星際大戰》的情色文學毫無疑問是不可接受的。」她提到這些故事「對《星際大戰》傳奇世界有益身心健康的特質造成傷害」。利平寇後來也發現盧卡斯對這件事情是認真的；他和馬克·漢彌爾（Mark Hamill）從日本的媒體巡迴會回來，好玩買了一份《星際大戰》情色漫畫送給老闆。盧卡斯暴跳如雷，要求控告出版商，只是他們沒有立場這麼做；《星際大戰》還沒有在日本上映，所以根本沒有註冊版權。不過利平寇的耳根子後來壓根不得清靜。「我真的學會要在喬治身邊小心一點。」他說。將來許多其他人也會學到這個教訓。

《星際大戰》成績耀眼奪目

到了上映第六天，也就是陣亡將士紀念日周末的尾聲，《星際大戰》已經賺進兩百五十萬美元票房。技術上《星際大戰》不是美國最賣座的電影；在那個周末上檔的《追追追》（*Smokey and the Bandit*）以兩百七十萬美元收入擊敗《星際大戰》。但是《追追追》在三百六十八家戲院上映，《星際大戰》只有四十三家。

何況今天沒有人會拿《追追追》的台詞印在徽章上。孩子們對《星際大戰》做這種事的速度，比克茲和利平寇能反應的速度還快，更何況七〇年代是個人人都會製作運動衫和徽章的年代。所以你還來不及說完「小眾影迷的最愛」幾個字，各地的年輕人就已經在製作「願原力與你同在」徽章和「我好哈韓·索羅」運動衫。許多影迷記得早在上映第一天，戲院外面就有人在發這些徽章、販賣這種運動衫。

　　所有新出版品都貢獻了自家必備的《星際大戰》報導。《時代雜誌》正值影響力跟讀者數量達到巔峰的一九七七年，將傑‧考克斯的報導標記在封面上方角落，直接寫著「年度最佳電影」。本來《星際大戰》可以占去整個封面的，結果封面給了梅納赫姆‧貝京（Menachem Begin）在以色列參選的新聞。這種在最後關頭的變更是《時代雜誌》的家常便飯。無所謂；雜誌角落會在每個書報攤架子上突出來，就算你沒有買雜誌，它也成功製造了話題。每個電視新聞台都播出群眾排隊看這部神奇電影的盛況；這當中包括 CBS 名主播華特‧克朗凱（Walter Cronkite）的嗓音，他的報導成了重要的里程碑。一九六八年，林登‧詹森（Lyndon Johnson）總統在克朗凱報導了越戰的負面新聞之後，曾發表一段著名的言論：「要是我失去克朗凱，那麼我就失去了美國中部。」此話反轉過來，在一九七七年也的確適用；要是《星際大戰》贏得克朗凱認可，那麼也就贏得了美國中部人民的喜愛。這不只是給小朋友、科幻迷、毒蟲跟各種怪人看的電影——在短短一個禮拜內，太空幻想劇就打進了主流市場。

　　當喬治和瑪西亞待在舒適安穩的夏威夷時，克朗凱的報導是他們第一個看到的媒體大肆報導。他們幾個月前便安排好，會在電影上映兩天前飛到夏威夷，一部分是為了逃避——盧卡斯很確信票房會是災難一場。夫婦倆在六年前的一九七一年去過歐洲之後，就一直沒有好好度過假。如今逃離俗世的時候到了，盧卡斯也看上夏威夷島的毛納基旅館，跟威勒‧哈克（Willard Huyck）與葛羅莉亞‧凱茲（Gloria Katz）同行。

　　盧卡斯此刻最需要的就是找個熱帶地區隱居。他在混音劇院的最後衝刺已經榨乾了最後一絲精力；盧卡斯當然得親自掌管小細節，外加最後的剪輯階段，一天當三十六小時用。凱莉‧費雪發現他倒在小剪輯室的沙發上，也就是老早以前就租給環球公司的辦公室裡，喃喃說他再也不要幹這種事了。盧卡斯一直趕工到五月二十五號的死線前一刻：有人傳說他們趕著把一捲捲帶子送到戲院，而第一卷帶子已經在戲院播放。這件事或許不是真的，不過仍跟事實相去不遠。

　　但是盧卡斯仍然不滿意。厭惡一九九七年星戰特別版（Special

Edition）的人請注意了：喬治·盧卡斯並不是從一九九七年開始補強《星際大戰》，而是早在一九七七年五月二十五日就動手。首映日天亮時，盧卡斯依舊對杜比五點一立體聲混音不滿意，馬克·漢彌爾還是有幾句台詞聽起來不太對。全國各地戲院外面大排長龍時，盧卡斯整天都在埋首處理混音，到了晚上仍未完工。瑪西亞打卡和值夜班剪輯《紐約，紐約》，兩個人都累得像行屍走肉。

喬治和瑪西亞那天晚上的晚餐，或許是整個娛樂業史上最著名、最常被引用的一段餐。盧卡斯夫婦坐在《哈姆雷特漢堡》，就在曼恩中國戲院──全球最著名的戲院──的對面，看著群眾跟花花公子禮車停在外頭，絲毫沒想到戲院裡正在播映《星際大戰》。不只是因為他們累了；理論上中國戲院安排上映的是威廉·弗萊德金（William Friedkin）的《千驚萬險》（*Sorcerer*）。但是這部片被延後上映，也沒有人告訴盧卡斯戲院改租了《星際大戰》。利平寇跟他說服力十足的黨羽再得一分。

那麼當盧卡斯稍後發現，在中國戲院引發大騷動的不是弗萊德金的電影，而是他自己的作品，他有何反應呢？他回到製片廠和打給馬克·漢彌爾，而且起碼得體得知道要先裝出欣喜：「嗨，小子，你成名了沒有呀？」然後他請漢彌爾過來一趟──不是來慶祝，而是錄幾句他的台詞。漢彌爾拒絕了。至於瑪西亞，她至少曉得要買兩瓶香檳。

盧卡斯那天晚上拒絕相信自己的運氣。現在慶祝還太早。他已經精疲力竭；現在應該要出發去海灘了。他和瑪西亞、哈克與凱茲飛去夏威夷，甚至想要忘掉電影曾經存在過。接著幾天後，賴德打電話到飯店。「我說：『賴德，我在放假欸。我才不管電影怎麼了，這對我都沒有差別。』」盧卡斯回憶。「賴德說『打開第五頻道，轉過去等著看華特·克朗凱要報什麼。』」到頭來是盧卡斯最喜歡的主播克朗凱說服了他。「好吧，」盧卡斯說。「我想電影也許真的很賣座。」

※

一九七七年六月，紐約四間播映《星際大戰》的戲院遇上太多觀眾，不得不請騎馬的警察維持秩序。各行各業人士在隊伍裡摩肩接踵，歌手強尼・凱許（Johnny Cash）、拳擊手穆罕默德・阿里（Muhammad Ali）、參議員泰德・甘迺迪（Ted Kennedy）跟大家一樣在戲院前面排隊。貓王艾維斯・普利斯萊（Elvis Presley）嘗試走不同的途徑：他在過世前一天嘗試弄來一份《星際大戰》拷貝，以便在他住的雅園給自己和女兒麗莎・瑪麗（Lisa Marie）觀賞。

就連個性恬淡的蓋瑞・克茲也開始相信《星際大戰》大獲成功。「我們頭三四個星期沒有重視那些人龍，以為他們一定只是科幻迷，」他說。「過了一個月之後他們還在，我們這才發覺這是個能永遠維持下去的現象。」

這群人的直覺被證實是正確的，遠遠超過他們最瘋狂的想像。他們在科幻社群裡有足夠的口耳相傳，帶來第一個星期的觀眾；燦爛的好評帶來了第二和第三星期的客群。報導觀影人潮的新聞則引來陣亡將士紀念日過後的人氣。隊伍有如癌細胞一樣轉移，製造出更多鄰居不滿、每天晚上垃圾堆滿地、當地商人藉機大賺一筆的故事。

對於看過電影、已經熟悉那些發音好笑的名字和口頭禪的人，他們就彷彿是加入了獨家俱樂部，這俱樂部裡的人都曉得「原力」，即使每個人對它的真面目各有推論。突然間《星際大戰》超越了票房總合；它因為闖出名號這件事而揚名天下。

此外還有一個因素，會讓觀眾一而再地回到戲院；驚人、身歷其境、過去幾乎聽不到的杜比環繞音效。在這個時代，大多戲院還只是提供螢幕背後的一個單聲道小喇叭，多數戲院老闆也認為觀眾不太會在意聲音品質。福斯公司一直沒辦法說服業主們花六千美元左右升級到杜比立體音響，所以就開始自掏腰包。他們談的條件是，假如電影在戲院大賣，那麼戲院老闆就得償還音響安裝費。這招對福斯而言算是蠻保險的。

製片商察覺到有利可圖的速度，比盧卡斯和克茲還迅速。賴德立刻受到盛大款待，感謝他相信了一個製作困難的案子，堅持己見並拯救了一間搖搖欲墜的公司。「看起來二十世紀福斯公司果然有機會撐到二十一世紀

了。」《時人》雜誌在七月感嘆。福斯公司的股價在《星際大戰》上映前是每股十三美元，一個月後漲到二十三塊。股票能在一個月內大漲百分之七十六，這在任何時代都是足以登上頭版的新聞，可是在一九七〇年代下半的蕭條時期，感覺就像影集《無敵金剛》的生化人主角一樣躍上天。賴德的薪水也三級跳，從十八萬二變成五十六萬三；他在七月被選為董事長。會計師開始找地方寄存公司的新財富，投資科羅拉多州亞斯本市的一間滑雪度假村，以及加州圓石灘的一座高爾夫球場。福斯的一九七七年財務獲利為七千九百萬美元，是前一年的兩倍。「《星際大戰》就像讓他們挖到金礦，」賴德說。「他們賺進這麼多錢，樂得都發瘋了。」

福斯的人很快和安安靜靜忘掉了某些事情，其中一樣就是他們差點把《星際大戰》的利潤賣給西德的合作夥伴。賴德說他根本不曉得這個複雜的避稅計畫（事情直到一九八〇年才被記者挖出來；福斯也一直保持沉默到那時候，直到西德扔回來一個沒成功的兩千五百萬美元訴訟。）福斯公司的主管一看到五月一日於舊金山北角戲院試映後的正面評論卡片 [48]，就收回了到西德避稅的口頭協定。

這是賴德有史以來最快樂的時刻。他當時四歲的女兒亞曼達（Amanda）還記得，他會推著她穿過西好萊塢 Avco 戲院的隊伍。賴德在一九七七年七月已經看過三十次《星際大戰》；名義上福斯公司的老闆是去再三檢查，看看觀眾的接受度是否在各地都一樣好。可是若你不愛某樣東西，你是沒辦法坐下來看三十遍的。看來賴德會和所有人一樣買票進場。

可是對福斯公司而言，勝利是苦樂參半。福斯和盧卡斯的約定基本上是省小錢和花大錢；由於電影預算超支（這大多得感謝 ILM，花了一百五十萬分配額的兩倍），福斯能從盧卡斯稍嫌微薄的十五萬美元薪水裡扣掉一萬五。可是同時間，在製片商租片給戲院的收入裡，盧卡斯每一美元可以分到四毛，而周邊商品的每一塊錢收入則能拿走半塊。如今公司賺進好幾

48　註：不是所有卡片都給正面評價。克茲把其中一張表框，至今仍然掛在他的辦公室裡，作者是位無名二十二歲男性；上面只有寫一句「這是我看過《哥吉拉對黑多拉》（*Godzilla vs. Hedorah*）以來最難看的電影。」

百萬美元時，最後那條妥協卻也讓它損失數百萬。

不過既然福斯能在契約架構下推出自己的《星際大戰》商品，市面上便已經出現三十九點九五美元「有金屬質感乙烯基的」全罩式面具，包括C-3PO、突擊士兵和達斯・維德；秋巴卡面具則有「手工黏上的毛髮」。你在那年夏天可以買到售三點九五美元的R2-D2熱水瓶。一間Factors有限股份公司得到授權做運動衫轉印紙，就把它們印在公司找得到最便宜的墨西哥製白色運動衫上，然後大量輸入市場。很少影迷知道或者在意，Factors在匆促之中拼錯了達斯・維德的名字。珠寶商Foxlet Weingeroff連忙趕製一系列廉價的C-3PO、R2、維德跟X翼戰機（X-Wing）耳環。Topps公司拼命做出第一批《星際大戰》口香糖收集卡，是由一位白天在那裡上班的紐約地下漫畫家阿特・史匹格曼（Art Spiegelman）繪製的。

此外還有海報。一九七七年五月，美國最受歡迎的海報是霹靂嬌娃三人組為首的法菈・佛西（Farrah Fawcett），身上穿著泳裝，還可見撩人的激凸乳頭。到了七月時，《星際大戰》海報的銷量達到佛西的五倍。

可是福斯公司最大的麻煩，並不是得照約定把所有的錢付給盧卡斯，而是盧卡斯完全控制了如今非拍不可的續集。福斯唯一的希望就是祈禱盧卡斯在夏威夷待到一九七九年，忽視合約裡的條款——如果盧卡斯沒有在兩年內拍攝續集，那麼續集權利就回歸福斯公司。只是這點也不太可能。他們唯一的選擇就是去找下一部《星際大戰》等級的大片，然後再也不要重蹈覆轍。

※

這時在夏威夷，哈克與凱茲跟盧卡斯夫婦道別，而喬治——這時似乎大大放下戒心——邀請拍完《第三類接觸》的史蒂芬・史匹柏過來夏威夷休息。史匹柏是全世界唯一另一個電影能如此賣座的導演。柯波拉（Coppola）這時困在費城，開始慢慢被《現代啟示錄》的拍片過程搞得精疲力盡、即將發瘋，成本跟自尊心也正在失控——他透過電傳打字機向盧

卡斯道賀。訊息裡有一條簡練的請求，就像有需要的朋友試著假裝在開玩笑：「寄錢給我。」[49]

　　盧卡斯和史匹柏在沙灘上堆沙堡，並大略討論未來的事。他們知道自己正處於優勢地位，是影藝事業裡最賺錢的兩位導演；很明顯，盧卡斯和史匹柏靠著《星際大戰》跟《大白鯊》創造出了一種全新的電影類型——暑假賣座大片。兩人的合作似乎無可避免。盧卡斯和史匹柏是同一種人：兩人皆是無情的完美主義者，卻又頑固地保留了孩子般的天真驚奇感。正常下這兩位朋友之間應該會有點競爭才對，但是兩人都投資了彼此的成就——真的是投資。盧卡斯在阿拉巴馬州看過《第三類接觸》的拍片現場之後，深信史匹柏的電影會比《星際大戰》賣座，便承諾把《星際大戰》收益的百分之二點五送給朋友，而史匹柏也禮尚往來——這種血盟兄弟式的儀式在業界稱為互惠交易（swapping points）。現在我們知道史匹柏得到的好處比較多；那百分之二點五使他賺了四千萬美元，而且數字還在增加。可是在一九七七年暑假，賭贏的人仍然是盧卡斯——《第三類接觸》既然有特效大師道格拉斯・川波（Douglas Trumbull）加持，也有約翰・威廉斯的配樂，人們自然會以為《第三類接觸》能超越《星際大戰》，就像《星際大戰》超越《大白鯊》那樣。

　　在這之後呢？史匹柏在夏威夷度假時向盧卡斯發洩挫折，說他真正想拍的是詹姆斯・龐德（James Bond）電影，只是龐德系列電影的製作人查比・布洛克里（Chubby Broccoli）已經三度回絕他。盧卡斯說他有個比龐德更棒的點子；他告訴史匹柏，他打算向一九三〇年代的動作電影英雄致敬——比如艾羅爾・弗林（Errol Flynn）的史詩片，以及《所羅門王的寶藏》（*King Solomon's Mine*）之類的東西。主角是個叫印第安那・史密斯的帥氣考古學家。不若《星際大戰》那樣，盧卡斯早在動筆寫劇本之前就把這個設想成系列作品：「一系列他希望能復興正統冒險的電影。」史匹柏數年後回憶。史匹柏很興奮——這可是「沒有神奇裝備的詹姆斯・龐德」。不過史

49　註：同一時間，柯波拉身邊的人卻嘲笑《星際大戰》是「蠢電影」。

匹柏說，印第安那‧史密斯這個名字太無趣了。盧卡斯說好，那就改成印第安那‧瓊斯。

對話進行到這裡，然後盧卡斯被更多電話打斷。福斯公司打來報告《星際大戰》的票房收入。

盧卡斯在夏威夷還有一個明確的白日夢：既然龐大財富等著滾進他口袋，他意識到他終於能實現他的計畫，在加州馬林郡打造製片者的烏托邦——這是他和柯波拉成立美國西洋鏡（American Zoetrope）初期時就一直擱置的夢想。現在他應該回到美國本土了，還有回去那個在他缺席時被《星際大戰》改寫面貌的宇宙。

《星際大戰》已抓緊眾人的想像力

喬治和瑪西亞飛回家時，《星際大戰》已經把大眾的想像力抓得更緊了。賴德越來越篤定，只要《星際大戰》能在夠多戲院上映，它在今年某個時候就能超越《大白鯊》和登上史上最賣座電影。《大白鯊》的每場戲院人數只有《星際大戰》的一半。

假如盧卡斯要找機會利用大眾關注的浪潮，他就得迅速擴張公司。星際大戰企業仍然只有一打員工，在環球公司停車場的幾輛拖車裡上班。這跟盧卡斯的馬林郡夢想起來，一定顯得粗陋無比。盧卡斯在洛杉磯雇了一位個人助理珍‧貝（Jane Bay），她自己正巧有打算搬到北加州。貝將來會成為盧卡斯最可靠的保護者，一直跟在他身邊，直到兩人在二〇一二年退休。

從這時開始，盧卡斯就需要一層緩衝區：因為全球媒體、大量聚集的影迷和瘋子會湧到他家門口。有一回他聽說有個持刀的男人闖進洛杉磯辦公室，宣稱電影是他寫的，要求分一杯羹。盧卡斯甚至無法忍受在街上被人攔下來；這樣就是太超過了。**「我是個內向的人，我不想要成名，」**盧卡斯在七月對《時人》雜誌懇求。**「要是有人認出我，說『我喜歡你的電影』，這樣會讓我緊張。」**雜誌支持他的動機，改在文章前面放了一大張賴德的照片。

當盧卡斯到紐約參加首映——還會是哪部電影呢？當然是《紐約，紐

約》——他也盡可能別拋頭露面。他在雪梨荷蘭酒店（Sherry Netherland Hotel）的派對上得知，大廳裡有幾百個人想要索取簽名。盧卡斯試著說服畫家愛德華・桑默（Edward Summer）假冒他；兩個人都有留鬍子和戴眼鏡。「他們不清楚我到底長得什麼樣子，」盧卡斯說。「出去隨便簽點東西；他們分不出差別的。」後來盧卡斯決定他和桑默應該跑出去，躲進一間幾乎空的戲院，那裡正在演弗萊德金的《千驚萬險》。盧卡斯喜歡這部驚悚片。等到他們看完和走進陽光下時，桑默記得盧卡斯瞧見街道對面排《星際大戰》的長長人龍，訝異地直搖頭。盧卡斯仍然沒有辦法相信天底下有這種好事。

假如盧卡斯要的不是討好，他接下來又想做什麼呢？當然是跟史匹柏合作那部正統冒險電影。但是他對利平寇說，他「最想做的」其實是：「我想看到在太空上演的正統冒險劇……科幻電影仍然傾向把自己搞得虛偽又嚴肅，而這正是我拍《星際大戰》時試著打破的。」盧卡斯想要一勞永逸解決太空幻想和傳統科幻之間的威爾斯／凡爾納式競爭。

※

盧卡斯生涯中最有趣、最重要的一段訪談，就發生在這段紐約之旅中，在他的飯店套房跟《滾石雜誌》的編輯主任保羅・斯坎隆（Paul Scanlon）對談。到了這個時候，盧卡斯似乎開始相信自己的好運，在訪談中展現出健談、有遠見的心態。儘管他宣稱《星際大戰》只達到他目標的兩成五，因為他得「抄捷徑」和採取一些「匆促製片作業」，盧卡斯終於對電影的一些場景感到驕傲了。斯坎隆告訴盧卡斯，他每次去看電影，千年鷹號跳進超空間時都會讓觀眾歡呼。盧卡斯很快指出那一幕其實拍起來非常容易；你只要仔細觀察，實際上也是如此——駕駛艙裡用綠幕套上拉長的星光，接著攝影機非常快地從千年鷹號後面抽開，並且旋轉星空。不過他最後還是承認這一幕效果很棒，並吐出一句口號，你可以想像這是盧卡斯在少年時期當賽車手時會講的話：「這世上只有老船艦跳進超空間時才能

讓你真正起雞皮疙瘩。」

　　盧卡斯對《星際大戰》系列電影有著浮誇的夢想，相對的對盧卡斯影業的企業面則只有謹慎的願景。將來這兩者會交換。這段訪談也是盧卡斯第一次公開談起更多《星際大戰》續集的可能性——是複數，不只一部續集。「電影很成功，我想續集也會成功，」他說。「續集會比第一部好上太多。」在他的構想中，《星際大戰》會變成另一個詹姆斯·龐德系列，有空間給不同的導演處理跟詮釋，他自己則當執行製作人。他會放棄執導——至少暫時是這樣：

　　我想要執導最後一集續集。我可以執導第一部和最後一部，然後讓大家填補中間的集數……角色已經存在，環境已經存在，帝國也已經存在……所有東西都就位了。現在人們可以在這基礎上擴張。我架起了混凝土牆板，大家可以在上面蓋自己的滴水獸雕像和各種真正好玩的東西。這也會是一場競賽。我希望如果我找我的朋友來，他們就會想拍出更好的電影，比如「我要讓喬治見識見識，我可以拍比他好上一倍的電影」，我也認為他們做得到。可是我又想拍最後一部，如此一來我就能拍出比所有人好一倍的電影。

　　就在勝利關頭，盧卡斯選擇了他的第一位導師，刻意避開第二位：「我一直沒有像法蘭西斯和我的某些其他朋友那樣，」他說。「老是欠錢，而且得不斷工作維持自己的事業帝國。」盧卡斯的事業帝國會比其他人低調——顯然在好萊塢闖盪十年之後，他只想跟父親一樣當個店老闆。「我想要有間店面，讓我能賣我想要的好東西。」這是他的說法。這當中包括漫畫——盧卡斯和桑默合夥的超級斯奈普（Supersnipe）漫畫藝廊就已經在賣這種東西——此外是搖滾樂唱片和古董玩具。盧卡斯首次透露自己有糖尿病，然後說他的魔法商店也會賣「美味的漢堡和無糖冰淇淋，因為所有不能吃糖的人都有權享受這些東西。」

　　這一切聽起來都好簡單——拿他的《星際大戰》收入為基礎創業，純

粹只是當作嗜好，然後回去製作他跟佛斯特提過的實驗性電影。他會變成等待良機上門的巫師，像偉大的歐茲那樣隱居幕後，當一位低糖的威利·旺卡。至於《星際大戰》故事的發展呢？它會自己走下去。

第十三章
意外成就的帝國

盧卡斯影業老鳥和終極影迷史提夫・山史威特，他擁有的星戰收藏品是金氏紀錄承認世界最大的。他的非營利博物館「歐比旺牧場」宣稱擁有三十萬件物品，比如這個八釐米的電影場景觀看器，是一九七〇年代最接近能讓觀眾把電影帶回家的東西。

來源：克里斯・泰勒

　　一九五四年末，也就是盧卡斯家第一次買電視機的黃金歲月，迪士尼在電視上播了四段各長一小時的電視電影，講的是一位在阿拉莫（Alamo）獻出性命的田納西州眾議員。迪士尼公司沒料到這系列會大受歡迎，周邊商品在一年時間內就賺進驚人的三億美元。孩子們迷該劇主角迷瘋了，吵

著要父母買玩具槍、樂譜、手錶、午餐盒、內衣、杯子、毛巾、毯子和睡衣。最重要的是主角的浣熊皮帽子，據了解在一九五五年一天就能賣出五千頂。浣熊毛的價格從一磅兩毛五飆漲到八塊錢。

　　大多意外之財被獨立商人賺走了；我們今日知道的商品授權，在那個時候根本不存在。可是年輕的盧卡斯在身邊看到這些結果，記住了例子，並在大約二十一年後拍第三部電影時重新搬出來。

　　一九七六年，盧卡斯拍完《星際大戰》之後和利平寇交談，回想起一九五〇年代的狂熱。他試著跟對方解釋，他的電影有可能成為第一部帶來周邊商品旋風的影片，而他記憶中最暢銷的周邊商品就只有迪士尼的那個電視影集。

　　「《星際大戰》，」盧卡斯打趣地說。「可以變成下一個大衛‧克拉克（Davy Crockett）風潮。」

　　結果這成了是本世紀低估事實最多的一句話。

周邊商品的狂熱帝國

　　如果你想要了解盧卡斯的創作如何超越大衛‧克拉克，看看《星際大戰》四十年來留下的實體蹤跡──包括周邊商品和影迷自製品──廣泛到什麼程度，你就得造訪北加州佩塔盧馬的一間養雞牧場。

　　想要穿過牧場的鑄鐵大門──門上掛了一幅亞歷‧堅尼斯的肖像當裝飾──你就得事先預約。你把車停在飄揚著反抗軍與帝國旗幟的旗竿旁邊，然後走到標著「肯諾比之家」的私人房屋那裡。以前這塊地上養了兩萬隻雞；現在只有不到六隻，關在一個籠子裡，就在「尤達小徑」和「絕地之路」的角落附近。至於養雞舊庫房裡其他的雞，如今已經換成《星際大戰》系列收藏品，在二〇一三年由金氏世界紀錄認證是全球最大的收藏。歡迎光臨歐比旺牧場。

　　你爬上一條窄樓梯，就會看到牧場董事史提夫‧山史威特（Steve Sansweet）向你打招呼，旁邊的壁龕裡則有個會講話的歐比旺半身像。雕

像看起來像亞歷・堅尼斯——歐比旺一號——可是聲音是詹姆斯・阿諾・泰勒（James Arnold Taylor）預錄的，也就是在《複製人之戰》（*The Clone Wars*）動畫影集配音的歐比旺三號。「您的來訪可能會引發強烈的忌妒，」雕像的聲音說。「但切莫憎恨。憎恨通往黑暗面。假如你運氣好，你也不會花錢花到手軟。所以請準備好展開一趟橫跨銀河、實際和靈性的覺醒……當然是從某些角度看。」

　　山史威特就像個慈祥的大伯，妙語如珠，腦袋裡有著源源不絕的知識——他跟人合寫了《星際大戰百科全書》（*Star Wars Encyclopedia*）、《星際大戰可動人偶終極指南》（*Ultimate Guide to Star Wars Action Figures*）和其他工具書。他的樣子介於輕歌劇喜劇演員和八卦專家之間，隨時能吐出有趣的話，並準備好帶你看下一樣收藏。他的濃密黑眉毛被白鬍子包圍，看來就像淘氣版的聖誕老人。你說不定還會以為他是個退休電視主持人；事實上的確是，他在一九九〇年代替 QVC 購物台販賣《星際大戰》商品，主持了六十個小時。「我也總是會買一件我正在賣的東西。」他說。他沒有開玩笑。

　　山史威特在費城長大，進了新聞寫作學校，並且替大學報紙報導約翰・甘迺迪遇刺案。他一九七六年在洛杉磯當《華爾街日報》記者，有一回寫了篇關於收藏家的頭版故事，於是開始收集玩具機器人；當時機器人重新點燃了人們對於科幻的長久愛好。接著有一天，他在辦公室注意到另一位記者把一張邀請函扔進垃圾桶。那是一部叫做《星際大戰》的新電影的媒體試映。山史威特把邀請函撈出來，幾天之後人生就永遠改變了。那張邀請函和電影節目單成了他的第一批收藏。「我那時候已經三十多歲，」他寫道。「可是我意識到這就是我一輩子在等待的東西。」

　　山史威特得等上另外二十年，才有辦法把他對《星際大戰》的愛轉成一份在盧卡斯影業的工作，擔任影迷關係部門的經理。到了這時候，他在洛杉磯的家已經加蓋了兩層樓和增添五個置物櫃，全部用來放他的收藏品。這還是前傳電影問世之前的事——前傳帶來了星戰系列到目前為止最大的周邊商品大爆發。山史威特就像個收藏機器，到拍片廠景拾荒，跟所有官方和同人藝術家成為好友，並且上 eBay 橫掃特價品和離婚大出清的商品。

他是討價還價的黑帶高手。他的辦公室裡有一張海報，由盧卡斯簽名，上面題給山史威特的稱呼是「終極粉絲」。

山史威特一開始並不想公開展示收藏。他買下佩塔盧馬養雞農場，這是他的房地產經紀人唯一找得到鄰近盧卡斯的天行者牧場、又大得能裝他這些東西的地點，偏僻到不可能考慮轉成博物館。不過他在二〇一一年離開盧卡斯影業之後（他現在仍然擔任兼職顧問），一個朋友說服山史威特，外面有夠多人對他的收藏感興趣，他可以把那裡改成非營利博物館。只要願意註冊會員的人就能參加定期導覽。歐比旺牧場雖然只有兩位員工，如今卻累積了一千名會員，每個人付四十元年費。

山史威特帶我很快巡過圖書館——這兒有來自三十七國以三十四種語言出版的星戰書籍——然後是藝術跟海報室，所有還沒拆封的箱子都擺在那裡。**你通常可以在這兒找到他的助理安妮・努曼（Anne Neumann），仍在努力登記收藏品；她花了七年登記九萬五千件物品之後，官方估計至少還有三十萬件物品等著處理。為了讓你比較數量，大英博物館平時的展品數是五萬件。**

我們穿過一條貼滿電影海報的狹窄走廊，你會禁不住好奇好東西到底放在哪裡。然後山史威特敲一扇門。「威廉斯先生，」他說。「您準備好了嗎？」然後他壓低聲音，像是在舞台上那樣低語：「這玩意兒時好時壞。」

門一推開，約翰・威廉斯的《星際大戰》主題曲就響起來。然後你越過樓梯往下看，便能看見二十一世紀版的大衛・克拉克狂熱是什麼樣子。

你會先注意到大型物件：真人大小的達斯・維德拿著紅色光劍（其頭盔和下體蓋片來自原始戲服）；電影使用過的韓・索羅碳化塊；比真人還大的波巴・費特（Boba Fett）；恰恰冰克斯（Jar Jar Binks）的頭；填充過的翁帕（wompa）雪怪；摩斯・艾斯里酒吧「型態節點」（Modal Nodes）樂團的電動木偶；天行者牧場的招牌腳踏車，有光劍握把和維德造型的車鈴（人稱這種腳踏車是「帝國大反車」（Empire Strike Bike））。

幾秒鐘後，等你的眼睛適應過來時，你就會看見裝滿東西的成排架子。東西塞得密密麻麻，好像這裡是空間格外珍貴的百貨公司，只不過空

間似乎沒完沒了，每邊牆至少都疊著兩組架子，一路延伸到遠處。房間盡頭站著一個真人大小的樂高波巴・費特，以及一塊一九七七年的《星際大戰》戲院片名招牌。再過去有其他看不見的房間：先穿過一條造得像是坦地夫四號布景的走廊，便通往藝術作品、電子遊樂機和彈子機區。

成人男女凡是走到這個地方，一定都會感動落淚。這些人的伴侶也會在此時領悟到一兩件事：「我懂了」還有「好吧，也許家裡的那些收藏沒有那麼討人厭嘛」。

「玩具」就是星際大戰的概念出發點

《星際大戰》產生出來的可收集物品，比這世界上的任何作品系列還多——但是《星際大戰》的創造者卻幾乎沒有幫上什麼忙。一九七五年的某個時候，喬治・盧卡斯正在寫冗長無比的第二版草稿和喝咖啡，想到了狗狗造型馬克杯。這種東西在一九七○年代非常熱門。如果你的杯子長得像武技獸，那樣不是很好玩嗎？還有 R2-D2，長得就像餅乾罐。盧卡斯後來坦承，這就是他在寫劇本時唯一明確想到的商品。

可是盧卡斯知道這部電影充滿了製造相關商品的良機。他父親是文具和玩具商，在這種背景下長大的盧卡斯也做過自己的玩具，他當然仍對這些東西的潛力感到著迷，而且不覺得有什麼好羞恥。當導演喬治・丘克（George Cukor）在一九七○年代初的一場電影會議上告訴盧卡斯，他很厭惡製片人（filmmaker）這個用詞，因為聽來像玩具製造商（toymaker），盧卡斯聽了便反嗆，說他寧願當玩具製造商也不要當名稱太正經的導演（director）。電影布景其實就是玩具場景組；演員就是可動人偶。「基本上，我喜歡讓東西動起來，」盧卡斯在一九七七年說。「只要給我工具，我就能造出玩具。」他在那年稍晚告訴一位法國記者，說玩具就是「星際大戰的概念出發點」。

在《星際大戰》之前，從來沒有人靠著生產電影玩具賺到半點錢。上一次嘗試是一九六七年的《怪醫杜立德》（Doctor Dolittle），美泰兒公司做了三百種和《怪醫杜立德》有關的物品，包括一系列長得像主角演員雷克

斯・哈里遜（Rex Harrison）跟身邊動物班底的說話娃娃。電影製作人授權了幾種原聲帶、早餐穀片、洗衣粉跟一系列寵物食物，還把玩具放在布丁裡面，然後等著賺進大把銀子。

《怪醫杜立德》大受歡迎，但估計有兩百萬份的周邊產品未能售出。電影商品的問題也不局限於《星際大戰》之前的時代——《怪醫杜立德》的教訓將在一九八二年的《外星人 ET》（*E.T.*）重演。《外星人 ET》非常成功，票房打敗了《星際大戰》和成為史上最賣座電影（起碼是直到九〇年代下半星戰特別版上映為止），可是 ET 電玩和以電影中外星人主角為造型的玩具生產過剩，只能擺在商店架子上積塵灰。雅達利（Atari）做了太多賣不掉的 ET 遊戲卡帶，最後就把它們埋在新墨西哥沙漠的一個坑裡。電影本身是個迷人的故事；可是以業界的術語描述，它不是個特別「適合做玩具」的故事。外星人主角擺在玩具反斗城（Toy "R" Us）的冰冷燈光底下，看起來一點都不可愛。

當然，從事後角度分析，《星際大戰》似乎很顯然就是「適合做玩具」的典範。裡面的角色和車輛、船隻造型非常特殊，人物的制服（塑膠太空人！）鮮明又引人注目，雷射槍和光劍也迷死人。要是《星際大戰》是電視劇的話，授權就絕對不成問題；看看《星際爭霸戰》玩具就曉得了，他們推出可動人偶、星際聯邦艦隊餐巾，你在一九七六年也能在任何一家漢堡王買到畫著寇克和史巴克的玻璃杯。**可是《星際大戰》是部電影，不是電視影集，而七〇年代中期的玩具公司執行長都曉得電影來去匆匆，稍縱即逝。等到台灣的玩具商把東西做出來時，《星際大戰》可能早就在戲院下片和被人遺忘了。**

不過，隨著電影上映日期越來越近，福斯公司的授權部門副總馬克・派佛斯（Marc Pevers）仍然堅持到底。他試著向玩具公司推銷《星際大戰》可動人偶，這種東西在當時仍然是非常詭異的概念。他的頭號目標是 Mego 公司，他們做過過「魔鬼暴警」（*Action Jackson*）和「世界最偉大超級英雄」（*World's Greatest Superheroes*）系列玩具。可是《星際大戰》直到最後一刻才完成，所以到了二月的紐約玩具展時，派佛斯只有幾張電影劇

照能拿來尋找潛在授權夥伴，自然吃了閉門羹。Mego 當時正從日本進口一個叫做「微星小超人」（*Micronauts*）的可動人偶系列，是全美國最暢銷的玩具。誰還需要《星際大戰》呢？

最後，來自辛辛那提的肯尼（Kenner）公司終於上鉤：這間公司屬於穀片公司通用磨坊（General Mills），在一九六三年做出兒童用的輕鬆烤爐（Easy Bake），最近也靠著《無敵金剛》的十二吋人偶再度賺錢。他們的執行長柏尼‧魯密斯（Bernie Loomis）之所以被說服買下《星際大戰》授權，純粹是派佛斯暗示將來可能會拍《星際大戰》影劇。魯密斯、派佛斯和克茲簽了一紙合同，獨家授權肯尼公司製作所有玩具，並要求他們生產四種可動玩偶跟一個「家庭遊戲」。

合約內容：肯尼會先付兩萬五千美元，稍後保證付至少十萬美元（或者說，如果真有拍電視劇的話），並會給福斯公司和盧卡斯影業各百分之五的權利金。這對肯尼其實很划算，因為在電影上映後簽給其他人的授權必須給百分之十權利金。肯尼的設計師馬克‧布羅德（Mark Boudreaux）──從一九七七年一月起在肯尼上班，很快就被抓去做《星際大戰》的車輛船艦系列──還記得當時辦公室的人開玩笑，說肯尼只是「交出五十美元和握個手」就拿到《星際大戰》授權。盧卡斯得知合約（他稱之為「愚蠢的決策」）讓他損失數千萬美元，暴跳如雷。擁有律師訓練的派佛斯，控告盧卡斯在書面資料裡暗示這是福斯公司的錯──畢竟盧卡斯影業簽了合約。誹謗官司拖了三年，最後盧卡斯決定控制損失，在庭外和解。

就在電影上映前，福斯公司給肯尼公司看了電影預告。玩具設計師們樂壞了，立刻著手做三點七五吋的可動人偶。人偶為何採用這種尺寸，有個傳說是魯密斯要求副總量他的拇指到食指有多長，但事實上這些人偶只是沿用「微星小超人」的尺寸。《星際大戰》人偶不能採用標準的八或十二吋；它們必須能坐進車輛跟船艦裡。要是韓‧索羅有十二吋高，那麼千年鷹號就有一點五二公尺寬了，玩具反斗城也得跟購物商場一樣大才行。《星際大戰》玩具只要能占去玩具店的一整面牆就很滿足了。

肯尼公司面對電影過後的第一個聖誕節假期，動作卻不夠快。當電影

顯然票房賺翻之後，他們就在六月初發狂趕工，而且必須在八月把可動人偶的貨送出去，這樣才趕得上聖誕節，只是這在當時是緣木求魚的事。公司裡一位非常資淺的設計師艾德‧席夫曼（Ed Shifman）於是想出了個惡名昭彰的解法：一個售價十美元的紙盒，保證人偶一做出來就會寄給你。這個紙盒取名為「早鳥特售包」（Early Bird Special）。有些影迷嘲諷之，有些人到今天仍然抱著好感，不過這招無可否認奏效了。「好吧，我們賣了一個紙盒，」布羅德說。「我們到一九七七年的聖誕節還在專心趕工《星際大戰》玩具。」（就像星戰歷史上的每一個可動人偶，「早鳥預售包」出名到不可能只做一次；沃爾瑪百貨在二〇〇五年推出了複刻版。）

　　盧卡斯一旦確定《星際大戰》大獲成功，便和肯尼公司坐下來談判，確保他們會推出可動人偶以外的玩具。他最注重的便是：雷射槍。魯密斯在越戰過後就禁止公司生產玩具槍；畢竟抗議過越戰的那一代已經為人父母，他們光想到自己的孩子把玩武器就會感到驚駭。魯密斯試著告訴盧卡斯這一點。魯密斯打算做充氣式的光劍，如此一來小孩子還是能拿某種東西打鬥。盧卡斯把這些話全聽進去，然後重覆他的問題：「我要的雷射槍呢？」魯密斯態度軟化；肯尼公司開始生產雷射槍。

　　在一九七八年，肯尼賣出超過四千兩百萬個《星際大戰》商品，當中數量最多、達兩千六百萬件的就是可動人偶。到了第六部曲上映隔年的一九八五年，世界上的《星際大戰》人偶比美國公民還多。接下來進入十年的平緩期，接著新的授權合約轉到孩之寶（Hasbro）公司手上，他們推出了「原力力量」（Power of the Force）玩具系列；儘管人們（包括山史威特跟其他人）嘲笑這些人偶，說它們肌肉發達得可笑，人偶還是瘋狂熱銷。孩之寶直到今天仍然代理《星際大戰》的玩具。

　　過了一九七七年，盧卡斯開始對《星際大戰》品牌發展出嚴厲的規定。當中最嚴格的就是《星際大戰》的名字不能隨便印在舊垃圾上；電影是以如此細心精準的方式製作，商品自然也得維持高水準。山史威特可以給你看一個實物範例，是肯尼的加拿大部門在一九七七年闖的禍，他們那時還沒有收到盧卡斯的備忘錄：一條蝙蝠俠式的多用途腰帶和一把鏢槍，包裝盒上則印

著達斯‧維德的圖片。盧卡斯看到時氣炸了。他的授權部門——那個時候叫做黑鷹（Black Falcon）——理論上應該要阻止這種事情再發生。這個部門砍了 Weingeroff 珠寶公司的合作。此外《星際大戰》也不得跟藥物或酒精扯上關係。（當然在那個混亂的早期，凡事都有例外；山史威特樂得展示一份一九七七年的酒吧主題曲樂譜給我看，上面可見秋巴卡拿著馬丁尼酒杯。）直到盧卡斯在一九九年讓步之前，《星際大戰》的維他命從未問世，因為他們深怕孩童會養成嗑藥習慣（創造出《THX1138》的這個人依然痛恨藥物。）

星際大戰賣出超過兩百億件商品

盧卡斯對外宣稱他完全不插手周邊商品的設計，但他實際上仍然管得非常緊。「妳要是做了我看不慣的事，我就會告訴妳。」盧卡斯對梅姬‧揚（Meggie Young）說，她在一九七八到一九八六年間擔任周邊商品與授權部門副總。就管理技巧上，這招相當有效；梅姬‧揚嚇壞了，不敢放手一搏，只做最保守的選擇。而星戰玩具的授權史也似乎有些奇怪的盲點：患有糖尿病的盧卡斯多年來一直不肯推出含糖份的早餐穀片（直到家樂氏（Kellogg）在一九八四年推出低糖 C-3PO 穀片），可是《星際大戰》某些合作最久的夥伴——可口可樂和百事可樂公司——卻會生產糖水。

撇開不一致的原則不談，授權計畫很有效。《星際大戰》存在以來賣出了超過兩百億件商品，是芭比娃娃全部銷售量的一半——考慮到這些人體構造不切實際的金髮娃娃早了二十年推出，這點著實是個驚人的成就。何況芭比娃娃正在掙扎著留在當代人們的心目中；芭比的銷量到二〇一二年已經掉了四成。《星際大戰》的聲勢則不跌反升——如今公開發行股票的迪士尼公司買下原本私營的盧卡斯影業，我們也知道光是在二〇一二年，這間公司靠著授權就賺進兩億一千五百萬美元 [50]。

50　註：芭比娃娃甚至已經不能靠著在玩具市場的性別區隔保留優勢了；在部落客凱莉‧郭德曼（Carrie Goldman）於二〇一〇年發起「穿星戰慶祝星戰日」活動之後就顯然不是。郭德曼因為女兒帶《星際大戰》水壺到學校而遭到霸凌，使她非常憤怒，便在網路上發起廣泛響應的年度活動、藉此反擊，有意讓大眾曉得女孩子們也喜歡《星際大戰》。

※

　　假如有人擔心盧卡斯影業賣給迪士尼，會突然製造出一大堆《星際大戰》迪士尼商品，山史威特就會立刻糾正他們。「網路上到處還是有人發脾氣，抱怨他們會生產達斯高飛，」他說。「你猜怎麼著？他們七年前就做出來了，效果也很好。」他指著整架子的絕地米奇、突擊士兵唐老鴨，還有沒錯，達斯高飛——這是盧卡斯影業與迪士尼合作二十五年結出的果實。

　　山史威特的導覽似乎永無止境，而且他喜歡讓人摸不透；你永遠不曉得他什麼時候會拿起穿奴隸比基尼裝的莉亞公主填充玩偶，然後開始用假聲男高音說話，或是拿羊毛氈做的雷射槍威脅你。他經常會對某樣收藏品裝出困惑之情，好像剛剛醒來和發現這玩意兒擺在這裡。不管東西源自何方，他都很樂意取笑不尋常的物品。他很愛展示一些盧卡斯影業授權過最糟糕的官方產品：C-3PO膠帶台，膠帶會別有意涵地從機器人的雙腿之間拉出來；威廉斯所羅莫（Williams-Sonoma）廚具公司的烤箱手套，做成《帝國大反擊》太空蛞蝓的造型；恰恰冰克斯糖果，你得掰開這位剛耿人（Gungan）的嘴巴和吸吮他的櫻桃口味舌頭。山史威特會難過地搖搖頭，壓下一抹笑意。他們那時到底在想什麼啊？

　　但是官方授權的《星際大戰》商品，不論在數量或奇異程度方面，都比不上影迷自製和私賣的產品。山史威特可以讓你看最早的私製人偶，這些人偶的複刻品——非法商品的複製品！——如今可以賣到數百美元。歐比旺牧場挪出一大塊地方來容納世界各地影迷短暫販賣過的東西。我們說的是一個美麗的班塔獸（Bantha）皮納塔（裝入糖果等著打破的紙糊容器），還有化身墨西哥亡靈節骷髏的韓和莉亞；罐裝的爪哇族（Jawa）奶油湯和伊娃族（Ewok）肉塊；一根一千年歷史的乳齒象骨骼上被畫上突擊士兵和維德的頭盔，分別由不同的藝術家替許願基金會（Make-a-Wish foundation）完成。澳洲的影迷故意忽視盧卡斯影業禁止酒精的警告，送了一瓶摩斯·艾斯里太空波特酒[51]給山史威特。

51　註：太空波特酒（space port）字面同太空港（spaceport）。摩斯·艾斯里是塔圖因星的太空港。

「影迷自製的東西最能讓我興奮了，」山史威特說。「這展示了他們的熱情和技巧，還有《星際大戰》何以跟過去五十年來的其他主要狂熱有區別。我愛《哈利波特》（*Harry Potter*），可是你不會看到有人蓋迷你霍格華茲堡[52]。你很少看到設備齊全的魁地奇球隊。人們熱愛那些電影，可是對它們的熱情就是沒有那麼多。」

待在山史威特身邊——不管是在牧場這兒，或是在星戰大會（Celebration）上看他簽書、跟著影迷大笑和拍他們的肩膀——你都會覺得好像身處在星戰版的《蘭花賊》（*The Orchid Thief*）裡。只不過比起追尋稀有花種的約翰・拉羅什（John Laroche），山史威特的迷戀是更穩定、更合法和更常得到滋養的。你很難不會忌妒歐比旺牧場（不見得是忌妒收藏本身，但我也遇過許多人願意為了這些收藏品而殺人），而是忌妒這堆收藏反映的明確和專注感。**沉浸在舉世無雙的全球影迷社群當中，電影周邊產品就是你崇拜的馬蓋仙，並成為最義無反顧的粉絲——可是同時又保留一股精準的感知力，曉得哪些東西是荒謬的，使你能對愚蠢的事物搖搖頭，另一方面又無時無刻不愛它。這就是《星際大戰》存在的最主要概念。**

我自己從來沒有特地收藏任何東西——我通常傾向同意絕地武士研究員兼宗教專家珍妮佛・波特博士（Dr. Jennifer Porter）的觀點，她形容她在迪士尼樂園星戰周末（Star Wars Weekend）看見的商品很像是「在法國盧爾德（Lourdes）賣給天主教朝聖者的低俗紀念品」，而人們也有種令人不安的傾向，會把這些東西「當成跟神聖事物有關聯的東西來珍惜」。不過《星際大戰》仍然是我最接近的收藏對象：我在一九八〇年代開始購買可動人偶，也會收到它們當禮物，剛好趕上《帝國大反擊》上映。在那個還沒有錄影帶出租店、《星際大戰》也還沒有在電視上播出的年代，這些人偶就是把一小塊電影記憶帶回家的辦法——就算封在塑膠透明包裝裡的人偶跟厚紙板背面的演員照片比起來明顯更平凡，那也沒有關係。

另一點同樣重要的是，這些人偶是新《星際大戰》電影上映之前填補

52　註：但是，確實有人用將近四十萬枚樂高蓋出完整的霍格華茲城堡。

我想像力的方法。從《帝國大反擊》等到《絕地大反攻》的那三年似乎永無止盡；《帝國大反擊》的懸疑結局可以發展出無數種劇情。我的人偶，還有全世界的數百萬其他人偶，就可以把這些可能性玩出來。不知道有多少次，千年鷹號會追著波巴·費特的船奴隸一號（Slave 1），然後把冰在碳化狀態的韓·索羅救出來？天曉得路克·天行者──雲之都（Cloud City）的版本──有多少次會跟達斯·維德的人偶重演決鬥，然後質問對方，維德是他生父這件事是真的嗎？

　　我還小的時候壓根沒有想到一件事，就是把完好無缺的人偶保留在未拆封的塑膠透明包裝裡面。這就是我很怕在歐比旺牧場看見的現象：以不健康的狂熱收集和買賣全新收藏品，毫無樂趣地把玩具商品化。所以我很高興從孩之寶（他們在一九九一年收購肯尼公司）那邊得知，主流星戰消費者並沒有走這種路線。「我們大約百分之七十五的消費者確實會拆開包裝。」戴瑞爾·迪普利斯（Derryl DePriest）說。他是孩之寶的全球品牌管理部門副總，也是《星際大戰》產品線的福音傳播者。他會調查這類事情。

　　迪普利斯從十二歲開始就會拆開人偶的包裝。我第一次在聖地牙哥漫畫大會認識他時，他掏出智慧型手機和給我看他家裡的收藏照片。這些人偶排列在十幾層架子上，每層架子都代表《星際大戰》電影的一個重要場景。你可以直接在那三乘三點五吋的空間演出整套原始三部曲。（這是我第一次看到歐比旺牧場缺乏的東西。）

　　迪普利斯繼續滑照片時，我指著其中一個架子，是一群突擊士兵包圍千年鷹號。我憶起我小時候對收藏做過最奇怪的事情：我拿《帝國大反擊》出現在霍斯（Hoth）基地的雪地突擊兵（Snowtrooper）交換朋友的普通突擊士兵，而那個突擊兵比我手上已經有的還破爛。身為成人的我很難記得當時這麼做是出於什麼邏輯；收藏者不是應該都想要別人有你沒有的東西嗎？但是迪普利斯救了我，提醒我真正的原因：人人都想要擁有一整軍團的突擊士兵。「收藏的一部分樂趣就是要讓壞人比好人多，」他說。「反抗軍永遠得對抗人數占優勢的敵軍。所以我們會確保手上有足夠的突擊士兵玩偶。」你可以說這就像是迷你人偶的五〇一師精神：沒有哪個士兵應該孤立。

　　突擊士兵儘管擁有與生俱來的優勢，卻只是孩之寶產品線裡第二暢銷的人偶。年復一年持續站在榜首的是達斯·維德。我們似乎情不自禁被這位典型的反派吸引；難怪盧卡斯把他從第一集《星際大戰》的二線反派（只有略多於十分鐘的登場時間）提升到前六部電影的主角。

　　模型的製作技術進步之後，孩之寶便能販賣更多種類的《星際大戰》人偶，維德也成了這波轉變的最大受惠者。這點對一九七〇和八〇年代的普通影迷而言不啻令人震驚；那個年代販賣的維德人偶就只有一種（因為對一個永遠不會換服裝的傢伙而言，你幹嘛換他的造型呢？）從一九九五年到二〇一二年，總共製造了五十七種新的達斯·維德，這甚至還不包括同時製造的數十種安納金·天行者（Anakin Skywalker）。支持原力光明面的影迷會很高興知道路克大勝他老爸，總共擁有七十九種不同的服裝和姿勢。很可惜，莉亞公主自己只有四十四種版本。總加起來，孩之寶總共生產了超過兩千種《星際大戰》人偶──遠遠把肯尼販賣的三百種拋在後頭。

　　我把最新的孩之寶人偶放在我的舊肯尼人偶旁邊，感覺就像看見林布蘭的畫作跟中世紀壁畫相伴。這些舊人偶在我小時候顯得好鮮豔，如今看起來卻像塑膠腫塊，眼睛跟嘴巴是用畫出來的；它們的二十一世紀版本則是雕工精細的迷你人類。迪普利斯解釋，肯尼的中國工廠以前會拿同一個塑膠模子做出上百萬個人偶，而等到模子的狀況惡化時，人偶的樣子就越來越不像電影了；當時的工廠為了滿足隨時有可能消失的熱潮，不得不拼命趕工。如今《星際大戰》有穩定的影迷支持，模子會製作得更細緻，而且每生產幾百個人偶就會更換。

　　《星際大戰》被證明是孩之寶公司的強大支柱。二〇一三年時，該公司和電玩公司 Rovio 合作《星際大戰憤怒鳥》（*Star Wars Angry Birds*）而再度大賺，在一個月內就賣出一百萬個星戰電傳底座（telepods）──用來跟手機與平板 app 互動的實體玩具[53]。孩之寶不只正在準備一系列七部曲的人偶，他們甚至還有前六集的角色沒有推出。你或許以為到了這時候，每一幕

53　註：但是，確實有人用將近四十萬枚樂高蓋出完整的霍格華茲城堡。

場景的每一個角色都已經做成可動人偶了，但是迪普利斯說摩斯‧艾斯里酒吧和賈霸宮殿（Jabba's Palace）的很多外星人仍然沒有製作過塑膠模子。

　　不過，真正的有利可圖領域還是在比較受歡迎的角色，把他們做成更精確、符合電影的版本和賣給收藏家。孩之寶有一整個團隊專門負責這一塊。迪普利斯在漫畫大會上展示一個即將上市的人偶，《絕地大反攻》中穿著吸睛比基尼的奴隸莉亞，要價二十美元。製作藍圖上寫滿了給製作團隊的筆記：「眼睛應該更撩人。整個身材要更嬌小。胸部小一點。鼻孔外側不要那麼高。拜託雕件內褲！」我禁不住想到，凱莉‧費雪有一回尖酸刻薄地攻擊她收到的莉亞人偶，說有點露得太多了。「我對喬治說：『你有我的肖像權，』」費雪說。「可是你沒有權利使用我的『神祕瀉湖』！」

　　不過在場的男女收藏家都非常興奮。接著迪普利斯問他們，有多少人買了人偶以後會真的拆開包裝。只有寥寥可數的手舉起來。

　　「要玩你們的玩具啊，各位，」迪普利斯嚴峻地對觀眾說。「要玩你們的玩具。」

第十四章
模仿片全面進攻！

在《星際大戰》的所有模仿片中，最厚顏無恥的莫過於義大利小眾經典片《星際衝撞》，上面是西班牙語的版本。這部電影裡有光劍戰鬥，也有能摧毀星球的超級武器；這張海報還把千年鷹號和滅星者戰艦畫了進去。海報標題翻譯出來是「第三類星際衝撞」。

來源：新世界電影公司（New World Pictures）

　　肯尼拼命在一九七七年聖誕節販賣「早鳥特售包」時，這間玩具公司的主管起碼能鬆口氣；他們希賴藉以賺錢的熱潮暫時不會退燒了。肯尼在夏天做過市場調查，發現一千個孩子中就有三分之一已經看過電影，百分之十五則看過不只一次。至於還沒看過電影的孩子則急著想看；就算沒有玩具助陣，同儕壓力也太大了。「我們以前會玩官兵捉強盜，」詹姆斯·阿諾·泰勒說，他長大後會成為歐比旺·肯諾比的配音員，但是那時還只是聖荷西的七歲孩子。「過了一九七七年暑假以後，我們就改玩《星際大戰》。」

　　當然不是只有孩子們瘋星戰。美國普羅大眾打從披頭四之後，就沒有對哪個單一文化這麼狂熱了。這是當紅的時尚（在《時尚》（*Vogue*）雜誌也是）。《星際大戰》也即將引來最真誠的致意形式：模仿作品。

　　一九七七年九月的勞動節，《星際大戰》宣稱在不到一千家戲院放映下賺進了一億三千三百萬美元票房，老早就超越《大白鯊》成為史上最賣座電影，除非你把《亂世佳人》（*Gone with the Wind*）的票房乘上通貨膨脹率。《星際大戰》的周邊媒體也直衝同溫層；原聲帶賣出一百三十萬張，一位叫 Meco 的音樂製作人也匆忙做出星戰主題曲的迪斯可版，賣了十三萬份，他的專輯《星際大戰與其他銀河放克舞曲》（*Star Wars and Other Galactic Funk*）則在十月份拿下《告示牌》專輯排行榜冠軍。

　　艾倫·狄恩·佛斯特的平裝電影小說（作者掛名喬治·盧卡斯）是全美暢銷書第四名。佛斯特遵照吩咐對朋友撒謊，不肯透露小說究竟是不是他寫的。佛斯特宣稱他不介意，他的態度也隨和得能讓你相信。可是他仍舊不得不對外說點謊。

　　在洛杉磯地區，曼恩中國戲院照合約放完六星期的《千驚萬險》之後，《星際大戰》便凱旋歸來。為了慶祝重新上映，達斯·維德、C-3PO 和 R2-D2 把名字跟腳印劃在混凝土上，就在蓓蒂·葛萊寶（Betty Grable）旁邊，在場有三千人圍觀。就連採訪的記者也穿著《星際大戰》的運動衫。

克茲跟他們說兩年內不會有新電影。「新電影會是獨立的故事——我們希望
每次都拍不同的冒險橋段，不會有『續集』這種東西——但是會有同樣的
角色陣容，」他說。不過連他也不太有把握：「我們可以朝十四種不同的方
向發展。」

　　在幕後，《星際大戰第二集》——即使克茲嘴巴上否認，這確實是如假
包換的續集——已經展開了前置作業。盧卡斯正在擬大綱；雷夫‧麥魁里已
經確定加入；克茲在勘查地點，並提早十八個月租下艾斯翠片廠（Elstree）
給室內場景拍攝用。

　　布萊恩‧強生（Brian Johnson），《二〇〇一太空漫遊》的模型師，被找
來取代戴斯卓領導特效部門。戴斯卓一直不是擅長交際手腕的人，跟盧卡
斯起過太多次衝突，兩人都不想再跟對方合作了。盧卡斯有時候會很大方
地分享功勞，把《星際大戰》約兩成五的報酬分給演員、劇組和朋友。馬
克‧漢彌爾接下來一年拿到約六十萬美元；但是贏得金像獎、對攝影機與
電腦的理念永遠改變電影特效界的戴斯卓，卻什麼也沒得到。

　　既然不曉得《星際大戰》還能紅多久，盧卡斯的律師挾著優勢地位對
福斯公司施壓，在九月端出續集合約。談判沒有持續太久；盧卡斯牢牢吃
定賴德，兩人也都心知肚明。他大可把續集權利簽給其他家製片商。他們
下次在蒙地卡羅召開董事會時——葛麗絲王妃（Princess Grace）就在那裡贏
得一套初版的星戰人偶[54]——賴德平靜地提醒其他董事們：「如果我們不簽
約，我們就休想做這部電影。」他也記得董事們氣到發起抗戰，最終會把他
擠出公司。「他們想給喬治加薪一成，喬治卻不想要。他的看法是對的。」

　　盧卡斯得到的收益會遠遠超過一成。他的公司對《星際大戰第二集》
的預期收入獅子大開口：前兩千萬抽五成二，接下來四千萬抽七成，再之後
的則拿七成七。盧卡斯影業底下設了兩個新的子公司來管理這筆巨大財富。

54　註：葛麗絲‧凱莉（Grace Kelly），美國電影女演員，一九五四年以《鄉下姑娘》（*The
　　Country Girl*）贏得奧斯卡影后。她在一九五六年嫁給摩納哥親王蘭尼埃三世（Rainier III）。
　　葛麗絲在一九七五年加入福斯公司董事會，據說是為了避開丈夫的壓迫；她對《星際大戰》
　　提案的沉默產生了部分影響，使盧卡斯順利得到資金。因此在一九七八年一月，葛麗絲和她
　　的孩子們在（動過手腳的）比賽中贏到了第一批出產的星戰人偶。

「第二章」（Chapter II）公司負責新電影，黑鷹有限公司則負責所有的新商品授權合約，從一九八一年起便拿下整個業界的九成授權收入（這又是一個讓福斯公司快點尋找新授權合約的誘因）。

假如下一部電影像《星際大戰》一樣賣座——可能性也非常大——盧卡斯影業就能瘋狂搶錢，福斯卻半毛錢也摸不到；美國銀行願意讓盧卡斯自掏兩千萬美元擔保，藉此貸款給盧卡斯影業。這筆擔保費就是盧卡斯的《星際大戰》總收入，不包括授權商品。於是合約幾乎是馬上就在一九七七年九月二十一號簽下，當時《星際大戰第二集》（當時的片名）的大綱都還沒動筆。該熱潮的威力便可見一番。

結果《星際大戰第二集》的宣布幾乎沒有被媒體關注；這點早就是預料中事。續集有什麼重要呢？大家都知道續集永遠、永遠不會比第一集好。有人在籌備《洛基續集》（Rocky II），還有《大白鯊二》（Jaw II），連盧卡斯影業也在準備拍《美國風情畫續集》（More American Graffiti）。除了《教父第二集》（The Godfather Part II）以外，續集全都是一個樣。它們幾乎不會由同一個導演執導。而且盧卡斯不是才說要退下導演職位嗎？哪個傻瓜會被找來面對《星際大戰》的成功陰影？

《星際大戰》幾乎註定會是曇花一現；這是一九八〇年以前的傳統認知。假如是這樣，盧卡斯就會輸得一敗塗地。找製片商投資你的電影，起碼製片商能彌補你的部分損失；可是找銀行借款，你就有可能丟掉房子，像柯波拉拍《現代啟示錄》時那樣。

這些完全沒有讓《星際大戰》的創造者打退堂鼓。喬治・盧卡斯直接把他在俄羅斯輪盤一押就賺來的籌碼放回原位，下完全相同的賭注。盧卡斯似乎不在意。「我希望《星際大戰》成功到大家都會模仿，」盧卡斯在一九七七年夏天對《星航日誌》雜誌說。「然後我就能去看這些模仿片，坐下來和好好享受。」

嗯，至少他的第一部分願望實現了。

模仿片全面崛起

　　模仿片從娛樂界宇宙的四面八方殺向電影院，宛如組成戰鬥隊形的滅星者艦隊；人們收到了訊號，發現科幻是當紅炸子雞，不管內容拍什麼都無所謂（盧卡斯喊他的電影為「太空幻想」，這點同樣沒有影響）。只要你能用夠快的速度弄個片上映，說不定就能趁《星際大戰》這台巨無霸火車墜下懸崖之前沾點光，賺個幾百萬美元。

　　經常就像星際旅行一樣，這些電影的出現也出現了些奇異的時間偏差。第一部模仿片似乎是從超過十年前穿越時空飛過來的：一九六六年的義大利電影《九頭蛇星雲任務》（*2+5: Missione Hydra*）被重新包裝和配上英文，然後於一九七七年十月以《星際飛行員》（*Star Pilot*）的標題在美國上映。即使劇情——外星人的船墜毀在義大利薩丁尼亞島，俘虜了一位科學家——跟一九五〇年代的怪物片關係比較大，也毫無特效畫面可言，它仍是當時同時和《星際大戰》一起播映的電影，而且片名有「星際」兩個字。

　　假如上戲院的人覺得這樣還不夠低俗，那麼一九七七年九月二十六日號的《票房》雜誌裡面刊出了另一個選擇：一九七四年的一部西德情色片，叫作《喔，再對我那話兒吹一次岳得爾調！》（*Ach jodel mir noch einen*）或者《金星巡邏隊大吹戰鬥簫》（*Stoßtrupp Venus bläst zum Angriff*），被重新包裝成《二〇六九：太空性遊》（*2069: A Sex Odyssey*）。廣告由一間毫不羞恥的電影發行商伯班克國際影片（Burbank International Pictures）製作，稱這部片是「情色科學幻想片」，還是「《星際大戰》的情慾版續集」。假如「情慾」（sensuous）兩字還不夠反映他們的目的，第一個 S 更是寫成了金錢符號 $。

　　在世界各地的製片人眼裡，《星際大戰》就是一個金錢符號。盧卡斯的老朋友和《現代啟示錄》編劇約翰・米利爾斯（John Milius）說，盧卡斯的洞察力「展示了外頭能賺的錢比過去還多一倍」。他也說：「製片商無法拒絕這種誘惑。就像古羅馬一樣，沒有人能理解你怎麼能賺到這麼多錢。」有些導演跟編劇會全心全意調適和接受這種新現實（就像米利爾斯自己，他

跑去執導了《蠻王柯南》（*Conan the Barbarian*），賺進十三億票房）。其他人則沒有。威廉‧弗萊德金看著《千驚萬險》——他自認最好的作品——的陰森預告被擺在《星際大戰》前面播出。「我們他媽的從螢幕上被趕下去了！」他的編劇巴德‧史密斯（Bud Smith）對他說。因此弗萊德金進了戲院看盧卡斯的電影。「我不知道欸，可愛的小機器人跟有的沒的——也許我們押錯馬匹了。」弗萊德金悶悶不樂地對曼恩中國戲院的經理坦承。經理只是警告他，如果《千驚萬險》是押錯的馬，那麼《星際大戰》馬上就會爬回馬鞍上。它想當然也真的捲土重來。《千驚萬險》在全球票房失利，賺不回兩千兩百萬的預算。弗萊德金將來再也不會執導大成本製作的電影了。

　　靠著後見之明，不用想也知道各大製片商想押哪一頭賽馬。我們已經展示了一個社會有多麼熱愛喧鬧的暑假大片，一部正義對抗邪惡的保護集電影——大人跟小孩都能觀賞，一開頭就有老式的道德觀和最先進的特效。打從《千驚萬險》對抗《星際大戰》以來，我們在電影院裡看過不知多少部《哈利波特》、替好多哈比人喝采、跟著無數加勒比海盜遨遊四海。我們長久以來對穿著特製服裝的超級英雄和漫畫電影感到興奮，久到這些電影讓人司空見慣，就像美國人吃慣了蘋果派。《星際大戰》和它的暑假大片後人，就像大杯汽水和爆米花一樣普遍。

　　可是在一九七七年，製片者們的衝動並不是擷取《星際大戰》的精華和擺進新瓶子裡，而是做出最廉價的科幻片，然後希望能賺大錢。舊時代的偏見難以改變。反正這種東西不就是給小孩子看的嗎？他們哪裡看得出差別？預算是比以前多了些，多半用於特效，以便在《星際大戰》之後的時代不會被嘲笑。不過接下來幾年製作的電影與其像《星際大戰》，反而看來更像《星際飛行員》。

　　很多蹩腳模仿片都是國際電影。加拿大做出《星艦入侵》（*Starship Invasion*, 1977）和根據 H.G‧威爾斯原著改編的《未來世界的面貌》（*Things to Come*, 1979）；威爾斯的小說寫滿了對第二和第三次世界大戰的警告，電影卻跟它完全脫節。該片預告承諾一個「充滿機器人、有人意圖毀滅世界、充滿黑函與跨銀河英勇之舉」的宇宙。義大利的幾部電影更是厚顏無恥地

抄襲：《星際衝撞》（*Starcrash*, 1978）開頭就是廉價版的滅星者飛越鏡頭，片中有走私者和機器人對抗帝國壞蛋，還有帝國能打爆星球的太空站；演出陣容有克里斯多夫・普拉瑪（Christopher Plummer）和年輕的大衛・赫索霍夫（David Hasselhoff），後者在電影裡揮舞一把光劍。《人形異種》（*The Humanoid*, 1979）的主要反派則戴著日本武士式的頭盔和穿著黑披風，從背後看起來就跟達斯・維德沒兩樣。兩者都沒有通過票房的考驗。

英國的《土星三號》（*Saturn 3*）則似乎具備該有的元素。《星際大戰》製作設計師約翰・貝瑞（John Berry）想出這個故事，是發生在獨立太空站上的謀殺案；劇本由年輕的文學急進分子馬丁・艾米斯（Martin Amis）執筆。演員包括寇克・道格拉斯（Kirk Douglas）、哈維・凱托（Harvey Keitel）和法菈・佛西，後者穿著各種布料少得可憐的服裝。那麼到底是哪裡出了錯？劇本閹割過頭，六十四歲的道格拉斯不管演到哪裡都試著展現出男子氣概（拍片的過程會激發艾米斯寫下小說《金錢》（*Money*）），製作時也發生太多糾紛，最後使貝瑞一氣之下走人——直接走進《帝國大反擊》製作群。很可惜，他一個星期後就因腦膜炎過世。

日本則有《從宇宙來的訊息》（*Message from Space*, 1978），收入六百萬美金——跟美國相比算不上什麼，可是在日本電影史是可觀的紀錄。為了對美國市場致敬，片中找來粗暴的老動作英雄維克・莫羅（Vic Morrow）挑大樑。這部的劇情也有合適的元素：邪惡帝國、穿插雷射槍戰的鬥劍，還有髒兮兮的外星人酒吧。當初第一個拒絕《星際大戰》的製片商聯藝（United Artists）用一百萬美元搶下美國版權，可是根本沒能回本。「那玩意兒唯一吃掉的東西就是寫赤字用的紅墨水瓶。」聯藝副總史蒂芬・巴赫（Steven Bach）惋惜地說。

很快地人們意識到，如果要讓電影看起來像《星際大戰》，你就得比它花上更多錢。盧卡斯總喜歡說他用一千萬預算拍出值兩千萬的電影；少數幾位其他導演加碼投入更多預算，得到了類似的成功。史匹柏花了兩千萬拍《第三類接觸》，最終在全球賺進兩億八千八百萬。華納兄弟公司花了五千五百萬拍《超人》（*Superman*），這在當時是個險招，因為超級英雄電影在

當時比起還沒被《星際大戰》拯救的科幻電影更冷門。靠著另一首激勵人心的約翰·威廉斯進行曲之助，《超人》成了華納兄弟史上最賣座的電影，創下全球兩億九千六百萬票房。

　　所以製片商開始忙著把錢投在科幻與奇幻片上。迪士尼在一九七八年對《星際大戰》致敬，推出兩部低成本的喜劇——《外星貓》（*The Cat from Outer Space*）和《太空怪客》（*Unidentified Flying Oddball*），後者又名《太空人與亞瑟王》（*The Spaceman and King Arthur*），是馬克·吐溫《康州美國佬的亞瑟王廷奇遇記》（*A Connecticut Yankee in King Arthur's Court*）的改寫版。到了一九七九年，迪士尼寫了一份劇本叫《太空基地一號》（*Space Station One*），後來改名《黑洞》（*Black Hole*）——它預計擁有兩千萬的預算，並會有五百五十個特效鏡頭。這部電影會是氣氛陰鬱、充滿動作戲的情境劇；它設定在一個宇宙的邊緣，而這個宇宙充滿了適合做玩具的機器人。

　　《黑洞》是迪士尼第一次向盧卡斯影業接洽——這回是米老鼠王國想要租借戴斯卓攝影機。盧卡斯影業開出的門檻太高，於是迪士尼打造了自己的電腦控制攝影機。導演蓋瑞·尼爾森（Gary Nelson）確保片中的機器人——文生（V.I.N.CENT）和鮑伯（B.O.B.）——顯得髒兮兮和滿是刮痕。這種充滿舊貨的宇宙概念越來越受到注意。電影也請到大明星擔綱：歐尼斯·鮑寧（Ernest Borgnine）和麥斯米倫·雪爾（Maximilian Schell），此外羅迪·麥克道爾（Roddy McDowall）和機靈皮肯斯（Slim Pickens）會替機器人配音。這是迪士尼的第一部保護級電影，首次加了幾句咒罵語來吸引青少年。這些策略怎麼會出錯呢？

　　顯然錯得離譜——因為迪士尼顯然忘了關心劇本。《黑洞》在美國只有勉強把預算賺回來。影評羅傑·艾伯特（Roger Ebert）說電影是「對白太多的情境劇，扔出一堆瘋科學家跟鬼屋」。對付文生和鮑伯的邪惡黑色機器人群是「從達斯·維德抄過去的」。麥斯米倫·雪爾飾演的角色試著把太空站天鵝座號（Cygnus）開進黑洞，這根本是《惑星歷險》（*Forbidden Planet*）中摩比斯博士（Dr. Morbius）的翻版。這不是太空幻想劇，只是另一部目中無人的科學電影。我們真的需要更多這種東西嗎？

※

　　在《星際大戰》之後最成功的科幻片，都是早在盧卡斯成為家喻戶曉的名字之前，就已經在狂熱科幻宅腦中醞釀的作品了。從這個角度看，這些人確實跟盧卡斯很像（有些人也曾替他製作《星際大戰》）；製片商與其試著複製盧卡斯的作品，還不如複製第二位盧卡斯[55]。他們需要對自己的作品懷有熱情的編劇跟導演，而非單純的騙子。人們對細節的關心會反映在大螢幕上──連帶反映到票房。

　　最重要的範例就是大衛·歐班能（Dan O'Bannon），《黑暗之星》（*Dark Star*）的共同編劇──這部電影是約翰·卡本特（John Carpenter）在一九七四年推出的超空間喜劇，裡面有個沙灘排球模樣的外星人。歐班能在《黑暗之星》過後想寫個類似的電影，這回是恐怖片；他想稱這部電影為《咬人》（*They Bite*）。結果他跑去替亞歷山卓·尤杜洛斯基（Alejandro Jodorowsky）做後來放棄的《沙丘魔堡》電影。這段經驗被證明是值得的，因為一起合作的人還有 H.R·吉格爾（Giger），其哥德式外星人繪畫深深影響了歐班能。歐班能在一九七五年回到洛杉磯，並寫了一份劇本，當時取名為《星際怪物》（*Star Beast*）。這故事很快就會改寫成《異形》（*Alien*）。

　　歐班能和盧卡斯一樣，受到的科幻片影響是光明正大的，比如一九五一年的《火星怪人》（*The Thing from Another World*）。「我沒有從任何人手上偷來《異形》，」他說。「我是從每個人手上東偷一點西偷一點。」異形鑽破太空人胸膛跳出來的點子，則歸功於該片的共同編劇羅納德·舒塞特（Ronald Shusett）。

　　一九七六年，歐班能和舒塞特在尋找製片商拍片時，他們並未抱特別高的期望。他們找上 B 級片教父羅傑·科曼（Roger Corman），原本已準備

55　註：華納和環球公司則嘗試複製盧卡斯以外的第二選擇：各自上映《THX1138》和《美國風情畫》，並把當初逕自剪掉、令盧卡斯大為懊惱的幾分鐘片段加回去。《美國風情畫》再度大賣；《THX1138》則再次票房慘澹。

跟他簽約，結果有個朋友建議找一間跟福斯有關係的新製作公司。

賴德喜歡《異形》的基本概念，卻不覺得它有強到應該立刻投資。也許他是在兩面下注，這取決於《星際大戰》是否會跟幾乎整間公司預期的一樣是失敗之作。在這種氣氛下，誰還想冒險批准科幻片呢？「好萊塢就是一群仿效者，」賴德抱怨。「一部電影大賣，於是人人都搶著跟進。」他記得在《真善美》（The Sound of Music）之後，有好多年的潮流都是音樂劇電影。如果大製作的科奇幻片想要有所進展，就必須先出現值得追逐的賣座片才行。

在這段時間，歐班能替南加州大學的同校校友喬治・盧卡斯工作，起碼得以維持生計。盧卡斯需要找人做些動畫，看起來像是瞄準電腦上顯示著某種怪異的 X 形太空船；盧卡斯記得歐班能曾在《黑暗之星》做過類似的東西。歐班能替《星際大戰》做事沒有賺到多少錢——只多到能讓他擺脫當窮編劇時睡的沙發，搬進自己的公寓。

可是《星際大戰》一旦成為值得追逐的賣座片，也就幫忙福斯公司催生了《異形》。「他們想要追隨《星際大戰》的潮流，而且越快越好，而他們桌上唯一有太空船的劇本就是《異形》。」歐班能說。他拿到跟《星際大戰》一樣多的預算：一千一百萬美元。英國導演雷利・史考特（Ridley Scott）在曼恩中國戲院看過《星際大戰》後，就決定捨棄歷史史詩劇和投入科幻片，並且雇用了查爾斯・利平寇，這人此刻在好萊塢就像是某種幸運符。《異形》在一九七九年五月二十五日上映，也就是《星際大戰》推出的剛好兩年後，賺了十億又四百萬美金。「《異形》對於《星際大戰》，就像是滾石合唱團之於披頭四，」《異形》製作人大衛・吉爾（David Giler）說。「它是惡毒版的《星際大戰》。」

引導《異形》登上大螢幕，是賴德待在福斯公司的最後一件任務；他跟董事會為了該不該照盧卡斯的條件簽《星際大戰第二集》的爭執，終於在一九七九年引爆——這位前製作人宣布要找來自己的人馬組製作公司。福斯用了最有禮貌的方式請他走路，辦法是提前終止契約。到了十月，賴德公司成立；賴德找來雷利・史考特，雇他執導一部新片，劇本由一位奇敏感無

比的演員漢普頓・芬奇（Hampton Fancher）執筆，改編自一位毒蟲科幻小說家的中篇小說。芬奇和史考特起了衝突，前者便離開了。這故事就是菲利浦・迪克（Philip K. Dick）的《生化人會夢見電子羊嗎？》（*Do Androids Dream of Electric Sheep?*），被改編成同樣精彩但不太一樣的電影《銀翼殺手》（*Blade Runner*），由一群深受《星際大戰》啟發的人們製作——難怪哈里遜・福特（Harrison Ford）會成為追捕生化人的主角戴克（Deckard）的最佳人選了。

　　當然，他們拍出來的電影和《星際大戰》南轅北轍——或者其實仍是一樣的東西？《銀翼殺手》表面上似乎是大成本、有真實故事的《THX1138》，具備同樣緩慢的步調、徘徊不去的未來烏托邦場景和呆版的人性。盧卡斯放棄了這一切讓人不愉快的東西，改而滿足我們的幻想，雷利・史考特則成功占據了我們的夢魘。不過這兩位導演在這個階段倒是很像：他們都想用經濟的方式說個故事，從人造智慧體的角度訴說——不論是機器人或者生化人——並且盡可能保留神祕感。「我看過你們人類無法想像的事情，」戴克追捕的最後一位受害者羅伊・貝提（Roy Batty）說，這段著名的雨中獨白由演員魯格・豪爾（Rutger Hauer）寫下（沒錯，就是在拍攝那一幕的同一天晚上寫出來的）。「太空戰艦在獵戶星座的肩旁熊熊燃燒。我看著銫光雷射在唐懷瑟傳送門[56]附近的黑暗星空中閃耀。」就在這段短短的難忘的時刻，《銀翼殺手》短暫擺脫科幻的外衣，化為一部關於在星河中戰鬥的太空幻想劇。

<p style="text-align:center">※</p>

　　就連有科幻片經驗的低成本製片家，也不得不在他們的下一部太空電影投入高得不尋常的資金。《星際大戰》上映第一天，羅傑・科曼就把他在加州威尼斯海灘製片廠的所有員工帶去中國戲院看電影。福斯公司搶走

56　註：Tannhauser 或許取自華格納歌劇中描繪的那位德國騎士與詩人，暗示羅伊・貝提就像唐懷瑟，是個無力掌握命運、失去人與神恩寵的人。

《異形》之後，他就在一九七九年拍了《世紀爭霸戰》（*Battle Beyond the Stars*），一方面對《星際大戰》致敬，福斯公司搶走《異形》後，他就在一九七九年拍了《世紀爭霸戰》（*Battle Beyond the Stars*），一方面對《星際大戰》致敬，另一方面也直接抄黑澤明的《七武士》（*Seven Samurai*）劇情。電影花費兩百萬元，是科曼拍過最貴的電影，主要是為了雇喬治‧佩帕德（George Peppard）和羅伯‧佛漢（Robert Vaughn）。這也是科曼最賣座的電影之一，賺進一千一百萬美元。今天這部片對人們最重要的意義，就是這是詹姆斯‧卡麥隆的第一份影業差事。這位前卡車司機在看過《星際大戰》之後辭去工作，自己拍了一部實驗性的科幻特效短片《異星創世紀》（*Xenogenesis*），並拿給科曼看。科曼一直在找卡麥隆這種充滿熱情的孩子；他讓卡麥隆負責《世紀爭霸戰》的太空船製作部門。

卡麥隆就像是只有一人的 ILM 公司，有一次連續工作八十五個小時，只靠著咖啡撐下去。他睡在製片廠裡的一張輪床上，並提出科曼沒想過的特效點子。當科曼把他的藝術指導炒魷魚時，他發現卡麥隆躺在輪床上，就把這孩子搖醒和當場把工作給他。卡麥隆的生涯從此一飛衝天，並成為目前唯一在美國票房二度擊敗《星際大戰》的導演。

不管你往哪裡看，到處都能找到想成為製片家的人，腦子裡突然冒出神奇的幻想。不過，當中未能實現的最大夢想或許來自巴瑞‧蓋勒（Barry Geller）；這位連續創業家熱衷於前衛科學和宗教比較學。蓋勒在一九七八年取得羅傑‧齊拉尼（Roger Zelazny）的小說《光之王》（*Lord of Light*）的電影版權，而這本書正迎合他的喜好：劇情講的是一群太空殖民者，用尖端科技把自己改造成永生不死，然後冠上印度諸神的名字。他們受到一位年輕、破除傳統的佛陀式人物挑戰。故事暗示時間是個轉輪，書中的事件會不斷輪迴下去。

有些製作人認為本書的輪迴劇情和脫軌的宗教題材實在拍不出來。蓋勒不這樣認為；他弄出一份劇本，募到五十萬美元，然後請來漫畫傳奇人物傑克‧科比（Jack Kirby）畫些製片用的草圖。他寫道，本片的用意是「讓我們注意到自身超乎尋常的心靈力量，正如《星際大戰》承認銀河系中的

生命」。他想像在科羅拉多州奧羅拉市蓋起龐大的主題樂園，稱為「科幻樂園」；科比也替這樂園畫了想像圖。樂園裡會有個直徑一哩的巴克敏斯特・富勒（Buckminster Fuller）圓球體建築，以及一座稱為「天堂」的一哩高尖塔。

蓋勒的美夢在一九七九年十二月擱淺和沉沒，因為他和生意夥伴傑瑞・夏佛（Jerry Schafer）涉嫌詐欺而被聯邦調查局逮捕。蓋勒無罪釋放，但是夏佛被控竊盜、謀反和三起證券詐欺。檢察官宣稱「科幻樂園」會讓夏佛擁有自己的郵遞區號，以便讓他進行各種惡毒的詐騙。跟犯罪扯上邊的整個計畫於是告吹了。

不過如今我們知道，這份劇本死後還有過一段著名的生涯；就在計畫告吹的那個月，劇本輾轉落到中情局手裡。間諜們正在找類似《星際大戰》的劇本，好讓一群假拍片劇組進入伊斯蘭革命後的伊朗，把躲在加拿大大使館的六名美國外交人員救出來。《光之王》劇本和科比的草圖被重新包裝成《亞果》（Argo），外交人員也順利獲救，蓋勒則從頭到尾蒙在鼓裡，直到營救任務在兩千年解除機密為止。班・艾佛列克（Ben Affleck）把這段經過拍成二〇一二年贏得奧斯卡獎的同名電影，卻絲毫沒提過蓋勒或《光之王》，令蓋勒暴跳如雷。

另一個得到快樂結局的夢想家，則是動畫家史蒂芬・李斯柏格（Steven Lisberger）。李斯柏格在一九七六年對雅達利推出的第一個電玩遊戲《乓》（Pong）感到著迷，想像拍一部長篇電影，一部分是真人演出，一部分則是電腦動畫。李斯柏格的製片公司在一九七七年拍了三十秒的示範影片，是兩個背光的人影丟擲旋轉的碟子。這些角色是電子人（electronic）——他們給他們取暱稱為「創」（Tron）。這間波士頓公司整個搬到加州，向大製片商推銷電影點子。最後是迪士尼站出來——該公司的老衛兵不確定這是不是好點子，但是年輕一輩玩過電動的主管們卻大力支持。最後是靠著哈里遜・艾倫肖（Harrison Ellenshaw），替《星際大戰》和《黑洞》工作過的

繪景畫家，讓迪士尼拍出了《電子世界爭霸戰》（*Tron*）[57]。李斯柏格說，艾倫肖是「迪士尼高層的大使和年輕王子」；他說他非常欣慰能夠賣掉這部電影。《星際大戰》校友再得一分。

《星際大戰》對其他影劇的影響

即使是最成功的系列電影也逃不過《星際大戰》的影響。比如，電影觀眾在一九七七年七月的《海底城》（*The Spy Who Loved Me*）結尾會得知詹姆斯·龐德將在續集《最高機密》（*For Your Eyes Only*）回歸；可是等到這些字幕在全球各地的螢幕上捲動時，製作人卻改變了心意。幹嘛不拍部更炫、稍微更像《星際大戰》的電影呢？伊恩·佛萊明（Ian Fleming）在一九五四年寫過一本小說叫《探月者》（*Moonraker*），劇情講的是龐德跟一位富裕的工業大亨雨果·德拉克斯爵士（Sir Hugo Drax）打橋牌，後者計畫要用核子飛彈「探月者」摧毀倫敦。這段劇情立刻被拋棄；取而代之的是龐德調查一樁太空梭失蹤案，結果發現死敵德拉克斯在地球軌道上造了一座城市。「其他電影宣稱能帶你到月球，」預告片吹噓。「可是只有我們實際做得到！」《太空城》（*Moonraker*）於一九七九年上映，被批評為將詹姆斯·龐德系列帶入史無前例的愚蠢境界。這部片至今仍保持一項紀錄——在同一場戲裡（零重力戲）有最多吊鋼絲的演員。但是這也使〇〇七電影寫下了新紀錄；《太空城》的票房超越所有舊作，唯有乘上通貨膨脹率的《霹靂彈》（*Thunderball*）、《金手指》（*Goldfinger*）和《雷霆谷》（*You Only Live Twice*）才能超越之。

所以看起來《星際大戰》對模仿者是壞事，對真心的製片者是好事，對有名聲的系列電影更是棒透了，只要你把背景擺進太空就好。我們因此下面要提到《星艦迷航記》（*Star Trek: The Motion Picture*）：金·羅登貝瑞已

57 註：迪士尼在二〇一〇年推出續集《創：光速戰記》（*Tron Legacy*）。

經花了近十年的時間，想把他的電視秀獲得的新熱潮轉成一部電影。派拉蒙剛剛砍了計畫，而羅登貝瑞在《星際大戰》問世時正在策畫名為《第二期》（*Phase II*）的新星艦電視劇。《第二期》本身被放棄，而前導集的故事大綱——作者正是艾倫・狄恩・佛斯特——就被改寫成電影劇本。不過，電影的製作成本卻嚴重失控，飆到四千六百萬元。（盧卡斯在某方面救了這部片；ILM 接手本片的特效合約。）但是《星艦迷航記》還是在全球得到一億三千九百萬美元收入，算是可觀的票房，也足以再拍一部較低成本的續集。飾演史巴克的李奧納德・尼莫伊（Leonard Nimoy）稍後會承認《星際大戰》刺激了《星艦迷航記》系列電影的誕生——只是後者永遠無緣超越那個年輕的票房暴發戶。

　　至於盧卡斯仿效的影視系列，也將拜《星際大戰》之賜重返大螢幕，只是聲勢相形見絀。這點在一九八〇年想必很明顯：《飛俠哥頓》終於在這年推出長篇電影。製作人迪諾・德・勞倫提斯（Dino De Laurentiis）在《星際大戰》上映多年前就從國王影像企業（King Features）手上買來版權，可是沒辦法說服名導費德里柯・費里尼（Federico Fellini）接拍。於是《飛俠哥頓》就這樣保持冬眠，直到其後代《星際大戰》在螢幕上大放異彩。於是德・勞倫提斯立刻採取行動。

　　要讓《飛俠哥頓》在消聲匿跡後將近四十年歸來可不容易；製作者們對於電影該往哪個方向走，有著完全相左的意見。編劇洛倫佐・森普爾（Lorenzo Semple）認為原作中的諷刺漫畫人物——飛俠哥頓、黛兒（Dale）、查可夫（Zarkov）、邪惡帝王明（Ming），更別提鳥人（Birdman）——根本不可能在一九八〇年代正經演出，於是寫了個裝模作樣的劇本，仿效他在一九六〇年代大量參與編劇的《蝙蝠俠》（*Batman*）影集風格。但是德・勞倫提斯搞不懂森普爾的幽默感，認為一切應該正經八百地演出，配上毫無保留預算的布景跟戲服。「我跟迪諾說我不喜歡，」利平寇說，他到頭來擔任那部片的行銷長。（查爾斯・利平寇，堪稱一九七〇、八〇年代科幻電影的變色龍。）「那部片從頭到尾都是在嘲笑舊系列。你得把它拍成能吸引觀眾目光的幻想片才行。」拍片成本狂漲到三千五百萬元。身為前《花

花公主》（*Playgirl*）男模的主角山姆・瓊斯（Sam Jones）和導演邁克・霍奇斯（Mike Hodges）起了衝突，導致瓊斯的所有對白都改由一個身分依舊不明的演員重配。

　　觀眾反應兩極；《飛俠哥頓》在美國只有兩千七百萬美元票房，在英國卻靠著皇后合唱團的原聲帶，還有飾演鳥人的布萊恩・布雷斯德（Brian Blessed）的過度誇張演出，結果大獲成功。但是這一切都未能替德・勞倫提斯帶來《星際大戰》式的電影系列──《飛俠哥頓》會繼續以漫畫、卡通的形式存在，甚至改編成 SyFy 科幻頻道的影集，只有維持一季。不過對於退休的太空幻想螢幕英雄而言 [58]，飛俠哥頓起碼有一點能得到安慰；它逃過了二〇一二年製作費兩億五千萬元的《異星戰場：強卡特戰記》（*John Carter*）的下場。這部電影改編自艾德加・萊斯・巴勒斯（Edgar Rice Burroughs）的小說，只能勉強回本，甚至還被抨擊是在模仿《星際大戰》。**於是長達一個世紀的實驗畫下句點：《星際大戰》終於且確實地超越了太空幻想劇的列祖列宗，就像路克・天行者會青出於藍，變得比他父親更強大、更有智慧。**

<p style="text-align:center">※</p>

　　《星際大戰》上映之後，有許多電影試著搶占它的票房，卻沒有半個被盧卡斯影業控告侵權。不過，倒是有部電視劇成功招致盧卡斯影業和二十世紀福斯公司的怒火──即使這部劇早在《星際大戰》問世之前就構思了。

　　一九六八年，也就是盧卡斯還在掙扎著釐清「太空船、全像投影、未來趨勢」的思緒時，電視製作人葛林・拉森（Glen A. Larson）寫了一份劇本叫《亞當方舟》（*Adam's Ark*），講述一群烏合之眾太空船逃離地球的毀滅，並尋找其他星球上的人類。可是《星際爭霸戰》的原始影集《星際爭霸戰》在一九六九年下檔後，就沒有電視台想要播科幻劇了。拉森於是把

58　註：飛俠哥頓應該還不會退休；福斯公司正在計畫拍一部 3D 版電影，二〇一五年四月宣布導演為 Matthew Vaughn。

注意力轉向一系列受歡迎的影集，比如《法網恢恢》（*The Fugitive*）、《假名史密斯與瓊斯》（*Alias Smith and Jones*）和《無敵金剛》。

　　一九七七年五月後，不知是出於巧合或其他原因，拉森回去發展《亞當方舟》。他扭轉故事設定，讓雜牌軍艦隊逃離自己毀滅的星系，並尋找傳說中的神祕地球。亞當被改名為艾達瑪（Adama），並得到上將的頭銜。人類十二殖民星球準備跟機器人種族賽隆人（Cylons）簽署和平協約，艾達瑪是唯一一個反對者；這點是先見之明，因為賽隆人選在協約慶祝時刻發動卑鄙偷襲。（蘇聯大使稍後會抱怨這齣劇，認為這個關於背叛和不信任的故事是在隱喻冷戰。）

　　環球公司的主管們正在徵求《星際大戰》版的電視劇點子。拉森交出五百頁長的劇本，時間是一九七七年八月三十日，標題適當地取名為《銀河：星際世界傳奇》（*Galactica: Saga of a Star World*）。拉森得到七百萬美元製作前導集，這是有史以來撥給單集電視劇的最高預算，甚至跟《星際大戰》相去不遠。全身罩著盔甲的賽隆人模樣有點像帝國突擊士兵，只是顏色是耀眼的銀色──這兒沒有「二手宇宙」。

　　《星際大爭霸》（*Battlestar Galactica*）的故事起碼跟《星際大戰》隔了好幾光年。盧卡斯的反抗軍永遠不會被騙來跟帝國簽協約；這裡沒有很久以前的遙遠銀河，也沒有人聽過一個叫做地球的行星。《星際大爭霸》的神祕主義使它更接近《諸神的戰車》（*Chariots of the Gods*）[59] 提倡的概念，也就是人類是先進外星種族帶來地球的──這在一九七〇年代就跟相信飛碟一樣普遍。

　　不過，環球公司還是謹慎得記得要寄一份拉森的劇本給盧卡斯。盧卡斯沒有當場譴責，而是要求環球別使用「星際世界」這個詞。於是拉森想出一艘新的太空船，一艘「戰艦」（Battlestar），使劇名成為「銀河號戰艦」。盧卡斯也認為艾達瑪的兒子史凱勒（Skyler）太像天行者（Skywalker）；拉

59　註：原書名 Erinnerungen an die Zukunft: Ungelöste Rätsel der Vergangenheit（未來的記憶：昔日未解之謎），艾利希・馮・丹尼肯（Erich von Däniken）出版於一九六八年，在台灣曾以《文明的歷程》之名出版。書中捏造了許多考古證據，好「證明」外星人的存在。

森在最後一刻改成阿波羅（Apollo）。至於星巴克（Starbuck），盧卡斯也覺得太容易讓人想到星際大戰；這點確實是拉森做得太過火了。

　　但是真正讓盧卡斯氣憤的事，是拉森簽下約翰・戴斯卓替《星際大爭霸》前導集做特效，並請雷夫・麥魁里畫概念藝術。戴斯卓把幾乎整間ILM帶走了，將這個鄉間俱樂部改組成新公司「艾波吉」（Apogee）。他手上仍有ILM大部分的大部分器材，可是我們不清楚他是否有義務要歸還；就法律上而言，ILM早就已經解散，薪水支票過了一九七七年五月二十七日之後就中斷了。視覺特效產業在這個年代仍然奄奄一息；艾波吉公司的員工有工作做就很高興了。

　　福斯公司也很生氣；製片商原本對肯尼玩具的執行長柏尼・魯密斯推銷《星際大戰》電視劇和其他潛在的授權合約，如今環球公司似乎先下手為強，使得將來要讓任何《星際大戰》電視劇登上小螢幕會難上加難。甚至，《星際大爭霸》前導集會在歐洲當成電影上映，這意味著它已經開始入侵《星際大戰》的領地。福斯在一九七七年十二月對環球發出停止侵權通知書。既然環球照樣製作《星際大爭霸》，福斯便在隔年七月提出訴訟，指控《星際大爭霸》抄襲《星際大戰》的三十四個概念。環球反告《星際大戰》剽竊一九三九年的系列短片《巴克・羅傑斯》（*Buck Rogers*）[60]，環球仍然擁有這系列的版權。環球的訴訟也用稍微沒那麼荒謬的方式指控《星際大戰》抄襲《魂斷天外天》——這部一九七二年震撼彈葬送了巴伍德和羅賓斯的電影計畫《自由家園》（*Home Free*）。不過當然，麥魁里早就意識到這點，故意把R2-D2設計得和《魂斷天外天》的機器人相反。前者是圓的，用輪子滑行；後者則是方的，並且走路會搖搖晃晃。

　　等到《星際大爭霸》終於在一九七八年九月於電視首映——差不多也是多數戲院終於讓《星際大戰》下片的時候——科幻界選擇力挺盧卡斯。「《星際大戰》很有趣，我很喜歡，可是《星際大爭霸》就像是把《星際大戰》重演一遍，」以撒・艾西莫夫（Isaac Asimov）在報紙專欄的信上如此

60　註：又譯《二十五世紀宇宙戰爭》。

開頭。「我必須患了失憶症才能愛上這部劇。」另一名科幻作家哈蘭‧哈里森（Harlan Ellison）則把《星際大爭霸》的創作者取名為「葛林‧竊盜」（Glen Larceny）。該劇在 ABC（美國廣播公司）電視台上首演前，《時代雜誌》也稱它是「小螢幕上有史以來最公然的抄襲」。

　　不過不是每個人都同意他們在看一部模仿劇。戴斯卓攝影機拍攝的太空船鏡頭跟戰鬥機的太空雷射砲火，可不是區區抄襲者的本事。《星際大爭霸》播得越多，攻城掠地的範圍就越廣──正如金‧羅登貝瑞曾說的，《星際爭霸戰》播了十五集才站穩腳跟。「劇中的角色比起《星際大戰》從漫畫剪下來的人物，得到了更多心理層面描繪。」《新聞周刊》如此評論《星際爭霸戰》的前導集。

　　《星際爭霸戰》在 ABC 電視台撐了一季，一開始收視率很高，但是不規則的收視時間腰斬了這部劇。震怒的影迷跑到電視台總部外面抗議；一位來自明尼蘇達州的年輕影迷選擇自殺。拉森沿用許多布景跟設備拍了另一部更成功的電視劇，重拍版的《巴克‧羅傑斯》。《星際爭霸戰》在一九八〇年會重返小螢幕，雖然多數主要卡司都換了。大約二十三年後，Sci-Fi 頻道（稍後改名為 SyFy）則會用更黑暗的風格重拍整個系列，但改變了一個關鍵細節：賽隆人現在外表變得跟人類一樣。這個版本播出了高收視率的四季──盧卡斯在兩千年末終於準備拍攝《星際大戰》真人電視劇時，就受到新版《星際爭霸戰》的影響。

　　福斯對環球的訴訟在一九八〇年十月撤回；環球對《星際大戰》的指控也在隔年五月中止。兩年後福斯再度上訴，這回法庭宣布「關於概念究竟為《星際大戰》獨有，或者有受抄襲，重要事實明顯存在爭議」。聯合在一九八四年付二十二萬五千美元給福斯，花錢消災。

　　這段索賠和反索賠結束後，也留下一件奇特的法律小知識：在長達十年的科幻電影狂潮中──充斥著抄襲、黑色日本武士頭盔跟行星級超級武器──只有一部美國劇情長片曾被告公然抄襲：《星際大戰》。

一發不可收拾的仿品追隨效應

一九七八年初，二十世紀福斯公司跟電視製作人杜維・赫米恩（Dwight Hemion）簽約，請他擔任執行製作人，替 CBS 電視台做一個小時的《星際大戰假期特別節目》（*The Star Wars Holiday Special*）；福斯認為《星際大戰》電影的三年空窗期太久了。盧卡斯同意了。得過艾美獎提名的赫米恩過去十年來曾替法蘭克・辛納屈（Frank Sinatra）和芭芭拉・史翠珊（Barbra Streisand）之流做過聖誕節特別節目，一九七七年還製作了最後一部有貓王——盧卡斯的偶像之一——演出的特別秀。此外赫米恩導過評價不錯的《彼得潘》（*Peter Pan*），由米雅・法羅（Mia Farrow）和丹尼・凱伊（Danny Kaye）演出，顯示赫米恩有能力應付兒童幻想劇。如果這部假期特別節目成功，就能當成《星際大戰》電視劇的前導作品。

盧卡斯建議把故事擺在秋巴卡的親屬，還有他家鄉卡須克（Kashyyyk）的節日「生命節」（Life Day）。武技族的家鄉星球最近才從《帝國大反擊》的劇本砍掉；由於盧卡斯喜歡把《星際大戰》考慮過的點子回收利用，而且仍然私心偏愛武技族，就把這部分挖出來。雷夫・麥魁里繪製了這星球的背景畫，盧卡斯則提供秋巴卡家族的名字：他妻子瑪拉（Malla）、他爸爸依奇（Itchy）和他的兒子朗皮（Lumpy）。盧卡斯影業寫了一份「武技族聖經」，讓編劇們能了解這個長得像人猿的種族的一切，包括他們如何繁殖：「武技族一次會生下一窩後代。」盧卡斯也對該劇的一位編劇說，韓・索羅娶了一位武技族。「可是我們對外不能這麼說。」

《星際大戰假期特別節目》爛到出名；不是那樣爛到有趣、像《星際衝撞》那樣會成為小眾經典的片子，而是因為極度無趣。（去 YouTube 上找找看，看你能撐幾分鐘。）盧卡斯和克茲在節目上映前撤回了自己的掛名。「我們都有點驚駭，」克茲對我說。「這是糟糕的錯誤。」人們——幾乎可說是整個網際網路——誤傳盧卡斯曾說想要「拿鐵鎚」砸爛世上每一捲《假期特別節目》的錄影帶。但是盧卡斯在一九八七年（《星際大戰》上映十周年紀念）告訴《星航日誌》，該劇「很快」就會發行錄影帶。以下是他在二

〇〇二年說的話：「這就只是其中一件做錯的事，我一輩子都得承擔。」（盧卡斯在塞斯‧格林（Seth Green）的《機器雞》（Robot Chicken）惡搞劇裡就沒這麼有節制了；靠著諷刺作品的保護傘，此劇中的盧卡斯在心理治療師的沙發上大叫他對《假期特別節目》的唯一公開批評：「我恨透它了！我恨透它了！」葛林說盧卡斯其實不太需要別人開導。）

　　真的從一開始就糟成這樣嗎？麥魁里在二〇一二年過世時，人們在他留下的文件裡找到一樣東西：一份《假期特別節目》的綱要，日期是一九七八年三月。沒有具名作者，但讀起來很像盧卡斯的手筆。大綱開頭是秋巴卡回到家和跟家人團聚，韓‧索羅則出現在螢幕上，恭喜武技族的星球被選來主辦「生命節」這個銀河節日。索羅告訴我們這件事何以危險：生命節不犯法，可是帝國害怕這樣會讓銀河人民團結起來，便策畫停止節日。秋仔身為全銀河最出名的武技獸，自然會是節慶的焦點；一艘叫穆西卡號（Musica）的星艦會來這裡替典禮揭幕。

　　這時有位商人抵達武技族主角們的家，秋仔買了一本「影像書」給兒子當生命節禮物，儘管商人表明生命節不是商業節日。秋仔用「心靈蒸發器」休息，這玩意兒會播放搖滾樂，顯然武技族很愛聽。（這聽起來雖然奇怪，卻其實不脫喬治‧盧卡斯的本色——他是搖滾樂迷，在摩斯‧艾斯里酒吧擺了個同樣突兀的班尼‧古德曼（Benny Goodman）式搖擺樂團。）接著秋仔驚恐地發現朗皮失蹤了；他跑到商人的船上，偷渡到塔圖因。商人最後抵達觀眾們熟悉的那間酒吧，然後同意讓朗皮搭穆西卡號回到卡須克。這時帝國指揮官派了一位客串演員——大綱建議找豔星拉寇兒‧薇芝（Raquel Welch）演出——去阻止穆西卡號抵達卡須克。她會色誘船長，然後跳著舞（真的跳舞）進入控制室，一邊跟朗皮解釋星艦如何運作，一邊「弄壞東西」。機器人二人組跟蹤她，並通知莉亞和路克，後者則通報秋巴卡；秋仔開一艘飛艇到星艦上，把星艦開到安全地帶。生命節和朗皮都得救了，秋巴卡在結尾也會得到他在《星際大戰》片末典禮沒拿到的獎牌。

　　這樣的劇情會拍出史上最佳聖誕節特別節目嗎？也許不會，可是說不定能讓它成為小眾熱愛的裝模作樣經典劇。結果這份大綱顯然被赫米恩的

製作人，肯・威爾區（Ken Welch）和妻子蜜特西（Mitzie）改寫。秋巴卡幾乎整齣劇都不在場；反而是他的家人納悶著他到底會不會出現，並看各種娛樂節目分散注意。生命節在最終版本從頭到尾都沒有解釋，片尾也出現了個慶典，完全由穿著紅袍的武技族參與。

　　本劇的編劇驚恐地意識到，他們寫的劇本現在被一群不會講英文的生物占滿了。「牠們唯一會發出的聲音就像是胖子性高潮。」編劇布魯斯・維蘭奇（Bruce Vilanch）評論。布魯斯本人就是胖子；他跟盧卡斯說他會把錄音機放在臥室裡，以便錄下劇中的對白。盧卡斯不覺得好笑。他也不怎麼想監督這部劇的製作，就指派查爾斯・利平寇的拜把兄弟大衛・亞康巴（David Acomba）當導演。但是亞康巴不習慣導電視劇，劇組也認為他過度敏感。他拍了幾場戲之後就退出不幹。「這些人根本不曉得自己在幹嘛。」他對利平寇說。

　　編劇們盡可能依據威爾區夫婦提供的大綱發揮，寫出他們心目中最迷人的卡須克家庭情景。小流氓朗皮偷餅乾吃，並拿玩具太空船惹惱他爺爺，然後看一群馬戲團雜耍者的全像投影影片自娛。瑪拉看了一段烹飪節目，接著透過螢幕找路克和莉亞，詢問秋仔的下落，並在帝國軍闖進來搜索非法螢幕裝置時支開這些人的注意力。

　　開場字幕結束後的十分鐘，什麼劇情也沒有，就只有武技族們相互吼叫。要是編劇們讓電視劇照這種方式演下去，那麼起碼還能在歷史上被當成前衛的反抗，一部取悅啞劇演員的戲，卻令主流大眾摸不著腦袋。可是這是個綜藝節目，他們替它寫了歌曲。傑佛遜星船（Jefferson Starship）合唱團表演了〈點燃天空〉（*Light the Sky on Fire*），此外還有一部卡通，是波巴・費特在影視的首次登場；在影集《一家子》（*All in the Family*）靠著茉德（Maude）一角走紅的碧雅・亞瑟（Bea Arthur），也在摩斯・艾斯里酒吧裡配著搖擺樂團的音樂唱了一首歌，叫做〈說晚安但別道別〉（*Good Night, But Not Goodbye*）。不知如何，這些東西全部硬塞進了本劇裡。（至少馬克・漢彌爾堅持拒絕讓路克高歌一曲的要求。）

　　《星際大戰假期特別節目》徹底失控的最糟糕例子，則是秋仔的父親

依奇使用「心靈蒸發器」休憩，可是看到的不是搖滾樂，而是黑人女歌手蒂亞韓·凱洛（Diahann Carroll）。威爾區夫婦找她來有兩個明顯目的：首先確保演員陣容符合種族多元，其次是要凱洛唱一首帶有色慾的歌，而且也能符合保護級、讓電視審查員放行。「我就是你的幻想，」她對老武技獸低語。「我就是你的愉悅。」武技獸彷彿高潮般愉快吼叫。「喔喔，」凱洛吃吃笑。「這下我們開始興奮了，對吧？」

可是凱洛的歌比起《假期特別節目》的尾聲還比較好下嚥。凱利·費雪正處於維蘭奇口中的「瓊尼·米歇爾（Joni Mitchell）[61] 瓶頸時期」；她對於加入演出的交換條件是讓她展現好歌喉（雖然沒有好到哪去）。威爾區夫婦聽話寫了一首抒情歌給莉亞公主，配著《星際大戰》主題曲讚頌生命節──喜愛唱歌的費雪很討厭這首歌，唱的時候似乎兩眼無神，而且高音唱得很吃力。

等到盧卡斯和蓋瑞·克茲發現是怎麼回事，事態已經太遲了，只能抽回自己的名字。「長遠看下來，這樣根本沒有必要，」克茲回憶。「福斯公司擔心為了第二部電影等三年會太久，所以中間一定得播個東西。其實根本不需要。」但是製片商跟電視公司已經開口要求，實在不得不拍。CBS 拿到了想必是聖誕假期最巨大的提款機，簡直樂壞了，而且加入的廣告商太多，把一個小時的秀拉長到兩小時。Del Rey 出版社推出一本武技族故事書，肯尼玩具則準備發行一系列武技族可動人偶。他們以後再也不會這麼盲目地被需求擺布了！

電視劇事前廣告了好幾個月。孩子們很興奮，《星際大戰》才剛在戲院下檔，現在就要上電視了。至於沒有去看電影、只能靠《星際大爭霸》撐下去的人，現在也終於有機會了解這陣狂熱是怎麼回事。這股期盼甚至不侷限於美國本土；《星際大戰假期特別節目》被授權到另外至少六個國家播映，包括加拿大和澳洲。

61 註：加拿大音樂家、作詞者，六〇年代以民謠歌手身分出道，七〇年代初紅極一時，但一九七五年後碰到瓶頸，名聲迅速下滑。她稍後改走爵士樂路線，九〇和兩千年代繼續在樂壇奮鬥。

努力起先似乎得到回報：一開始光是美國就估計有一千三百萬人打開電視收看。可是過了第一個小時，波巴‧費特的卡通演完後，收視率就急速下滑。等到費雪唱完她的歌，多數觀眾已經轉去看 ABC 或 NBC 電視台了。

很奇怪，《星際大戰假期特別節目》有很多年時間一直被歸進《星際大戰》的官方設定。它代表著波巴‧費特的首次登場，以及第一次提到武技族的家鄉；盧卡斯影業沒有完全忽略這些。（直到二〇一四年，盧卡斯針對他未在結尾名單掛名的所有《星際大戰》媒體採取了焦土策略：所有最糟糕的《星際大戰》仿製品便在那個時候被抹得一乾二淨。）儘管盧卡斯在一九八七年說過想發行錄影帶，這部電視劇一直沒有這樣做。在 YouTube 來臨之前的時代，多虧影迷們用盜版錄影帶才把它保存了下來。

在那個時候，《星際大戰假期特別節目》似乎讓人很驚訝，活像讓一個有前景的系列影視自毀前程——假如有人需要證據，這點就能顯示電影續集必會是大地雷。對喬治‧盧卡斯而言，這件事則是個血淋淋的教訓：對於他創造的宇宙的表現方式，他再也不要鬆懈掉這麼多掌控。等到拍續集時，假如他想避免損失所有的《星際大戰》財富，他就得像隻獵鷹緊緊盯牢。

第十五章
如何在續集更上層樓

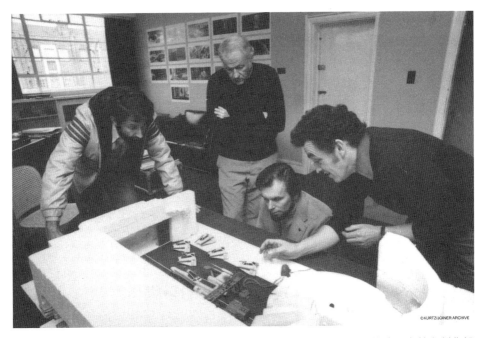

攝影師彼得・蘇哲斯基（Peter Suschitzky）、藝術家雷夫・麥魁里、蓋瑞・克茲和製作設計師諾曼・雷諾茲（Norman Reynolds）正在對著反抗軍的霍斯基地機庫模型討論《帝國大反擊》的一場早期戲。

來源：克茲／瓊納檔案庫

　　一九七八年七月，大衛・普羅素以達斯・維德的身分第一次在美國巡迴。這位前英國健美冠軍很生氣，盧卡斯堅持他不得在《星際大戰》的拍片現場拍攝摘下頭盔的公開照片；令他更氣的是，提供給媒體的電影資料裡沒有半個字提到他本人。當維德在曼恩中國戲院外面的混凝土板上踩下

腳印時，普羅素正在倫敦焦慮不安。

「是我創造了達斯・維德，」普羅素在一九七七年十一月對一位記者說。「他的動作和舉止是我賦予那個角色的，沒有別人……所以福斯公司幹嘛有權利欺騙大眾，說正牌達斯・維德穿著我的黑鎧甲出現在那裡，可是我明明就在六千哩外？太難看了，真不要臉。」普羅素大約就在這時開始在照片上簽字「大衛・普羅素就是達斯・維德」，令盧卡斯影業煩惱不已。

在普羅素眼裡，一九七八年這趟巡迴之旅正是爭取他合法地位的大好機會。他的公關安排他到美國西岸。他在馬林郡市政中心演講，離盧卡斯的家只有幾哩遠，並且在一間柏克萊漫畫店外面回答問題，被大約一千名《星際大戰》影迷團團包圍——多數人還穿著自製戲服。人們問到他和盧卡斯的首次會面，普羅素回憶：「我被一個看起來像青少年的傢伙找上。」人們問起續集，他便說會在隔年二月開拍。接著他給了一些說詞，《舊金山觀察家報》（*San Francisco Examiner*）的記者形容是「一窺可能的續集劇情」：達斯・維德和路克・天行者展開你死我活的決鬥，然後路克得知維德就是他父親。「父親下不了手殺兒子，兒子也無法殺父親。」普羅素說——因此這兩位角色都會活到第三部電影。他的聽眾瘋狂歡呼。

真、假達斯・維德的爭議

根據盧卡斯影業的傳說——以及普羅素的自傳——普羅素事先並不曉得《帝國大反擊》的劇情轉折。這段劇情藏得滴水不漏，連普羅素在這段著名場景中也只拿到假對白（「歐比旺就是你父親」）。馬克・漢彌爾直到拍這段戲的幾分鐘前才得知真相。維德的配音者詹姆斯・厄爾・瓊斯是唯一另一個得到正確台詞的演員。普羅素直到一九八〇年的倫敦試映會，才發現維德就是路克的父親。（事實上他在這之前已經看過幾次試映了。）

所以，普羅素怎麼能在電影開拍的一年前就有辦法隨意談論這個「可能的劇情」？這段大轉折當時只存在幾個月而已——盧卡斯在一九七八年四月寫下關鍵的第二版草稿，維德在這版劇本中第一次宣告自己是路克的父

親。盧卡斯狂熱地想給這段真相保密，甚至不肯讓他的祕書給這頁打字。也許普羅素在盧卡斯影業裡有內賊？不；根據一份倫敦影迷雜誌《恐怖小專賣店》（*Little Shoppe of Horrors*）的訪談，普羅素在一九七七年十月的一場影迷大會上也講過同樣的話：「維德沒有殺死路克的父親。維德就是他父親。」

　　這時離網際網路帶動的影迷時代還有數十年，「有劇情透露」不是常見的用語。普羅素的話消失在被人遺忘的影迷雜誌真空中，埋沒在一份本地報紙的最末篇專欄裡。不過，這仍對《星際大戰》的歷史建構造成了傷害；畢竟這個轉折改寫了一切，達斯・維德一正式變成安納金・天行者的時候，星戰宇宙的一切就轉變了。接下來四部《星際大戰》電影的路線一覽無遺：第三部電影是維德的贖罪，前傳三部曲則探討他的墮落。整個《星際大戰》故事會完完全全成為達斯・維德的悲劇史。

　　盧卡斯影業很喜歡說這劇情老早就構思出來，而且保密功夫到家，才使轉折產生了效果。這段官方歷史受到多倫多攝影記者和部落客麥可・卡敏斯基（Michael Kaminski）質疑；他花費極大的心力撰寫《星際大戰密史》（*The Secret History of Star Wars*, 2008），試圖證明盧卡斯根本沒有想出包羅萬象的全系列劇情，只是在一九七八年臨時想出維德那個點子的。可是要是這兩個解釋都不是真的呢？要是盧卡斯確實在《星際大戰》拍片現場跟普羅素提過這個「可能的劇情」，因為這部未來的電影在當時不太可能實現，而普羅素感覺這間公司想要一腳踢開他，便洩漏出來當報復？[62]

　　我越研究這個奇特的轉折，就越想知道真相。我重覆詢問能否訪問普羅素，但普羅素的經紀人沒有回信。我於是找到普羅素，他出席了鹽湖城漫畫大會，我也請主持現場訪問的布萊恩・揚（Brian Young）問起普羅素那篇一九七八年的文章。「從來沒聽過。」普羅素說，回得有點快。次日我排隊等著給普羅素簽名，給了他一份那篇文章的副本。「我想讀讀看，」他

[62] 註：使事情更複雜的是一九八七年在《星航日誌》提過的一段故事，據說來自跟盧卡斯關係密切的人。顯然在《星際大戰》上映不久後，盧卡斯走進舊金山的一個小型科幻聚會，然後在臨時舉行的問與答中對一群影迷隨意提到，達斯・維德就是路克的父親。「這是盧卡斯的測試，看看消息能在科幻社群中傳得多快和多遠。」《星航日誌》的比爾・華倫（Bill Warren）寫道。

說。「我能留著嗎？我明天還會在這裡。」

　　我隔天過去找他。普羅素說他不記得這篇文章。他現在八十歲了，坐在輪椅上，我很不好意思得騷擾一位老人。可是他也是《星際大戰》歷史的重要一環，我知道這很可能是任何人能揭開謎團的最後機會，所以又解釋一次我的問題。普羅素小聲吐出一長串抱怨，談起盧卡斯影業這些年來對待他的手段。（由於他對盧卡斯影業「過河拆橋」太多次——這是普羅素自己的用詞——他被禁止參加官方星戰影迷大會。）「有時候，」他坦承。「你光是猜測劇情也會惹上麻煩。」

　　「多謝過來一趟！」簽名桌的主持人用興高采烈的威脅感對我說。

　　所以究竟是怎樣？普羅素只是憑空猜測這段大揭露，結果瞎貓碰上死耗子？蓋瑞・克茲說他「隱約」記得類似的事。在《絕地大反攻幕後製作》（*Making of Return of the Jedi*, 2013）一書中，盧卡斯影業說普羅素在拍片現場是個不受歡迎人物，因為他不慎在拍攝《帝國大反擊》早期洩漏了劇情（字體強調是我加的）。至於《舊金山觀察家報》那篇文章，有一點我前面沒有提到：普羅素其實說轉折會發生在第三部電影。

　　這點使得星戰歷史有了不同的角度。影迷和盧卡斯本人一直極力主張，這個轉折豈止是無人料到，更是無法預料的。然而打從索福克勒斯（Sophocles）想到《伊底帕斯王》（*Oedipus Rex*）的點子之後，可怕的生父生母真相就成了世界文學的主題；漫畫《明日湯米》（*Tommy Tomorrow*）的海盜馬特・布萊克（Mart Black），以及《新神》中的達克賽德（Darkseid）和兒子奧利恩（Orion）。我們也看到盧卡斯在一九七五年開始受到約瑟夫・坎伯（Joseph Campbell）筆下的英雄旅程思想——那本書來不及對《星際大戰》產生重大影響，但是恰好趕上續集，英雄路克在這部電影剛好走到「跟父親贖罪」的旅程階段。

　　也許你不必當喬治・盧卡斯，就能猜到下部電影會往哪個方向走。很顯然，那位待在盔甲裡、視線被頭盔遮住的男人就看出來了。

為了續集而更加焦頭爛額

一九七七年末，就在普羅素啟程飛往美國的幾個月前，盧卡斯又開始擬星球名單了。有秋巴卡的家鄉卡須克——或者應該叫卡蕭克（Kazzook）？還是甘那拉拉克（Ganaararlaac）？有個氣態行星叫霍斯（Hoth），以及一個尚未命名的冰雪星球。有個花園星球叫貝斯平（Bespin）。然後是個沼澤行星戴可巴（Dagobah）。

盧卡斯的開始看見不連貫的影像：一座矗立在雪中的金屬堡壘；維德的辦公室泡在岩漿洪流中；某種雪地大戰；R2 在飛機墜毀後，從沼澤裡伸出呼吸管；兩個人騎著巨大的雙腿站立雪獸（直接從《飛俠哥頓》的費雅女王（Queen Fria）橋段搬過來），其中一個被一隻龐大的雪怪攻擊。這些描述都立刻由雷夫・麥奎里畫成概念畫。

盧卡斯那時沒有打算寫劇本，只想幫忙擬大綱。多得是編劇想搶到寫第一版草稿的機會，但是盧卡斯想找個有老式廉價科幻片經驗的作家。有個朋友向盧卡斯推薦寫太空幻想小說的黎安・布萊克特（Leigh Brackett）；盧卡斯找她過來，問她有沒有寫電影劇本的經驗，這才得知她曾替《龍虎盟》（*El Dorado*）和《漫長的告別》（*The Long Goodbye*）寫過劇本，並和威廉・福克納（William Faulkner）合寫《夜長夢多》（*The Big Sleep*）。

盧卡斯知道第二部電影的劇情必須由角色帶動，得更成熟和更浪漫，像是《亂世佳人》的太空版。（《亂世佳人》的票房乘上通貨膨脹率之後，就成了《星際大戰》得跨越的最後一道票房高牆。）布萊克特似乎正是他想找的作家。

盧卡斯沒有時間浪費了。雖然正值勝利關頭，他卻還在「飛梭世界」（Land of Zoom）裡，再也慢不下來了。名聲可能只是一場空，財富有可能一夕之間消失。現在應該打鐵趁熱，趁機發揮創造力才是。

一九七七年十一月，盧卡斯跟布萊克特坐下來展開為時三天的故事會議，這會成為盧卡斯不久後寫下的劇本大綱基礎。很可惜，只有盧卡斯這邊的發言有被記錄下來，但是這份長五十一頁的逐字抄本顯示盧卡斯從前兩

部電影學到了教訓。盧卡斯想要給每個角色《美國風情畫》式的故事線，而且有鑑於謄寫《星際大戰》時的多年掙扎，他希望這次的劇本最多只有一百零五頁：「要又短又緊湊」。

　　許多劇情自然從第一部電影延伸出來。路克既然得在歐比旺缺席的狀況下繼續絕地訓練，他就需要一個新老師。《星際大戰》第三版草稿有個比較像歐比旺的人物：一位反覆無常、瘋瘋癲癲的生物，會「不斷取笑路克」和「像個孩子般一針見血指出事實」。盧卡斯決定讓這個角色個子很小，像布偶一樣，他也大聲自言自語，想知道布偶大師吉姆・韓森（這人在艾斯翠片廠對面拍攝《布偶歷險記》時，盧卡斯就見過他）有沒有空加入拍攝。「這個新人物得像科米蛙，」他這樣描述新角色。「但是要做成外星人。」

　　盧卡斯必須讓布萊克特了解，即使死星被摧毀了，帝國仍然是得應付的強大勢力。片中必須再次提到皇帝，而且考慮到將來的電影，皇帝的威力必須增長。反抗軍必須從一開頭就受到帝國攻擊，場景或許是在一個冰雪星球上，那裡也能發展某種《齊瓦哥醫生》式的雪中羅曼史。至於達斯・維德呢？「他和路克之間有個人恩怨」，盧卡斯這樣告訴布萊克特。「他也許會利用莉亞和韓找到路克。」路克和維德展開驚天動地的打鬥，最後是路克「跳下通風管逃走」。盧卡斯這時已經知道第三部電影會怎麼結束：「等我們在第三部電影殺掉維德，我們就會透露他的真實身分。他想當人類。他仍然在用自己的方式抵抗黑暗面。」

　　至於韓・索羅，盧卡斯想要進一步發展這個角色，卻仍然想不出來要怎麼處理。哈里遜・福特仍未簽約拍第三集，所以他得在這部電影裡消失，讓觀眾無法確定他會不會回來。也許可以派韓去尋求他繼父——銀河運輸聯盟的殘酷商人領袖——的支援。也許我們能探討他如何跟秋仔成為搭檔的往事，並用這個方式靶場景帶到武技族的家鄉。盧卡斯更希望在電影裡加入一位新角色，某種文雅的賭徒，有可能還是促成複製人戰爭（Clone Wars）的複製人家族成員。盧卡斯說，電影結局會是「路克和莉亞抬頭仰望星空，心想他們究竟還能不能見到韓」。

　　相較之下，莉亞在原始大綱中幾乎沒有發展——只有跟韓和路克捲入

三角戀情。「她拒絕韓的追求，但是心裡小鹿亂撞」。最後韓對莉亞賞了個
「艾羅爾‧弗林式的瀟灑之吻，大大打動了她」。在同一時間，盧卡斯也拋
出一個獨立的概念，說路克有個孿生姊妹就在銀河另一頭──為了人身安
全而藏在那裡，並且正在受訓成為絕地。

　　**注意到故事進行的模式了嗎？盧卡斯就像任何睿智的生意人，開始替
自己的主要賺錢資產買保險，這些發展都能讓星戰系列盡可能撐下去。**皇帝
的出場使得維德可以被殺掉；介紹那位賭徒登場，我們就能接受韓的消失。
布偶是針對亞歷‧堅尼士而設的安全措施，因為堅尼士此時仍拒絕演出歐比
旺的英靈。只要提到路克有個姊妹、另一位絕地武士藏在某個安全處，他們
就能在幾集電影之後砍掉路克[63]。星戰之父正在用最快的速度打造一個能延
續十年的大系──同時也把星戰宇宙發展到不必倚賴任何一位演員的地步。

　　盧卡斯跟布萊克特的會議讓他深受啟發，很快就寫出一份故事綱要。
他的含糊想像畫面有了名字：布偶生物成為明啟‧尤達（Minch Yoda），冰
雪行星是霍斯，雪地蜥蜴是冬冬獸（Taun Taun）。續集也首次有了標題，沒
什麼大肆宣揚地公布為《帝國大反擊》；有人覺得聽起來很假，令人想到舊
日的冒險系列電影。但是這確實能達到盧卡斯的目的：在所有戲院看板上
宣告，死星的毀滅不過是這系列的開端。

合適的導演人選與適當的劇情

　　在外頭世界，人們對《星際大戰》的狂熱依舊不衰──甚至滋長到盧
卡斯影業今日根本不會授權的地步。《時尚》雜誌的十一月號有個專題叫
「毛皮原力」；內頁可見 C-3PO 躺在幾位穿著皮草的女模之間，維德則嚴峻
地瞪另外兩個女模，還有突擊士兵試圖逮捕身穿動物毛皮的壯碩女人。摩
斯‧艾斯里酒吧樂隊和穿溜冰鞋的突擊士兵出現在奧斯蒙兄妹（Osmonds）

63　註：當然，馬克‧漢彌爾在《星際大戰》後製作業時的一九七七年一月出了車禍，盧卡斯的
　　確差點失去他。為了解釋漢彌爾臉上的傷疤，盧卡斯知道他得在劇本一開頭就讓路克被怪物
　　攻擊。

的節目《青春樂》（*The Donny & Marie Show*），比爾・莫瑞（Bill Murray）則在《週六夜現場》（*Saturday Night Live*）獻唱「星戰歌」。

一九七七年要製作任何形式的《星際大戰假期特別節目》已經來不及了，可是馬克・漢彌爾穿著天行者的戲服出現在《鮑勃・霍普大明星聖誕特別節目》（*Bob Hope All Star Christmas Special*），並且逮捕穿成「酒吧維德」的霍普——此舉「對一部非凡電影帶來惡意破壞」。到了一九七八年底，人們對這種事就笑不出來了；盧卡斯影業的法律和授權部門聯手合作，甚至告上歌手尼爾・楊（Neil Young），只因他上舞台表演時找來一群矮個子演員，然後把他們打扮成爪哇人（Jawa）。

盧卡斯影業現在處境危急；公司亟需整頓。盧卡斯找來他的南加州大學老朋友霍華・卡山辛（Howard Kazanjian）擔任發展部門副總，表面上是製作環球公司跟盧卡斯簽約要求的《美國風情畫》續集，但實際上盧卡斯是在考慮跟《星際大戰》和《帝國大反擊》的製作人蓋瑞・克茲斷絕關係。 真正的原因不明；克茲說他一直沒注意到兩人的關係生變，直到《帝國大反擊》開始超出預算。盧卡斯也有可能只是單純因為《星際大戰》超支預算而心生不滿。卡山辛說：「在《帝國大反擊》的前置作業期間，早在劇本寫出來之前，喬治就說我應該盡可能參與《帝國大反擊》的會議。」值得注意的是，卡山辛製作的盧卡斯影業電影總是能夠合乎預算。

盧卡斯影業雇了第一位總裁查理・韋伯（Charlie Weber）。盧卡斯之所以選上這位房地產老手，主要是韋伯從沒聽過喬治・盧卡斯的大名。韋伯收購了雞蛋批發商的百萬美元地產，就在盧卡斯洛杉磯辦公室所在的環球片廠對面，使得這兒被人稱為「雞蛋公司」。將來所有在好萊塢進行的活動都會以這裡為中心；這是在馬林郡做不到的事。卡山辛說，在那段最美好的時光中，他們「試圖打造自己的卡美洛（Camelot）[64]」。盧卡斯知道，就算電影事業遇到壞到不行的下場，「雞蛋公司」的建築價值照樣會上漲。

一九七七年底，盧卡斯本人已靠著《星際大戰》賺進一千兩百萬美

64　註：亞瑟王傳奇中，亞瑟王的宮廷和城堡。

元，可是藍道・克萊瑟（Randal Kleiser）──盧卡斯的昔日室友，如今是音樂劇《火爆浪子》（Grease）的成功導演──記得他在那段時間拜訪盧卡斯跟瑪西亞，發現他們仍然在吃一個大冰桶裡存放的微波餐盒。克萊瑟跟他們說，他們應該雇個廚師，然後看到他們恍然大悟。盧卡斯儘管對朋友們出手闊綽，把《星際大戰》的兩成五利潤分出去，他自己卻習慣過相當單純的生活；他買了輛法拉利，多數時間卻只開他那輛一九六七年雪佛蘭 Camaro。他的計畫是每年留下五十萬美元當生活費，然後把剩下的錢投入公司。他又休息了幾次，並給日益成長的公司的所有員工發感恩節跟聖誕節禮物。除此以外，一九七七年結束的方式就和開始一樣：盧卡斯和身邊每個人全心全意投入製作一部《星際大戰》電影。

當然，最具挑戰性的任務之一就是找位合適的導演。**盧卡斯和克茲列出一百個可能人選，然後削減到二十位，最後終於選出來了──五十四歲的艾文・科舒納是位電影老手，也是盧卡斯在南加州大學的導師，十年前曾擔任全國學生電影競賽的評審，讓盧卡斯的短片《THX1138 4EB》脫穎而出。**如今這位得獎學生請前老師執導全世界最成功的電影的續集。克茲就像他當時人盡皆知的習慣那樣，帶科舒納出去喝一杯和提議這個點子；幾天後盧卡斯打電話給科舒納，用上了幾個萬無一失的絕招──反向心理學（「你如果敢接這部片，一定是瘋了」）以及荒謬的讚美（「我想找個在極大壓力下也不會認輸的人，一個在電影有廣大經驗、又喜歡應付人群跟角色的人」）。

「我受寵若驚，」科舒納說。「那狡猾的傢伙，他很了解要怎麼說動我。」

科舒納對於盧卡斯拍馬屁這件事產生的關切，或許還掩蓋了科舒納身為導師的一個重要事實。「我認為喬治真正的算盤是指揮科舒納，藉此間接執導本片，」克茲說。「可是科舒納不是這種會聽話的導演。」

不過，科舒納倒是真的理解《星際大戰》的概念。他和十歲兒子一起觀賞過本片，用年輕的雙眼看見電影的訴求跟核心長處；他是佛教徒，所以透過暗示理解了什麼是原力。科舒納形容《星際大戰》是部道德劇，但是需要快點追上現代觀眾的興趣。盧卡斯和科舒納的合作關係也迅速進展，

在情人節那天便簽了合約備忘錄。

一月尾聲又是一場故事會議，這回是跟史蒂芬・史匹柏以及史匹柏挖出來的一位無名小卒勞倫斯・卡斯丹（Lawrence Kasdan）一起開。三人頭一次聚在一起討論印第安那・瓊斯電影。盧卡斯就像發瘋了，連珠炮地發言，會議抄本有好多頁都是盧卡斯一個人在講話。「基本上，我們在做的事情就是設計一項迪士尼遊樂設施。」史匹柏說。他偶爾提出構想；盧卡斯則溫和地反駁。這段關係反映了兩人目前的姿態：《第三類接觸》首映很賣座——非常賣座——可是完全追不上《星際大戰》創下的紀錄。目前全球電影界的王座仍在盧卡斯手裡。

布萊克特自己跟盧卡斯開過故事會議之後，就一直忙著打字。她在二月底交出第一份草稿。明啟・尤達——在劇中單純稱為明啟——有辦法「以原力」召來歐比旺的英靈，並以極度正式的形式跟對方決鬥獲勝。路克的已逝父親——只稱為天行者——也以英靈的形體出現，引領兒子學習絕地武士的誓言。電影裡經常用光劍敬禮。韓在劇本結尾離開去找繼父時，路克就對著千年鷹號敬禮。

但是過了《法櫃奇兵》（*Raiders of the Lost Ark*）的雲霄飛車之旅後，布萊克特的草稿相較之下似乎太死氣沉沉。路克被莉亞迷得神魂顛倒，結果卻被自己光劍裡面彈出來的水晶催眠；韓和莉亞花大半部電影的時間在拋錨、於太空中漂流的千年鷹號裡調情跟摟抱。C-3PO與秋巴卡一直為了這段醞釀的愛情而吵嘴。維德在雲之都逮捕我們的英雄時，他讓他們坐下來吃頓尷尬的晚餐，更讓他們在被捕的狀況下到處走動。雲之都的主人藍道・凱達（Lando Kalder）——當時還不叫藍道・卡瑞森（Lando Calrissian）——會憂愁地說起他對複製人家族的思念。

在故事的設定連續性中，布萊克特做了些奇怪的選擇和犯了些錯誤。布萊克特不停對觀眾眨眼，卻似乎沒搞懂《星際大戰》的幽默感來自於它的正經八百。韓試著勾引莉亞——「我們就只是廣袤宇宙中僅有的兩個人——」然後忍不住哈哈大笑：「對不起，連我自己聽了也受不了。」韓也說冰雪星球的基地能安安穩穩藏好，因為「我猜連上帝也不記得祂把這顆星球

放在哪兒」，就這樣隨口在充斥原力的宇宙中加入一位神。維德——布萊克特偶爾會拼錯他的名字——不斷追殺路克，以報復路克在第一部片結尾攻擊他的座機，儘管這麼做的人其實是韓。（老實說，布萊克特的這個錯誤有可能是從艾倫‧狄恩‧佛斯特的星戰外傳小說《心靈之眼的碎片》（*Splinter of the Mind's Eye*）學來的——後面還有更多類似的錯誤。）

盧卡斯讀布萊克特的草稿時，想必有股熟悉的心頭一沉感。這種事發生在《THX1138》，發生在《美國風情畫》，如今事情再度重演：他把寫電影劇本的工作外包給一位專家，成品卻根本不符他心目中的電影。科舒納簽約擔任導演之後，在第一場會議中也讀了這份劇本，同樣深感憂慮。

他們自然打了電話給布萊克特——盧卡斯這下才得知她住院了。黎安‧布萊克特不到一個月後便過世；她在寫劇本的整段過程中正處於癌症末期，不肯透露風聲。她想要讓《帝國大反擊》成為她的最後喝采。盧卡斯堅決把她的名字留在電影製作名單上。「我很喜歡她，」盧卡斯說。「她真的很努力。」起碼布萊克特的劇本讓盧卡斯曉得，他不希望《星際大戰》變成什麼樣子。

※

盧卡斯開始徒手寫新的劇本草稿，他和瑪西亞與朋友們到墨西哥度假時寫出了大部分內容（不到一年內就度兩次假，這對盧卡斯夫婦來說著實是史無前例）。此外盧卡斯也用前所未聞的速度寫完第二版草稿：他四月動筆，六月就完工。他再也不會癱坐在辦公桌前面，跟「博根」（Bogan）原力（黑暗面原力）拔河了。盧卡斯承認這是他寫得最愉快的草稿：「我發現寫起來比預期中簡單許多，」他說。「幾乎讓我樂在其中。」

星戰續集的第二版草稿——盧卡斯的第一版——遵循盧卡斯的典型風格，塞滿了做作到極點的對話。在草稿結尾，藍道和秋仔駕著千年鷹號離開之後，路克對莉亞說：「我也要離開了。我還有未完之事。」莉亞回答：「你知道我愛的人是韓，對吧？」路克說：「對，可是我捲進了另一邊的事情。

韓比較適合妳。」跟《亂世佳人》結尾差遠了。

不過，我們現今熟知的《帝國大反擊》元素差不多都已經出現在第二版草稿，只有結構上有少許差異。這時帝國的霍斯入侵戰出現了「龐大的行走機器」，這已經由設計師喬・強斯頓（Joe Johnson）畫出素描圖。

我們剛好也能在這裡澄清討論一個在舊金山灣區流傳多年的不實謠言——人們傳說 AT-AT（全地域裝甲載具），也就是這些帝國步行獸日後的名稱，是啟發自奧克蘭港的巨大四腳吊車。盧卡斯否認這個說法。真相其實更瘋狂：喬・強斯頓的靈感來自通用電力公司在一九六八年提出的一種概念四腳戰車，取名為「電腦控制擬人機器」（Cybernetic Anthropomorphous Machine 或 CAM）。CAM 由美國陸軍委託設計，希望能投入越戰；後來通用電力發現這部機器實在太難操作，才放棄了開發。不論有意或無心，盧卡斯和強生把美國的越南戰爭延續下來，反映在帝國征討反抗軍的關係上。

韓把千年鷹號藏在小行星帶裡，這一幕取材自《星際大戰》的草稿。路克倉促離開戴可巴的尤達和班，使得尤達宣稱他們「必須找到下一個人選」。路克出現在雲之都迎接我們的英雄時，藍道已經不是複製人了；維德抓到韓和莉亞時，兩個人都受到嚴刑拷打。韓被冰凍在碳化槽裡，並被交給賞金獵人波巴・費特——這段劇情是用來應付態度倔強的哈里遜・福特，因為福特不斷要求盧卡斯殺掉韓。

接著，就在布萊克特之後的第一版手寫草稿中，盧卡斯寫出了大轉折：在電影高潮的光劍決鬥中，西斯大君（Lord of the Sith）[65] 達斯・維德試圖拉攏年輕的天行者加入黑暗面，煽動路克的恨意：「我殺了你全家。我殺了肯諾比。」接著維德拋出一個前後矛盾的提議：「我們父子會聯手統治銀河。」

「什麼？」路克說。我們可以理解路克的感覺：等等，倒帶。維德為何要無意說溜嘴和壞了大計？戲劇化的真相在幾句後揭曉：「我就是你父親。」他也堅持：仔細想想，你就知道事實如此。

65 註：讀者可能已經知道，西斯為一師一徒制。兩人都稱為 Dark Lord of the Sith。三部曲將師父稱為「西斯大帝」；為了鑑別，譯者把徒弟翻為「西斯大君」。

　　盧卡斯稍後會宣稱，他一直以來都打算讓維德當路克的父親。但是他也得應付寫作上的許多自發性現象。「當你創造出這樣的東西時，角色就會走出自己的路線，」盧卡斯在一九九三年說。「他們講的故事會跟你想說的不一樣……然後你就得釐清要怎麼把拼圖擺回去，才能讓故事合理。」

　　對於路克的的身世如何公諸於世，以下或許就是當初的發展歷程。盧卡斯在墨西哥度假時文思泉湧，發狂似地趕稿；他知道觀眾不希望路克死掉，他們在這種時候需要有個理由擔心路克。誠如盧卡斯在跟布萊克特召開的故事會議裡提到的，危險在於路克有可能會被拉進黑暗面，因此盧卡斯在維德的對話裡寫滿能讓路克心生恨意的理由。可能的理由有哪些呢？嗯，我們從第一部電影知道維德殺了路克的父親，所以就讓他提到類似的事吧，或許再誇大一點：「我殺了你全家。」

　　你全家。你父親。我們這兒有兩個人物：安納金・天行者，一個遲遲無法揭開真面目的人，以及達斯・維德，藏身在鐵肺裝裡的神祕男人。我們對於他們幾乎一無所知；電影到目前為止頑固地拒絕發展這兩位人物。更惱人的是，約瑟夫・坎伯的神話公式要求英雄主角在這個時候跟父親有激烈的互動。**坎伯在《千面英雄》（*The Hero with a Thousand Faces*）一書中解釋，英雄跟父親的和解是所有神話中必要的、幾乎帶有宗教性質的成分：「英雄面對父親時要應付的問題，便是把靈魂敞開到超越恐懼的程度，以便成熟到可以理解，這個廣袤、無情宇宙當中令人厭惡又瘋狂的悲劇，在生命本質的莊嚴面貌底下是完完全全合理的。」**

　　可是等等：「我們父子會聯手統治銀河。」維德這個角色要求盧卡斯這樣寫。不管盧卡斯之前是否已經想到，新的世界終於明確浮現，等著讓盧卡斯去征服。我們已經曉得維德是個墮入黑暗面的絕地武士，背叛了其他絕地，可是要是維德只是天行者換了個名字呢？這麼一來就會把維德的背叛帶到戲劇性的境界。這可以對所有人當頭棒喝，讓他們理解為什麼歐文叔叔、歐比旺和尤達都這麼擔心路克的發展，以及他長大後是否會變得跟父親一樣。

　　安納金・天行者和達斯・維德的合併消去了許多冗餘的故事線。你能

在布萊克特的第一版劇本草稿裡清清楚楚看見這種問題：尤達召喚出歐比旺，歐比旺再叫出老天行者。「突然間戴可巴塞滿了高貴的老絕地武士，基本上都是同一個角色。」作家麥可・卡敏斯基（Michael Kaminski）說。

在之後的電影製作階段中，盧卡斯盡可能掩飾維德的祕密，甚至小心到沒有告訴科舒納。他希望這個轉折能在最不為人知的狀況下讓最多觀眾看到。到頭來只有一樣東西會走漏風聲，這其實還是盧卡斯影業的功勞：盧卡斯的南加州大學好友唐・格魯特執筆的《帝國大反擊》小說版，在電影上映一個禮拜前推出，賣了三百萬本。再次地整部電影的劇情就藏在大眾眼前，能閱讀和有興趣的人都能接觸到。《星際大戰》將來會證明它不只是電影系列，更能延伸到紙上世界。

格魯特曾婉拒撰寫《星際大戰》電影小說，但是照他的說法，他仍然「有興趣分一杯《星際大戰》的羹」。他本來簽了約要寫一本以武技族為主角的小說；而過了《星際大戰假期特別節目》的災難之後，格魯特接到查爾斯・利平寇的前女友卡洛・泰德曼（Carol Titleman）打來的電話。泰德曼現在接掌盧卡斯影業剛成立的出版部門，也負責美國國家公共電台即將播出的《星際大戰》改編劇。泰德曼帶格魯特出去吃飯，並且跟他說：「別管那本武技族小說了。我們想讓你寫《帝國大反擊》。」這回格魯特甚至被允許把名字放在封面上。格魯特拿到一筆「不算多」的權利金預付款，不是像佛斯特那樣從《星際大戰》小說拿到固定稿費。這當然不是出版史上最高的稿費，可是泰德曼告訴格魯特：「如果你拒絕，還有其他人寧願付錢給我們請他們寫。」

格魯特發現盧卡斯影業自行套上了層層隱密面紗。「他們偏執到極點，」格魯特說。「有些人可以看藝術插畫，可是不能看劇本。他們根本是把我關在裝滿雷夫・麥魁里概念畫的拖車裡。」他拿本筆記本畫素描，然後記得有一次走出來時拿給一位員工看其中一張。「這是尤達嗎？」格魯特問他。那位員工雙手往空中一擺。「別跟我講！我才不想知道。」

拍攝續集，困難接踵而至

才華洋溢的人們在盧卡斯影業全速趕工、準備製作第二部星戰電影時，盧卡斯對電影的興趣反而不如即將成立的烏托邦電影聚落「牛尾牧場」（Bulltail Ranch）——很快就會改名為天行者牧場（Skywalker Ranch）。自從約翰・寇帝（John Korty）在一九六八年首次邀請盧卡斯去馬林郡後，盧卡斯念念不忘的馬林郡夢想終於要實現了。這座牧場藏身在盧卡斯山谷路，這名稱是個讓人愉快的巧合——約翰・盧卡斯（John Lucas）是位十九世紀的馬林郡居民，從他叔叔那裡繼承這片土地。面積一千七百畝的山谷雜草叢生，春季綠意盎然，夏和秋天則轉黃。這兒完全與世隔絕、自成一格，鹿兒在整條山谷裡跳動，山獅則在長滿樹的山丘上巡邏。

天行者牧場在《帝國大反擊》的整個製作期間，都和劇本一樣徹底保密。起初地契歸在盧卡斯的戶名底下；這樣或許是好事，畢竟牧場入口柵門上的組合密碼鎖非常好猜：一一三八。

一如盧卡斯只把劇本交給最信任的朋友，他在一九七八年帶哈爾・巴伍德跟其他人來到牧場。他向他們解釋他的夢想：這兒大體上會是個牧場，他們會種胡桃樹，就像他青少年時待過的牧場之家。他們會蓋個葡萄園和養牛，也許會養馬。建築會又少又稀疏，距離相隔很遠，使它們沒辦法看見彼此。這種安排或許是出於馬林郡還沒有劃定這塊地來開發，但也反映了盧卡斯心目中讓製片者和編劇能夠享受的農業烏托邦。盧卡斯相信，做創意產業的人無法照傳統每天工作八小時；他們在城市裡無法發揮長處，得用長長的午休、飛盤遊戲或者在山丘散步讓靈感之泉復原。他們去山區散步時說不定還會碰上山獅，可以享受額外的腎上腺素。

在這個時間點，天行者牧場還只是盧卡斯在筆記本塗寫的願景。這塊地是個適合演餐的地方，也是越野駕駛愛好者的天堂；蓋瑞・克茲很喜歡在這裡高速飆車。但是牧場還只是概念，這一點絲毫不會減損它的威力——畢竟構思出它的男人不久之前就在筆記本上塗鴉太空士兵。盧卡斯把科舒納帶到辦公室，讓他看牧場的計畫，並且強調只有科舒納能實現這一切；

科舒納只要執導一部史上最賣座的續集電影就行了。不必緊張。

盧卡斯在整個一九七八年把 ILM 的半打職員從凡奈斯騙到馬林郡北部，但是把他們放在附近的聖拉菲爾市的另一棟工業建築裡。為了避開好奇的影迷，建築沒有 ILM 的商標，而是一間假公司「坎納公司光學研究室」的標誌。到了隔年，ILM 雇了二十七位新員工。這就是一位製片者處於權力高峰的狀態：用最快的速度生活和打造一個帝國，專注在大局的點子上，並且找來越來越多急著討好的人處理細節。**柯波拉告訴過他的一件事開始成真：名聲和財富就像某種死亡，因為你會重生成一個不同的人。**

※

我們可以原諒普通影迷的想法，以為盧卡斯跟《帝國大反擊》沒有什麼關係。他的名字是片尾製作名單第四個出現的人：「根據盧卡斯的故事改編」。掛名編劇的人是黎安·布萊克特和勞倫斯·卡斯丹，沒有暗示盧卡斯在他們的成品之間寫出的關鍵劇本——第二和第三版草稿。不過就這兩位掛名編劇的人來說，勞倫斯·卡斯丹的影響大得多。史匹柏之所以帶卡斯丹來跟盧卡斯討論《法櫃奇兵》，是因為史匹柏喜歡卡斯丹稍早寫的一部劇本《天南地北一線牽》（*Continental Divide*）。卡斯丹一交出《法櫃奇兵》的劇本，盧卡斯幾乎看也沒看就請卡斯丹寫他這輩子的第三部劇作——《帝國大反擊》的草稿。過了布萊克特的劇本之後，盧卡斯現在正值脆弱的時刻。「我那時走投無路了。」盧卡斯坦承。

卡斯丹對於《帝國大反擊》的地位，就像威勒·哈克和葛羅莉亞·凱茲之於《星際大戰》；只不過卡斯丹沒有改寫當中三成的對話，而是輕微改寫了幾乎所有東西。尤達的倒裝文法出自盧卡斯之手，他認為一位睿智導師會這樣講話，但是尤達那些簡練、令人難忘的台詞卻是卡斯丹的功勞。你也能感謝卡斯丹延長了韓和莉亞的愛情戲，並在對話裡加入「無賴」（scoundrel）這個詞。此外，達斯·維德坐在他的私人隔間裡，一台機器將頭盔放到維德頭上時，他的一位屬下看見了維德的後腦杓；這撩人的一瞥

亦是卡斯丹的創作。

　　盧卡斯稍後說，卡斯丹和科舒納「挑戰劇本裡的所有東西」，而這也正是盧卡斯想要的結果。「如果他們有很棒的點子或者說得有理，新東西就會馬上加進去。」**盧卡斯希望劇本節奏明快；卡斯丹想要擴充感情的深度。這變成一種溫和的拉鋸戰，就像披頭四的約翰‧藍儂（John Lennon）和保羅‧麥卡尼（Paul McCartney），只不過這回其中一個人比對方有錢一千倍而已。**

　　可是劇本只是《帝國大反擊》令人難忘的理由之一。尤達的身體——而非聲音——是前置作業中最令他們擔心的環節。盧卡斯知道如果木偶效果不彰，整部片營造的幻象就破滅了。喬‧強斯頓設計出這位巫師般的外星大師的樣貌，但是實際製作起來比想像中困難——此外想要達到吉姆‧韓森的布偶境界也絕非易事。起先《二○○一：太空漫遊》的老牌化妝師史都華‧費波（Stuart Freeborn）讓一隻猴子寶寶穿上尤達裝；這點明顯行不通後，克茲就帶著愛德華‧桑默一起跑去吉姆‧韓森的家，並且要求桑默守口如瓶。

　　韓森只停下來夠久的時間開個雙關語玩笑，說這玩意兒的大眾市場版本應該取名為玩具尤達（toy-yoda，豐田汽車）——然後婉拒了克茲的邀請。他為了《布偶大電影》（*The Muppet Movie*）已經忙翻了。但是幾天後，他把尤達的速描圖拿給沒那麼忙的同事法蘭克‧歐茲看。靠著費波的設計和卡斯丹的對白，歐茲的成果不只讓韓森感到驕傲，更創造出一位名聲歷久不衰的偉大導師。一九八○年，尤達引發了人們熱烈討論，一個木偶究竟能不能提名奧斯卡最佳演員。二○一三年，盧卡斯首次在線上舉辦官方角色錦標賽，結果尤達在 Starwars.com 拿到最多票——於最終回合擊敗強大的達斯‧維德。

　　歐茲負責操控木偶，並且採用介於豬小姐跟福滋熊（Fozzie Bear）之間的嗓音，使尤達開始一點一滴成形。不過到頭來還是得用上整間盧卡斯影業的聰明才智，以及科舒納的所有耐心，才能創造和拍攝這個角色的數種擬真木偶，製造出木偶能跟歐茲分開活動的假象。科舒納在接下來的拍片過程中會不斷咒罵這個小綠傢伙的名字。正當科舒納忙著擺佈不聽話的木

偶時，他的老闆面對的問題（沒有把科舒納拉進來）卻比這糟糕十倍。

　　替《帝國大反擊》尋找資金，一直是讓盧卡斯很頭痛的問題。預算已經漲到一千八百萬美元，光是在一九七九年每星期的薪資就要一百萬，然後三月開拍後每星期則得花兩百萬。電影幾乎已經落後進度了，而且還重演《星際大戰》拍攝時碰到的問題——他們在挪威芬瑟村最北邊地區拍攝的第一個禮拜就碰上天災，這回不是沙漠暴雨而是大雪崩。科舒納和盧卡斯沒有像之前那樣被迫砍掉拍攝日跟戲份，而是放任進度落後。克茲對盧卡斯宣布，現在預算達到兩千兩百萬美元了。

　　這時玩具銷售進場救援；儘管《星際大戰》已經在戲院下片，還演過那個災難性的《假期特別節目》，肯尼玩具仍然超乎眾望地宣布，今年聖誕節的玩具銷量創下新高。**《星際大戰》可動人偶、太空船和場景組的銷售額破了兩億美元，讓盧卡斯影業的子公司「黑鷹」再度賺進兩千萬。若不是有這筆資金，《帝國大反擊》毫無疑問會滅頂。這當中有種詩意：數百萬孩童快樂地拿玩具演出路克・天行者的後續冒險時，他們真的也資助了路克・天行者的後續冒險。不妨就說這是命運版的集資活動吧。**

　　即使有黑鷹公司的收入，盧卡斯還是發現他得常常滅火。一九七九年七月，盧卡斯影業的每星期發放薪資達到一百萬美元時，美國銀行就自動中斷貸款。這是繁文縟節的極致境界，出自新任貸款經理的僵硬政策，只看數字卻根本不了解客戶。盧卡斯影業再過幾天就會支票跳票。很奇怪，這有一部分是柯波拉的錯；美國銀行資助《現代啟示錄》的過程簡直是夢魘，如今柯波拉在原始的預算上多要求一千六百萬。一朝被蛇咬，十年怕草繩，美國銀行就砍了盧卡斯的錢。諷刺的是盧卡斯這時正撥出幾天時間幫忙柯波拉，替他剪輯他從菲律賓帶回來的成堆底片。盧卡斯想確定，他在一九七五年退出的這部電影能讓柯波拉感到驕傲，同時讓美國銀行回本。他在替朋友做好事，結果卻被朋友的銀行反咬一口。

　　盧卡斯於是找上他做過房地產買賣的執行長來終結財務危機。韋伯打了通電話，美國銀行便把貸款轉給波士頓第一國家銀行。盧卡斯有了些喘息空間：預算現在延伸到兩千七百七十萬了。但是拍攝進度越來越落後，等

到七月底搭好戴可巴星的布景時，科舒納已經落後超過一個月。雪上加霜的是，克茲遇上貨幣問題——跟他們拍《星際大戰》時的狀況完全相反。英鎊對美元的匯率在上漲，市場看好新任英國首相柴契爾夫人，而科舒納就在鐵娘子的國家拍片。**盧卡斯的每星期帳單突然膨脹到三百萬，使總額達到三千一百萬之譜。所以《帝國大反擊》是被法蘭西斯・柯波拉、美國銀行和柴契爾夫人聯手擊沉的？聽起來很瘋狂，但實際上就是這樣沒錯。**

　　盧卡斯對波士頓銀行發誓，假如電影沒有打平支出，他一輩子都會償還貸款。可是這樣不夠。波士頓銀行要求福斯公司擔任保證人；這是盧卡斯最不想要的結果，可是他若不接受就得停止拍攝。福斯同意了，條件是從盧卡斯這邊多分一點錢，甚至不必先掏錢就能讓盧卡斯配合。誠如藍道・卡瑞森在電影裡說他跟帝國的交易「越來越不利」，盧卡斯一定滿腦子都在煩惱他跟福斯公司的關係。福斯公司拿到越多《星際大戰》的錢，能投入天行者牧場的基金就越少。盧卡斯的夢想越來越不利。

　　盧卡斯在一九七九年數度逃往倫敦，希望能躲在那裡。他試著跟克茲說，克茲有職責阻止科舒納落後進度，因為每多一天都會花掉盧卡斯十萬美元。克茲會說他已經盡力，甚至還親自率領第二組拍攝路克在翁帕雪獸洞穴的戲，好試圖拉回一點拖延。「我有試過稍微控制科舒納，」克茲對盧卡斯懇求。「他很擅長應付演員，而且希望能慢慢來。」同時特效團隊則對導演很不以為然。比如，在拍攝賞金獵人波巴・費特於雲之都的走廊對路克・天行者開槍時，他們會問科舒納一個簡單的問題：你希望我們把爆竹——用來模擬費特的雷射打中路克背後牆面時的爆炸——擺在哪裡？科舒納會猶豫地指著一塊地方。「你現在確定了嗎？」團隊會這樣問，然後鑽洞和把爆竹放進去，蓋好牆面並演練一次——接著科舒納會改變主意，想把爆竹放在新位置。

　　但是科舒納難以加速的原因，到頭來還是克茲過度迷戀這位年紀較大的導演想出的每個場景——燈光、取景跟一切。「科舒納在《帝國大反擊》表現優異，」克茲說。「《星際大戰》和《帝國大反擊》的差異一目了然；後者不只劇本更佳，演出也不再那麼像漫畫書，氣氛更黑暗和更實際。」盧卡

斯到最後也無法責怪克茲；盧卡斯那時看了科舒納出類拔萃的電影成果，同樣迷得神魂顛倒。

　　多謝星戰電影史上最精確的記錄者艾倫・阿諾（Alan Arnold）的日誌，我們才能知道這些跟其他更多內幕。阿諾是老派的英語公關學家和記者，其資歷活像是格雷安・葛林（Graham Greene）小說裡的人物。他替英國政府當過新聞官員，駐紮在開羅和華盛頓特區，也做過外國特派記者，遊走過三十個國家。他和瑪麗蓮・夢露（Marilyn Monroe）以及瑪琳・黛德麗（Marlene Dietrich）這些演員、歌手合作過，也把羅斯福總統的夫人愛蓮娜・羅斯福（Eleanor Roosevelt）與廣播新聞王牌愛德華・默羅（Edward urrow）視為朋友。他的著作包括《如何造訪美國》（*How To Visit America*）。此刻他在盧卡斯底下做事，加入《帝國大反擊》在艾斯翠片廠的一群公關。他的職務也讓他有機會造訪馬林郡跟洛杉磯的劇組。

　　艾倫・阿諾在《帝國大反擊》扮演的角色就像利平寇之於《星際大戰》；他跟所有主要參與者錄下好幾個小時的訪談。（他不像利平寇，選擇把作品用意識流手法寫成日誌形式，並出版為可惜已絕版的書：《遙說銀河系》（*Once Upon a Galaxy*）。）科舒納是阿諾最常訪問的對象，但是阿諾也描繪了凱莉・費雪、哈里遜・福特、馬克・漢彌爾等人，以及新加入的比利・迪・威廉斯（Billy Dee Williams）。威廉斯之所以得到藍道一角，是因為盧卡斯喜歡他在比莉・哈樂黛（Billie Holiday）的自傳改編電影《藍調女伶》（*Lady Sings The Blues*）的演出。

　　不過事實證明，阿諾碰過最令人感興趣的訪談對象卻是盧卡斯本人。盧卡斯現在有個念頭：他在拍完《星際大戰》之前就寫下六部個別電影的綱要，組成兩個三部曲，而「《星際大戰》第一部的成功又加入了三部續集」，使星戰變成宏大的九部曲——或者是他在另一段訪談宣稱的十二集[66]。盧卡斯實際上究竟寫了幾部，我們無從得知，但是盧卡斯在二〇〇五年說他從來

[66] 註：盧卡斯早在一九八〇年的《Prevue》雜誌訪談中就宣稱要拍十二部電影，並且說第十到十二會是他以前放棄的潛在外傳，以機器人或武技族為主角的電影，而不是本傳的第十到十二部曲。

沒有替七部曲和之後的電影寫過綱要。他早在一九八七年就改變說詞：「我保證前三部在我腦海裡已經差不多組織好了，」盧卡斯說。「至於另外三部則已經有個大概。」**你可以看出一個模式：一位藝術家傾心於正面思考，把他的作品說得好像實際存在一樣，藉此希望它們會真的實現。**盧卡斯曾告訴史蒂芬・史匹柏，他在《法櫃奇兵》之後寫了另外兩部電影的大綱。「結果喬治根本沒有想出故事，」史匹柏事後回憶。「我們得自己編出來。」

盧卡斯在阿諾面前談到，自己有可能在完成十二部電影的第二部之前就損失一切財富，而且豁然看待這種可能性。「我願意冒這種險，是因為我白手起家，」他說。「我五年前還一無所有……假如這次只是一部普通成功的續集，我就會失去一切。我有可能負債數百萬元，得花一輩子才能爬出泥沼。」但是為了牧場，冒這種險是值得的：「那裡主要會成為讓你思考的地方，」他若有所思地說。「在不必顧慮商業性的狀況下拍電影。」

盧卡斯儘管熱愛《星際大戰》，這系列如今卻成為促成結局的手段：創造一座拍電影的天堂。盧卡斯的夢想成本很快就超過了他銀行裡的存款。「蓋牧場需要的錢太多，我手上的錢相較之下根本微不足道，」他對阿諾說。「我唯一的辦法就是創造一間能獲利的公司。」這意味著得把《星際大戰》變成一個自給自足的個體，一個盧卡斯不必完全參與的電影系列。換句話說，把這個宇宙送出家門獨立。

但若要把日益茁壯的《星際大戰》系列的完整控制權交出去，盧卡斯就得讓觀眾了解，電影品質不會像《假期特別節目》那樣惡化。這表示他得把《帝國大反擊》拍成史上最棒的星戰電影。他很清楚科舒納正在這麼做，卻顯然感到天人交戰，也很納悶自己能否做得更好。盧卡斯說他雇用科舒納「是因為這位導演素有作風明快的名聲，而且非常優秀」。換成盧卡斯自己就能加快拍片速度嗎？這位來自「飛梭世界」的男孩說可以。克茲的看法不同；這位製作人告訴阿諾，《星際大戰》已經壓得盧卡斯喘不過氣，他若執導《帝國大反擊》就會被徹底「擊垮」。

盧卡斯想放掉《星際大戰》的真正麻煩在於，星戰系列還不打算放開宿主。「事實是我被俘擄了，」他說。「它已經占據了我。每次有東西跟我的

想法有出入時，我就會忍不住覺得生氣或感到興奮。我可以看見那個世界，曉得角色如何生活和呼吸。某方面而言，它們已經接管了我的思緒。」

　　至於科舒納，他對於害羞的盧卡斯為何不太敢要求年長的導師加快速度，則是自有理論：「我目前只看到他越過攝影機看了兩次，而他回頭看我時都滿臉罪惡，好像偷拿餅乾被抓到。」盧卡斯要求科舒納動作快點時，唯一的理由就是「我喜歡這樣」。克茲在幕後給的說法是，科舒納每回被質問要花多少時間，就會毫不避諱地回應：「你們雇我來做這份工作。讓我做我的工作，別妨礙我。」

　　科舒納跟年輕的主角演員們在一起時最如魚得水，好整以暇地花時間培養他們。科舒納尤其發現哈里遜‧福特夠成熟和夠優秀，有能力塑造自己的角色。阿諾不只一次看見福特迅速念過台詞，科舒納則像個年邁睿智的混音播放器配合演出。電影中的韓和莉亞降落在雲之都、藍道也在莉亞手上賞個調情之吻時，福特的台詞本來是「她跟我一塊旅行的，藍道。我也沒打算在賭桌上輸掉她，所以你乾脆假裝她不存在吧。」可是這段話似乎忌妒心太重，更別提有點家長保護心態。福特想出一句有更多闡釋空間的台詞：「你這老滑頭。」

　　阿諾也在福特的拖車裡聽見重要的一刻，演員跟導演討論韓在雲之都被碳化前的最後時刻要如何表現：

福特：我認為我應該要上鐐銬。這樣不會妨礙愛情戲。我不必用手抱住莉亞就能吻她。然後我走過她身邊時，我認為莉亞會說一句非常簡單的「我愛你」。

科舒納：然後你會說，「記住這句話，莉亞。因為我會回來。」你得說「我會回來」。你一定得說。你的續集合約差不多已經簽定了！

福特：如果她說「我愛你」，然後我說「我知道」，這樣就既美麗又可接受，而且也很有趣。

科舒納：好吧，好吧。你知道嗎？我也許到頭來還是能攔住維德，讓他別來追殺你。

　　如果你還沒發現（因為科舒納似乎就沒留意），哈里遜‧福特在他的拖車裡喝咖啡和吃水果，並且發明了本片——甚至整個星戰系列——最令人難忘的台詞。稍後盧卡斯影業的紀錄片《夢想的帝國》（*Empire of Dreams*）會說福特是在重覆演了幾次之後，才在最後一次脫口而出這句話。也許這是真的，可是迴避了個關鍵的事實，也就是福特事先就想出來了，也得到科舒納事前認可。劇本總監在現場的最後筆記裡有「我知道」這句話。盧卡斯對測試組觀眾試映兩種版本的電影，一個有這句台詞，一個沒有，結果觀眾被這句話逗笑了，讓盧卡斯猜不透原因。科舒納和福特不得不對盧卡斯解釋：在一段顯然非常強烈和難以承受的戲裡，大笑是你唯一能釋放情感的方式。

　　假如科舒納很樂意讓演員改自己的對白，他對拍片布景的一切就沒那麼好通融。這位導演對於燈光的要求，比盧卡斯更像是完美主義者。他對碳化冷凍台的布景想出最令人難忘的打燈色調：「我們不希望這裡看起來像連載漫畫場景，而是有種散射色調，」他說，描述一種跟第一部電影截然不同的美學。「人們的臉會一邊映著綠光，另一邊是紅光，或者布景會籠罩在橘光和藍光下。」他們替韓‧索羅凍在碳化槽的道具製作模子時，科舒納建議讓韓擺出那個經典的顯目姿勢：韓舉起雙手，想在冷凍過程中保護自己。

　　福特和科舒納的創意風格配合得天衣無縫。費雪則是另一回事；科舒納應付這位女演員和她層出不窮的病情，吃了很多苦頭。有些病是真的，費雪也會去醫院檢查胃。但是有許多次發病只是幾件事情的組合——她在聖約翰森林專門辦派對的公寓、跟滾石合唱團的好友情、剛染上的古柯鹼癮，以及——不只一次——喜劇團體蒙地蟒蛇（Monty Python）的艾瑞克‧愛都（Eric Idle）會帶一瓶刺鼻的突尼西亞烈酒過來。阿諾編撰完電影製作過程的紀錄後，選擇不理會劇組的一些傳言，也就是費雪會整夜熬夜（事實上她真的有這樣），然後刻意遮掩費雪的私人生活。他寫道，費雪「對一大堆東西過敏」而且「總是沒有學著好好照顧自己」。

　　可是要假裝沒看見費雪在拍片現場的抓狂，那就困難多了。費雪很挫折，福特能夠隨心所欲改寫自己的台詞，此外她懷疑劇本有很多地方暗中背著她改過了。她對福特咆哮過，有一回還對科舒納提過這件事，結果「有

點整慘了我自己」。科舒納鼓勵費雪改把氣出在他身上。他們討論過莉亞該
不該甩藍道耳光；比利・迪・威廉斯很擔心，因為藍道老是挨巴掌，但是仍
然願意試試看。費雪甩的巴掌之大，你能在阿諾的錄音帶上聽得一清二楚：

威廉斯：別那樣打我！

費雪：會痛嗎？

威廉斯：當然會痛。

費雪：對不起。你要怎麼打一個人？

威廉斯：如果妳要打我，就用假裝的。

　　在主角演員群裡面。費雪對自己的角色深感挫折。「我知道莉亞最喜歡
的顏色是白色，」她說，但好話僅只於此。「她比較像漫畫上的諷刺人物，
不知如何只有單維度的深度。」路克目睹令人不安的真相之後，就得和黑暗
面的誘惑拔河；韓有段被冰凍的犧牲戲碼；藍道則有機會彌補他的背叛，
以及他跟帝國談的壞交易。可是莉亞呢？沒錯，她仍是個雷射槍神射手，
但是她唯一學到的事就是怎麼倒在韓的懷裡顫抖、如何「享受一個溫柔的
吻」，以及如何對一個男人說妳愛他。這並不是說飾演愛情戲對手的福特毫
無優點可言：「特效讓他有了張很棒的嘴。」事實是費雪開始意識到《星際
大戰》的詛咒——她在這位諷刺人物以外的事業陷入停滯。「我好像只有在
太空中才能運作。」她說。費雪是第一位發現這個不安真相的《星際大戰》
演員，但是想當然不是最後一個。

　　這時在 ILM，盧卡斯非常樂意催促他的手下用最快速度拿出最佳表
現。菲爾・提佩，這位在《星際大戰》製作末期關在凡奈斯的骯髒倉庫裡、
負責製作棋盤停格動畫的人，如今在聖拉法葉領導整個停格動畫部門[67]。提
佩記得他不滿意冬冬獸的動作，而且就在那時候意識到自己比盧卡斯更像

[67] 註：或者應該叫「動格」動畫，這是提佩在《帝國大反擊》率先發展的技術。他們會在冬冬
　　獸和 AT-AT 模型上裝上小馬達，讓攝影機每回拍攝後就移動它們；如此一來等你把畫面串起
　　來時，物體的動作就會比正規的停格動畫更自然。這就是為什麼 AT-AT 不會像雷・哈利豪森
　　（Ray Harryhausen）的經典骨骼模型那樣活動。

完美主義者。「我會跟盧卡斯吵著要再拍一次，」提佩說。「他就會說，『好吧』；然後他會說，『好，我們再拍一次。』」提佩知道他的三十三歲百萬富翁老闆正進退維谷，困在藝術家跟銀行的要求中間，顯然非常痛苦。但是：「他從來不會插手管我們，」提佩說。「他非常包容，也很敬重大家。我們會問他：『冬冬獸會這樣和那樣嗎？』他則會說：『那是你們的工作。由你們決定。』你用這種方式管理創作人時，他們就會做出很多東西。」

　　盧卡斯只發洩過一次挫折，就是拍攝已經完成、克茲和科舒納回到聖安塞爾莫的那時候。盧卡斯決定親自剪輯電影，堅持科舒納的節奏太慢了——結果這回無庸置疑，盧卡斯的剪接版本糟糕無比。這位最高剪輯者累壞到骨子裡，根本做不出好成果。剪輯員保羅・希區（Paul Hirsch）要他退下來休息。「你們這些人會毀了我的電影！」盧卡斯發怒，但是仍然態度軟化。

獲得巨大成功的「續集」電影

等到電影片段照科舒納的意思剪接完成，眾人都看得出來這次的合作成果是個混和體。

　　一方面，續集和第一部《星際大戰》非常像；盧卡斯選擇把「星際大戰」當成全系列的名字，而不是單一電影。他要用同一句「很久很久以前」開場，打出同樣的蘇西・萊斯標誌，播放同樣的信號曲。直到我們看到捲動字幕，才會發現這是不同的電影。（「五部曲」的標題想當然令很多觀眾感到困惑，心想他們為何會錯過第二到四部曲。）原本的計畫是讓字幕在霍斯星的地景上消失，然後以冬冬獸開場——你仍然能在漫畫版裡看到這一幕。但是盧卡斯在最後一刻決定，所有《星際大戰》都會在太空開場，然後出現滅星者戰艦——在這裡是一艘滅星者發射探測機器人。

　　另一方面，新電影比前作更為黑暗，是更嚴肅的格林童話變體。電影結尾可怕至極的那幾段——韓被凍在碳化槽裡，路克跟維德展開光劍決鬥而失去一隻手、得知父親的身分，然後翻滾著穿過通風管和墜向氣態行星

——這些全在二十分鐘內就演完,化身為孩子們的觀影記憶中最嚇人、最難以抹滅的片段。拍片者等到最後一刻才把詹姆斯‧厄爾‧瓊斯的台詞告訴馬克‧漢彌爾,顯然讓漢彌爾演活了這段重點戲。

維德透露的真相就和盧卡斯希望的一樣充滿爭議。不是每個人都立刻相信維德在說真話;就連路克掛在雲之都底下的天線上、離鬼門關只有一線之隔時,也仍喃喃說著「班,你為什麼沒告訴我?」。(這句台詞是在最後一刻加進草稿的。)要是維德說了真話,那麼聖人般的歐比旺對於路克父親一事就是在撒謊了。詹姆斯‧厄爾‧瓊斯第一次念出維德的台詞「我就是你父親」時,他的當下反應是:「他在說謊。」

盧卡斯說他和兒童心理學家談過,後者宣稱低於某個年紀的孩子——八或九歲——會直接拒絕相信維德。(我認為當年七歲的我也屬於這些不信者。)有一件事倒是可以肯定:人們對於維德誠實與否的辯論,在接下來三年裡會在辦公室跟遊樂場裡延燒不退。兒提時期的盧卡斯熱愛影集的懸疑結尾,這能讓你快樂地猜想英雄們接下來會遇到什麼事;如今盧卡斯改寫的第二版草稿創造出史上最受爭論的懸疑結尾,比同時期影集《達拉斯》(*Dallas*)「誰殺了 JR?」這個問題持續得更久。

如今人們經常忘記的一點是,當年許多觀眾無法接受如此開放性的結局。一部闔家觀賞的電影出現這種掃興劇情可是頭一遭,而盧卡斯能拿這點賺錢也是一大創舉。不過不是每個人都吃這套。「電影極度淒涼地收場,可能會使某些年輕觀眾立刻憎恨本片,」英國老牌科幻月刊《星爆》(*Starburst*)在看過媒體試映會後報導:

假如我們知道能在下星期、下個月甚至六個月後後看到第六部曲,那麼這種懸疑結局就很好。但是我認為,要我們等十八個月到三年不等的時間才能得知後續劇情,這就讓盧卡斯和盧卡斯影業有點太過份了。首先,電影觀眾不是靜止個體,年復一年都會改變。然而盧卡斯和克茲卻表現得好像外面有個龐大的《星際大戰》影迷俱樂部,會耐心十足地等整個故事在十到十五年內慢慢交代完畢。

電影觀眾確實不是靜止個體；我就是從《帝國大反擊》首次加入星戰宇宙的人。《星爆》雜誌作者並未料到（除非靠著後見之明），對我這一代八到十三歲的影迷而言，我們剛剛得到了這輩子最棒的大禮，一個開放式結局的童話：我們能感受到驚奇，想要追尋答案，也亟欲靠自己延續這些傳奇。我用厚紙板做了個小小的《帝國大反擊》標誌——我那時候還沒完全意識到盧卡斯重覆利用蘇西・萊斯標誌的用意——如此一來我每次玩可動人偶之前，就可以在我的視線中把標誌拉遠，替一「部曲」的故事當開場。我讓藍道、秋仔、路克和莉亞用一百種不同的方式把韓從碳化槽一勞永逸救出來。不，我這一代確實不想等上十八個月到三年看下一集電影，但是我們等的時候會永遠惦記著《星際大戰》。我們會很高興花這麼長的時間等待未來的星戰電影——只願星戰傳奇真的會像《星爆》雜誌宣稱的那樣，能維持十到十五年就好了。《星際大戰》系列這時仍然十分脆弱。

想當然，潛在的授權商品販賣者沒料到《星際大戰》系列能撐這麼久。當肯尼公司急著複製可動人偶和場景組的成功時，沒幾家其他公司對《帝國大反擊》的相關產品感興趣。在利平寇之後接手的席德・蓋尼斯（Sid Ganis）還記得，他曾跑去肯尼公司附近一間辛辛那提百貨的鞋子部門，結果沒能賣出授權。「我會拿出我的攜帶式投影機，找一塊牆面做《帝國大反擊》的簡報，然後回家。」那時還沒有人知道《星際大戰》會變成「錢途」無限的系列電影。「試著賣出《帝國大反擊》的授權就好像在撞牆，」當時的授權部門長瑪姬・揚（Maggie Young）說。「人們認為第一部電影只是僥倖成功。」

可想而知，質疑者們錯到離譜。《帝國大反擊》是史上最成功的續集電影，票房進帳五億美元。也許是因為我們太熟悉第一部《星際大戰》了，它已經成為當代文化的通用語言，《帝國大反擊》在史上最佳電影票選裡經常會擊敗前作。在《帝國雜誌》（Empire Magazine）的排行榜中（二〇一三年由業界的主要導演們票選），《帝國大反擊》就排名第三，《星際大戰》只排二十二。《帝國雜誌》的讀者們更在隔年票選《帝國大反擊》為冠軍，擊敗了《教父》。

當年的評論多半倒向《星爆》的觀點；一位電影製作人逼觀眾等著看第三部電影帶來結局，真是自大到教人不敢置信。但是評論者們一旦看過電影，就會無可避免地被說服，某個跟銀河帝國一樣龐大的娛樂電影系列就此誕生。「重點是這個奔放、年輕的傳奇系列仍然毫無想像力衰退的跡象，也還沒只靠著驚人的特效撐場面——簡而言之，這系列仍然沒有流於做作形式或打腫臉充胖子的危險。」《紐約客》（*New Yorker*）的羅傑・安吉爾（Roger Angell）寫道。

文生・坎比（Vincent Canby）在《紐約時報》的評論則是負面到出名，當時還沒有人知道電影會大賣。評論的結尾如下（我自行加上強調語氣）：

《帝國大反擊》跟我們的距離，就和銀行寄來的耶誕節卡片一樣遙遠。我猜盧卡斯監督了整個製作過程，還有做出主要決策，起碼是給予了許可。這部電影看起來就好像是從遠方執導的。但是路克、莉亞與韓・索羅的大冒險在此時似乎成了自給自足的個體，在商業層級以外完全不受批評影響。

我們今日熟知的《星際大戰》熱潮便始於這一刻：不管第二部電影有多麼自大，人們發現它絕非失敗之作。低調起步的第二集將來會聲勢高漲，直到這部電影後代勝過父親、青出於藍。如今影評們回首觀望這部片，會說它是當時孩子們心中最重要、最沉重和扭轉人生的一刻，它剝奪了我們的快樂，迫使年輕觀眾迅速長大。「在近代暑假大片中，《帝國大反擊》是唯一一部會讚頌主角的無盡失敗的電影，」文化評論者恰克・克羅斯特曼（Chuck Klosterman）寫道。「對於所有會在十年後長大成人的懶散者而言，這部片替他們設下了哲學典範。」我們都想成為韓・索羅，可是到頭來陷在天行者的處境裡，對抗我們即將成為的成年人，而那個人一直以來其實就是你自己的父親。我們會吶喊，為什麼班・肯諾比沒有告訴我們長大的真相呢？

※

　　《帝國大反擊》首演時，盧卡斯這位完美主義者的一些特質也浮現出來：對電影科技的著迷，以及永無止盡修改作品的癖好。他頑固地堅持首映只能用高科技（同時也更難拷貝）的七十釐米底片，這種膠捲價格較高，以致首映戲院只有一百家——是《星際大戰》上映時的三倍多一點。這又創造了另一次供需失衡，長長的觀影隊伍在電視台攝影機上很壯觀（這次攝影機在第一天就等著拍攝了）。**三十五釐米底片版在三星期後送達，使得上映戲院最終達到一千四百家——遠遠超過《星際大戰》當年同時放映的最多戲院數量。**在這三個禮拜的時間裡，盧卡斯決定補拍三個特效鏡頭，好讓結尾更清楚一點，此舉在 ILM 引發一陣騷動。「如果你們能這麼快做完，」眾人拍完以後，盧卡斯說——口氣只有一半是開玩笑。「為什麼之前拍那些要花那麼久？」

　　盧卡斯忙著用這三個鏡頭把特效帝國切進高速排檔時，飾演達斯・維德的大衛・普羅素則寫下一篇憤怒的日記。他在媒體試映會看到那個大轉折，聽見被改過的對白，而且想要記錄一件令他非常憂心的事。「他們又故技重施了，」普羅素說。「你相信嗎？福斯公司和盧卡斯影業剛剛發放《帝國大反擊》的媒體資料，裡面卻沒有半點我的介紹。」

第十六章
成為波巴

一張罕見、從未出版過的人像照，由身為攝影學生的盧卡斯拍攝，展示了他對戲劇化光線的喜愛。照片主角是搖滾吉他手唐·格魯特（Don Glut），南加州大學「俐落剪輯」電影俱樂部的成員，也是日後《帝國大反擊》小説版的作者。

來源：唐·格魯特的個人收藏

　　當一個演員簽約演出《星際大戰》系列的主要角色時，不論他們知情與否，他們簽下的其實是跟這位角色長達一輩子的關係。有些演員就像大衛‧普羅素，自認擁有角色的程度超過盧卡斯影業的喜好；其他人則保持健康的距離，比如馬克‧漢彌爾（他接下來會成為電視動畫的配音員，建立起豐富的生涯）。此外有些演員如安東尼‧丹尼爾和彼得‧梅修，則是徹底擁抱他們內心的機器人和武技獸人格。「這不是擁有角色，而是跟角色成為親屬，」安東尼‧丹尼爾說。「我真的很喜歡 C-3PO，想要照顧他，而瘋狂的關係就從這裡開始發展。」

　　少數其他演員，特別是哈里遜‧福特，則是真的很不喜歡談論他們飾演的角色。也有的像凱莉‧費雪，把他們對角色的強烈矛盾心態公諸於世。費雪在二〇一三年對莉亞‧歐嘉納（Leia Organa）寫了封非常好笑又挖苦的信，因為她又準備要演出這個角色了：「我們如今得上演自己的道林‧格雷（Dorian Gray）畫像關係 [68]。妳：皮膚光滑、自信十足、腰桿挺直，永遠困在令人稱羨的龐大銀河冒險當中。我：跟日益嚴重的銀河後創傷症候群搏鬥，留著妳的傷疤，讓妳那頭永遠烏黑又可笑的頭髮變灰。」

星際大戰的演員與角色的不同關係

　　及時加入《帝國大反擊》和踏入這系列的演員們，似乎也無力避免這條法則。比利‧迪‧威廉斯跟他演過兩次的藍道‧卡瑞森有著複雜的關係；這位七十六歲的演員一方面悲嘆，他的其他電影角色都被那位文雅賭徒、雲之都統治者的光環蓋過，另一方面卻又對這角色表達強烈的主權。當我訪問威廉斯時，他提醒我一件事，就是他在每一種媒體都演過他的角色：美國國家廣播電台的《帝國大反擊》廣播劇，兩部《星際大戰：戰場前線》（*Star Wars: Battlefront*）遊戲，《機器雞》和《樂高玩電影》（*The Lego Movie*），以及 YouTube 頻道 Funny or Die 的一支影片。要是藍道會出現在七部曲，威

68　註：取自王爾德的小說《道林‧格雷的畫像》（*The Picture of Dorian Gray*），年輕的主角格雷請人畫他的畫像，並許願讓畫像代替他變老，自己則永保青春。

廉斯也準備好了，只是他沒有接到盧卡斯影業的電話。「不過，」威廉斯對地板敲著拐杖說。「只有我才可以演藍道。」

此外則是傑洛米·布洛克，一位安靜、友善但沉默寡言的英國紳士——我可以說這點我很像。他也有著粗曠的英俊外貌，身材高大健美，是前足球員——這則跟我南轅北轍。布洛克的角色亦在《帝國大反擊》首度登場，他很有榮幸演出一位在整個《星際大戰》宇宙最受歡迎、備受喜愛的人物之一，而且也沒有因此被沖昏頭。

我第一次見到布洛克時，他穿著俐落的細條紋布外套，這加上他整齊的旁分白髮、削瘦的五官和英國上層人士口音，使他有股仕紳階級地主的氣質。他身邊就只差沒有一雙拖鞋、一根菸管和一隻模樣高貴的英國獵犬了。你找不到哪個演員跟他們的角色會有這麼大的差距。

「這種角色會跟著你一輩子，」布洛克幾乎是與帶歉意地對我說。「我有一天對我的孫子說，」他在這邊換上沙啞的克林·伊斯威特（Clint Eastwood）嗓音。「『記住，我可是波巴·費特。』然後我心想：『等等，你在說什麼啊？』你總會做出一些蠢事。」

沒錯；《帝國大反擊》和《絕地大反攻》中背著噴射背包的賞金獵人波巴·費特，布洛克就是頭盔底下的那個人。假如有哪個角色比愛拍馬屁的韓·索羅更酷，也比毫無背景故事的尤達更神秘，那就非費特莫屬。波巴·費特影迷俱樂部在一九九六年於網路上成立，時間比五〇一師更早。這位角色統治的信徒數量跟他在螢幕上亮相的時間完全不成比例——費特在原始三部曲只出現不到一百五十秒而已。儘管波巴在原始三部曲只有簡練的對白，名聲仍然不減反增——喔，我在騙誰呢？人們愛他就是為了那些精煉的台詞。以下是費特在整部《帝國大反擊》說過的話：「悉聽尊便。」「他死掉就對我沒用處了。」「他死了怎麼辦？他對我很值錢。」「把索羅隊長放進貨艙。」費特在《絕地大反攻》的台詞則只有：「呃啊啊啊！」

很有趣，原文總共是二十八個字，剛好跟歐比旺解釋原力的字數一樣多。我們可以學到一課：在《星際大戰》的劇本裡，越簡練越棒。

我問布洛克知不知道，最近推特上流傳著一個有趣的事實：費特的所

有對白可以塞進同一則推特裡，而且還有空間註明來源。他哈哈狂笑一分鐘，然後跟我說：更好笑的是，他在拍片時講錯了一句台詞：「把貨艙隊長放進索羅。」不過反正現場沒有人聽得見他說話，他的對白也是事後重新配上的，就像達斯‧維德那樣。

比起普羅素，布洛克對自己的角色謙遜太多了。他只是意外得到這個小角色，因為他的半兄弟是《星際大戰》和《帝國大反擊》的助理製作人。他對《帝國大反擊》的貢獻就只是在拍片現場待兩天。布洛克當時心想，這也許會干擾到他即將登台的戲劇，但是讓他的孩子看到他參加《帝國大反擊》應該會很好玩。

布洛克不論在《星際大戰》的宇宙內外，都不曉得波巴‧費特的來歷。他不知道喬治‧盧卡斯和喬‧強斯頓已經為了這套戲服付出心力，先是做出一套全白的測試裝，要 ILM 的藝術師穿著它繞著天行者牧場奔跑，然後再做出上色版，讓它加入一九七八年八月在《星際大戰》家鄉聖安塞爾莫舉辦的遊行，走在達斯‧維德的身邊。布洛克不知道費特已經在那部災難性的《假期特別節目》出場過，也不知道他飾演的人物將會成為《帝國大反擊》新玩具系列中最受期待的產品。你可以收集一堆 Cheerio 麥片的盒蓋寄過去，早早換到費特人偶。後來肯尼玩具變更設計，認定能發射飛彈的噴射背包有讓孩子窒息的危險。如今這個早期版費特是全世界最昂貴、最炙手可熱的人偶之一。這正符合費特的典型特質：危險又難以見到。

不，布洛克不曉得這些事。他知道的是那套費特戲服剛剛好合他的身；「就好像出自倫敦薩佛街裁縫師的手筆」，他說。連腳上帶尖釘的十號鞋也是大小恰到好處。「這是命中注定。」

即使到了現在，布洛克仍然快樂地蒙在鼓裡，不曉得這位角色身邊發展出多少文化。他不喜歡波巴在《絕地大反攻》蠢呼呼地死掉──被半盲的索羅打飛，摔進卡孔巨穴（Great Pit of Carkoon）裡，然後被裡面的沙雷克獸（Sarlacc）吞下肚。不過就他所知，劇情就是這樣安排。他沒有讀過延伸宇宙（Expanded Universe）小說，提到費特逃出巨坑和繼續冒險，有一次還跟韓‧索羅並肩作戰。他沒有聽過饒舌歌手克里斯（Chris）的歌〈波

巴・費特的敞篷飛梭〉（*Boba Fett's Vette*），也沒看過《機器雞》描繪波巴在奴隸一號貨艙裡跟全身覆著碳化質的索羅調情（「你的雙手……渴望享受波巴『大餐』」），或是惡搞的電視廣告〈全世界最有趣的賞金獵人〉[69]（「他從來不會有『不好的預感』」）。他也想當然沒讀過星戰維基「武技百科」（Wookieepedia）的波巴・費特條目，總共有三萬字之多，是本書的五分之一長。

　　布洛克開始出席影迷大會時，影迷給他的痴迷與歡迎倒是令他不解。他覺得自己不值得這些關注。他究竟做了什麼？就只是花兩分鐘多一點的時間戴著有襯墊的頭盔，拿著道具槍在布景裡走來走去，用克林・伊斯威特的口氣念著錯的台詞，對吧？他以前試著對影迷說，當初誰都有可能戴上那頂頭盔。結果布洛克坐在一個座談會上，面對滿房間的科幻迷和最後一次這麼說時，有個小男孩淚流滿面站起來：「不對，只有你才能演他，布洛克先生。」

　　布洛克從此再也不否認他的波巴・費特性格，選擇欣然擁抱影迷，影迷也回報他。他們送他各種禮物，包括真人大小的賞金獵人雕像，現在就擺在他的樓梯頂。他有時上床睡覺時會跟那座雕像道晚安。「它在那裡是要提醒我，」布洛克說。「千萬別惹波巴。」

扮裝星際大戰角色的樂趣

　　首先穿上一件連身服：灰色、實用主義風、稍微發亮，好像介於反烏托邦公民的制服和一九五〇年代太空人之間。肩膀上有魔鬼氈，腳踝上也有口袋，裡面有工具突出來和故意刮著橘色腳環。然後穿上鞋頭帶尖釘的鞋子，但是得用力把腳擠進去，因為這件戲服的主人跟布洛克一樣穿十號鞋，我卻穿十一號。在漫畫大會的燈光底下，我已經開始冒汗，但是我連頭盔都還沒戴上。

[69] 註：也是《機器雞》的短片，惡搞 Dos Equis 啤酒廣告「全世界最有趣的男人」（The Most Interesting Man in the World）。

　　接著是裝甲下體蓋片，這是我沒有特別注意到波巴有穿的東西。就像《星際大戰》的許多元素，它得搭配整體服裝才有意義。然後是一條皮革腰帶，一邊掛著十幾個囊袋和帆布袋，以及一件上衣，上面有三片護胸甲，軍用深綠色上點綴著黯淡銀色與黃色的擦痕。難怪有個全球影迷組織「曼道羅利安傭兵」（Mandalorian Mercs）會致力於打造這種盔甲了；難怪有些影迷會有所謂的費特癖（fett-ish）[70]。至於我呢？我因為得到賞識而欣喜至極，但同時也覺得滑稽萬分。

　　根據武技百科，故事中的波巴・費特身高六呎。恐怕我當賞金獵人有點太矮了[71]。幸好麥可・卡拉斯可（Michael Carrasco）——我身上這套服裝的真正主人——跟我一樣高。這位房地產經紀人是五〇一師紐澤西高山區駐軍基地的隊員，代號 TK-0534。五〇一師這時在進行一項重要募款，幫秋巴卡的七呎演員彼得・梅修買一組新膝蓋，好讓他能擺脫輪椅和在七部曲再次飾演秋巴卡；卡拉斯可為了交換我的捐款，同意把他的費特裝借我穿，這是五〇一師平常不會讓外人享受的殊榮。這件費特裝堪稱藝術傑作，上了二三十種漆好製造出適當的破爛效果，是主人花了辛苦的六個月做出來的。接下來他把噴射背包裝好——「這是你唯一沒辦法自己穿上的東西。」他對我說。然後他把著名的頭盔遞給我，上頭該有的撞痕、刮痕和子彈痕無一不缺。

　　戴上頭盔後，我沒有像想像中那樣滿頭大汗，視線也沒有那麼狹窄。曼道羅利安人——波巴・費特隸屬的民族——顯然很懂得怎麼設計面甲，讓你能看見自己的腳。幾位士兵路過，讚許地點點頭。「當心啊，」其中一人說。「波巴最搶手了。」

　　卡拉斯可把我的爆擊科技（BlasTec）EE-3 雷射卡賓槍交給我，教我怎麼拿，然後提議陪我走進會場。有一位突擊士兵專程護送我們。我穿過簾幕，踏進聖地牙哥漫畫大會的喧囂群眾中，覺得有點難以承受。我小心地慢慢走，抓緊步槍，左右張望以免撞到東西。我有點擔心我沒辦法入戲——

70　註：發音同戀物癖（fetish）。
71　註：引用四部曲，莉亞公主第一次看見路克時說，你這個突擊士兵太矮了吧？

然後我想起來，我現在的動作就完全符合角色；走得很慢和擺出威脅性。我不記得我應該說什麼，直到我想起來費特似乎是個寡言的人。

卡拉斯可建議我把一隻戴手套的手按在頭盔側面，假裝掃描人群的紅外線頻率之類的，像是在尋找賞金目標。我內心一部分想說：「別蠢了。」但是我開始這麼做，而且做得真心真意。我發現這個舉動很快就引來人們的興趣。突然間，大家搶著跟我合照。我還沒意識過來，就開始用波巴的嗓音跟別人互動。「我想可以，」我對微笑、瞪大眼的孩子們說，他們問爸媽能不能用手機拍張照。「他們不在我的賞金名單上。」

接著有位八歲、一頭蓬亂棕髮、眉毛濃密的男孩——看起來就像八歲時的我——走過來問我八歲時也可能會問波巴・費特的問題。

「嘿，」他用天真的懷疑說，好像在問聖誕老人為什麼神秘地沒出現。「你是怎麼從沙雷克獸的肚子逃出來的？」

當然，沙雷克獸理論上會花一千年慢慢消化獵物。波巴是怎麼逃出來的？我隱約記得在一套漫畫系列《黑暗帝國》（*Dark Empire*）裡讀過他的逃脫特技。我大可掏出我的智慧型手機，在武技百科上的三萬字波巴・費特條目裡慢慢尋找答案，但是這樣可能會破壞幻象。何況我也不完全確定這孩子想問什麼。也許他只看過電影，因此這問題的意思是：你怎麼會活生生站在我面前？告訴我原因，應該早就被消化掉的賞金獵人先生。

最後是波巴的性格救了我。我彎腰靠近男孩，用我最低、最嘶啞、模仿布洛克在模仿克林・伊斯威特的口音吐出魔法字句：「我有噴射背包。」

孩子的臉龐點亮，燦爛得就像死星爆炸，我一時也瞥見了人們太容易遺忘的《星際大戰》魔法。我過去一直想知道五〇一師為何繼續做這種事，此刻我得到的收穫遠遠不僅如此。我覺得我好像剛剛締造了一位星戰迷，或者是挽救了一名影迷。艾爾賓・強生（Albin Johnson）咧嘴笑和對我豎大拇指，我也忍不住心想，我可以一直做這種事。**「你經過孩子們身邊時看見他們的眼睛發亮，這種經驗會改變你。」**強森對我保證。他也說對了；一位**裝扮合乎電影、戴著面罩的壞蛋就是你踏進星戰宇宙的門票**。有一會兒我真的成了波巴・費特，身在雲之都目睹索羅被冰凍，然後推著漂浮的碳化

槽穿過神話般的白走廊和回到奴隸一號，並「把貨艙隊長放進索羅」。

　　我在紐澤西高山區駐軍的全尺寸碳化槽的韓旁邊擺姿勢拍照——所有優秀的五〇一師駐軍基地都該有一個。我的一部分大腦想到，盧卡斯曾愁思地說他再也不被「允許」在這種狂熱影迷的聚會裡走動了。如果他能在一九八〇年體驗這種事，打扮成波巴・費特和得到同樣的反應，那麼他或許就不會這麼快殺掉這位角色。也許——只是也許——他因而不會急著在第三部電影把所有劇情收個尾，然後將電影系列丟到一旁，把屍體埋在天行者牧場附近的紅樹林[72]裡。

[72]　註：這片紅樹林是拍攝安鐸（Endor）森林衛星的場景，也是路克火葬父親的地方。

第十七章
絕地紀元的終結？

加州佩塔盧馬歐比旺牧場的主房間。

來源：克里斯・泰勒

《絕地大反攻》的前夕

　　一九八一年暑假，疲累不堪的喬治・盧卡斯端出了他整個生涯中出版過最長的問答；他選擇交給《星航日誌》這份美國科幻雜誌，因為它跟《星際大戰》在同一年出生，而且伴隨星戰電影成長。「我不想要讓你們的讀者

太生氣，」這位製片者告訴《星航日誌》創辦人凱瑞・歐昆恩。「可是《星際大戰》只是一部電影罷了。」這句告白令人訝異，因為這個人在一九七〇年代花了快十年光陰構思這些電影中的世界。不過這段話也顯示，盧卡斯對自己最廣受愛戴的創作抱著多麼深的矛盾心態。

　　然而盧卡斯準備再拍一部續集，後就要把這個掌控他人生的電影系列束之高閣，把目光轉向電影牧場。他在寫當時取名為《絕地的復仇》（*Revenge of the Jedi*）的劇本──不同的草稿輪流使用「復仇」和「回歸」（return）兩個詞──並且準備要去倫敦物色導演。同一時間他剛完成《法櫃奇兵》的後製作業，這是他和史蒂芬・史匹柏構思的第一部印第安那瓊斯電影；史匹柏負責執導，盧卡斯則很樂意退到執行製作的角色。他和瑪西亞最近領養了一位女娃亞曼達・艾姆（Amanda Em），養女的到來改變了盧卡斯對所有事情的看法。瑪西亞一直糾纏丈夫，要他放更多假。（他沒有把他跟瑪西亞的問題告訴歐昆恩──這是連亞曼達也無法解決的難關。）劇本寫作進度「從來沒有變容易」。他為什麼又一天二十四小時工作個不停了？

　　全世界最出名的製片人雖然不是在重演葛麗泰・嘉寶（Greta Garbo）的退隱伎倆[73]，但他已經厭倦了名聲。「不管我怎麼努力，事情就是發生了，」他對歐昆恩說。「這也是我不想要的結果。」他承認他一年會接受幾次訪談，這樣人們才不會認為他在隱居。他對人們的關注抱著憤世嫉俗的態度：「那都只是暫時的，」他說。「媒體才不在乎電影。他們只關心『老天哪，那傢伙真有錢！』」至於電影評論人，他們在他眼裡一文不值：這些人「不了解做東西時付出的力氣、痛苦和掙扎」。

　　盧卡斯身邊全是費勁、痛苦跟掙扎；他幾乎所有朋友都在拍自己困難重重的特效電影。哈爾・巴伍德和馬修・羅賓斯陷在《屠龍記》（*Dragonslayer*）的泥沼裡，這部電影會讓巴伍德從此退出電影界並改行當遊戲設計師；約翰・米利爾斯寫信向盧卡斯宣洩，說他好想退出《蠻王柯南》的導演位子。再次地我們能戳破謊言，當時不是只有盧卡斯和史匹柏

73　註：瑞典的國寶級女演員葛麗泰・嘉寶在一九四一年電影票房失利後，就以三十五歲之齡退休，拒絕復出和過著私密孤獨的生活。

有興趣製作大成本的科奇幻或冒險電影——應該說只有他們兩個有能力製作這種電影，而不會挫折到把頭髮拔出來。

　　歐昆恩問《星際大戰》究竟是一部「重要電影」還是「改變人生的作品」，盧卡斯卻快活地避而不答，還對歐昆恩的反應感到「困惑」。**總而言之，盧卡斯欲對影迷傳達的訊息就是：別再過度分析了，最好完全不要分析。「有人說『這是爆米花發明以來最偉大的東西！』然後就有人反應『這才沒什麼，這是心靈的垃圾食物』。」盧卡斯說。「兩派都錯了。這只是一部電影，你觀賞它和好好享受……就像看夕陽一樣。你不必擔心它重不重要。你只需要說『嘿，這真棒』。」**

　　　　《帝國大反擊》對盧卡斯影業的重要性在於，它替公司賺進了健康的九千兩百萬利潤——這樣的確是很棒。可是電影花掉的錢、時間和人力也遠遠超乎盧卡斯的預期。先是仰賴銀行，然後得爬回去找福斯公司借錢，這令他怨恨難消——盧卡斯不打算再經歷一次這種事，所以這回就對福斯公司施壓。早在一九七九年，盧卡斯影業便向福斯提議，用兩千五百萬的價格換取第三部《星際大戰》電影的發行權利；貸款則可用電影收入償還。福斯公司開價一千萬，所以盧卡斯直接走人沒簽約。談判會延續兩年——不過盧卡斯影業到頭來還是會接受這一千萬。總比沒錢拿好，可是這不是盧卡斯想要的金額，他這下也得彌補中間的差額。

　　若要說盧卡斯在一九八〇到一九八三年間的生活有哪件事是固定的，那就是他試著控制所有脫離掌心的東西。《星際大戰》很顯然失控了，所以盧卡斯打定主意要在第三集也是（目前的）最後一集電影把所有事情了結。分割成「雞蛋公司」和馬林郡牧場的盧卡斯影業已經失控；其執行長查爾斯·韋伯跟盧卡斯抱持天差地遠的願景。韋伯想要擴充公司股份和把它們分散到不同的產業裡，包括能源業。他也想營造成功的形象，因此「雞蛋公司」的每個人——下至祕書——都開著昂貴的公司車上下班。至於盧卡

斯影業的北邊分部，喬‧強斯頓發現公司連十三美元的電動削鉛筆機都買不起，而公司裡也到處貼滿記事條，提醒員工離開房間時要隨手關燈。

盧卡斯幾乎無法容忍韋伯的慷慨手筆，而決裂的最後一根稻草便是韋伯暗示天行者牧場是個無謂的開銷——牧場這時正在興建，因為科舒納達成了盧卡斯的挑戰，拍出成功的續集和資助了工程經費。一九八一年一月，盧卡斯突然炒韋伯的魷魚，資遣盧卡斯影業南方分部的半數員工，接著叫剩下的人遷來北邊。盧卡斯大方發放補償金，並且讓人們另謀高就時可拿額外六個月的薪水。可是沒有回頭路了；天行者牧場從此成為盧卡斯影業的重力中心，也會化為不可侵犯的聖地。

同時 ILM 正在擴張事業——這不只是要讓盧卡斯影業在《星際大戰》電影的空窗期能繼續營利，更是要避免特效小組倒戈。一九七九年的《星艦迷航記》象徵了 ILM 全面稱霸特效產業的開端，而這個寶座到了一九八〇年夏天開拍的《法櫃奇兵》時更是屹立不搖。

和《帝國大反擊》相比，《法櫃奇兵》輕鬆得簡直像是在公園裡散步。派拉蒙公司提供資金，史匹柏是天生的導演人才，何況史匹柏身邊還有一位非常聰明、能幹的製作助理，年紀輕輕的凱斯琳‧甘迺迪（Kathleen Kennedy）。盧卡斯說這是他在拍片現場最愉快的一次——他也幾乎不需要到場監督。假如《星際大戰》像是挖鹽礦，《帝國大反擊》則是花錢請人來挖鹽礦（你自己先挖了幾條豎井，然後發現手下開採的速度不夠快，沒法阻止銀行收回礦坑，令你有如熱鍋上的螞蟻），那麼《法櫃奇兵》就是讓全世界最棒的廚師完全照著你的食譜做出一道佳餚，偶爾還在上面替你佐點鹽。不僅如此，《法櫃奇兵》的票房收入也超越了《帝國大反擊》。

看到這種情況，你還會想再拍一次哪種電影呢？

蓋瑞‧克茲宣稱盧卡斯拍《法櫃奇兵》的經驗改變了他——從那一刻起，盧卡斯對娛樂型熱門電影就抱著悲觀的態度。盧卡斯認為若要帶來緊張刺激感，就需要成年人的劇情。克茲堅持第三部電影的早期版沒有伊娃族，而且結局黑暗許多：帝國終於被擊敗，但是韓也殞命，路克獨自離開，留下莉亞管理破碎不堪的反抗軍。他說這個版本在《法櫃奇兵》之後就被

拋棄，一部分是出於「跟行銷部門和玩具公司的討論」，他們不希望盧卡斯殺掉一位主角。克茲和盧卡斯於是同意讓克茲退出星戰系列。「我就只是不想再重演一次死星進攻。」克茲說。

可是講到《絕地大反攻》的製作，克茲並不是可靠的證人；他在一九七九年十二月就離開盧卡斯影業，當時《帝國大反擊》還沒製作完畢，《絕地大反攻》也尚未動筆。霍華・卡山辛接手克茲的位子，好幫忙盧卡斯安撫銀行。克茲的辭職在《帝國大反擊》上映兩個月前見報。這時克茲已經加入布偶大師吉姆・韓森的奇幻電影《魔水晶》（The Dark Crystal），忙著進行前置作業；這部片就在《布偶大電影》製作地點對面的艾斯翠片廠拍攝。韓森已經花很多年時間邀請克茲參與這部電影——《魔水晶》裡含有夠多的神話成分，能搔到克茲對於宗教比較學的癢處。克茲把居住地遷到英國，盧卡斯也似乎很樂意讓他離開。

劇本、導演與角色們的修改及掙扎

《絕地大反攻》的黑暗版本真的存在嗎？根據盧卡斯影業最近出版、顯然鉅細靡遺調查過檔案庫的書《絕地大反攻幕後製作》，這種東西不存在。該書作者J.W・雷瑟勒（J.W. Rinzler）挖出盧卡斯替第三部電影寫的三份早期綱要，沒有標明日期；第一份只有一頁多一點，但是連這份也提到新死星和小熊般的生物，後來會取名為伊娃族。（此外還有「尤瑟人」（Yissem），雷夫・麥魁里和喬・強斯頓在一九八○年就畫過概念畫。尤瑟人跟矮小的伊娃族完全相反，個子又高又枯瘦。）我對克茲指出這點時，他便改口說那是製作《帝國大反擊》期間的一次初步討論。「我也不確定那次討論到底有沒有寫成完整故事大綱，」他說。「因為故事太憂鬱，所以很早就放棄了。」

有個廣於流傳的傳說是，盧卡斯原本在《絕地大反攻》的劇本裡讓武技族扮演伊娃族的角色，而伊娃（Ewok）的名字是把武技（Wookiee）的兩個音節倒過來。但是不管伊娃族的名字怎麼拚，靈感其實源自住在馬林郡的米沃克（Miwok）印第安人。至於武技族，有個地方提到《星際大戰》第

一版草稿如何收尾：「整個故事其實是在講一個原始部落如何在最後壓倒帝國。」盧卡斯說。可是武技族早就成為更開化的種族，因為我們看到秋巴卡能駕駛和維修星艦；盧卡斯不能讓他們變回原始人。

　　盧卡斯知道他得讓伊娃族幫忙摧毀死星，就像武技族在許久以前的草稿裡那樣，因此他得讓帝國再建造一、兩座新死星。他得讓皇帝出場，這位角色在《帝國大反擊》的全像投影裡露過臉，可是仍然在演員廂房裡等待最後一幕戲上演。盧卡斯說，劇本其餘部分基本上則是用來填空檔的，儘管這部分也得解決索羅的困境──盧卡斯在《帝國大反擊》顧慮到哈里遜‧福特可能會拒絕簽約演出第三部電影，就想出碳化索羅的橋段。現在他得把韓解凍。「我得寫出另外一百頁東西才能讓劇情合理，」盧卡斯說。「因為韓‧索羅太受歡迎了，我當時認為把他送回塔圖因會很有趣。」只是盧卡斯在寫大綱階段時，仍然不見得有演員能演韓‧索羅；哈里遜‧福特依然沒有答應重返第三集。被碳化的韓的命運，就和《帝國大反擊》的結尾一樣充滿未知數。比盧卡斯更擅長人際溝通的卡山辛收到暗示，便親自說服福特和他的經紀人簽約。（福特後來會後悔這麼做。）「好啦，」盧卡斯從卡山辛得知消息後說。「我們來把他解凍吧。」

※

　　在《絕地大反攻》第三份也是最詳盡的摘要（很可能寫於一九八〇年）裡，盧卡斯在莉亞的名字旁邊寫了一個小註記。這是在大綱結尾，反抗軍摧毀死星、擊敗帝國之後的伊娃族慶祝會。這個詞替整個電影系列帶來了龐大的暗示：「妹妹！」這個詞的驚嘆號顯示盧卡斯已經決定要這樣安排。

　　一九八一年一月和二月，盧卡斯把自己關進寫作塔，獨力寫完《絕地大反攻》的第一版草稿──這回不會有其他編劇執筆的黎安‧布萊克特式草稿了。路克從尤達那裡稍微得知手足的真相，接著這件事就被忘個乾淨，直到劇本最末尾才提起，匆匆和草率帶過。我們看到路克在背景裡跟莉亞說話，韓則在鏡頭前面搖頭：「那是她哥哥！我真不敢相信。」誰會想到這

種事呢？

　　在星戰歷史中，很少有決策——包括把恰恰冰克斯加進前傳的決定——會像把莉亞變成路克的妹妹一直爭議不斷。畢竟，這段三角戀已經在大眾文化記憶中存在六年。莉亞在《星際大戰》盪過深谷前親一下路克「求好運」，然後在《帝國大反擊》的醫護室賞路克一段更長、更具情慾性的吻，影迷第一次看到這些時會哈哈大笑和歡呼。如今那些希望路克會和莉亞在一起的影迷，就會發現這樣變成亂倫了。這個決策想當然解決了莉亞要和路克還是韓在一起的難題，只是也搞得影迷不太愉快。

　　就算你把這個棘手問題先放一邊，路克和莉亞這種到頭來一家親的真相，對這個系列也似乎太老套了。維德變成路克的父親，會令人們倒抽口氣；莉亞變成路克的妹妹，則只會讓人皺眉頭。就連在《杏林春暖》（*General Hospital*）演過五十集的電視劇老匠馬克‧漢彌爾也認為這點太像肥皂劇。「我說：『喔，拜託！』」漢彌爾回憶。「這讓人覺得只是想要超越維德那一幕，招數卻爛到極點。」他開玩笑說，波巴‧費特也應該摘下頭盔和給路克第三次驚喜：「天哪，是我老媽！」

　　盧卡斯從多久以前就在考慮揭曉莉亞是路克的妹妹？在盧卡斯影業的大部頭典籍《星際大戰幕後製作》（*The Making of Star Wars*, 2008），雷瑟勒馬虎暗示，這個設定的來源是盧卡斯決定把路克的原型弒星者（Starkiller）改成女性的那一刻，後來盧卡斯又把他改回男性，接著很快岔開和開始探討雙胞胎如何出現在神話裡。但是這個解釋忽略了盧卡斯在一九七五年講過的一件事：盧卡斯對艾倫‧狄恩‧佛斯特談起他要後者寫的第二本星戰小說時，提到「我要路克親吻公主」。結果也真的有，路克跟莉亞依偎在一塊，並且公然打情罵俏。佛特堅持，盧卡斯當時若是對莉亞的未來有絲毫計畫，他在《心靈之眼的碎片》上市之前也有很多機會可以阻止。「這讓小說留下了一股怪異的興奮感，」佛斯特說。「要是盧卡斯已經確定要讓他們當兄妹，他就會立刻想到小說寫錯了。」

　　比較有可能的情境是，盧卡斯在試著解決他在《帝國大反擊》結尾不慎製造的未解劇情。路克提早放棄絕地訓練和跑去雲之都搭救朋友時，歐

比旺的英靈悲嘆道他「是我們的最後希望」。尤達則不祥地說：「不，還有另一個。」盧卡斯說這句台詞本來是要隨意帶過，讓觀眾更深刻體認到路克面對的危險：故事根本不需要他！此外他又對布萊克特提到，路克可能有個攣生妹妹，正藏在「銀河的另一頭」某處，而且正在受訓為絕地武士。部落客麥可‧卡敏斯基認為這點暗示，路克的攣生妹妹將會是七、八、九續集三部曲的主軸，是盧卡斯當年的構想——雖然盧卡斯從那時就堅持，他從來沒有寫下七到九部曲的故事。

對一九八〇年的影迷而言，尤達口中的「另一個」引起了許多關注，當中許多人也對馬克‧漢彌爾和其他人說這指的就是莉亞公主。畢竟若你多看幾次《帝國大反擊》，就會發現「另一個」的身分不是唯一的謎團。比如，當莉亞搭著千年鷹號逃離雲之都時，她怎麼有辦法聽見掛在遠方天線上的路克呼喚她？萬無一失的答案當然是「原力」。可是這樣一來就表示莉亞和路克一樣擁有原力天賦，兩人的共通點或許比觀眾所知的還多。

換言之，只要把莉亞變成路克的絕地雙胞胎妹妹，盧卡斯就其實把影迷們最想要的結果端出來了，不但解決所有殘局，也能用更快的方式收尾。英雄和女英雄發現他們其實是兄妹，這的確是很八點檔的轉折，可是你在格林兄弟童話式的故事裡也會期待碰上這種有點瘋狂的真相。「人們理解《星際大戰》的方式跟它的本質不太一樣，」盧卡斯對歐昆恩說。「但是這回很明顯——它一直以來都是個童話故事。」

※

現在手邊有了劇本，盧卡斯就準備好再挑一位導演人選。科舒納拒絕了在這系列多待兩年的機會。「我不想變成盧卡斯的員工，」科舒納在二〇〇四年說。「我也讀過《絕地大反攻》的劇本，我不相信它。」有《法櫃奇兵》的經驗後，盧卡斯想找來取代科舒納的第一人選是史匹柏。盧卡斯為了科舒納的導演名字是否應該擺在電影前面的爭執，毅然退出美國導演工會，而史匹柏仍然是會員，但律師們認為這不是問題。真正的問題在於史

匹柏無暇分身，忙著製作他最新的科幻電影，講的是一位友善的外星人，取材自史匹柏童年時想像的朋友。

　　卡山辛列出一百位可能的導演名單，然後縮減到二十人，最後是十二人。排在第一名的是《橡皮頭》（*Eraserhead*）和《象人》（*The Elephant Man*）的導演大衛・林區（David Lynch），盧卡斯特別喜歡他。可是他們帶林區參觀藝術部門，看見伊娃族的第一張圖片時，林區就開始頭痛，後來演變成強烈偏頭痛。林區顯然把這當成壞兆頭。三天後盧卡斯請他當導演，林區拒絕了。人們稍後得知，林區其實拿到了另一個看似好太多的提案：執導小說《沙丘魔堡》的高成本大螢幕版的好機會，改編版權剛剛由迪諾・德・勞倫提斯重新簽下。德・勞倫提斯再度搶走了盧卡斯想要的東西，也再一次功虧一簣：林區會花費四千萬美元展開漫長艱困的拍攝，而《沙丘魔堡》只賺回三千萬，成了科幻電影史上最著名的大慘敗——這讓原本夢想拍《沙丘魔堡》卻未果的智利導演亞歷山卓・尤杜洛斯基欣喜不已。

　　盧卡斯被奪走最好的導演人選，短暫考慮復出導演職位。「我想要把這些東西從我身上弄掉，把夢想完成，」他在一九八三年對《時人》雜誌說。「可是龐大的工作量令我卻步。」不過他挑了一位比較沒名氣、出生於威爾斯首府卡地夫的導演理查・馬奎德（Richard Marquand），其最著名的作品是一部關於披頭四的電視版電影，以及根據肯・弗雷特（Ken Follett）的小說改編、有唐納・蘇德蘭（Donald Sutherland）演出的間諜片《針眼》（*Eye of the Needle*）。馬奎德非常擅長比喻；他說《星際大戰》「是史上最刺激、最宏大的電影。它是七〇和八〇年代的神話，一如披頭四是六〇年代和七〇年代早期的神話。」**馬奎德太想要執導星戰電影，以致在篩選階段就要求跟盧卡斯二度訪談，然後狂熱地表達自己有多麼適合拍這部片。馬奎德後來會像卡山辛說的，證明了自己「身段柔軟」。盧卡斯會擔任執行製作，但是這就像他稍後指出的，這職位反而比較像電視劇的執行製作——有人會負責想劇本和影劇的大致故事方向，導演則扛下應付演員的棘手任務。**

　　馬奎德欣然同意盧卡斯的條件，接下來兩年也會承認他面前的重責大任有多麼嚇人。他會用好幾種方式形容，執導《絕地大反攻》就好像執導

《李爾王》（*King Lear*），而且「莎士比亞就坐在隔壁房間」，或者是在指揮貝多芬的《第九號交響曲》給台下的本人聽。這些說法或許有些誇大，但是盧卡斯確實幾乎所有時間都待在拍片現場。盧卡斯名義上是第二組導演，但實際上是共同導演——差不多可說是兩人當中的前輩。你可以從現場錄下的影片看到，馬奎德對劇組下令，但是劇組會聽盧卡斯的話。假如兩人的指令有衝突，想也知道老大是誰。這回不會看到盧卡斯偷偷摸摸越過攝影機看、活像個偷餅乾被逮到的孩子了。

　　導演選好後，盧卡斯便火速寫完第二版草稿，接著是製作期間最愉快的時光：和卡山辛、馬奎德與勞倫斯・卡斯丹去他那間位於聖安塞爾莫公園路、仍然在擴張的家，坐在一張桌子周圍討論。卡斯丹很不情願地被拉回《星際大戰》世界，同意替盧卡斯寫一份草稿，好交換盧卡斯幫忙他的第一部執導作品《體熱》（*Body Heat*）。四個人談論《絕地的復仇》的故事，就這樣連續進行五天、一天十小時，淹沒在細節跟可能性裡。這回討論中沒有神聖不可侵犯的東西；也許馬奎德對星戰之父敬畏不已，不過卡斯丹故意激盧卡斯提出有意思的回應，以及談到盧卡斯口中的「懦弱」黑暗結局：

卡斯丹：我認為你應該殺掉路克和讓莉亞接手。

盧卡斯：你才不會想要殺掉路克。

卡斯丹：好吧，那殺掉尤達好了。

盧卡斯：我不想殺尤達。你不必殺人。你⋯⋯你是一九八〇年代的產物，你不會隨便亂殺人。這樣不好⋯⋯我認為你會把觀眾嚇跑。

卡斯丹：我的意思是，如果你在結尾之前失去某人，電影就會更有情感分量；旅程會帶來更多衝擊力道。

盧卡斯：我不喜歡這樣，我也不相信這個法則⋯⋯我總是很討厭電影裡在進展的時候，其中一個主角就得死。這是童話故事，你會希望大家快快樂樂活到永遠，沒有人遇到壞事⋯⋯我想在電影結尾營造的感覺是讓你真正感到振奮，不論情緒或心靈皆然，並且對人生感到非常美好。

　　最後盧卡斯不得不承認：電影到了中間得有人死去。有一陣子他們選定藍道・卡瑞森，在第二死星的毀滅中高貴捐軀，但是四人組想不出來要怎麼告訴比利・迪・威廉斯。不過盧卡斯最後仍然認為，讓尤達在片頭高齡過世是很合理的；他可以對路克證實維德是他父親，並且透露莉亞是他妹妹。尤達能用這種方式結束生命，並像歐比旺一樣消失。

　　我們所知的大部分《絕地大反攻》內容，都是在這五十個小時裡趕出來的。盧卡斯在第二版草稿裡其實給了我們兩顆未完工的死星，一起在統治全銀河的城市行星上空建造，這個行星當時叫做海德・艾伯登（Had Abbadon）。卡斯丹說兩顆死星讓反抗軍「有太多目標了」。馬奎德貢獻了個點子，說剩下的死星應該看起來像是還在建造，但其實已經啟用。盧卡斯不情不願放棄海德・艾伯登，因為這在電影裡拍起來會貴死人。在盧卡斯的早期劇本裡，維德把路克帶去見皇帝，去皇帝位於那顆行星上的宮殿，那兒有石頭走廊懸在冒泡的岩漿上面。等到會議結束時，他們就決定把皇帝搬到剩下那顆死星。

　　然後還有達斯・維德的問題。在盧卡斯的早期草稿裡，維德有著奇怪的劇情線：不是贖罪，而是文不對題。最高星區首長傑杰洛（Jerrjerrod）──皇帝的新寵兒──讓觀眾看到他明顯對維德占了上風，而皇帝對於維德沒能把天行者拉進黑暗面，其不悅感更是顯眼。維德的忠誠左右動搖，直到皇帝用原力鎖喉掐他，打斷熟悉的鐵肺呼吸聲，這才似乎讓徒弟乖乖聽話。接下來是最終攤牌，一邊是路克和歐比旺、尤達的英靈，另一邊是維德和皇帝。決鬥結尾是維德突然把銀河的統治者扔進熔岩裡，很可能是受了尤達的控制。

　　盧卡斯的第二版草稿──在他的智囊團影響下──讓維德在第二死星上死去，路克也會摘下他的面罩。維德於是在那一刻獲得了救贖：我們看見一位可悲的老人，必須靠著生化裝置維生。「這整個機器的事成了黑暗面的隱喻，」盧卡斯意識到。「也就是說：機器沒有感情。」儘管馬奎德的影響力相對較低，他還是插入了一個好點子──此時重返光明面、拿下面具的安納金・天行者，應該在死前說幾句話。

　　不過，達斯・維德的救贖會用另一個方式惹惱一些影迷：二十世紀最偉大的螢幕反派，到頭來居然只是《綠野仙蹤》的歐茲巫師那種人物，而且不知如何讓維德之前做過的壞事變得可以接受。有些《星際大戰》的聰明人納悶這是在傳達什麼意義。「就好像希特勒死前在床上懺悔，然後所有事情都變好了，」艾倫・狄恩・佛斯特說。「就靠一句『我殺了八百萬人，我很抱歉。』我實在無法接受。」虔誠的基督徒卡斯丹也很難接受，直到盧卡斯對他指出，他的宗教強調寬恕。因此卡斯丹信了盧卡斯的觀點，並建議安納金・天行者的英靈應該跟著歐比旺和尤達一起現身。

　　在劇本改寫過程中，唯一一個進展不佳的角色是莉亞。在盧卡斯的早期版本中，莉亞在尚未命名、伊娃族居住的「綠色衛星」上得以指揮第一個任務。等到卡斯丹寫完他的版本時，莉亞只是韓到衛星出任務時的手下隊員之一。凱莉・費雪要求盧卡斯給她的角色一點尖銳感，也許讓莉亞開始酗酒，反映公主因為家鄉星球的大屠殺而承受的折磨。結果呢？她得到了一件金色比基尼。

　　《絕地大反攻》的拍攝氣氛，甚至比《帝國大反擊》更為隱密。共同製作人吉姆・布隆（Jim Bloom）想出一個絕妙點子，用假電影片名和假宣傳詞《藍色豐收：無法想像的恐怖》（*Blue Harvest: Horror Beyond Imagination*）包下拍攝場地。這麼做的目的與其是分散影迷注意，其實是要換取場地出租者的合理價格，因為這些人現在會對任何包含「星際大戰」字眼的東西大敲竹槓，就像企業會提高婚禮相關事物的費用。

　　三位主角演員在拍片場地使用代號——馬丁、卡洛琳和哈利——他們也完全不曉得電影的主要轉折。哈里遜・福特不斷抗議，要求殺掉韓——至少等到他發現路克和莉亞是兄妹，然後跟莉亞在一起為止。大衛・普羅素幾乎被完全打入冷宮，因為他被誤會是一篇英國報導的消息來源，該報導透露達斯・維德會死。普羅素的擊劍老師和特技替身鮑伯・安德森（Bob Anderson）取代他演出了許多維德的片段。普羅素更是不知情，維德死去一幕的臉是由賽巴斯汀・蕭（Sebastian Shaw）——亞歷・堅尼士的演員好友——演出的，這點直到今天仍然讓這位前健美先生很不悅。

艾斯翠片廠的場景沒有完全關閉。盧卡斯同意放行一位重要的闖入者：《洛杉磯時報》記者戴爾‧波洛克（Dale Pollock）。波洛克替電影寫了幾則報導後，皇冠出版集團（Crown Publishers）跟他簽約寫一本書：他們想要盧卡斯的傳記，配合《絕地大反攻》的上映推出，但又不希望書被盧卡斯影業控制。波洛克寫到一半時還是和盧卡斯影業見了面：他們簽下合法協議，盧卡斯可以審閱草稿和修改他認為完全不實的地方，波洛克則能比《星航日誌》接觸到星戰之父的更多資訊。這樣對波洛克似乎有利得讓人難以置信——事實上也的確是如此。

波洛克書中的主要內容，總共進行八十個小時的訪談，是在盧卡斯一回到美國、電影也進入後製階段時進行的。然而波洛克已經在艾斯翠片廠看見盧卡斯是控制狂的徵兆；馬奎德顯然怕死了盧卡斯，一看就曉得誰是拍片現場的老大。馬奎德當本片導演力有未逮，也在盧卡斯不在場時試圖重建威信。電影的掛名導演沒有向劇組求助；根據各方說法，他對偉大的電影明星哈里遜‧福特卑躬屈膝，對其他演員卻沒有那麼友善，這進一步加深了他的麻煩，也成了福特無法原諒的罪惡。

盧卡斯掌控大局，想要的鏡頭都拍出來了，但就是感受不到樂趣。拍攝進入第七十二天時，他整個人疲累不堪。「我常常微笑，因為我不希望大家變沮喪，」他對在場的一位《紐約時報》記者抱怨。「可是我寧願躺在家裡的床上看電視。不管我現在怎麼相信大家了解《星際大戰》，他們就是不懂。

我去年給了理查一百萬個問題的答案，把我想得到的一切告訴所有人，可是我們到了這裡之後，劇組每天還是會冒出一千個疑問——我沒有誇大！——而且這些問題只有我能回答。『這些生物到底能不能做這些事？這件文物背後的文化是什麼？』我是唯一一個曉得我們從哪裡出發、又要往哪兒前進的人。」他當年想讓星戰變得龐德式的系列，由多位導演執導，這個願望還真是可行啊。現在盧卡斯宣稱，他的原始目的就是「當個真正向錢看的人」並把整個星戰系列交給福斯公司，「分一大筆紅利」然後在電影上映時去觀賞它們。最後這點一直是盧卡斯最大的遺憾：他是全美國唯一一個科幻宅，沒機會在新的星戰電影上映時只需排隊就好。他聳聳肩。「我

起頭了這件事，現在我得完成它。下一套三部曲會是別人的夢想。」

拍攝總共花費八十八天，比拍《帝國大反擊》少了六十六天。馬奎德確實證明了自己身段柔軟——至少在拍攝現場是這樣。後來這位英國導演被要求監督拍攝片段的第一版剪輯，他就幾乎崩潰了。馬奎德說他若不是無法闔眼，就是會尖叫著醒來。他經常發現自己凌晨三點走在聖安塞爾莫的街上，成為《星際大戰》狂熱現象的最新受害者。**幾個月後，馬奎德在盧卡斯家的播映室交出最終剪輯版，並且宣稱這部電影已經臻於完美，不可能再變得更好。盧卡斯嘆氣，謝謝馬奎德，然後接手電影。馬奎德四年後死於中風，享年僅四十七歲；要是《星際大戰》有魔咒存在，那麼馬奎德或許就是最早被詛咒的人之一。**

盧卡斯的婚姻破裂

到了最終剪輯和特效處理階段，顯然有什麼事情出了差錯。不只是三部曲落幕的完結感；ILM 的員工發現瑪西亞比平常緊繃，而且也很難得到喬治‧盧卡斯的回饋。戴爾‧波洛克訪談盧卡斯好幾個星期，卻遲遲無法讓瑪西亞坐下來接受訪問，也搞不懂原因。霍華‧卡山辛問盧卡斯，瑪西亞會不會參與剪輯過程，盧卡斯就簡單回答：「你得自己問她。」

兩人最親近的朋友都不知道事實；瑪西亞在喬治‧盧卡斯從倫敦回來時就要求離婚。這段婚姻因為「無法調停的爭執」而破裂。

最難調停的爭執來自一位名叫湯瑪斯‧羅德利茲（Thomas Rodrigues）的彩繪玻璃藝術家，是天行者玻璃工坊的員工，瑪西亞在一九八〇年雇用他，讓他設計和管理天行者牧場圖書館上方的美麗彩色玻璃圓頂。羅德利茲比瑪西亞小九歲，不久前才離婚，並率領為數六人的玻璃匠小組。瑪西亞在接下來兩年中的某個時刻愛上他。瑪西亞說她仍然對喬治維持忠誠；但是盧卡斯拒絕任何形式的婚姻治療，悶悶不樂地扛下戴綠帽的烈士角色。他日後就算偶爾提起此事，也依舊會保持這種態度。

盧卡斯夫婦成功隱瞞家庭問題，直到電影上映為止。就連被派去觀察

盧卡斯夫婦生活的記者也沒看出端倪。「我以為他對我非常開放，但他顯然把私人生活的一大部分當成碰不得的祕密。」波洛克說。

盧卡斯投身剪輯作業，再次挖出二次大戰空戰纏鬥的影片，當成反抗軍攻擊死星的特效鏡頭範例。他把電影剪到每個鏡頭都比前兩部電影短；畢竟他如今面對的是《MTV》電視台的新生代，他得跟上步調才行。儘管他很想把電影搞定，瑪西亞坦白出軌的事也令他心神不定，他的完美主義傾向反而更強了。盧卡斯想要放進電影的特效鏡頭幾乎加了一倍。「你不能生病，」稍後他提到最後衝刺帶給他的壓力時，他這樣說。「你不能擁有正常的情緒……因為有很多人倚賴你。」

盧卡斯的拍片風格太簡練了，直到有一天剪輯者杜威尼‧鄧漢（Duwayne Dunham）指出，電影裡沒有專門交代維德下場的場景，才使盧卡斯頓然覺悟。**維德出現的最後一幕是在死星上過世，可是這樣也暗示他有可能歸來。**這會引來麻煩，畢竟盧卡斯想要決定性、徹底和毫無疑問地殺掉達斯‧維德。所以他們有天晚上在天行者牧場補拍一幕，其份量和意義遠超過當時參與者的想像：路克在柴堆上火葬維德的遺體。

但是盧卡斯還是不滿意。一九八二年十一月二十二日——很快就會在 ILM 裡被稱為「黑色星期五」——星戰之父丟出丟出超過一百個特效鏡頭，還一口氣刪掉電影原有的兩百五十個太空船模型。ILM 的模型師們一度氣到對盧卡斯尖叫，然後才心平氣和以及喝個酩酊大醉。多年後為人父親的盧卡斯把他手下藝術家的挫折比喻成嬰兒的哭聲，並且解釋為什麼有必要解讀這些聲音背後的情緒：「你可以真的分辨他們在哭……你能分辨那是真的尖叫還是單純的抱怨。」盧卡斯大力施壓電腦部門生出鏡頭，這個單位是他在《帝國大反擊》之後成立的，又一個風險奇高的生意賭注，一個昂貴的非傳統式機構。「感覺就像在說『好吧，火災撲滅了，我就再來生一場火』。」盧卡斯後來笑著說。盧卡斯知道電腦特效是未來的趨勢——但是整個電腦團隊替《絕地大反攻》貢獻的就只有一個特效鏡頭，反抗軍簡報室裡的死星投影畫面。換句話說，這和一九七六年用電腦替《星際大戰》繪製的鏡頭一模一樣，不過起碼這次的死星是立體的，像全像圖一樣飄在

空中，而不是大顯示器上的不均勻畫素圖像。

《絕地大反攻》

至於電影標題，盧卡斯拖到最後一刻才拍板定案。卡山辛仍然認為「回歸」這個字太弱——而且會讓他聯想到一九七五年的《頑皮豹的逆襲》（*The Return of the Pink Panther*）。一份電話市調打給三百二十四位受訪者，問他們會選「英雄的復仇」還是「英雄的回歸」，這同樣證實了復仇聽起來比較刺激；只是這不符合英雄的形象，特別是一位不滿三十歲的英雄。

經過多番辯論後，標題在一九八二年十二月十七日更改——離上映日期不到六個月。這不僅代表海報得重做、預告片得重新剪輯，幾乎所有授權商品也受到衝擊。肯尼已經製造了價值相當於二十五萬美元的玩具，冠上《絕地的復仇》這名字，現在全部得毀掉重做。這間公司已經做出伊娃族的玩具，明知這是個壞主意，但純粹因為盧卡斯的堅持而照樣生產；盧卡斯才不在乎這系列會不會大賣。他只想讓女兒亞曼達——如今是他家庭生活的穩固重心——可以分到一套。

一九八三年四月十七日，離《絕地大反攻》首映還有一個月，這個日子對盧卡斯是個重要的里程碑。他在十年前的這天坐下來寫下第一份《星際大戰》大綱，裡面還夾帶了些《戰國英豪》的筆記。結果他仍然在這裡修補電影，加進三個新的特效鏡頭——雖然《絕地大反攻》已經在舊金山北角戲院舉行了第一場祕密試映會。全世界會更加沉迷於星戰系列，市面上會充斥著《絕地大反攻》主題的培珀莉餅乾、AT&T 的達斯・維德電話以及可口可樂的星戰收集杯。孩子們會套上《絕地大反攻》溜冰鞋，以便造訪他們當地商場的「絕地冒險中心」（Jedi Adventure Center）展覽場地。

《星際大戰》似乎無所不在。然後幾年之後，它就幾乎銷聲匿跡。

第十八章
大戰空窗期

《絕地大反攻》的卡司在台上重新齊聚一堂,而過幾個月後便會宣布其中四位演員將加入二〇一五年的《星際大戰七部曲》。這時的彼得‧梅修因為手術的關係,必須拄著一根光劍拐杖走路。

照片來源:克里斯‧泰勒

　　對盧卡斯而言,一九八三年應該是勝利的一年,就像伊娃族歡慶戰勝帝國那樣。至少,他以為自己終於能擺脫這個糾纏他多年的故事了。盧卡斯剛滿三十九歲;儘管他的朋友史蒂芬‧史匹柏去年靠著《ET外星人》奪回賣座片的寶座,盧卡斯卻拍出了史上最賣座的三部曲。《絕地大反攻》非常轟動;首映戲院只有一千家多一些,第一天卻創下六百萬美元的票房新紀錄,第一周則賺進四千五百萬。當時甚至有報導,死忠影迷們整晚在戲

院外面露宿，搶著要排第一，這是那年代前所未聞的事。**到了年底時，這部電影就賺了超過兩億五千萬美元。**

影評們表示《絕地大反攻》稍微不如《帝國大反擊》——後者現在被承認是科幻片經典——但是看電影的觀眾卻抱持不同看法。同時星戰官方影迷俱樂部首度創下新高峰，會員人數達到十八萬四千人。電影的小說版成了全美暢銷書。靠著這一切的利潤，盧卡斯終於能蓋完天行者牧場；他已經花費多年時間修改牧場設計（最近還加入一個水池「伊娃湖」）。這一年應該是天堂才對。

一九八三年是盧卡斯悲喜參半的一年

反而，這年可說是盧卡斯最悲慘的一年。

第一道打擊——甚至比盧卡斯正式公布離婚消息還早——是戴爾·波洛克的盧卡斯傳記《天行》（*Skywalking*）的原稿送來了。對作風非常私密的盧卡斯而言，這段經驗想必嚇得他一輩子惶恐不已。波洛克還記得盧卡斯讀過原稿後，就把他找去這位製片人位於聖安塞爾莫的住家。波洛克說他走進屋內，看見原稿擺在一張大型工作檯上，「幾乎每一頁上都夾著紅色迴紋針」。「很顯然，我們對於寫錯的地方達不成共識，」他說。「盧卡斯會說：『這邊說我很節儉。我不是。我非常慷慨。我要改掉這個，這不是準確描述。』」

當然，一個人可以做生意時很節約，對朋友則出手闊綽。這就是從該書裡浮現的面貌：我們得知盧卡斯對公司花的每一塊錢精打細算，也會跟人分享他不需斤斤計較的《星際大戰》利潤。他更掩飾大方的一面，免得被人當成好騙的史高治·麥克老鴨（Scrooge McDuck）[74]。

波洛克盡可能抵抗。「我跟他說，『我很樂意加幾句話指出你不同意這個說法，』」他回憶。「『可是我不要收回我寫的東西。意見觀點沒有準不準

74 註：迪士尼角色，唐老鴨的舅父，是個坐擁金山的富翁和守財奴，在虛擬富豪中總是榜上有名。

確的問題。』我們這段討論不出結果的對話結束時，他對我說：『我再也不要做這種事了；以後再也沒有人能對我做這種事。我要控制所有寫到我的東西。』他後來也一直維持這個理念。」

直到今日，盧卡斯影業仍聲稱盧卡斯跟波洛克那八十個小時的訪談，有些內容是不便公開的私下對話；而如今擔任電影學校教授的波洛克則說，他如果聽到盧卡斯喃喃說「以下不要記錄」，他就會關掉錄音機。盧卡斯和柯波拉都嚷著要告上法院——後者是因為盧卡斯在訪談中攻擊柯波拉，說他偷了《現代啟示錄》，而且根本沒有支持過《美國風情畫》。

不過，盧卡斯對柯波拉講過的一些最糟糕的話，波洛克倒是沒有公諸於世。（它們一直沒有出版；出版社要求完整出版盧卡斯的訪談錄音帶內容，波洛克拒絕了。）波洛克把錄音帶拷貝各寄一份給盧卡斯和柯波拉，好證明他所言無誤。兩人都撤回提告威脅。盧卡斯甚至在一本《天行》上替作者簽名，附帶一段獻詞。就一位傳記主角而言，這或許是史上獻給作者的最冷淡致詞：

給戴爾：你捕捉了我人生前三十九年的印記，現在我得以闔上昔日人生的
　　　　書本（你的書）了，並且放眼未來。這是一段很有趣，有時也令人
　　　　緊張的經驗。我很高興我們一起做了這件事。
願原力與你同在。

直到傳記出版後，盧卡斯的朋友才告訴波洛克，這位製片人參與訪談的真正目的為何：幫盧卡斯和瑪西亞和解。「他希望我重新描寫兩人的相識和早年共度的生活，藉此證明他們應該繼續廝守，」波洛克說。即使他沒有被喬治指使，他也非常努力完成任務。等到他終於讓瑪西亞坐下來談時，瑪西亞抱怨「喬治從來不想去任何地方，也不喜歡跟人出遊——」盧卡斯非常孤立，這點快把瑪西亞逼瘋了。書裡將這點寫成「他和瑪西亞會避開派對、餐廳跟旅遊」。波洛克寫說「他們的關係有著驚人的彈性」，並引用盧卡斯的長期助理珍・貝的話：「兩人的關係越來越緊密」。書中引述瑪西

亞描述她明顯冷淡的丈夫「溫柔和逗人喜愛的一面」，這一面的喬治喜歡用愚蠢的聲音模仿電視廣告，也會被瑪西亞的黃色笑話逗得臉紅。我們看到瑪西亞會鼓勵喬治打網球和滑雪；至於瑪西亞必須永無止盡地替盧卡斯做去邊鮪魚三明治，就像他母親以前會做的東西，這點則絕口不提。

至於剪輯《星際大戰》的部分，波洛克寫道：「瑪西亞對於盧卡斯不可或缺，因為她彌補了他的不足。喬治不太關心角色，也不信任觀眾的耐性，瑪西亞卻搞懂要如何讓一部電影變得更熱情，如何使角色產生深度和共鳴。」盧卡斯就這方面而言，給的讚美就比較少了，只說瑪西亞很擅長處理「死亡和哭泣戲」。她剪輯了《絕地大反攻》中尤達過世的那幕，是整套三部曲裡最慢、最溫柔的一段。根據瑪西亞的說法，《絕地大反攻》的落幕也是盧卡斯唯一一次讚美她的工作成果——向她說她是個「相當不錯的剪輯者」。聽了真氣人啊。

結果事實證明，《天行》趕不及挽救盧卡斯的婚姻。喬治和瑪西亞於一九八三年六月三十日正式分居。（盧卡斯在三十年後的差不多同一時間再婚。）他們在那個月初召集盧卡斯影業的員工，淚眼汪汪宣布這個消息，兩星期後的六月十三日則在媒體上公開。盧卡斯夫婦的婚姻於一九八四年十二月十日正式消滅。

公開檔案裡的離婚文件很少；雙方都簽了協議，直到今天依然保密。我們只知兩人會共同擔任亞曼達的監護人，瑪西亞也接受盧卡斯的提議，放棄在加州法律下獲得更多配偶津貼的權利。一位馬林郡法官同意讓協議保密，因為媒體關注可能會傷害盧卡斯夫婦的女兒。

我們或許可以同意法官的看法，把這整個令人難過的場景埋起來，只是不管盧卡斯影業有多麼想要遺忘，仍然無法遮掩一個事實：瑪西亞的離開成了該公司有史以來最大的財務災難。公司實際上失去了共同創辦人。「我想人們有時候會忘記，瑪西亞·盧卡斯擁有半間公司，」盧卡斯影業總裁鮑伯·葛瑞伯（Bob Greber）在離婚之前尖銳地告訴波洛克。「她是盧卡斯影業的啦啦隊。」她的離去替一切蒙上了樞衣般的陰影。葛瑞伯本人試圖說服盧卡斯拍更多《星際大戰》電影，可是沒有成功，便也在一九八五年辭職。

　　喬治・盧卡斯失去妻子的代價，比拍一部《星際大戰》電影的成本還多，**而且毫無投資報酬。他堅決跟瑪西亞一刀兩斷，也不想跟天行者牧場分開，造就了天價的離婚協議金。**當時報導離婚的記者估計瑪西亞的協議金在三千五百萬到五千萬美金之間；瑪西亞和羅德利茲五年後簽下的婚前協議則顯示，瑪西亞待領取的盧卡斯影業證券還有大約兩千五百萬，這些全部會歸她所有。等到瑪西亞和羅德利茲於一九九三年分居時，她前夫估計瑪西亞的身家淨值有六千萬。至於她的收入——來自房地產和《星際大戰》的利潤——則是每年七百萬美元。

　　當然，這些錢沒能替瑪西亞帶來快樂，或彌補她稍後的事業空窗期。她和羅德利茲在一九八五年生了個孩子艾美（Amy），以及在一九八八年於茂宜島結婚，這些同樣無法帶來慰藉。根據法院文件，他們擁有五輛車，包括三輛賓士和一台捷豹。他們除了價值一百六十萬的馬林郡住家，還有各值百萬美元的猶他州滑雪度假村以及茂宜島的海灘公寓大樓。他們會帶著艾美和奶媽搭協和號客機的頭等艙飛到巴黎，然後住進一晚要價兩千五百美元的麗茲酒店。但是，瑪西亞發現盧卡斯夫婦的許多舊識會迴避她，使她無法或者不願意回去做電影剪輯工作。

　　瑪西亞和湯姆分居兩年後，於一九九五年離婚。羅德利茲在聖安塞爾莫尋找替代住處，瑪西亞給了他大部分的買屋資金，也給艾美一大筆錢，讓女兒能享有在瑪西亞家裡擁有的一切。但是羅德里茲抱怨，瑪西亞要他空出時間去「玩和旅行」，逼他擱置生涯；這於是演變成漫長和爭執不斷的離婚協議訴訟。最後法官同意瑪西亞，她給湯姆的錢已經豈止是慷慨了。羅德利茲於是躲回他在馬林郡北邊買下的釀酒廠。

　　盧卡斯和瑪西亞為了亞曼達，會盡可能保持聯絡；他們的後續行為看起來就像在較量。瑪西亞贊助南加州大學的一間電影後製中心，掛上她自己的名字；盧卡斯把自己價值十七億五千萬的房子捐給母校。瑪西亞在舊金山太平洋高地區買了一間房子；盧卡斯則把他的製片場遷到附近的舊金山要塞。瑪西亞一直搞不懂盧卡斯到底想拿公司幹嘛。她在一九九九年對作家彼得・畢斯坎（Peter Biskind）說，盧卡斯影業帝國「就像一個倒三角形站在

一顆豆子上，而那顆豆子就是《星際大戰》三部曲。可是他不會拍更多星戰電影了，豆子也開始發乾發皺，最後他就只有一座大片廠跟頭上一大塊天花板。如果他沒打算拍更多電影，為何還要留著公司呢？我仍然搞不懂。」

精疲力盡

盧卡斯大可再拍一部《星際大戰》回收離婚損失，可是他態度堅定：三部曲已經完結。他精疲力盡，一部分來自離婚，另一部分則是必須用有限的資金跟技術實現他的奇想願景。除非等到科技發展到能完全重現他腦海的景象，再也不必用橡膠裝扮演怪物，否則他不想再投入大筆資金探索他的宇宙。

但是《星際大戰》沒有像瑪西亞形容的那樣乾縮；不完全是。《絕地大反攻》之後有幾部新作，包括兩部在ABC電視台演出、以伊娃族為主角的電影。第一部《小勇遠征隊》（*Caravan of Courage: An Ewok Adventure*）於一九八四年上映，這部作品比起過去的任何星戰作品，更明顯是針對孩童觀眾而作。可是這回走的是喬治・盧卡斯路線：拍給孩子們看的東西必須維持高品質，或者是在兩百萬美元預算下盡可能拉高水準。

盧卡斯從《星際大戰假期特別節目》的災難學到教訓，密切注意《小勇遠征隊》的製作，並替它寫了故事：一個家庭墜毀在安鐸（Endor）衛星上，父母跟孩子們走散了，伊娃族便協助他們團圓。導演就是當初把盧卡斯拉去認識瑪西亞的獨立導演約翰・寇帝。不過，《小勇遠征隊》仍然有個《假期特別節目》的大問題：大部分角色都是毛茸茸的小生物，咿咿呀呀講著自己的語言——因此他們找來演員兼民謠歌手布爾・伊佛斯（Burl Ives）提供民歌式的旁白。

續集在一九八五年問世，這回主題黑暗許多，名稱叫做《魔星傳奇》（*Battle of Endor*）。在前一部電影跟孩子們重聚的父母遇害了，外加整座森林的伊娃族——兇手是來自其他星球的掠奪者跟一位邪惡女巫。誠如《法櫃奇兵》的黑暗續集《魔宮傳奇》（*Indiana Jones and the Temple of Doom*）

——盧卡斯說它是當時心境的隱喻——這種黑暗似乎摧毀了《星際大戰》宇宙的無辜感。

「離婚算是毀了我。」盧卡斯多年後承認。他為了避開傷痛，開始和歌手琳達·朗絲黛（Linda Ronstadt）交往。等到朗絲黛宣布沒有結婚或生子的打算時，兩人就分手了。盧卡斯也試驗不同的造型，從眼鏡換到隱形眼鏡，甚至試過剃掉鬍子。他說這是典型的離婚情境。他打電話給老朋友兼導師柯波拉，並跟對方和好。或許最重要地，盧卡斯也認識了第三位也是最後一位老師——時刻降臨得剛好，沒有太早。

盧卡斯在寫《星際大戰》的第三和第四版草稿之間，善加利用了約瑟夫·坎伯的著作《千面英雄》。但是在那個時候，這本書感覺太像實用主義書籍，未能激發年輕的盧卡斯靈感。**盧卡斯說直到第一部電影上映後的某個時間，某位朋友給了他一系列坎伯的演講錄音帶。盧卡斯感覺坎伯當講者的功力勝過當作家；他形容聽演講的體驗就像是「當下被電到」，並打定主意要在坎伯下回進城時見他一面。**

盧卡斯等到一九八三年五月才如願見到這位著名的神話學家，這人比盧卡斯年長將近四十歲。當時八十多歲的諾貝爾獎得主科學家芭芭拉·麥克林托克（Barbara McClintock）在舊金山藝術宮舉辦一場座談會：「外太空的內在疆界」（The Inner Reaches of Outer Space）。《沙丘魔堡》作者法蘭克·赫伯特（Frank Herbert）和阿波羅九號太空人羅斯提·史維考特（Rusty Schweickart）都有出席，可是盧卡斯找上麥克林托克介紹的對象不是這些名人，而是坎伯——坎伯的演說將是這次座談會的壓軸。**盧卡斯這位太空幻想創作者跟神話迷，想必就坐在觀眾席裡聽得如癡如醉，坎伯則在台上以絢麗的修辭描述他的銀河世界概念：「一座廣大得無從想像的宇宙，充滿無法設想的暴力：數十億熱核能熔爐朝四面八方飛散，當中許多卻會把自己炸得粉碎。」星辰間爆發了大戰。**

與約瑟夫・坎伯的會面

麥克林托克的介紹不順利：盧卡斯和坎伯坐在彼此身邊，卻沒開口講半個字。坎伯喜愛一九二〇年代的默片，不太看有聲電影，自然更沒興趣看當代作品；他習慣經常被仰慕者圍繞，而盧卡斯又不擅長破冰。麥克林托克於是找了魔術師大衛・亞伯拉罕（David Abrams）變個把戲，需要讓盧卡斯把手放在約瑟夫手上。「這招成功了。」麥克林托克回憶。盧卡斯和坎伯開始聊起《千面英雄》對《星際大戰》的影響——坎伯還沒看過任何星戰電影。他們下次見面是在坎伯居住的夏威夷。盧卡斯稍後告訴坎伯的官方傳記作家，兩人的友誼從此誕生。

坎伯和妻子琴恩（Jean）造訪盧卡斯在聖安塞爾莫持續擴張中的地產，在那裡住上一星期。盧卡斯提議讓坎伯在天行者牧場看《星際大戰》三部曲：「您有興趣三部都看嗎？我可以只讓你看一部，或者三部一起。」坎伯說想看三部。盧卡斯建議分成三天播放；坎伯卻堅持一天放完。這是盧卡斯影業第一次播放三部曲馬拉松。兩人利用電影空檔休息和吃飯。等到第三部電影的字幕在螢幕上捲動時，八十歲的坎伯坐在黑暗裡說：「你知道，我以為真正的藝術僅止於畢卡索、詹姆斯・喬伊斯（James Joyce）和安東尼・曼恩（Anthony Mann）。現在我知道不是這樣了。」麥克林托克說，這番話讓盧卡斯高興極了。

「我真的很興奮，」坎伯在稍後的訪談中如此形容《星際大戰》。「這個人真的理解那些隱喻。我看見我的書提到的元素，但是電影把它改用現代的問題呈現，也就是人與機器。機器會成為人類生命的僕人嗎？還是會成為主人和支配我們？我認為這就是喬治・盧卡斯試著探討的主題。我非常欣賞他做到的事。這位年輕人打開了新遠景，也懂得如何追隨，內容更是新穎無比。」

盧卡斯在一九八五年二月於國家藝術俱樂部回報坎伯的讚美；坎伯在

那裡獲頒文學獎。盧卡斯講了一段修正主義式的簡短版星戰寫作史，說他在讀到坎伯之前讀的是「佛洛伊德學說、唐老鴨和麥克老鴨叔叔，以及我們這年代的其他神話英雄」。盧卡斯說等到他碰上《千面英雄》，這本書幫他把五百頁的劇本縮減到兩百頁。「要不是我遇到他，」盧卡斯說。「我可能直到今天還在寫《星際大戰》。」當然，我們知道那部劇本的誕生是更自然的、受到更廣泛的影響，比如詹姆斯‧弗雷澤爵士（Sir James Frazer）的《金枝》（*The Golden Bough*）。坎伯的書在那時候來得非常晚，等到盧卡斯讀到的時候，第一部電影劇本的多數部分已經寫好了。不過盧卡斯可不打算讓這個事實妨礙他和坎伯急速發展的友情——這段友誼事後回顧起來，對星戰傳奇的形象很有幫助。**「他真的是個很棒的人，也成了我的尤達大師。」盧卡斯作結。**

隔年，PBS（美國公共廣播社）的廣播員比爾‧莫伊爾斯（Bill Moyers）——盧卡斯和坎伯的另一位共同朋友——跟盧卡斯說他有興趣拍攝幾段坎伯的訪談。「帶他來天行者牧場。」盧卡斯堅持，還自掏腰包支付節目費用。「只要把攝影機對準他和打開就好。我們別弄得大驚小怪，讓他開口說話就行。」結果便是將四十個小時左右的訪談剪輯成一套五集的特別節目，稱為《神話的威力》（*The Power of Myth*），並在坎伯以八十三歲之齡過世不久後播出：這成了 PBS 史上觀看次數最多和最受喜愛的節目。只是同一時間，坎伯無意間幫忙塑造的星戰系列卻進展沒那麼順利。

一九八五年，也就是喬治‧盧卡斯在國家藝術俱樂部把約瑟夫‧坎伯捧為名人的那年，《星際大戰》離神話高峰還遠得很。這系列似乎已經退燒，不過是年紀最小的孩子才熱中的品牌，而就連他們也開始喪失興趣。電視上有《外星一對寶》（*Droids*）動畫影集，主角為 C-3PO 和 R2-D2，播出了一季；此外是《小奇兵》（*Ewoks*）卡通，撐了兩季。這些卡通一開始是 ABC 電視台星期六早上的《星際大戰》兒童冒險節目，搭配肯尼的一個新系列玩具及一本星戰漫畫推出。收視率很棒——至少在少數歐洲和拉丁美洲國家是這樣。

盧卡斯改向迪士尼求助

盧卡斯改而向迪士尼求助──不是最後一次──請他們幫忙重振星戰系列。盧卡斯和迪士尼的第一次合作是麥可・傑克森（Michael Jackson）的立體電影設施《EO艦長》（*Captain EO*），由盧卡斯監製、柯波拉執導；這個作品稍後開花結果為一九八七年一月在迪士尼樂園啟用的「星際之旅」（Star Tours）。迪士尼執行長麥可・艾斯納（Michael Eisner）和盧卡斯一起拿光劍揭幕，在場更有兩個機器人、一兩隻伊娃族和兩隻大老鼠（米老鼠和米妮）。「星際之旅」就擺在一九五五年令年輕盧卡斯迷戀不已的明日世界樂園；身為第一座根據非迪士尼電影打造的迪士尼遊樂設施，這確實是非凡的榮譽。

諷刺的是，「星際之旅」的概念源自迪士尼的一九七九年星戰仿作《黑洞》；第一版設施的成本要價三千兩百萬美元，是迪士尼樂園最初興建的兩倍價錢，也和《絕地大反攻》的預算一樣多。

但是在迪士尼樂園之外，整台《星際大戰》機器停滯不前。這時最熱銷的玩具在美泰兒手上，這間公司仍因未能在一九七六年取得《星際大戰》授權而積怨在心。美泰兒來了個反向的盧卡斯公式：先創造出一個玩具系列，然後在它周圍寫出故事。這系列玩具叫做「He-Man」。為了創造故事，美泰兒找上盧卡斯的前朋友唐・格魯特；格魯特只憑著玩具的拍立得照片，就寫下整個葛雷堡（Castle Grayskull）的故事，位於一個神祕的地點埃坦尼亞（Eternia）。這最後成了一個叫做「太空超人」（He-Man and the Masters of the Universe）的系列──儘管不如《星際大戰》，卻搶了星戰宇宙的不少鋒頭。

六〇年代的「除暴突擊隊」（G. I. Joe）也以類似的方式在一九八二年重出江湖，當成另一種形式的《星際大戰》小型人偶，外加整套神話故事、一本漫威（Marvel）漫畫和全新的敵人陣營眼鏡蛇（Cobra）。除暴突擊隊走的也是星戰路線，只是這回加上雷根總統時代的愛國情操。除暴突擊隊有點像席維斯・史特龍（Sylvester Stallone）的藍波（Rambo），太空超人則有

點像阿諾・史瓦辛格（Arnold Schwarzenegger）了（既然有這麼多相似性，美泰兒不得不擊退《蠻王科南》的擁有人提出的訴訟）。

　　肯尼公司——這時還在用「《星際大戰》永垂不朽」這句口號——在一九八四年初意識到苗頭不對。《絕地大反攻》過後，星戰玩具銷量一落千丈；電影把故事了結得一乾二淨，孩子們再也沒有繼續想像的空間了。達斯・維德和皇帝顯然死了，沒有壞人的故事要怎麼演下去呢？（我記得當年十歲、身為熱情人偶導演的我想出了個解決辦法，宣稱皇帝有複製人——但是到了十二歲時就沒興趣玩下去了，將星戰人偶塞進閣樓。）

　　肯尼絕望地想讓《星際大戰》撐下去，於是設計師馬克・布羅德率領團隊想出一個完整的故事，接續《絕地大反攻》的劇情，並用備用零件自製了一些玩具原型。這個概念稱為「傳奇延續」（The Epic Continues）：故事是皇帝的死導致一位「基因學恐怖分子」艾薩一號（Atha Prime）從複製人戰爭之後的放逐歸來，並帶來一整團複製人戰士。同時間最高星區首長塔金也回來了，證明他不知如何逃過死星的毀滅，並領導復興的帝國軍。路克和韓則找來塔圖因的一支新種族幫忙，他們有著怪到不行的名字——蒙哥・牛頭部落（Mongo Beefhead）。

　　布羅德把玩具帶到盧卡斯影業展示，很清楚肯尼玩具的未來就取決於這一刻。他多年後仍然清楚記得盧卡斯影業的回應：「他們說，『非常謝謝你們，你們做了很棒的事，可是我們從現在起想做其他很棒的事。』」布羅德那時不曉得，盧卡斯忌妒心強烈地想要守住他腦中的複製人戰爭——或者應該說，在星戰之父的完美主義世界裡，不可能容得下蒙哥・牛頭部落。肯尼公司——盧卡斯影業合作過最久的授權夥伴——於一九八五年停產星戰玩具，而肯尼的母公司通用磨坊（General Mills）也在同年將他們的股份分割出去。

　　漫威漫畫想要讓《星際大戰》漫畫繼續留在人們心中，同樣遇上了困難；作者們找到辦法把路克和其朋友們擺進《絕地大反攻》之後的外星人入侵裡，可是頂多只撐三年。即使畫風有試著跟上潮流，依舊顯得過時：路克・天行者頂著一頭前短後長的 mullet 嬉皮髮型，頭上綁著頭巾，並且露出六塊肌。漫畫出版九年後，終於在一九八六年五月的第一〇七號刊停

刊。報紙連載漫畫則在兩年後停止。

在一九八〇年代中期，你還比較可能在政治內容裡讀到《星際大戰》；雷根總統的反彈道飛彈雷射系統被大眾稱為「星戰」計畫，這起初是民主黨人有意侮辱，可是用詞一炮而紅，雷根在重新競選總統之前也沒有改掉。對於終生身為自由派的盧卡斯而言，這點著實諷刺，因為《星際大戰》的主要惡勢力就是以上一位連任兩期的共和黨總統尼克森為藍本。各位或許還記得，盧卡斯是在越戰的陰影下寫下第一部電影，腦海裡更醞釀著《現代啟示錄》。帝國得到美國式的優越科技，外加一個尼克森式、很少露面的領袖，你也能在第一版草稿裡看見帝國要塞被越共式的生物擊潰。等到這些生物終於在《絕地大反攻》登上螢幕時，它們就被刻意偽裝成可愛的泰迪熊。（盧卡斯當時在 ILM 到處掛起的告示——「有本事裝可愛」（Dare to be cute）——突然有了新意義。）尼克森式的角色皇帝白卜庭（Palpatine）則披上西斯的外衣，不過我們在第二死星上見到他時，你有注意到房間有什麼特別嗎？就像盧卡斯在拍片現場對飾演白卜庭的伊恩・麥卡達米（Ian McDiarmid）指出的，皇帝的辦公室和白宮一樣是橢圓形。

等到原始三部曲在一九八三年劃下句點時，盧卡斯的原始意圖已經埋在重重解讀之下，以致《華盛頓郵報》影評蓋瑞・阿諾（Gary Arnold）大讚盧卡斯這部令人愉快的史詩，說它幫忙「闔上越戰留下的一些心理傷口」。當時的其他評論者和從今以後的文化評論人也犯了同樣的錯誤，說盧卡斯真聰明，在電影中把美國變成如此居於劣勢的自由鬥士。阿諾有句話倒是意外猜得比較接近，說這系列「注入激勵人心的深度，超越了政治忠誠。它反映出我們對於政治單純性的渴望——想要加入正確的陣營，跟著正義一方對抗暴政。」

沒有人比雷根更懂這件事，他選上的時間剛好就是《帝國大反擊》票房大捷的那年[75]；一九八三年三月，《絕地大反攻》上映前兩個月，雷根在全

75　註：至於兩部政治立場單純、令人愉快、在加州製作的電影是否產生了作用，讓選民投靠這位政治立場單純、令人愉快、生於加州的電影明星候選人，我就把問題留給選舉學家探討了。雖然這個概念想必會嚇壞自由派的盧卡斯。

美福音教派協會上說蘇俄是個「邪惡帝國」。完整的引文是：「我力勸你們留意驕傲的誘惑，以及快活地宣稱你們跟這一切無關，還宣稱兩方都有錯，忽視歷史的事實以及一個邪惡帝國的侵略性衝動。」雷根的演講稿撰稿主任安東尼·都蘭（Anthony Dolan）說他們沒有特意引用《星際大戰》；畢竟不論邪惡與否，歷史上都有過一兩個這種帝國。**但是在全世界的耳裡，這句話引用的是個虛構的銀河帝國。**

當月稍晚也發生了類似狀況：雷根在一段半小時的現場直播電視節目裡談論國防預算，首度揭露可攔截洲際飛彈的防禦系統概念。他對於細節含糊其辭，或許是因為衛星上用核動力驅動的 X 射線武器聽起來像天方夜譚，實際上也確實不可能實現。（氫彈之父愛德華·泰勒（Edward Teller）——奇愛博士（Dr Strangelove）的原型——就可行性方面對雷根撒了謊。）

隔天的《華盛頓郵報》頭版引用左翼雄獅泰德·甘迺迪參議員的一句反駁，抨擊雷根的提案為「誤導蘇聯的嚇唬伎倆，以及有勇無謀的星際大戰計畫」。甘迺迪或許意識到用「星際大戰」這個詞來釘死對手，聽起來有點太刺激了，便在六月的布朗大學演講裡丟出幾個沒那麼吸引人和更加可笑的比喻，說雷根提議的是「超音速版的福特愛德索（Edsel）汽車[76]」，以及「會飛的獨行俠（Lone Ranger）[77]，對著蘇聯匪徒發射銀子彈和飛彈」。只是太遲了，星戰之名不脛而走——漫畫家畫出雷根對人介紹他最新的顧問 C-3PO 和 R2-D2。《時代雜誌》在四月有篇關於雷根和國防的封面報導，成了「星際大戰」四個字第二次出現在該雜誌封面上。（第一次是《帝國大反擊》的報導；至於一九七七年的那篇重要影評，在封面上只有寫「詳閱內頁：年度最佳電影」。）

很奇怪，雷根沒有立刻跳出來，要人們停止把他的戰略防衛初步方案（Strategic Defense Initiative）比喻成《星際大戰》；他等了兩年才有反應。這點顯然不影響他的一九八四年大選，因為他贏得了美國史上最壓倒性的票

76 註：福特在一九五八至一九六〇年推出的汽車，是行銷上的大災難，因此愛德索這名字也成了失敗的代名詞。
77 註：一九三三年在廣播劇登場的德州騎警，是老西部式的英雄人物，多次拍成電視劇和電影。

數之一。**最後在一九八五年三月，總統在國家太空俱樂部（National Space Club）發表演說：「戰略防衛初步方案被人們稱為『星際大戰』，」總統說。「可是它的用意不是開戰，而是追求和平⋯⋯在這種掙扎下，請各位原諒我偷一句電影台詞：原力和我們同在（the Force is with us）。」**就雷根這位「溝通之王」而言，最後這句話堪稱政治上的大師柔術──但是若要掉書袋的話，這不是雷根想找的台詞[78]。「原力和我們同在」沒有用在星戰電影裡，直到二〇〇二年的《複製人全面進攻》（*Attack of the Clones*）才由一位西斯講出來。

　　同時蘇聯使盡全力把邪惡帝國的標籤貼回美國頭上。電影直到一九九〇年才會在俄國上映，但是蘇聯電訊社華盛頓局的主任仍努力在他的《絕地大反攻》影評裡提出政治詮釋。「美國的達斯・維德，」評論者說。「已經不只是個穿著鐵盔甲的星際土匪。」他說一位「不具名的本地記者」把同樣的標籤「貼在雷根總統身上」。《星際大戰》的魔法鏡總能把你的敵人照成帝國惡徒。

　　盧卡斯影業控告這場政治辯論的雙方倡導團體，因為他們在支持和反對戰略防衛初步方案的廣告中使用「星際大戰」一詞；盧卡斯影業的理由是，就一個完全建立在幻想戰爭上的電影系列而言，這個現實世界衝突已經對它造成傷害。公司最後輸掉官司，法官裁定這四個字在英語裡已經太普遍，不可能讓原告得到賠償。「法官大人，《星際大戰》只是一場幻想，」盧卡斯影業律師勞倫斯・赫夫特（Laurence Hefter）抱怨。「它是不存在的東西。」當他這麼說的時候，《星際大戰》系列也真的開始讓人感覺從未存在過。

第一部《星際大戰》電影上映十週年

第一部《星際大戰》上映十周年即將到來時，這系列似乎什麼也沒剩

78　註：此句來自四部曲，歐比旺對攔車盤查的帝國士兵說「這不是你想找的機器人」。

下，徒留懷舊。星戰官方俱樂部在一九八七年二月送出最後一份《班塔足跡》（*Bantha Tracks*）會員報後隨即停刊；在一九七七年把《星際爭霸戰》海報換成《星際大戰》的科羅拉多州少年丹・麥迪森（Dan Madsen），如今已經在主持星艦影迷俱樂部。盧卡斯影業在一九八七年找上麥迪森，把他帶到天行者牧場，問他能否主持星戰官方俱樂部的後繼者。這個俱樂部將取名為盧卡斯影業俱樂部，而且會把焦點放在該公司準備製作的非星戰電影。「我有種明確的感覺，他真的想要擺脫《星際大戰》，」麥迪森說。「在這種時刻很難當個星戰迷。」失望的麥迪森仍然接受邀請：「我只要管其他電影就好，然後等下去。」

　　　　起碼《星航日誌》不想毫無慶祝就放過《星際大戰》上映十周年；它在那年五月於洛杉磯機場附近辦了一場影迷大會，有一萬人出席。喬治・盧卡斯是特別嘉賓，上台發表演講，在這之前還由 C-3PO 和 R2-D2 介紹他出場——外加送他一張巨大的生日卡，上面有數千名影迷的簽名。盧卡斯很訝異《星際大戰》能走到這種地步，於是說將來有一天——他不掛保證——希望可以回來拍這個世界。這引發了一陣熱烈歡呼。

　　麥迪森還幫忙安排了一件驚喜：《星際迷航記》之父金・羅登貝瑞突然跳上講台。盧卡斯不是喜歡驚喜的人，一臉震驚，而高大又一副熱愛熊抱的羅登貝瑞比盧卡斯高上一呎，熱情地抓住安靜、保守的盧卡斯的一隻手臂。這是科幻迷世界兩大巨頭史上唯一一次會面，麥迪森也是在場唯一想到要拍照的人。

　　在這個實驗性星戰大會上的另一個發言人，是盧卡斯授權部門的新副總霍華・羅夫曼（Howard Roffman），一位有野心和年輕有為的律師，在一九八〇年以二十七歲的年紀加入公司，剛好就在《帝國大反擊》上映那周。他很快就被升職為總顧問，在一九八七年被託付看似不可能的任務——對抗《太空超人》和《除暴突擊隊》的影響力。《星際大戰》玩具能在毫無肯

尼式新故事的狀況下死灰復燃嗎？「當時做那件工作真是時機不對。」羅夫曼在二〇一〇年回憶：

可是我心想，「我會讓他們見識。我會變成史上最棒的推銷員。」我跑去每一家零售店和每一個擁有授權的公司，試著說服他們重新購入《星際大戰》產品，直到有個人對我說：「小子」——我那時候看起來已經不小了——「《星際大戰》已經死了。」

我不得不回去稟報盧卡斯；我很怕這次的會議。我以為結果就會像盧卡斯按個鈕，然後你的椅子就會掉進食人魚池裡。

我永遠忘不了⋯⋯盧卡斯那時看看我和瞇眼，然後說：

「不，《星際大戰》沒有死，只是喘個息而已。很多孩子真的很愛這些電影，他們有一天會長大和有自己的小孩。我們可以在那時候讓它爬起來。」

我就是在那時意識到，喬治・盧卡斯真的是尤達大師。

同一時間，羅夫曼和盧卡斯影業則把注意力放在其他產品上。該公司在一九八六年有兩次大失敗：《魔王迷宮》（*Labyrinth*）和《霍華鴨》（*Howard the Duck*），都由盧卡斯製作（並分別由他的朋友威勒・哈克和吉姆・韓森執導）。不過盧卡斯影葉對它正在製作的一部電影寄予厚望：一部名叫《風雲際會》（*Willow*）的奇幻片，主角是在《絕地大反攻》飾演伊娃族主角威奇（Wicket）的沃維克・戴里斯（Warwick Davis）；柯波拉準備拍汽車設計師普雷斯頓・塔克（Preston Tucker）的傳記片；最後則是第三部印第安那・瓊斯電影。此外還有盧卡斯影業遊戲，一個有利可圖的新部門，稍後會改名為盧卡斯藝術（LucasArts）；它推出了一系列熱賣遊戲，比如有相關電視劇的《瘋狂大樓》（*Maniac Mansion*），外加更多東西正在製作中。諷刺的是該部門當時唯一沒做過的遊戲就是《星際大戰》——星戰遊戲授權在雅達利手上，後來換成 JVC。

但是羅夫曼和他的團隊仍然設法賣出其中一種星戰遊戲，也是所有遊

戲形式中最小眾的：《星際大戰》紙上角色扮演遊戲，製作者是賓州一間小小的公司「西端遊戲」（West End Games），從一九八七年上市。接下來三年裡，這會是《星際大戰》宇宙唯一得以延續的熱潮；那些從《龍與地下城》（*Dungeons & Dragons*）跳過來玩星戰桌遊的人，就好像中世紀的愛爾蘭僧侶試圖挽救文明，開始拷貝遠古卷軸。

> 這種比喻很恰當，畢竟這些桌遊不只保存了《星際大戰》的記憶，更替它的內容做分類和強化。為了讓所有扮演城主的玩家有參考資料，西端遊戲公司編輯比爾·史拉維席克（Bill Slavicsek）不得不發明所有外星種族、船艦、武器和機器人的名稱。他得搞懂盧卡斯的宇宙的每一個小環節，並把星戰之父懶得思考的缺口補齊。

在當時，玩星戰桌遊是你能找到最宅的行為。可是史拉維席克的作品，以及在他之後的作家們的貢獻，卻證明了對《星際大戰》的復甦帶來無法估量的重要性。

第十九章
宇宙延伸

第一篇替科幻雜誌《星航日誌》增光的《星際大戰》商品廣告，出現在一九七七年七月十四號刊。這些乙烯基面具（以及秋巴卡的「手工黏上毛髮」）是二十世紀福斯公司的第一批產品，他們在這時跟盧卡斯影業有一樣多的權利販賣星戰小玩意兒。

　　星際大戰延伸宇宙（Expended Universe）或外傳宇宙是個很了不起的世界——裡面有大約兩百六十本小說、數十本短篇集、一百八十部電玩、超過一千本漫畫。光是小說作家就超過一百二十位，在《星際大戰》的傳奇世界裡貢獻一己之力。創造力極為豐沛——但是根據盧卡斯影業內部的《星

際大戰》官方設定準則，這些故事可以在任何時間由該公司製作的影視推
翻。的確，七部曲就已經將延伸宇宙踢到隔壁宇宙去了，遠遠超越。

偉大的產值：無邊延伸的外傳宇宙

和《星際大戰》的大部分作品一樣，延伸宇宙的創作活動集中在九〇
和兩千年代。但是它其實打從一九七六年就開始了，比第一集電影更早——
這點得感謝艾倫・狄恩・佛斯特。他的成果直到一九七八年才會問世，但是
這位《星際大戰》影子寫手的合約要求寫第二本書，所以佛斯特花兩個月寫
完《星際大戰》小說版、寄給盧卡斯的律師湯姆・波洛克（Tom Pollock）
之後，就立刻坐回他的 IBM 電動打字機前面和裝上一張白紙，著手寫第一
本不是由喬治・盧卡斯執筆的《星際大戰》故事。沒啥大不了的。

早在全世界知道路克和莉亞是誰之前，佛斯特就已經把他們送進迷霧
繚繞、遍布山洞的敏班星（Mimban）；這個星球之所以充滿迷霧和洞穴，是
因為盧卡斯的指示之一就是寫點廉價的劇碼。這本小說頂多只是一張保險
單；要是《星際大戰》只有打平支出，或者賺進一丁點利潤，他就可以拿
佛斯特的小說當劇本，投入羅傑・科曼等級的低預算，然後在既有的布景裡
迅速拍個續集。佛斯特在第一章寫出刺激的太空戰，結果被盧卡斯砍掉；
想必 ILM 嚴重失控的預算仍然有如芒刺在背。考慮到潛在的廉價星戰續集
電影，盧卡斯再也不想面對戴斯卓引發的問題了。

「把它寫成塞吉歐・李昂尼式的西部片，」盧卡斯在跟佛斯特討論小說
的會議（兩次的其中一次）裡說。「我們可以把場景放在鳥不生蛋的地方，
讓這些黏答答的生物住在那裡。太空基本上很無聊……既然我們已經確立
了太空幻想劇，我們就可以避開太空場景。」

佛斯特寫出來的書叫《心靈之眼的碎片》，受到的限制比盧卡斯當時推
定的預算還低。書裡只有路克和莉亞，因為哈里遜・福特沒有簽約演續集。
雷夫・麥魁里畫的小說封面上有維德，路克和莉亞則只有背影，因為盧卡
斯這時還沒取得馬克・漢彌爾與凱莉・費雪的肖像權。佛斯特構思的劇情

相當於一部電影，是他拿盧卡斯扔下的「備用零件」拼湊成的。路克和莉亞遇見一位擁有原力的老女人海菈（Halla），然後去尋找能增強原力的凱伯水晶（Kaiburr crystal）——這是盧卡斯在《星際大戰》第三版草稿捨棄的設定，因為他覺得水晶會讓絕地變成來源不明的超人。達斯·維德察覺他們的存在，去該星攔截他們，並和路克展開第一次光劍決戰，但是莉亞在這之前就先拿光劍攻擊維德。接下來——很詭異地剛好是將來《帝國大反擊》結尾的反轉版——路克砍下維德的的手。維德摔進一條深山谷豎井，但是路克在書末感應到維德還活著。

外傳人物是另外的新宇宙

　　佛斯特寫得很愉快：這時只有少數《星際大戰》元素是神聖不可侵犯的，維德和他的悲劇故事自然也還不重要。令人訝異，盧卡斯在一九七六年跟佛斯特的對話中宣稱，維德只是個小反派，除了殺掉歐比旺以外「沒有對任何人做過壞事。我是說，他也只有掐一個人的喉嚨」。盧卡斯宣布要在第二本書多發展這個角色，接著「路克會在結尾殺掉維德」。幸好盧卡斯的話在這個階段還算不上聖旨；佛斯特等於是挽回了維德一命。

　　儘管故事單純又老套，《心靈之眼的碎片》仍然接續《星際大戰》成為暢銷書；它在一九七八年二月出版，離第一部電影上映已經過了九個月，全球都渴望看到更多《星際大戰》故事。孩子們會一讀再讀這本書，直到平裝本在手中散掉。Del Rey 出版社提議請佛斯特寫更多《星際大戰》小說——他記得是「關於秋巴卡的遠房表親的叔叔之類的」。但佛斯特拒絕了。他得繼續走自己的路。

　　除了《心靈之眼的碎片》，原始三部曲的年代推出的其他星戰小說少得令人訝異。兩位無賴之徒韓·索羅和藍道·卡瑞森，他們各有一套走廉價故事路線的三部曲小說。（韓在一個叫做「星之盡」（Star's End）的前哨基地有段刺激的西部式大冒險；藍道則和「夏魯心靈豎琴」（Mindharp of Sharu）有一段幾乎迷幻性質的冒險。）黎安·布萊克特過世前原本簽了約要

寫一本莉亞公主的小說，但是後來沒有人替代她，莉亞也就再次被冷落了。延伸宇宙被丟給漫威漫畫，他們有時候會弄出一些令盧卡斯影業很困擾的角色——最惡名昭彰的例子是最早期的人物之一，一個愛講俏皮話的綠色卡通兔賈克森（Jaxxon），概念來源是兔寶寶。賈克森率先對盧卡斯影業暗示，嚴重偏誤的概念和創作是可以從外傳宇宙扔掉的——幸好，外傳每出現一個賈克森這種災難，也有可能會誕生一位瑪拉‧翠玉（Mara Jade）或一個索龍元帥（Grand Admiral Thrawn）這種名人。

竄升而起的周邊小說及其他「星際領域」

　　一九八八年秋天的一個下午，盧‧亞羅尼卡（Lou Aronica）從曼哈頓中城吃完午餐和回到辦公室，關上門和坐下來寫了封熱情的信給喬治‧盧卡斯。他的午餐夥伴告訴亞羅尼卡，他在某處讀到一件事，說盧卡斯正式宣布不會再拍《星際大戰》電影。「這真是錯得離譜，」亞羅尼卡心想。反抗軍在《絕地大反攻》結尾的勝利感覺好薄弱。亞羅尼卡是個有路克‧天行者思維的人：全銀河唯一一個受過訓的絕地接下來會怎樣？「這套作品對大眾文化太重要了，不值得只拍這三部電影。」亞羅尼卡寫道。

　　亞羅尼卡不只是個忿忿不平的影迷；他還是班頓（Bantam）出版社大眾市場部門的總編，並創立了該公司廣受歡迎的光譜（Spectra）科幻小說部門。他向盧卡斯推銷：如果你不打算繼續擴張星戰系列，就讓我在你的監督下出版高品質的書籍。亞羅尼卡不想像《星艦迷航記》系列那樣每個月粗製濫造兩本小說；他的願景是每年出版一本寫作紮實的精裝書，並先找一位得過獎的作家寫一套三部曲，藉此拉動整個《星際大戰》世界的故事。「我們不能隨便做做，」他記得當時這樣說。「這些書得跟拍星戰電影一樣有野心。」

　　亞羅尼卡有將近一年時間沒聽到隻字片語。盧卡斯授權部門的副總霍華‧羅夫曼在某個時刻試探盧卡斯的意見。「這種東西不會有人買的。」盧卡斯說，但是還是給予同意。他立下基本規則：第一本書會發生在《絕地

大反攻》的五年後，至於第一部電影之前的事件，比如複製人戰爭，則是絕對碰不得的。盧卡斯正在思索拍前傳的可能性，所以不希望創作過程被干擾。此外，主要角色不能被殺死，已死的角色也不能復活。

亞羅尼卡欣然同意。他開始物色作者，不過很快就找到了；光譜部門剛剛簽下得過雨果獎（Hugo Award）的提摩西・桑，他寫過《眼鏡蛇》（Cobra）三部曲，講的就是銀河戰爭。亞羅尼卡打給桑的經紀人，結果發現桑比自己更迷《星際大戰》。等到桑交出稿子時，亞羅尼卡給它命名為《帝國傳承》（Heir to the Empire）。

威武風光的「星際小說」

桑的小說在一九九一年五月一日上市。盧卡斯影業宣稱它和第一部星戰電影一樣，一推出就引起大轟動。「我永遠忘不了，露西（露西・奧特莉・威爾森（Lucy Autrey Wilson），盧卡斯影業財務長）在一九九一年走進我的辦公室，宣布桑的《帝國傳承》剛出版就登上《紐約時報》暢銷榜冠軍。」羅夫曼在該書的二十周年紀念版引言裡寫道。

其實，《帝國傳承》竄紅的速度沒有那麼快；該書在五月三十一日首度登上《紐約時報》暢銷榜，排名十一。它下個星期升到第六名，跳過歷史小說名家詹姆士・米契納（James Michener）的《戲說小說》（The Novel）。兩個禮拜後，它便超越約翰・葛里遜（John Grisham）的出道作《黑色豪門企業》（The Firm）和爬到第二名，僅次於蘇斯博士（Dr. Seuss）的《喔，你想去的地方》（Oh, the Places You'll Go）。蘇斯博士這本書是榜上唯一比《帝國傳承》便宜的精裝書，故意定在低廉的十五美元。

一九九一年六月三十日，《帝國傳承》在上市兩個月後奪下夢寐以求的《紐約時報》精裝書排行榜冠軍。它在這個位置撐了剛好一星期，但是在整個排行榜中待了十九周。初版七萬本書在幾個月內銷售一空，隔年印到五刷。表現確實相當亮眼，不過你需要相當選擇性的記憶才會記得它一上市就奪冠。

　　令亞羅尼卡不悅的另一件事是，羅夫曼在引言中宣稱是露西・奧特莉・威爾森提出向出版社推銷小說概念，而不是反過來——羅夫曼說班頓剛好是唯一相信這個點子的出版社。「不是他們找上我們；他們回覆了我的信，」亞羅尼卡說。「我在科幻出版界認識很多人，他們得知我談成交易，全都氣得牙癢癢。」

　　亞羅尼卡說服老闆，《星際大戰》有能力一年撐起一本精裝書，如今發現他得擊退洪水般襲來的書籍。「這些機會非常有利可圖，」他說。「出版計畫成長的速度比我希望的快了點。」桑寫完三部曲之後，一年推出的書從六本、九本變成十二本；一九九七年針對各年齡層推出的小說是創新紀錄的二十二本。書的品質與銷量自然受到衝擊。

　　從《帝國傳承》起到二〇一三年，我們能看到每年都至少會推出十本星戰小說；它們有時會一起擠進排行榜末尾，待個一星期左右，就和《星艦迷航記》平裝小說一樣。桑最新的小說《無賴好漢》（Scoundrels）賣了成績不錯的一萬七千本，但是跟亞羅尼卡心目中每年推出一本電影般的小說「盛會」差遠了，銷量也完全不能跟《帝國傳承》比，後者已經被購買超過三百萬次，每個月銷量仍然有五千本。「我們大可把《星際大戰》變成一位暢銷作家，像葛里遜或湯姆・克蘭西（Tom Clancy）那樣，而且留住讀者，」亞羅尼卡悲嘆。「假如後面這些書和《帝國傳承》一樣好，也許它們每次上市時都能打進排行榜前五。」

　　所以，到底是什麼原因讓《帝國傳承》這麼優秀？關鍵就在於熱愛新《星際大戰》的創作，同時痛恨先前電影的細節。提摩西・桑從一九七七年起就是個狂熱星戰迷，他那年仍是物理研究生，起碼帶過八個不同的約會對象去看《星際大戰》。「我是物理學家，」桑說。「這種人非得把自己將做的事搞得一清二楚不可。」他過去每次寫科幻小說時都會聽《星際大戰》原聲帶；但是他也和真正的星戰迷一樣，某些事情就是讓他難受。他不喜歡絕地武士除了自己的信念以外，完全沒有與生俱來的條件限制其能力。「要是他們能為所欲為，」桑說。「他們就跟超級英雄沒兩樣。」

　　於是一九八九年十一月，桑從經紀人那邊得知亞羅尼卡的提案後，接

下來幾天就在屋子裡走來走去，很興奮能在《星際大戰》的沙盒裡自由發揮，可是又很擔心在死忠影迷面前搞砸。他就在這時想出第一個設定：一個籠子，裡面裝著能抵銷原力場的生物。一個專門用來關絕地的牢籠。

桑喜歡謙虛地堅持，他沒有復興《星際大戰》的熱潮；他說影迷早就存在，準備好接受任何封面上寫著「星際大戰」的創作。「我只是有機會把叉子插進派皮，看看底下有多少蒸氣而已。」他說。可是桑也對延伸宇宙的方向做出關鍵抉擇——這些選擇會成為未來星戰小說的範本。（桑同時也會被提醒，他某些看似無辜的決定，比如在《帝國傳承》開頭讓路克喝「熱巧克力」，其實是行不通的；書迷們看到書裡出現艾倫·狄恩·佛斯特式的地球飲料，當然會大肆抗議。）

既然盧卡斯在《絕地大反攻》給劇情畫下句點，不管是誰受託將這些結尾延續下去，想必都會碰上難關——盧卡斯已經殺掉系列中的兩位主要反派，皇帝和達斯·維德，帝國則落荒而逃。所以書裡得有另一個很棒的壞蛋當家，才能留住讀者的興趣。既然反抗軍處於優勢，如今就有機會創造一位曾經居於劣勢的反派——這人不若過去的反派，統治手腕靠著是忠誠而非恐懼。

外傳的另一個壞蛋主角：索龍元帥

於是桑構思出了索龍元帥，一位藍皮膚、紅眼睛的類人類，憑本事在帝國階級一路往上爬。他是卓越的戰術家，會研究敵人種族的藝術作品，以便了解他們的文化和智取對方。這種人物就會找到沒人聽過、能蓋掉原力的反絕地生物，桑決定稱之為「伊撒拉密蜴」（ysilamari）。（桑不見得總會像盧卡斯那樣使用容易發音的名字。）

接下來靈感源源不絕。桑想創造一位黑暗絕地，能跟索龍合作，這人是歐比旺·肯諾比的發瘋複製人，是在複製人戰爭期間創造出來的。還有誰能讓路克錯愕不已呢？路克想要調查西斯的真相，畢竟維德總是被稱為西斯大君，可是沒人知道西斯是什麼人。桑想出一群矮個子的外星殺手種

族，臉看起來就像維德的面具。桑也打算放個詭計多端的韓‧索羅式走私者進去，唯這人的事業版圖更大，而且更加狡詐。這就成了泰隆‧卡爾德（Talon Karrde），反抗軍短缺補給時找上的運輸船長——以及卡爾德的座艦狂野卡爾德號（Wild Karrde）。

接著是瑪拉‧翠玉，桑創造她的目的正是為了修正他對《絕地大反攻》的不滿。他認為電影最大的問題在於，賈霸宮殿的開場戲似乎跟電影其他地方兜不起來。這一段和反抗帝國，或者跟三部曲的主題有什麼關係？因此桑回頭在賈霸宮殿裡安插一位帝國殺手，在螢幕以外的計畫是殺死路克，只是沒有成功。這位殺手直接聽令於皇帝——桑認為皇帝已經不信任維德能把兒子拉進黑暗面。瑪拉‧翠玉——皇帝之手（Emperor's Hand）——將會在桑的三部曲小說裡持續威脅路克。她將來會成為索龍元帥之外最受歡迎的外傳角色，更在之後的小說裡嫁給路克，雖然這不是桑的原始打算。瑪拉激發了第一個討論延伸宇宙作品的線上郵件群組（稍後則成為第一個部落格），叫做「翠玉俱樂部」（Club Jade）。她那頭鮮明的紅髮、綠眸子和連身皮革裝，使她成為漫畫大會上最熱門的《星際大戰》女性裝扮；脾氣煩躁又火爆的瑪拉，也填補了莉亞本來應該要發展、可是一直缺乏的人格。

桑在短短兩星期內就完成這些概念和角色，然後早在盧卡斯影業與班頓出版社跟他簽約之前就交出大綱。《帝國傳承》第一版草稿只花六個月就完成。

然後阻力來了：盧卡斯影業不肯讓桑複製歐比旺‧肯諾比，畢竟這是在藐視複製人戰爭碰不得、也不能讓舊角色復活的禁令。殺手種族也不能稱為西斯。此外桑自行替星戰宇宙寫了物理定律和設定集；盧卡斯影業卻希望他沿用西端遊戲公司的桌遊資料。

桑對這些看似武斷的限制感到惱怒。這時是一九九○年，《星際大戰》宇宙仍然定義不周全；盧卡斯影業裡（還）沒有數位資料庫，想當然也（還）沒有影迷自行編輯的百科。令桑更氣的是，他發現盧卡斯影業在同一時間跟黑馬漫畫（Dark Horse）重開星戰漫畫，而且要求桑跟黑馬合作。這個系列《黑暗帝國》講的是路克對抗皇帝的複製人。看在桑的眼裡，這

種複製人真是太過分了：「此舉毀了達斯・維德在《絕地大反攻》結尾犧牲自己殺死皇帝的意義，」他說。「整個電影三部曲都被破壞了。」

最後他們達成妥協：桑最激烈爭取的歐比旺發瘋複製人，會改成黑暗絕地喬洛兀斯・克暴斯（Joruus C'boath，姓氏發音其實是「瑟暴斯」）。崇拜維德的殺手們變成諾里族（Noghri）。桑想出來的書名《狂野外卡》（Wild Card）和《帝國之手》被亞羅尼卡捨棄，換成《帝國傳承》。雖然《黑暗帝國》在序言提到索龍元帥，桑仍然很討厭這部漫畫。在他稍後的小說《未來之光》（Vision of the Future）中，他讓瑪拉・翠玉和路克回憶面對複製人皇帝的經歷。「管他是什麼東西，」瑪拉說。「我個人甚至不相信那是皇帝。」（但是《黑暗帝國》仍然有所貢獻，首次提到絕地知識的儲存裝置全像儀（Holocron）——這在接下來多年的外傳裡會扮演重要角色。）

如今桑看到複製人戰爭的真相，很高興盧卡斯有堅持己見。桑仍然對一些事情很不高興，其中一個就是日後的作家——以下有劇透——讓瑪拉・翠玉感染一種神祕的銀河孢子，削弱了戰力，接著在決戰中陣亡。「如果能事先告知我，讓我辯論這麼做有何不可，那樣不是會比較好嗎？」他說。「我知道我寫在紙上和交給他們的一切，都是盧卡斯影業的財產，可是這樣感覺就好像失去你的親生女兒。」翠玉俱樂部的外傳書迷也聲援桑。「他們把她推到一邊，然後讓她感染一種蠢疾病，」底特律記者崔西・鄧肯（Tracy Duncan）說，他在網路上的名字是鄧克（Dunc），也是翠玉俱樂部部落格站長。「就好像他們在說，『喔，我們只有兩三個女性角色，把其中一個殺掉好了。』真是浪費。」

也許延伸宇宙的設定優先性總是比電影低兩級，接著被永遠抹掉，但是書迷們看到作家、故事和角色被胡搞，心中的傷痛就和盧卡斯從前一樣強烈。

被賜死的韓・索羅

雪莉・夏皮洛（Shelly Shapiro）總喜歡說她救了韓・索羅的命。一九

九八年，Del Rey——夏皮洛擔任編輯的出版社——從班頓光譜手裡接過盧卡斯影業的小說出版權，當中一部分合約和即將上映的前傳電影有關。盧卡斯影業在九〇年代希望把延伸宇宙慢慢建立起來，成為龐大複雜的神話故事；但是計畫運作得太好又太快，小說已經變得雜亂無章、品質參差不齊。有一套三部曲講的是路克‧天行者在神祕的亞汶遺跡——我們在四部曲結尾看到的叢林衛星——創立絕地學院，結果發現那裡有遠古西斯大帝的幽魂出沒。韓和莉亞結婚了，有一本書專門交代結婚的背景：《莉亞公主的真愛》（*The Courtship of Princess Leia*）被人們嘲笑是外傳史上最糟糕的小說之一，當莉亞「被一位人脈廣闊的王子求婚」時，韓便用「主宰槍」（gun of command）[79] 擊暈莉亞，然後綁架和控制未來的妻子。索羅夫婦後來有三個孩子：嘉娜（Jaina）、傑森（Jacen）與安納金。再來把《少年絕地武士》（*Young Jedi Knights*）系列搬出來吧！

要殺死哪個角色是個大問題

　　盧卡斯影業在天行者牧場召開高峰會，夏皮洛馬上被扔進《星際大戰》宇宙的深淵。她、她手下前三位作者與黑馬漫畫的代表團在那裡討論新計畫[80]，結果就是日後的《新絕地團》（*New Jedi Order*）系列，總共有二十九本小說（後來砍到十九本），把外傳拉到全新的方向。《新絕地團》說的是一個外星種族入侵星戰銀河（這是肯尼公司提出的概念，漫威漫畫也用過，如今要舊瓶裝新酒）。但是這個宇宙裡的路克和其他絕地——儘管提摩西‧桑努力限制他們的能力——又變得太像超級英雄了。為了注入危險和莊重感，這些代理出版商重新搬出勞倫斯‧卡斯丹在《絕地大反攻》故事會議期間的提議：殺掉一位主要角色。

79 註：崔西‧鄧肯對《莉亞公主的真愛》的劇情提出了挖苦得恰到好處的評論：「他才不需要主宰槍！他是韓‧索羅欸！」
80 註：班頓出版社時代的外傳劇情由作者們自行發揮，所以引發了許多混亂和改寫。進入 Del Rey 時代後，盧卡斯出版（Lucas Books）與 Del Rey 加強外傳史的控制，故事題材和大綱通常都先由編輯們決定，再挑作者執筆。至於像《新絕地團》之類的幾個大型系列，作者們也會參與討論。

　　盧卡斯以前認為殺掉人們最愛的角色是件壞事，但是他顯然擺脫這種觀念了。「一開始我們被准許殺掉任何人，」在場的作者之一麥可・史塔波（Mike Stackpole）說。「真的是誰都行。」至於身為哈里遜・福特迷的夏皮洛，則說她當時大力堅持讓韓・索羅活下去。

　　史塔波的記憶卻不同，說他們那時用簡單、有條理的方式分析主要人物──韓、路克、莉亞、藍道、機器人和秋巴卡──看損失誰的影響最小。從誰的角度表達悲痛最難呢？「兩天後，」史塔波說。「我們就決定犧牲秋仔。」

　　書迷們對秋巴卡之死的悲痛遠超過夏皮洛或史塔波的預期，一個謠傳也開始浮現，說黑馬漫畫的藍迪・史特拉德利（Randy Stradley）要求與會者「殺掉家犬」，並把秋巴卡比喻成迪士尼的老黃狗（Old Yeller）。但是史塔波否認這點，堅持他們是一起下手的，就像刺殺凱薩的羅馬共謀者那樣。負責編輯這些小說的夏皮洛也很樂意揮刀。「你得引起人們注意，不然他們只會說『喔，又有一段冒險，又來一個超級武器啊』。」夏皮洛解釋。

外傳裡被賜死的秋巴卡

　　《新絕地團》的第一本小說《蓄勢待發》（Vector Prime）於是成為星戰外傳史上最具爭議性的作品──讀者的抱怨甚至比普通星戰迷更大聲。該書作者 R.A・薩爾瓦多（R. A. Salvatore）只因參與寫作，就收到死亡威脅；但他也不過是聽從命令而已，而且至少給了這隻武技獸英勇壯烈的死。秋仔在一個行星上協助撤離人民，而外星入侵者把該星的衛星推下軌道墜向地面。「就銷量而言很成功，這招也真的奏效了，」夏皮洛說。「連抱怨的人也看得愛不釋手。」

　　不過哀悼秋仔的書迷得了解，罪魁禍首還有一個人，在會議上幾乎看不到他的蹤影。一如外傳的所有主要決策，殺死秋巴卡的最終審核想必就在霍華・羅夫曼遞給老闆的「是／否」檢核表裡面；你也沒辦法想像他老闆會視而不見。特別是秋巴卡的原型就來自盧卡斯夫婦的狗印第安那，後

來跟喬治・盧卡斯住在一起。[81]

<div align="center">※</div>

二〇〇二年，艾倫・狄恩・佛斯特準備好重返他曾經幫忙催生的那個宇宙；出版社給他一本書《風暴來襲》（*The Approaching Storm*）的合約。艾倫照例快快寫完小說之後，他從盧卡斯影業收到的指導遠遠多過之前「拿掉昂貴的第一章」。他花了好幾天待在天行者牧場，整個委員會逐字討論原稿，並推翻他創造的角色跟動機。「這就像你在上天主教學校，修女拿著尺走來走去等著教訓你，」艾倫回憶。「實在是不好玩。」

佛斯特重返星戰小說世界時，事情已經今非昔比。一九七〇年代晚期無拘無束的輕浮感不見了，自我愚弄的兔寶寶賈克森的鬼魂連也抽掉了，甚至漫畫故事也換成嚴肅無比的劇情劇。只有一個漫畫系列，備受喜愛的《戲說星際大戰》（*Star Wars Tales*）逃過被修女拿尺打手背的命運——它每一期都明確表示跟官方設定無關。書迷們仍然喜歡回憶《早餐俱樂部》（*The Breakfast Club*）的星戰模仿篇，或者韓・索羅在假想中穿過怪異蟲洞跑到地球，索羅的骨骸在多年後還被印第安那・瓊斯找到。等到《戲說星際大戰》完全切入嚴肅的故事時，讀者數量驟減，漫畫便立刻停刊。

《星際大戰》系列已經邁入全新階段，盧卡斯影業也被迫採取更嚴密的掌控，努力容納星戰之父替前傳想出來的困難新故事。但是，焦躁不安、吹毛求疵的外傳讀者對於秋巴卡與瑪拉之死的批評，跟《星際大戰》官方電影的新元素——迷地原蟲（midi-chlorians）、剛耿族（Gungans）以及一個非常奇怪的童貞生子事件——引發的批判相比，還只是小巫見大巫。

81 註：多年後，史塔波就這件事對飾演秋巴卡的演員彼得・梅修道歉。梅修微笑和聳聳肩：「無所謂，秋仔在電影裡活著。」數年後延伸宇宙被消滅，《七部曲》抹掉《蓄勢待發》的歷史線，梅修果然說對了：拜新電影之賜，秋仔得以活了下去。

第二十章
編劇回歸

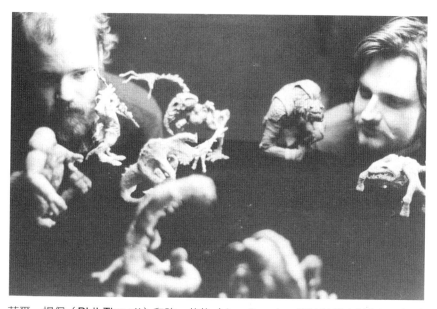

菲爾・提佩（Phil Tippett）和強・伯格（Jon Berg）一開始被找來製作酒吧裡的外星人；等到盧卡斯發現他們也是停格動畫藝術家時，便在最後一刻請他們給千年鷹號的棋盤製作動畫。盧卡斯原本打算讓演員穿著緊身衣演出棋子。

來源：提佩製片廠（Tippett Studio）

　　根據盧卡斯影業的傳說，星戰前傳誕生於一九九四年十一月一日，喬治・盧卡斯穿著彩格呢襯衫、牛仔褲和白色慢跑鞋爬上木頭樓梯，踏進他的寫作塔和坐在書桌前面，重返他十一年前突然放棄的系列。這回他帶了一位攝影師來記錄這一刻。拍攝結果會剪輯過和放上全新的媒體：網際網路。

　　「我的大女兒生了整晚的病，」盧卡斯坦承。「我完全沒有闔眼。」他走過火爐和沙發，還有擺著蒂芙尼檯燈的床頭桌。早晨時的塔瑪爾巴斯山霧

氣繚繞，可想而知盧卡斯已經生了爐火，開始咀嚼思考。

盧卡斯夫子自道「星戰」魔力

　　這是盧卡斯第一次讓影迷們目睹他口中「我冬眠的洞穴」。他走到辦公桌那裡，桌子差不多就是他掙扎著寫《星際大戰》初期草稿時的那樣子。「我有一本很美的黃色寫字簿，」他說，拿起他長久以來選用的紙張。他打開一個抽屜：「一盒很棒的新鉛筆。」攝影機捕捉到盧卡斯疲憊的臉龐跟黑眼袋。「我唯一欠缺的，」他說，戲劇化地癱坐在椅子上。「就是點子。」這些舉動似乎一部分出於疲累，一部分則是對攝影機演戲。

　　《星際大戰首部曲》就是在這種環境下誕生的：盧卡斯完全意識到自己正在締造歷史。他在前一年，也就是《侏羅紀公園》（*Jurassic Park*）上映幾個月後，盧卡斯把《綜藝》雜誌的一位作家找來天行者牧場，以便向全世界宣布他做出了決定：他準備著手製作前傳電影，第一到三部曲。他這時的計畫是一口氣拍完三集，而當年拍《星際大戰》時被剝奪的充足時間、預算與拍片技術，現在他想要多少就有多少。前傳系列怎麼可能不成功呢？

　　當盧卡斯抽出自己那本針對星戰宇宙而寫、傳說中的三孔活頁夾筆記時，唯一一個質疑盧卡斯的人就是他自己。他在整個製作期間都保持悲觀態度。「每一個會愛首部曲的人，旁邊就有兩三個討厭它的人。」盧卡斯在製作結尾如此預測。

　　「你就是永遠說不準這種事，」盧卡斯有一天跟操控尤達木偶的法蘭克·歐茲拍戲時，這樣告訴對方。「我拍了《美國風情畫續集》。它什麼錢也沒賺到。」

　　「真的？」歐茲說。

　　「它一塌糊塗。」盧卡斯說。

　　歐茲和盧卡斯對望一會兒。

　　「這就是人們做得到的事，」盧卡斯繼續說。「你的確有能力毀掉這些東西。」

電腦動畫令電影如虎添翼

所以幹嘛不放過《星際大戰》？為何不直接讓星戰緊抓著延伸宇宙的形式，化身為小說、漫畫跟遊戲？盧卡斯已經批准新冒險故事發生在《絕地大反攻》之後，他大可用同樣的方式交代前傳。為何要冒險以星戰之父的身分毀掉《星際大戰》？而且又為什麼要在一九九四年十一月一日那天開始？

一九九〇年代早期，幾股匯流的力量令星戰之父把注意力轉回自己的創作。科技終於發展到他想要的程度；使用木偶、讓演員穿橡膠裝、採用抖動比較不明顯的停格動畫（或者菲爾‧提佩率先發明的「動格動畫」）都只是令人痛苦的權宜之計，限制比他的想像力能表達的程度還多。也許你會喜歡賈霸宮殿的橡膠裝饗宴，但星戰之父看了只會皺臉。

然而電腦動畫就不一樣了；盧卡斯在一九七七年小心翼翼首次試用，繪製反抗軍簡報室的平面投影時，就知道這是未來的趨勢。ILM 就在他鼻子底下實現了這種未來：先進的電腦繪製影像（CGI）發展得密集又快速，該公司在一九八五年用電腦程式消去《霍華鴨》幾個鏡頭的鋼絲；然後盧卡斯雇用一位年輕的數位動畫師約翰‧拉薩特（John Lasseter），替電影《少年福爾摩斯》（*Young Sherlock Holmes*）做了一段驚人的立體動畫，彩繪玻璃上的一位騎士活過來和攻擊一位神父。（這一幕直到今日仍然不落伍。）

ILM 的多數實驗都沒那麼炫目，幾乎像隱藏的彩蛋，比如史蒂芬‧史匹柏一九八七的《太陽帝國》（*Empire of the Sun*）有架飛機出現在天上幾秒鐘。不過這項技術進化之快，很快就能做到製片人以前只能想像的畫面。一九八八年的《風雲際會》首次使用數位影像變形；一位角色會用咒語變身成各種動物。詹姆斯‧卡麥隆一九八九年的《無底洞》（*The Abyss*）是第一次有電腦繪製的外星人跟人類演員互動，雖然只有一個五分鐘鏡頭；不過人們絕對不會忘記卡麥隆一九九一年的賣座大片《魔鬼終結者二》（*Terminator 2*），ILM 創造出前無來者的特效，來自未來的 T1000 殺手機器人不斷變形成邪惡的銀色冒泡液態金屬。

這時丹尼斯‧穆倫（Dennis Muren）——源自第一部《星際大戰》電影的少數老將，也是 ILM 的特效製作長——正在替史蒂芬‧史匹柏賣力工作。這位導演買下麥可‧克萊頓（Michael Crichton）的小說《侏羅紀公園》，本來以為得用電動木偶或動格動畫。穆倫的職責是證明史匹柏錯了，何況他手上有個祕密武器：視算科技（Silicon Graphics）提供的頂尖動畫運算硬體[82]。

一九九二年，史匹柏和盧卡斯聚在一起觀看穆倫的成果——只有身體框架的恐龍栩栩如生地跑過螢幕上。「大家都流下了眼淚，」盧卡斯兩年後說。「我們說不定已經到了能用人為方式創造現實的地步，而這當然一直是電影在試圖做的事。」他唯一的憂慮是，這些恐龍到了二十年後看起來可能會很笨拙。（其實不會。）

復興《星際大戰》的元素

盧卡斯和史匹柏的友誼之爭再度倒向史匹柏。《侏羅紀公園》顯然會大賣，也會豎立 CGI 的里程碑，盧卡斯自然想要再領先朋友一次。

幸好盧卡斯的拍片冒險心情回來了，這得拜《少年印第安那瓊斯》（*Young Indiana Jones*）電視影集之賜；這部影集從一九八九年開始製作，在一九九一到九三年拍攝，雖然早早被砍掉，但仍然帶給盧卡斯極大的樂趣。它不只替盧卡斯最著名的創作之一填補了背景故事——你可以說這是印第前傳——也提供了觀眾一些馬虎的教育機會，對盧卡斯而言跟貓薄荷一樣誘人。年輕的印第每個禮拜都會見到另一位著名歷史人物；每一集的成本比電影便宜些，各要一百五十萬，而且可以拿來測試數位特效鏡頭。多數特效只是把拍片現場不符歷史設定的東西塗掉，這卻讓盧卡斯對 CGI 背景傾心不已，而且也變得非常有經驗。

82　註：一九九三年，ILM 和視算科技（或稱 SGI）簽了個合約，叫做數位影像聯合環境（Joint Environment for Digital Imaging）——簡稱絕地（JEDI）——基本上便是替盧卡斯租用 SGI 的工作站。我們可以很合理地說，假如沒有 JEDI，星戰前傳就拍不成了。

　　《少年印第安那瓊斯》也是盧卡斯第一次集結團隊，讓天行者牧場發揮它原本設計的用途。他過去一直把小規模製片模式掛在嘴邊，這次便是他生涯中最接近的一次。拍片時找別人當導演當然很好玩，而且最重要地，這部電視劇讓盧卡斯擺脫了商業人士恐懼症。「我能看到喬治在尋覓別的東西，」製作人瑞克・麥考倫（Rick McCallum）說。「他想要置身在一個世界，那兒不會把事情看得太嚴肅。」

　　另一個復興《星際大戰》的因素，正是麥考倫本人。盧卡斯於一九八四年在倫敦認識了這位美國製作人；當時盧卡斯造訪《天魔歷險》（*Return to Oz*）的布景，此片是《綠野仙蹤》評價不佳的續集，由華特・默奇（Walter Murch）執導，蓋瑞・克茲製作。盧卡斯幫他們擺脫了預算困境。他晃到隔壁棚的《夢想之子》（*Dreamchild*）布景，沉思地觀看這部小規模製作的電影——這是劇作家丹尼斯・波特（Dennis Potter）撰寫的路易斯・卡羅（Lewis Carroll）傳記片，製作人就是麥考倫。

　　盧卡斯敲定麥考倫擔任《少年印第》的製作人時，他也找到了下一位蓋瑞・克茲——或者他當初希望克茲能成為的樣子：會想盡法子應付喬治臨時興起的念頭、代盧卡斯跟劇組溝通，以及最重要地，能用鐵腕控制時間跟預算。有麥考倫這樣的人當保鑣，盧卡斯就能專心回去執導。

　　「瑞克最棒的地方就在於，他永遠不會說不，」盧卡斯對《喬治盧卡斯的電影》（*The Cinema of George Lucas*）作者馬可斯・赫倫（Marcus Hearn）說。「他會痛苦得皺起臉來——我這時就知道自己太過份了——然後他最後會找到解決辦法給我……如果我明天不想拍某場戲，想拍別的東西，他就會說好，然後他會花整個晚上更動行程。」

　　麥考倫同意這是製作人的職責。「假如你有任何才能，你的工作就是要讓導演做到他能做的任何事，」麥考倫說。「你會希望導演獲勝。」盧卡斯在拍片現場被製作人扯後腿的年代已經遠去了，這種事不會再發生。演員也不再會惹麻煩；他有越來越多的數位資源能運用，使他不只能從剪輯室執導電影，還能在後製階段移動演員的位置。

《星際大戰》系列的成形

這時《星際大戰》的影迷也把盧卡斯推回這個系列；隨著一九九〇年代早期的延伸宇宙大爆發，影迷們挾著復仇心歸來，甚至殺到盧卡斯的面前。這是盧卡斯自己造的孽；他把原始三部曲命名為四、五、六部曲，人們對一到三部曲的要求越來越激昂。這些影迷年紀變大，繼續看原始三部曲的錄影帶，耐性也越來越少。盧卡斯在八〇和九〇年代製作的東西，除了《印第安那瓊斯》以外差不多都是失敗之作；可是《星際大戰》是他手上最有希望的作品。盧卡斯開始意識到，《星際大戰》正是他的宿命。

「我拍星戰前傳的一部分理由，」盧卡斯在其中一部失敗之作《電台謀殺案》（*Radioland Murders*）的記者會上說。「是因為這總是我被問到的第一個問題。人們不會先跟我說『我是誰』或什麼的，而是會問『你什麼時候要拍下一部星戰電影？』所以要是我拍了下一集電影，人們也許就會先跟我自我介紹了。」

盧卡斯以為他能廉價和迅速地拍完前傳系列，說他「永遠不要讓每部電影的預算超過五千萬美金」。他會一口氣拍完三集電影的演員部分，然後再專注在最重要的 CGI 上。他決定第一部將在一九九七年上映，第二部是一九九九年，第三部則在二〇〇一年。從此之後故事說完了，觀眾們會乖乖坐好，盧卡斯影業再也不會付不出薪水（像它在一九八〇年代的那幾次），盧卡斯也終於能夠回去拍小型、實驗性的電影。「希望前傳能帶給我夠堅強的財務底子，讓我再也不必去向製片商要錢。」盧卡斯在二〇〇四年對查理・羅斯（Charlie Ross）回憶——那年他還全心忙著前傳的收尾工作，雖然前傳早在二〇〇一年就應該要拍完了才是。

盧卡斯的政治傾向？

任何人若像盧卡斯那樣在一九九四年十一月一日坐下來寫劇本，就會在動筆八天後被打斷——美國遇上戰後最震撼的期中選舉之一，共和黨在

民主黨主宰四十年後首度奪回國會。復活的共和黨在眾議院領袖紐特‧金瑞契（Newt Gingrich）率領下，開始推行減稅、制度改革的「與美國立約」（Contract with America）。民主黨則開始喊它「逼美國負債」（Contract on America）──他們傳達的訊息比泰德‧甘迺迪搞砸的「星戰計畫」好多了。

　　盧卡斯開始寫下「貿易聯邦」（Trade Federation），靠著腐敗政客撐腰而膽大妄為，還捲入邊緣星系的貿易課稅糾紛──這點或許不是巧合。我們永遠不曉得糾紛是什麼，貿易聯邦究竟是支持或反對課稅，但是我們知道貿易聯邦領導人的名字：在電影裡沒有真的說出來，不過從一開始就註記在劇本裡，就叫做努特‧剛雷（Nute Gunray）。此外一九九七年時，眾議院領袖是特倫特‧洛特（Trent Lott），盧卡斯把貿易聯邦在銀河議會的代表取名為洛特‧多德（Lott Dod）。這些關聯比盧卡斯的越戰隱喻顯目多了。

　　盧卡斯年紀越大，其政治傾向就越公開。他二○一二年時公開支持「佔領華爾街」運動，描述自己是「早在這種事情之前就完全是那 99% 的人」。盧卡斯越來越肯定，他的政府已經被富人「收買」，這是他最厭惡的狀況。「我是非常忠誠的愛國者，」他對查理‧羅斯說。「可是我也是民主的忠貞信徒，我不信資本主義民主。」羅斯問他為何不拍部政治電影，盧卡斯便說他已經拍了。前傳的用意便是「潛意識」地傳達訊息：「要是你有個腐敗、無法運作的失能政府會發生什麼下場」。

　　當代政治不是盧卡斯唯一的靈感來源。他拿出他拍完《美國風情畫》之後就一直在寫的祕密檔案，有個資料夾標著「角色、劇情、大綱、絕地、帝國」。前傳的原始筆記加起來共十五頁，各集也自然而然充滿了戲劇情節：安納金‧天行者將會用某種方式背叛絕地團，可是怎麼背叛？又是為什麼？這份大綱不見得總能提供詳細指引。以下就是盧卡斯對將來會成為達斯‧維德的人的描述：

　　安納金‧天行者（年紀九到二十歲），一個會建造機器人和動力賽艇的男孩。（九到十二歲？這以電影而言範圍頗大。這若不是孩子們的賽車電影《金龜車賀比》，就是《霹靂男兒》（*Days of Thunder*）式的成年人賽車片。）

盧卡斯「說故事」的本事和技巧

真誠、勤勞

夢想成為太空飛行員和絕地

善良

有藍眼睛

一靠近機器就能憑直覺知道怎麼修好

他是變種人嗎？他父親是誰？

母親是邊緣分子

　　盧卡斯在寫作過程裡最愛的就是做研究。他的桌上被書本占據：桃樂絲・布里格斯（Dorothy Briggs）的《你孩子的自尊心》（*Your Child's Self Esteem*）、伊蓮・帕各斯（Elaine Pagels）的《諾斯底福音》（*Gnostic Gospels*），然後是西蒙・沙瑪（Simon Schama）的《景象與記憶》（*Landscape and Memory*），一本莊嚴又充滿沉思的書，探討人類跟自然的關係；分兩冊的《農民習俗與野蠻人神話》（*Peasant Customs and Savage Myths*），寫滿了非常奇怪的歷史民間傳說；《瑟蓋斯的獵犬》（*The Hounds of Skaith*），是被悼念的已故作家黎安・布萊克特的科幻小說；最後是詹姆斯・霍根（James P. Hogan）的《繼承星星的人》（*Inherit the Stars*），是跟《星際大戰》同年出版的科幻小說，也是一套評價不錯的三部曲的第一冊。

　　盧卡斯很可能已經坐在這些書和筆記前面工作一段時間，然後才在一九九四年十一月一日把攝影師找來「見證」劇本名義上的誕生。但是，當星戰之父決定在那天擺脫研究僵局和動手寫《星際大戰首部曲》時，他寫得行雲流水，一周工作五天。決定做出來了，猶豫狀態消滅了。安納金在首部曲會是九歲，然後在二部曲變成二十歲。盧卡斯短暫考慮過讓安納金從青少年開始登場，但是後來認定，假如安納金九歲時就離開母親身邊，會帶來更大的衝擊。

　　理論上，這便讓首部曲成為安納金如何加入絕地團的故事；為了填滿

電影時間，盧卡斯就想出他在不同時間形容為「爵士即興樂段」和「填料」的劇情。當他想到數位科技能讓他的想像力不受限制時，他看見的第一樣東西就是賽艇大賽——盧卡斯青少年時期的直線加速賽車，只是換成孩子們會喜歡的《古怪賽車》（Wacky Races）版。他腦中看見了個數位環境，是全宇宙裡最刺激的賽道。這段劇情得用某種方式塞進去。

那其餘部分呢？盧卡斯大可拿他的老朋友和備用品——英雄的旅程——來建構首部曲，就像他的第三位導師闡述的那樣。可是誰是英雄？盧卡斯似乎遲遲不想決定。他常常提起要拍歐比旺‧肯諾比的背景故事；這是他早在一九七七年對前傳擬的原始計畫，講述身為年輕絕地武士的歐比旺如何見到達斯‧維德，還有在複製人戰爭作戰時遇到什麼事。但是隨著時間演進，盧卡斯的意圖就變了，改成以六部電影交代達斯‧維德的悲劇。

所以英雄是安納金？也許吧——可是在每個版本的草稿裡，安納金直到開演四十五分鐘後才會出現；我們只需三分鐘就能見到路克。生平第一次被剝奪寫作夥伴的盧卡斯，再度採用《THX1138》的反轉故事路線，並且把原始三部曲的故事換個方式在前傳交代。他對音效和畫面的興趣再度壓過對白，而他使用對話的地方都感覺像是達達主義和威廉‧柏洛茲（William Burroughs）式的拼貼詩句，拿原始三部曲的隨機字詞跟用語組合：「棒呆了」（wizard）、「這是陷阱」（it's a trap）還有「真沒禮貌！」（how rude!）

的確，盧卡斯在首部曲製作期間，多次把自己的劇本描述為詩、交響曲或爵士樂。「因為《THX1138》的關係，我對視覺爵士樂的概念產生興趣——拿相同的點子在視覺畫面重覆。」他在首部曲 DVD 的講評旁白裡說。「電影裡面有很多發展；我喜歡讓憤世嫉俗的中心思想一遍又一遍重演。」稍後他則暗示：「這些電影主要設計成默片的形式；對白和特效是音樂創作的一部分。我靠畫面來說故事，而不是用很多繁雜的對話……電影是配著音樂創作出來的。電影裡有許多主題，這些主題也會換到不同的樂團演奏。你讓不同的角色在不同情境下使用一樣的對白，如此一來你就能讓主題永遠循環下去。」

盧卡斯提出的第一個主題範例，就是歐比旺的第一句台詞：「我有不祥

的預感。」當你聽到盧卡斯想用爵士重覆樂段的概念拍一部兩小時長的動作片，這確實是你該有的反應。

在首部曲的大部分寫作過程中，它只被單純稱為「開端」。有一份草稿的完成日期是一九九五年一月十三日；倘若盧卡斯從去年十一月一日動筆，速度真是快得驚人。可是這是不太可能的，畢竟盧卡斯在稍後的前傳留下有記載的習慣，他會寫重覆和很快完成的草稿。其他草稿也有留下時間：一九九六年六月十三日是修改過的粗略草稿，隔年三月是第二版草稿，五月則是第二版修改版。第三版的日期為一九九七年五月十三日，其修改版則在六月六日，也就是開始拍攝的二十天前。

第一版草稿和最終成品有著顯著差異。在原版首部曲劇本中，歐比旺‧肯諾比一個人被銀河共和國議長派去和平星球烏塔堡（Utapau，又是取自原版《星際大戰》的名字）解決貿易聯邦的封鎖。神秘的達斯‧西帝（Darth Sidious）——這位蓋住臉的人物能越過全像投影對努特‧剛雷使出原力鎖喉——說服貿易聯邦暗殺歐比旺。獨自行動的絕地逃到下方的星球，救了一位名叫恰恰冰克斯的鋼耿人（操一口正常的英語）。在剛耿族協助下——所有剛耿人都操一口正規英文——歐比旺穿過海洋和行星的核心，抵達星球對面的那卜市（Naboo）。歐比旺在那裡救出艾米達拉女王（Queen Amidala），並和她的隨扈搭一艘銀色星艦逃離。艾米達拉不斷抗拒跟剛耿人一起旅行的概念，幾乎整部片都避免跟恰恰冰克斯共處一室。

艾米達拉和歐比旺之間產生有意思的對峙，接著我們的英雄們降落在荒僻的塔圖因星修理船隻。帕米（Padmé）——表面上是皇后的仕女，實際上是女王本人——被派去和歐比旺與恰恰冰克斯一起尋找零件。帕米引來當地匪徒的注意，略施武術打退他們。一位名叫安納金‧天行者的奴隸男孩救了恰恰冰克斯，並把他們帶回他的小屋，在那裡介紹他的母親，以及他正在打造的一個機器人 C-3PO，當時還完全不會講話。

草稿裡的安納金滿腦子不祥的遠見——他宣稱曾在夢中見過歐比旺，而且對他的敵人報以耶穌般的寬恕，他們通常會感到「非常痛苦」。安納金極度早熟，誠如他對帕米說的話：「我們是在互相幫忙。事情本來就應該

這樣。」帕米問安納金，奴隸制度是不是正常的，安納金便回答：「當然不是。可是很多生物的愚蠢才是。」

安納金親了一下帕米的臉頰，接著兩人觀看塔圖因的雙太陽沉向地平線。

他們離開星球之前，歐比旺被一名稱為達斯魔（Darth Maul）的西斯大君攻擊，他們展開刺激但沒有結果的原力大戰，原力在空氣中「震動到幾乎看不見的地步」。一艘西斯太空船跟蹤女王和絕地們飛到科羅森（Coruscant），這裡是銀河首都和一座城市行星（名字是從提摩西·桑的三部曲小說直接搬過來的）。安納金在科羅森被帶去做簡單的絕地測驗，主持者是絕地大師金魁剛（Quigon Jinn，原文還不是 Qui-Gon）。艾米達拉女王想在參議院談論其星球遭入侵的事，但是被拒絕，於是召集自己的部隊、不顧歐比旺的忠告而試圖奪回烏塔堡。帕米和恰恰冰克斯有了共同奮鬥的目標。安納金幫他們避開封鎖線，讓他們的船跳出超空間和直接出現在星球地表上空——這是船上電腦辦不到的神技。安納金顯然是某種空間專家。

恰恰冰克斯慷慨激昂演說，使剛耿族同意支援烏塔堡。恰恰冰克斯的話仍然是正統英文。「我旅行到這麼遠的地方，」冰克斯沉思說，和安納金一樣睿智和嚴肅。「我目睹了無數奇景。我們必須加入宇宙；孤立下去只會走向死亡。」

冰克斯在他們分道揚鑣上戰場之前祝福安納金：「你是個奇才，」冰克斯說。「也非常有趣。」

剛耿族全體出動攻擊機器人大軍。歐比旺和從科羅森跟過來的奎剛對抗一批貿易聯邦戰鬥機器人，解放了一座行星護盾發射基地——然後還花時間引述共和國法律，宣布這是非法占領。機器人被擊敗之後，達斯魔出擊和殺了奎剛。儘管絕地前輩之死令人震驚，歐比旺卻似乎相當樂意跟達斯魔有說有笑討論教育——盧卡斯從一九九一年成立教育基金會後，就對教育十分熱中——接著歐比旺才若無其事地殺了對方：

歐比旺：你的戰鬥技巧很古老，不過我現在懂了。

達斯魔：你學得很快。

歐比旺：你卻不屑學習。

達斯魔：我不需要學習。

歐比旺這時把西斯武士斬成兩段。

歐比旺：我的師父總是說，不學習就算不上是活著。

無窮的變化是盧卡斯拿手好戲

安納金和帕米聯手對軌道上的貿易聯邦船艦拋出致命一擊，安納金當駕駛，帕米則是砲手。奎剛有場葬禮，尤達也出席了，這位老絕地大師宣布歐比旺可以教導安納金。再來是一場勝利遊行，烏塔堡參議員白卜庭露臉了，還剛好提到他現在是參議院議長，雖然沒有解釋他怎麼得到這個職位。

很多星戰迷會同意，第一版草稿的劇情聽起來比大螢幕上的成品更好，只有少部分是例外：歐比旺和達斯魔的說笑，擺在絕地前輩之死後面就是不適合，何況也沒有解釋白卜庭如何升官。這些異常在後續的草稿裡就被修正了。

麻煩在於，被改掉的其他東西太多。盧卡斯最大的改變就是讓金魁剛（現在名字中間有連字號）從開頭加入歐比旺，使他在某幾段戲裡更突出，蓋掉歐比旺原本該有的英雄旅程。歐比旺在塔圖因從頭到尾都被要求待在船上，好把戲分讓給奎剛，而且歐比旺也不再跟安納金有任何關聯。現在帕米喜歡恰恰冰克斯，不是厭惡對方。安納金從讓人預感不祥的年輕佛陀變成興奮的直線加速賽車手──也許更像那個年紀的盧卡斯。

現在得由絕地議會告訴我們，這個男孩似乎很怪異，因為安納金本人的行為已經看不出端倪了。盧卡斯砍掉一段戲，是安納金的主人瓦圖（Watto）取下安納金脖子上的奴隸訊號發射器，因為這樣會讓安納金顯得更有同理心。他也取消安納金能讓星艦直接在星球表面飛出超空間的能力；盧卡斯似乎竭盡所能，避免首部曲變成安納金或歐比旺自己的英雄旅程。

大大小小修改拉低了劇本的水準。盧卡斯在賽艇大賽加入一個愛說俏

皮話、長著兩顆頭的播報員，而不是讓赫特族賈霸（Jabba the Hutt）親自介紹選手。另一個改變則會帶給盧卡斯無盡的麻煩：把恰恰冰克斯從一位睿智、被放逐、講英語的剛耿人變成一個笨拙的丑角，滿嘴混雜式英文。盧卡斯說他根據默片時代的偉大肢體喜劇演員——巴斯特・基頓（Buster Keaton）、查理・卓別林（Charlie Chaplin）和哈羅德・勞埃德（Harold Lloyd）——塑造出這個新諧星，然後再加點詹姆斯・史都華（James Stewart）和丹尼・凱爾（Danny Kyle）以備萬一。可是恰恰冰克斯摔個狗吃屎、邁大步走的動作和假聲男高音來自黑人演員艾哈邁德・貝斯特（Ahmed Best），這讓影評們看到了沒那麼正面的東西：《華爾街日報》的喬・摩根斯登（Joe Morgenstern）說這是 CGI 版的黑人劇團秀，一個「牙買加拉斯特法里版的斯泰平・費契特（Stepin Fetchit）」。他是第一個在首部曲影評中提出這種比喻的作家。盧卡斯和貝斯特得不斷堅持這點並非原始用意。「你怎麼能把一個橘色的兩棲類生物說成牙買加人？」挫折的盧卡斯還在電影上映不久後砲轟 BBC：「你要是用牙買加語講這些台詞，聽起來就會跟恰恰冰克斯的口吻完全不一樣。」只是他的抗議多半沒被理會，因為無意間形成的種族主義諷刺在電影裡又出現兩次——貿易聯邦的尼莫迪安人（Neimodians），也就是努特・剛雷和他的同類，用的其實是輕柔的羅馬尼亞外西凡尼亞地區口音；影評看見貿易聯邦使出中華帝國式的掠奪，耳裡自然只聽見陳查理（Charlie Chan）這種出自種族偏見的角色。瓦圖讓人聯想到粗魯的義大利鞋店老闆，而影評一看見那象鼻般的鼻子，就想到報紙的反猶太主義漫畫。盧卡斯仍然從他的靈感來源隨機抓素材出來，可是這回它們聯合起來對他不利，使盧卡斯乍看之下就像個對種族口音問題無感的傢伙。

　　當初為什麼要把冰克斯從賢者改成諧星呢？盧卡斯似乎太擔心前傳會比原始三部曲更黑暗，畢竟這些電影得討論舊共和國的滅亡、絕地的殞落、維德的現身和差點被歐比旺徹底毀滅，最後是路克與莉亞母親的死。盧卡斯似乎想用一些喜劇橋段平衡，只是做得很笨拙。原因不只是盧卡斯嘗試模仿威勒・哈克或勞倫斯・卡斯丹，當個能讓劇本更簡練和講笑話的人；當一個男人得養大三個孩子時，或許早就習慣用傻呼呼的笑話跟愚蠢的聲

音趕走孩子們的夜間恐慌了。

　　盧卡斯寫到第二版草稿時，他發誓不要讓預算超過五千萬美元的電影已經漲到六千萬。寫到第四版草稿，成本便為一億——差不多已經是盧卡斯手上的財產總額。盧卡斯再次押上所有籌碼，他只有這次機會能賺錢讓盧卡斯影業再撐一個世代，並且超越或是逼近詹姆斯・卡麥隆的票房新霸主《鐵達尼號》。（卡麥隆的史詩片本來預期會是終極大慘敗，結果光是一九九七年就賺進創紀錄的六億票房。）不過最重要地，盧卡斯有機會藉此在歷史留名，成為首位採用數位攝影機拍片的先鋒。

　　但是說到創造太空幻想劇那些瘋狂、美妙的生物，ILM 的數位部門小夥子們還沒有受過試煉。要是他們能用一部《星際大戰》電影練習呢？要是他們給原始星戰電影來個數位大改造，那會怎樣？

第二十一章
特別妝點

二〇一三年，喬治‧盧卡斯在《美國風情畫》上映十四週年時，就這麼一次公開亮相和回到家鄉莫德斯托——經過他年輕時會駕車經過的街道，以及他父親的舊文具與玩具店。當有人問他，莫德斯托是否是《星際大戰》之鄉，盧卡斯便回答：「不太算是，大部分東西都來自你的想像。」

來源：克里斯‧泰勒（Chris Taylor）

電影產業之外的世界更煩人

一九九六年四月，喬治‧盧卡斯參加製片人和南加州大學朋友馬修‧羅賓斯（Matthew Robbins）在家中舉行的晚宴，這場晚餐是為了紀念知名導演亞瑟‧潘（Arthur Penn），他導過十多部作品，包括讓達斯汀‧霍夫曼（Dustin Hoffman）扮演北美印第安人的一九七〇年電影《小巨人》（*Little Big Man*）。潘這時七十多歲，在場氣氛歡樂，可是盧卡斯坐下來時頗為煩惱。這年五十二歲的他剛花了五十萬美元買下一幅畫作，擔心自己是不是被敲竹槓了。他對逝去的光陰感到憂愁：「以前我能抓住飛箭，現在我連箭掠過都看不見，」他說。「你早上起來，然後就上床睡覺。你能在中間挪出時間吃午餐就很幸運了。」

在場有一名得過普立茲獎的記者，盧卡斯對他抱怨製片人承受的媒體苛責，特別是奧利佛‧史東（Oliver Stone）於一九九二年在《誰殺了甘迺迪》（JFK）美化歷史細節，結果遭受強烈批判。「媒體哪有資格評斷我們？他們愈來愈脫離現實了。」盧卡斯用手指在桌上畫個框框。「我們在這裡面創作作品，他們卻站在外面。」他說。

潘談起拍片時難以預料的狀況，以及有多少因素得看運氣。《小巨人》本來在雪地拍攝，結果一陣契努克族地區的風讓雪全部融化了。劇組等了大約一個月讓地上累積更多雪，氣溫也降到攝氏四點五度以下。他們試過各種假雪，卻沒有一種奏效。

「這就是從前跟現在的差別，」盧卡斯說，突然得意洋洋起來。換成他現在碰到同樣的處境，只要用 CGI 加上去就好了。「我可以直接創造雪。」

身為純粹主義製片者的潘一臉驚駭。潘沒有吭聲，但人們也不相信他會考慮拿電腦特效雪改進他的電影。

可是對盧卡斯而言，CGI 是所有製片難關的自然解決辦法。畢竟他當過動畫師——這就是他在南加州大學上的第一堂課，也是離開學校後做的第一種職業。他到了一九九六年時就堅信數位動畫無所不能。

可是一位藝術家——即使是動畫師——也需要畫布練習。他還有一年

就要開拍仍未命名的首部曲，預定一九九七年上映。到了一九九六年，這個日期很顯然得延後到一九九九年了。（為了彌補空窗期，盧卡斯影業在一九九六年策畫一個延伸宇宙出版活動，藉由同名小說、漫畫和電玩遊戲用不同方式交代一個在《帝國大反擊》之後的故事：《帝國闇影》（*Shadows of the Empire*）。它被稱為「沒有電影的電影」。）同一時間，他們找到了《星際大戰》CGI 特效的測試溫床。你能用不同角度看待這件事：盧卡斯若不是想用現代工具修正一些令他難受的缺陷，就像在《小巨人》補上電腦特效雪，就是打算犧牲四部曲來成全新的 CGI 天神。事實究竟為何，取決於你想怎麼看。

盧卡斯影業內部的傳說指出，星戰特別版是最後一刻才做出的決定，部分動機是盧卡斯想讓他的兒子傑特——在一九九七年時四歲——能在大螢幕上看《星際大戰》。傳聞也指出盧卡斯自掏腰包製作四部曲特別版。事實上，盧卡斯和丹尼斯‧穆倫早在一九九三年，即傑特出生的那年，就已經在腦力激盪該如何改進原版四部曲。反正他們得做些修復工作；電影負片狀況不佳，當年發行了好幾個版本，而且不管是立體聲或單體道混音，音效都沒達到盧卡斯的要求（兩者的對白還稍有出入）。現在應該來統一版本了。

至於資金部分，福斯公司——這時在魯柏‧梅鐸（Rupert Murdoch）手裡——出錢讓四部曲改頭換面。製片商很樂意聽從盧卡斯的要求，因為這樣有助於讓它繼續談判前傳電影的發行權。盧卡斯最終會把代理權讓給福斯，但中間故意讓華納兄弟參與投標，使梅鐸嚇出一身冷汗。

盧卡斯長久以來一直很不高興，他沒辦法照心目中的方式完成四部曲；他有一回說那部電影只是半成品，另一次則說電影只達到他的兩成五理想。「它就好像沒辦法完全吻合門框的紗門。」盧卡斯對《新聞周刊》解釋。修好紗門所需的鏡頭，盧卡斯和穆倫起先討論出的數量很少——大概在二十四到一百個鏡頭之間。然後 ILM 開始指出哪些鏡頭可以清理乾淨、修改、加入或換掉。特別版在一九七七年一月發行時，更動的鏡頭不知如何暴增到兩百七十七個。感覺就像盧卡斯一開始想修好紗門，結果做過頭，

把整個屋子正面都翻新了。

　　很多修改非常細微，只有電影宅才會注意到。畫面之間的過場變乾淨了。路克的陸行艇底下有更真實的數位陰影，取代以前手繪的黑線。死星垃圾壓縮機裡的怪物戴亞諾加（dianoga），這回露出潛望鏡式的眼睛時，你會看到它眨眼。大約二十三個鏡頭少許改變了電影內容，比如摩斯・艾斯里出現會飛的偵察機器人；另外三十七個鏡頭則帶來大量修改，常常會塞滿大部分畫面。此外有十七個鏡頭是以前沒有的。

新的特效與處理手法

　　這些全新鏡頭的主要部分，來自盧卡斯在一九七六年拍下但沒使用的片段，也就是韓・索羅登上千年鷹號之前跟賈霸的對手戲；賈霸由演員迪克蘭・穆霍藍（Declan Mulholland）飾演，穿著毛茸茸的背心。跟韓在酒吧撞見葛利多的戲相比，韓和賈霸的戲沒有給劇情帶來新內容（盧卡斯砍掉賈霸的戲之後，特地延長葛利多的戲好交代關鍵資訊）。正如盧卡斯剪掉會扼殺第一卷帶子的路克與畢斯的對手戲，賈霸這段戲在一部緊繃、刺激的動作電影裡只是多餘的廢話。

　　把賈霸這段戲放回電影，就會更接近盧卡斯的原始用意嗎？答案不是很清楚，而且也顯示在二十年後嘗試回來製作電影是多麼棘手的過程。的確，看來盧卡斯一開始確實想用木偶或停格動畫拍攝賈霸，然後加入畫面取代穆霍藍。他在一九七六年向福斯公司多要八萬元，好應付賈霸的戲以及酒吧中令人失望的外星生物。福斯只給他四萬塊，於是盧卡斯把錢全部花在酒吧。盧卡斯對賈霸的出現抱著矛盾情緒。「如果我有錢，我大概還是會拍賈霸的特效，」他在一九八二年回憶。「如果仍然沒奏效，我可能就會砍掉。」

　　製作賈霸這種人物的困難在於，韓・索羅在那一幕在賈霸背後繞了一圈，因此對盧卡斯這種完美主義者而言，模型的製作成本會貴得嚇人——他再有錢也沒用。在一九八一年重新發行的《星際大戰》——它這時正式得到四部曲的標題——把賈霸加回去的想法甚至進展到藝術部門的分鏡圖。

但是即使盧卡斯影業對《帝國大反擊》的成功欣喜不已，賈霸的特效仍然被認為太昂貴，不然就是沒有重要到應該嘗試。

很有趣，賈霸這段戲雖然是瑪西亞·盧卡斯剪掉的，她那時比丈夫更狂熱地支持保留。理由是什麼？五個字：哈里遜·福特。「我覺得那是非常陽剛的一幕，」瑪西亞在一九八二年說。「讓他看起來像個充滿男子氣概的人。哈里遜的演出非常棒，我當時大力遊說保留這段。」瑪西亞從製片的美學角度也真心喜歡這一段；盧卡斯用了長鏡頭，讓福特的輪廓從遠處看來更鮮明，個子也比矮小的賈霸高大。但是她記得，那段的其他在場演員看起來都像葛利多，而且「喬治覺得他們看起來很假。這麼一來就有兩個理由——演員跟節奏——把這段戲剪掉。你得在《星際大戰》這樣的動作片加快節奏」。

但是在一九九七年，節奏可以拋一邊去。盧卡斯很好奇他能拿新工具變出什麼把戲，久遠以前讓怪物賈霸和韓·索羅互動的夢想自然浮上檯面。 CGI 能滿足他的完美主義嗎？「重點是創造出真正的赫特族賈霸，」盧卡斯在二〇〇五年對《怪譚》（Weird）雜誌說。「不是龐大的橡膠裝，而是數位的真實角色。我那時認為，只要我能把他做出來，我就什麼都辦得到了。」CGI 版賈霸——相當於恰恰冰克斯的引介大使——想當然也是用數位外框架勾勒出來的。對於二十年後、身邊滿是 CGI 的我們而言，一九七七年版的賈霸看起來很粗糙，一點也不像滿身黏液的舊賈霸；他非常冷淡，毫無威脅感，也比我們在《絕地大反攻》見過的腫脹版賈霸小上太多。（盧卡斯在一九七七年對這個 CGI 賈霸感到滿意，可是到二〇〇四年就不是了；賈霸在新發行的星戰 DVD 裡再次做過數位美化。）此外迷最愛的波巴·費特也被插進這段戲，在結尾轉身瞪攝影機——這絕非盧卡斯在一九七六年的打算，畢竟喬·強斯頓直到一九七八年才會設計出費特。

這裡還有一個搞過頭的小聰明：哈里遜在拍攝片段中跟穆霍藍靠得很近，還繞過對方背後。盧卡斯大可讓賈霸轉身面對不同方向、或者在適當時刻避開韓的路線，但他卻讓韓看起來像是踩上賈霸的尾巴。這個修改跟視覺角度不太吻合，落入機器人學家和製片人口中的「恐怖谷陷阱」——

也就是在我們眼中產生真實事物和不自然人造物的差距。這從劇情角度來看也不對勁；要是韓打算踩生意夥伴的尾巴，藉此跟對方決裂，那也得有動機才行。結果這段卻弄成低俗鬧劇，讓賈霸痛得尖叫、眼睛凸出來而已。

特別版有好幾段低俗鬧劇：摩斯・艾斯里到處可見名叫朗冬獸（Ronto）的龐大生物，彷彿收到劇場提示一樣把爪哇人騎士甩下背。溼背獸（Dewback）會選在恰好的時刻轉頭對我們的英雄們低吼。「這些移動的動物其實會擾亂這段戲的主要用意，」蓋瑞・克茲抱怨。「要是這裡是大西部，那些動物是馬匹，牠們很有可能只會坐著不動，因為這就是馬兒經常做的事。」克茲雖然稱讚 ILM 的技術，卻覺得「這些東西和原版電影的機械風格不太配」。菲爾・提佩那時擔任 ILM 的特效總監，只是他不怎麼喜歡新的電腦特效技術；他稱讚舊的摩斯・艾斯里是個稀疏、大西部式和塞吉歐・李昂尼式的世界。他有一次對新增的 CGI 特效發表簡練的批評：「他們狗屁不如。[83]」

但是對大多數特別版觀眾而言，韓遇上賈霸之前只有一個修改處最重要：韓在摩斯・艾斯里酒吧跟葛利多的遭遇。在一九七六年的拍攝劇本中，葛利多為了一些顯然根本沒送到賈霸手上的貨而威脅韓，這段戲的描述如下：

葛利多：這機會我等了好久。
韓：對，我想也是。

這位令人厭惡的外星人突然消失在一陣刺眼的亮光裡。韓從桌子底下抽出冒煙的槍，其他酒客則驚訝地看他。韓起身和走出酒吧，同時用手彈出幾枚硬幣扔給酒保。

83 註：二〇一四年，提佩顯然正在跟盧卡斯影業討論讓他回去做《七部曲》，他告訴我那句話只是在「稍微跟聽眾玩玩」。「我那時根本不怎麼在乎特別版，」他說。「反正我無論如何都不在意。」他仍然不太相信 CGI 的價值，儘管他在自己的提佩製片廠幫人做 CGI。「令人訝異，拍片技術限制對人們的想像力有多大的影響，」他說。「大魚在《大白鯊》裡不管用，外星怪物在《異形》裡沒效果。你還能怎麼辦？你得付出非常大的努力才能製造懸疑感。」

　　一九七七年的多數電影觀眾把此景看成經典的西部戲碼——酒館的槍客會迅速開一槍斃了壞蛋，然後丟點錢給酒保當賠償。可是在一九九七年特別版裡，葛利多卻早韓一步開槍，雷射剛好擦過韓的頭旁邊。這麼一來，韓的開槍行為就顯然是自我防衛（但葛利多這時已經拔槍指著他，還說韓死定了，因此任何法院是不太可能判他謀殺罪的）。

　　星戰迷為了這一幕爭論不休，使得盧卡斯再度修改這段鏡頭。 二〇一一年的藍光版四部曲——也是盧卡斯影業到目前為止的最終決定版——葛利多開槍的時間往前挪了十一個畫格，使他和韓等於是同時開槍。盧卡斯在二〇一二年的訪談中首次宣稱，他早在一九七六年就有打算讓葛利多反擊，而且顯然在這麼近的距離還射偏。

　　影迷們對這件事爆發的怒火，即人們口中的「韓先開槍」（Han shoot first）爭議（儘管這樣是誤稱，因為葛利多最初根本沒開槍——更正確的稱呼是「韓獨自（意同索羅）開槍」（Han shoot Solo）），其實沒有表面上有趣。真正有意思的地方在於，盧卡斯影業在接下來多年似乎大力助長這個話題。盧卡斯被拍到在二〇〇五年的《西斯大帝的復仇》（*Revenge of the Sith*）拍攝現場穿著「韓先開槍」的運動衫；後來他在二〇〇七年的《印第安那瓊斯：水晶骷髏王國》（*Indiana Jones and the Kingdom of the Crystal Skull*）片場又穿了一次。一些 ILM 動畫師在替前傳系列電影工作時，把「韓先開槍」的明信片放在他們的辦公隔間上方。此外盧卡斯影業批准了多種媒體的許多星戰延伸創作，裡面都引用過這個別有意涵的爭議。許多小說和電玩——甚至是《樂高星際大戰》（*Lego Star Wars*）系列——都提過韓先開槍和葛利多槍法奇爛的事（你可以看到葛利多在酒吧裡玩飛鏢，百發不中）。「是索羅，他會先開槍！」二〇〇五年電玩《戰場前線二》（*Battlefront II*）裡面的突擊士兵會這樣大叫。「不公平！」

　　撇開修改的問題不談，盧卡斯也擔心原版四部曲的重新發行沒辦法把

錢賺回來。原因是什麼？「我們那時賣出的錄影帶很少，」他在二〇〇五年說。儘管他們警告會買錄影帶的人，現在是購買一九九五年原版四部曲的最後機會，錄影帶還是只賣掉了大約三十萬卷——或者說盧卡斯影業是用這種方式「認定」他們的表現好壞。「這根本比不上《外星人 ET》賣出的一千一百萬卷，」他補充，仍然專注在跟史匹柏的友誼之爭上。「所以我說這次會是實驗，但願我們能把錢賺回來。」（盧卡斯也許是為了美化故事，故低估了他的成就：原版四部曲錄影帶到一九九七年總共賣出三千五百萬卷。）

　　福斯公司最後會花七百萬美元讓四部曲特別版做修復和加入數位特效，然後追加三百萬增強音效。這部電影的總花費只比原版少一點點。但是花錢是值得的——至少對盧卡斯影業和支持它的人是這樣。特別版於一九九七年一月三十一日上映，光首映那周就替福斯賺進三倍回報，收入比排第二的競爭者《征服情海》還多三千萬美元。總而言之，四部曲本身的第四度發行本身就在美國吸進一億三千八百萬美金，國外則有另外一億一千八百萬。

　　於是我們來到了整個《星際大戰》系列的轉捩點。一九九六年，《星際大戰》還沒有攻佔我們的文化宇宙；它也許是書店暢銷書和熱賣電玩的名稱，人們也依然熱愛原版電影，而且更多電影則即將問世，可是沒有人相信整個文化會像從前那樣瘋狂著迷於《星際大戰》。等到事態很明顯，這個系列強大又長壽，甚至足以靠一部重製的電影（有數十年歷史的電影）賺進九千萬利潤和完全稱霸票房、並令《征服情海》這樣的優秀當代電影顏面掃地——整個局勢就變了。本書前面解釋過的所有影迷活動形式——五〇一師、絕地實踐者、R2 打造俱樂部跟更多其他團體——都是在一九九七年左右或之後成立的。曾經身為百萬富翁、努力支付離婚協議金的盧卡斯，終於在九七年後正式登上億萬富翁之路。想當然這也是 CGI 的轉捩點，它從此以後會逐漸吞沒《星際大戰》的視覺特效。

　　特別版的上映立刻在媒體引發激烈辯論；到處都有故事討論盧卡斯，以及其他會回頭修正自己作品的藝術家。我們了解到法國畫家皮爾・波納爾（Pierre Bonnard），因動手修補他在巴黎盧森堡博物館的油畫而被捕；布

魯克納（Bruckner）會修改他的交響曲；法蘭克‧扎帕（Frank Zappa）則會替「發明之母」（The Mothers of Invention）樂團的 CD 補上低音跟鼓聲。就在特別版上映的同一個月，一段充滿爭議的超級盃廣告讓已故演員與舞者佛雷‧亞斯坦（Fred Astaire）拿著 Dirt Devil 吸塵器在天花板上跳舞。數位翻修的年代顯然開始了。

瑞克‧麥考倫被找出來挺盧卡斯。「一位製片人有權回頭把電影改成他當初設想的樣子嗎？」他問《芝加哥論壇報》。「你若問任何導演，看在他當年不得不做出的所有妥協份上，他是否想回去修好電影，他一定會說想。」

憤怒的影迷為了反駁這種理由，挖出盧卡斯在一九八八年於國會發表的一段言論：他和史匹柏抗議當時的熱門議題，也就是泰德‧透納（Ted Turner）把經典黑白電影塗成彩色，包括約翰‧休斯頓（John Huston）的《馬爾他之鷹》（*The Maltese Falcon*）。休斯頓的抗議無效，因為他已經失去版權了。盧卡斯勃然大怒。「為了利益或展示力量而竄改藝術作品、更動我們的文化遺產的人都是野蠻人，」他發怒說。「將來舊的負片會更容易消失，被竄改過的新負片『取代』。那樣對我們的社會將是一大損失。」

盧卡斯的證詞其實還有一個主題思想，他這輩子很神奇地一直秉持這種信念：創造者的威力就在於能當自己作品的最終裁決者。如果休斯頓決定在《馬爾他之鷹》發行的二十年後給它著色，他有這種權利嗎？盧卡斯的答案想必是「可以」。

這整件事更麻煩的地方——還帶點《一九八四》（*1984*）的氣氛——在於盧卡斯把原始負片藏在天行者牧場不對外公開，並且指示永遠不要對外人展示。「對我而言，它真的已經不存在了。」盧卡斯在二〇〇四年說。幸好，一九七七版負片也保存在國會圖書館的國家電影登記庫，現在已經被轉成高畫質的 4K 數位版。國會圖書館不能公開放映這部片，因為影片所有人——盧卡斯影業——不會准許。研究者可以申請在華盛頓特區的電影研究中心（Moving Image Research Center）觀看它；但是對普通觀眾而言，原版等於是已經消失。你從架上拿下一套 DVD 或藍光光碟，裡面基本上都是

特別版，版本只有少許差異，取決於你是什麼時候買的。

盧卡斯頑固地堅持有權用數位科技修改電影，這點也使他跟朋友的路線漸行漸遠。史匹柏在二○○二年推出《外星人 ET》的二十周年紀念版時，也用數位特效動了手腳，把片中聯邦探員的槍變成無線電對講機；他稍後宣稱對於自己做的事「感到失望」，並在藍光版改回原版。儘管如此，二十周年兩片裝 DVD 版裡除了改過的版本，一樣也附有原版。推動星戰特別版製作的 ILM 幕後首腦丹尼斯·穆倫本以為《星際大戰》也會這樣：「我覺得只要人們還能看到原版，重製它們就沒有關係。」他在二○○四年說。

但這絕對不是盧卡斯的用意。他想做的事跟《銀翼殺手》相反——他嘲笑《銀翼殺手》「出了所有想得到的版本」。**他堅持只能有一個版本的《星際大戰》。**這麼多年來累積的修改——一九七八年重新混音音效，一九八一年加上「四部曲」標題，一九九七年的特別版、二○○四年的 DVD、二○○六年重新發行 DVD，以及二○一一年的藍光版——全代表了一部電影慢慢實現的進程。中間的間隔並不重要；重要的是逼近星戰之父的原始意圖，符合他的喜好。盧卡斯也在一九九七年指出，錄影帶的保存過了幾十年就會退化；特別版會在未來世代裡以數位形式保存下去。他的態度永遠不變，對這件事還越來越暴躁。以下是他在二○○四年對影迷說的話：

> 我很遺憾你們當年看到的是一部半完成的電影，而且還愛上它。可是我想讓它變成我一直希望的樣子，只有我承擔這個責任，我也總是被人丟石頭。所以假如有人要繼續攻擊我，他們扔石頭的對象起碼是我熱愛的東西，而不是我覺得不夠好或至少沒完成的作品。

影迷們在網路上數度發起請願，連署人數多達數萬，終於使得盧卡斯在二○○六年新版 DVD 加入低品質的一九七七年版電影。盧卡斯堅持他不想花必要的幾百萬美元修復它，於是影迷就自己代勞——網路的黑暗角落浮現了無數個做過數位修正的「去特別化版」，每個都稍有出入，取決於剪輯者的喜好。很諷刺地，盧卡斯堅持只能有一個標準化的《星際大戰》，這

卻讓《星際大戰》衍生出千千萬萬種想得到的版本。

《星際大戰》特別版的驚人威力

　　第一部特別版在一九九七年一月末於戲院上映的一個月後，盧卡斯影業推出《帝國大反擊》特別版，迅速搶下前一部電影的票房寶座。除了皇帝的全像投影換上伊恩・麥卡達米的配音（他的臉直到二〇〇四年DVD版才會加進去），這回顯著的修改很少；此外在冰雪行星霍斯上，翁帕雪獸攻擊路克的原始片段也被挖出來，使另一隻怪物得以更真實。剩下的部分只是把特效鏡頭清乾淨。難道這表示盧卡斯仍然對科舒納的作品表達崇敬，或者《帝國大反擊》是這系列中最完美的一部，不需要任何改進？

　　很顯然，盧卡斯對《絕地大反攻》就沒有表現出這麼多敬意了。盧卡斯在重新上映的版本中換掉賈霸宮殿的音樂，一首三分鐘的歌曲〈Lapti Nek〉，由拍出短片〈五金大戰〉（Hardware Wars）的厄尼・佛瑟盧思（Ernie Fosselius）撰寫，並由一個叫賽・斯諾蒂（Sy Snootles）的外星人木偶演出。新版是CGI版的賽・斯諾蒂演唱一首叫〈絕地搖滾〉（Jedi Rock）的歌，由爵士小號手傑瑞・亨（Jerry Hey）譜寫。（對盧卡斯公平起見，〈Lapti Nek〉當初也是拿來替代的歌；原版是約翰・威廉斯譜寫、由其兒子演唱的歌，但理查・馬奎德嘲笑它「有點太像迪斯可舞曲」。）對劇情最重要的修改在於，盧卡斯在第二死星被摧毀之後，加入了銀河系各地的慶祝場景，首次表達帝國真的被徹底擊潰的概念。（至於延伸宇宙，既然其出發點來自帝國在電影結尾並未潰敗，他們就想辦法反制：漫畫《皇帝之手瑪拉・翠玉》（Mara Jade: By the Emperor's Hand）裡面有個帝國軍官告訴另一人，他們在這些「慶祝」時刻逮捕了所有反動份子。）

　　《帝國大反擊》和《絕地大反攻》特別版各花費約五百萬美元，盧卡斯影業都自掏腰包。它們在美國分別賺進六千七百萬和四千五百萬，國外則是五千七百萬與四千四百萬。四部曲特別版實在太賣座，讓這部電影從史匹柏的《外星人ET》手中奪回史上最高票房的地位。盧卡斯和史匹柏不

斷進行中的最賣座電影競爭，或許能幫忙解釋盧卡斯為何堅持要製作單一一部最終版：假如一九七七年和九七年版被當成不同電影，盧卡斯就永遠無緣再度奪冠了。

　　盧卡斯影業的高層想必也輕易意識到，CGI 做得越盛大和越有爭議性，票房就越高。「電影的重新發行不只讓我學到，我能創造這些生物，還把場景跟城鎮造得比以往能力所及更好，」盧卡斯在二〇〇五年說。「我也發現《星際大戰》觀眾依然存在——過了十五年卻沒有完全消失。我想如果我沒有在那時探索原始電影的背景故事，我就永遠也做不成了。所以我決定放手去做。」

　　盧卡斯的時間順序可能有點混亂。他在一九九七年就已經埋首製作首部曲，投入程度和他製作四部曲時一樣；他的劇本寫作已經邁入第三年，特別版上映時也已經寫到第三版草稿。事實上，他早在九六年就證實會執導這部當時還沒取名的前傳。

新加入的演員陣容

　　首部曲各個角色的設計，包括西斯反派達斯魔，當時早就出現了；概念設計師伊恩‧麥克蓋格（Ian McCaig）被要求畫出他想得到最嚇人的東西。盧卡斯看到成果——一個慘白、頭髮像血紅緞帶垂下來的生物——認為太恐怖了，所以麥克蓋格回到繪圖板上畫出他覺得第二恐怖的人物：一個化著黑色和紅色妝的馬戲團小丑，羽毛用彈性帶綁在他頭上，麥克蓋格說後面那點會讓他顯得暴躁。等到羽毛換成尖角，前傳最具代表性的人物之一就此誕生。至於達斯魔的武器，他得到了雙頭光劍，這一開始由是外傳漫畫《上古絕地傳奇》（*Tales of the Jedi*）的藝術家克里斯登‧戈賽特發明的。戈賽特在接下來的歲月會花些力氣證明，是他先替漫畫想出這個設計，而且在一九九四年得到盧卡斯批准，而不是像另一位設計師在訪談中所說，是盧卡斯自己想像出來的。

　　同時，選角導演羅賓·戈蘭（Robin Gurland）從一九九五年就開始物色演員；這回考量的重點與其說是演員之間的化學作用，更像是試圖徵召你想得到名氣最響亮的演員。地球上沒有哪個演員沒興趣加入下一部《星際大戰》電影。山謬·傑克森（Samuel L. Jackson）在一九九六年十二月於英國電視脫口秀《TFI 星期五》（*TFI Friday*）表示有意願加入演員陣容；他六個月後的確爭取到了，同樣演出的還有得過奧斯卡提名、演出一九九四年電影《辛德勒的名單》（*Schindler's List*）的連恩·尼遜（Liam Neeson），以及正嶄露頭角的少女名星娜塔莉·波曼（Natalie Portman）。伊恩·麥卡達米回來演出參議員白卜庭的角色，這回不需要化妝──他終於到了剛好的年紀。

　　傑克·洛伊德（Jack Lloyd），在九六年聖誕節電影《一路響叮噹》（*Jingle All the Way*）演出阿諾·史瓦辛格兒子的八歲男孩，會扮演小時候的安納金。至於剛靠著九六年電影《猜火車》（*Trainspotting*）躍上國際舞台的伊旺·麥奎格（Ewan Mcgregor），則成了這群九〇年代電影名人的最後一位招募對象。

　　麥奎格是原始星戰三部曲的大影迷，記得兒時會在遊樂場演出所有角色，包括莉亞公主。他說他曾「深深迷戀莉亞公主多年」。盧卡斯挑上麥奎格的部分原因也來自家族關聯：麥奎格的叔叔丹尼斯·勞森（Denis Lawson）演過魏奇·安提利斯（Wedge Antilles），是原始三部曲裡唯一活下來的反抗軍飛行員。麥奎格有一天在拍攝光劍戰鬥戲，他在盧卡斯的助理喊「卡」之後就講了一句話，從亞歷·堅尼士清脆的口音換回自己的珀斯郡腔調，回憶他接到邀約電話的那一刻：「他們說，『你想要演《星際大戰》嗎？』我說，『媽的當然！』」

　　等他看到結果，就不會這麼熱情了。

第二十二章
排隊隊伍

這群影迷在《星際大戰首部曲：威脅潛伏》（*Star Wars Episode I: The Phantom Menace*）上映三十三天前，就在舊金山冠冕戲院外面睡帳篷，不但破了當時的紀錄，彼此也成為終生好友。不過多數人看完電影之後就不會這麼興奮了。

來源：克里斯・金尤塔（Chris Giunta）

星戰「首部曲」開拍

　　首部曲的拍攝於一九九七年六月二十六日展開——場記板上淘氣地寫說導演是「尤達」。倫敦的李文斯敦片廠（Leavesden Studios）雖然被盧卡斯影業租用兩年半，它大半時間只是晾著，偶爾用於最後一刻趕拍的「接續鏡頭」（pick-ups）。盧卡斯和製作人麥考倫素以辦事效率高而自豪，主要拍攝在九月底前就完成。幾乎所有東西都是在綠幕前面拍的，只有幾個地方是實景拍攝：突尼西亞（再度當成塔圖因，劇組也再次於拍攝期間碰上暴風雨）、義大利（艾米達拉的皇宮），以及沃特福德的一座公園，從片廠開車只要十分鐘。就這樣。麥奎格問盧卡斯，他們是不是要在水中拍攝水下的戲，令盧卡斯一頭霧水。「這個場景不是真的。」這名數位導演提醒演員。

　　既然剛誕生的網際網路到處有影迷在挖掘電影細節，保密工作就做到滴水不漏。演員只會拿到他們正在拍的戲的那幾頁劇本，所有紙張也得在當天收工時繳回去。拍攝現場的每個人都得簽保密協議——這是盧卡斯影業很快就會聞名天下的手段。

　　緊抓著劇本不放完全是盧卡斯的手筆——雖然這不見得是他原本想要的方式。盧卡斯一度找上《少年印第安那瓊斯》編劇法蘭克‧德拉邦特（Frank Darabout），請他潤飾首部曲劇本，對方也當場同意，但德拉邦特沒有接到正式邀約。起碼德拉邦特後來有機會讀到劇本，並事先看到大略剪輯過的毛片。麥考倫也提過《少年印第》的另一位校友強納森‧海爾（Jonathan Hale）可以考慮，可是他們完全沒有聯繫他，至少在這部電影沒有。同時間，盧卡斯顯然在開拍不久前試著尋求前門徒勞倫斯‧卡斯丹協助，問他能否修改已經寫到第四版草稿、即將拍攝的劇本。卡斯丹禮貌但堅定地拒絕了；這不只是因為卡斯丹自己在導演方面已經有所成就，也是因為他身為導演，曉得前傳三部曲的重要性——它們應該完全照著盧卡斯的意願製作。「我當時覺得，他自己應該肩負起責任，把他想要的電影拍出來。」卡斯丹說。盧卡斯稍後則合理化這件事，說卡斯丹的確能「寫出更好的對白」和「更好的過度橋段」，但是盧卡斯意識到一件事，就是卡斯丹會

同意盧卡斯的許多朋友已經表達過的意見，堅持「不要用九歲男孩的故事給前傳起頭」。

盧卡斯在倫敦跟聖拉斐爾的 ILM 舉行私人視訊會議，次數多過他對演員的指導。ILM ／盧卡斯連結將來會成為這類電影持續採用的共生關係：ILM 會創造數位背景，再由盧卡斯批准，然後盧卡斯會立刻告訴演員演出背景是什麼。一千九百個特效鏡頭令 ILM 備感壓力，當中許多需要的特效還是第一次嘗試。麥考倫的話被寫在字條上和貼在人們的門上：「這部電影無論如何都要在一九九九年五月上映」。

這算不上是成功的配方——拍片現場感覺像監獄，演員被選上的原因也是根據他們過去的演出，而不是跟彼此合得來的程度；他們不被允許讀到完整劇本，不曉得故事是什麼，也幾乎不知道他們要站在什麼樣的環境裡演戲。導演有二十二年沒執導過了，他還習慣退回拍紀錄片的模式，讓演員照自己的方式演；他與其關心電影的人性面，反而更在乎他準備讓全世界刮目相看的科技。（盧卡斯在七月的記者會上說：「我確實感覺我是電影業革命的一分子」。）他專注在一些技術細節上，比如恰恰冰克斯是否要做成全 CGI 角色，還是演員艾哈邁德・貝斯特穿著戲服的在場演出會被實際運用，不只是當成參考。至於娜塔莉・波曼剛拍好的戲分呢？「很棒，」盧卡斯總結。這時是剛開始拍攝不久，他和麥考倫一起離開布景。「就是很棒。」

波曼和其他演員完全意識到歷史的目光，渾身僵硬，造就了他們生涯裡最嚴肅的演出表現。就算他們沒有被指示用單調的嗓音說話，也模仿得很像。不過這都沒關係，因為導演——他已經承認對白寫得很僵硬，也完全沒有別人檢查過劇本——想聽的並非台詞。對盧卡斯而言，這是一部音樂作品、一首交響詩，是一部沒對白的默片。

也許演員們應該像哈里遜・福特以前那樣挑戰他，也許他們應該像亞歷・堅尼士稍微改寫自己的台詞。可是對老牌演員而言，要做到這種革新也是很難的，更何況他們會分開演戲。（在片中跟娜塔莉・波曼對戲、飾演銀河參議院議長的泰倫斯・史丹普（Terence Stamp）就沒有真的跟波曼合作。他得對著一張紙演戲，那張紙代表波曼站的位置。）何況星戰之父的生涯走

到這個階段，哪個演員還敢頂嘴？「現在的他地位太崇高了，」馬克・漢彌爾在二〇〇五年提到盧卡斯時這樣惋惜。「沒有人敢告訴他任何事情。」演員們還不如試著把動作戲演得活靈活現。把光劍揮得漂亮一點啊，各位。（有位演員就在拍片現場大出風頭：武術專家雷・帕克（Ray Parker），飾演揮舞雙頭光劍的反派達斯魔。）

不只是演員被要求在他們這輩子最貧瘠的布景裡演戲，電影製作人還同意導演的任何要求，願意想出一切辦法實現導演的願望。電影的演出關鍵落在一位九歲男孩身上；傑克・洛伊德承擔本片的重擔，他得說服觀眾自己的角色很特別，是貨真價實的童貞生子的產物，也是未來的達斯・維德——但是連傑克也在攝氏五十二度的突尼西亞高溫中飽受折磨。在此同時，第一代的星戰迷因為特別版而再度狂熱不已，過程中還創造出新一代的影迷——他們的孩子。媒體，特別是剛萌芽的線上媒體，則開始大口咀嚼拍片現場的照片。**人們對電影產生的盼望程度，在整個歷史上沒有幾部電影做得到。**

現在回頭看來，首部曲能賣得這麼好，的確也是個奇蹟。

※

一九九九年將近時，ILM 舉行電影毛片試映，這部電影後來取名為《威脅潛伏》（*The Phantom Menace*）；這個標題令人憶起盧卡斯小時候聽的廣播劇。紀錄片攝影機拍到觀眾的臉蒙上陰影——這群人是盧卡斯的智囊團。等到片尾字幕捲動、燈光也亮起來時，看得出來他們焦慮又挫折。

過了一會兒後，盧卡斯開口：「這段用了大膽的手法帶動觀眾，只是⋯⋯我有可能太貪心了。」

在場的音效設計師班・伯特是盧卡斯影業工作最久、最受信任的成員之一，對盧卡斯做出以下反應：「你在九十秒的時間內，交代的事情就從哀悼一位英雄之死逃到恰恰冰克斯的小喜劇，還有安納金的歸來⋯⋯內容實在太多了。」

「這會讓你頭昏腦脹，」盧卡斯承認。「這問題我想了很久，但是棘手

的是你沒辦法把任何部分刪掉。」

　　他們討論的是電影的最後幾捲帶子，裡面穿插著四段戲：兩位絕地對決達斯魔，安納金對付貿易聯邦戰艦，艾米達拉小隊對付地面貿易聯邦軍隊，以及剛耿族對抗機器人大軍。這是一連串野心奇大的鏡頭，但是盧卡斯被這種結構綁死了──而且結構還遵循特定的規則演進。第一部《星際大戰》的結尾只有一場動作戲，中間夾雜著死星和反抗軍基地人員的反應。《帝國大反擊》有兩場戲，一是路克與維德的戰鬥，二是莉亞、秋仔和藍道逃出雲之都的過程。《絕地大反攻》則同時上演三場動作戲：韓和莉亞在安鐸衛星上奮戰，路克、維德與皇帝在第二死星上交手，藍道則率領反抗軍艦隊攻擊已經啟用的太空戰鬥站。

　　所以，《威脅潛伏》怎麼能克制不要同時演出四段動作戲呢？

　　然而盧卡斯──這人過去兩年來驅策特效公司邁入不可能的境界──如今似乎體認到自己做過頭了。盧卡斯在試映不久後對麥考倫評論整部電影：「這會是很難看懂的電影，」他說。「我做得比以前更極端。它在風格上的設計就是這樣，你沒辦法重來，可是你能降低它的衝擊。我們可以讓步調稍微慢一點。」

　　有史以來第一次，這位喜愛「更快速和更緊湊」的導演決定讓電影稍微慢一點、別那麼緊湊。有些場景的速度和張力其實可以再加強一點──特別是科羅森和銀河參議院坐著發呆以及演講的戲──但是它們到最後仍然沒什麼變。ILM 在上映倒數四星期時仍在處理片尾的遊行場景；音效剪輯則會繼續做到電影上映前一周。儘管天行者牧場提供了一切資源，多得是科技和動畫大師，又一部《星際大戰》和第一部一樣趕工到最後一刻。

「冠冕劇院」的排隊熱潮湧現

　　這回影迷們早早來到冠冕戲院排隊，比上映日期一九九九年五月十九日早了一個月，什麼地方的人都有。克里斯・金尤塔（Chris Ginuta）和女

友貝絲（Bess）特地從馬里蘭州搬到舊金山，就是為了在喬治・盧卡斯喜歡舉行首映的地方看電影，那間在影迷心目中變得非常出名的戲院：冠冕戲院，星戰熱潮的原點。金尤塔在美國銀行找了份修理自動提款機的工作，而他上工時告訴老闆，他在一九九九年四月和五月多數時間會請假。等到他老闆得知原因後，起先哈哈大笑，然後問金尤塔：「你能順便幫我買張票嗎？」

金尤塔在四月初天天開車經過冠冕戲院門口，看排隊隊伍出現沒有。等他看見第一座帳篷出現時，他就衝回家搬出自己的露營用具。他趕回冠冕戲院，發現那頂帳篷神祕消失了。售票口的女士不知道帳篷去了哪裡，但是不反對讓金尤塔把帳篷架在前一個帳篷的位置，也就是理論上的隊伍最前頭。金尤塔在那裡睡了一晚──等到他明早吃掉打包的三明治時，一輛小轎車就突然衝上人行道，在他面前剎住。兩個傢伙跳下車和盤問金尤塔：你是誰？你為什麼在這裡？你是哪個團體的人？

這人便是電玩評論者法蘭克・帕瑞西（Frank Parisi）和他的朋友山帝・席格（Shanti Seigel），過去六個月都在計畫《威脅潛伏》的排隊策略，多數時間是跟一個叫「賞金獵人兄弟會」（Fraternal Order of Bounty Hunters）的團體一起研究。這兩位朋友正是在特別版上映時於冠冕戲院外面認識的，兩人都排在隊伍很前面。席格打從四歲看過《帝國大反擊》之後，就一定會到冠冕戲院報到。他甚至特別鍾情於戲院裡的一個座位──三排六號──還在多年前於那個座位刻上自己的名字。**「每個人想睡帳篷排隊的動機都不同；有人想搶第一，有人是為了爭榮耀，也有的人只是想找樂子。我才不在乎這些。我只要確保我在開幕夜能坐進我的位子。」**

席格不停提高賭注，猜測他、帕瑞西及另一名朋友要多早開始露營。他們猜想所有人會在一個月前拖著帳篷出現，這當中包括賞金獵人兄弟會（他們可以比這些人早一步）。席格最後把日期訂在四月二十五日晚上十一點，也就是上映前六周。他猜對了；他們是第一個抵達的。三人在那裡待了兩天，然後被警察逐出人行道。金尤塔比他們晚兩天到，接著被席格看到和打電話找來帕瑞西。兩人就在這時把車開上人行道，上演《警網雙雄》（*Starsky & Hutch*）的劇碼。「等到我們發現他只是個有怪癖的獨行俠，」席

格說。「我們就立刻放下戒心，跟他成為好友。」三人當晚一起露營，然後警察在隔天早上又把他們踢走。

這時新派系出現了，裡面包含「倒數計時」（Counting Down）網站的成員；這個如今已關閉的網站一開始很單純，就只有一個時鐘在倒數，走到《威脅潛伏》午夜首映那時。該網站很快發展成早期的網路社群，當成電影各類謠傳的情報交換所——成員大多是二十來歲的男性，會在紐約、洛杉磯和舊金山的戲院外面紮營。更重要的是，「倒數計時」跑去冠冕戲院外頭紮營之前，是唯一有先見之明、先向市政府買到七百美元露營許可證的影迷。

「倒數計時」團隊邀請其他早鳥，到冠冕戲院隔壁的圓桌披薩店開高峰會，歡迎隊伍中這些性情暴戾的派系加入大家庭。他們想出一個輪班系統：願意連續守二十四小時的人就能拿到一張票。金尤塔需要十二張票，所以他報名值十二天的班。大家都說他瘋了。「嗯，」他解釋。「反正我本來就打算待更久。」席格也宣布，只要是有人值班的晚上，他就會一起在場。

帕瑞西多數日子會來冠冕戲院陪金尤塔，跟他聊聊電影。當地有個嬉皮媽在白天把孩子丟在隊伍裡；排隊的人認定這孩子是安納金・天行者的分身。「讓孩子排在最前面。」帕瑞西宣布。於是「小安納金」成了他們的吉祥物，讓等待的影迷們維持良好舉止，並稍微克制飲酒量。各派系之間的和平協約依然成立。

這群人得忍受夏季的寒風和無情的濃霧。「晚上就跟惡夢一樣，」托德・伊凡斯說，他是「倒數計時」的成員，後來也和帕瑞西成了朋友。「但是感覺就像和電影迷朋友一起參加夏令營。」當基瑞大道上的駕駛停車和大喊「沒事做的人快滾！」他們也不為所動。他們不時會被開車經過的人擲水球攻擊，有一回水球裡還裝滿黏稠無比的楓糖漿。當地電台 Wild 107 付錢請一位星戰迷「瘋狂 K」凱瑞・克羅德（Khari "Krazy K" Crowder）在冠冕戲院外待一個月，坐在設備完善的豪華休旅車裡——但是排隊的影迷們也沒有放在心上。至於這群排隊戰士面臨的最大侮辱，則是冠冕戲院在那個漫長的月裡居然沒有好電影可以看，只有一部好萊塢恐怖喜劇片《魔掌》（*Idle Hands*）。這部片如同其製作品質暗示的，在評價和票房都是大失敗。事實

上這部片爛到讓伊凡斯走出戲院，寧可在颳大風的寒夜裡睡覺。「我以前從來不會看電影中途離場。」他說。要是有人無知到問他們在排什麼，他們就會指著戲院外的電影標題招牌：「《魔掌》，」他們一本正經地說。「我們在排隊等《魔掌》的票。」

　　排隊的消息很快就傳開。一車車載來的亞洲遊客拿相機拍這些快樂、人數不多的排隊戰士；其中一個叫崔維斯（Traviss）的影迷開始把自己打扮成無懈可擊的達斯魔，連黃色隱形眼鏡都有。「我們一開始只是當地媒體的背景小故事。」金尤塔回憶。圓桌披薩店提供免費披薩給排隊者；REI戶外用品店捐贈帳篷；IBM送三台Thinkpad筆電給排隊者共用；「倒數計時」則在附近的影印店裝了T1專線，把網路線從門口拉出來，好讓排隊者能使用高速網路——這在一九九九年仍是很罕見的設備。那麼這些傢伙拿這堆裝備做了什麼事呢？他們看了盜版的《星際大戰假期特別節目》。

　　排隊者把附近公共電話的號碼貼在「倒數計時」網站上；打電話來的人甚至有來自愛爾蘭的影迷，而排隊者也會輪流接電話。有個剛高中畢業的年輕怪咖艾傑・奈普（Aj Napper）順著隊伍來回奔跑、大喊大叫，重演韓・索羅在死星上追逐一群突擊士兵，結果反過來被一團部隊追的場景。他每個小時準時演一次，好讓單調的排隊時光有點調劑，最後有人忍不住叫他住手。排隊者在多數晚上會去克萊門特街的酒吧「仙境」（Other Place），酒保給所有排隊戰士打五折優惠，這些人也發明了一種雞尾酒「燃燒達斯魔」——餘震雞尾酒加上野格利口酒和／或黑伏特加，上面再倒一層百加得一五一藍姆酒，好讓你給它點火。帕瑞西有一天嗑了藥和喝得爛醉，跳到吧檯上脫掉上衣跟敬酒。「敬我所有的朋友們！」席格則在另一天晚上喝了太多杯下肚，差點想請朋友開車載他回家。幸好金尤塔提醒席格，他的位置在隊伍裡；席格於是在昏過去之前跌跌撞撞走回其帳篷。「我直到今天都很後悔做了那件事。」席格說。

令人難忘的午夜首映場：大家都來了

午夜首映場的一個禮拜前，最大的誘惑來了：冠冕戲院替 ILM 和各個大人物舉行演員與劇組特映會。喬治·盧卡斯帶著他的孩子出現，跟幾個人握手。隊伍的每個人拚了命裝冷靜，但是有些人記得艾傑·奈普衝到盧卡斯面前滔滔不絕說話。羅賓·威廉斯（Robin Williams）有個躲過騷擾的妙招——他找個人扮成《禁忌星球》（Forbidden Planet）的機器人羅比（Robby the Robot），然後試圖靠這人當掩護。只是威廉斯也被艾傑·奈普攔下來了。

接著等到所有名人和員工進去、門也關起來之後，一位盧卡斯影業代表對隊伍前端的那孩子和其他人小聲說：「好啦，裡面還剩幾個位子；想看的話就進去。」特映會的票也包括在馬林郡市政中心參加特映後派對的權利。

排隊成員愣住。「所有人面面相覷，然後說：『這些人是共患難的袍澤，決定站在這裡承受每一刻風吹雨打。』」伊凡斯回憶。這群人立下約定：現在進去的人就不得再參加開幕夜隊伍。不過還是有一大群排隊戰士接受魔鬼的交易，裡面包括那個孩子。他們說，小安納金墮入了黑暗面。

看特映會的人錯過了一個重要警示：法蘭西斯·柯波拉拿著一根大雪茄走出戲院，並且一休息就是半個小時。金尤塔試著偷偷自拍，拿他最喜歡的導演當背景，沒想到柯波拉走過來敲他的腦袋。「如果你想拍好一點的照片，就過來這裡。」他說。排隊的人都拍了照，接著問：為什麼柯波拉沒有繼續看電影？柯波拉聳聳肩。「我之前看過片段。」片段？他為什麼不想看完整版？只是這時人們還很天真，堅信任何標上「星際大戰」的影片都是最寶貴的，一定是完整無缺的。所以排隊者聳聳肩和繼續等下去。

在特映會期間留在隊伍裡的人，收到了盧卡斯影業發放的大禮：他們記得有位親切的女士，是星戰影迷俱樂部的老成員，開著一輛貨卡到隊伍旁邊，車上載著六呎長的發泡材質模型，是一九七七年的原始死星壕溝。她拿一把鋸子割下小塊和分發出去，這對於收到的人來說，簡直就像拿到耶穌真十字架的碎片。盧卡斯派人送一個秋巴卡造型的冰淇淋蛋糕給隊伍；製作人

瑞克・麥考倫則數度過來跟影迷共度。金尤塔收到他母親用聯邦快遞寄來的特別包裹，他也在女友貝絲探訪時把東西藏起來。儘管如此，忍住沒踏進戲院的影迷們還是得忍受劇情爆料——特別是小安納金（他們趕也趕不走），指著扮成達斯魔的崔維斯大叫：「你會死掉！」排隊戰士們集體倒抽口氣。

終於，大日子來臨了。伊凡斯主導一場扮裝大賽，評審是舊金山的變裝團體「永恆縱容姐妹會」（Sisters of Perpetual Indulgence）。想當然，崔維斯的達斯魔贏了。一間網路公司的創辦人過來——當時正值網路創業高峰期——給了每個人一把五彩光劍。伊凡斯為了這晚穿上燕尾服，只是很難維持外表冷靜。「法蘭克開始緊張地上下跳動，就像打拉斯維加斯拳王賽的拳擊手在賽前那樣，而我則是替他打氣的人。」伊凡斯說。戲院打開大門時，沒有人清楚記得是誰先進去的。有人說是瘋狂 K，懷裡抱著小安納金。帕瑞西早伊凡斯一步衝進門，但是停下來親吻大廳地毯，伊凡斯則直接越過他狂奔。

進了戲院後，觀眾興奮得發狂。排隊戰士們花了一個小時演出光劍打鬥；有個故意扮成畢凱艦長（Captain Picard）的傢伙在走道上被人趕過來趕過去。最後他們坐下來，開始呼喚他們想看的電影：「《魔掌》！《魔掌》！」

克里斯・金尤塔——他為了讓女友和另外十個朋友能看首映，花了額外的時間守著隊伍——則準備了另一樣驚喜給貝絲跟其他影迷。瑞克・麥考倫出現在戲院前面，環顧座無虛席的人們——麥考倫已經花了將近五年製作這部電影，這群影迷會是舊金山第一批目睹的人。麥考倫張開雙手說：「這真是酷斃了。」排隊戰士們歡聲雷動。接著麥考倫問在場有沒有一位貝絲。「我恨你！」貝絲邊笑邊哭著說。身穿絕地袍的金尤塔把貝絲帶到前面，接著向她求婚，遞上他祖母戴過、他母親用聯邦快遞寄給他的戒指。貝絲接受了。排隊戰士全樂翻了，衝出他們已經花了幾個月盤算和爭執的偏好座位，靠近這對戀人和來個團體大擁抱。

等到燈光暗下來，福斯公司的信號曲響起來時，現場的情緒不可能比這更好了。「每個人的手指都彷彿觸電，」伊凡斯回憶。「就像宇宙大霹靂，

所有觀眾心中的星戰迷能量大爆發。就像心靈的超級性高潮。」

　　一如所有好事，興高采烈感維持不長。所有人看完電影之後，有點錯愕地走出戲院。外面有一位電視台記者採訪隊伍中的名人：他們怎麼想？電影值得這一切付出嗎？懷裡抱著新未婚妻的金尤塔說他會再看一次，好確定他的感想。伊凡斯的腦海裡仍然閃動著賽艇跟光劍戲，所以講不出一致的意見。只有一個傢伙吐出簡明扼要的評論；過了十五年後，沒有人記得那是誰了。金尤塔認為是帕瑞西，帕瑞西認為是席格，席格則認為是崔維斯。但是他們全記得那句話，記得那位忿忿不平的影迷推開他的朋友，直瞪著攝影機，然後吐出送給首部曲的三個詞。

　　「他媽的、狗屁、大雜燴。」這人大吼，然後悶悶不樂地在夜裡揚長而去。

第二十三章
星際大戰的消息與周邊征服了宇宙

影迷自製的巴拉克·歐巴馬（Barack Obama）絕地武士，現存歐比旺牧場。歐巴馬是第一個在《星際大戰》上映時還是青少年的總統；他拿光劍跟美國奧林匹克擊劍隊比劃，回應人們要求建造死星的請願書，並被喬治·盧卡斯封為絕地武士。結果他把絕地的「心智操控」和《星艦迷航記》瓦肯人的「心智融合」搞混了。

來源：克里斯·泰勒

一九七七年五月二十五日，第一部《星際大戰》首演的那天，《舊金山紀事報》只把新聞刊在第五十一版。相對的，一九九九年五月十九日號《舊金山紀事報》從頭到尾都是星戰消息；北約組織轟炸科索沃、柯林頓總統的一千五百萬支出案，以及在科倫拜校園槍擊事件後通過的防兒童專用槍枝安全鎖法案，這些都沒能攻下頭版版面。頭版是個巨大的問句，想知道作風隱匿的盧卡斯會在大日子躲到哪裡：「躲回夏威夷？」（事實上，他正在跟孩子們計畫到歐洲旅行。）

讀者在《舊金山紀事報》裡會看到一篇社論，標題是「願宣傳花招與你同在」，此外也有篇時事漫畫，顯示全世界被《星際大戰》招牌占滿。舊金山市政府的監督委員會剛剛投票，禁止販賣雷射筆給孩童，因為家長「相信這些雷射筆會助長孩子模仿路克·天行者的風氣」，以致有可能弄瞎彼此。一篇龐大的專題報導讚嘆電影中的兩千兩百個特效鏡頭，並且納悶——和電影業所有人一樣想知道——這部片是不是等於已經數位化了。（事實上，片中用電腦繪製的部分比觀眾猜想的少；太空船模型仍然是真的，而且 C GI 版尤達也要過幾年才會問世。）

報紙的藝文版則評論了電影原聲帶：「最令人愉快的配樂片段，是描寫恰恰冰克斯——一位性格獨特的剛耿人——的蹦蹦跳跳漫步音樂。」文章熱情地說。至於另一段情緒截然不同的配樂，約翰·威廉斯譜寫的〈命運的對決〉（Duel of the Fates），則已經成為第一個出現在 MTV 電視台的古典樂。這首曲子充滿震撼、氣氛不祥、大量運用合唱聲部，會影響接下來多年的好萊塢浩劫電影配樂。威廉斯的音樂——《星際大戰》的助燃氧氣——依舊威力全開。

星際大戰的各式龐大效應

冠冕戲院的排隊場景在全國各地一再上演；每家當地新聞社都派了記者站在一排海灘椅跟睡袋前面，許多家還派出直升機在天上拍攝。有間奧瑞岡州新聞社報導了一則驚人消息：有間當地戲院外面只有四個影迷在露宿！

　　一九七七年，《星際大戰》在三十二家戲院首映；一九九九年，《威脅潛伏》則在七千兩百家首映。福斯公司斥資五千萬美元宣傳，這個金額對這種大片而言其實算少；媒體自己幫了大忙。這樣對福斯有好處，因為福斯只能從票房收入拿到百分之七點五，是它正常抽成率的三分之一不到。至於盧卡斯呢？人們普遍相信，這部電影會使他成為億萬富翁。

　　盧卡斯這時可能已經成為億萬富翁了，完全靠著授權商品的收入跨過門檻。孩之寶付出四億美元交換《威脅潛伏》的玩具製作權——這個授權還不是獨家。樂高公司也跳進《星際大戰》宇宙，使這間丹麥玩具大廠五十年來第一次代理電影商品，儘管該公司的一位副總在兩年前宣稱，樂高「只要在他還活著時就休想」代理《星際大戰》產品。執行長本人是個星戰迷，對美國與德國的家長做了調查，發現只要樂高星戰產品存在，絕大多數人都會願意購買——他靠這點贏得了主管們的支持。確實，樂高在一九九九和兩千年賣出了價值超過兩百億元的玩具，讓公司轉虧為盈。玩具反斗城與史瓦茲玩具店（FAO Schwarz）於一九九九年五月首次舉行午夜首賣會，這個活動被稱為「午夜大血拚」（Midnight Madness），所有玩具會同時公開販賣。（就連冠冕戲院的排隊戰士也成群衝進當地玩具店。）

　　除此以外還有七十三種《星際大戰》官方授權產品，不見得都是針對小朋友。比如，伊夫聖羅蘭（Yves Saint Laurent）生產了艾米達拉皇后妝。還有很多點子沒有實現：世人永遠無緣看到百事可樂為了宣傳首部曲而想出的「流口水剛耿人」擠壓塑膠頭，或是彈性繩賽艇玩具。儘管如此，歐比旺牧場的史提夫・山史威特說首部曲的授權產品「宛如聖經大洪水」。百事可樂生產了為數驚人的八百萬罐首部曲汽水；他們沒有隨機附上金卡片，卻是加入二十五萬罐金色的尤達主題鋁罐，你把罐子寄回去就能得到二十美元。十年前的星戰迷紛紛隱匿身分，十年後《星際大戰》角色卻會印在鋁罐上，總數比這星球上的人還多。

　　《星際大戰》影迷俱樂部的數量在首部曲上映時達到顛峰。丹・麥迪森一個月寄出兩百萬份《星戰內線人》（*Star Wars Insider*），這是盧卡斯影

業影迷俱樂部官方雜誌的新名字。（為了比較，麥迪森寄出的《星艦通訊者》（*Star Trek Communicator*）則只有五十萬份。）麥迪森也催生了一九九九年五月的第一屆星戰大會，在丹佛的航太博物館舉行為期三天的活動。這是盧卡斯影業第一次授權的影迷大會，用意完全是替首部曲宣傳；麥迪森和他孜孜不願的司儀安東尼・安尼爾替丹佛來自全球的兩萬名影迷開路。當時下起暴雨，攤販帳篷開始漏水，不過人們照來不誤，數千名星戰狂熱者也拿龐大的手機打回家鄉，跟朋友稟報大會上播放的電影片段。

　　這些搶先播出的首部曲片段和預告片一樣，是大量解構的成果。**《威脅潛伏》第一支預告在網路上公開，被下載了一千萬次。**這個數字在 YouTube 時代聽起來好像沒什麼，可是在一九九八年，美國只有不到三分之一人口上網，幾乎所有人還在用慢得可怕的 56K 數據機——所以這其實是很驚人的。下載一部影片得花上好幾個小時。同時，死忠影迷付錢買了《第六感生死緣》（*Meet Joe Black*）和《呆呆向前衝》（*The Waterboy*）的票，只因為這兩部電影前面有播《威脅潛伏》預告，然後試圖在電影開演前要求退票。電影院很快察覺是怎麼回事，就訂了政策拒絕退款。不過對於急著先拿點細節嘗鮮的影迷而言，掏錢是值得的；你可以根據那些影像自己編故事。一位坐在議會上的女王，一整片草地的機器人部隊，以及一座蓋在瀑布上方的閃亮城市。《星際大戰》的概念——以及它的效果——又回來了。

　　電影上映後，許多狂熱影迷得看好幾次《威脅潛伏》才會滿足。普通電影觀眾則至少得看一次，才能理解這陣騷動是為了什麼。職場顧問公司喬蘭吉、葛雷與克里斯瑪斯（Challenger, Gray & Christmas, Inc.）估計，五月十九日光是美國就有兩百二十萬員工翹班去看電影。有些老闆乾脆宣布那天是《星際大戰》假日。電影在開幕日創下兩千八百五十萬票房，破了新紀錄。

　　這時負面評論已經浮現，不過影響有限。當年極力讚揚過《星際大戰》的《時代》和《新聞周刊》雜誌給了《威脅潛伏》負評。「演員像壁紙，笑話是青少年的等級，片中毫無浪漫成分，此外對白沉重得像是電腦操作手冊。」《滾石雜誌》的彼得・崔佛斯（Peter Travers）這樣砲轟。「毫無

樂趣，過度虔誠，劇情令人難以理解。」《華盛頓郵報》總結。《綜藝》雜誌則抱怨這部片缺乏任何能帶動情緒的魅力，欠缺驚奇或敬畏感。不過，還是有幾篇好評出現，當中包括影評界的大名人之一：羅傑・艾伯特（Roger Elbert）本人聽過盧卡斯的簡報，也認同這位導演的理念。「對白不是重點，」艾伯特堅持。「這些電影的用意是讓你見識新東西。」

起先電影觀眾同意艾柏特的話。蓋洛普公司（Gallup）公布了《威脅潛伏》調查，範圍是五月二十一日到六月十九日——事實上蓋洛普總共做過三次，因為星戰系列實在太重要了。第一次調查中，看過電影的人有五成二形容電影「很棒」；這個數字到了第三次就跌到三成三。然而，跑票的大多數人把意見轉到「不錯」，至於認為電影「很糟」的人則從來沒有多過百分之六，跟那些把電影稱為「我這輩子看過最棒的電影」的人數一樣多。

負評或許能衝擊票房，但是效果就好像拿沙包擋住海嘯。電影上映之前，第一個周末的票房估計落在一億到一億九千萬美元之間；結果《威脅潛伏》花了一星期才爬到一億三千四百美元。然而電影的吸金能耐依舊驚人。「它完全不受影評影響，」美國國家廣播電台影評艾維斯・米契爾（Elvis Mitchell）說——他自己不是星戰迷。「這部電影基本上就像銀河版的 C-Span 政治議題電視台，講了兩個小時的協約……但是不，這點無關緊要。人們還是會去看，因為他們想要成為星戰熱潮的一份子。」

《威脅潛伏》是一九九九年最賣座電影，而且不把通貨膨脹率列入計算的話，也是目前為止最賣座的星戰電影。它在美國進帳四億三千一百萬元，全球更有五億五千兩百萬——這是第一部在海外票房超越美國本土的星戰電影。這部片的海外收入大多來自觀眾得仰賴字幕的國家，他們反正不太會在意對白口氣。我參加二〇一三年的歐洲星戰大會時，多數時間都在跟德國影迷喝酒，他們狂熱地談起自己有多愛首部曲。日本人更是迷到發狂，單是該國的票房——一億一千萬——就幾乎跟盧卡斯的整個拍片預算相當。

對於從來不在乎影評的盧卡斯而言，首部曲的國際大捷就是他的最佳辯護。他也不在意奧斯卡金像獎，所以《威脅潛伏》在兩千年的特效項目輸給《駭客任務》（The Matrix）時，感覺就沒有那麼惱人。票房不會說謊：

他走的路是對的，或者應該說放對了音樂。要是演員的鋒頭注定會被特效搶走，幹嘛還在乎演技呢？乾脆堅守默片／交響詩路線就好。事實上這一套做法成效太好，盧卡斯立刻把它搬到下一部電影用；這回他還投入了更多藝術風格。

動筆寫二部曲的劇本草稿

　　一九九九年八月，首部曲上映大約三個月後，盧卡斯跟他的孩子們從歐洲度假回來；他在九月就立刻動筆寫二部曲，這一幕再度由盧卡斯影業的攝影機拍下來。這段影片推翻了麥考倫在一九九九年五月的說詞──麥考倫宣稱盧卡斯那時已經「寫完二部曲的四分之一」，並且「會在九月完成」。這些矛盾或許不重要，但顯示新電影的製作已經在進行，片廠也包下來了。拍攝預定在兩千年六月開始──這回在澳洲拍，那兒有減稅優惠與懂科技的人才，稍早同樣吸引了《駭客任務》的製作者。麥考倫在一九九九年秋天不斷往返雪梨，一口氣累積了九萬英哩航程。

　　盧卡斯花了三年撰寫和改寫首部曲；這回他只需九個月就交出二部曲的劇本。他告訴作家裘蒂‧鄧肯（Jody Duncan），他坐在寫作塔的桌子前面「從第一頁寫起，並且盡快寫完第一版草稿」，然後「立刻著手寫第二版草稿」。這裡所謂的第二版草稿，顯然是盧卡斯一系列數量破紀錄的草稿（十四或十五份）的第二份，他在這之後才會把成果打字成「粗略草稿」。盧卡斯接著會再寫下兩到三份，接著才再把成果打成「第二版草稿」。我們不曉得他在第三版草稿前面寫了幾份鉛筆粗稿；根據盧卡斯影業內部記載，下一版是《少年印第安那瓊斯》編劇強納森‧海爾修過的第四版草稿，海爾盼望已久的盧卡斯影業徵召終於如願了。盧卡斯估計自己在三年內改寫首部曲二十次，但是他顯然在十個月內就改寫了二部曲二十次，也就是每六天寫出一版，儘管盧卡斯告訴鄧肯他每周只寫作三天。

　　這種寫作一點也不像現場爵士樂表演。

　　盧卡斯這回為了應付寫劇本的心理過程，似乎更不在乎實際成果了。

也許這就是任何人唯一做得到的方式，因為「星戰行星」的人期望甚高，帶來極大的壓力。根據這次電影流出的劇本——理論上比首部曲還保密到家——這似乎是盧卡斯寫過最愉快的《星際大戰》。他一開始就拿《瘋狂雜誌》（Mad Magazine）的諷刺風格開自己玩笑，然後再拋到一旁。盧卡斯起先給《星際大戰二部曲》取的玩笑標題是「恰恰冰克斯大冒險」——這出現在幾份早期草稿中——好像打算玩弄已經恨這角色入骨的老影迷。在早期劇本裡，帕米請恰恰在銀河參議院接替她的職位時，盧卡斯把玩一個概念，讓這位剛耿人有必要時也能講正規英文：

帕米：冰克斯參議員，我知道可以指望你。

恰恰：緊管包在偶屁股上。

帕米：什麼！？

恰恰：（咳嗽和重講一次）喔，抱歉，參議員。偶是說偶很榮幸接受這個重責大任。偶謙恭不已、但驕傲萬分地接下這份職責。

　　這些笑話到了後期草稿便消失了。恰恰淪為議長白卜庭的危險愚弄對象，被誘使提出議案，授予參議院緊急戰爭權力。盧卡斯非常努力想找個理由，讓恰恰有個存在於《星際大戰》的重要理由。你認為恰恰冰克斯毀了這個遙遠宇宙嗎？到頭來也真的是。

　　有其他跡象顯示星戰之父更加無拘無束：歐比旺在酒吧裡遇到一個兜售「銷魂棒」的毒販，盧卡斯把這角色取名為 Elian Sleazebaggano[84]。至於尤達跟分離主義軍領袖、祕密西斯大君杜庫伯爵（Count Dooku）的交手（杜酷又是一個蠢到令人發噱的名字），盧卡斯不只改變主意，讓尤達現在會使用光劍——盧卡斯曾在《絕地大反攻》的圓桌會議上對卡斯丹堅持，這個綠色小傢伙不會戰鬥——他描述尤達的戰鬥風格時也活像舊式廣播劇旁白：

84　註：Elian 即 alien（外星人），Sleazebaggano 則來自 sleazebag（庸俗的人）。

尤達發動攻擊！他往前飛去，杜庫伯爵被迫撤退。任何言語都無形容尤達的速度跟劍術。他的光劍化作一陣嗡嗡響的模糊光芒。

杜庫伯爵的光劍從手中被打飛，跟蹌退後、靠在控制面板上喘氣和精疲力盡。尤達跳上杜庫的肩膀，準備將光劍刺進伯爵的頭。

尤達：你的末日到了，伯爵。

杜庫伯爵：還早得很……

盧卡斯似乎把坎伯式的做作風格忘個乾淨，單純只是借用《飛俠哥頓》的主題。（「言語無法形容……」可以解釋成「ILM，在這裡插入戰鬥戲」。）盧卡斯自己也承認這點。「這比以前的所有星戰電影更像一九三〇年代的電影，」盧卡斯說。「然後再加點誇大、詩意的風格。」電影標題《複製人全面進攻》完全就是《巴克·羅傑斯》的風格。當伊旺·麥奎格在另一部電影首映時的紅毯上被告知這個標題時，他的反應是：「就這樣？這標題真糟，糟透了。」

那麼二部曲有沒有劇情漏洞？的確有；一九三〇年代電影同樣充滿這種東西。盧卡斯就像費德里柯·費里尼（Federico Fellini）電影《8½》裡面的虛構導演基多·安瑟里尼（Guido Anselmi）——另一位沉迷於製作火箭電影的導演——一路跳著踢踏舞拋開劇情漏洞。既然盧卡斯寫了那麼多份劇本，很熟悉自己的素材，他就假定觀眾能夠輕易看出來，歐比旺花了大半部電影尋找的真相是什麼——是誰訂製了上千名複製人士兵，這些帝國突擊士兵的原型還及時趕到吉諾西斯星（Geonosis）從分離軍手中解救絕地武士？在星戰之父眼中，神秘訂製者背後的事實再明顯不過。「我那時老是擔心，我在二部曲會透露太多，」盧卡斯在二〇〇五年回憶。「也就是解答人們心中『複製人是從哪裡來的？』這點疑問。」

確實，觀眾只要有留意線索，就完全沒有謎團可言。賞金獵人強格·費特（Jango Fett）——複製人軍團（以及強格的兒子波巴）的基因模板——告訴歐比旺說，雇用他的人不是歐比旺認定的已故師父，而是「一位叫提拉諾斯（Tyranus）的人」。稍後觀眾會得知，杜庫伯爵的西斯頭銜是達

斯‧提拉諾斯。很奇怪地，歐比旺對提拉諾斯這整件事不感興趣，最後跟恰恰一樣中計。

　　其實本來會更糟糕的。據說訂製複製人大軍的那位已故絕地大師，其名字原本寫成「西多帝亞」（Sido-dyas），跟白卜庭的西斯頭銜西帝（Sidious）有點像。盧卡斯顯然覺得這點在觀眾眼裡太明顯了，也只會讓絕地顯得更容易被操縱。結果劇本的打字版打錯字，把這位未曾現身的角色寫成西佛迪亞（Sifo-Dyas）。盧卡斯喜歡，這名字便定案，延伸宇宙也接手探索這個角色。如今絕地大師西佛迪亞是個完整的人物，在武技百科有自己的頁面。（劇情透露注意：西佛迪亞被杜庫伯爵殺害，血液也輸給西斯生化戰士葛里維斯將軍（General Grievous）。）

　　然後是安納金和帕米的戀愛戲，搖晃地撐過一場接一場令人痛苦的戲。盧卡斯打從二部曲的寫作開頭就曉得，他在試圖寫老式的愛情戲碼，而且也對人表達過憂慮，他瞄準的年輕男孩子觀眾看到這種花俏劇情會不會翻白眼。可是我們最後得到的不是這種東西：在多數觀眾眼中，這些愛情戲與其說花俏，更應該說是廢話連篇。以下就是這對年輕情侶理論上的打情罵俏，而且還是最終版草稿的內容：

　　安納金：那麼告訴我，妳還小的時候就夢想擁有權力和投身政治嗎？

　　帕米（大笑）：沒有！那是我小時候最不會想到的事。可是我研讀的歷史越多，就越了解優秀政治人物的用處。我畢業後當上參議院顧問，非常投入，然後還沒回過神來就被選為女王了。最主要是我深信改革可行；我並非史上最年輕的民選女王，但如今回想起來，我那時可能真的太年輕。我也不確定我準備好了。

　　安納金：妳服務的人民覺得妳很稱職。我聽說她們為了讓妳續任，還企圖修訂憲法。

　　帕米：直接民主不是民主，安納。這樣是在給人民他們想要的結果，不是他們真正需要的東西。而且坦白說，我做滿兩屆女王後鬆了口氣，我父母也是。他們在貿易聯邦封鎖期間很擔心我，不希望我做下去。其實，

我當時就希望現在就能成立家庭……我的姊妹有很棒的孩子。結果繼任女王請我擔任參議員，我實在無法拒絕。

　　安納金：我贊同！我認為共和國需要妳……我很高興妳選擇繼續為國服務。我感覺我們這一代會發生一些事情，將會深深改變銀河系。

　　帕米：我也這樣認為。

　　這很難算得上是談情說愛，跟孩子們的電影也差遠了——甚至沒辦法叫做銀河版的 C-Span 電視台。這或許比較接近「出於良好用意的沉悶訓誡」，讓我們想起四部曲第二版草稿中，路克・弒星者在銀河議會跟兄弟們長篇大論地講解黑幫歷史。本來就不是羅曼史小說家的盧卡斯，一開始打算讓這對情侶在電影中間而不是結尾結婚。

　　儘管二部曲顯然經過大量改寫，盧卡斯在整個前置作業期間仍然沒有交出任何打好字的劇本。相對於之前只給演員各自戲份的劇本，這次的保密手段更上層樓；幾乎所有人都不曉得電影內容，直到盧卡斯飛往澳洲展開拍攝為止。有一大群設計師負責創造星球和生物，卻完全不曉得哪些合適，或者在螢幕上會出現多久。永遠不會拒絕的製作人麥考倫，則被迫在無法量化任何細節的狀況下制定電影預算。盧卡斯正在演奏即興爵士：他在設計團隊的藝術作品裡來回奔波，從盧卡斯影業的其他員工身上尋找劇本靈感，而不是反過來。

　　麥考倫在兩千年一月號的《星戰內線人》訪談中透露這個狀況：「我們目前還不需要劇本，」他說。「最好讓盧卡斯專注在對話和主題上，我們則負責電影的呈現。」他也說劇本「等到喬治交給我時」就會完成了。麥考倫拿二部曲跟《大國民》比較，奧森・威爾斯（Orson Welles）直到開拍兩天前才完成劇本。「我們也完全不會對他施壓。」麥考倫說。

　　但即使盧卡斯交出打好字的最終版劇本，內容還是沒有完成；他就在這時請強納森・海爾在地球另一邊的倫敦修稿。盧卡斯在拍攝現場看過海爾趕忙拼湊的劇本，重新改寫，然後在拍第一個鏡頭前三天終於送到劇組手上。這和威爾斯的紀錄差了一點，不過仍相去不遠。此外盧卡斯在拍完之

後仍然對劇本不滿意，便插入一段對話，讓杜庫伯爵成為金魁剛的老師，以便讓伯爵的背景更充實。

　　二部曲的關鍵演員，沒沒無聞的加拿大演員海登・克里斯登森（Hayden Christensen）被選來演青少年時期的安納金・天行者，但是他在選角時完全沒讀過劇本。等到這位新安納金終於看到劇本，他臉色發白：「這些對白……唔，我實在不曉得要怎麼讓它們有說服力，」克里斯登森在二〇〇五年這樣回憶。「最後我只是對自己說，我負責演出喬治的聲音，這是他的願景，我是來實現它的。我們就用這種方式演戲。」（如今我們早就不能對盧卡斯說：「這種垃圾可以印在紙上，喬治，但是沒辦法唸出來啊。」）

　　於是拍攝作業從兩千年的六月拍到到九月結束，靠著一整隊藝術師與工程師實現盧卡斯的夢想。**盧卡斯本人則關心如何達成下一個個人科技里程碑：拍出史上第一個全數位的電影鏡頭。**他找過索尼（Sony）和松下電器（Panasonic），催促他們做出能達成任務的攝影機——這個結果就是索尼HDC-F900，每秒能錄製二十四格高畫質影像。可是 ILM 只有二十四小時不到能檢查攝影機，然後就要去雪梨；他們看見拍出來的畫面時驚駭不已。攝影機把藍色資料壓縮到只有紅色和綠色資料的四分之一大小，假如電影不是幾乎都在藍幕前面拍攝，這就只會是小問題。考量到所有意圖和目的起見，盧卡斯乾脆不要用藍幕算了。數打藝術家和影像處理專家煞費苦心地修正數百個鏡頭——他們說這些片段是「垃圾」。可是對盧卡斯來說，視覺特效關在於黑盒子裡，只有他自己看得見。ILM 的員工們還記得約翰・諾爾（John Knoll）——Photoshop 的共同開發者，也是本片的特效總監——非常挫折，因為他沒什麼機會跟盧卡斯討論數位議題；他每次討論完之後，就會感覺有必要躲起來幾天不見人。

《複製人全面進攻》票房大勝

　　過了《威脅潛伏》的騷動後，《複製人全面進攻》於二〇〇二年五月十六日上映，這回平靜許多，至少在美國是這樣。它的上映戲院大概只有之

前的一半——三一六一家——而且宣傳程度相對更少，沒有推出相關速食套餐。不過二部曲表現比前一部更佳，四天就賺進一億一千六百萬美元，和電影本身的預算一樣。這次也是星戰電影第一次在全球同步上映，共有超過七十國共襄盛舉。第一個周末的票房又帶來六千七百萬，證明了授權商品沒有必要。

　　儘管有些影評認為《複製人全面進攻》比《威脅潛伏》稍有起色，多數人仍認為它比前一部更糟。根據「爛番茄」（Rotten Tomatoes）網站的「頂尖影評人」區，《複製人全面進攻》是前六部星戰電影裡評價最差的，爛番茄指數只有 37%。不過沒有人懷疑這部電影萬能的吸金能力，使得絕望的影評人表現出某種認命感。《星際大戰》第一次被人以負面的方式跟《飛俠哥頓》影集做比較。「飾演飛俠哥頓的巴斯特・克拉貝看了劇本必然會要求重寫。」《鄉村之聲》（Village Voice）的麥可・艾金森（Michael Atkinson）寫道：

　　釐清共和國、貿易聯邦、企業聯盟（Corporate Alliance）、貿易公會（Trade Guilds）這些東西是什麼，已經超出了盧卡斯自己的能耐，而那些永無止盡的闡述只是令人厭煩的廢話，使你會關起耳朵，不然就是望著窗外的數位飛機飛過去。我們小時候在學校稱這為「枯燥」（tedium）；如今這卻是一種世俗式的聖靈降臨。

　　就五部電影——或者過一年左右之後就有六部——這根本稱不上是史詩片（這個詞暗示片中應該要有道德、人性與社會壓力），反而是一連串無關的、源自青少年時期之前的幻想馬拉松。我們可以確定，除了聖經之外，盧卡斯這首仍在演奏的樂曲會成為人類歷史上吸引最多消費者的文化產物。最起碼，假如一位降臨地球的絕地武士特使想要詳閱這兒最常被觀看的創作，藉此搞懂人類，那麼盧卡斯的龐大幻想劇絕對會名列前五。

　　停止轉動這顆行星吧，我想離開這裡了。

　　不過，影評的陰鬱世界仍有一絲曙光：人們稱讚杜庫和 CGI 版尤達的

光劍對決，說它令人意想不到，而且效果逼真，你真的會相信這個綠色小傢伙能飛。此外是是地獄般的結局，複製人軍團在吉諾西斯的陰暗暮光中集結，這是螢幕上出現過規模最大的數位軍隊。在原始三部曲過後的多年裡，影迷原本認為我們聽聞的那場複製人戰爭——盧卡斯禁止其他作家討論的神祕歷史——是一場外來入侵；電影標題「複製人全面進攻」也加強了誤導效果。事實證明，複製人是太空士兵，也是帝國突擊士兵的原型，而且跟著好人並肩作戰。「《複製人全面進攻》揭曉的事令我完全措手不及，」作家提摩西・桑說。「真是高招啊，喬治。高招。」

　　這回劣評再次從盧卡斯影業身上彈開，就像碰上不沾鍋材質。這間公司乘著另一部賣座電影的鋒頭，把劇院音效部門 THX 獨立出去成私人公司，盧卡斯只持有一小塊股份。盧卡斯影業本身也在改變；盧卡斯把多數部門搬到天行者牧場同一條路下去的紅岩牧場（Red Rock Ranch），因為天行者牧場已經容不下這些部門了。ILM 是當中最大的，大約有一千五百名員工。盧卡斯簽了租賃契約，在舊金山替他們打造新總部。

延伸宇宙的不同時代概念

**　　同時，盧卡斯出版部則忙著把延伸宇宙分割成更明確的時代：舊共和時期，共和滅亡時期，反抗軍時期，新共和時期，以及新絕地團時期。在這種關鍵時刻，這種把《星際大戰》多元化的做法是聰明之舉。要是你不喜歡前傳電影，你還是能在這個銀河系的漫長歷史中找到其他歸宿。**舊共和時期——絕地與西斯在這段兩萬四千年的時光裡展開史詩征戰，次數遠遠多過前傳——在延伸媒體裡就格外熱門，像是《上古絕地傳奇》漫畫、獲獎的二〇〇三年角色扮演遊戲《舊共和武士》（*Knights of the Old Republic*），以及龐大的線上多人遊戲《舊共和》（*The Old Republic*），在上市一星期後就有一百萬名玩家加入。

　　盧卡斯影業內部也進一步規範《星際大戰》的歷史，創造出所謂的「全像儀」——這部資料庫不只列出星戰系列的所有人名、星球、船艦

和概念，甚至會記載這些項目的設定優先層級。最高的是 G，也就是喬治（George）──指所有電影以及盧卡斯參與製作的影視作品。最低的是 S，也許是代表愚蠢（Stupid），像《假期特別節目》和盧卡斯影業早期沒有仔細監督的東西。二○○二年之前，公司內部著名的「黑活頁夾」負責規範《星際大戰》宇宙的設定連貫性，原版握在盧卡斯手上；但它後來轉成數位形式，變成世俗得令人訝異的 SQL 資料庫，就和全球上百萬電腦資產沒有兩樣。

盧卡斯影業的員工李蘭‧奇（Leland Chee）創造了「全像儀」資料庫，直到今天仍然負責維護。他的官方職稱是設定連貫性資料庫管理員；《怪譚》雜誌給他的非官方頭銜則是「全世界最酷的工作」。李蘭的職務是釐清各種小細節，比如千年鷹號從霍斯飛到貝斯平要多久。他親自建立「全像儀」的全數一萬五千條條目，好讓口吻統一；他必須判定每一位出現在螢幕上、或者在書裡提到的角色有多重要，用等級一到四來決定。「路克‧天行者顯然是一，」他說。「沒有名字的背景角色就是四。」

李蘭‧奇建立「全像儀」資料庫時，他一點也不迷 G 等級的最新作品，首部曲及二部曲。但是無所謂；對於一位星戰迷──甚至是第一代的無敵死忠星戰迷──在這堆設定內創造出足夠的一致性，藉此保護《星際大戰》這個概念，讓這宇宙永遠不必「重開機」，這就是個令人肅然起敬的重責大任了。由影迷們（一群會編輯原版維基百科的星戰迷）編撰的武技百科，直到二○○五年三月才會成立；李蘭的「全像儀」至少領先了三年，雖然武技百科的內容總是更為詳盡。

李蘭‧奇埋頭苦幹時，這世界也同樣狂熱地將星戰語言納入正式記載。**二○○二年九月二十五日，「絕地」、「原力」、「黑暗面」這些詞正式加入《牛津英文辭典》。**同時，一間德州的能源仲介公司安隆（Enron）則忙著在加州製造電力短缺，藉此哄抬電價和大賺一筆；他們把這個陰謀稱為「死星」。安隆成立了幾個子公司來幫忙這個計畫，它們叫做絕地（JEDI）、歐比旺持股公司（Obi-I Holdings）和秋仔公司（Chewco）。《星際大戰》已經是文化習俗的一部分，每個人──包括惡人在內──都熱愛

它的概念。**就連盧卡斯能拍出的最糟糕星戰電影也無法改變這點。**

<div align="center">※</div>

　　前傳電影的熟悉週期再次上演：在二部曲上映——也就是盧卡斯照慣例帶家人旅遊的空檔——過不久後，第三部曲的前置作業便立即展開。他在二〇〇二年八月底回到美國，在開拍前花了大約九個月構思劇本。盧卡斯再度讓設計團隊更新他打算使用的星球，同時讓劇本嚴格保密。就他看來，這招成功既然過一次，這次想必也會奏效。

　　盧卡斯動筆寫第三部曲之前，宣布它會是「最有趣的一集」。我們終於能見識到複製人戰爭本身；我們也會目睹安納金和歐比旺在火山熔岩上決鬥，這是盧卡斯打從一九七七年就在醞釀的橋段。我們能看到天行者如何變成維德。

　　劇本應該自然而然就能生出來才是，可是盧卡斯有幾個月時間寫不出半個字。「我一直在思考。」他在十一月說。他到十二月的第一周仍然沒動筆。「吃顆阿斯匹靈吧。」他對挫折的麥考倫說。

　　「阿斯匹靈？」製作人反駁。「我需要的是古柯鹼！」

　　盧卡斯的問題在於，有太多角色和概念在爭取他的注意，遠超過一部電影能容納的份量。少年波巴‧費特向歐比旺報復殺父之仇會是很有趣的故事，但是沒有必要。讓十歲的韓‧索羅在卡須克星遇見尤達和秋巴卡也一樣——這部分曾發展到設計草圖，也在劇本粗稿裡留下一句台詞（少年索羅對尤達說：「我在東海灣附近找到一個傳訊機器人的零件。我覺得它仍然在發送和接收訊號。」）盧卡斯想讓彼得‧梅修再度演出他的角色，堅決把秋巴卡硬塞進前傳電影，就算只出現幾秒鐘也好；他想讓人們看見，秋仔在武技族人裡其實是矮個子。R2 和 C-3PO 也會登場，只因它們在六部電影裡都不能缺席。為了讓帕米的存在有點意義，他想呈現她創建反抗同盟的經過。他得展示絕地跟複製人士兵聯手作戰的場面，一開始還打算讓我們同時看見七個星球上的戰事。他認為有必要在電影裡殺掉一位重要絕地，可

是二部曲結尾幾乎所有活著的主要演員（歐比旺、安納金、尤達）都會以某種形式活到原始三部曲，所以他選了魅使‧雲度（Mace Windu）。山謬‧傑克森可以理解這種動機，但是堅持盧卡斯給他一個重要、誇張的死法。

盧卡斯原本替三部曲寫的結尾跟四部曲有點配不起來，因此他得「解構第三部曲和重新思考」。他後來對作家馬可斯‧赫倫承認，劇本「把他逼到了牆角」。他的解決方式是：把焦點集中在安納金墮入黑暗面的過程，其他人事物一併拋開。波巴‧費特出局，帕米建立反抗軍也是。七個星球上的大戰得說拜拜了。

劇情的需求嚴重妨礙盧卡斯，使他甚至沒辦法在 G 級設定保持一致性。莉亞公主在《絕地大反攻》說她還小時得記「真正的生母」——即帕米——還活著的樣子，而且「親切但很哀傷」。但是盧卡斯認為，假如讓帕米生下雙胞胎後就過世，這樣會更有戲劇性。所以帕米和莉亞「親切但很哀傷」的互動，最後就只剩下心碎的母親與新生兒共度的幾秒鐘時光。

二〇〇三年一月底，盧卡斯趕出一份大綱，只有麥考倫能過目。其標題顯然是要呼應第六部曲，並且挖出當時放棄的字眼：《西斯大帝的復仇》。一如《複製人全面進攻》的粗稿，這份草稿的大部分內容都確定會放進電影，不過仍有些差異：粗稿裡令安納金墮入黑暗的未來景象，是帕米「被烈焰吞沒」，而非在最終電影裡看見她死於難產。帕米最後「死在手術台上」，很可能是死於安納金施加的傷害。此外在劇本中，白卜庭也明白對安納金指出他能用原力操縱生育，讓迷地原蟲憑空創造出安納金。「你可以說我就是你父親。」白卜庭說，或許是有意呼應維德在《帝國大反擊》的著名台詞。安納金的反應也和路克一樣：「不可能！」

一位尼克森式統治者執掌大權的過程——白卜庭從首部曲的參議員、二部曲的議長變成第三部曲的皇帝——這一直是盧卡斯有興趣在前傳系列訴說的故事，也保留為第三部曲的次要劇情線。這是他閱讀歷史時得到的悲觀結論：「人民會把民主交給一位獨裁者，不論是尤利烏斯‧凱撒、拿破崙或阿道夫‧希特勒都一樣。最後大眾都會認同這種做法。究竟是什麼事會驅使人們跟組織往這個方向走？這就是我在探討的議題：共和國何以變

成帝國？好人為何變壞？民主政體又怎麼變成獨裁體制？」

　　這段研究在《西斯大帝的復仇》開花結果，其政治影射遠多過這系列的其他電影。影迷以為二部曲的黑暗氣氛是受到當時的政治環境影響：在二〇〇二年，當你看到一部電影描繪一個共和國被恐怖分子用炸彈襲擊、並在遙遠的星球上打仗，最後授予政府緊急戰爭權而向獨裁靠攏，很難不會覺得這是一部探討喬治・布希（George Bush）在九一一事件後的任期的紀錄片。但這點並非盧卡斯的本意：他在兩千年三月完成二部曲的劇本時，布希根本還沒當上總統。

　　不過第三部曲寫作時，正逢二〇〇三年三月以美軍為首的伊拉克入侵行動；舊金山灣區對伊拉克戰爭和布希的抗議，就和當年寫作《星際大戰》時碰上對越戰和尼克森的抗爭，你實在是無法視而不見，盧卡斯這位自承為新聞狂的人當然更會注意到。突然間，安納金被封為達斯・維德、稍後跟歐比旺對上的那一刻，我們聽到他說出這句話：「你若不跟我同盟，就是我的敵人。」當時的觀眾大多都能聽出來，這是在引用布希於二〇〇一年九月二十日在國會的演說：「誰不站在我們這一邊，誰就站在恐怖分子那一邊。」對於每一位感覺布希黑白分明的分界太過極端的選民，歐比旺的反應想必會令他們喝采：「只有西斯才會如此極端。」盧卡斯稍後替本片宣傳時，第一次對布希表達了公開敵意，拿布希和伊拉克戰爭跟尼克森與越戰相比。「我過去沒想過這部片會和現實議題這麼接近。」他對坎城的一位記者說。星戰電影裡的政治輪迴，就像達斯・維德可能說的，如今已經了結了。

三部曲即將完成，《星際大戰》換上新衣！

　　盧卡斯掙扎著把這些濃縮到劇本裡面時，也用前所未見的速度趕稿。他到二〇〇三年三月就寫完第一版草稿的一半。他在電影製作會議上描述他這些年來一再碰上的寫作困境，糾纏他的那些老敵人──「惰性、耽擱時間」。「我坐在那裡，紙張擺在我面前……我可以把自己綁在桌子上，可是就是寫不出半個字。」他又開始強迫自己一天寫完五頁。《複製人全面進

攻》的劇本寫得好輕鬆，他那時活像在演奏爵士即興樂段，自由奔放和無拘無束。如今到了關鍵時刻，他的最後一部星戰電影即將誕生，是一切未解之謎的終點、維德的登台時刻，他卻彷彿又回到了一九七四年。

　　二〇〇三年四月，離開拍還有十二星期，盧卡斯用鉛筆完成了一百一十一頁的第一版草稿。這回星戰之父做了什麼決定？他把白卜庭毫無保留地對安納金說「我是你父親」這部分收回。（讓維德當路克老爸、莉亞當他妹妹、C-3PO 也變成他的某種兄弟，這樣沒什麼不好，但是很顯然把皇帝變成路克的某種爺爺就太超過了。）白卜庭改而對安納金講一個故事，提到另一位西斯大帝達斯·普雷格斯（Darth Plagueis）有能力創造生命和長生不老，可是最後諷刺地被自己的徒弟（即白卜庭）殺死。盧卡斯也加上一段話，讓白卜庭暗示歐比旺跑去找「某位參議員」，好煽動安納金對帕米的忌妒心。等到安納金跟歐比旺的悲劇決鬥落幕、穿上維德的盔甲後，他向白卜庭問起帕米；對方告訴他帕米「被絕地殺死」。（電影裡則改成「你殺了她」，使維德滿心自我憎恨，而不是將怒火發洩在絕地組織身上。）

　　六月初，盧卡斯交出第二版草稿。到了六月中，也就是剩四天就要到澳洲開始拍攝那時，盧卡斯迅速完成了第三版。這回拍攝同樣在九月結束，不過值得注意的是，這次不需要出外景；一切都是在綠幕前面拍的。盧卡斯在柯波拉的提議、以及麥考倫的催促下，雇用了一位演戲與對白指導克里斯·奈爾（Chris Neil），這人剛好也是柯波拉妻子的兄弟的兒子。娜塔莉·波曼同樣大力讚揚奈爾；不幸的是，波曼在拍片現場變得越來越難搞——有些劇組人員說，波曼在前兩集就把幾個飾演她侍女的女演員弄哭，當中包括綺拉·奈特莉（Keira Knightley，拍《威脅潛伏》時十二歲），只因她們未經准許就跟她說話。盧卡斯影業一些內部人士說，波曼在《西斯大帝的復仇》的許多台詞因此被砍掉，使她幾乎沒什麼事好做，只能懷著天行者雙胞胎和關在家裡當個好妻子。

　　盧卡斯拍完電影後，在角色陣容裡又塞了個新人物。這個角色只出現在螢幕上幾秒鐘——就在白卜庭引誘安納金投入黑暗面的歌劇院場景——而且也從未出現在過去的星戰電影裡，然而這位角色對這六部電影的故事至

關重要。**這位藍皮膚的劇作家名叫巴巴諾伊達男爵，飾演他的演員還堅持讓女兒凱蒂（Katie）也加入鏡頭。這位演員是誰？答案：喬治‧盧卡斯本人。**

　　盧卡斯在後製階段最後一次修改劇本。毛片剪接出來後，許多 ILM 員工認為安納金沒有足夠的理由投入黑暗面。盧卡斯播放毛片給柯波拉和史匹柏看。「史蒂芬對我確認，大多數內容都有達到效果。」他說。但是盧卡斯做的剪輯越多，主意也就變得越多。他又給安納金加了一段夢境，預見到帕米難產而死。安納金之所以從魅使‧雲度手中救了白卜庭，並且殺死雲度，原本是因為他相信絕地密謀對付議長。克里斯登森和麥卡達米最後一次被找來重錄對白；現在安納金殺掉雲度，是因為白卜庭堅持知道如何挽救帕米。

　　這點於是成為第三部曲的驚人真相，就和複製人戰爭只是場騙局一樣：安納金出於自私的愛而成為達斯‧維德，想要不計代價保住他的妻子。盧卡斯拿《浮士德》（Faust）來比喻這種結果。但是盧卡斯的決定嚴重擾亂了劇情，使這段浮士德的魔鬼交易留下幾個他所謂的「劇烈轉折」。例證：安納金跑去找雲度，說白卜庭是個西斯，應該要逮捕他，結果幾分鐘後安納金就被封為達斯‧維德，並且誓言要殺光絕地。再過幾分鐘，他就開始屠殺畫面上看不到的絕地學院小學徒了。

　　到頭來，這或許是整個前傳三部曲裡最令人不解的決策。盧卡斯本來想交代的是維德緩緩轉入黑暗面的歷程；影迷曾一度認為這會分散在三部電影裡。結果安納金在混亂的短短十分鐘之內，便從光明墮入黑暗。

<center>※</center>

　　這時在 ILM，所有《星際大戰》電影似乎都換上了新衣；不只是第三部曲，整個六部曲全集都是。盧卡斯計畫發行原始三部曲的 DVD ——當然是特別版，只是拿掉這名字，單純叫做《星際大戰》第四、五、六部曲，並且又調整修改了數百個鏡頭。很顯然，《星際大戰》在盧卡斯眼中不是歷史文件，而是一輛得不斷調校和裝扮的跑車。《THX1138》也是一樣；盧卡斯在二〇〇四年推出他第一部電影的特別版，比星戰三部曲套裝早一星期。

新版《THX1138》裡面有全新的數位鏡頭，包括幫主角 THX 在全像投影前面打手槍的機器，以及在主角逃出去之前攻擊他的變種猴子。

　　然而，盧卡斯這時手上有一群前所未見的數位藝術師，已經熟練到能達成他的任何要求，包括把一個鏡頭的演員嘴型剪接到另一段。事實上，他還能把演員從場景的一邊搬到另一側。《星際大戰》宇宙——起碼是出現在螢幕上的部分——可以由他隨心所欲操縱。既然有這麼多藝術家和演員簽約弄第三部曲的補拍戲分，他將來大概也沒有這種機會了。他把《絕地大反攻》結尾由賽巴斯汀・蕭演出的安納金原力英靈換成海登・克里斯登森版。音效設計師馬修・伍德（Matthew Wood）則模仿恰恰冰克斯的聲音，替《絕地大反攻》的那卜慶視典禮鏡頭加入一句話：「咱們自由啦！」

　　此話或許就是星戰之父的心聲；星戰傳奇終於落幕，他戰勝了影迷的疑慮，並從百萬富翁搖身變成億萬富翁。他打破票房紀錄，創下技術里程碑，他試圖證明可行的數位製片科技得到了回報。儘管他不擅長寫對白，依然冷靜以對，並在過程中將《星際大戰》帶回《飛俠哥頓》充滿廉價色彩的根源。他拍完長達十二小時的史詩，並修繕到滿意的地步，並在電影裡拋出教育議題，探討民主政體的脆弱、以及情感羈絆帶來的折磨。如今星戰之父準備好告訴死忠影迷一件事，有些人已經料到，有些人聽了則震驚不已：將來不會有更多星戰電影了。

　　盧卡斯是在第一次參加第三屆星戰大會——每三年舉行一次的星戰盛會，這回選在《西斯大帝的復仇》上映前的四月於印第安那波利斯舉辦——時宣布這個消息。他在一場問答會上被問到，將來是否可能會有時間設定在六部曲後面的七部曲，畢竟戴爾・波洛克在書上說看過七到九部曲的大綱，但是發誓不會透露。波洛克直到今天仍然對這件事保持沉默，頂多只說他記得對那些大綱感到很興奮，認為它們可以拍出最棒的電影——雖然就我們所知，所謂的「大綱」只是幾句話而已。

　　的確，盧卡斯的回應似乎顯示波洛克過度誇大了。「我非常老實告訴你，我從來沒有想過六部曲之後會發生什麼事，」盧卡斯說。「星戰系列是達斯・維德的故事，從他小時候開始，然後以他的死結束。其他小說和各

種東西算是把故事延續下去，可是我真的沒有思考過故事會如何發展。」他在同一場問答會的另一個答案，則幾乎像是在懇求影迷放過他：「《星際大戰》是讓你享受的東西，使你從中獲得對生命有幫助的事物，」他說。「可是別讓它控制你們的人生。你知道，他們說星艦迷就會這樣。星戰迷不做這種事。看電影的意義在於活出你的人生。接受挑戰，走出你叔叔的水氣採集農場，然後出去見識世界和拯救銀河系。」

結果不久後事實證明，盧卡斯和影迷都還沒辦法放過《星際大戰》。

第二十四章
打造角色

專門打造 R2 機器人的克里斯・詹姆斯（Chris James）和他的導航機器人大軍。這些從頭到尾由影迷自行打造的機器人從原版 R2 到黑頂的 R4KT 都有──後者在《星際大戰》小說版中是達斯・維德的同夥。

照片來源：克里斯・詹姆斯

對於超級無敵死忠星戰迷而言，舊的肯尼玩具口號──「《星際大戰》永垂不朽」──是不容質疑的信念。你會常常聽到他們說這句話，次數和更好聽的「《星際大戰》四海一家」幾乎一樣多。影迷替星戰系列注入強大的能量，但他們不見得會像盧卡斯希望的那樣，拿這些精力逃出「水氣收集農場」。如果你想要找適當的比喻，那麼我們可以說，這些影迷構成了集

體水氣收集農場，並且搬進自家農場的浮空車車庫，開始叮叮噹噹打造東西。這些人按照打造的東西類型，會在網路上聚集在一起。他們用這種方式挽救了星戰宇宙嗎？嚴格來說沒有。但是他們確實建立了星戰社群。

無可比擬的死忠星戰社群

我們已經看到艾爾賓・強生和五〇一師團體如何憑空創造出一個太空士兵社群。這個團體的邊緣也跟另外兩個社群重疊，後者專注於唯一出現在六部電影裡的兩個角色：R2-D2 和 C-3PO。想也知道這對機器人誰比較受歡迎，不過這兩個社群都和盧卡斯影業建立起奇特的共生關係。

就拿在五〇一師扮成突擊士兵的克里斯・布萊特（Chris Bartlett）來說吧，他在二〇〇一年決定打造一套符合電影的 C-3PO 戲服。這個任務比打造真實版的維德、波巴・費特或突擊士兵難多了，盧卡斯影業以外從來沒有人辦到過。但是布萊特意志堅定：他體型夠瘦，動作夠笨拙，而且該死啊，他可以當 C-3PO 呢。他買到一套迪士尼樂園一九九七年的 C-3PO 服裝，但是太大了，腦袋尤其龐大。看起來根本不像人人喜愛的那個禮儀機器人。

布萊特找到擁有全尺寸 C-3PO 模型的收藏家，以及在纖維玻璃工坊工作的朋友。他們花了許多年打造一套拼湊式的 C-3PO 服裝，最後終於跟正版沒有兩樣。體型非常纖瘦的布萊特剛好穿得上；他在服裝裡裝了麥克風與擴大機，並且在通勤時播放經典三部曲 DVD，試著學會 C-3PO 的嗓音。

「我總是在想，『要是盧卡斯影業的人看到這件戲服，想好好利用它，這樣不是會很棒嗎？』」布萊特說。他從沒想過會發生什麼事，直到他寄了一張戲服的照片──只有上金漆，還沒有鍍鉻──給盧卡斯授權部門的一位朋友。三個月後，布萊特把戲服送去南加州一間能做鍍鉻的工坊，結果就在同一天接到電玩部門盧卡斯藝術的電話，問能否借用戲服。「你們不是做了十五套左右嗎？」布萊特不可置信地問。「我們只有四套，」對方回答。「而且全部收在博物館裡。」

他們打了電話給鍍鉻工坊，使作業時間從五周減少到一周；盧卡斯影

業的名號果然響亮。一個禮拜後，布萊特就發現自己搭機飛到舊金山，並在盧卡斯影業總部的會議室裡組裝戲服。三個小時後，他意外發現自己搭上飛往雪梨的飛機，並在那裡用 C-3PO 的儀態對電玩《星際大戰銀河系》（*Star Wars Galaxies*）發表一段頗為枯燥、充滿技術細節的演說。他得到一張支票，以及一張飛往澳洲的機票；盧卡斯拿最棒的影迷快遞服務傳達了行銷訊息。「如果演說的是一個人，你就會丟掉一半觀眾，」布萊特說。「可是如果演說的是 C-3PO，大家都會注意聽。」

　　布萊特從此以後成了盧卡斯影業的官方活動專用 C-3PO；如今他是螢幕演員工會成員，甚至受過安東尼‧丹尼爾本人指導。布萊特出現在迪士尼頻道節目裡，演過豐田汽車與麥當勞廣告，在 AMC 有線頻道介紹山謬‧傑克森出場，至於最難忘的一次則是二〇〇九年八月，他被臨時派到白宮參加萬聖節討糖活動。布萊特在西廂房地下室組裝戲服，接著跟盧卡斯影業的官方秋巴卡搭大型電梯到二樓。電梯在一樓停下來，門打開，美國總統走進來。「我能跟你們一起搭嗎？」他問。

　　「您好，」布萊特透過擴音器，用音調完美的嗓音說。「我是 C-3PO，擬人機器人。」

　　「哇，你們看起來真酷。」歐巴馬咧嘴笑著說。

　　「嗯，」布萊特對秋巴卡說，沿用 C-3PO 第一次看到藍道時說的話。「他似乎很友善。」

　　歐巴馬把「C-3PO」介紹給太太蜜雪兒（Michelle）與孩子們。原來蜜雪兒指定要求 C-3PO 出席第一家庭萬聖節派對。布萊特轉身，發現歐巴馬的新聞秘書扮成達斯‧維德，那人的兒子則是波巴‧費特。再次地，星戰狂熱也滲進了全球最有權勢的辦公室。

　　布萊特穿著戲服最多只能撐一個小時多一點點。光是穿過房間而不至於滿身大汗就夠難了；他也得像個超級名模節食，才能讓身體塞進戲服。「我得在聖誕節跟下次盧卡斯影業活動之間減掉五公斤。你不能有肚子，因為那會在中間凸出來，讓電線鼓起來。」他說，但是看在「短暫的美妙交流」份上，這麼做很值得。

無人出其右的 R2 打造者俱樂部

　　至於另一派機器人打造者，他們比起布萊特跟五〇一師的裝扮者，比較偏向是為自己，而且也更頑強。他們和盧卡斯一樣喜歡退居幕後；考慮到他們選擇的角色（以及永遠在動手敲敲打打），他們似乎才是最接近盧卡斯理念的影迷——這能解釋他們何以成為第一批見識到電影幕後製作的影迷。

　　我說的這些人，當然就是 R2 打造者俱樂部。

　　在加州美國谷的一座車庫裡，克里斯・詹姆斯給我看一台符合電影設定的 R2-D2 複製品，他花了十年才打造出來。「大多是用鋁做的，」詹姆斯說，然後機器人發出隨機嗶聲。「對啦，R2。」他心不在焉說，彷彿是在對寵物說話。詹姆斯是位五呎三吋高的威爾斯人，有一雙明亮和戴眼鏡的眼睛、一張愉快的笑容，外加一條很長的凌亂鬍鬚，跟他的胸膛融為一體。要是 R2 變成人形，看起來就會像詹姆斯。

　　詹姆斯的作品精確重現了盧卡斯影業製作過的任何官方版本，差別在於詹姆斯與同行會替每一個小角落跟小縫隙命名。「我們把這個叫做『投幣槽』，」詹姆斯說，指著機器人側面的垂直細縫。機器人本體底下的較大縫隙則是「退幣口」。底部往內縮小的部位叫「檔板」和「推進器蓋」。機器人的腿則裝著電動輪椅的輪子，以十二伏特電池驅動。「大多機器人都是用十二伏特電池。」詹姆斯說。有這麼多動力，詹姆斯的這種 R2 機器人就有了驚人續航力：「它可以跑最多十小時，取決於你怎麼駕馭它。」

　　詹姆斯把機器人比喻成汽車，實在是格外合適，令這位打造者在「星戰行星」聲名大噪。盧卡斯影業前社群媒體長邦妮・柏頓（Bonnie Burton）說，這些 R2 就像《星際大戰》影迷的美式肌肉車。「它們跟肌肉車一樣經常故障。」柏頓自己也很清楚；這位 R2 迷在二〇一〇年的第四屆星戰大會就跟這個小機器人辦過一場婚禮，男儐相是達斯・維德，主持牧師則是達斯魔。達斯魔問柏頓，她是否願意發誓「不論在電池飽滿、電線鬆脫或者導航機器人故障時，都會違反常理地深感驕傲」。柏頓和 R2 打造者們一樣

說「我願意」[85]。

　　很長一段時間裡，影迷打造的 R2 比盧卡斯影業的版本還逼真。詹姆斯的 R2 可以三百六十度轉頭，這是原版電影道具做不到的。詹姆斯取下 R2 的圓頂，讓我看裡面的轉盤，它裝在滾珠軸承上，而且配有旋轉接頭，讓 R2 腦袋裡的光纖線路不會打結。腦袋分家的 R2 悲哀地嗶嗶叫。

　　詹姆斯把圓頂裝回去，然後我們繼續學習機器人構造。這台 R2 本來有能從圓頂伸出來的潛望鏡，結果被打造者大會的一個孩子折斷。（「這是預料中事。」詹姆斯聳聳肩；他在我們見面的幾個月後把它修好了。）機器人的主眼睛只是「雷達眼」，底下亮著紅與藍的燈號則是「處理狀態指示器」，閃動顏色燈光代表「邏輯」。圓頂上伸出來的三個管子是 R2 的「全像投影器」（holoprojectors），簡稱 HP，這在一九七六年版 R2 上是用老飛機的電木閱讀燈做的。**R2 打造者發明了很多名詞，後來都納入盧卡斯影業的官方文獻裡。**

　　「想不想看它的全像投影？」詹姆斯問。我點頭；當然想。詹姆斯扳動口袋裡的遙控器──3D 列印的特製高科技遙控器──的開關，R2 的側面就打開，伸出一根汽車天線，上面吊著一個罕見的透明版莉亞公主人偶。R2 播放她的訊息：「幫助我，歐比旺·肯諾比。你是我唯一的希望。」這個全像投影玩笑是詹姆斯的妻子譚美（Tammy）想出來的，一開始還被詹姆斯回絕。「結果我花在這玩意兒上的錢比其他地方還多。」他說。

　　R2 打造者俱樂部成立於一九九九年，就在首部曲上映前後，創立人是澳洲人戴夫·艾佛特（Dave Everett）。俱樂部是從一個熱門網站「複製品道具討論區」（Replica Prop Forum）衍生出來的小群體，除了艾佛特在雪梨經營的愛好者專用網站以外，俱樂部沒有實體場地；這基本上就是內向人士的網路俱樂部。如今 R2 打造者俱樂部宣稱在全球有一萬三千名會員，遠遠多過五○一師。但是大多數人從來沒有做出完整的導航機器人（也就是 R2 所屬的機器人種類），只有一千兩百名會員會持續發布文章。

85　原書註：盧卡斯准許舉辦婚禮的規定只有一條：「她知道這不是真的，對吧？」

　　因為，建造一台 R2 就好比攀上星戰影迷世界的聖母峰；你需要投入極大的心力和耗費多年時間。不過就和聖母峰一樣，這是辦得到的目標，而且開始變得越來越容易。詹姆斯已經花費十年打造自己的導航機器人，這不算不尋常；他估計投入的一萬美元成本也很正常。（幸好詹姆斯以前在矽谷當軟體工程師，二〇〇二年以四十二歲的年紀從惠普公司退休。）

　　打造導航機器人的最大挑戰在於，這是貨真價實的 DIY。即使在打造者俱樂部裡，也找不到工廠生產機器人零件。「這就是人們不太能理解的地方，」通用電力公司的技師傑拉德・法加多（Gerard Farjardo）說，他在十二年前加入打造者俱樂部，也花了這麼久的時間製作 R2 零件。「如果你購買其他打造者做的零件，試著自行組裝，那一定會失敗。你很快就會發現，你得買台磨床才能讓螺絲孔對到正確的位置。」俱樂部成員可能會一起聚在一間金屬工坊，打造比如圓頂這樣的零件——圓頂是建造過程中最艱難的部分，它很有可能會從工作檯滾下來和撞出凹痕。（幸好，凹痕和刮傷能讓導航機器人更有《星際大戰》味。二手宇宙概念再次得分。）

　　有些 R2 打造者早在一九九九年創立俱樂部之前，就已經在隨性地打造機器人。詹姆斯在一九九七年左右用木材、厚紙板和塑膠板造出他的第一台 R2；其他人則用塑膠或樹脂零件。艾佛斯張張貼了一份免費藍圖，讓你能造出圓頂以下的整台機器人，成本五百美元。只要塗上顏色，看起來就像真的。可是若你做到這種地步，幹嘛不做台完整的 R2 呢？

　　機器人打造者們多年來竭力想讓手上的導航機器人符合電影。盧卡斯影業雖然沒有阻止他們，但也沒提供半點參考數據。打造者必須根據幕後製作照片和電影影像猜測 R2 的尺寸。有位俱樂部成員參加了「神話的魔力」（Magic of Myth）展覽，這是盧卡斯影業與史密森尼博物館合辦的活動，於一九九七到二〇〇三年在世界各地巡迴展出。這人帶了一台攝影機，兩邊綁著雷射筆，試圖越過玻璃板和精確測量 R2。**影迷宅為了自己的機器人付出的愛，不可能比這更多了。**

　　接著在二〇〇二年的第二屆星戰大會（就是五〇一師自願擔任保全、因此贏得盧卡斯影業信任那次），一切徹底改變。盧卡斯影業的模型師和

公司檔案庫管理員唐‧畢斯（Don Bies）把公司一打 R2 的其中一台帶來大會，然後故意「不小心」把 R2 留在打造者俱樂部的房間沒帶走，就這樣放了一夜。會員們抓著量尺爭先恐後趕來。「這是我們第一次能接觸官方的 R2。」詹姆斯說。俱樂部仍然把那台機器人稱為「至尊機器人」（Uberdroid）。

R2 使用的藍漆究竟是哪種藍，這點長久以來一直是個謎。這問題聽起來好像很容易查明，可是實際上搞得令人抓狂；R2 在不同鏡頭裡的顏色都稍有出入。油漆帶有某種詭異的半透明特質，而 R2 在某些拍攝現場的照片看起來幾乎是紫色。原來，原版機器人的打造者在鋁板上切割零件之前，先塗上通常用來保護鋁板的藍漆，而這種漆本來只是暫時性的。油漆在鋁板上顏色會慢慢變深，因而產生這種令人不解的變化。

畢斯幫 ILM 在《二部曲》設計出新的、永久性的 R2 藍色。他官方上不能洩密給 R2 打造者；「但是假如我要漆 R2，以下是我會挑選的顏色。」他接著非常明確地告訴他們顏色的組成。打造者們開始將這種顏色稱為「假想藍」。

R2 的魅力才是真英雄

哪種人會耗費十年的閒暇時間打造一台機器人？詹姆斯說，光是在舊金山灣區，俱樂部就有一位歌劇演唱家、一位牙醫跟一位哲學家。「這些人完全沒有科技背景，」他說。「但是他們都喜歡打造 R2。」絕大多數會員都是男性，這點不令人訝異；他們的年紀介於三十到四十歲，剛好老得看過原始三部曲，也已經有自己的家，屋子通常附有車庫（有位打造者連續六個月在晚餐桌上打造 R2，令他太太悔恨不已），手頭也有能花的錢。

目標不見得是做出完整的 R2。我問俱樂部會員格蘭特‧麥肯尼（Grant McKinny），他什麼時候會做完他的機器人，結果對方回答「但願永遠不會」。打造過程永遠會浮現新挑戰，有新的辦法讓你裝扮機器人。目前打造者俱樂部追尋的「聖杯」是他們所謂的「三─二─三」：讓機器人能從三輪

換到兩輪模式，然後再切回來，速度必須跟電影裡的 R2 一樣快。當年《星際大戰》劇組苦惱地發現，R2 收回第三條腿時就很容易翻倒。

除此外還有其他的導航機器人；你或許記得路克和歐文叔叔準備從爪哇人手上買來的 R5D4 機器人，它的馬達稍後爆掉了。俱樂部大幅擴充這個領域；有位扮成達斯・維德的五○一師成員造了一台全黑色導航機器人。當五○一師創立人艾爾賓・強生透露他女兒凱蒂（Katie）患了腦癌，要求有個導航機器人在床邊守著她時，R2 打造者俱樂部便號召眾人打造一台粉紅色機器人，取名為 R2KT（凱蒂的諧音）。凱蒂在二○一○年七月見到它和擁抱它，並在下個月就過世。R2KT 則在星戰宇宙活下來，加入《星際大戰》電視劇《複製人之戰》的其中一集當成紀念。

但是元祖導航機器人 R2-D2，才是俱樂部成員投注大部分時間與注意力的對象。打造者們把自己的 R2 帶去公開亮相時，便不難看出原因。「你走到哪裡，它都是大明星，」詹斯說。「也許你能扮成會場上最棒的維德、費特或者武技獸，可是只要 R2 一出現，人人都會爭相圍過來看。」

為什麼？為何一個單眼睛的垃圾桶機器人會引起我們的興趣，並得到我們的同情？你問任何 R2 打造者，他們的答案都一樣：因為 R2 的聲音。這些由班・伯特拿自己的牙牙學語聲音合成、表達力豐富的嗶啵聲，早就被人們轉成 MP3 檔和塞進數百個導航機器人：難過的嗚啾聲、興奮的聲音、壞脾氣抱怨聲以及高亢尖叫。這些聲音只要跟機器人好奇的頭部動作完美配合，就能像盧卡斯和伯特替電影設計的效果那樣，使我們感覺 R2 像個可愛的動物——這對女人尤其有吸引力。（畢特寫了一部盧卡斯影業的假紀錄片《圓頂之下》（Under the Dome），把 R2 描繪成有酗酒問題、女友無數的搖滾明星——這點並非憑空亂想。）

我在「酒吧機器人」（Barbot）大會上看著 R2 抓住眾人目光；這個活動在舊金山舉辦，讓發明家比賽用自製機器調製雞尾酒。R2 吸引的粉絲數量勝過任何酒保機器人。詹姆斯站在一旁遙控，讓機器人看起來像是對人群裡最好奇的人產生興趣——就像前面說的，對象通常是女人。不過詹姆

斯的太太不需擔心。讓他的作品成為人們的焦點，正是這整件事的意義；詹姆斯很驕傲他的自製遙控器能藏得很好，至於最令他高興的時刻，則是看見有人瘋狂環顧四周、想看是誰在操縱機器人的時候。**「有了 R2，你就可以做些誇張和厚臉皮的事，是你永遠沒辦法真正自己做的，」詹姆斯說。「機器人就是你的延伸。你跟它確實會有無形的連結。」**

　　R2 打造者們接觸到「至尊機器人」的短短三年後，就在第三屆星戰大會上獲得最光榮的致意：盧卡斯和瑞克・麥考倫親自造訪會場的機器人展示間，跟他們聊聊，然後問這些打造者每個 R2 花費多少錢。答案是大約八千到一萬美元。機器人打造者說，星戰之父跟他的製作人聽了這個金額有點吃驚，張口結舌。ILM 和底下的承包商製作 R2 時，每個都對盧卡斯影業開價八萬美元。「如果我們以後真的還要拍《星際大戰》電影，」麥考倫說。「我們就會雇用你們。」

　　盧卡斯公開表示過，R2 是他最愛的角色；盧卡斯也喜歡在拍片現場模仿它（他們在沙漠拍攝《絕地大反攻》的戲時，留下一段快樂小軼事：安東尼・丹尼爾排練台詞時，盧卡斯就四肢伏地走在丹尼爾身邊，發出嗶嗶聲扮演 R2）。 R2 在六部電影裡都很顯眼；它在首部曲不像 C-3PO，出場時已經外表完整，此外在第三部曲結尾也不像 C-3PO 被抹掉記憶，這或許能解釋它為何在四部曲的塔圖因上這麼急著找到歐比旺，好讓他前主人的兒子拯救前主人的女兒。R2 在兩套三部曲裡救過每一位主角的命。就劇情角度而言，R2 從來不會走錯路──不像尤達、歐比旺或整個絕地組織那樣誤入歧途。機器人第一天出現在《西斯大帝的復仇》拍片現場時，盧卡斯對動畫指導羅伯・科曼（Rob Coleman）說，他把整個《星際大戰》故事串起來的最終框架，就是在《絕地大反攻》一百年後由《懷爾日誌》（*Journal of the Whills*）──還記得吧？──的保管人回顧這個故事。這位保管人，正是 R2-D2。

　　所以假如每部《星際大戰》電影有何真理可言，絕對不是原力會與你同在，畢竟原力也有可能引你墮入黑暗面。**真理是 R2 才是真英雄。而且它吸走你人生的潛力，顯然也超過其他所有角色的總和** [86]。

86　譯者註：這段快樂的事後註記，是我替本書收尾時得知的消息：盧卡斯影業宣布，R2 打造者俱樂部的兩位英國會員李・托爾西（Lee Towersey）和奧利佛・史提普斯（Oliver Steeples）會晉升到星戰創作者的殿堂。盧卡斯影業總裁凱瑟琳・甘迺迪在二〇一三年歐洲星戰大會跟著盧卡斯和麥考倫參觀了 R2 打造者俱樂部的展示區，史提普斯那時半開玩笑地對甘迺迪說：如果你們需要我們參加七部曲，我們準備好了。凱瑟琳接受了他的話；這麼做不但對財務有益，也能成為盧卡斯影業接觸死忠影迷的策略之一。
　　這就是為什麼甘迺迪同意站在一個 R2 旁邊，與 J.J・亞伯拉罕、托爾西和史提普斯一起合影，並被貼到推特上。一個星期後，有個角色正式宣布加入七部曲：R2-D2。托爾西和史提普斯將能製作自己的至尊機器人，塗上假想藍，擺進星戰傳奇舞台的正前方中央。

第二十五章
我如何不再擔心，並學會愛上前傳

馬克・佛罕（Mark Fordham），當年五○一師的指揮官和隊上第一位達斯・維德，於二
○○七年連同「最高元帥」喬治・盧卡斯出席玫瑰花車遊行錦標賽。這兩個人都有野心把
自己的組織發展成系列產品。

來源：馬克・佛罕

星際大戰影迷的世代扞格？

　　兩千年代，儘管打造機器人和製作戲服這些事凝聚了星戰迷的心，人們對於前傳品質的爭執卻引來分裂。沒有人懷疑一到三部曲是數位製片實驗的一大躍進，也同意它們對我們的文化造成影響（「前傳」（prequel）這個詞在一九九九年之前還不常用）。可是人們也相信，這些電影對數百萬電影觀眾留下不佳的印象。星戰前傳上映後的這十年裡，它們引發了一股揮之不去的敵意——盧卡斯影業相信這種分裂出自不同世代的衝突，但真相其實黑暗得多。

　　要是我們能精確指出分裂的起點，那必然是一九九九年五月十九日，就在全美午夜首映場開演不久後——特別是捲動字幕出現「銀河共和國已爆發動亂」這行字，而動亂的緣由「星系貿易航道課徵的重稅」還沒掃過螢幕上的那一刻。就像我們從現場觀眾大喊《魔掌》這件事所知的，這是影迷們齊聚一心的感動時刻；因此導演凱爾·紐曼（Kyle Newman）才讓他的二〇〇七年電影《星戰粉絲團》（Fanboys）（講述一群星戰迷在首部曲上演之前，試圖從天行者牧場偷一份《威脅潛伏》拷貝，好讓罹癌而來日不長的朋友也能觀賞）在這一刻落幕：這些還沒看過首部曲的英雄主角們，於五月十九日坐在戲院裡，燈光也暗下來。這時其中一人問朋友：「要是電影很爛怎麼辦？」

　　紐曼本人其實支持前傳，但是希望在《星戰粉絲團》追憶特別版到前傳中間那段已成傳說的歷史。「影迷在那時回歸它的懷抱，」他這樣形容星戰系列。「當時有股活力，讓人們站在同一陣線。」過了前傳之後呢？「毫無疑問有些事情變了。影迷出現分歧。」確實，人們會為了特別版爭論不休，有些影迷也沒那麼喜歡《絕地大反攻》。但是即將降臨星戰迷身上的信心危機，將會使人們對伊娃族的激烈爭論顯得無關緊要，就像對光劍的顏色吹毛求疵一樣。

　　問題不只在於有些影迷喜歡前傳、有些則否；有些人對電影的態度會花幾個月到數年的時間慢慢挪到另一個陣營，也有的人將來會找到辦法，

說服自己電影價值何在。紐曼說若有《星戰粉絲團》續集的話，時間就會設定在《複製人全面進攻》上映後，好反應影迷的分裂；其中一位角色哈奇（Hutch）會恨透這部電影，至於另一位主角溫德斯（Windows）則會合理化劇情，替每個能質疑的轉折找理由。第三個角色艾瑞克（Eric）則會扮演仲裁者，也就是我本人會在辯論裡採取的立場：有點失望，但也很好奇那些合理化劇情的人能否讓我重拾信念。

　　星戰迷世界的哈奇通常嗓門最大：這些人對前傳的典型反應，只要看賽門·佩格（Simon Peegg）在一九九九到二〇〇一年的英國情境喜劇《屋事生非》（*Spaced*）就曉得了（賽門·佩格這位英國演員稍後會在 J·J·亞伯拉罕（J.J. Abrams）的重開機版《星際爭霸戰》演出機輪長史考特（Scotty））。在一段模仿《絕地大反攻》結尾路克·天行者火葬維德遺體的場景裡，佩吉的角色在後院燒了他的星戰收藏。這雖然是喜劇，但佩吉本人身為終生星戰迷，對前傳電影也有類似的反應。他在二〇一〇年說《威脅潛伏》是「無趣、浮誇、混亂的一團矯揉造作，偽裝成孩童的娛樂片」[87]。在《屋事生非》中，一個孩子去佩吉的角色開的漫畫店問有沒有恰恰冰克斯人偶，佩吉的反應也不是真的在演戲：「你一開始根本不在場！你不懂《星際大戰》那時有多棒和有多重要。現在你看的東西只是暴發戶玩具廣告！」

　　啊，是啊，「孩子們」。紐曼的三個角色代表了星戰迷的三種成年人派系，可是喜愛星戰前傳的孩童同樣為數眾多，熱情不衰，所以仍是值得考量的影迷。盧卡斯很清楚這個第四派系的存在；事實上他簡化了狀況，指出星戰影迷唯一的分界線來自年紀。「**我們知道《星際大戰》存在著貨真價實的世代隔閡，**」喬治·盧卡斯在二〇一〇年的第五屆星戰大會上接受喬恩·史都華（Jon Stewart）訪問時說。「**超過四十歲的人都愛四、五、六部曲，並痛恨一、二、三部曲。三十歲以下的孩子則都喜歡一到三部曲，然後討厭四到六部曲。**」此話引發觀眾一陣譁然，盧卡斯的聲音差點被蓋掉。「**如果你是十歲孩子，**」他吼回去。「**就站起來捍衛你的權利！**」

87　註：佩格也說，盧卡斯在第三部曲的倫敦首映會上給了他一項忠告：「別讓你自己突然拍起三十年前就做過的電影」。

　　但是星戰迷的分布並不像盧卡斯說的那樣界線分明。我認識一個十歲孩子，非常討厭《威脅潛伏》，但是認為《絕地大反攻》和《西斯大帝的復仇》是史上最棒電影。盧卡斯想必曉得，這類孩子的喜好很難捉摸——而且也極為挑剔。他們喜歡電影與否的理由，純粹是盧卡斯提過的那種天真，就像你會自然而然喜歡看夕陽。這些孩子年紀變大之後，想法也會急遽改變。「對孩子們來說，前傳就像驚人的奇觀，」MTV 電視台仿紀錄片影劇《莉茲的高中生活》（*My Life as Liz*）的主角莉茲・李（Liz Lee）說。「CGI 只有在這個年紀才會顯得很刺激。」

　　李在《威脅潛伏》上映時八歲，現在二十一。她仍然夠迷《星際大戰》，身上有個代表曼道羅利安人——強格與波巴・費特所屬的戰士民族——的刺青。「我年紀越大，」她說。「就越欣賞原始三部曲，而且越來越憎恨前傳。這不是說我對前傳感到生氣，而是我的成人人格沒有那麼喜歡它。」

　　不論年紀，每個人對前傳的反應都有點不同；大多數影迷討厭其中一集，並且喜歡另外兩集——正如紐曼認為《複製人全面進攻》完全沒有讓人喜歡的地方。

　　也許你會和我一樣想知道，該怎麼應付你對前傳系列的不安感？或許你曾想過，要是你已經過了二十、三十、四十歲，可能就沒辦法再喜歡任何新的星戰電影了。我們得等到七部曲在全球各地重演大實驗，才能確認事情是否真的如此。在這段等待時間裡，一點業餘療法或許能幫你緩和傷痛——第一步就是先讓自己通過《星際大戰》前傳悲痛情緒的五個階段。

<div align="center">※</div>

　　當然，第一個階段便是否認。對於你不喜歡的電影，你可以單純宣稱它不存在。

　　各位還記得克里斯・金尤塔，就在《威脅潛伏》午夜首映場之前靠著瑞克・麥考倫幫忙求婚成功嗎？快轉十五年，金尤塔搬回了馬里蘭州，他

家裡有個用樹脂模做的吧檯，造型正是被碳化的韓‧索羅。此外還有影廳等級的家庭劇院系統，外加嚴格執行的政策：絕對不得在此播放前傳。「我的三個孩子都沒看過前傳或星戰特別版，」金尤塔說。「我有一九九六年的原版雷射影碟，這就是他們唯一看過的東西。我的兩個女兒知道有其他電影，可是爹地一聽到就會生氣。我兒子七歲，他在學校的朋友會看《複製人之戰》卡通。他說：『爸，還有其他《星際大戰》電影耶！』我說：『不，那些才不是真正的《星際大戰》電影。』」

　　另一個沒那麼極端的否認反應，則來自「開山刀觀影次序」（Machete Order）呈現的思維。這是羅德‧希爾頓（Rod Hilton）在二○一一年於他的部落格「絕對不得在此雜耍開山刀」（Absolutely No Machete Juggling）提出的，次序名稱便是源自這裡。希爾頓很訝異，「開山刀次序」在網路上引起大轟動，整個二○一二年都廣受討論。

　　這個觀影次序，是希爾頓對於星戰系列該照什麼順序看而提出的回應。畢竟若照數字順序觀賞，就會破壞這系列最大的驚喜——五部曲的「我就是你父親」，因為新觀眾會在第三部曲結尾得知路克的身世。但是在看前傳三部曲之前先看經典三部曲，你就會在認識白卜庭之前先見到年邁的皇帝，所以這位角色的驚喜也被破壞了。（更別提二○○四年後的《絕地大反攻》版本會出現海登‧克里斯登森的絕地英靈；你可能會心想，這傢伙誰啊？）

星際大戰的最佳觀影順序

　　「開山刀次序」的折衷解法如下：四、五、二、三，最後是第六部曲。此舉基本上是在五部曲揭露路克身世之後，插進一段延長版的回顧。皇帝的身分被保住，首部曲則完全拿掉，因為：「在首部曲創造的所有角色，不是在結尾之前被殺掉或退場，」希爾頓說。「就是在後面的電影有更深入的發展。仔細想想，你就知道事實如此！[88]」

88　譯者註：達斯‧維德在五部曲對路克透露真相時所說的話。

　　試著照希爾頓的次序跑星戰電影馬拉松的人，報告說他們看剩下的兩部前傳時，會感受到令人愉快的不祥預感。「用開山刀次序看電影，」網站「技客巢」（Den of Geek）大力讚揚。「就能感受到皇帝對全宇宙採取了極權、暴政式的掌控，他對黑暗面的知識也深不可測。皇帝之死是這宇宙三十年來最偉大的一日；這合理化了我們接下來看到的慶祝盛會。」

　　　　盧卡斯會反對「開山刀次序」嗎？某方面而言有：他支持首部曲。但是星戰之父想必也曉得重排次序的威力，畢竟這就是他想利用前傳達到的目的——改變你對經典三部曲的看法。「對我而言，一部分樂趣就是徹底扭轉原始電影的劇情路線，」盧卡斯說。「如果你照上映順序看，你會得到一種電影。你照數字順序看，就會得到完全不一樣的結果。這是極為現代化、幾乎有互動性的製片方式。你把各個區塊挪到不同位置，便會產生不同的情緒狀態。」

　　《星際大戰》迷早在兩千年就擁抱這種互動可能性——有位洛杉磯電影剪輯者麥可・尼可斯（Mike J. Nichols）弄出一份粗糙的首部曲刪減版，取名為《威脅剪輯》（*The Phantom Edit*）。這個版本比原版短二十分鐘，有些場景閃過的速度之快，盧卡斯這位「飛梭世界」超級剪輯者看了可能會扭到脖子（前提是他有看；盧卡斯影業說過，星戰之父沒有興趣看他的作品的篡改版）。尼可斯的版本把恰恰冰克斯的大多數對白拿掉，傑克・洛伊德扮演九歲安納金的台詞亦然。

　　這個版本以匿名方式發布在網路上，被人燒成 DVD 和私下散布。當盧卡斯影業聽說盜版影碟商——以及一些影碟專賣店——開始販賣這些 DVD，跨過了熱情影迷剪輯版的界線而變成侵權行為時，該公司就主動介入。「我們明白有些影迷拿《星際大戰》找樂子，這點我們沒有意見，」盧卡斯影業發言人琴恩・柯爾（Jeanne Cole）在二〇〇一年六月說。「可是過去十天以來，這個東西已經發展到有自己的生命——跟《星際大戰》有關聯的事物通常會如此。」兩星期後，尼可斯出面致歉，說他「用意良好的剪

輯示範」已經「脫離了他的掌控」。

　　這些商業盜版光碟隨著網路頻寬的增加，以及檔案分享網站的崛起，很快就被人淡忘——要是你能免費下載《威脅剪輯》等影片的高畫質檔案，幹嘛付錢給街上的傢伙買畫質較差的 DVD 呢？的確，尼可斯只是一長串重新剪輯者的第一人。如今你在每部星戰電影（包括原版）都能找到數百種剪輯版，修正了對白和消除所有想得到的錯誤。（其中一個最有趣、也絕對找不到的版本，是電視演員與電影迷陶佛・葛瑞斯（Topher Grace）把三部前傳剪成一部八十五分鐘的電影；根據紐曼——少數得以目睹的觀眾——的說法，葛瑞斯拿它舉行「僅此一次」的放映活動。）根據哈佛法律教授勞倫斯・雷席格（Lawrence Lessig）影響深遠的著作《Remix》提出的理論，影迷的剪輯版就是最好的證明，顯示我們的文化不是「唯讀」而是「可讀寫」。這樣似乎很合適——或者諷刺得可怕，畢竟這位完美主義者導演的第一部學生作品就是取材自雜誌的一分鐘拼貼影片，結果他最著名的創作成了二十一世紀的拼貼來源。

　　還有一種否認是值得一提的：拒絕接受對白，或者演員念對白的方式。科幻小說部落格 Tor.com 的作者之一艾蜜莉・愛夏—裴林（Emily Asher-Perrin）決定接受盧卡斯的話，也就是說前傳其實是默片，然後在完全關掉聲音、只放約翰・威廉斯配樂 CD 的狀況下看完整套前傳。「這樣帶來的情感效果完全不同，」她作結。「讓我能理解盧卡斯究竟想表達什麼。」

※

　　假如關掉聲音看前傳的概念使你感到困惑和生氣，你大概就準備好進入前傳悲痛情緒的下一階段，也就是尤達認為會帶來苦難、讓人墮入黑暗面的情緒：憤怒。人們對於星戰前傳悶燒已久的怒氣，最佳典範或許可以在「皮林克特先生」（Mr. Plinkett）的影評裡找到。

　　二〇〇九年，一位密爾瓦基製片人麥克・斯托克勞薩（Mike Stoklasa）拍出一段無所不包、情緒猛烈、狂熱至極的《威脅潛伏》評論影片，共有七

十分鐘長，所以斯托克勞薩把它分割成七段十分鐘的影片。這乍聽起來很差勁：一篇有原始電影一半長的影評？宅文化名人如賽門‧佩格和《LOST 檔案》製作人戴蒙‧林道夫（Damon Lindelof）都在推特上推廣這部影評，使得有超過五百萬人觀看。麥克‧斯托克勞薩接著拍了九十分鐘長的《複製人全面進攻》和《西斯大帝的復仇》影評，也評論了另外幾十部電影，同樣把影片切成好消化的程度[89]。

　　這些影評的吸引力何在？斯托克勞薩在片中扮小丑，化身為（由朋友發明的）從未露面的影評人哈利‧皮林克特（Harry Plinkett）──皮林克特一部分是電影迷，一部分是停藥的連環殺手，老是會岔離話題，並數度提議寄披薩捲給觀眾。斯托克勞薩運用他在芝加哥電影學校受過的教育，攻擊盧卡斯在前傳採取的途徑：首部曲和二部曲缺乏真正的主角，以及三部曲運用了所謂的正拍／反拍鏡頭（shot reverse shot）[90]的沉悶剪輯手法。但是斯托克勞薩套上皮林克特的人格，也就同時惡搞了狂熱星戰迷的模樣。皮林克特掀起的知名度招致的最諷刺結果，或許便是有個影迷開了部落格，逐一反駁斯托克勞薩在前傳評論的每一個要點。這段冗長、無意間模仿了皮林克特的文章長達一百零八頁。

　　斯托克勞薩試圖證明，盧卡斯是個「穿新衣」的國王。「我不相信喬治是外界經常描繪的製片天才，」他說。「我認為他只是有些很棒的點子，想拍一部有《飛俠哥頓》風格的太空冒險電影，把它稍微現代化，也許共用很多二次大戰的視覺元素，加點神話成分，取了名字叫《星際大戰》，最後找來一大堆人想辦法讓它像個樣子……人們拿他的點子做事時，喬治的表現最好。他親自寫劇本跟執導則是災難一場。」

　　為了證明他的論點，斯托克勞薩在影評中使出最常被人們引用的神來之筆：他請四位看過原始三部曲和《威脅潛伏》的影迷描述各個星戰角色，但不能提到他們的外表或職業。韓‧索羅像流氓和無賴，個性自大，遊走

89　註：事實上，YouTube 在二〇〇六年限制一般人上傳影片最多為十分鐘，以試圖遏止盜版影視的上傳。這個限制在二〇一〇年放寬為十五分鐘。
90　註：簡單但不精確地說，就是輪流呈現兩個角色望著畫面外的彼此。

在不同團體中間，而且有副好心腸。至於金魁剛嘛……斯托克勞薩的四位影迷想破頭也想不出形容，直到有個人提議：「嚴峻？」C-3PO神經質、笨手笨腳、性格頑固，可是艾米達拉女王……影迷們想不出跟化妝、服裝、皇家地位無關的半點描述，這令他們恍然大悟。「真好笑，」其中一人說。「我這下懂了。」

　　不過，皮林克特的評論最要命的地方卻來自盧卡斯和麥考倫本人。斯托克勞薩做足了功課，從DVD附錄跟紀錄片裡剪下片段，使導演跟製作人顯得愚蠢至極。「這就像詩作，是有押韻的。」我們看見盧卡斯一再跟手下員工這樣形容劇本。「非常緊湊，每個畫面都有很多內容。」麥考倫說。斯托克勞薩把這些評論配著前傳一些最混亂的特效鏡頭播放，這些鏡頭的主角究竟在誰身上，或者為什麼這樣演，都表達得不是很清楚。突然間，麥考倫好像是在描述一部充斥著聲響跟狂暴場景的電影，裡頭毫無重點可言。

　　斯托克勞薩完全呈現了前傳製作時似乎無所不在的疲勞——不論創意或身體上皆然。斯托克勞薩讓我們看見盧卡斯攤在導演椅上，手拿一杯大杯星巴克咖啡，他周圍人們臉上的表情則把狀況表達得一覽無遺。盧卡斯開玩笑說他還沒有寫完劇本；他的手下聽了笑笑，但眼神流露出驚恐，就像一個永遠被困在遊樂場趣味屋裡的人。盧卡斯有一回解釋某件事，提到自己的父親：眾人的老大，人們恐懼的對象[91]。斯托克勞薩也讓我們看演員們站在綠幕前面，由兩部攝影機拍攝，而所有非動作戲的場景相似到令人無聊——慢慢穿過一個走廊或房間，停步，接著轉身面對窗戶。（假如這樣還不夠無趣，斯托克勞薩指出《西斯大帝的復仇》幾乎所有重要的所有討論都是坐在椅子上進行；一旦你意識到這類特性，就很難再視而不見了。）

　　滿腔怒火的斯托克勞薩，倒是有別於一般痛恨前傳的人士，沒有抨擊電影最容易被攻擊的地方。他不責怪海登・克里斯登森的安納金演技：「你找影帝勞倫斯・奧立佛爵士（Sir Laurence Olivier，原文即如此[92]）也沒辦法

91　註：大約就在同一時間，盧卡斯在二○○四年紀錄片《夢想的帝國》將自己的人生跟達斯・維德相比，說自己被困在盧卡斯影業的機器裝裡。
92　註：勞倫斯・奧立佛是男爵。

救活這種爛對白。」皮林克特喃喃說。至於恰恰冰克斯呢？「你可以說恰恰是你唯一能清楚搞懂的東西，」斯托克勞薩說。「他有些個人動機，也有自己的故事線。他是很煩人沒錯，但是諷刺的是，他是《威脅潛伏》裡最寫實、最容易了解的角色。」

　　斯托克勞薩成了前傳捍衛者眼中最討厭、最應該迴避的傢伙，主要是因為如今每則星戰報導和每個討論區似乎都有人會用留言貼影片連結，而不是發表自己的意見。不過在變態的幽默底下，斯托克勞薩的討論其實是很理性和很有學識的。其他時事評論者的做法就比較粗野了。二〇〇五年，一個叫「胡扯淡」（Waffles）的樂團寫了首歌〈喬治盧卡斯強暴了我們的童年〉（George Lucas Raped Our Childhood）；三年後，《南方四賤客》（*South Park*）的創作者在其中一集裡做得更不客氣，讓盧卡斯強暴一位突擊士兵。星戰迷爆發的怒氣，真的更甚地獄烈火[93]。

跟《星際大戰》討價還價……

　　過了否認和憤怒的階段之後，就是討價還價。既然《星際大戰》迷創意無限，對前傳感到失望的人都會有個想法：我能做得更好。多年來人們會在臥房、宿舍房間和咖啡廳爭論，前傳要怎麼拍才會更佳。事後諸葛在某個限度內是很有趣沒錯——可是這回卻是七天二十四小時連續不斷的事後諸葛，似乎沒完沒了。

　　討價還價的代表人物是麥可・巴萊特（Mickael Barryte），洛杉磯的二十六歲 YouTube 明星。巴萊特和斯托克勞薩一樣從電影學校畢業——來自柯波拉的母校，加州大學洛杉磯分校——不過巴萊特比較年輕，觀點也比較討喜。他高中時是尼克國際兒童頻道（Nickelodeon）的童星，並在一集HBO 特別節目飾演年輕版的喜劇演員傑里・賽恩菲爾德（Jerry Seinfeld）。他仍然有兒童電視主持人的興奮嗓音，說起話來像連珠炮，並會瞪大眼睛。

93 註：出自英國劇作家 William Congreve（1670-1729）的《哀悼新娘》（*The Mourning Bride*）一句台詞：「由愛轉成的恨，超越天堂怒火；遭拒絕的女人，更甚地獄烈火。」

巴萊特在首部曲上映時只有十二歲，不是尖酸刻薄的老頑固──但是電影很快就讓他和朋友感到心神不寧，比如電影應該要是歐比旺的故事才對，而且達斯魔的死像是糟蹋了一個完美反派。盧卡斯影業在二〇一二年推出 3D 版《威脅潛伏》；巴萊特當時經營一個討論電影、人氣較低的 YouTube 頻道「過時媒體」（Belated Media），決定拍一部影評，只專注在他喜歡的部分。「皮林克特走的是偏見和解構路線，表現也很棒，」巴萊特說。「可是我不想只是嚴詞批評這部電影。沒有人看電影是為了感到失望；我試著讓評論更正面些。」

　　結果首部曲裡他喜歡和能評論的地方太少，於是巴萊特放任想像力奔馳，討論一部稍微不同的首部曲版本。這部影片取名為〈要是首部曲很棒呢？〉（What if Episode I Was Good?）影片花了一年時間才在網路上引起轟動，但總歸是出名了──影片的點閱率如今超過兩百萬次。巴萊特的頻道訂戶從五千人變成十萬人。他的新粉絲嚷著要看續集〈要是二部曲很棒呢？〉；但是巴萊特與其說是星戰迷，比較像一般電影迷，所以根本沒打算拍。他在二〇一三年終於讓步，並在一周內又得到一百萬人次點閱，粉絲們也寄來收不完的信，向巴萊特建議自創劇本的點子。「我無意間打到星戰迷裡最大的蜂窩。」他說。（巴萊特仍然在製作討論三部曲的影片。）

　　巴萊特的自創版首部曲很有感染力──不像許多事後諸葛的做法，巴萊特的提案很優雅，盡可能用最少的方式更動原始電影。在巴萊特的故事裡，恰恰冰克斯被整個拿掉，但是剛耿人保留下來。歐比旺被推到舞台前面當主角，但他師父金魁剛仍然存在。安納金的年紀變大，金魁剛也能直接感應到其原力潛能，而不是用器材測試迷地原蟲數量。帕米跟歐比旺調情，後者稍後救了她一命，因此避開跟達斯魔的光劍決戰。達斯魔殺死金魁剛和活下來，使歐比旺會在後面的電影追捕達斯魔。尤達很少在絕地議會露面，替這位角色製造出神祕感。白卜庭變成絕地議會跟參議院之間的聯繫官員，這個職位使他擁有更多私人影響力。差不多就是以上這樣。巴萊特根據這些決定，以合邏輯的方式迅速帶過場景，帶我們走過「本來有可能存在」的世界，中間還穿插大量跳接（jump cuts）手法跟視覺玩笑來娛

樂我們。

　　不過當然了，本來可能存在的《星際大戰》終究不存在。這就是悲痛情緒的討價還價階段最後會碰上的問題：幻想會破滅，我們會從頭再體驗一次前傳帶來的痛苦。**人人自有喜好，會在心中帶著他們偏好的星戰版本。**延伸宇宙作者提摩西‧桑很討厭原力的迷地原蟲概念：「我希望它會被改掉。」他在兩千年時說，只可惜是一廂情願（迷地原蟲在《西斯大帝的復仇》再度被提起）。就連捍衛前傳的凱爾‧紐曼，也很希望整套前傳只有一個演員飾演安納金。

　　相較之下，虛構的皮林克特先生至少接納了前傳發生的事。「也許前傳最糟的地方在於，它們會永遠存在，」他在《威脅潛伏》影評開頭用單調無比的嗓音說。「它們永遠不會消失，永遠無法重來。」

如果你對《星際大戰》太入迷呢？

　　時時刻刻都在思考的星戰迷，到了某個時刻想必會很掙扎：閃亮完美的《星際大戰》思想，跟它有時沒那麼完美的執行成果有落差。最熱情的影迷通常也是完美主義者，所以時常得面對這種差距，於是陷進了星戰前傳悲傷情緒的倒數第二階段：沮喪。前傳導致的沮喪究竟有多普遍，沒有人說得準，但是記得我在第九章提過的 YouTiube 達斯‧維德惡搞短片嗎？最常被觀看的是〈我以前熟悉的星際大戰〉（The Star Wars That I Used ti Know，點閱一千五百萬次），借用高堤耶（Gotye）的歌曲〈熟悉的陌生人〉（Somebody That I Used To know），讓達斯‧維德對著喬治‧盧卡斯唱歌。（「不，你沒必要拍爛它們……我以前熟悉的星際大戰怎麼了？」）

　　沒有影迷自願變成這樣；是這種情緒自己找上他們。這不太像原力的黑暗面，比較像盧卡斯在四部曲第二版草稿構思的黑暗面──博根原力。如果你像早期劇本裡的韓‧索羅被博根原力附身，你就也得把它逐出腦海，否則就可能會掉進垃圾壓縮機，腦袋裡迴盪著這段話：

　　像你以前那樣熱愛《星際大戰》已經沒有用。你回不去了，你只能在

歷史書裡找到一九七七年的精神。我們就像納瓦霍人導演曼努伊里托・威勒說的那樣，如今無所不知、無所不曉，網路上全是我們的蹤跡。我們早就準備好對電影喝倒采，然後站在最近的社交網站肥皂箱上面大聲發表意見，說我們能怎麼拍出不一樣的結果。沒有人能單純享受夕陽，所以再也沒人能成功訴說一部不帶諷刺的史詩故事了；我們喪失青少年時期的著迷感，被憎恨吞沒，得到我們活該享受的前傳。我們應該接受事實，這只是拍給小孩子看的快樂打油詩；星戰之父想不出夠多好點子，所以就讓電影影射前面的作品。這是所有創作者和創作嘗試免不了的命運：他們會疲乏和反覆。這整個約翰・坎伯單一神話思想，也只是盧卡斯在一九八〇年代有意識地貼上去的做作表面罷了，而絕望地想逃避現實的社會也予以同意——這個社會著迷於新奇的視覺特效，把經典三部曲擺在高不可攀的高台上，可是這高台的基底從一開始就搖搖欲墜。唯一解決辦法是徹底放棄《星際大戰》，把注意力放回我們自己身上；把閣樓裡的星戰人偶賣掉吧，把這些幼稚的東西收掉。

假如你讀到本章時正抱著這種想法，那麼你就沉到悲痛心態的谷底了。於是你接下來或許能踏入擁抱耶穌——或者你想要的話，擁抱原力——的階段。我在下面介紹一位老式的信仰復興布道者給你。

※

接受事實是悲傷情緒階段裡最難的部分，但也是最關鍵的部分。唯有理解前傳的本質——而不是它們本來可以拍成什麼樣子——影迷才有希望能走下去，並在對星戰系列的看法中尋得心靈平靜。

我很想照前傳捍衛者的觀點看電影，所以找上布萊恩・揚，此人是星戰部落客（在星戰官方網站和其他地方）與播客，也是地球上最聰明、最可靠的前傳捍衛者。《威脅潛伏》上映時，揚剛好從高中畢業，在猶他州的戲院前面等了三十天。但是有別於其他排隊的人，揚也在戲院工作，所以比人家多看了七十遍電影。他的兒子在《複製人全面進攻》上映後出生；揚給他取名為安納金。

　　揚是個舉止鎮定、體格結實的人，在漫畫大會跟影迷大會辦過幾場「我們為何喜愛前傳」座談會。就我所知，他還做過一件沒人敢做的事：在二〇一二年星戰大會的某天晚上，醉醺醺的揚為了捍衛首部曲而力戰傑克‧洛伊德本人。在首部曲飾演安納金的洛伊德，過了那部電影之後就退出演藝圈；如今二十多歲的他對首部曲抱著一覽無遺、嘲諷式的鄙視，因為這害他在高中和大學飽受霸凌。揚其實沒有成功說服洛伊德接受前傳；洛伊德發現揚的兒子叫什麼名字之後，就退出了討論，稍後也在臉書上刪掉揚。

　　我和揚在他的家鄉鹽湖城坐下來喝精釀啤酒，並且跟他說，我準備扮演唱反調的人，拿所有人對三部電影會有的疑問攻擊他，拋出我想得到的每一個問題。揚不帶感情地點點頭。「應付前傳仇恨是我的專長。」他說。各位女士先生們，請容我介紹：布萊恩‧揚，《星際大戰》治療師。

　　那麼，就從對白開始：一到三部曲的台詞都很糟糕，程度相當一致，對吧？令我訝異，揚沒有反對。「喬治‧盧卡斯不是作家。」他簡單說。當然，星戰之父自己也這樣說過。我接著問，那麼這些對白是刻意用幽默的方式模仿《飛俠哥頓》和《巴克‧羅傑斯》嗎？揚睿智地點頭：「如果我要享受電影，我就得用這個角度看。」

如何與前傳和解

　　對於那些需要在星戰宇宙內找理由的影迷，揚也有個辦法解釋這些矯揉造作的對話：這三部電影的角色多半是貴族、政客、女王和參議員，以及舉止荒謬的絕地議會。如果想聽聽看原始三部曲的人物怎麼說話，聽莉亞公主和最高星區首長塔金就知道了。「這兩人真的會用做作的假維多利亞式口吻說話，跟整套前傳一樣，」揚說。「差別只在於前傳沒有韓‧索羅式的角色，會對所有東西翻白眼，而且講話很酷。這類角色在前傳不存在，是因為我們身處在不同的世界；前傳探討的是皇家貴族。經典三部曲出現的則是宇宙中所有的農夫跟莊稼漢。」

　　啊，可是前傳的下層人民有個重要角色：恰恰冰克斯。這個星戰官方

設定中像小孩咿咿呀呀、令人難以忍受的新人物，想當然找不到理由辯護吧？但是揚再度讓人卸下心房，說他覺得恰恰跟我們其餘人一樣「粗魯無比」。「我花了一段時間才想通恰恰為什麼出現在故事裡，」他說。他恍然大悟的時刻，是他和當時八歲的女兒一起看某一集《複製人之戰》，劇裡有出現恰恰。他女兒說，《星際大戰》沒有恰恰冰克斯就不叫《星際大戰》。「理論上，恰恰的功用是跟小朋友溝通，然後對其他人擺出無禮態度，」揚解釋。「他對其他所有角色都很粗魯。故事給我們的道德教訓是，你有時就是得忍受討厭的人；你仍然得用尊嚴和敬意對待他們。每條生命都有存在價值。」

這段針對恰恰的辯護很難反駁，想當然也勝過盧卡斯的理由——我在星戰大會聽到盧卡斯在台上說，現代觀眾痛恨原始三部曲 C-3PO，就像他們討厭前傳的恰恰冰克斯那樣。（就算我有機會聽到這種說法，這兩個角色也不能拿來類比。）我看著揚邊喝啤酒邊沉思，開始覺得盧卡斯影業應該雇用他才是，請他到各地去宣揚福音：就像個舊式的傳教士。

身為負責唱反調的人，現在應該使出真功夫了。我問他，那麼在《複製人全面進攻》選海登·克里斯登森當安納金這個決定呢？安納金在這部電影用抱怨口氣試圖跟帕米調情，揚想當然不吃這套吧？結果他說他能接受。「他的抱怨口氣不會比四部曲的馬克·漢彌爾更糟。」他說。（我也不難想像揚在想哪句台詞：「可是我要去塔西發電站拿電源轉換器！」[94]）

揚認為，克里斯登森的表現合乎他的處境。「你想想看：你是個獨身主義的修士，完全不曉得怎麼應付女生，結果突然被推進一個狀況，跟很可能是全銀河最美的女人待在一起。這會讓你的舉止像個白癡，講出來的話更蠢。你記得你青少年時對女生說的第一句話嗎？那會比『我不喜歡沙子，又粗又亂使人過敏，還沾得到處都是』更好嗎？」

我承認沒有。

揚真正討論到前傳的問題時，通常都是你得各看十幾遍才會注意到的

94 註：直到今日，漢彌爾仍然會替自己的台詞辯護，說他是刻意語帶抱怨；這樣路克·天行者才能從固執的青少年成長為謹慎的絕地武士。

細節—比如在《複製人全面進攻》，伊旺・麥奎格的少數鏡頭是在主要拍攝作業結束後補拍的，所以戴了假鬍子，像假髮一樣黏著。我認為麥奎格的演出裡看得出無聊，還有幾乎壓抑不住的輕蔑；但是揚不這樣認為。也許——只是也許——當你看前傳的次數跟揚一樣多時，這種觀點就會消失了。「懷舊和熟悉感是人們不會套在前傳上的兩樣東西，」他說。「如果他們有的話，就會更喜歡前傳了。你想想：首部曲問世時，你看了幾次四部曲？」

我承認我在一九八三年就把我爸的錄影帶看到刮壞，而且在看過五十次之後就停止計算。

「你瞧，」揚說。「觀賞《星際大戰》電影的一部分感覺，就來自於你對電影瞭若指掌。我在上映第一個周末看了七次首部曲，我保證我第七次看時比第一次喜歡。」

揚看越多次前傳，就找到越多跟原始三部曲呼應的地方。他看到和聽見盧卡斯不斷提到的「押韻」，也覺得喜歡；安納金和路克的旅程相互對應，比如兩人因為情感羈絆而在第二部電影忽略訓練。揚一聽說「開山刀次序」就欣然接受，但是重新插入首部曲。如今他會熱情地逢人訴說，這樣大大加強了看電影的節奏。你會在《帝國大反擊》過後徹底體會到安納金的墮落；接著你在《絕地大反攻》首次看見路克，穿著一身黑衣，使你禁不住心想：路克會跟父親一樣走入歧途嗎？「前傳強化了觀賞經典三部曲的效果，幾乎強到讓人反胃。」揚說。

我們就這樣討論了好幾個小時。我拋出的任何問題，揚都能見招拆招。骯髒的「二手宇宙」風格似乎在前傳完全消失，使得向來無能的影評指責盧卡斯，說他迴避了《異形》和《銀翼殺手》的髒汙世界，這部分又怎麼解釋？揚說，這只能清楚顯示到了四部曲的時候，帝國把銀河系搞得有多亂。那血液裡的迷地原蟲呢？這只代表絕地武士花了太多時間鑽研學問，對萬物過度理性研究。揚能如此自然地迅速想出答案，顯然不只是單純找理由。他真心地相信前傳，就和數百萬其他人一樣——不論他們敢不敢公然承認。

也許我這輩子看一到三部曲時都仍會忍不住皺臉，不然就是得開靜

音和在背景播放約翰・威廉斯的配樂。但是我終於跟前傳和解了。每部電影的小說版也有幫助；著名奇幻小說家泰瑞・布魯克斯（Terry Brooks）顯然很享受把《威脅潛伏》改寫成散文體的過程（他稱之為「夢寐以求的計畫」）。在布魯克斯的書裡，恰恰冰克斯是個被驅逐、帶有同理心的剛耿人，滿心只想幫助同胞。馬修・伍德林・史道佛（Matthew Woodring Stover）的三部曲詮釋版則是小有名氣的經典，備受影迷喜愛；它具體化了安納金在電影裡缺乏的墮落動機。此外，延伸宇宙的其他書目亦幫忙解決前傳電影的缺陷跟不足：「西佛迪亞」的完整劇情在二○○五年小說、第三部曲的前傳《邪惡的迷津》（*Labyrinth of Evil*）有了解答；至於白卜庭在第三部曲公然告訴安納金的「普雷格斯的悲劇」（他在電影裡只留下吸引人的概述），則被完整寫成二○一二年的小說《達斯・普雷格斯》（*Darth Plagueis*）。

　　簡而言之，假如你想在前傳電影找到新的審視角度，你隨時都能這樣。比如，你能考慮世上其實有兩種《星際大戰》理念；一套來自我們這些觀眾，描述一個有說服力的宇宙，裡頭有能讓人喝采的英雄、以及能讓人噓的反派。這個理念在重新敘述的過程中變形，成為更黑暗、更沉重、更具神話性質和更像成人的東西。我們看見的景象就像是塞吉歐・李昂尼隻身站在沙漠當中——而沙漠之所以荒涼，只是因為星戰之父沒有預算創造出夠多的居民。這樣沒什麼不好。

　　另一套星戰理念——星戰之父的理念——則總是有點愚蠢，塞滿古怪的外星人和「飛梭世界」的太空船。這是《飛俠哥頓》的同人創作，有意給孩童和我們內心的孩子觀看，這樣也很好。要是你沒辦法喜歡前傳電影或者合理化之，這會有損於你的星戰迷資格嗎？當然不會——只要你是願意和平共存的人就好。「《星際大戰》就像自助餐，」揚說。「把你想要的拿走，留下其他東西給別人吃。如果你不喜歡馬鈴薯泥，就沒必要碰它。」

　　假如這樣對你有幫助，不妨把前傳想成是一部漫長的滑稽電影：安納金‧天行者理論上要「替原力帶來平衡」，絕地議會也快快樂樂地接受這句話的意義，只是在電影裡沒什麼解釋。尤達跟其他絕地大師似乎單純認為，原力平衡是一件好事。但是就我們所知，過了前傳之後，全銀河就剩下兩位絕地（歐比旺和尤達）以及兩位西斯（白卜庭跟維德）。這樣也算是平衡，對吧？[95]

　　前傳於是成了道德預言，而教訓便是：別相信所有預言。比如，別相信製片家說他們永遠、永遠不會再拍其他《星際大戰》電影。

95　註：盧卡斯把預言拉得更遠，說「替原力帶來平衡」發生在《絕地大反攻》結尾：「預言是　　對的，」他在二〇〇五年說。「安納金的確是萬中之選，也確實替原力帶來平衡。他憑著內心　　殘存的少許良善，對兒子產生同情，因此毀滅了皇帝。」

<div align="center">

第二十六章

善用星戰宇宙

</div>

《星際大戰：複製人之戰》（*Star Wars: The Clone Wars*）導演戴夫・費隆尼（Dave Filoni）和他畫的一張圖合影。這是他還是《降世神通：最後的氣宗》（*Avatar: The Last Airbender*）的動畫師時，把《降世神通》的角色畫成星戰版本。費隆尼從三歲起就是星戰系列的狂熱影迷，卻差點錯過當星戰導演的機會——因為盧卡斯影業打電話給他時，他以為是他在《海綿寶寶》（*SpongeBob SquarePants*）的朋友搞惡作劇。

來源：克里斯・泰勒

二〇〇五年六月二十五日，《西斯大帝的復仇》上映僅一個月，星戰傳奇也似乎準備快樂退休了。上映日在舊金山又是個溫和多霧的日子，但是冠

冕戲院無緣播映它幫忙催生的電影系列的最後一集。戲院因為收入不佳，在那年三月最後一次關門大吉，並在兩年後被夷平和改建成老人照護中心。

在舊金山要塞（從冠冕戲院用走的就能走到），喬治・盧卡斯歡迎媒體參加盧卡斯影業價值三億五千萬的新總部的開幕儀式；這裡取名為賴特曼數位藝術中心（Letterman Digital Arts Center），公司裡性質各異的部門幾乎都會集結在此：ILM 會從聖拉斐爾搬過來，授權與行銷部門會從天行者牧場遷入，至於電玩部門盧卡斯藝術則會從牧場隔壁的「大岩」（Big Rock）——盧卡斯的地產，已經快要裝不下該部門——移過來。

開幕儀式也舉行了盧卡斯影業如今很出名的全日野餐會。這些野餐是盧卡斯出手最慷慨的時刻；包括我在內的出席者，都會收到精雕細琢的木製野餐盒，上面標有日期和地點。邦妮・瑞特（Bonnie Raitt）和克里斯・艾塞克（Chris Isaak）對我們獻唱情歌，服侍我們的服務生也都俊美得不可思議。VIP 出席者包括正牌政治人物（民主黨眾議院領袖南西・裴洛西（Nancy Pelosi）、民主黨參議員芭芭拉・鮑克瑟（Barbara Boxer）），也有假政治人物（在《白宮風雲》（*The West Wing*）飾演托比（Toby）的李察・席夫（Richard Schiff）），這些人會順著十七英畝地產的蜿蜒石徑漫步，一覽藝術宮和金門大橋的美景。至於舊金山市中心以及海灣區栗樹街（著名的購物街）就在東方，前者只需開一小段路車就到，後者則僅需走一小段路。

這麼戲劇化的大搬家是有必要的，不只是因為天行者牧場、大岩牧場和 ILM 在聖拉斐爾的設施快擠爆了，更是因為待在城市裡感覺比較健康。「我們很多年時間一直避開公眾，」蜜雪琳・趙（Micheline Chau）說，她做過保健產業主管和會計，從二〇〇三年起擔任盧卡斯影業總裁。「但我不確定這樣對整間公司有益。」

盧卡斯影業老早就投入數位電影懷抱，所以還有哪個地方比全球數位概念之都更適合？不過趙沒有提到的是，公司要是不拍星戰電影，就得把生意做大才能維持同樣的員工數量。盧卡斯影業不能一輩子都靠仁慈的億萬富翁救濟。

盧卡斯當年用第一部《星際大戰》的收入，在馬林郡一塊一千七百

畝的土地上蓋了天行者牧場；這回為了興建《星際大戰》的第二棟大殿
堂，必須拆掉一座二次大戰時期的醫院。人們在地底下找到屍體，公司職
員也盛傳鬧鬼的故事，導致趙不得不花錢做全公司規模的驅魔，在建築鬧
鬼區域周圍撒米粒。這一區很快就開了間餐廳和一間雞尾酒吧，叫做迪西
（Dixie）[96]，裡面的酒保──至少是我上回造訪的時候──在中指上刺了
光劍圖案。賴特曼中心地下室有頂級伺服器，透過超高速光纖連到天行者
牧場，將盧卡斯帝國的兩端銜接起來，消除時間與空間的距離。天行者牧
場總是被喊作「牧場」，待在那裡的盧卡斯和 ILM 員工（新園區開幕野餐
舉行時，有一千五百人正準備遷到新址）則開始把新地點喊成「死星」。
（後來迪士尼買下盧卡斯影業、這些員工裡的數百人在連續幾波資遣潮中
被解雇時，他們有人就給新地點取了更黑暗的暱稱：米老鼠威辛集中營
（Mouseschwitz）。）

　　盧卡斯在開幕日那天走到賴特曼中心廣大、明亮的中庭，喃喃評論了
幾句。他說賴特曼中心跟《西斯大帝的復仇》同時完成，這樣很適當，因
為兩者在三年前也是同時開始。**第三部曲在五個星期前上映，又獲得了巨
大成功；那年沒有其他真正的大片，進戲院的觀眾人數也大幅下滑，但第
三部曲仍登上賣座冠軍。它在美國於六個星期內賺進 361,471,114 美元，是
盧卡斯拍片預算的三倍多。儘管網路訂票已經很普遍，影迷們還是帶帳篷
來睡在戲院面外；排隊本身已經成了儀式。西雅圖有位狂熱影迷，破紀錄
地在一百三十九天前紮營等著看第三部曲。**

　　盧卡斯講過那句評論之後，在媒體訪談會上表示再也不會拍預算一
億元的電影，態度就像一個傢伙準備領走賭贏的錢，從此遠走高飛。喔，
拜 ILM 之賜，他還是會跟特效產業有接觸；ILM 這時正在做像是《哈利波
特》和《神鬼奇航》（*Pirates of the Caribbean*）之類的系列，外加一部跟獅
子、女巫與魔衣櫥有關的電影。《印第安那瓊斯第四集》──盧卡斯當時正
在替史匹柏寫劇本──則不算數；他的意思是他不會再碰一億元成本的星

96　註：在二部曲中，歐比旺為了調查電影開頭神秘刺客的身分，到一間叫迪西的餐館找老朋
　　友。

戰電影，不是任何電影都算。「以劇情片而言，」盧卡斯說。「《星際大戰》的許多東西已經結束了。」

盧卡斯接下來要做什麼？他說，嗯，他要「去寫我自己的實驗小電影」。他接著結束媒體訪談會，踏進「死星」的走廊，那而裝飾著半打達斯・維德雕像，以及五〇一師送給他的碳化版恰恰冰克斯。

關於星際大戰的「實驗小電影」？

實驗小電影？哈，是啊。事實上，盧卡斯影業早在三月的第三屆星戰大會就宣布，他們已經在製作《星際大戰》電視劇，而且不是一部，而是有兩部：一個真人影集跟一個動畫影集。事實上整棟賴特曼中心就是要當成《星際大戰》電視劇的製作設施（而且假如其中一項討論實現的話，還有專門用來播《星際大戰》系列的電視頻道）。這些新方案——以及它們最後爭取生存的決死戰——會代表某種爭奪《星際大戰》靈魂的戰役。

在先前的歲月裡，特別是度過了《少年印第安那瓊斯》的愉快時光跟星戰前傳的折磨，盧卡斯發現他擔任電視執行製作人時最如魚得水——基本上就是當個影劇統籌，想出支配一切的主題跟虛構世界的指示，然後讓一群聰明的編劇把它生出來。《帝國大反擊》和《絕地大反攻》就是這樣寫的；前傳缺乏其他編劇的腦力激盪，使得影迷對盧卡斯窮追猛打。難怪他又想回到合作性質的拍片模式了。

此外多年以來，盧卡斯明顯還是最愛動畫；他認為演員太難控制。「要是有辦法不靠演員就能拍電影，」馬克・漢彌爾在一九八〇年時說。「喬治・盧卡斯就絕對會這樣拍。」到了兩千年代，電腦動畫確實能讓盧卡斯擺脫演員的不便和拍電影，至少是擺脫實體演員。因此不令人意外，星戰真人版影集發展陷入停滯，動畫影集《複製人之戰》（*The Clone Wars*）則日益茁壯。

《複製人之戰》當初並沒有保證會成功。以《星際大戰：地下世界》（*Star Wars Underworld*）之名發展的真人影集潛力很大；盧卡斯影業談播映版權的對象主要是 ABC 電視台，但有一回也找過 HBO。這個影集設定在

三部曲到四部曲之間的二十年，舞台在銀河首都科羅森，聚焦在帝國統治下的地下世界：黑幫、走私者、賞金獵人，都是成年影迷最想在前傳看到，卻沒能如願的東西。這影集也會出同名電玩（稍後改名為《星際大戰：一三一三》（*Star Wars: 1313*），接著被迪士尼砍掉）。未經證實的傳言指出，這系列會讓波巴・費特多次串場。此外根據設計草圖，有一艘船會出現在影劇裡：千年鷹號。

《地下世界》有過多年的密集概念設計。盧卡斯在天行者牧場三樓放了一小群藝術家，就在他辦公室頭上，他可以在任何時間用私人樓梯上去找他們（禮貌成性的盧卡斯總會先敲門）。這些人技術上是在替盧卡斯影業的另一間子公司 JAK 企業工作——公司的名字來自盧卡斯三位孩子的名字首字。就像其中一位藝術家說的，盧卡斯把整個三樓當成他的塗鴉簿。

瑞克・麥考倫跟盧卡斯一起擔任《地下世界》執行製作。兩人都形容這部影集很黑暗，走西部風格，「就像太空版的《化外國度》（*Deadwood*）」。但是藝術家們很快就發現，這兩人的話有著截然不同的意義。麥考倫心目中想看的大多是室內劇碼，可以用很廉價的方式拍成。「可是喬治接著會過來說：『我們再加一段飛艇追逐戲吧。』」製作團隊的一位成員說。盧卡斯顯然希望這部劇把焦點放在銀河人民的生活樂子上。劇裡會有直線加速賽車式的賽艇賽。這位少年賽車手依然沒放棄追求極速快感。

其實原本還有可能更糟糕的。盧卡斯會故意建議把恰恰冰克斯加進演員陣容，藉此刺激麥考倫；根據證人說法，麥考倫會連番咒罵。盧卡斯是開玩笑的，但是話說回來，恰恰確實出現在《複製人之戰》動畫影集裡。麥考倫知道只要有喬治在，你就很難對恰恰說不。

盧卡斯和麥考倫在全球各地尋覓人才，找上像是羅素・T・戴維斯（Russell T. Davies）這樣的作家，這位威爾斯影劇統籌在二〇〇五年重新炒熱《超時空博士》（*Dr. Who*）。（戴維斯收到邀請非常高興，但是他忙著建立自己的科幻影劇小帝國，實在無暇分身。）兩位製作人不想只讓一位作家獨力工作，就在天行者牧場召開為時多天的跨國作家會議。這些人會一起說笑和吃喝，然後回家去和合作寫出一百頁左右的劇本。

　　天行者牧場會議的領導作家之一是羅納·D·摩爾（Ronald D. Moore），也就是把《星際大爭霸》重開機的人。一九七八年的原版《星際大爭霸》惹惱了盧卡斯，因為照他那時的說法，這部劇毀了拍星戰影集的空間。接著這部劇在二○○一年捲土重來，更黑暗和表現更優異，令科幻迷癡迷不已；盧卡斯當時正在試著兌現在小螢幕推出《星際大戰》的承諾，再度被這部劇搶先一步。不過摩爾的在場顯示盧卡斯並未心懷怨恨。事實上，盧卡斯和麥考倫希望自己的影劇盡可能接近新版《星際大爭霸》；天行者牧場三樓的「塗鴉簿」被指定看這部劇，好搞清楚它如何在每集不到三百萬元的製作成本下拍得這麼棒。

　　麻煩在於，盧卡斯想拍的影集不是那種小成本就能辦到的東西。把那些非艇追逐跟賽艇競賽的戲加起來，《地下世界》每一集就要大約一千一百萬──等於是每個禮拜演一部四部曲。二○○九年，《地下世界》的製作被擱置，等著將來會不會有某種新科技能廉價地拍攝銀河版直線加速賽車。「這本來能變成很棒的影集，」羅納·摩爾說。「我很失望再也見不到它了。」然後他隨口提起劇裡的一位角色：「我替達斯·維德寫了幾行台詞，真令人滿足。」

　　《地下世界》被製作出來的機會日益消逝，盧卡斯開始把該劇的藝術設計丟進《複製人之戰》第二季和後面的集數使用。回收點子是盧卡斯的典型手法，不過也讓天行者牧場三樓的一些藝術家很生氣。「我們打造這個東西，結果感覺有磚瓦被抽走。」一人說。不過這人也補充，藝術家們得抱著樂觀心態：「喬治把我們的藝術創作視為一個大玩具箱。他想在某個狀況下抽走什麼東西，這對他來說再正常不過。」

　　《複製人之戰》的前身是二○○二年的一個短篇動畫系列《複製人大戰》（Clone Wars），由卡通頻道（CR2n Network）得過獎、在俄國出生的動畫師格恩迪·塔塔科夫斯基（Genndy Tartakovsky）製作。塔塔科夫斯基的短劇原本是要讓人們關注第三部曲的推廣性作品，結果總共播了三季，拿下四座艾美獎。有些觀眾說這是他們這輩子看過最棒的《星際大戰》。劇裡採用特殊的藝術風格，而且對話不多，這點對《星際大戰》其實不是壞主

意。魅使‧雲度不發一語就用光劍和大量原力摧毀整支機器人大軍；光這一幕就值得人們訂閱有線頻道了。盧卡斯要求塔塔科夫斯基在劇裡介紹葛里維斯將軍出場，因為這位揮舞光劍的生化機器人會出現在第三部曲——塔塔科夫斯基於是把他畫成突擊士兵的白色，使葛里維斯顯得更嚇人，宛如生化機器人幽魂。

盧卡斯對這系列有遠大的計畫，希望填補二部曲和三部曲之間的縫隙。如果欲擦亮前傳的名聲，還有什麼東西比更多來龍去脈、更多解答、更多冒險、更多《星際大戰》還有效呢？盧卡斯夢想拍《複製人之戰》好多年，可是第三部曲裡看不到大多數衝突，他沒有機會拍七顆星球上的七場大戰。所以電影一完工，盧卡斯就決定把《複製人大戰》重開機成 CGI 版動畫影集。「我們可以做得更好。」他說。

盧卡斯眼中的《複製人之戰》和塔塔科夫斯基南轅北轍；他把影集想像成 CGI 版的《雷鳥神機隊》（*Thunderbirds*），後者是一九六〇年代在英國拍攝、大量使用木偶的科幻影集，而非塔塔科夫斯基創造的獨特風格連載故事。盧卡斯也希望拍成視覺 3D 版——這讓立體紙眼鏡發展以來的 3D 科技再度大躍進。盧卡斯在第三屆星戰大會上說，《複製人之戰》將會用這種日益成熟的格式製作。只是一如《地下世界》，這點並未成真。

※

既然有兩部電視劇正在製作，兩者的劇本也有了，盧卡斯就無暇做他在賴特曼中心以及過去多次場合提過的個人製片活動。不過，星戰之父仍然有計畫這樣——等手上的東西一落幕就動手。「我在電視劇之後要拍自己的小電影。」他在二〇〇六年對《時代雜誌》影評理查‧柯里斯（Richard Corliss）說。他第一次明確透露這些小電影是關於什麼：讓他通往自己心目中的未來世界，回歸沒有劇情、反烏托邦式的紀錄片幻想劇。「基本上，」他說。「你得接受事實：電影裡會是 THX 的世界，而且會糟糕得多。」

盧卡斯這時已經幾乎無法忽視事實，他從一九七七年起就一直擱置他

想拍的個人電影。「我不是說我要用很快的速度拍這些電影，」他說。這正是他的風格：「我會花很多時間坐下來思索。我是那種每次只會在畫作上塗一小塊的人，隔段時間再回來畫一小塊，然後一個月後再補上一塊。我不會把事情做得特別快。牽扯到金錢時我就會快點，因為我實在負擔不起額外開銷。」

　　《複製人之戰》就有牽扯到金錢，而且也是盧卡斯能把《星際大戰》視覺影像雞蛋扔進去的最後一個籃子。他和卡通頻道簽約後，就著手把影集發展成聯賣影集，這表示總共會製作一百集或更多[97]。他需要一位他能信任的人來當舵手。也許找個影迷？

　　說到星戰迷，沒有人比戴夫・費隆尼更死忠。費隆尼在《西斯大帝的復仇》首演時打扮成絕地大師普羅・昆（Plo Koon），一個沒沒無聞的星戰角色（假如有角色沒沒無聞的話；普羅・昆就是絕地議會上戴著穿孔目鏡跟呼吸罩的大師）。費隆尼那時有個很好的理由穿上戲服慶祝：這位《降世神通：最後的氣宗》前編劇與《一家之主》（*King of the Hill*）前動畫師接到盧卡斯影業的電話，邀請他加入另一部動畫影集的製作。「我工作時經常提起《星際大戰》——動畫業很多人都會在工作時提《星際大戰》，」費隆尼多年後回憶。「我甚至不曉得有這份工作機會；是我在動畫產業的朋友知道我很迷星戰，所以替我牽線。」費隆尼當時以為是他在《海綿寶寶》的朋友惡作劇。幸好他在電話上待得夠久，得知喬治・盧卡斯真的想見他一面。

　　稍後戴夫・費隆尼來到天行者牧場，緊張兮兮地跟星戰之父一起坐下，並給對方看五位角色的草圖：艾斯菈（Asla）、山達克（Sendak）、朗喀（Lunker，一位剛耿人，看起來像放大版的恰恰冰克斯）、凱德（Cad）以及盧普（Lupe）。費隆尼的構想是，這群人是一個由絕地與走私者組成的小隊，在複製人戰爭期間進入銀河系地下世界調查黑市。他們需要一艘很酷的船，像千年鷹號那樣。《複製人之戰》會像原始三部曲，樂趣源自貴族跟

97　聯賣（syndication）的意思是不透過電視聯播網，直接把影集播映權賣給多家電視台或電台。在美國，影集一般得製作超過一百集才能進行聯賣；這樣大的數量可以讓電視台重播很長的時間，單集售價也就能開得更高。

「邊邊的野人」並肩作戰的場面。這些新人物可能不時會遇見前傳的角色；安納金和歐比旺會是給影迷的小獎賞，但他們不是本劇的主角。

盧卡斯思考費隆尼的提案，然後搖頭。「不，」根據費隆尼的說法，盧卡斯這樣說。「我喜歡我自己的角色。我要安納金和歐比旺當主角。」但是費隆尼的草圖給了盧卡斯一個點子：「我想給安納金一個學徒，」他說，指著艾斯菈的素描。「我們就用那個女孩。」

喬治‧盧卡斯有兩個女兒，他也強烈相信科幻跟奇幻電影可以——而且也應該——吸引青春期之前的女孩子。因此他們讓這位艾斯菈的年紀再大一點，重生為亞蘇卡‧塔諾（Ahsoka Tano），絕地大師安納金‧天行者的絕地學徒，綽號小驕傲（Snips）。

不過亞蘇卡、安納金和歐比旺的首次共同任務，到頭來卻不是先出現在小螢幕上。《複製人之戰》經過幾年發展，第一季劇本也完成後，盧卡斯看了些早期動畫片段——費隆尼說盧卡斯雖然有提出缺點，還告訴費隆尼的團隊說他們把《星際大戰》看得太神聖了，但顯然盧卡斯也決定要把影集前四集以電影形式上映。他的主管們儘管擔心，但不覺得訝異。「有時喬治就是會用奇怪的方式做事。」授權部門主管霍華‧羅夫曼聳肩說。羅夫曼開始盡可能尋找願意在最後一刻合作的授權夥伴，好讓電影上映時至少推出一些相關商品。

《複製人之戰》電影在二〇〇八年二月對外宣布，並在八月上映。這創下了星戰宇宙中的多項紀錄：這是第一部《星際大戰》動畫電影，也是第一部沒有播放二十世紀福斯公司信號曲的星戰片。（電影由華納兄弟發行，該公司是卡通頻道母公司的一部分；盧卡斯曾希望能進華納的動畫部門當實習生，如今他終於扳回一城，透過該公司發行一部動畫片。）《複製人之戰》總長九十八分鐘，成為第一部短於兩小時的星戰電影。這是第一部沒有約翰‧威廉斯直接參與配樂的星戰片，儘管電影使用了世界音樂版的星戰主題曲（影集本身也是）。這也是第一部成本剛好為八百五十萬的星戰片，跟第一部電影一樣。最後，它推出的周邊產品是史上最少——幾個孩之寶玩具、麥當勞的快樂餐。（百事可樂跟盧卡斯影業簽了十年授權合約，該公

司一位發言人說，他們根本不曉得《複製人之戰》上映了。）

　　《複製人之戰》還擁有一項不光彩的紀錄：成為史上評價最差的星戰電影。盧卡斯忽略金・羅登貝瑞的老忠告，也就是電視劇不可免都需要演個幾集才能進入狀況。結果，亞蘇卡才開始學著小心翼翼跟新師父安納金抬槓，就被推進電影院的聚光燈下。整部片被動作戲占據，看來像毫無劇情的 CGI 實驗──實際上也的確是。《娛樂周刊》影評歐文・蓋柏曼（Owen Gleiberman）哀嘆，星戰宇宙已經變得「有強迫症地亂成一團，但是又毫無重點，再也不是讓你逃避現實的地方……而是你得逃離的東西。」他把盧卡斯貼上「樂趣的敵人」標籤。就在同一年，皮克斯（Pixar）推出自己的「二手宇宙」大師傑作《瓦力》（*Wall-E*）；想在《複製人之戰》中尋找一絲希望的影評們，甚至沒辦法後退一步，說這部片的 CGI 特效是最頂尖的。《瓦力》比起最新的《星際大戰》還像《星際大戰》。就連在前傳時期忠誠支持盧卡斯的羅傑・艾伯特也砲轟本片是「一部令人麻木的電影，動畫偷懶，還打著盹帶過劇情。這故事㈠從頭到尾使我們覺得似曾相識㈡讓我們真希望沒看過」。這部片的爛番茄網站評分是低得可怕的 18%，還登上許多「年度最爛電影」榜單。有些影評拋出最殘忍的詆毀：此片比《假期特別節目》還爛。

　　如今回首，有些參與的演員認為盧卡斯大概沒有做出這輩子最好的決定。「我們沒有準備好應付黃金時段，」在整個動畫系列替歐比旺配音的詹姆斯・阿諾・泰勒說。「我們那時都在摸索如何說故事，試驗角色的外表和感覺……我不是在挑剔，我只是希望我們能有更好的起跑點。」

　　這些對盧卡斯影業的收益有差別嗎？**《複製人之戰》是星戰史上第一部票房失利的電影嗎？完全不是。《複製人之戰》賺進六千八百二十萬美元，大約是預算的八倍。以投資報酬率來說，這比《複製人全面進攻》和《西斯大帝的復仇》更成功，並且和《威脅潛伏》平起平坐。盧卡斯奇怪的做事辦法再度獲得票房證明；看星戰電影是一種癮頭，我們數百萬人都難以戒除。**

　　接下來盧卡斯只要證明，《複製人之戰》可以拍成電視劇。既然已經決

定要做成聯賣影集，這意味著《複製人之戰》得撐至少五季，或者是從二
〇〇八年播到二〇一三年──這就是卡通頻道簽下的播映時間。但是電視
台也隨時可以取消播出。

影集一開始收視率很高；首播收視率是卡通頻道有史以來最高的。第
一季每星期平均有三百萬人收看，每集評價好壞不一；影評們討厭早期幾
集使用了前傳的一些弱勢對手，比如戰鬥機器人（老是說「遵命遵命」、開
槍百發不中、能輕易被光劍砍斷的機器人），最初幾集全是它們的身影。人
們更厭惡恰恰冰克斯重新登場。但是《複製人之戰》最大的優勢是有一長串
登場人物；你可能會看到幾星期的恰恰冰克斯故事線，然後換到亞蘇卡跟
安納金，再來是尤達的劇情。這種不一致的特性使影集得以撐得更久。此
外，這個宇宙發展空間很大──你想念韓・索羅式的走私者星戰世界嗎？
試試看個性侵略性十足的新海盜角色宏都・歐納卡（Hondo Ohnaka）的故
事線吧。想要在《星際大戰》追尋更多嚴肅奇幻風格？見見這批身懷魔法
力量的神祕「夜姊妹」（Night Sisters）。「我們有發揮各種樂趣的故事。」費
隆尼說。

**《複製人之戰》也向《星際大戰》刻意、真誠的電視劇起源致敬；在
小螢幕世界的漫長歷史裡，還是第一次看到如此接近《飛俠哥頓》的創作。**
每一集扣掉廣告時間有二十一分鐘長，跟《飛俠哥頓》差不多。每一集的
開場都寫出一段訓誡，在黑畫面上用「很久以前，在遙遠的銀河系裡……」
的相同藍色字體呈現；接著出現的不是捲動字幕，而是配音演員湯姆・凱恩
（Tom Kane）的旁白，盡可能模仿一九四〇年代新聞短片播報員的口吻。
盧卡斯有一回說原始三部曲就是二次世界大戰，前傳則是一次大戰，但是
這段旁白讓我們感覺影集就是二次大戰──一段值得投入的好戰爭。共和
的聲音維繫我們的士氣，跟邪惡的杜庫和分離主義軍展開大對抗。我們知
道這整場戰爭其實是西斯的陰謀，增添了一股諷刺感，只是很可惜，第一
季鮮少探討到這部分。

盧卡斯有段時間似乎當起費隆尼的老師，把後者當成某種繼承人，灌
輸他二次大戰和黑澤明。比如在其中一集〈降落在雨點作戰區〉（Landing at

Point Rain），盧卡斯把劇本扔掉，要費隆尼拿《最長的一日》（*The Longest Day*）、《突襲珍珠港》（*Tora! Tora! Tora!*）和《坦克大決戰》（*Battle of the Bulge*）這些戰爭片剪接出影集故事；盧卡斯也拿出他當年拍四部曲時剪接的二次大戰空戰影片。費隆尼吸收盧卡斯的影響，並分享給劇組，然後確保每一位動畫師都看過《七武士》。（第二季的其中一集〈賞金獵人〉（*Bounty Hunters*），講述安納金和歐比旺保護一個星球的農夫們，就是直接對黑澤明這部電影致敬。）

　　盧卡斯很少會跟《複製人之戰》的藝術師交談，但是花了大量時間和費隆尼與另外六位編劇在編劇室開會。盧卡斯每個星期會帶些點子來──比如影劇中完全探討複製人的那幾集，主要都出自盧卡斯的構想。這些故事的主角是一群長相、說話方式理論上一樣的士兵（他們都是根據毛利人演員提姆拉‧摩里森（Temuera Morrison）設計的，這位演員在二部曲飾演強格‧費特），但是各自發展出不同的人格，比如雷克斯（Rex）、柯迪（Cody）、阿五（Fives）以及一位較老、更睿智的複製人葛蘭普斯（Gramps）。會議裡的編劇得到這種點子之後，可以自由討論可不可行，但是盧卡斯只想聽到成果。「他總是會在場驅策我們。」費隆尼說。

　　影集原本在星期五晚上九點播映，因而贏得大批成人觀眾。可是當費隆尼為了服務觀眾而端出更黑暗的劇本、更棒的動畫效果時，收視率也開始下滑──從第一季的三百萬人跌到第四季的一百六十萬。卡通頻道在第五季做了一件若不是很激進就是形同自殺的事，把《複製人之戰》挪到星期六早上九點半播出。收視率幾乎沒有變。但是，第五季仍然是九到十四歲男孩最愛看的節目；儘管製作者加入亞蘇卡和她的絕地學徒朋友芭莉絲‧歐菲（Bariss Offee）這些角色，試圖拉攏少女觀眾，這些男孩子仍然組成了星戰影迷的核心人口。

　　劇本越來越黑暗。在首部曲被砍成兩截的達斯魔回來了，下半身變成跑起來噠噠響的蜘蛛型義肢。影集碰上了有些影迷稱為《外科醫師》（*M*A*S*H*）問題的瓶頸──影集已經播出超過三年，超過複製人戰爭本身持續的時間，就像《外科醫師》在電視播出的時間比韓戰還久。不過，

《複製人戰爭》繼承了《星際大戰》宇宙的一個與生俱來優勢；請記住，當年四部曲就交代了至多三、四天的故事。三年時間或許夠讓一部影劇播出一輩子了。

第五季在二〇一三年三月二日結束，留下影集最驚人的懸疑結尾：亞蘇卡被冤枉用炸彈攻擊絕地聖殿，儘管洗清嫌疑，但也決定離開絕地組織。費隆尼信心滿滿地表示會在第六季讓更多未解之事有個結尾：一位複製人士兵發現了可怕的真相，將來的六十六號密令將會毀滅絕地組織。尤達會展開橫跨銀河的旅程，使他學會跟過世的絕地交談，以及如何讓自己變成絕地英靈。影集已經跨過一百集的門檻，但是費隆尼告訴《星戰內線人》，「我們需要再拍另外一百集才能做完我們正在做的事」。

只是費隆尼這時已經換了新老闆，後者不喜歡《複製人之戰》的獲利數字。到了三月十一號，影集便突然被砍了。

第二十七章
投入迪士尼懷抱

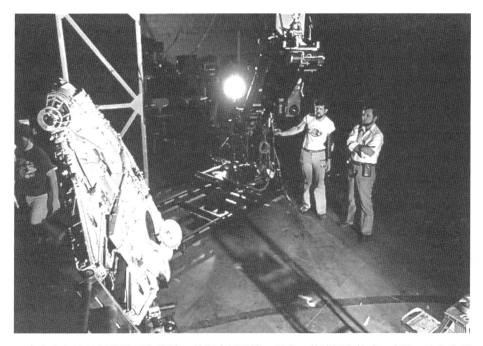

一九七六年時 ILM 裡的千年鷹號、戴斯卓攝影機、理查‧艾德朗和蓋瑞‧克茲。這台自製的電腦控制攝影機是《星際大戰》的幕後英雄，首次創造出星艦的多重動作幻象，並令奄奄一息的電影特效產業鹹魚翻身。

來源：克茲／瓊納檔案庫

　　二〇一二年一月，喬治‧盧卡斯挑上天行者牧場動畫工作室的一張褐紫紅色沙發，就在兩幅帕米的畫作下面，在那裡對全世界宣布他將從《星際大戰》退休。「我要離開製片業，離開公司和各種事情。」他對《紐約時

報》自由記者布萊恩・柯提斯（Bryan Curtis）解釋。他再次宣布有意回去拍自己的個人電影。聽過類似說詞的記者都表示存疑。

　　理論上，這場訪談的目的是討論《紅色尾翼》（Red Tails），一部關於二次大戰塔斯克基黑人飛行員（Tuskegee Airme）的傳記片；盧卡斯已經花了幾年時間想找間大製片商發行這部片。柯提斯自然想了解未來《星際大戰》電影的狀況。既然盧卡斯能拍《印第安那瓊斯第五集》——據了解這已經在製作中——那他為何不能拍第七部星戰電影？盧卡斯給了他有史以來最激動的一次回應。看來影迷多年來對前傳的排斥，包括皮林克特先生和同類的批評，對他打擊很大——盧卡斯的回答也顯示，他讀過的網路評論多過他願意承認的數量。「如果大家總是罵你，說你是多麼糟糕的人，我幹嘛拍更多星戰電影？」他對柯提斯衝口而出。（就一個自稱甘願接受維多利亞時代科技的人而言，這種對網路世界的關注也出現在稍後的《商業週刊》訪談內：「有了網際網路，事情就變得極其惡毒和涉及人身攻擊……你自己說說看，我幹嘛做這種事？」）

　　注意盧卡斯的回答：不是他在第三次星戰大會說的那樣，他沒有寫過七部曲的任何綱要。正如他在一九九九年告訴《浮華世界》（Vanity Fair）雜誌，「我沒有後傳的故事。」他在二〇〇八年不僅放棄拍後傳三部曲，更禁止盧卡斯影業的繼承者拍攝：「我留了相當明確的指示，不得再拍更多星戰電影，」他告訴《完全電影》（Total Film）雜誌。「絕對不會有七到九部曲，因為故事不存在。我是說，我根本沒有想過！」可是到了二〇一二年，大約就在他宣布退休那時，盧卡斯卻開始祕密撰寫新的綱要——七部曲的大綱。

　　盧卡斯其實沒有必要拍更多星戰電影，也沒有這種打算。他大可在少不更事的歲月就拍出《現代啟示錄》和贏得朋友的認同；他大可照計畫在一九七七年把星戰系列丟給福斯公司，或者在第一套三部曲完成後讓延伸宇宙作品接手；他大可拍完前傳之後就收手，或者採納他自己告訴賽門・佩格的忠告——別繼續拍三十年前就拍過的電影。他大可離開和拍自己的電影，照他的說法燒他的星戰電影錢。

可是盧卡斯沒有下這些交流道，而是繼續製作更多星戰片。他開始把《星際大戰》描述成一種發生在他身上的事：「《星際大戰》顯然悄悄溜到我背後，抓住我和把我壓在牆上痛毆，」他在二〇一〇年告訴喬恩・史都華。「我花了很長的時間才接受這個現實。」盧卡斯被星戰迷住了，就像那些R2建造者、五〇一師成員跟光劍武術編舞者一樣。不論他喜歡與否，他的創作已經控制了他的人生。

部門的紊亂，《星際大戰》的後續呢？

當然，盧卡斯也有財務上的動機續拍《星際大戰》。考慮到過去每一部星戰電影都非常賺錢，無私的星戰之父想必也會把它們當成私人存錢筒。確實，他在兩千年代末短暫跟麥考倫討論過新星戰電影的點子，想拿它來替《地下世界》的製作提供資金。他們計畫替六部電影都製作3D版，但最後只在二〇一二年推出3D版首部曲；這回首映的第一個周末只賺進令人失望的兩千兩百萬，是星戰史上最低。二部曲也有3D版，卻只在歐洲星戰大會上播放。《複製人之戰》跟電玩賺的錢都不夠用，《星際大戰》機器慢下來了。盧卡斯若不是拍七部曲，就得接受無可避免的結果──資遣員工。

盧卡斯喜歡這間公司，這就是為何他這麼願意承擔《星際大戰》機器的重擔。他仍然每天早上七點上班，跟他父親以前一樣。他不止一次在訪談裡將自己的處境比作達斯・維德，不情願地被困在科技帝國的內部營運甲冑裡。這個帝國的疆域日益遼闊──《複製人之戰》的大多數製作都在新加坡進行──使得公司越來越難管理。

尤其，電玩部門盧卡斯藝術成了「徹底一團亂」；這是吉姆・瓦德（Jim Ward）的說詞，這位行銷經理在二〇〇四年接掌盧卡斯藝術，被要求做全部門稽核。這部門的一百五十位遊戲設計師花了太多時間打造軟體引擎，卻沒花什麼時間做遊戲。最好的遊戲都是外包的；《舊共和武士》被許多人認為是史上百大遊戲之一，可是這主要得感謝設計和打造它的加拿大公司BioWare。盧卡斯藝術已經縮減到發行和行銷業務。

　　哈爾·巴伍德在一九八一年於《屠龍記》拍片現場獲得頓悟後，就退出電影界和進入電玩界，追尋他對遊戲設計的熱愛。他在一九九〇年進入盧卡斯藝術，剛好趕上《印第安那瓊斯與亞特蘭提斯之謎》（*Indiana Jones and the Fate of Atlantis*）的設計——這是盧卡斯第二次允許這個部門根據他的作品製作遊戲（電玩畫面效果已經發展到不會讓盧卡斯覺得丟臉的地步；何況雅達利仍然握有《星際大戰》授權）。這部門看似前途無量。

　　可是接下來十年，巴伍德看著他的部門逐漸走下坡，特別是他們越來越倚賴《星際大戰》遊戲，結果畫地自限。「如果遊戲沒有掛《星際大戰》的名字，行銷部門就手足無措。」巴伍德說。這個部門曾做出活潑、機智的冒險遊戲如《猴島小英雄》（*Monkey Island*）和《神通鬼大》（*Grim Fandango*），就算財務上沒有成功，也備受玩家好評；可是《星際大戰》的誘惑實在難以抗拒，毫無計畫的遊戲開發也就毀了盧卡斯藝術。巴伍德在二〇〇三年辭職，他這十三年來換過十個老闆：「不是喬治請他們走路，就是他們會自己走人，」他說。「根本沒有人想主掌大局。」

　　直到吉姆·瓦德在二〇〇四年做了無情的稽核。瓦德保證會大改造盧卡斯影業；最後這點被簡化，在部門遷到舊金山要塞時解雇超過半數員工。瓦德在二〇一〇年被解雇後，盧卡斯藝術又有三分之一的人捲舖蓋走路。

　　剩餘的人發了瘋似的製作《星際大戰：一三一三》，也就是被取消的電視影集《地下世界》的相關遊戲。《地下世界》的劇本被束之高閣時，《星際大戰：一三一三》則在同樣的科羅森黑暗殘酷世界中獨自前進，打造成角色扮演遊戲。你會扮演一位賞金獵人，遊戲內容也讓人感覺更成熟，更像《帝國大反擊》。或許這部作品會超越《舊共和武士》；也許它能贏得遊戲評論者的青睞，證明星戰遊戲能跟任何遊戲一樣好。可是就在二〇一二年，盧卡斯影業準備展示兩年來的成果時，盧卡斯卻宣布想要把遊戲轉個方向——讓遊戲以波巴·費特為主角。一位員工表示，這就是最大的證明，顯示盧卡斯「已經習慣能夠改變主意」以及「根本無法理解」這種恣意改變主意的行為「會帶來多大的傷害、有多難讓人應付」。

　　當盧卡斯拼命划著盧卡斯藝術的小舟，在日益縮小的收入水池上載浮

載沉時，他會憂愁地眺望皮克斯的成功，後者相較之下就像海洋郵輪。盧卡斯仍然把皮克斯喊作「我的公司」。**皮克斯原本叫盧卡斯電腦部門（Lucas Computer Division），一開始就是非傳統的特殊單位。盧卡斯在離婚後拍賣這個部門，蘋果公司共同創辦人史提夫·賈伯斯（Steve Jobs）買下了它；盧卡斯那時絕望地拋售資產，在他烏托邦美夢的祭壇上犧牲這個電腦部門，藉此保住天行者牧場。**賈伯斯給了盧卡斯五百萬美元——遠低於盧卡斯開的價碼，但來得正是時候——然後賈伯斯也保證會對新公司投資五百萬。該公司很快被冠上皮克斯的名字，也就是它當時正在發展的電腦。賈伯斯花了點時間才被說服讓皮克斯轉型；公司原本是在販賣要價十二萬五的商用影像運算電腦以及專業軟體，如今會改用那些軟體來製作動畫電影。

說動賈伯斯的人就是約翰·拉薩特，在一九八一年被迪士尼炒魷魚的動畫師。拉薩特被解雇的原因很有意思——只因為他宣布有野心要「替動畫引入《星際大戰》等級的高品質」。等到拉薩特的一部電腦動畫短片在一九八八年贏得奧斯卡獎時，迪士尼總裁麥可·艾斯納便試圖把拉薩特找回來。拉薩特拒絕了，改而執導一九九五年的電腦動畫電影《玩具總動員》（*Toy Story*）。艾斯納的後繼者羅伯特·艾格（Robert Iger）上任的第一件事，就是花七十六億美元搶下拉薩特跟拉薩特在二〇〇六年的創作；董事會允許艾斯納表達反對，不過駁回他的大聲抗議。對迪士尼而言，忽視拉薩特的《星際大戰》夢想帶來了鉅額損失；至於賈伯斯，他當年給盧卡斯的那幾百萬則帶來 1,520% 的報酬率。

這對盧卡斯來說不啻心痛，尤其他一輩子都熱愛動畫。但是他也注意到賈伯斯賣掉皮克斯之後，迪士尼把它當成至寶一樣呵護，該公司的一切——從內部文化到密集合作的故事發展會議——都保留賈伯斯時代的做法。拉薩特會擔任迪士尼首席創意顧問；至於盧卡斯在一九七九年雇來創立電腦部門的艾德·卡特姆（Ed Catmull），則會率領迪士尼的動畫部門。這整件事就像是逆向併購。不過，皮克斯在加州愛莫利維爾市的總部大體上不受米老鼠王國的控制——賈伯斯曾費盡心力改造這間前麵包工廠建築，投入程度就像盧卡斯對天行者牧場那樣。到了二〇一一年，隸屬於迪士尼的皮

克斯已經拍出它三部最賣座電影裡的兩座——《玩具總動員三》（*Toy Story 3*）與《天外奇蹟》（*Up*）。

　　二〇〇九年八月，併購皮克斯的三年後，迪士尼總裁艾格端出第二個出人意料的併購案：漫威公司。盧卡斯從一九六〇年代就開始讀漫威漫畫，該公司也承認，星戰漫畫在一九七〇年代讓這間公司擺脫失速墜毀的命運。漫威雖然在九〇年代末失去星戰授權，卻靠著《X戰警》（*X-Men*）和《蜘蛛人》（*Spider Man*）系列電影重新衝上天際，如今迪士尼得花四億美元買下它。評論者再次認為，漫威公司的價值被高估了（畢竟《X戰警》和《蜘蛛人》系列的版權握在其他製片商手裡，迪士尼也不能拿來拍片）。這間理論上價格過高的公司，再次被允許用自己的辦法經營，並同樣獲得一連串的票房勝利（最重要的是《鋼鐵人》（*Iron Man*）系列和《復仇者聯盟》（*The Avengers*），後者是史上票房第三高的電影）。**這裡又出現一個顯著的《星際大戰》影響：漫威公司總裁凱文・費奇（Kevin Feige）就極度迷戀原始星戰三部曲，當年跑去南加州大學就讀，只因為那裡是盧卡斯的母校。**

　　假如艾格的打算是引起盧卡斯注意，天底下沒有比皮克斯和漫威更適合併購的公司了。這些是盧卡斯喜愛的公司，其中一個還是他催生的——此外盧卡斯也能看見艾格願意讓這些公司保留自己的特質。此外，迪士尼顯然在尋找跟今日盛行的宅文化有著深度關聯的虛構人物；漫威的併購帶來了五千名角色。盧卡斯影業的「全象儀」資料庫裡則有另外幾千人。

　　艾格從一九九一年就認識盧卡斯，當時他是 ABC 電視台總裁，委託盧卡斯影業拍攝《少年印第安那瓊斯》。盧卡斯在二〇〇九年就滿六十五歲，而艾格的工作合約到二〇一五年，盧卡斯在這段時間會留在盧卡斯影業的機率微乎其微。到了二〇一五年，盧卡斯就七十一了；他這時表面上似乎已經對《星際大戰》機器失去興趣，起碼唯一興趣是做一部動畫電視劇。

　　艾格也知道盧卡斯的另一件事：過了這麼多年，盧卡斯再度墜入愛河，而且是瘋狂熱戀。她的名字是美樂蒂・哈伯森（Mellody Hobson），夢工廠動畫（DreamWorks Animation）董事長、一間九十億美元芝加哥投資公司的董事長，也是歐巴馬家族的好友。盧卡斯在二〇〇六年的一場商業會

議上認識她。儘管外界對他們的關係所知甚少，更不知道是在哪場會議，盧卡斯仍指出他們是在二〇〇八年左右開始交往。二〇〇九年，盧卡斯帶她去見天行者牧場三樓的藝術家們。她喜孜孜地衝進去：「嗨，各位好！今天是帶女友參觀辦公室日。」

不過盧卡斯向美樂蒂求婚之前，他得先決定怎麼應付最適合自己、最具說服力的追求者——華特·迪士尼企業——的攻勢。

面對迪士尼的求婚，是宿命嗎？

艾格在二〇一一年五月二十日對盧卡斯提出他的「求婚」。盧卡斯一個禮拜前剛滿六十七歲。

兩人來到佛羅里達的迪士尼樂園，替第二版「星際之旅」舉行開幕儀式。盧卡斯決定完全改變這項遊樂設施的內容，使它整個換新。這項設施在二〇一一年前還設定在《絕地大反攻》發生期間，你搭乘的太空船公司叫做「安鐸快船」（Endor Express）；如今你可以說這是「無所不在快船」，模擬器會從星戰宇宙的十一個地點隨機挑出三段播放。迪士尼自誇說，這能創造出五十四種不同的《星際大戰》體驗。這回時間設定在三部曲到四部曲中間，並且加入前傳的人物、場景和星球。《星際大戰》的文化變遷在迪士尼樂園得以確立；盧卡斯影業早在二〇〇六年就在設計這個新版設施。

盧卡斯和艾格那天行程很趕。他們會在設施的開幕儀式上亮相，儀式也是事先設計好的表演。表演過程如下：擔任司儀的安東尼·丹尼爾與克里斯·布萊特——後者穿著 C-3PO 戲服，根據合約不會以他本人的名字稱呼——會歡迎賓客光臨。接著突擊士兵團會闖入會場，替達斯·維德開道。這時大螢幕上會看見兩位絕地武士跑過迪士尼樂園、從帝國手中拯救眾人，高舉光劍吸引雷射槍彈，臉則被絕地袍兜帽遮住。接著螢幕上的絕地會跑向舞台。「現出你們的真面目，絕地！」維德會說。艾格和盧卡斯在這時會舉著光劍現身。「準備見見你的創造者。」艾格會指著盧卡斯對維德說，接著停頓和等觀眾大笑。

維德會堅持，艾格跟盧卡斯沒有能力解除他罩住迪士尼樂園的能量護盾。「別擔心，」盧卡斯得說，這是他在這整段奇怪戲碼裡唯一的台詞。「R2會曉得要怎麼辦。」

兩人把台詞牢牢記住後，艾格和盧卡斯在好萊塢 Brown Derby 餐廳吃早飯，這間餐廳完全重現了好萊塢一間舊餐廳地標的面貌。假如有人想「追求」喬治・盧卡斯，還有什麼地方比一間令人懷舊、始人想起光榮閃亮的舊日電影史的複製版餐廳更棒？艾格使出渾身解數，就只差沒有單膝跪下來和獻上 R2-D2 婚戒了。

兩人獨自用餐；經營迪士尼樂園的特權之一，就是能關閉主題樂園的餐廳和在裡面隨意吃飯。盧卡斯點了蛋捲，艾格則點了法式百匯。接著等到侍者離開聽聞範圍後，迪士尼的老闆就開始談公事。他問，盧卡斯是否有考慮賣掉他的公司？

盧卡斯保持鎮定。（注意瞧，準新人臨陣退縮了。）「我還沒準備好討論這件事，」盧卡斯說。「但是等我準備好，我就很樂意談。」

種子撒下了，兩人也過去參加早上的活動。等到驚喜揭曉，絕地雙人組走上舞台時，盧卡斯輕鬆地拿著光劍，一隻手插進牛仔褲口袋。艾格則肩膀僵硬地用雙手緊握光劍，彷彿在捧著非常脆弱的東西。

《星際大戰》二度起死回生

盧卡斯在等什麼呢？「星際之旅」做好了，《複製人之戰》在費隆尼緊盯之下穩健前進。盧卡斯影業沒有其他《星際大戰》大型作品要製作了。

可是這就是問題所在：盧卡斯不想直接把他的智慧財產交給迪士尼，或是任何投資者，並讓後者留下最基本的人員管理星戰系列。既然派拉蒙擁有發行《印第安那瓊斯》電影的權利，律師認為它們不影響盧卡斯影業的收入。《星際大戰》等於是盧卡斯影業的僅有資產；即使過了這麼多年，這間公司實際上仍是「星際大戰公司」。

不。假如盧卡斯要賣掉盧卡斯影業，就得把它改造成最出色的「特別

版」盧卡斯影業。改變一切的時機到了，讓公司改頭換面。

　　第一步：尋找繼任人。盧卡斯說他「永無止盡思索」，直到想到解答：凱瑟琳·甘迺迪，史匹柏的長期製作人夥伴，也是好萊塢成就最亮眼的製作人之一。沒有其他的人選了。「我之前為什麼沒有看出來？」盧卡斯回憶當時的想法。「她一直都站在我面前。」兩人在紐約見面和吃午飯；盧卡斯跟家人跟朋友敘舊過後，對甘迺迪說他在「非常積極」準備退休。他問，她是否願意接掌盧卡斯影業，並有可能得幫他把公司交給另一間公司？

　　甘迺迪無需考慮太久。「我一旦搞懂他說了什麼，就回答得很快，」她說。「我自己也蠻訝異的。」她從來沒想過會主掌製片商。她已經和丈夫法蘭克·馬歇爾（Frank Marshall）經營一個成功的製作公司——安培林娛樂（Amblin Entertainment），這是他們和史匹柏一起成立的，也製作了史匹柏的幾部電影：《外星人 ET》、《侏羅紀公園》及《林肯》（*Lincoln*），外加另外幾位導演的電影，比如馬丁·史柯西斯（Martin Scorsese）和 J.J·亞伯拉罕。安培林亦替迪士尼和其子公司製作過很多電影。甘迺迪當場接受盧卡斯的提議；她說，這樣「讓我能發揮所長和參與更大的事情」。新星戰電影比她到目前為止參與過的大片都還「重要」。

　　第二步：讓舊公司這艘船跳回超空間。「我得把公司打造成不靠我就能運作，」盧卡斯稍後提起他當時的想法。「我們也得找個辦法讓它更吸引人。」而打扮盧卡斯影業的其中一項必殺技，就是再加入幾部星戰電影交替舊電影。

　　盧卡斯曾經明令不得拍七、八、九部曲，因為他沒有真正想過它們的故事。可是再想點太空劇碼有什麼難的？所以有天晚上，他在吃晚餐時打電話給兒子傑特（Jett），隨口透露他又開始寫作了。傑特說很好；他知道父親在創作時最快樂。是你的個人電影計畫對吧？盧卡斯說不是，是《星際大戰》。「等等，」傑特說。「倒帶重來。你說什麼？」連星戰之父的兒子也認定星戰電影已經完結了。

　　盧卡斯打電話給老團隊：漢彌爾、福特和費雪，並且展開洽談。在一九七七年被要求減重十磅來飾演莉亞公主的費雪，這回同意減三十五磅復

出這個角色。之前拒絕幫盧卡斯改寫首部曲的《帝國大反擊》、《絕地大反攻》編劇勞倫斯・卡山辛被找來當顧問，雖然一開始並沒有打算讓他合寫七部曲劇本。盧卡斯想找個更年輕的編劇麥可・阿恩特（Michael Arndt）。阿恩特有著如假包換的獨立電影信念；事實上他太過獨立，害他執筆第一部電影《小太陽的願望》（*Little Miss Shnshine*）時被炒魷魚。（這部片後來賣給福斯探照燈公司，阿恩特也被重新雇用。）盧卡斯很欣賞阿恩特的固執，以及這部得獎電影融合戲劇跟喜劇的成效——更別提該片最後一幕是在首映前幾個星期才寫出來的。這人顯然很能懂盧卡斯的心。阿恩特更是皮克斯史上最賣座電影《玩具總動員三》的主要編劇，因此在迪士尼公司是熟面孔。

二〇一二年六月，盧卡斯終於願意走到下一步：甘迺迪在六月一日被宣布是盧卡斯影業的共同董事長。甘迺迪一路看著盧卡斯掙扎，思索自己究竟準備好沒有。現在他終於準備好了。盧卡斯拿起電話打給艾格。

律師與會計師立刻著手加總盧卡斯影業的財產，計算出總值——並且再三確定盧卡斯真的持有他在《星際大戰》宇宙內自認擁有的東西。世達律師事務所（Skadden, Arps）洛杉磯辦公室總共有二十名律師展開超現實的作業，替星戰宇宙的兩百九十位「主要人物」——從排在字首的亞克博上將（Admiral Ackbar）到最末的賞金獵人祖克斯（Zuckuss）——一一建檔。雖然沒有人真的懷疑盧卡斯擁有這些角色，但是多年來總有怪人宣稱擁有版權，所以不得不勤勉調查。公司在整個七月和八月埋頭苦幹這件事，詳細檢閱一連串所有權，回溯到聯藝或環球公司本來有可能低價入主星戰系列、結果未能成真的年代。

調查者們趕緊給各個角色取代號，因為事務所辦公室裡已經開始亂哄哄。辦公室經理布萊恩・麥卡錫（Brian McCarthy）曾經監督迪士尼對皮克斯的併購，可是這段經驗截然不同。「我很驚訝，有這麼多人知道哪些角色的岳父娶了誰的妹妹。」麥卡錫對《好萊塢報導》（*Hollywood Reporter*）說。即使過了這麼多年，即使在好萊塢，當權者仍然會很震驚地發現，一個電影系列居然變得如此廣為人知、為人熟悉。

在迪士尼公司，艾格對直屬部下坦白他們還沒有簽約，但是快了。他

們不得走漏半點風聲。「信任成了關鍵。」他在二〇一三年說。信任在盧卡斯影業一直很重要，畢竟那裡已經習慣了全公司的封鎖氣氛；它能同時發展新電影，並且和迪士尼安排簽約，並把兩者的消息包得密不通風。甘迺迪負責帶領一小隊故事發展人員。除非有重大例外，沒有人會被告知即將到來的買賣——只是員工當然會起疑。二〇一二年九月，盧卡斯影業停止雇用新人，也凍結了行銷業務。「事態再明顯不過，」社群媒體經理邦妮·柏頓說。「我們一直在進行組織再造。有人在檯面下談生意，但是跡象傳得很遠。我有點猜想迪士尼會買下我們，因為其他買得起盧卡斯影業的人就只有索尼和微軟。」

有些盧卡斯影業的員工比別人知道更多內幕；「全像儀」的守護者李蘭·奇被要求提供資料庫內人物的確實數量，使他第一次產生好奇心。品牌傳播經理巴勃羅·海德格（Pablo Hidalgo）則是被事先告知公司的出售案：他才剛寫完一本大部頭書《讀者必備指南》（The Essential Reader's Guide），討論歷史上出版過的每一本星戰小說跟短篇故事。現在他得到一件奇怪的小任務：跟別人解釋《星際大戰》的智慧財產內容。他不知道後面還會有一大堆新的智慧財產降臨。

接著在二〇一二年六月二十九號，海德格跟著他的老闆邁爾斯·普金斯（Miles Perkins）被帶去參加一場會議。名義上，會議用意是要更新公司對影迷的「溝通」。海德格問，為什麼溝通方式需要更新？「我們要拍七、八、九部曲。」普金斯隨口說。

海德格不得不坐下來。他猜他老闆這時正在評估他的反應。海德格說，等到反應終於浮現時，他講了一句「沒辦法印在書上的話」——想當然說話時還咧嘴笑開懷。

《星際大戰》二度起死回生了。

※

但是還有一個阻礙：盧卡斯只肯在合約敲定後才把七、八、九部曲的

綱要交給艾格。他說大綱會很棒，迪士尼得信任他。迪士尼確實很想這樣，可是也想驗證盧卡斯的承諾，也就是大綱是否可靠，是不是真的可以拿來拍電影。這間公司能輕易挖出盧卡斯在好幾次場合講過的話——有一回還當著數千人的面——說他從來沒寫過後傳的任何大綱。

可是盧卡斯態度強硬。「你到頭來得跟他們說：『聽好，我知道我在幹嘛，』」他對《新聞周刊》說。「『交易的一部分就是要買我的故事。』我做這行已經四十年，也做得很成功。我是說，我大可這樣講：『好吧，我把我的公司賣給別人算了。』」

盧卡斯沒有讓步，直到拿到合約的書面大略提綱為止。他會從迪士尼得到四千萬份股票，以及另外二十億現金。儘管如此，他仍然要迪士尼在合約裡載明，他寫出來的故事大綱只能給迪士尼公司的三個人看——羅伯特・艾格、新任董座艾倫・洪恩（Alan Horn）以及副總凱文・梅耶（Kevin Mayer）。

艾格對大綱的反應很小。「以說故事的角度，我們認為很有發展潛力。」他這樣告訴《新聞周刊》。就一位精通行銷術的人而言，這番話若不是故意貶低大綱價值，就是迪士尼史上最強烈的委婉批評。不論怎樣，這時要退出收購已經太難，合約都已經寫好、盧卡斯影業也做了全公司評估。盧卡斯若轉身把打點過的公司賣給其他人，對他自己也沒有損失。何況就算大綱很糟糕，史上也從來沒出現過不會大賺的星戰電影。

交易關頭將近時，兩間公司在二〇一二年十月的活動都達到狂熱高峰。羅伯特・艾格在一個周末一口氣看完六部星戰電影，並做了筆記。凱瑟琳・甘迺迪說服霍華・羅夫曼退出半退休狀態，回來管理大爆發的周邊授權商品——畢竟過去在盧卡斯影業，最賺錢的部門永遠是消費者產品部。十月十一日至十四日，人在紐約漫畫大會的巴勃羅・海德格接了幾通令人緊張的電話，得知交易已經篤定。海德格寄電郵給《星戰內線人》，要他們先別急著做下一期封面。他不能告訴他們原因——暫時不行。

二〇一二年十月十九日星期五，喬治・盧卡斯坐下來拍支影片，某方面可說是最後一次在這間以他命名的公司裡以公司領導人身分拍攝作品。

這回他不是站在攝影機背後，而是跟凱瑟琳·甘迺迪坐在鏡頭前面。他的正式用意是把公司交棒給甘迺迪，但也想領先新聞一步——為了避免在宣布消息後被找去做電視專訪，他會拍下跟相關主要人物的大量對談，然後免費分享給全世界。這會是盧卡斯影業被徹底改變面貌之前，最後一次在媒體管理上取得的勝利。

盧卡斯影業的公關主任琳恩·海爾（Lynne Hale）很奇怪地在訪談中插上一角（沒有提到名字），用電視主播的方式笑盈盈發問。整段影片剪輯成大約半小時，然後分五小段放上 YouTube。

攝影機開拍之後，盧卡斯談起他準備售出公司的對象；他說那間媒體大亨就像核彈避難掩體。「迪士尼是所有製片商中最穩定的，」他說。《星際大戰》傳奇可以在迪士尼手上存續好個幾世代。盧卡斯讚美那間公司能「栽培和對外授權一個品牌，建立整套方案，使它紮穩腳步」。這聽起來幾乎就像盧卡斯最愛的一本書，以撒·艾西莫夫的經典科幻小說《基地》（Foundation）；書中一位人物事先規劃好未來一千年文明的路線。盧卡斯預見甘迺迪將來會挑選自己的繼承人，但仍會得到米老鼠王國的力挺。「到最後，」盧卡斯說。「等到世界末日降臨，我們也都不免一死時，能撐最久的就會是迪士尼公司。」

就像歐比旺對路克說，稍早關於達斯·維德的話只是論點角度問題，盧卡斯也在自己過去的說詞——將來不會出現其他星戰電影——找到漏洞鑽：「我總是說我不會再拍《星際大戰》，這也是真的，因為我自己不會做這件事，」他說。（至於他在二〇〇八年提到的「明確禁令」，則顯然已經廢除。）「但這不表示我不願意讓甘迺迪拍下去。」很顯然，這個漏洞的形狀剛好符合電影界最棒的製作人。

至於盧卡斯會在這個發展裡扮演什麼角色？顧問。「他是我肩膀上的尤達。」凱瑟琳如此形容，說他是星戰聖火的守護者。當她遇上太重要的問題，其他辦法也用盡時，就能求助這位隱居在山洞裡的老絕地武士。這是否代表盧卡斯會以某種微妙的方式繼續掌控《星際大戰》傳奇？各位只要想想看尤達在《帝國大反擊》和《絕地大反攻》介入多少事情，就能知道

答案。（不多——就只有關鍵時刻之前的訓練而已。）

新銳導演 J.J 亞伯拉罕加入陣容

向來對教育很著迷的盧卡斯，非常適合指導年輕導演；他在《複製人之戰》就是這樣教育戴夫‧費隆尼，如今他會以更接近顧問的身分教導 J.J‧亞伯拉罕。甘迺迪在二〇一三年一月把亞伯拉罕從新的《星際爭霸戰》系列挖來，而且只用了幾個字：「請答應拍《星際大戰》。」過去和將來都是星戰迷的亞伯拉罕動用在派拉蒙的私人交情，好讓他能放下星艦系列和達成請求。二〇一三年稍晚，傑特‧盧卡斯會透露他父親「一直在」跟亞伯拉罕討論。

但是這不會讓亞伯拉罕變成下一位理查‧馬奎德；首先，亞伯拉罕意志堅強，也比那位威爾斯導演有經驗多了。其次，盧卡斯有真正的理由優雅退隱，至少是退居幕後，並真的安安靜靜地坐在後排觀看。最後，這段公關影片最動人的一幕，或許便是老絕地透露的一件事——他出師的極大代價，是永遠沒機會像我們這樣觀賞電影。「我人生錯過的一件事，就是一直沒機會看第一部《星際大戰》，」他說。「我無緣走進戲院和被電影深深震撼，因為我早就知道電影只帶來了心痛跟麻煩。」二戰的納瓦霍族密碼兵老喬治‧詹姆斯（George James Sr.）跟喬治‧盧卡斯二世有個共通點：他們都沒有真正看過這部經典電影。

新故事正要開始

紐約證券交易所在二〇一二年十月三十日星期二結束交易後，迪士尼網站上出現一則公告：「迪士尼收購盧卡斯影業」。這則公告遵照義務寫了幾段誇大之詞，其餘部分則是相當標準的新聞稿：副標題寫著「此次收購延續了迪士尼的策略目標，致力於創造及收購全球最佳內容品牌」。遙遠的銀河系剛剛變成了個有品牌的創作內容，歸全世界最大的媒體公司所有。

　　以迪士尼那天的股價計算，收購額剛剛好是四十點五億。其中一半是股份，一半是現金：二十億現金裝在想像的手提箱裡，連同四千萬股迪士尼證券交給盧卡斯影業唯一的股份持有人——喬治·沃頓·盧卡斯二世，一位文具店老闆的兒子。四十點五億；沒有比皮克斯的七十億多，更只比迪士尼花在漫威身上的錢多一點點。四十點五億比斐濟的國內生產毛額還高，可是考量到《星際大戰》在頭三十五年就賺進三十億收入，這個金額似乎有點低估了這部財產的價值。

　　迪士尼也像盧卡斯影業一樣也拍了公關影片，並比後者早一步亮相。艾格替七部曲準備了一段演說——盧卡斯稍後會在同一支影片中回答一些問題。艾格在影片裡指出，這四十點五億元是用來購買星戰宇宙的一萬七千名角色（也就是李蘭·奇從「全像儀」資料庫查出的數量）；只是艾格沒有提到，大多數人物只是小說裡的小配角。

　　艾格也想給投資者保證，要他們信任這個砸下重金收購單一公司的決策。他用安撫的口氣提到另外兩件至寶—— ILM 和天行者音效公司。他在宣布消息那天的迪士尼電話會議上，對其他人強調這次投資的精明財務面。他給盧卡斯的四千萬張股份？這些會是新發行的股票，艾格也打算在二〇一五年新電影上映之前將它們全數買回。他沒提到迪士尼在銀行裡有四十四億，投資者一直要求他們拿來投資；這筆錢當中只有二十億現金給了盧卡斯，合約剩餘部分則是給股票。迪士尼仍然有能力再吞掉一間盧卡斯影業。

　　投資者們對這場交易卻沒這麼樂觀。消息宣布隔天，迪士尼的股票被大量拋售，使得股價跌到每股四十七美元。股價慘跌的新聞一出來，主流媒體和星戰迷圈子似乎陷入愁雲慘霧。「我感覺到推特圈有陣很大的擾動，」我那時在推特上寫說。「好像百萬個童年突然尖叫，接著又消失無聲。[98]」但是我沒過多久就意識到我錯了；即使在影迷眼裡，這場交易也很合理。在口袋非常深的金主贊助下，新的星戰電影得以成真。看看迪士尼是怎麼對待皮克斯和漫威的——用非常崇敬的態度。看看誰將執導下一部電影？不是前傳的那位導演。我寫了〈星際大戰剛剛重獲新生〉（Star Wars Just Got a

98　註：修改自四部曲中，千年鷹號上的歐比旺感應到奧德蘭星被炸毀時所說的話。

New Lease on Life），是併購案之後第一篇刊出的正面社論。這篇文章隔天光是在臉書就被分享兩萬次；看來我不是唯一仔細思索過狀況後，就能感覺有股興奮感正在累積的影迷。

盧卡斯則表現出罕見的快活，甚至露出微笑。星戰之父在訪談中強調，他「打從出生起」就是迪士尼的大粉絲。至於他放棄製作更多實驗性電影這件事，也拋出了最後的合理化藉口：「我不能把我的公司一起拖下水。」（他還補充，這間公司就像個「迷你迪士尼」……結構是很相像的。）**「迪士尼是我的退休基金。」他淡淡地說。這句話其實太過輕描淡寫：盧卡斯如今是迪士尼的第二大私人股東，僅次於史提夫・賈伯斯的遺孀蘿琳・鮑威爾・賈伯斯（Laurene Powell Jobs）。**這位在一九五五年迪士尼樂園開幕第二天就得以造訪該地、也很崇拜史高治・麥克老鴨的孩子，一開始製作《星際大戰》時就希望得到迪士尼資助，這麼多年來也在書桌上留著一對米老鼠書擋——如今他擁有這間公司的百分之二。

迪士尼受到股市不確定性的連番打擊時，這筆退休基金卻會在接下來兩個月繼續增長。二〇一三年一月，華爾街得知 J.J・亞伯拉罕被宣布為七部曲的導演時，迪士尼的股價便大幅上揚，並在二〇一三年三月十四日——盧卡斯的六十九歲生日——達到每股 67.67 美元之多。什麼也不缺的男人在生日這天得到什麼禮物呢？他當初拿到的股份，已經增值了八億四千萬。

想當然，這是一個時代的落幕——但是《星際大戰》會繼續長存，而且不只是存在於星戰之父的銀行戶頭裡。差不多就在迪士尼公布收購消息的公關影片放出來時，盧卡斯也談論到未來的星戰電影，隨口將七、八、九部曲稱為「三部曲的結尾」。他所謂的「三部曲」或許是指九部電影組成的三個系列，這個結構一直到，０１４，０他決定交出一些綱要之後才存在。「此外還有其他電影，」他補充，一如往常在最後一刻改變整段話的走向，並照例選用笨拙的用詞。這是第一次有人提到七、八、九部曲中間會上映外傳電影（spin-off）的事。

「我們有一大堆點子、角色、書籍和各種東西，」星戰之父說。「我們接下來一百年都有辦法繼續製作《星際大戰》。」

結語
跨越宇宙的傳奇

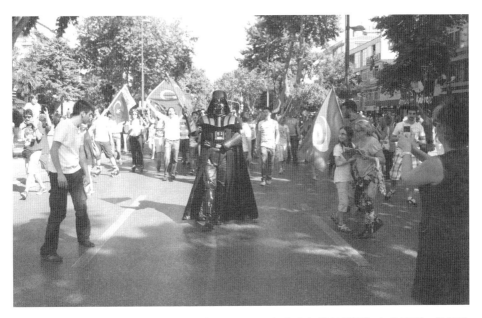

土耳其五〇一師創始人阿泰斯‧瑟丁（Ates Cetin）在八年前差點因為穿著達斯‧維德的
戲服被逮捕（當時土耳其沒有人知道這個角色），如今於二〇一三年率領一群示威者前往塔
克西姆（Taksim）廣場，示威者們還哼著帝國進行曲。

來源：Gizem Aysu Ozkal

　　假如盧卡斯說對了，《星際大戰》宇宙仍然有許多故事可以說──到目
前為止也還沒有跡象證明他錯了──那麼到了二一一五年，未來世代的影
迷們可能仍會在電影院外面排隊，看索羅與天行者家族的後人展開冒險。
我們若參考迪士尼現有的製作進度，一百年後就會播到第八十七部曲。就

我們所知，這部片很可能會用 IMAX 全像投影格式播放。

聽起來很荒唐？也許吧。話說回來，四十年前有段時間也認為太空幻想電影聽起來很蠢。**而且《星際大戰》還有很多新世界可以征服；不只是這系列跟其傳教者擁抱了納瓦霍語這種新語言，它們更會持續擴張到世界各地，進入尚未被星戰狂熱吞沒的國家。**

星際大戰仍要征服新世界

就拿土耳其來說：直到不久之前，身為 Yıldız Sava ları ——土耳其文的「星際大戰」——的影迷是非常孤獨的事，可是出生於一九八三年的阿泰斯・瑟丁在八〇年代末看過電視播的配音版《帝國大反擊》，立刻就迷上了。他開始想辦法在他剛發現的新宇宙裡玩耍。

確實，原始三部曲曾在土耳其戲院上映過，可是一九八二年也有一部動作電影《這個男人拯救過世界》（*Dünyayı Kurtaran Adam*），公然侵占盧卡斯電影的特效鏡頭、重覆利用千年鷹號和死星。該國似乎沒有人注意，不然就是不太在意。如今這部電影普遍被人稱為「土耳其星際大戰」，是小眾片經典；當年它惡評如潮，接著完全消失。「我看過幾次，」瑟丁說。「我現在仍然搞不懂劇情。」

一九八〇年代的土耳其很難見到星戰周篇商品。你唯一找得到的是惡名昭彰的 Uzay 盜版人偶；他們以為把名字改幾個字就能規避版權，做出「群星大戰」（Starswar）系列。（歐比旺牧場的史提夫・山史威特很珍惜他的 Uzay 版「突擊石兵」（stormtroper）跟「CPO」人偶；五〇一師還根據 Uzay 的「藍星」雪地士兵做了一套戲服。）

由盧卡斯影業授權的正牌玩具，在一九九七年開始進入土耳其，正好趕上特別版，只是不是每個人都會買。一九九九年，瑟丁看到報導說美國上映《威脅潛伏》的戲院外面大排長龍，結果伊斯坦堡戲院首映時，整間戲院只有一、兩個觀眾，令他沮喪不已。門口羅雀的情形在二和三部曲都重演；看來土耳其人不像其他國家的人會接納《星際大戰》的點子。

　　《西斯大帝的復仇》於二〇〇五年上映時，瑟丁的一位收藏家朋友打扮成突擊士兵，並借他一套達斯・維德的服裝。兩人跑去伊斯坦堡人最多、最出名的公共區域塔克西姆廣場，在那裡繞圈子走、試水溫和評估人們的反應。結果他們發現，即使在歐洲最大城市之一的文化中心，達斯・維德依然相當沒有名氣。「只有少數人認得這個角色，」瑟丁說。「大多數人以為我是《忍者龜》（*Teenage Mutant Ninja Turtles*）的史瑞德（Shredder），不然就是機器戰警（Robocop）或消防員。有個老女士說我是『山裡來的人』；我到現在還是不曉得那是什麼意思。」

　　警察比較擔心這位西斯大君。瑟丁得連忙對一位警官解釋這只是演戲，並差點因被懷疑有嫌疑而被捕，接著他朋友趕緊把他塞進計程車。

　　瑟丁說話很輕柔，卻散發出一股內斂的頑固。他在二〇〇八年創立五〇一師的土耳其分部；接著他在二〇一一年跟別人一起成立土耳其的反抗軍軍團。他看著愛迪達（Adidas）在自己的國家推出星戰主題球鞋跟夾克，並在土耳其電視上看到《複製人之戰》。他朋友開始玩星戰遊戲，接著臉書出現了，順便帶來有星戰哏的網路文化貼圖。瑟丁注意到報紙的幽默專欄會開始引用星戰典故。改變儘管來得慢，但的確有改變。

　　快轉到二〇一三年七月，塔克西姆廣場成了另外一種警方行動的焦點：當地一座公園本來要拆除，改建成鄂圖曼土耳其時代軍營風格的購物中心，有人因此抗議。警方用催淚瓦斯驅散這群和平抗議者，導致民眾開始集結。**瑟丁決定加入抗爭，再次穿上整套維德戲服。他想傳達的訊息：「連最邪惡的電影人物也站在人民這邊」。**

　　當然，假如維德戲服上次引起警方注意，這回就真的有被逮捕的危險了，不過瑟丁忍不住。他在最後一刻決定把光劍留在家裡，改帶一面土耳其國旗；這招或許能使群眾愛上這位人物的神祕感。事實證明這樣沒必要；在短短八年內，《星際大戰》從大體沒沒無聞、仿冒品叢生的有趣玩意兒變成家喻戶曉的文化。「七歲到七十歲的人都大喊『達斯・維德！』」瑟丁告訴我。「『上啊，維德！讓他們好看！給他們嚐點顏色！』聽了幾次這種喝采，你就幾乎會覺得你真的是達斯・維德。」他很訝異，不論他走到哪裡，

抗議者都會跟著他走——並且還哼著帝國進行曲。

　　《星際大戰》逐漸成為國際熱潮，或許是第一個能讓所有文化毫不猶豫就力挺的神話故事。連拍片場景也成了聖祠；二〇一一年，一小群主要由歐洲人組成的影迷找到拉斯農場（Lars homestead）布景，那個讓觀眾首次見到路克・天行者的白色圓頂式居所，就這樣丟在突尼西亞沙漠裡腐杇；這些影迷在臉書發起募款一萬美元，以便用灰泥和油漆把建築修復到電影的狀況。他們立刻募到 11,700 美元。突尼西亞政府的許可則稍微多花了點時間發下來，不過團隊在幾星期內便完工。他們在歐洲星戰大會對著高朋滿座的觀眾播放影片，展示修復的過程——這些人在會場不禁流下熱淚，也換來如癡如醉的掌聲。

　　日本就算不是全世界最迷星戰的國家，也是東半球之最。該國是《喬治盧卡斯真人大歷險》（*George Lucas' Super Live Adventure*）的家鄉，這部詭異、以《星際大戰》為主的圓形劇場舞台劇在一九九三年於日本各地巡演。你可以在這個國家看見達斯・維德宣傳太平洋聯盟（Pacific League）棒球賽、日產汽車（Nissan）跟松下電器的家電。你可以到東京中央的六層樓商場中野百老匯（Nakano Broadway），那裡每一層樓都買得到罕見星戰玩具跟小裝飾。喬治・盧卡斯在一九八九年來東京迪士尼樂園替「星際之旅」揭幕時，在整個樂園裡被成群日本女學生追逐；當時四十五歲的他開玩笑說，他真希望自己有年輕二十歲。如今女學生（有少數男學生，但主要是女學生）仍然成群結隊排隊等著搭新版的「星際之旅」——我發現那是東京迪士尼最熱門的遊樂設施。C-3PO 用日文歡迎他們搭乘，說起異國語言時依然神經兮兮和女孩子氣。

　　相對之下，南韓比較不受《星際大戰》影響，這現象顯著到讓哈佛研究員金東元（Dong-Won Kim，音譯）寫了篇論文，探討為何只有不到兩百萬南韓人看過一到三部曲（令人驚訝！）。不過即使在首爾，你也能看見達斯・維德出現在韓國通訊（Korea Telecom）的廣告，或是有一群突擊士兵拍影片，跟著女子演唱團體 Wonder Girls 的暢銷單曲跳舞。我在首爾的弘大區找到一間店，正式名稱是「星際大戰咖啡店」，宣傳詞為「願原力與你同

在」。它仍會販賣非正式的藝術作品，包括安迪・沃荷（Andy Warhol）式的達斯・維德，以及一張龐大的帆布，把經典三部曲人物擺在一張長桌後面、模仿達文西的《最後的晚餐》。

　　名單可以永無止盡延續下去。若你造訪巴哈馬群島的荷屬聖馬丁——這是其中一條皇家加勒比海郵輪航線最熱門的停靠地點——你會想看看「尤達小傢伙電影特展」（Yoda Guy Movie Exhibit），經營人是當年參與過《帝國大反擊》和在史都華・費波底下做事的一位生物部門藝術師。澳洲則有個男人保羅・費蘭區（Paul French），為了慈善活動而穿著刺痛皮膚的突擊士兵盔甲，從西岸的伯斯出發，徒步橫越內陸兩千五百哩路到雪梨。為什麼要穿突擊士兵盔甲？費蘭區說，因為這樣能「製造稍微多一點關注」。他最後募得十萬美元。

　　這些軼事個別看起來很有趣，但是合在一起時，便明確展示了《星際大戰》這個共享文化有多麼無遠弗屆的威力。星戰文化的語言誕生於一九七七年，並在八〇年和八三年更新；它一度看似消失，但是保存在數百萬人的記憶中，直到這世界在一九九七年震驚地發現有好多人仍會講這種語言，新生代的學習者也開始興奮地吱吱喳喳。一九九九年，一種新語言分支出現了，許多人發誓再也不要講這種方言，可是它們仍然被納入辭典。二〇〇二和二〇〇五年，語言在全球各地同步更新；到了二〇一四年，對於母語新發展的持續期盼，已經在全世界掀起廣大聲浪。我們如今都會說星戰的語言了。

《星際大戰》的想像力衝擊文化宇宙

　　更多《星際大戰》電影即將問世之際，這星球上唯一比較沒感覺的人，或許就是那些把焦點放在如何離開地球的人。

　　星戰之父長久以來都是真實（跟虛構）太空任務的擁護者；他是在人類探索太空的早期年代長大的，也在一九六〇年代熱切地追蹤阿波羅（Apollo）任務進度。就在盧卡斯開始拍攝《THX1138》不久前，阿姆斯壯

（Armstrong）登錄了月球；一九七六年七月，盧卡斯結束《星際大戰》的拍攝不到一個禮拜，維京人一號（Viking 1）的登陸艇在火星著陸。同年稍晚，維京人一號傳來錯誤報告，說在火星土壤裡找到生命跡象。哈爾·巴伍德記得盧卡斯當時在剪輯第一部電影，有一天非常興奮地跑來他家。「他那時認為這對《星際大戰》是好兆頭。」巴伍德回憶。

等到電影顯然引起大轟動後，盧卡斯就開始談論電影可能會如何影響太空計畫。「要是這部電影有達到任何效果，我希望它會勾起某位十歲孩子的興趣，使他對外太空以及浪漫與冒險的可能性感到著迷，」他在一九七七年對《滾石雜誌》說。「當然不會像華納·馮·布朗（Wernher von Braun）[99]或愛因斯坦這麼有影響力，但會鼓舞孩子們投入更認真的外太空探索，並說服他們這是很重要的事。不是為了任何理性理由，而是完全出於不理性跟浪漫的動機。」

「如果我九十三歲的時候，有人殖民火星，」他繼續說。「而且第一個殖民地的領袖說：『我來殖民的真正理由，是希望在這裡找到武技獸。』那我就會非常滿足。」

盧卡斯直到職業生涯落幕之前，仍然會表達同一件事，希望他的創作能促成國際合作探索外太空。他在二〇一〇年告訴強·史都華：「我唯一的希望，是第一個登上火星的人會說『我打從看過《星際大戰》就想這麼做了』。」盧卡斯也在一九八一年興致勃勃地對《星航日誌》講出這個願望，是目前為止表達力最豐富、最具政治性的版本：

我開始構思《星際大戰》時，是以某些點子為出發點，其中一個就是說個童話故事——因為它正是這樣，一部披著太空外衣的童話。它之所以有太空外衣，是因為我喜歡太空計畫，我也非常希望人們能接受太空計畫。我們正活在太空計畫開花結果的時代，說不定還是巔峰期，而《星際大戰》就是在人們當時會說「這些事真是浪費時間金錢」的年代拍出來的。我當

99　註：原是納粹德國的 V1 和 V2 火箭設計者，戰後替 NASA 開發了阿波羅計畫使用的神農火箭。

時希望——現在仍然希望——十年後人們投票決定是否要再探索太空時，他們會說「是，這很重要，我們應該放手去做」……假如十五年後的太空計畫突然得到很多資金，我就會說，「老天，也許有一部分真的是我的功勞……」只是目前還很難說《星際大戰》究竟會不會帶來影響。

到了二〇一〇年代中期，美國對太空探索的態度倒向「不」。我們沒有真的爭先恐後跑去火星，不論是不是想找武技獸。NASA（航太總署）的預算在整個聯邦政府只占不到百分之零點五，而且該機構過去二十年來都把重心放在無人太空船上。巴拉克・歐巴馬這位揮舞光劍、回應人們的死星建造請願、接待 C-3PO 的絕地武士，砍掉了未來的載人火星任務資金。NASA 原本計畫在二〇三七年送人上火星[100]——很巧地，盧卡斯在那年會是九十三歲。

我們也許得等上更久，才會知道第一個人踏上紅火星的驅動力是什麼。不過，目前要是有任何虛構宇宙能鼓舞 NASA，那會是《星艦迷航記》而不是《星際大戰》。「我對太空的熱愛完全來自《星艦迷航記》，」波巴克・費爾多西（Bobak Ferdowsi）說，人稱「摩霍克小子」（Mohawk Guy），是噴射推進實驗室（Jet Propulsion Laboratory）的飛行主任，協助控制好奇號（Curiosity）火星車。他告訴我，他偏愛星艦甚於星戰。「我們仍然有機會朝《星艦迷航記》的未來邁進，」他在稍早的訪談中說。「個別國家會越來越少，逐漸轉型成全球組織。」有這種想法的不只是他一個人；你能在該實驗室裡聽到很多會引述《星艦迷航記》的影迷。這間實驗室有一次自稱，他們是地球上最接近星艦宇宙的星際艦隊（Starfleet）的單位。

姑且說這是星艦迷的復仇——他們好幾十年來對這個敵對的「星際」系列感到五味雜陳。（他們最近一次被冷落，是在二〇一〇年重開機《星艦迷航記》系列和聲名大噪的 J.J・亞伯拉罕，一有機會就放棄星艦和跳槽到

100 註：歐巴馬在二〇一〇年終止了星座（Constellation）計畫，因為它的預算開始失控。但是這計畫當中的獵戶座（Orion）太空船在隔年重生，當成下一代的地球軌道外載人太空船，其座艙已在二〇一四年做過地球重返測試。獵戶座和星座計畫一樣，預定會載人重返月球，而探索火星當然也是未來的努力目標。

星戰去 [101]。)《星艦迷航記》把焦點放在理性的太空探索，而非全銀河的神祕主義，因此自然適合 NASA。費爾多西的同行和社交媒體明星，太空人克里斯・哈德菲爾德（Chris Hadfield），以及天體物理學家兼電視節目《宇宙大探索》（Cosmos）的主持人奈爾・德葛拉司・泰森（Neil DeGrasse Tyson），這兩人也是星艦迷。「我一直沒喜歡過《星際大戰》，」泰森說。「也許是因為它們沒有試著描繪真實物理學。完全沒有。」在泰森之前主持《宇宙大探索》的已故科普巨人卡爾・薩根（Carl Sagan）也對《星際大戰》有意見；卡爾的兒子尼克・薩根（Nick Sagan）告訴我，他記得有一次跟父親看第一部星戰電影的錄影帶，而他父親很愛《飛俠哥頓》式的冒險劇。結果韓・索羅吹牛說能在十二秒差距內跑完凱索航道，卡爾就大大嘆口氣。父子都曉得這句話說錯了：秒差距是距離而不是時間單位。「爸，」尼克當時抗議。「這只是演電影。」

　　「是啊，」卡爾說。「他們卻懶得考證科學。」

想用太空幻想劇激勵未來的愛因斯坦，還真是有用啊。

　　不過，美國的太空產業還是有對《星際大戰》致敬。 NASA 的商業載人與載貨計畫辦公室（Commercial Crew and Cargo Program Office）縮寫就是 C-PO。SpaceX 創辦人伊隆・馬斯克（Elon Musk）根據韓・索羅的船，把他的火箭命名為獵鷹（Falcon）。替 NASA 的精神號（Spirit）和機會號（Opportunity）火星車擔任過飛行主任的克里斯・萊維茨基（Chris Lewicki），則正打算把更宅、更難懂的星戰哏發射到太空去。萊維茨基的私人公司「行星資源」（Planetary Resources）打算在太空岩石開採珍貴金屬，並計畫在二〇一五年末發射亞基德（Arkyd）望遠鏡，用它來尋找小行星。你得受過星戰延伸宇宙的洗禮才會知道這個名字：亞拉基德工業（Arakyd Industries）是舊共和時代的機器人與星艦大廠，它在帝國征服銀河後生產了

101 註：二〇一二年末，七部曲將拍攝的消息傳來、人們也開始拱 J.J・亞伯拉罕出線時，亞伯拉罕曾說他無意執導七部曲。

一種探測機器人，就是我們在《帝國大反擊》開頭看見的那種。「我們在這間公司加入了很多星戰知識。」萊維茨基對我說。萊維茨基不像泰森，起碼有點像盧卡斯期望的那樣受到星戰啟發：「《星際大戰》是讓我逃離硬科幻作品的毒藥。」他說。

　　NASA（和其天文學家）對星戰系列的最大致敬，則發生在二〇〇七年十一月三日。《星際大戰》打動地球觀眾的三十年後，其主題曲第一次在太空中播放；這是 STS-120 號太空梭任務組員登上國際太空站時，NASA 在第十二天播放的起床號。這是特別針對任務專家史考特・帕拉辛斯基（Scott Parazynski），他是少數得以進入地球軌道以及踏進更遠處的人類當中少見的星戰迷。（他兒子路克當時十歲，是在特別版上映前後出生的。）「用這種方式醒來真是棒極了，」帕拉辛斯基對任務控制中心說。然後他為了兒子，成為第一個在地球以外模仿達斯・維德的人：「路克，我是你父親，」他說。「運用原力，路克。」

　　彷彿還嫌這一幕不夠宅，載太空人到國際太空站的太空梭上還有一件特別的星戰貨物：馬克・漢彌爾在《絕地大反攻》用過的光劍。休斯頓太空中心官員提出這個構想，以紀念第一集電影滿三十周年，盧卡斯也欣然同意。在奧克蘭機場的一場儀式中，光劍由飾演秋巴卡的彼得・梅修親手交給 NASA。光劍從奧克蘭搭機飛到休士頓，再由 R2-D2 與德州五〇一師隊員接機。盧卡斯在發射現場看著太空梭載著他的電影道具飛向太空。

　　　　這是 NASA 安排過對《星際大戰》的最大致敬——但是四年後的二〇一一年，一個沒有那麼刻意的致敬也發生了。NASA 的天體物理學家用克卜勒（Kepler）望遠鏡首次找到有個行星繞行兩顆太陽：這顆行星官方上命名為 Kepler-16（AB）-b，但是 NASA 和全世界的天文學家給了它另一個名字——塔圖因。這是盧卡斯的某種勝利：當年《星際大戰》上映時，天文學家宣稱像路克・天行者的家鄉這樣接近兩顆太陽的行星是不可能存在的。

　　「塔圖因」被發現後，人們又找到另外十九個雙恆星星系。NASA 不得不向盧卡斯正式道歉；ILM 的約翰・諾爾代表盧卡斯接受歉意。「這些新發現使我們有更遠大的夢想，並且挑戰我們的假設。」他說。或者就像愛因斯坦所說的，想像力比知識更重要。有時你只是想拍太空幻想劇，卻也會意外領先科學一步。

<div align="center">※</div>

　　也許喬治・盧卡斯大半生涯都把目光擺在天邊，但是他離開《星際大戰》之後，人生卻被更平凡的塵世鬥爭占滿了。

　　在家庭方面，二〇一三年的一切對盧卡斯都看似非常美滿——也許一個人盡可能過著私密的生活，就能快樂直到永遠吧。終於退休的他完全沒浪費時間，在一月就向美樂蒂・哈伯森求婚。他們於六月在盧卡斯自己的彼得潘夢幻島——天行者牧場——結婚，盧卡斯的朋友比爾・莫耶斯（Bill Moyers）擔任婚禮主持。朋友們評論——就像他們過去幾年都在說的——盧卡斯跟美樂蒂在一起時看起來更苗條，而且比較快樂，打扮有改善。媒體離天行者牧場的大門遠得很，因為有謠傳說婚禮會在芝加哥舉行，把他們引開了。現場只有最少量的媒體、精挑細選的賓客和烏托邦式的婚禮主題，正是盧卡斯想要的樣子。此外，天邊還有更令人快樂的消息：美樂蒂和盧卡斯透過代理孕母懷了個自己的孩子艾佛斯特（Everest）。隔年五月，盧卡斯在天行者牧場舉行更盛大的慶祝會，邀請諸如艾倫・賴德和佛雷德・魯斯（Fred Roos）這些交情比較低的朋友，過來慶祝他的七十大壽。

　　但是盧卡斯退休的頭幾年沒有表面上順利，特別是保護和控制他的文化遺產這方面。的確，他替聖安塞爾莫的鄰居蓋了一座漂亮的公園，並在那裡替尤達和印第安那・瓊斯的雕像揭幕，好表示這些經典人物就是在附近誕生的。但是盧卡斯真正想要的閃亮大獎是盧卡斯文化藝術博物館，簡稱 LCAM：這就是他的遺產計畫，一棟極為龐大、無比昂貴的布雜藝術（Beaux-Arts）風格宏偉建築，就蓋在舊金山要塞的榮耀宮藝術博物館

（Palace of the Legion of Honor）附近，並讓舊金山的天際線稍微更像那卜星。這會很像華特・迪士尼博物館——後者讚頌了那位帶來大眾娛樂、廣受全球愛戴的創作者的一生。LCAM 將會收藏盧卡斯從小就在收集、資助和懷抱夢想的所有說故事藝術：畫家諾曼・洛克威爾（Norman Rockwell）和麥斯菲爾・派黎思（Maxfield Parrish）將會和史高治・麥克老鴨的創作者卡爾・巴克斯（Carl Barks）以及 CGI 展覽爭奪展出空間。

　　但是，盧卡斯沒想到 LCAM 之路會遇上幾個阻礙。首先是所謂的舊金山要塞基金會（Presidio Trust），是一群由美國總統任命管理國家公園的當地要人。盧卡斯在二〇〇五年把盧卡斯影業遷過來時，基金會跟盧卡斯談的彌補條件是：他將來必須在舊金山要塞蓋一座「世界級的文化機構」。當運動用品連鎖店 Sports Basement 撤出金門大橋下臨海的一棟建築時，很顯然盧卡斯會出手接管。**在任何國際偶像眼裡，這座建築都是極為吸引人的不動產，可以拿來打造紀念碑，盧卡斯自然更不必說——這個男人吸取了舊金山的價值（美軍是邪惡的科技帝國、企業與銀行家會摧毀共和體制），並把它拍成兩套三部曲電影，化身為史上最迷人、風靡全球的傳奇。**

　　可是某方面而言，《星際大戰》本身也是 LCAM 的阻礙——此外另一個理由則可能來自盧卡斯對自己的文化遺產懷抱的美夢。盧卡斯有一次對迪士尼的羅伯特・艾格坦承，他希望不管他做了什麼，即使他賣掉公司和決定收山，他的訃告仍然會這樣起頭：「喬治・盧卡斯，《星際大戰》的創造者。」但是不管盧卡斯有多努力，就是無法抹去一些舊金山市民的疑慮，認為他基本上是在打造一間《星際大戰》博物館——市民們擔心這個博物館會成為本市最熱門的景點，讓半個世界的人把車開進他們的濱海公園開車和到處踐踏。

　　儘管盧卡斯和舊金山要塞基金會談定要蓋一座博物館（更別提成立一個讓基金會親手挑選成員的理事會，以及有條件轉讓契約裡等著支付的數百萬美元），基金會還是在最後一刻決定開放博物館空間給外界競標，以及開放大量公開辯論。基金會董事南西・畢區多（Nancy Bechtle）是富裕的第四代舊金山人，曾在一間國際顧問大公司擔任財務長，如今是舊金山交響

樂團的總裁，當初還是由小布希總統指派加入基金會。我們可以很合理地說，她不太喜歡《星際大戰》。身為億萬富翁、原本提議自掏腰包蓋博物館的盧卡斯，還沒回過神來就發現自己得跟美國國家公園管理局的博物館方案競爭。美國國家公園管理局手上沒有資金，可是有協助管理舊金山要塞，並和畢區多與基金會關係密切。

盧卡斯動用政治人脈，手段跟白卜庭參議員一樣熟練；支持他的人包括以前到現在的舊金山市長，以及兩位加州參議員，此外熱愛《星際大戰》的矽谷名人聯署了一份支持信，署名者從臉書營運長雪莉·桑德伯格（Sheryl Sandberg）到賈伯斯的遺孀都有。盧卡斯對民主黨眾議院領袖兼舊金山市議員南西·裴洛西表達過幾次不滿，因而使得裴洛西打電話替LCAM求情。

畢區多對這一切不為所動，於是盧卡斯改試軟硬兼施路線。威脅首先上場：盧卡斯在一篇《紐約時報》訪談中宣稱基金會成員「痛恨我們」，而且他對手的提案只是「一票廢話」。他也威脅要把LCAM計畫搬到芝加哥，即美樂蒂的家鄉。人們口中的「拉姆」——芝加哥市長拉姆·伊曼紐爾（Rahm Emanuel）——正等著撥地給盧卡斯。

幾天後，利誘出現在盧卡斯唯一一次出席的基金會會議。盧卡斯顯然很緊張——他就像妹妹說的，仍是個「隱居幕後的傢伙」——結結巴巴談起舊金山要塞為何是數位藝術之鄉（他很快補充馬林郡也是），因此非常適合設立博物館。他替使用「痛很」一詞致歉；他說他不准自己的孩子用這個詞。不過，盧卡斯對於協議破裂這件事，仍然忍不住想刺激一下基金會。「LCAM的一部分概念是替舊金山要塞提供資金……你們知道的，替這裡付帳單。」盧卡斯並說，他是真心想要啟發孩子們、推廣數位藝術和讚頌說故事的「共同神話」，並且讓他四處旅行的《星際大戰》展覽品（從一九九三年起已經超過好幾打）能在他的住家附近有個家。但是這就是盧卡斯對博物館下的結辯：給大筆大筆的鈔票。

基金會成員在內部郵件裡奚落盧卡斯的博物館設計——強烈的布雜藝術風格——其中一個人還稱之為「銀河帝國加上中美洲」。他們最後提議讓

盧卡斯蓋博物館，但是有一個條件：設計必須更有二十一世紀風格，而且更加明亮。憤怒的盧卡斯拒絕了——此事就好像製片廠又在胡搞他的心血。於是，畢區多宣佈競標空間會改回公園地，舊金山市也慢了一步提議給盧卡斯一座碼頭。太遲了：星戰之父已經決定將博物館蓋在美樂蒂的家鄉，擺在芝加哥風勢不小的湖畔[102]。

盧卡斯這輩子戰勝了所有阻礙，從一場原本可能害死他的車禍倖存下來，也完成了他打定主意要進行的每一項創作。他脫離好萊塢的體系，讓自己先後成為百萬和億萬富翁。他替他的《飛俠哥頓》同人電影投入自我、金錢、熱情跟研究，無情不懈地追求完美，最後在一場聲光秀中大放異彩，烙印在數百萬人的想像力當中。他建立起夢想的帝國，創造出能支撐一世紀的故事，幾乎是偶然地帶入性靈與神話主題、在視覺效果上令我們跌破眼鏡、改變電影周邊商品的意義，並且永遠扭轉我們對於宇宙的觀感。

盧卡斯做到了這麼多，可是當他想打造一座聖殿，供奉他龐大的文化遺產時，喬治·盧卡斯的計畫卻被沒那麼有錢、也不喜歡新資金的人打亂了。或者，這些人厭惡的是一部熱門太空幻想劇賺來的那種錢。

盧卡斯的史詩傳奇依然持續

不論人們怎麼看待盧卡斯的史詩傳奇，它都似乎沒有落幕的跡象。新三部曲裡的七部曲即將問世，盧卡斯影業也採取了比過去更徹底、更嚴密、更狂熱的保密措施。參與電影製作的人，就算是只有些許關聯，都絕對不得洩漏這部電影的內容、演員甚至拍攝場地。二〇一四年二月，一位孩之寶玩具規劃主管在推特上提到他造訪倫敦西邊二十哩處的松林片廠（Pinewood

102 註：歐巴馬在二〇一五年二月和六月分別任命了舊金山要塞基金會的數名新成員，都有深厚的民主黨關聯，南西·畢區多則從基金會被撤換。人們相信這是南西·裴洛西在幕後推動的「報復」。此外盧卡斯身邊的內幕人士指出，無法在舊金山要塞蓋博物館，令盧卡斯非常失望。盧卡斯的另一件「反擊」，則發生在二〇一五年四月，他宣布要出資在他的馬林郡土地上興建四百多戶社會住宅。盧卡斯兩年前有意在天行者牧場隔壁的萬雷迪牧場（Grady Ranch）擴建片廠，卻遭居民強烈反對。儘管盧卡斯宣稱這單純是為了幫助弱勢階級，但富豪鄰居們認為盧卡斯是有意挑起「階級戰爭」和拉低地價。

Studios）；他雖然沒有透露任何細節，但推特帳號在一個星期後就神祕地被刪除了。

以前《星際大戰》的製作也保密到家，可是這回截然不同。盧卡斯影業等到二〇一四年三月才「透露」，這部電影會設定在《絕地大反攻》的三十年後，並且「會在幾位非常熟悉的老面孔身邊由三位新主角領銜演出」。二〇一四年五月，他們證實盧卡斯一年前就在訪談中無意透露的資訊：這些老面孔包括馬克・漢彌爾、凱莉・費雪和哈里遜・福特，更別提還有安東尼・丹尼爾、肯尼・貝克（Kenny Baker）以及彼得・梅修。

盧卡斯影業雖然無法完全壓制負面消息，這些細節卻淹沒在成堆正面消息裡。比如，編劇麥可・阿恩特因不明原因退出，改由導演亞伯拉罕和勞倫斯・卡斯丹執筆。謠傳說阿恩特不喜歡讓三位「非常熟悉的老面孔」有太多亮相時間，想要直接寫三名新主角的戲；但亞伯拉罕和他的老闆凱瑟琳・甘迺迪認為老演員們需要更多致敬橋段。對於阿恩特離開的消息，盧卡斯影業成功轉移注意力，公布一大票電影幕後的製作名人：現在不只有卡斯丹在協助製作七部曲，還有音效大師班・伯特與馬修・伍德，以及在那年高齡八十一的作曲家約翰・威廉斯。

社交媒體則爭先恐後填補盧卡斯影業刻意留下的缺口——一千名業餘藝術家在推特和臉書上張貼他們心目中的七部曲海報。此外，揣測電影內容、謠傳有哪位演員會加入的熱門推特，數量多到得再寫另一本書才能討論完畢。

不過，影迷和評論者最主要的貢獻還是《星際大戰》的笑話，再次反映了這個系列有多麼熱愛惡搞作品。喜劇演員、影視演員兼星戰迷塞斯・羅根（Seth Rogen）發推特說，七部曲的開場白應該要假裝《絕地大反攻》後的三十年內啥也沒發生：「要命喂，這些伊娃族真會開趴。接下來呢？」羅根的喜劇演員同行派頓・奧斯華（Patton Oswalt）則技高一籌：他在其中一集《公園休憩處》（*Parks and Recreation*）串場時，被要求在市議會會議上講一段冗長的即席演講，藉此杯葛議會。奧斯華端出了令人拍案叫絕的演出——長達八分鐘的誇誇其談，道盡他身為星戰宅的內心渴望，敘述七

部曲應該怎麼演。這的故事裡面有金鋼狼跟其他漫威宇宙超級英雄，因為迪士尼現在同時擁有漫威和《星際大戰》了[103]。後來實際播出的版本幾乎看不到奧斯華演說的身影，但是它在 YouTube 上重獲新生，點閱人數超過三百萬。Nerdist 頻道只是替奧斯華的故事製作了動畫版，就又得到幾百萬點閱率。迪士尼要是真的這樣合併兩個系列，影迷一定會放火燒了伯班克的迪士尼總部，可是大家愛死了奧斯華的構想。

　　真要說的話，迪士尼談到星戰系列最新電影的細節時，其保密程度比盧卡斯影業還要嚴苛。過了幾年下來，迪士尼代表解釋這是長期和刻意的策略：「我們只需讓七部曲證明自己的能耐就好。」其中一人對我說。

　　不久前從華納兄弟轉過來的迪士尼新董事長艾倫・洪恩，於二〇一三年四月十七日在拉斯維加斯戲院舉行、讓電影院業主參加的電影博覽會上首度提及《星際大戰七部曲》。這一天剛好是喬治・盧卡斯四十年前第一次坐下來寫完整的《星際大戰》綱要，不過洪恩和凱瑟琳・甘迺迪都不知情。星戰迷那天忙著看奧斯華的影片（影片在該日貼出來）並哈哈大笑，同時哀悼昨晚過世的理查・拉帕門特（Richard LeParmentier）。拉帕門特是影迷大會的固定班底，只因一場死星上的戲而聞名全球——他的角色莫提上將（Admiral Motti）被達斯・維德使用原力掐住脖子。「每當我們發現有人太沒信心[104]，」拉帕門特的家人在聲明中說。「我們便會想起他。」

　　洪恩發表演講的戲院，乍看就像在對莫提的工作場所致敬；要是死星上有電影放映廳的話，一定會像凱薩宮酒店（Caesars Palace）價值九千五百萬美元的競技場劇場（Colosseum）。這間巨大、以紅與黑裝飾的戲院擁有 4,298 個座位，以及挑高三十七公尺的天花板；這是全美國最大的高畫質戲院，也是全球最大的舞台劇院之一。洪恩對電影博覽會的出席者發言時，螢幕上方有個紅燈開始閃爍，這表示一個叫「防盜錄眼」（PirateEye）的系

103 註：奧斯華的說法是，漫威系列電影的第一位幕後大頭目薩諾斯（Thanos）可以用無限寶石中的現實寶石（出現在《雷神索爾二》）從漫威宇宙跨進星戰宇宙。奧斯華現在也加入了漫威宇宙，演出電視劇《神盾局特工》。此外，在隔年漫威電影《星際異攻隊》飾演「星爵」的克里斯・普瑞特（Chris Pratt），也在《公園休憩處》飾演 Andy Dwyer 一角，出現在會議現場。

104 註：維德對莫提鎖喉時所說的話。

統正在掃描觀眾，用演算法偵測人們的輪廓，看是否有人拿出智慧型手機錄影。一位司儀告訴我們（我也是在場被掃瞄的人之一），整場活動會有戴夜視鏡的保全在人群之間巡邏。我真希望迪士尼雇用五〇一師做這件事，只是每次說到保密措施，這間公司就變得很沒有幽默感。

　　洪恩出席的目的主要是對戲院老闆們推銷即將上映（而且也將會失敗的）《獨行俠》（*The Lone Ranger*）；他似乎沒那麼有興趣談星戰系列。十五分鐘過去，他才隨興講起一個故事，是他首次造訪盧卡斯影業的舊金山要塞總部的經驗。「那裡經常有人會在會議結束時說：『願原力與你同在。』唔，你聽了要怎麼反應？我就說『也與你同在，兄弟』。」以戲院老闆為大宗的觀眾傳出零星笑聲——這些人已經不完全是查爾斯·利平寇記憶中叼著雪茄的老怪人，卻顯然是他們的後代。洪恩稍後提到，迪士尼準備每年都推出一部《星際大戰》電影，在各部曲之間會有外傳電影[105]。這對有留意新聞的人不是新鮮事；艾格買下盧卡斯影業時就透露過迪士尼的電影計畫表。但這是洪恩第一次使用「每年」這個詞；房間裡每一位記者都開始振筆疾書，不到一小時後就發布新聞。

　　洪恩和凱瑟琳·甘迺迪——後者是他的直屬部下——的關係像團謎。不過我們倒是確定，兩人為了七部曲的上映日期起了爭執；洪恩宣布七部曲會在二〇一五年夏天上映，但是凱薩琳就沒這麼確定了。「我們到時再看狀況。」我那天晚上在電影博覽會的紅毯上問她那個日期是否有可能，她就這樣咬著牙回答。結果日期的確往後延：二〇一五年十二月十八日。

　　上映日期不是甘迺迪唯一改掉的事。遊戲部門盧卡斯藝術在二〇一三年整個解散，未完成但備受期待的遊戲《星際大戰：一三一三》也步上其來源影集《地下世界》的後塵和束之高閣。影集《複製人之戰》同樣在二〇一三年被取消，該劇觀眾認為是因為迪士尼不希望在競爭者——卡通頻道——播出星戰影劇。

105 註：外傳電影稍後被正式命名為外傳選集（Anthology）電影。第一部是《俠盜一號》（*Rogue One*, 2016），講述反抗軍如何竊取死星藍圖的故事；下一部是此時尚未命名的少年韓·索羅電影。

　　影迷每次聽到壞消息，就把責任推給迪士尼，卻沒想到盧卡斯影業有個名叫甘洒迪、採取鋼鐵手腕的好萊塢式新老闆，公司已經沒有躲在仁慈億萬富翁的羽翼底下，靠著富豪對自己熱愛的計畫一擲千金了。《星際大戰》早就失去過去的資金來源；既然現在有許多新電影要撥預算，還得養一位昂貴的好萊塢導演，考慮到《複製人之戰》的收視率，每一集花兩百萬拍實在是行不通。到頭來，甘洒迪起碼是為了錢而砍掉這個系列。

　　不過甘洒迪沒有放棄製作影集的主意。她也許消滅了動畫部，但是仍留下動畫總監戴夫・費隆尼跟他的才華；她讓剩餘的《複製人之戰》集數整理過和丟上 Netflix 影音串流平台。**費隆尼的第二部動畫影集《反抗軍起義》（Rebels）在《複製人之戰》的餘燼裡重生，看起來比前一代廉價，但是表現也更佳**——《反抗軍起義》（Rebels）在迪士尼 XD 頻道上播出，設定在三部曲事件的十四年後，離四部曲還有五年，主角是剛被帝國占領的洛塔星（Lothal）上的一群正義走私者。肯南・賈奴斯（Kanan Jarrus）——由小佛萊迪・普林茲（Freddie Prinze Jr.）配音——是個逃離六十六號密令絕地大屠殺、悶悶不樂的絕地逃亡者；他的座艦幽靈號（Ghost）的船員包括副駕駛希娜（Hera）、塗鴉藝術家薩繪（Sabine）、負責當打手的利霸（Zeb），外加壞脾氣的導航機器人小鐵（Chopper）。肯南收容和訓練一位擁有原力天賦的少年艾斯納（Ezra）。劇中有位負責獵捕絕地、四處追殺肯南和艾斯納的帝國判官（Inquisitor）——而且你不必是星戰天才就能猜到，判官那位高大、穿黑盔甲和戴面罩的上級是誰。

　　這是星戰宇宙成熟、無人探索過的疆域：帝國正處於統治高峰，反抗軍同盟則開始崛起。連過去的延伸宇宙都很少探索過這個時期——這是因為盧卡斯把四部曲之前的整段銀河時期保留給前傳了。

　　彷彿是為了對老派的原始三部曲影迷招手，告訴他們現在可以安全歸來，費隆尼製作《反抗軍起義》的所有概念藝術畫時都以雷夫・麥魁里的繪畫與草圖為基礎——當初若不是有這位主力成員，《星際大戰》根本不可

能誕生。費隆尼於二〇一三年七月在歐洲星戰大會公開《反抗軍起義》的第一批概念畫時，還找來一隊五〇一師成員圍在身邊，身上穿的不是我們熟知的突擊士兵盔甲，而是麥魁里的概念畫版本——當時的太空士兵會攜帶雷射劍。「雷夫的設計跟出現在螢幕上的任何東西，都是《星際大戰》的最真實部分。」費隆尼滔滔不絕地說。

喬治・盧卡斯傳承薪火的那些作家與藝術家，不論是在替《反抗軍起義》、七部曲或者眾多外傳電影的第一部效力，他們的創作在甘迺迪眼裡都是純潔、至高無上的，超越了任何企業策略家或行銷主管的控制範圍。「想像力能帶來革新，」甘迺迪在二〇一三年告訴一群德國影迷。她接著指出七部曲的特效除了 CGI，也會使用比重一樣多的模型跟人偶，引來瘋狂掌聲。「我們會善用每一種工具來呈現這些電影的面貌。」她說。（這在隔年得到證實：亞伯拉罕在阿布達比拍了支慈善短片，話說到一半時被一個巨大布偶打斷，活像是從《魔水晶》的布景跑出來的。）甘迺迪也討論到其他失敗的大製作電影，沒有指明是哪幾部。「如果你不留意故事的基礎，也沒有花必要的時間尋找獨特、複雜的故事——觀眾過了一陣子後就會感到厭倦。」

甘迺迪對《星際大戰》最重要的貢獻，乃是在二〇一二年創立盧卡斯影業故事小組。這個神祕組織由凱莉・祖普・哈特（Kiri Zooper Hart）率領——此人是作家和製作人，也是出身拉德公司和凱瑟琳・甘迺迪製作團隊的老將。故事小組成員包括「全像儀」資料庫的看守者李蘭・奇，加上授權部門、品牌傳播部門和商業策略部門的代表。他們的每日主要工作是協調成堆湧向螢幕的星戰新內容，使它們設定一致，並且設下鐵律規定什麼可以做、什麼則不行——換言之，在盧卡斯缺席的狀況下模擬盧卡斯的決策。更重要地，故事小組積極淘汰了舊的延伸宇宙。

現在「全像儀」資料庫裡不再有電影、電視、小說、漫畫和最低的 S 級這些搞得一團亂的設定優先層級。從今以後只有故事小組蓋章認定的內容才算數，其餘的則重新標上《星際大戰傳說》（*Star Wars Legends*）商標，也就是把舊外傳貶到「從來沒有真正發生過的宇宙」。二〇一四年五月，故事小組宣布他們的決議：只有六部星戰電影和《複製人之戰》影集得到認

可。這種權力連喬治・盧卡斯都不敢行使——把這個遙遠宇宙說過、寫過的一切篩選成單一一致的盧卡斯影業官方歷史。《星艦迷航記》、漫威和 DC 漫畫宇宙這些歷史悠久的系列，都曾有過創作開始嚴重失控的時候，結果開始自相矛盾，以致其主導者不得不在平行宇宙從頭來過——這個可怕的時刻在影迷與書迷心中叫做「重開機」。星戰故事小組做的是一系列更激進的截肢手術：星戰作家們若能逃過被切除的命運，想必會很高興。提摩西・桑在二〇一三年有點抱持希望地對我指出，他的所有小說可以擺進七和八部曲之間的歷史。他說這些書不需要被抹掉，因為它們不影響星戰系列的未來軌跡。不過，桑還是很快就乖乖聽話，並在盧卡斯影業宣布砍掉舊外傳的文章中，讚揚盧卡斯影業有著多宏大的願景。

　　決定什麼東西能印在星戰宇宙的畫布上，這種權力自然對一位星戰迷帶來了打擊。此人或許是故事小組中知識最淵博的成員，其職責是了解和幫忙引導星戰傳奇的未來內容——每一部電影、每一本部遊戲、每一部電視劇跟每一本書。這位聰明得可怕的超級影迷寫了一本探討星戰小說的書，還有效地解釋星戰智慧財產，滿足了迪士尼的需求。一百年後的《星際大戰》或許得感謝他，感謝這位影迷美夢成真的人：巴勃羅・海德格。

巴勃羅・海德格：最夠格的星戰詮釋者

　　三十九歲的巴勃羅・海德格是第一代星戰迷；他宣稱當初刺激他加入這一行的理由，是因為在四歲畫不好鈦戰機和被人嘲笑。海德格在智利出生，於加拿大長大，小時候讀一本一九七九年的星戰小說《韓・索羅與星之盡》（*Han Solo at Star's End*），翻到書頁都掉下來了。他在一九九〇年代開始寫星戰紙上遊戲，兩千年時被盧卡斯影業挖角去發展網路內容，因此搬到加州。不到一年，他就被委託管理官方網站 StarWars.com 跟其他許多網站了。「他寫過的星戰百科比我還多。」歐比旺牧場的史提夫・山史威特承認。二〇一一年，海德格成為「品牌傳播經理」——換言之就是盧卡斯影業的星戰知識解說官，罕見地以終極星戰宅的身分教育主流人士。

　　迪士尼買下盧卡斯影業之前，盧卡斯影業就是請海德格對前者解釋何謂《星際大戰》。他在二〇一三年八月重演一次類似的演出——在原始迪士尼樂園的阿納海姆會議中心（Anaheim Convention Center）參加 D23 迪士尼迷大會，花一個小時演講——這段演講叫「原力速成班」。

　　海德格首先對觀眾中的星戰迷而非迪士尼迷開口，回應人們對七部曲的瘋狂揣測。「我可以爆很多料，」他說，然後戲劇化地停頓。「但是……這……不是……本次座談……的重點。」他大笑。「我們先等一下，等所有部落客們走出去。要是你已經掏出智慧型手機，你可以放鬆一下啦。」

　　我當時也大笑，然後才注意到真的有一大批人——也許一百人——頭也不回走了出去。

　　這就是海德格，盧卡斯影業的完美內線人，同時又非常了解今日由社交媒體驅動、部落格文章快如光速的網際網路。他的腦袋能記住星戰小說裡出現過的一萬七千名角色，他寫了二〇一二年那本無所不包的《星際大戰宇宙讀者必備指南》，也很出名地記錄了班·伯特最愛用、稱之為「威廉慘叫」（Wilhelm Scream）的一九五〇年代老音效在每一部盧卡斯影業電影出現的地方。在 D23 的前一天，羅伯特·艾格告訴數千人說他對盧卡斯影業的一切「佩服到啞口無言……將來也找不到言詞形容」，可是這段話被噓了。當天稍早，艾倫·洪恩又講了他造訪盧卡斯影業園區的故事——「也與你同在，兄弟——」聽眾有些人發笑，但是一樣噓聲四起，洪恩當面和在推特上都被抨擊根本沒提到盧卡斯影業的作品。「我很抱歉，」洪恩說。「我真希望能多透露一點。很快就能了。」有些大報紙把這兩次噓聲當成新聞；迪士尼的溝通部門則勃然大怒。

　　海德格對這些事的反應呢？他對大約三千名觀眾演講過後，發了一篇酸溜溜的推特：「注意：八月十五到十七日的加州牙醫協會大會沒有計畫宣布《星際大戰》消息。」（各位不必花時間去找了；二〇一四年二月，由於推特耗掉他太多時間，海德格決定離開推特，並刪掉追蹤者眾多的推特帳號。）

　　海德格在「原力速成班」裡承認，解釋《星際大戰》的起點有很多

個。他選擇的入口是不要管喬治・盧卡斯，也不提四部曲。「《星際大戰》的主題是絕地武士，」他說，在身後的大螢幕上打出幾位絕地的圖片。「和平與正義的守護者。而且我們──」「我們」是出於佛洛伊德心理學的代名詞──「擁有全銀河最酷的武器，光劍。觀眾席裡有人帶光劍嗎？」幾百支七彩螢光棒伸進空中揮舞。

海德格補充，《星際大戰》的另一個主題是西斯大帝消滅絕地的陰謀。他請手持西斯紅色光劍的觀眾揮動道具。「這些人是壞傢伙，」他說。「不是合群的人。」他解釋，西斯之所以節節敗退，是因為他們一直內鬥；所以有個人決定只把陰謀限制在兩個主導者，並且躲進陰影，直到最後摧毀了絕地、推翻共和體制和創建銀河帝國。有人高聲歡呼。「哇，我們有個非常邪惡的人在對壓迫和暴政喝采呢。」海德格大笑。

《星際大戰》更是關於反抗軍對抗帝國，跟士兵有關──「你得有士兵才能講戰爭故事，」海德格說。「此外還有無賴，」韓・索羅和藍道・卡瑞森出現在螢幕上，使現場爆出如雷掌聲。「他們可能不太關心銀河大戰、西斯大帝、絕地武士之類的。他們只想生存和賺點錢。」

接著海德格帶過前六部電影的大鋼──不是照上映順序講，而是照編號。「我們先從首部曲《威脅潛伏》開始。」他說，聽眾也傳出不高興的喃喃低語。傑克・洛伊德的照片讓海德格得到第一個正式噓聲；但他照樣講下去，指出安納金的成長故事如何跟共和的滅亡構成對比，最後也成了謀害共和國的兇手。接著海德格講到四部曲，「對我們許多人而言也是第一部星戰電影」。

觀眾歡呼，心頭也放下大石。我事後問過一些人，他們認為海德格的做法讓他們很不自在：先逼他們撐過最弱和最新的三部電影，照大眾首次接觸的方式排列故事。實際上，海德格單純只是遵照星戰之父退休前立下的原則：《星際大戰》是一整部十二小時長的史詩，照時間順序交代了達斯・維德的悲劇。

不過，海德格接下來說的話非常生動，措辭優美；你幾乎可以說，這是盧卡斯影業到目前為止對於影迷的星戰認知提出的最佳描述。「就像《星

際大戰》迷會告訴你的，重點不在於發生過什麼事，而是故事訴說的方式，還有精緻的細節跟結構，」他說。「《星際大戰》設定在一個非常逼真的宇宙，你能相信它是真的。它有歷史，有人活在裡頭。它是活生生的。那是你會想一再造訪的世界。」海德格繼續狂熱說起「震撼萬分的視覺特效」和「超高速、精心剪輯過的動作片段」，接著踏進約瑟夫・坎伯的領域，描述《星際大戰》是「以說故事者的形式回溯我們共同歷史的原型」。但是，他接著又把一切拉回地面上：

> 《星際大戰》沒有深奧和神祕到難以進入。它探討的是人類性格、人類情緒和人類關係。我們可以把它跟友誼、袍澤情誼跟愛情銜接起來。《星際大戰》不怕尋找樂趣；它除了講述深沉黑暗的故事，也會在角色、環境以及有時最意想不到的地方找到幽默感。

　　我思索著海德格的話，踏回阿納海姆的陽光中，經過那些身穿戲服、背著秋巴卡主題背包的迪士尼迷。我看到兩位手挽手的迪士尼迷，各自扮成睡美人和莉亞公主，就給她們拍了張照。我看到更多早上就出現的「達斯・米奇」帽子。我查看臉書和推特，上面被更多星戰產品跟星戰哏圖片塞爆了。我看見一張同人藝術畫，把達斯魔畫成蝙蝠俠系列的小丑；我看到有人做了張星戰主題嬰兒床，牆上擺著兩把光劍，中間漆著「我跟我出生前的父親一樣是個絕地」[106]。我看到 BBC 主播打扮成波巴・費特和突擊士兵，好慶祝七部曲開始公開選角。「星際大戰星球」顯然一點都不怕尋找樂子。

　　我很好奇，凱瑟琳・甘迺迪成功了嗎？她是否順利將盧卡斯的反抗同盟公司開到安全地帶，藏身在仁慈的媒體帝國保護傘底下，躲在近在咫尺卻最不起眼的地方？她是否找對了人，選一位影迷一而再地替《星際大戰》的概念辯護，表達得比星戰之父本人更精準，好控制星戰系列的未來大架構？影迷們是否會接受這個基本原則，這段針對各個世代星戰迷的語言，

106 註：六部曲中，路克拒絕投入黑暗面時對皇帝所說的話。

以便修復前傳帶來的分裂和重歸完整？

<div align="center">※</div>

　　在《星際大戰》的歷史裡，二○一三和二○一四年會成為重要的里程碑。一位新的女指揮敲敲指揮棒，請樂團安靜和省思片刻，然後準備演奏一首新交響曲───一首有熟悉主題但走著全新旋律的樂章。盧卡斯影業在這段時期的沉默，在《複製人之戰》和《反抗軍起義》的空窗期，完全是為了大局；大螢幕之外的懸疑感和揣測總是對星戰電影有加分效果。**只不過在二○一四年，影迷不會猜想韓要怎麼擺脫碳化槽，路克又是否真的是維德的兒子。我們好奇的是新電影的每一個環節；就在這段沉寂當中，我們得以思索《星際大戰》的純粹概念，這宇宙無盡疆域帶來的豐沛內容跟可能性。**

　　很快的不確定性會塌縮，我們也會知道薛丁格的貓[107]在盒子裡究竟是死是活。我們有甘迺迪的精明、海德格的知識和 J.J · 亞伯拉罕的專長；這些還是有可能拍出一部爛片。他們在這個可能性無限的電影系列裡做出那些艱難抉擇，很快就會公諸於世。不論怎樣，全世界的影迷屏息以待，等著拆解每一項細節。至少有一位星戰迷預測，新電影將會颳起風暴。「它是複雜的文化象徵，」喬治 · 盧卡斯在二○一三年被問到，他對甘迺迪和亞伯拉罕有什麼建議時，他就這樣回答。**「不管你怎麼做，永遠會惹上麻煩。所以你能做的最好的事就是奮力向前行，試著想出最棒的故事。」他私底下則請甘迺迪和亞伯拉罕記住，星戰電影唯有同時令人感到夢寐以求和保留一絲幽默感，效果才會最好。**

　　但是我們不會知道星戰系列的新管家們是否想出了史上最棒的故事───我們只能等到二○一五年那個光榮、令人戰慄的日子，終於列隊踏進擠得水洩不通的戲院，戲院裡滿滿是興奮的低語聲和塑膠光劍。戲院燈光會暗

107 註：薛丁格的貓是一個用來說明量子物理的思想實驗：一個箱子中的貓有可能是死是活，外
　　界必須實際「觀測」才會知道結果。透過觀測的動作，量子狀態會「塌縮」到其中一個現
　　實。

下來，然後觀眾會爆發出一陣觸電般的歡呼。某種版本的〈當你對著星星許願〉會突兀地配著盧卡斯影業的標誌播放，接著螢幕轉黑。那行熟悉的藍色字出現：「很久以前，在遙遠的銀河系裡……」接著又是沉寂跟黑暗。

　　然後管絃樂團的降 B 大調樂曲轟然爆發，你這輩子看過的最大標誌也填滿了螢幕。它一出現便開始往後飛遠、消失在星辰之中，看你敢不敢追上去。

尾聲
覺醒

　　追逐賽開跑了。盧卡斯影業也在賽道每個轉角透露一點端倪。

　　好 萊塢部落客花了大半年時間試著哄盧卡斯影業吐出七部曲的最基本資訊，也就是電影標題。人脈最密切的消息來源認為「遠古之懼」（The Ancient Fear）是最有可能的選擇。

　　「這難道不是酷消息嗎」（Ain't It Cool News）站長哈利·諾列斯（Harry Knowles）把這標題寄給七部曲的導演J·J·亞伯拉罕。後者完全沒有回應，讓諾列斯覺得很可疑。諾列斯非常熟悉盧卡斯影業的回應方式，認為這就是一種默認。

　　不過事實證明，謠傳電郵就像當年《威脅潛伏》公布片名前的傳言一樣錯得離譜。**二〇一四年十一月六日，盧卡斯影業宣布七部曲已經完成主要拍攝。喔，順帶一提，它也有了標題：《原力覺醒》（The Force Awakens）。聽起來很做作、有點性靈成分、隱約帶有爭議性，而且非常像《飛俠哥頓》──簡而言之，正是《星際大戰》的風格。**

　　半個推特圈的人捧腹大笑，還忍不住開玩笑說原力設了鬧鐘叫它起床，或者希望孩子們讓它在早上賴床。但是一如過去每一部星戰電影，這些幽默只帶來更多關注，使星戰系列變得更強大，批評也就遭淹沒了。

　　這個標題能達到效果，暗示這次是新開端，讓新影迷們──盡可能囊括最廣泛的迪士尼影迷──都能搭上車。出於同樣的理由，盧卡斯影業在行銷時拿掉了所有的「七部曲」字樣；就連在內部會議裡，簡稱「EP7」也換成標題的縮寫「TFA」。

　　公司內部對於電影的首支預告，爆發了外人看不見的拉鋸戰；迪士尼

急著釋出預告，但是亞伯拉罕希望保留神祕感到最後一刻，不同意迪士尼高層的命令。羅伯特‧艾格堅持得拿點東西給影迷看。「這可是一部四千萬美元製作的電影。」迪士尼總裁不斷這樣告訴亞伯拉罕。（意思好像在說：喔，儘管慢慢來啊。）

第一印象很重要，艾格也希望平息人們的擔憂，也就是電影會用太多CGI和變得像迪士尼卡通。觀眾需要一些老式宗教，來場覺醒。「我們得格外重視預告片，」艾格說。「**讓它對昔日致意，但又能邁入未來。**」

時時刻刻，原力覺醒

感恩節隔天的黑色星期五早上，世界各地的影迷們終於得以一窺這個未來——預告會在所有地方同時上線。其他電影公司會避開每年這個最忙亂的日子，但是迪士尼知道它們已經牢牢鉗住全美國的注意力。火雞大餐的宿醉還沒消？想專心看美式足球？打算去購物中心參與混亂血拚？無所謂。在二十一世紀，所有事情都得為了一部新的《星際大戰》停下腳步。

這支八十八秒預告是業界所謂的前導預告（teaser）——對於其他電影，這種預告只是開胃小菜。可是其他電影可不是這個擁有三十七年歷史、靠著少許神祕感驅動的全球超級電影系列。

艾格釋出的東西不僅終止了人們對電影標題的嘲笑；它也成為有史以來觀看次數最多的預告，打敗了《復仇者聯盟二：奧創紀元》（Avengers :Age of Ultron, 2015）預告。它成了沙普魯德（Zapruder）的甘迺迪總統遇刺影片之後被最多人分析、解剖的八十八秒影片；這個前導預告在一星期內就在所有媒體平台上被點閱超過十億次。但是最重要地，數千萬影迷閉著眼睛都能描述預告中的任何細節。

預告的開場沒有字句，螢幕上也沒有任何東西，沒有電影標誌。《星際大戰》已經太出名，壓根不需要用企業商標宣告出場；它太無孔不入，螢幕另一邊的觀眾一看就曉得。首先什麼也沒有，只有漫長的十八秒鐘，從漆黑逐漸轉成颳著風的沙漠地景，我們稍後得知這是名叫賈庫（Jakku）的行

星。有個沙啞的男低音——來自安迪‧瑟克斯（Andy Serkis）[108]，最為人熟知的角色是在彼得‧傑克森（Peter Jackson）的《魔戒》（*Lord of the Rinds*）三部曲裡演出咕嚕（Gollum）——對我們說：「有場覺醒發生了。你感覺到了嗎？」

　　砰！在低沉隆隆響的管弦樂團配樂中，一張激動的臉從沙漠中冒出來和占滿畫面，讓觀眾嚇一跳。這位演員是二十二歲的約翰‧波義加（John Boyega），曾演出二〇一一年的英國黑馬科幻賣座片《異星大作戰》（*Attack of the Block*）。波義加飾演的角色芬恩（Finn）一臉驚魂未定和大口喘氣，在眼熟、令人悶得難受的白色制服裡冒汗，只是這件盔甲並非五〇一師成員製作過的任何版本[109]。芬恩轉頭環顧四周，由班‧伯特創造的背景無線電對話聲也越來越響亮。螢幕轉回黑暗。

　　即使是普通觀眾也能當場解讀這個場景：有個突擊士兵身在一顆沙漠行星上。這完全就是我們打從一九七七年起習慣期待的《星際大戰》畫面與聲音組合，可是這回有個轉折。這位突擊士兵沒戴頭盔，在你面前一臉焦急，好像是在對你說：醒醒吧！[110]

　　我們下一秒鐘顯然會被打醒，看見一個機器人——看起來像是把R2-D2的頭放在一顆橘色足球上——嗶嗶叫著往前滾動，激動和顫抖得像機器人版的白兔先生[111]。這就是我們第一次見到這位名為 BB-8 的機器人。

　　好幾個月以來，影迷都認為 BB-8 是 CGI[112] 特效。事實上 BB-8 是個圓球形的實體遙控機器人，由附屬於迪士尼的科技創業公司 Sphero 打造。當

108 註：已知瑟克斯會在七部曲演出一個叫至尊統領司諾克（Supreme Leader Snoke）的人物。

109 註：從第二支預告以及一些幕後照片看來，芬恩穿的確實是新式白盔甲，而不是舊型。孩之寶的玩具包裝指出新的突擊士兵叫做鎮暴士兵（shock troopers）。

110 註：有些了解不足的影迷宣稱，身為黑人的波義加不可能是突擊士兵。他們相信原始三部曲中的突擊士兵和前傳三部曲的複製人士兵是同一批，所以突擊士兵應該都長得像複製人模板強格‧費特，後者由毛利族演員提姆拉‧摩里森飾演。這個假設是完全錯誤的；複製人士兵是複製人，而帝國突擊士兵是徵兵。二部曲早期提到複製人生命週期不長，這意味著他們無法活到四部曲。假如還不夠清楚，可以看看《反抗軍起義》的其中一集：突擊士兵學院裡的學生由各種種族的孩子組成。

111 註：出自《愛麗絲夢遊仙境》。

112 註：BB-8 是實體機器人道具。它在二〇一五年四月舉行的安那翰星戰大會（Celebration Anaheim）上展示過。

它在加州安納翰（Anaheim）舉行的二○一五年星戰大會滾動著登台時，謠言也就不攻自破。拜專利的磁鐵技術之賜，BB-8 的頭永遠能保持在上方。《星際大戰》跳脫了 CGI 世界，闖入真實世界科學，替世人帶來它最可愛的新創作。

在預告裡，接著出現的是一群突擊士兵，這回戴了頭盔，在閃動的燈光中讓人短暫瞥見。但他們不是你父親那個年代的突擊士兵；他們的頭盔（其設計是少數早一步出現在影迷部落格上的資訊）看起來更流線，也更具威脅感。遙遠銀河系的時間真的流逝了。我們看見一個特寫，這群士兵手上也拿著同樣先進的武器，正要衝下某種運兵艦，踩上嘶嘶噴煙的斜坡板。要是新的突擊士兵真的槍法變準了呢？

一位名叫芮（Rey）的年輕女子回頭看一眼（預告裡的每個人都在逃命），並騎著像是大冰棒的東西遠去。但是那玩意兒會漂浮和發出陸行艇的聲響，目的地看起來也像是塞吉歐・李昂尼式的沙漠營地。這果然是部星戰電影沒錯。

飾演芮的黛西・雷德利（Daisy Ridley）是盧卡斯影業「三位新主角」的最新面孔，甚至比一九七六年的凱莉・費雪更寡為人知，而她的名字被公布時也幾乎和費雪一樣年輕（費雪當時十九；雷德利二十一）。雷德利在演出《原力覺醒》之前只演過三部電視劇和一部獨立短片，但是那雙榛木色的眼神極度成熟，幾乎能讓人感覺到原力。攝影機愛死了雷德利，這位神祕的星戰女孩也成為英國媒體的新寵——在戲裡戲外都飽受追逐。

再來出現的人顯然沒有在預告裡被追殺，但以嚴肅的堅決感執行任務——這就是第三位新主角，X 翼戰機飛行員波・戴姆朗（Poe Dameron）。三十六歲的奧斯卡・艾薩克（Oscar Isaac）比一九七七年的福特年長一歲，過去最著名的角色是柯恩兄弟（Joel and Ethan Coen）頗受好評的《醉鄉民謠》（Inside Llewyn Davis）的主角。片中的民謠歌手戴維斯是個眼神悲哀、性格迷人的無賴，運氣壞到極點和試著賺點錢，越來越清楚這世界是在找他麻煩。還有誰更比他適合演出二十一世紀版的韓・索羅？

戴姆朗駕著那架美麗的、破爛的「二手宇宙」X 翼戰機，在一個多山

世界掠過湖面。下一幕是個黑暗、滿地是雪的森林，一位黑袍人影大步往前走，接著啟動一把有噴火護手、雙手闊劍式的紅色光劍。

各家好手加入全新陣容

　　這把噴火、劍刃不平、幾乎帶有蒸氣龐克風格的光劍，是由矽谷的庫比蒂諾市（Cupertino）最傑出的一位人才，蘋果公司設計大師強尼・艾維爵士（Sir Jony Ive）向亞伯拉罕提議的[113]。但是護手本身是亞伯拉罕的發明。對許多人而言，噴火護手出現在太空幻想劇裡就實在太超過了。影迷抱怨，敵人只要砍穿護手就能切掉你的手指頭！

　　回應來自令人意想不到的地方：深夜脫口秀。史蒂芬・寇柏特（Stephen Colbert）——當年還小時剛好看過《星際大戰》祕密試映，就在上映前一周——跳出來責備網路世界，對他口中這把「家政劍」（ménage à sabre）提出星戰宇宙內的解釋。寇柏特堅持，這三道光是從同一顆水晶發射出去的。他這話既是開玩笑，卻也符合電影設定。「就算有人砍穿握把金屬，也會碰到光束，」他說。「哪個絕地學徒都明白這點。」他的觀眾笑到岔氣，全球也再次目睹了這部電影掀起多麼巨大的變化。

　　我們看到凱洛・冷（Kylo Ren，也就是這位光劍愛好者反派的名字）出現幾秒鐘，預告片發了狂似的角色介紹便至此畫下句點。「黑暗面，」瑟克斯吟誦。畫面轉成漆黑。

　　「以及光明。」瑟克斯說。

　　又一聲轟！約翰・威廉斯的星戰主題曲和千年鷹號同時現身。千年鷹號在一個沙漠行星上空繞圈，閃開呼嘯而過的鈦戰機和擦過沙漠地表。你於是得以再度體驗到，一九七七年的觀眾看見滅星者戰艦掠過頭上時如何高聲歡呼，或者一九九九年《威脅潛伏》排隊戰士們感受到的「心靈的超

113 註：亞伯拉罕為了報答，在 Apple Watch 上市那天於 Instagram 貼了一張圖：「我怎麼會突然好想擁有一支 Apple Watch？去你的，蘋果公司！」這張照片由亞伯拉罕拍下，背景顯然是一條帝國式走廊。這個背景在網路上受討論的程度，幾乎跟 Apple Watch 本身一樣多。

級性高潮」究竟是什麼了。

你不但能感受到高潮，甚至還能親眼目睹——因為這是個影迷會不斷自我影響的時代。從人們錄下自己反應的影片——如今已經是 YouTube 上的熱門影片類型之一——可見影迷們見到千年鷹號這一幕，全都不由自主舉高雙手。網路上形形色色的評論者和投票者給予正面觀感。二〇一四年底時，「我真希望能時光旅行到二〇一五年底」這句話在 CNET 舉行的投票中有七成人選擇「同意」。

事實證明，這支前導預告跟真正的預告比起來，還只是開胃小菜而已。就在迪士尼樂園隔壁舉行的安納翰星戰大會，在影迷們於二〇一三年 D23 大會噓爆口風很緊的迪士尼主管的同一個禮堂裡，透過現場轉播公開的正式預告徹底震撼了全球。盧卡斯影業隔天宣布，預告已經被觀看八千八百萬次。

這次預告再次以沙漠行星賈庫開場，帶來吸引人的畫面：芮的飛艇高速掠過龐大的滅星者戰艦遺跡，四周還點綴著反抗軍戰機的殘骸。就在這塊黑澤明式的畫布中，我們發現我們揮別安鐸星的英雄們之後，這麼多年來發生了什麼事：帝國和反抗軍打過一場決定性的大戰，雙方都承受了慘烈損失。

事實上，星戰大會的出席者在一場《原力覺醒》展覽會上非常訝異地得知，這兩個陣營甚至已經不叫帝國和反抗軍了。現在衝突雙方成了「First Order」和「Resistance」。盧卡斯影業的保密軍團再得一分；好萊塢沒有半個部落客打聽到這個風聲。

預告中的陌生元素，靠著撫慰人心的老面孔得到平衡：「我家族原力強大，」我們聽見路克·天行者說，呼應（但沒有沿用）他在《絕地大反攻》的台詞。「我父親有這種天賦——」我們看見達斯·維德半熔化的面罩，顯然是從火葬堆取回來的。「我自己有——」路克的機械手，現在完全沒了皮膚，伸出來安撫 R2-D2。「我妹妹有——」一位不知名女性伸手將一把光劍遞給另一位不知名女性。「你也身懷這種能力。」到目前為止沒有出現任何面孔。

可是真正令安納翰大會出席者和世人流下眼淚的東西，卻是接下來的部分：芬恩、芮和波正在交戰的片段，此外是由關朵琳・克莉絲蒂（Gwendoline Christie）飾演的鍍鉻裝甲突擊士兵「法斯瑪隊長」（Captain Phasma）。再一次地，聲音比影像早一步現身。「秋仔，」哈里遜・福特說。鏡頭切到秋巴卡和韓・索羅，擺出他們著名的一九七七年宣傳照姿勢。這回韓渾身髒兮兮的，用福特的七十年歲月望著螢幕前的眾人，可是臉上掛著笑意，兩眼也明顯流露出愉快的光芒。這對搭檔顯然正站在千年鷹號上。

「我們回到家了。」韓說，聲音有點發啞。你也分不出來講這句話的到底是韓・索羅、是哈里遜・福特，還是全世界每一張樂得尖叫的嘴巴。

隔天，暴增的股市交易使得迪士尼的股票增值了大約二十億美元。

※

於是人們繼續挖掘這部神祕電影的進一步細節，盧卡斯影業也繼續賞點小甜頭給追逐者。只有一個追逐者不是這樣。

三十五歲的傑森・瓦德（Jason Ward）不太像傳統的調查記者，會頭戴軟呢帽和身穿長大衣；他穿著低調的樸素襯衫，頂著禿頭和背著背包，儼然像個標準的漫畫大會迷。他在位於長灘的家寫部落格，那個地區不怎麼像好萊塢；我們交談時，鄰居家的狗吠個不停，他太太亞曼達（Amanda）也正準備生產他們的第二個孩子。讓這個家居情境與眾不同的唯一線索，來自於一樣東西：掛在他桌子頭上的白石膏駱駝頭。瓦德稱那個頭為「內幕客」。

瓦德的網站「創造星際大戰」（MakingStarWars.net）——瓦德是主編，亞曼達則是管理員和參與者——看起來同樣不起眼。你絕對想不到就是這個站公開了《原力覺醒》的種種內幕，找出世界各地的出版品透露的劇本內容跟概念藝術畫。他的很多內幕在前導預告和正式預告得到證實（比如更新版的突擊士兵頭盔），使得他搖身一變，成為挖掘七步曲秘辛的領銜記者。

這些關注讓瓦德感到緊張。他沒受過正式記者訓練；他和盧卡斯一樣，一開始專注在人類學。他在加州大學教美國文化研究，而且認為自己

只是替朋友們寫作，不是寫給廣大的線上大眾。瓦德和亞曼達的第一胎在生產不久前令人悲傷地突然流產，促使兩人成立了這個網站。「你能想像，事後實在太消沉了，」瓦德說。「我需要找點事做，不然會沮喪不已。我需要驅動力。」

瓦德回想起前傳電影的時期，他曾在網路上追蹤逐漸出現的《星際大戰》爆料，那個蠻荒的年代還沒有人知道這種行為就叫做寫部落格。這是很瘋狂的場面，是個龐大的遊戲，因為正確與錯誤的細節實在太多。所有劇本都曾在電影上映之前洩漏出來。對瓦德而言，這些爆料反而能加強他的觀影體驗：「不論盧卡斯成功與否，我感覺我都能摸透盧卡斯的努力方向，」他說。「我事先就知道他會試著把事情帶向何方。[114]」

可是迪士尼買下盧卡斯影業的消息剛出來時，所有影迷網站談論的只是新電影會不會追隨延伸宇宙小說的劇情。瓦德對此感到厭倦。「我心想，『好吧，假如我們要成立個星戰網站，我們就去挖點內幕。』我從那時就在跟松林片廠有關的 Facebook 群組裡面打探，試著跟準備拍電影的人見面。」

瓦德花了大約一年，才找到能提供他任何情報的來源。但是他的堅持，以及做民族誌研究的經驗，終於開花結果。他開始在電郵裡看見故事分鏡圖；劇組成員在 Skype 上炫耀概念藝術畫；瓦德也靠著試誤法解開電影製作資訊裡每位角色的代號，並將故事慢慢串起來。

新故事將帶來新生命力

我在二〇一五年五月請瓦德描述他認知中的《原力覺醒》故事。他的開場畫面——他已經有超過一年時間堅持這就是開場鏡頭——是一把武

114 註：事實證明，假如有些細節事先公開，我們有相當多人其實會因此更享受故事。加州大學聖地牙哥分校在二〇一一年的一項研究，將阿嘉莎・克莉絲蒂等作家的懸疑小說原封不動交給一些受試者，並給其他受試者有透露劇情的版本。整體而言，事先被「雷到」的讀者閱讀時會更能享受到樂趣。「一旦你曉得故事如何發展，你對於處理資訊的過程就會變得更自在，並能把注意力放在深入理解故事上。」研究報告的其中一位作者喬納森・李維特（Jonathan Leavitt）說。換言之，就算我們事先知道誰對誰說了「我就是你父親」，這也不會阻止我們初次觀賞《星際大戰》；我們只會感到更加好奇。

器，上回看到是在路克・天行者手中，在雲之都被達斯・維德連同手砍下來。瓦德說如果他沒猜錯，這個物體會成為終結所有終極武器的終極武器。

「我們首先看到這把光劍打滾著飛過太空，然後掉在賈庫星的沙漠裡。我們看見有隻手抓起它。接著鏡頭轉開，我們看見芬恩和凱洛・冷搭著士兵降落艇，準備從一位名叫維卡（Vicar）的人物——麥斯・馮・西度（Max von Sydow）飾演的角色——手上取得這把光劍。但是維卡向莉亞公主的人講了光劍的事，於是波・戴姆朗被派去取回光劍。他才剛拿到手，First Order 的士兵便從天而降，所以他把光劍藏在 BB-8 身上，叫機器人快逃……」

瓦德就用這種心態繼續講了快一個小時，故事詳細到誇張，而且很少停下來。親愛的讀者們，我不太想把它全部寫下來，因為瓦德有可能完全搞錯，我想讓他有個台階下，但是他也有可能完全正確。瓦德在第二幕結尾講到一位著名角色之死；瓦德在網路上提到這位人物的名字，以及死去的方式，使他在星戰迷圈子的某些角落不受歡迎。他收到幾封憤怒郵件——不是來自他的線人，而是來自劇組其他成員，抱怨說瓦德在干預他們的生計。

「我收過死亡威脅，」他說。「像是『你在星戰大會上最好當心點』之類的。說得好像這是我的主意——這劇情又不是我寫的！」

自從大衛・普羅斯在短暫存在的影迷雜誌猜測過劇情發展，我們已經有了很大的進步。如今星戰電影爆料成了嚴肅事業（真的——以瓦德而言，光是靠著「創造星際大戰」網站的廣告收益，他已經幾乎不必靠教書謀生）。《星際大戰》劇透可以在半分鐘內傳遍世界，被社交媒體汪洋打上海灘。

但根據瓦德的說法，這就是他為什麼繼續待在這一行的原因——因為他想要抵禦錯誤的爆料，那些根據半事實和誤讀其他網站而產生的資訊。比如，反派凱洛・冷——由身材瘦長、一臉陰鬱的亞當・崔佛（Adam Driver）飾演——被其他內幕獵人描述成「想當西斯的人」，這位狂熱的貴族會收藏西斯遺物，比如維德的頭盔。瓦德相信，要是你沒有用這種方式小看凱洛・冷，你看電影時就會得到更大的收穫。

最重要地，瓦德希望讀者們知道，他看過的東西非常驚人。「也許我自詡為正義使者，但是我正試著用最正面的詞彙表達它們。我們的消息來源也是。」我聽過他的故事，確實對七步曲提升了不少信心——可是這當中也有種單調感。他說故事的方式沒什麼不好，但這比較像是在一九七四年聽喬治·盧卡斯解釋什麼是武技族，當時還沒有人看過這些生物。等到你親眼目睹和親耳聽聞，你才會理解故事的意義。

這就是為什麼瓦德說，你沒辦法真正透露電影的完整面貌。「《星際大戰》豈止是你平時會看的電影——它是如假包換的電影術，」他說。「這是關於配樂、畫面、劇本和演技的相互配合。你只要拿掉任何元素，你就沒辦法完整體驗到。你若把任何星戰場景的約翰·威廉斯的音樂摘掉，它就不會是我們熟知的模樣了。」

《星際大戰》永不止息

二〇一五年，你可以看見一些瘋狂影迷，深怕《星際大戰》已經變得跟他們熟知的東西不一樣了。迪士尼買下盧卡斯影業之後委託作家們寫下的小說，在網路上遭受影迷抵制——這些影迷要求迪士尼在他們熟悉的舊外傳宇宙推出後續作品。舊外傳廢除後的第一本星戰小說《新黎明》（*A New Dawn*）是個有點令人失望的故事；下一本《塔金》（*Tarkin*）則因為透露皇帝的全名——席夫·白卜庭（Sheev Palatine）——而廣受讀者嘲笑。

《反抗軍起義》本身則越來越受好評，特別是在第一季結尾把影迷最愛的兩位角色拉回來：亞蘇卡·塔諾，以及她的前任師父達斯·維德。可是這招也沒能讓迪士尼 XD 頻道的收視率大爆發——平均每一集只有一百五十萬人觀看，比《複製人之戰》多一點。

的確，七部曲的兩部預告問世之後，星戰迷圈子的確有了顯著的樂觀感。可是就算有七成的人像網路投票顯示的那樣，很願意用時光旅行跳到首映夜，世上還是有為數不少的少數派，寧願待在一個沒有《原力覺醒》存在的世界裡，而非冒險傷害自己心目中的《星際大戰》形象。現在我們

就來聽聽一位匿名人士的現身說法，他能夠代表這三成少數派的心聲。

「他們有一次機會永遠贏得我的心，」粉紅色頭髮的星戰迷說。「就算拍出來的是稍微有點平庸的垃圾，我也會投不信任票。」

這是在德州奧斯汀的一個涼爽多風三月夜，空氣裡全是茉莉花香和烤肉味。這是風雨前的寧靜；西偏西南多媒體互動大會（South By Southwest Interactive）──終極科技宅的討論會──即將舉行，而我加入的這群人步行到市中心一間大烤肉店用餐。粉紅色頭髮的影迷正在試著解釋，他對十二月上映的新電影抱著多麼激烈的情感。

「所以非黑即白，沒有中間地帶。」我說。

「對。電影必須達到《帝國大反擊》的水準，不是贏就是輸。沒有『好吧，我去看看七部曲，希望它有比較好』這種念頭。」他聳肩。「不過話說回來，我是那種希望《星際大戰》被盧卡斯帶進墳墓的影迷。我寧願看到他把原版賽璐珞膠片燒掉，也不要把它讓給迪士尼。」他回憶自己看完那八十八秒預告的當下反應是很失望：「噢，媽的。」幾個月後，我問他對正式預告的看法，他回答：「拍片風格滿滿的全是迪士尼臭味。看起來跟舊電影根本不一樣。」他說，韓和秋巴卡「被加進去當成行銷策略，好讓某些人會想看」。

這位影迷是被原始三部曲養大的──根據他的說法，真的是這樣。他經常將這些電影喊作「我的爸媽」。他的真正雙親在他小時候離婚，不斷吵架，然後他爸就從此消失。這個孩子和另外數百萬人一樣，於太空幻想劇中找到了避難所。

「達斯‧維德大步踏進反抗軍的霍斯基地時，我就愛上了他，」粉紅頭髮影迷說。他當時五歲。「那種黑白對比真是他媽的黑暗。他就像無人能擋的特大號狗屎，滾過全白的走廊。然後我心想，『我不知道是為什麼，可是我愛死了他毀掉純白環境的舉動。』這一幕真的象徵了我整個人生的許多事情。我心想，『嘿，也有其他人遇到狗屁事耶，我好愛這傢伙。』我真的從那時候開始就愛星戰愛到無可自拔。」他說，從那天開始，他天天都會想著《星際大戰》。

　　這位粉紅頭髮影迷並非貪心的可動人偶收藏家或五〇一師隊員，也不太愛讀延伸宇宙小說。我和他談話時，他還沒看過《反抗軍起義》，不過看過幾集《複製人之戰》和覺得喜歡。他比較像普通日常影迷，卻又對這一切抱著強烈得嚇人的熱情。他的水杯裡裝著千年鷹號造型冰塊，還在商務便服底下穿《星際大戰》睡褲。他的夢想是在加州建造模組化、周圍種樹的伊沃克族村莊，然後分成一塊塊地賣給朋友。這位影迷甚至把壽險加倍，以便讓他的女友有夠多錢替他舉行達斯・維德的火葬葬禮——這件事寫在他的遺囑裡。

　　這對情侶晚上睡覺前會跟大家道晚安，像《忠勇世家》（*The Waltons*）那樣：「晚安，維德。晚安，莉亞。晚安，R2。晚安，秋仔。吼呃啊啊啊（武技族叫聲）。」

　　難怪這位三十多歲的影迷，會認為迪士尼是在褻瀆他多年來奉為聖物的東西。「就好像米老鼠的大手伸進聖殿中央，一把抓走十字架，」他說。「好像我的爸媽突然變成齧齒動物。」他去過迪士尼樂園，在九間紀念品商店裡尋找不是根據迪士尼人物設計的星戰玩具，結果一無所獲。這點還真的害他生了場病。

　　這位影迷的其他朋友在烤肉店裡開玩笑說，新電影裡面一定會塞滿視覺彩蛋，你得尋找所謂的「隱藏米奇」。我們開玩笑說，也許天上會出現三顆太陽，讓人聯想到米老鼠的頭。

　　粉紅頭髮的影迷毫無笑意。「要是真的這樣，」他文靜、極度認真地說。「就去橋上找我。」

　　外頭有一輛三輪車經過，後面的乘客座椅背被換成真人大小的達斯・維德人偶：一團無人能擋的狗屎穿過有燈光的街道。黑暗面，以及光明。

　　幾天後在西偏西南互動大會上，《快速企業》（*Fast Company*）雜誌宣布「史上最偉大的技客時刻」票選結果。出於大家意料之外，《星際大戰》居然擊敗了網際網路——特別是這種投票得靠網路才能進行。星戰系列已經征服了我們的文化宇宙。到了二〇一五年十二月，我們便會曉得新電影能否保住這些疆域，或者它會不會在影迷社群中撕開另一條更永久的裂痕——

令某些人很高興，同時毀掉其他人眼中的聖物。

　　我最好的猜測是，我們將會體驗到一場「覺醒」：史上從來不曾有如此繁榮的太空幻想劇影迷群體。但是我無法確定會發生什麼事。我永遠無法忘掉歷史的重大教訓：沒有任何東西是永久的，

　　永遠會有變動。帝國——即使是長著老鼠耳朵的雄偉帝國——興起和衰落的速度總會比帝國居民預料的更快。史上最偉大的技客時刻這件事就對我們道明了這點。

※

　　二〇一五年三月八日，一位白頭髮的星戰迷走進曼哈頓時代廣場的中城區漫畫店（Midtown Comics），拿起他熱愛已久的漫威公司出版的三份新漫畫：《星際大戰》、《達斯維德》和《莉亞公主》。他終於有機會讀這些經過盧卡斯影業批准的故事，設定在一九七七年電影跟《帝國大反擊》之間。這位白髮影迷還停下來，跟店員（不敢置信自己運氣有多好）拍張合照放上 Instagram。

　　也許，在這位白髮影迷那小鎮銀行家式的中立表情背後，他也考慮過這麼做的財務意義；他跟漫畫書的合影會成為世界各地的頭條新聞，也會帶動漫畫銷售量。這會讓他二十億元的迪士尼股票退休帳戶的價值上漲。那張 Instagram 照片隨隨便便都有一百萬美元的價值。

　　但是這位白髮影迷從來都沒辦法藏住他點石成金的本領；他渴望的東西不是錢，而是終其一生欠缺的體驗，也就是在事前不曉得半點內容的狀況下觀賞一部《星際大戰》故事。

　　他願意等到十二月看《原力覺醒》。他對任何靠得夠近的人說，他沒有看過預告片。他正把心神放在他寫的三部實驗性電影劇本上，很快就要決定開拍哪一部。他忙著處理文化藝術博物館，現在改名為說書藝術博物館（Narrative Arts Museum），計畫將在芝加哥湖畔開張。他即將跟一群不喜歡博物館未來風格設計的人開打拉鋸戰——我們或許可以說，博物館的風格

就像迪士尼樂園的太空山碰上赫特族賈霸。

　　這位白髮影迷也很樂意坦承，迪士尼與盧卡斯影業已經捨棄他替《原力覺醒》寫下的綱要。《星際大戰》曾經打垮他、整慘他，如今則拋棄了第一任宿主。他除了跟我們其餘人一塊旁觀發展，實在也沒什麼能做的了。

　　這位白髮影迷只停下來簽個名和掏出十二美元，接著就抱著漫畫書走出商店。他走到他的座車那邊，駕駛準備好載他去下一個地方。

致謝

　　最宅的星戰迷想必知道，在第一部星戰電影的倒數第二部關鍵草稿裡，原力的全名是「他人的力量」（The Force of Others）。我要在這裡做證，他人的力量是真實存在的。我在寫作本書的過程中，這股力量的正面意志總是能令我訝異；我在《星際大戰》蒼穹的群星裡找到它，在影迷軍團裡找到它，在盧卡斯影業遇見它（雖然官方上盧卡斯影業沒有跟本書合作），並在新舊朋友身上碰到它。

　　「他人的力量」化身為慷慨、建議以及各式各樣的善行。我找到的對象包括：Consetta Parker、史提夫・山史威特、安妮・努曼、Jenna Busch、Dustin Sandoval、Aaron Muszalski、Michael Rubin、哈爾・巴伍德、Rodney 與 Darlene Fong、Chris Argyropoulos、琳恩・海爾、Lynda Benoit、Anita Li、Charlotte Hill、克里斯・詹姆斯、巴勃羅・海德格、愛德華・桑默、戴爾・波洛克、艾倫・狄恩・佛斯特、艾連・布羅屈、Michael Heilemann、克里斯・萊維茨基、莉茲・李、唐・格魯特、凱爾・紐曼、丹・麥迪森、詹姆斯・阿諾・泰勒、Ed daSilva、Peter Hartlaub、查爾斯・利平寇、曼努伊里托・威勒、老喬治・詹姆斯、克里斯登・戈賽特、戴瑞爾・迪普利斯、安東尼・丹尼爾、比利・迪・威廉斯、傑洛米・布洛克、Cole Horton、布萊恩・揚、盧・亞羅尼卡、保羅・巴特曼、Audrey Cooper、艾爾賓・強生、馬克・佛罕、Christine Erickson、托德・伊凡斯、克里斯・金尤塔、John Jackson Miller、雪莉・夏皮洛、提摩西・桑、馬克・布羅德、波巴克・費爾多西、沙夏（Sasha）與尼克・薩根、霍華・卡山辛、佛雷德・魯斯、崔西・鄧肯、Terry McGovern、Bill 與 Zach Wookey、珍妮佛・波特、Josh Quittner、Jessica Bruder、Dale Maharidge、David Picker、Patrick Read Johnson、Daniel Terdiman、Cherry Zonkowski、Seth Rosenblatt、邦妮・柏

頓、麥可・巴萊特、麥可・卡敏斯基、派蒂・麥卡錫（Patti McCarthy）、艾倫・萊德二世與亞曼達・萊德・瓊斯（Amanda Ladd Jones）、Jack Sullivan、Matt Martin、Andrey Summers、菲爾・提佩、山帝・席格、Walter Isaacson、賽門・佩格、羅納・D・摩爾、麥克・史塔波、Steve Silberman 以及蓋瑞・克茲。除了以上名單，我也想舉起光劍，對那些要求不列出姓名、過去或現在於盧卡斯影業任職的員工無聲致敬。

　　我同時也得感謝大衛・派瑞（David Perry），代表喬治・沃頓・盧卡斯二世的發言人。盧卡斯先生是位傑出、保護心態也非常強的人，對於涉及隱私與傳記方面的事感到強烈排斥，因而無法跟本書合作。但是大衛仍然很親切地將每一份訪談請求送到盧卡斯的桌子上。不僅如此，大衛和他的丈夫艾佛多・卡斯索（Alfredo Casuso）成了親密好友。

　　這本書若沒有凱瑟琳・博蒙特・墨菲（Kathryn Beaumont Murphy）一開始的刺激、加油和催促，就不可能會存在。我的經紀人凱瑟琳・弗林（Katherine Flynn）幫忙讓這本書安全降落，而提姆・布萊特（Tim Bratlett）則是這本書降落在 Basic 出版社的主因——儘管該社有許多候選書籍，他卻選了這本。亞歷克斯・利特費（Alex Littlefield）是位敏銳和稱職的編輯，他對本書的修改使之得以達到點五級光速[115]。當然，剩餘的任何錯誤都屬於我一個人，和他們無關。

　　在不到兩年時間內寫一本這麼厚的書，若少了我在馬沙布爾公司（Mashable）的所有朋友和同事——尤其是藍斯・烏蘭奧夫（Lance Ulanoff）、艾蜜莉・班克斯（Emily Banks）、凱特・桑默斯—道爾（Kate Summers-Dawes）以及吉姆・羅伯茲（Jim Roberts）——的支持與縱容，就絕對不可能實現。至於在我的英國家庭方面，我得感謝喬奧夫（Geoff）、艾琳（Irene）、魯斯（Ruth）、琴（Jen）、尼爾（Neil）、麗莎（Lisa）、賽門

115 註：韓・索羅在四部曲說千年鷹號的超空間引擎可以跑到「point five past lightspeed」。乍聽之下像是在說光速的一點五倍，可是以這種速度在銀河遊走實在太慢了。一些著外傳設定的解決方式是使用「等級」：韓的意思是他的船擁有零點五級超空間引擎，而等級數字越小就越快。四部曲時一般主力艦的超空間引擎等級為一或二，因此千年鷹號能輕易甩開他們。當然，這就和秒差距的設定一樣，只能顯示盧卡斯的物理學很差勁，並在劇中寫了一堆聽來很酷、但沒有實際意義的資訊。

（Simon）、茱莉（Julie）、保羅（Paul）以及所有小朋友們。你們早在可動人偶和漫畫的年代就支持我的《星際大戰》興趣，並且忍受我過去兩年來毫無間斷的嘮叨。但是亞汶大殿堂的忍耐獎金牌則頒給潔西卡・伍爾夫・泰勒（Jessica Wolfe Taylor）——她是個星艦迷，只覺得星戰系列還好。

最後，作者想要承認他的貓毛克利（Mowgli）是個早熟的絕地學徒，此外牠不斷在我嘗試寫作本書時把我的筆電從大腿上推開，其實是要我放開我的意識，伸出我的感官。

願他人的力量皆永遠與你們同在。

克里斯・泰勒
加州柏克萊
二〇一五年五月

高寶書版集團
gobooks.com.tw

RI 298

Star Wars：星際大戰如何以原力征服全世界
How Star Wars conquered the universe

作　　者	克里斯·泰勒 (Chris Taylor)
譯　　者	林錦慧、王寶翔
總 編 輯	陳翠蘭
編　　輯	洪春峰
校　　對	洪春峰、葉惟禎
排　　版	趙小芳
美術編輯	林政嘉
封面設計	斐類設計

發 行 人	朱凱蕾
出　　版	英屬維京群島商高寶國際有限公司台灣分公司
	Global Group Holdings, Ltd.
地　　址	台北市內湖區洲子街88號3樓
網　　址	gobooks.com.tw
電　　話	（02）27992788
電　　郵	readers@gobooks.com.tw（讀者服務部）
	pr@gobooks.com.tw（公關諮詢部）
傳　　真	出版部（02）27990909　行銷部（02）27993088
郵政劃撥	19394552
戶　　名	英屬維京群島商高寶國際有限公司台灣分公司
發　　行	希代多媒體書版股份有限公司/Printed in Taiwan
初版日期	2015年11月

How Star Wars Conquered the Universe: The Past, Present, and Future of a Multibillion Dollar
Franchise
Copyright © 2014 by Chris Taylor
Published in the United States by Basic Books,
A Member of the Perseus Books Group, New York, New York
This edition published in agreement with the author, c/o BAROR INTERNATIONAL, INC.,
Armonk, New York, U.S.A. through Chinese Connection Agency, a Division of the Yao
Enterprises, LLC.
Complex Chinese translation copyright © 2015 by Global Group Holdings, Ltd.
ALL RIGHTS RESERVED

國家圖書館出版品預行編目（CIP）資料

Star Wars：星際大戰以原力征服全世界!/克里
斯.泰勒(Chris Taylor)著 . -- 初版. -- 臺北市：高寶
國際出版：希代多媒體發行, 2015.11
　　面；　公分. --（致富館；RI 298）
譯自：How Star Wars conquered the universe
ISBN 978-986-361-201-8（平裝）

1.電影片 2.影評

987.83　　　　　　　　　　104017182